中國繪畫通史

王伯敏 著

東大圖書公司

國家圖書館出版品預行編目資料

中國繪畫通史(上) / 王伯敏著.－－初版二刷.－－臺
北市: 東大, 2011
　　面；　公分

　ISBN 978－957－19－1954－6　(上冊:精裝)
　ISBN 978－957－19－1955－3　(下冊:精裝)
　ISBN 978－957－19－2156－3　(上冊:平裝)
　ISBN 978－957－19－2157－0　(下冊:平裝)
　1.繪畫–中國–歷史

940.92　　　　　　　　　　　　　　86008698

© 　中國繪畫通史(上)

著 作 人　　王伯敏
發 行 人　　劉仲文
著作財產權人　東大圖書股份有限公司
發 行 所　　東大圖書股份有限公司
　　　　　　地址　臺北市復興北路386號
　　　　　　電話　(02)25006600
　　　　　　郵撥帳號　0107175－0
門 市 部　　(復北店)臺北市復興北路386號
　　　　　　(重南店)臺北市重慶南路一段61號
出版日期　　初版一刷　1997年11月
　　　　　　初版二刷　2011年11月
編　　號　　E 900440
行政院新聞局登記證局版臺業字第〇一九七號

有著作權，不准侵害

ISBN　978－957－19－2156－3　(上冊:平裝)
http://www.sanmin.com.tw　三民網路書店

※本書如有缺頁、破損或裝訂錯誤，請寄回本公司更換。

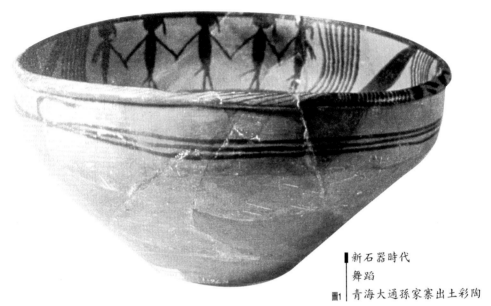

新石器時代
舞蹈
圖1 青海大通孫家寨出土彩陶

青銅器時代
狩獵
圖2 內蒙古阿拉善岩畫

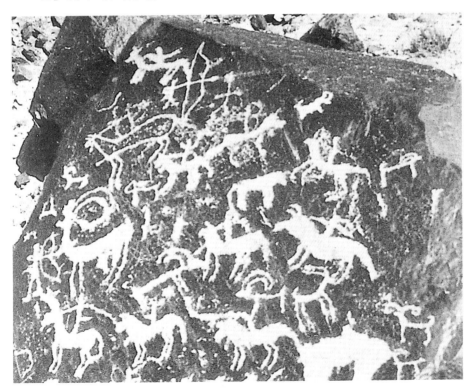

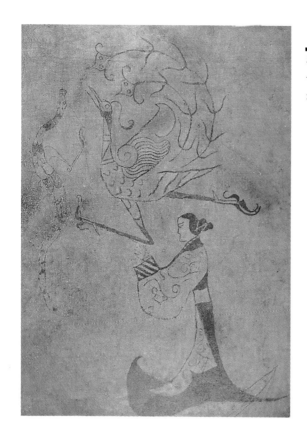

戰國
龍鳳人物圖
湖南長沙陳家大山出土帛畫

秦
車馬，局部(殘)
圖4 陝西咸陽3號宮殿遺址壁畫

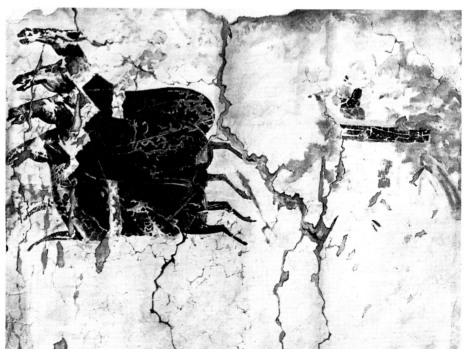

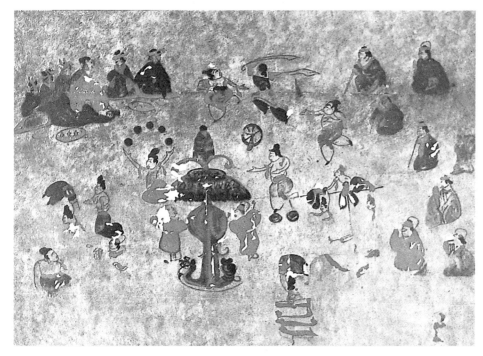

漢
百戲圖，局部
圖5 內蒙古和林格爾墓壁畫

漢
車騎
圖6 遼寧遼陽棒臺子墓壁畫

3

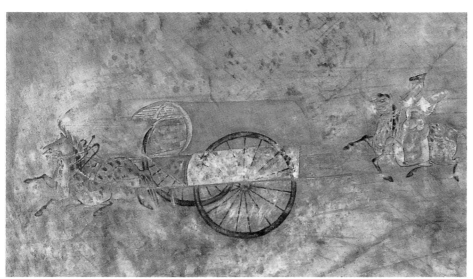

漢

農耕

圖7 江蘇睢寧畫像石

4

東晉

顧愷之

圖8 女史箴圖，局部(唐摹本)

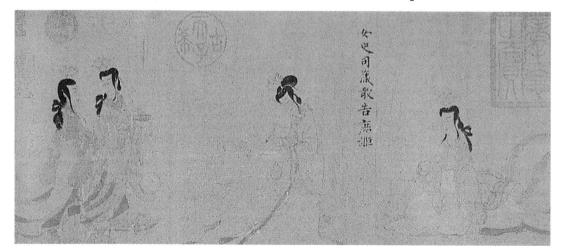

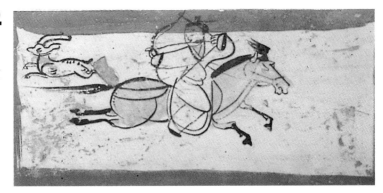

魏晉
射獵、奏樂、燙雞
甘肅嘉峪關新城墓磚壁畫

圖9

❺

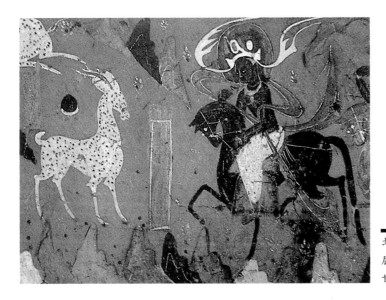

圖10

北魏
鹿王本生故事，局部
甘肅敦煌莫高窟257窟壁畫

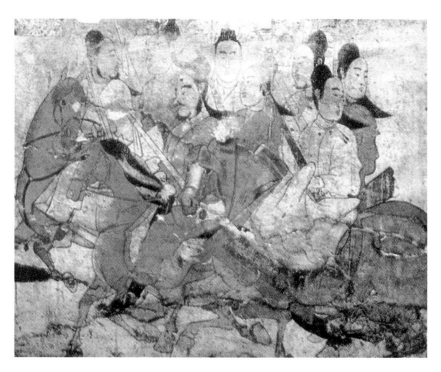

北齊
出行圖，局部
圖11 山西太原婁叡墓壁畫

隋
展子虔
圖12 遊春圖

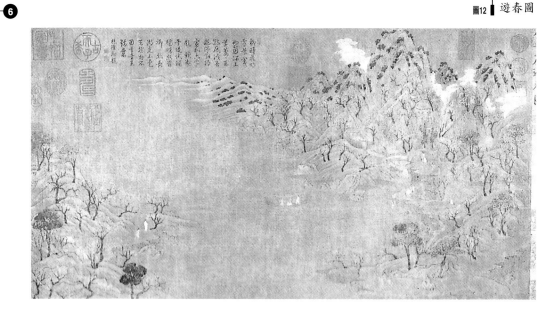

唐

閻立本

圖13　歷代帝王圖，局部(陳文帝)

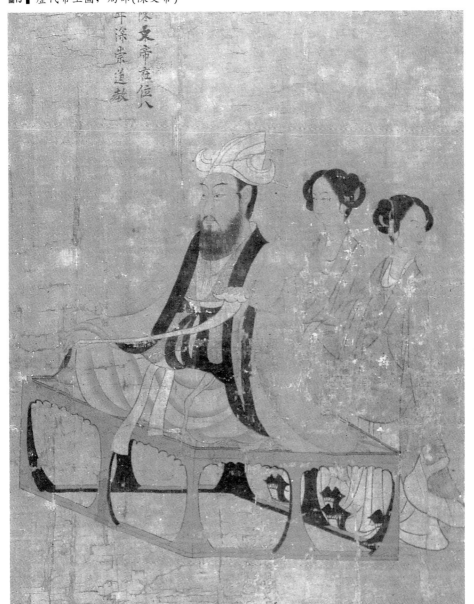

7

8

圖14

唐
李思訓
江帆樓閣圖

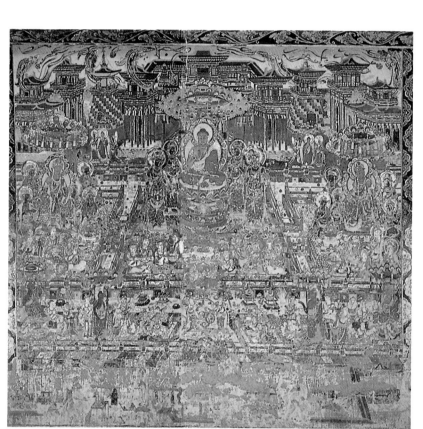

唐
西方淨土變
圖15　甘肅敦煌莫高窟217窟壁畫

唐
化城喻品
圖16　甘肅敦煌莫高窟103窟壁畫

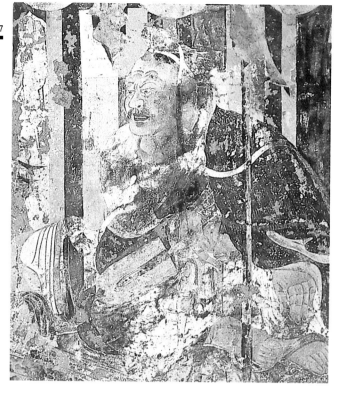

圖17

唐
維摩詰像
甘肅敦煌莫高窟220窟壁畫

唐
連體獅、人托
圖18 西藏古格王國紅廟壁畫

11

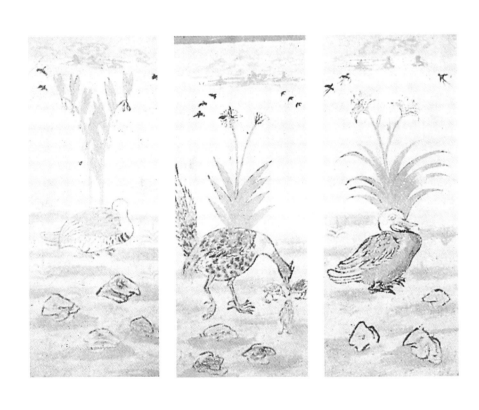

唐
花鳥屏條
圖19 新疆吐魯番阿斯塔那墓壁畫

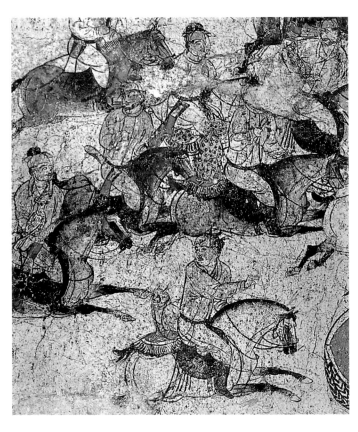

圖20

唐
狩獵出行圖，局部
陝西乾縣章懷太子李賢墓壁畫

14

五代
黃筌
珍禽圖

圖21

五代
顧閎中
圖22　韓熙載夜宴圖，局部

圖23

五代
五台山圖，局部
甘肅敦煌莫高窟61窟壁畫

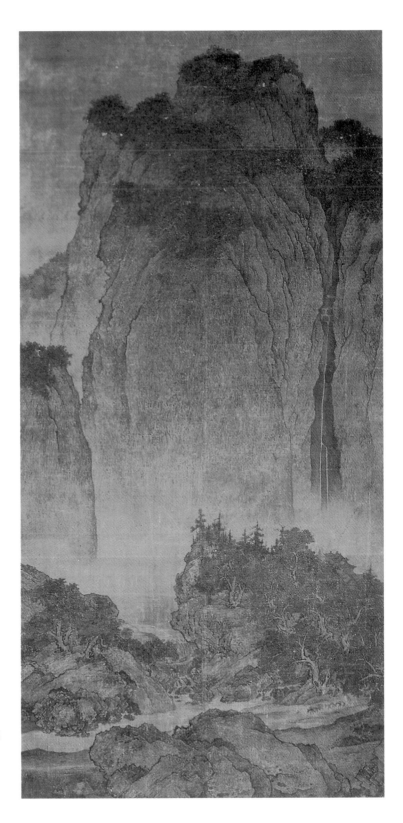

圖24
宋
范寬
谿山行旅圖

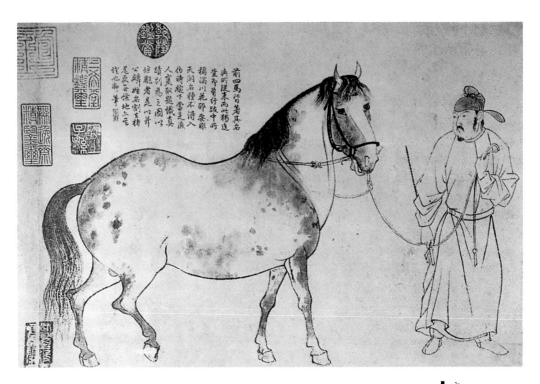

葡萄四馬皆著其名
洪所沒素而此獨遺
發所曾行政中所
橫滿川花邯鄲發
天閑名種不當是處
伯時名種不當是處
人嘗親題識真
踏龍者是以并
公麟姓名劉玉榜
是無女傑地六宮
詮也拘筆□

宋
李公麟
圖25　五馬圖，局部

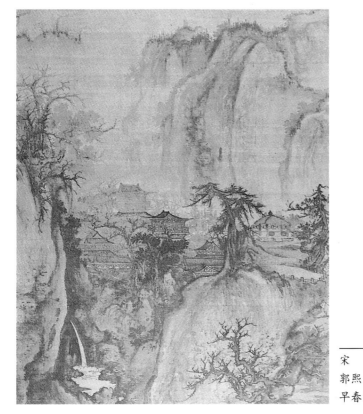

圖26

宋
郭熙
早春圖，局部

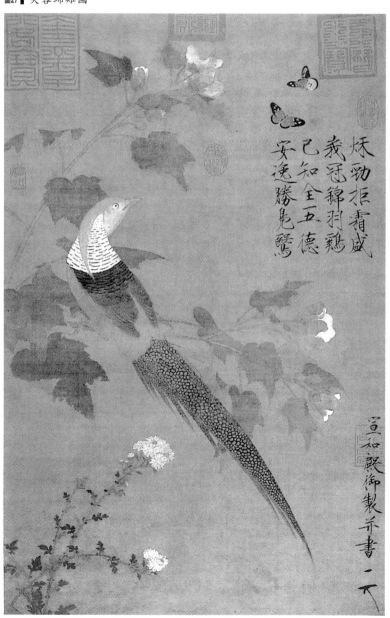

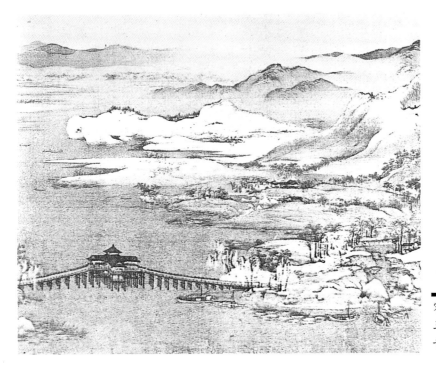

宋
王希孟
千里江山圖，局部　　　　圖28

宋
張擇端
清明上河圖，局部　　　　圖29

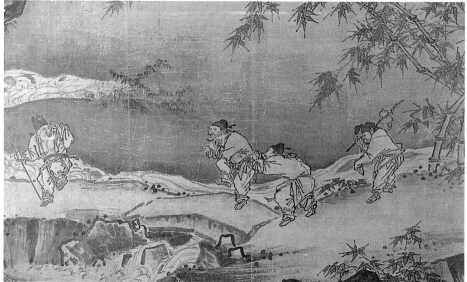

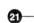

宋
李嵩
骷髏幻戲圖

圖32

22

宋
無款
圖33 仙山樓閣圖

23

宋
無款
圖34 卻坐圖，局部

遼
四季山水圖，局部（春圖）
圖35 內蒙古巴林左旗永慶陵墓壁畫

元
趙孟頫
圖36 紅衣羅漢

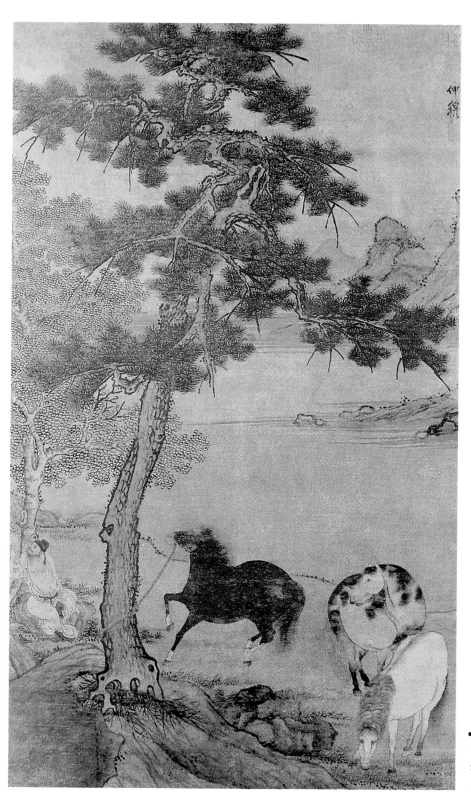

圖37

元
趙雍
長松繫馬圖

26

圖38

元
王蒙
谿山高逸圖

元
黃公望
富春山居圖，局部
圖39 （無用本，浙江博物館所藏前段局部）

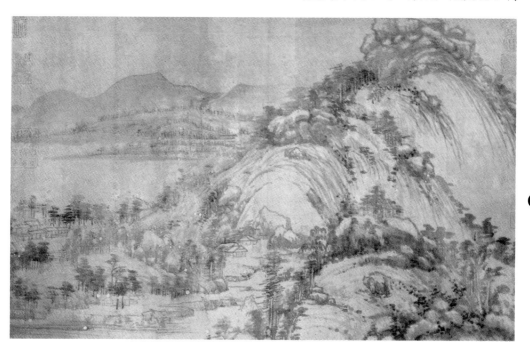

27

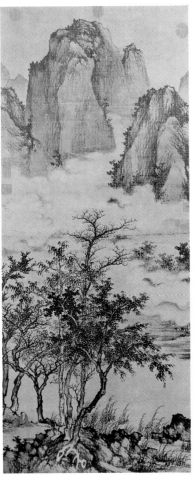

28

元
盛懋
圖40 秋林高士圖

元
倪瓚
圖41 漁莊秋霽圖

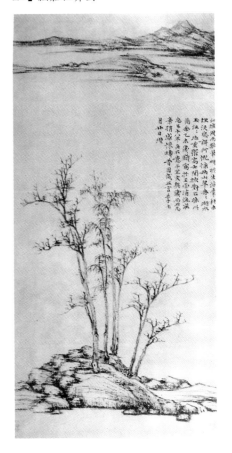

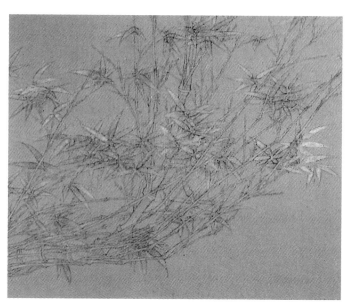

圖42

元

李衎

紆竹圖，局部

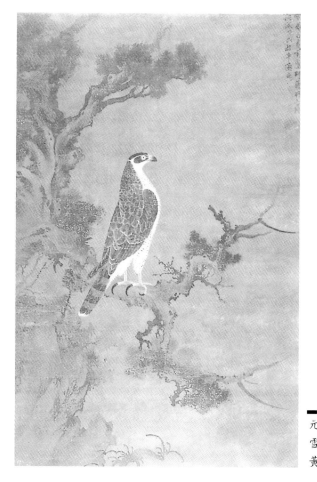

圖43

元

雪界翁、張舜咨合作

黃鷹古檜圖

30

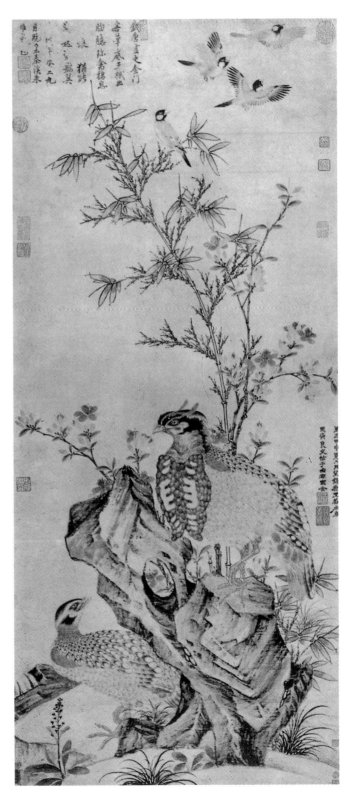

圖44

元
王淵
竹石集禽圖

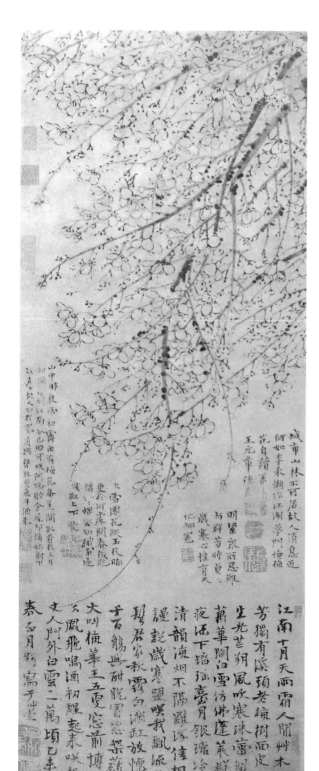

圖45

元 王冕 墨梅圖

圖46

元
玉女，局部
山西芮城永樂宮三清殿壁畫

元
遊樂圖
圖47 遼寧凌源富家屯墓壁畫

回顧是為了展望

　　近幾年來，因為藝術史研究成果之提昇，藝術愛好者人口之增加，出版界印刷條件之成熟，使得國人自己編寫，圖文並茂的藝術史著作，日漸多了起來。這真是學習藝術史的學子及讀者大眾的一大福音。

　　在藝術史的領域裡，專精的著作固然不易，通史的寫作則尤為困難。原因無他，以中國地域之大，歷史之久，民族之多，人口之眾，要寫任何門類的藝術史，都是浩大艱鉅的工程，更何況是整體性的藝術通史。民國以來，一本圖文並茂的中國美術通史之所以遲遲未能問世，主要的問題，便在於此；非要有大才大能的人，不能成此事業。

　　浙江中國美術學院的王伯敏教授，是近年來藝術史界少有的博學多才通人。他不但精研中國各個時代的各種藝術，同時自己也是一位優秀的畫家及精鑑的收藏家，具備了寫藝術通史的最佳條件。而事實上他也早在 1987 年時，主編了由山東教育出版社出版的《中國美術通史》，全書分為「建築藝術史」、「工藝美術史」、「雕塑史」、「繪畫史」、「版畫史」、「書法篆刻

史」、「近現代美術史」及「附錄年表」等八大要項，可謂中國藝術史研究的空前大事。然此書冊數極多，購買不易，至今未能廣為流傳，誠乃一大遺憾。

王伯敏教授有鑑於此，便著手另立新編，從事《中國繪畫通史》的寫作，以補足這方面專書不多的缺憾，造福有志研究中國繪畫的讀者。

全書從原始時代的繪畫說起，附圖精詳；兼論文獻上所提及之繪畫，見解獨到。在討論完作品之後，再談畫論文獻，使理論與實際相輔相成，相得益彰。此外，王教授還開闢了許多他書所忽略的章節及項目。例如論南北朝繪畫時，特別詳論石窟、墓室壁畫；論唐代繪畫時，則立專節介紹唐代民間繪畫；說五代繪畫，則特別提及「吳越繪畫」及「後梁繪畫」；談宋代繪畫，則與遼、金、西夏並列。諸如此類，都能顯示出王教授心胸之開闊，所學之精博。

在論元明清三代的繪畫時，王教授更能要言不繁指出重要畫家及傑出畫蹟。尤其是對十八、十九世紀的繪畫，有新的介紹及評估。除了提出重要畫家及作品外，王教授還立專節討論「太平天國繪畫」、「明清宮廷繪畫」、「明清民間繪畫」。特別是在近代繪畫方面，也兼容並蓄，除了主流畫家外，舉凡畫報，月份牌，年畫……等，亦在討論之列。第九章〈民國的繪畫〉，更是詳論繪畫社團、美術學校……，並討論木刻、油畫、版畫、漫畫，及美術留學生等問題，為中國美

術通史的研究，打開了許多面新的門徑，介紹了許多新的風景。

　　此外，在第十章〈畫史編餘〉中，王教授還詳論了人物、山水、花鳥畫的思想發展，筆墨紙硯印泥的特色，書畫如何收藏聚散等等，精彩深入，值得參考。最後，作者不忘承先啟後，寫下〈回顧百年　展望未來〉一文，對中國繪畫如何從二十世紀過渡到二十一世紀，提出了他語重心長的精闢看法。讀罷令人深思不已。畢竟，我們研讀過去的主要目的，正是展望將來。

寫在序文前面

充實之謂美，充實而有光輝之謂大。

——孟軻《盡心篇》

從九世紀到二十世紀，

海內外的人們議論著：

中國的繪畫藝術，

有它輝煌的歷程。

如黃河，

似長江，

杳杳漠漠，

磊磊落落，

七千年來，

奔流不息。

人們還議論著：

東方遼闊的土地上，

勤勞勇敢的中國人，

沒有辜負雨露與陽光，

沒有辜負自己的生命。

他們，
　　用雙手，
　　憑智慧，
　　創造出無數無數的瑰寶。
不妨去延請，
　　昨天或前天的賢達，
　　讓他們把講過的真實的話
　　對這些瑰寶作出公允的評說。
評說，
　　是無私的贊美，
　　是盡情的吶喊，
　　也包含著善意的批判。
評說，
　　顯示著
　　　　對中華民族文化內涵的理解，
　　維繫著
　　　　藝術閃光與社會波瀾的諧和關係。
　　——從石器到青銅器，
　　　　從岩畫到卷軸畫，
　　　　更有那
　　　　　　不少畫家的響亮名字，
　　　　　　成爲歷史的驕傲。

評說，

　　激勵著今天的畫家，

　　只要不從「零」開始，

　　必將有新的美好的創造，

　　在東方以至世界掀起波濤。

誠然是，

　　史冊上

　　　　一個字又一個字，

　　　　一個篇章又一個篇章，

　　　　評說的是藝術。

然而，

　　它所要讚美的，

　　從遠古至今，

　　依然是

　　　　人的存在，

　　　　人的既有和應有的價值。

<div align="right">王伯敏</div>

序

　　本書，是在我編寫的《中國繪畫史》基礎上重新撰寫的。一是增加了內容；二是適當地調整了時代的劃分；三是把時代延續到了民國。而且，定書名爲《中國繪畫通史》。

　　我原來編寫的那部《中國繪畫史》，1982 年由上海人民美術出版社出版。那部書的完工時間是 1965 年冬天，不意碰上了「十年動亂」的日子，稿子被堆放在一處陰暗的角落裡，幾乎成爲蠹蟲的食料。「動亂」結束，那部稿子才得以付梓問世。出版時間竟拖延了十七年。

　　1994 年 3 月，我應邀赴臺灣出席由臺灣省美術館舉辦的「現代中國水墨畫學術研討會」，會後，見到了臺灣東大圖書公司董事長劉振強先生和受該公司特聘的美術叢書主編羅青先生，談到了我在那裡出版的《唐畫詩中看》，也談到了那部《中國繪畫史》。當我透露我有重寫中國畫史的意圖後，劉、羅兩先生熱情地表示願意並歡迎出版這部書。不久我回大陸，經過進一步的聯繫，這部稿子的出版就這樣定下來了。

　　編寫美術（繪畫）史，我向有兩種不同的心情交織在一起。一是感到任務艱鉅，責任重；二是有興趣，有樂處。我之所以感到艱鉅，不僅僅由於我國歷史悠久，畫史內容繁複，頭緒萬千，便是對待新出土的文物，也覺得夠你應接不暇。大陸的文物天天有出土，田野考古日日有新的報導。1994 年 5 月，

我避暑膠東，去了沒幾天，便獲悉當地海陽縣盤石鎮嘴子前村又發掘出春秋墓葬，不但有大量銅器，而且還有漆繪的木器；接著又傳來淄博的博山區發現了金代的壁畫墓。我又前往作了實地的調查。剛回來，又聽說安丘發現了宋代的石棺墓，而且有壁畫。接著一位朋友來函，惠告洛陽淺井頭近年發現西漢墓壁畫的具體情況，又有友人來信報導新疆庫木吐喇79窟壁畫三次重繪的歷史情況……類似這樣的新發掘、新發現，何況直接涉及到繪畫史這門學科的專門研究，我們能等閒視之嗎？我出版過的那部《中國繪畫史》，從完工到現在，足足過去了三十多個寒暑，在這期間，我經過兩部大型美術史——《中國美術通史》和《中國少數民族美術史》的主編工作，深知還有不少新發現而且有很大價值的新材料，在我那部繪畫史中是沒有的。現在，當我計畫重寫本書時，心裡安有不著急，又怎麼不以選擇並增補新材料而感到工作的艱鉅。

　　出土的新材料，除一般報刊與內部通訊報導外，就《文物》、《文物天地》、《考古》等刊物的所載，也足以使人瞠目。便是新開發的深圳市，在短短的十年中，境內已發現古文化遺址（點）一百零九處。全國出土的地區，不論是在西北或中原，那些出土的新石器時代的彩陶，青銅時代的銅器，還有如漢代的帛畫、畫像石、墓室壁畫等等，這些遺蹟的新發現，有的足以使你改寫其歷史，有的可以使你糾正過去的偏見。我們曾認爲像卷軸畫之類的新材料，不會在出土文物中得見。事實偏偏不是這樣。山東鄒縣明魯王朱檀墓出現錢選《白蓮圖》，被認爲千古奇蹟後，總以爲這只能是極個別的事例，但是誰還能想到，竟在我的那部《中國繪畫史》出版的那一年（1982年），江蘇淮安縣（今改市）東郊閘口村，發現明代富商

王鎮夫婦的合葬墓，就在這座墓葬中，出土了有明代夏昶、謝環、陳憲章等所作的二十五幅書畫。令人不可思議的，這批被分別置於墓主人兩腋之下的書畫，自明代弘治九年（1496年）入土以來，與墓主一起「長眠」在地下近五個世紀之久，居然基本完好。

這裡，我不能不再提另一方面工作的艱鉅性，比如計畫重寫本書時，想把我國少數民族的繪畫史補充進去，希望使一部中華民族的繪畫史的編寫獲得更全面。但是，我只是這麼想，卻未能實現。首先，這要考慮到本書如何搭構新的框架，又如何建立新的編寫體制，問題還接踵而來，不少突出的矛盾，使得你一時無法解決。事實上這不是一部書的量的增加，它必須突破原來的編寫框框，才能使一部多民族的龐大的專題史，作出有系統的新的表達。因為「系統」，不是簡單化的一種排列，它必須「削枝理節」、「縱橫穿插」，才能使全書有機地、又是很有默契地容納下具有上下數千年、覆蓋幾百萬平方公里土地上的主要史蹟。在歷史上，各個民族的文化藝術不僅有各自的內涵與特點，在歷史的發展中還有相互滲透、交錯以至同化的實際。如果只給以各個「分割性」的評介，必然會失卻中華民族文化的整體全貌。反之，只顧到多民族文化的整體全貌，又會失卻多民族國家所具有各民族文化藝術的個性與它的特殊性。繪畫藝術史，不是某一種技術進步的歷史，它卻是一部人們思維方式、價值觀念、審美趣味以及民族性格變化的歷史。說實在，前幾年，我主編的《中國少數民族美術史》，儘管盡了我們的努力，但是我們只採取簡便的方法，將五十五個民族，分為五十五章。雖然，脈絡被整理出來了，卻還未能更好地做到在編寫的體制上體現出各民族美術在各歷史時期，

由於有相互滲透、合作與同化的關係而豐富起來的中華民族的文化特質。平常，我們都在說：中華民族在歷史上有燦爛的文化，是由各民族共同創造的。而在美術史的編寫上，如何體現這個「共同創造」的複雜性與優越性，倘若沒有一個合理的框架與科學的結構是難以辦到的。看來對於這些問題，在今後的美術史學界，還有待深入探討並作出必要的努力。

至於說到「有樂處」，還需要加一句：「苦也在其中」。苦與樂是對立，但又何其和諧地往往統一在一個人的身上。有時為了查對一個地名或一個年份，可以累得你滿頭出汗，那種苦，唯有自己才知道。及至找到了資料，那時的高興，也唯有自己才知道。有時思考一個疑題，好像碰到了「鬼打牆」，任你怎麼也轉不出來，於是沈悶不堪，支頤案頭，苦惱之至；不意睡了一會，或換個地方讀了幾首詩，忽然開竅，有似神助，轉出了「鬼打牆」，因此額手自慶，開心之至。苦與樂，竟是如此交替著。

再說，我的所謂「樂」，不僅僅在於順利地找到了研究資料。更有意義的，還在於中國繪畫在漫長發展的歷程中，許許多多的事件，令人不得不為之興奮，不能不為之而自豪。我們中華民族的古代，有著無數有慧悟的畫家，他們提出了許多既有深度，又帶有哲理性的繪畫名言，如「遷想妙得」、「遺貌取神」、「萬趣融其情思」、「外師造化，中得心源」，以及「內營丘壑」等等。他們在繪畫創造上又是巧奪天工，並以獨特的藝術形式，表現了他們在生活中的種種感受。無論畫千軍萬馬，寫五嶽三山，或畫一花一草，沒有不引起千百萬讀者的共鳴。他們「十日一水，五日一石」，認真到了極點；落筆取捨時，他們是「觸目橫斜千萬朵，賞心只有兩三枝」，要求又

何等嚴格。他們流傳下來的作品，從巨幅到小品，都反映了他們那個時代的脈搏。法國史論家丹諾説：「我們隔了幾世紀，只聽到藝術家的聲音；但在傳到我耳邊來的響亮的聲音之下，還能辨別出群衆的複雜而無窮的歌聲，像一大片低沈的嗡嗡聲一樣，在藝術家四周齊聲合唱。只因爲有了這一片和聲，藝術家才成其爲偉大」（《藝術哲學》第一章「藝術品的本質」）。我們讀一卷優秀的風俗畫，可以讓幾世紀後的觀衆儼如置身於那個時代的市井中；一卷精妙的《溪山無盡圖》，或一軸《千巖競秀圖》，都會把讀者引導到大自然的縱深，從而領略自然造化的奧祕。我們古代聰明的山水畫家，還大膽地突破時空對於畫面表現的局限。……我們研究並編寫古代這樣的繪畫史，接觸到古代這樣一系列的名畫時，能不樂在其中？1982 年，我有詩《跋「中國繪畫史」稿》，最後幾句記敍了成稿後的愉快情景。小詩云：「……春申付梓日，高歌在錢塘。細研松煙墨，紙上盡蒼蒼。舉頭山水綠，回首聞茶香。」我高興地作畫吟詩，舉頭既喜「山水綠」，回首又聞茶清香，這對文化人來説，如此之樂，難道還不夠盡興嗎？

世界上學術研究領域内，美術（繪畫）史無疑是一門重要的學科，也是文化史中不可缺少的組成部分。但是，對於這門學科，在本世紀的 80 年代，曾有人強烈表示相反意見，有這樣一位人士，他收集了東西方出版的好多部美術史著作，其中也包括了我主編的那部《中國美術通史》，他居然出奇地把這些美術史書，統統泡在水缸裡，使它發漲變形，然後取出晾乾。他就把這些變了形的「半紙漿型」的出版物，在西歐一個大城市展出，他還告訴人們：「過去了的美術，不必提它，編寫美術史是多餘的事，這種著作，有礙現代美術家的創作情

緒，也有礙現代美術的發展。」（大意）當然，絕大多數的美術家聽到他的話，嗤之以鼻。試問，歷史能割斷嗎？只要不是無知，任何一個文明國家的人民能不需要研究並熟識自己本國以至世界的文化歷史嗎？因爲研究歷史，歸根到底還是尊重人的存在與價值。

近百年來，中國繪畫史的著作，自陳師曾於1922年公開出版以來，迄今出版已有十餘部，斷代史有三部。說實在，對這方面的研究與出版是不夠豐富的。本書，已完成於本世紀之末，希望不久的將來，能見到又一部嶄新的中國繪畫史的問世。此外，我還有一個希望，希望能出版一部《中國邊疆繪畫史》。中國的陸上，與印度、尼泊爾、阿富汗、俄羅斯、蒙古、朝鮮等國爲鄰，海上與日本、馬來西亞、新加坡等國相望，因此，編寫與鄰國相關的邊疆繪畫（美術）史，具有特殊的意義與價值。

古賢云：「暫息乎其已學者，而勤乎其未學者」。實則「已學者」可以再學，況「未學者」，更要鍥而不捨。願與美術史論界同仁們共勉：「朝騁騖乎書林兮，夕翱翔乎藝苑」。我們將「旦復旦兮」，「更上一層樓」，迎接二十一新世紀到來的曙光。

王伯敏

中國繪畫通史

上冊目次

◎彩陶上幾何形的紋飾
◎彩陶上反映生活的紋飾
◎彩陶上動物形象的紋飾
◎彩陶上富有意趣的紋飾

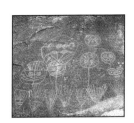

◎全器動物形象的塑造
◎銅器上的紋飾變化

◎殷人畫慢
◎戰國帛畫

◎畫事
◎畫論

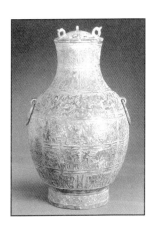

◎寫放宮室
◎壁畫
◎漆畫
◎木板畫
◎畫像磚與瓦當

◎帛畫
◎壁畫
◎漆畫
◎岩畫
◎木板畫和木簡畫

◎畫像石
◎畫像磚
◎畫像石、畫像磚的
　表現特點

◎宮廷畫家及畫工
◎文人畫家

◎北朝的畫家
◎石窟壁畫

◎魏晉壁畫
◎北朝壁畫
◎南朝壁畫

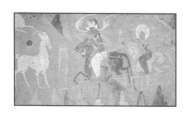

第五章　隋、唐、五代的繪畫

（公元５８１～９６０年）

第六章　宋、遼、金、西夏的繪畫

（公元960～1279年）

◎風俗故實畫
◎傳神寫照

◎以有「士氣」為上品
◎以「超然於物外」為處世之道
◎以「萬壑在胸」為畫源
◎以「書畫本來同」為要旨
◎以所作「合幽寂人之心」為快事

◎著述
◎散論

◎寺觀壁畫
◎墓室壁畫

第一章

原始時代的繪畫

（約170萬年前～
公元前2000年）

引　言

　　這一章的開宗明義，應該撰寫美術（繪畫）的起源。可是由於大量發掘的資料還沒有出來，只憑史學家、美術理論家的想像、推理是不夠的。至目前爲止，世界各國學者對美術的起源，衆説紛紜，概括起來不外乎二、三十種。其中包括「上帝創造」説，「遊戲」説，「勞動創造」説等等。近年，西方一位美術史家在論及中國繪畫時説：「繪畫是自然產生的東西，並非人類努力的結果」，實在令人難以理解。我雖然有自己的想法，但還是没有能力給它寫出較有説服力的「第一章」，因此，這一章只好讓它闕如了。

　　原始時代，那是比較漫長的時代，不過從有地球及至有人類的發展史來看，人類的原始時代至現代，只占有很短的時光。

　　早有人打過比喻，説是把形成宇宙的一百五十億年壓縮，作爲一年十二個月來計算，據多數地質學家説，地球有四十六億年以上的歷史，這就相當於地球在這「一年」的九月初才出現。而人類在地球上的出現，則相當於這「一年」的十二月三十日的二十二點半。又據考古學家一般的論述，人脱離石器的歷史才不過四千年左右，只相當於這「一年」十二月三十一日二十三點五十九分之後的十多秒鐘而已，而我們現在所要闡述的中國繪畫史，只不過「十多秒鐘」的歷史。

　　原始社會的石器時代，在考古學上一般被認爲有二、三百萬年的歷史。如加以細分：一爲舊石器時代，二爲中石器時代，三爲新石器時代。我們現在闡述美術史或繪畫史，主要從新石器時代説起。即有七千年的歷史。本書，也只能是這樣來編寫。

2

石器時代，人類萌發著「本能審美觀」。正由於這種審美觀對人類來說是「本能的」，所以考察世界各地的原始美術，往往很有共同的特徵，甚至是一些陶器的製作。及到後來，隨著生產智慧的發展，人類便逐漸產生「優生審美觀」，「優生」性的審美觀，它的主觀（感情）成分增多。因此，又隨著民族、國家的形成，便出現各民族性（地區性）的審美特徵。如東西方藝術之所以不一樣，這就是一個重要原因。

作為學術研究的探討，多年來，我對於時代進化的程序，有過一個極不成熟的想法。而這個想法只是一個推理，由於我還沒有掌握足以證明我的想法的實際資料或數據。所以，我想了幾十年，至今寫不出一篇有幾分說理的小文章。我的極不成熟想法是：在人類的發展史上，石器時代之前，應該有一個相當長的「木器時代」。所謂「木器時代」，當然指以木作為工具為人類生存的主要資料，關係到人的衣、食、住、行等生活問題，在「木器時代」，也會有相當長的歲月，存在著木、石同步的現象。如果存在「木器時代」，美術的產生，必然在那個時代受到直接或間接地影響。

「木器」，顯然不容易在久長時間裡保存下來，何況我們現在還沒有進行大量發掘，從目前來看，我們還沒有發掘到比舊石器時代更早的有人工製作痕跡的木器與木工具化石。所以，我現在只能是個大膽設想，也許會有人批評我是一種荒唐的設想。但在我的腦子裡，總存在著這樣一個問題，人類最早的生活講構木為巢，講鑽木取火……等等。總還會有一個漫長的時代上限。最近，美國《洛杉磯時報》於 1994 年 4 月 19 日有一篇題為《重新校正自然之鐘》的文章，報導「伯克利一個科學小組用雷射和火山灰準確地測定我們人類的年齡，從而幫助我們來重寫人類的進化史。」希望事實是這樣，希望這樣的科學實驗

迅速發達。只有使用先進的年代測定技術，再加上我們的地質學家、考古學家以及探險家們的不斷地辛勤勞動，我想，總有一天會出現我們所需要的有價值的重要資料或線索，從而證明我的推理，作爲一種設想是可以成立的。目前，我只能說，但願如此。

過去，我們的「中國繪畫史」，有人提到了「河圖洛書」這個專題，似乎有值得研究的必要，但是，我覺得這個問題，後人想像的成分太多，作爲思想史，可以探討，作爲繪畫史，缺少一點實際意義，本書就從略了。至於古賢早已提到的「仰觀天象」，「俯察鳥獸之跡」……等等，這是十分可信的，這還說明作爲意識形態的形象來源，客觀存在是第一性的。對此我在這裡不想多說，本章所要闡述的，著重於田野考古發掘出來的實物，如陶器上的繪畫和岩畫等。

第一節　石器的製作

　　中國是世界上歷史悠久的國家之一，約在一百七十九萬年前，我們中華民族的祖先就在這塊廣闊、富饒、美麗的土地上勞動、生息、繁殖。從元謀人（雲南）、藍田人（陝西）、北京人的遺址及黃河、長江流域，華南和青藏高原一帶舊石器時代遺址的大量出土文物中，證明中國猿人到馬壩人（廣東）、長陽人（湖北）、丁村人（山西）、河套人（內蒙）、柳江人（廣西）、資陽人（四川）及山頂洞人（北京）等，就由於勞動和別的其他許多原因，猿才進化到人類，人類才從低級階段向高級階段發展，從而逐漸豐富了知識，累積了經驗，增長了智慧，並且從自然界中取得了人們所需要的生活資料。從打製石器進步到磨、琢、鑽孔等技術的玉、石、骨工藝品來看，我國原始社會從舊石器時代發展到新石器時代，無論在生產上，文化上，我們的祖先，都具有相當的創造能力。

　　在石器時代，人們爲了生存與發展，進行石器製作，從選石料到成品，我們的祖先把大量的時間與精力消耗在這上邊。

　　在石器製作的過程，首先是對形狀改變的認識，它將一塊大的石塊改變爲小的。把不等邊的石塊，改變成爲等邊，把一塊方的改變爲圓的，把圓的又改變爲長條形的，把長長的石條，分成幾段短短的……在這中間，又有無數數量的變化，還有許多不同形狀的變化。就由於這種種變化——數目變化與形狀變化。逐漸逐漸地使得勞動者的思維也隨之而發生變化，對此日復一日，年復一年，我們的祖先，就慢慢地、漸漸地在腦子中不斷增加思考，創造了石器的人工節律，審美能力，也慢慢地、漸漸地增強審美能力，也就反作用於石器的製作，使石器的製作提高了質量，甚至石器之外如骨器、陶器的製作出現了新的創造。這裡，還不能不提到石器的打洞。把一件石器鑽了一個小小的圓孔，這是改變石器形體的質的提高與進步。石器的打洞，最可貴的是第一個洞孔的出現，

後來的石器，有兩孔的、三孔的，湖州邱城出土的石犁為三孔，石刀為五孔，南京北陰陽營出土的竟有七孔的石刀。由於能鑽孔、打洞，使許多單體可以連接成一個整體，這是在勞動實踐中，人的思維的一次飛躍。新石器時代的陶器，骨、木工藝，如見於河姆渡文化遺址、仰韶文化遺址，以及大汶口文化遺址等出土的文物，其形式都有一定的規則，技藝都有相當的精巧，這與製作石器所獲得的審美思考上的提高無不有著密切的關係。

正是由於長時間的通過石器的製作實踐，人類的大腦發達了，智慧也由此開竅。

石器，正是石器，不論它是一件石斧、石砆，或是一件石犁、石磨盤，它都是我國具有悠久歷史文化的較早標誌。而且它在形制的變化上，相當地促使人類在造型藝術方面的提高與發展。

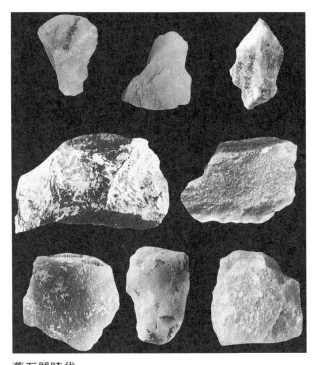

舊石器時代

石器　甘肅涇川南峪溝出土

1.　　　　2.　　　　　　3.

4.　　　　　　5.

新石器時代

石器

1.2. 石斧　香港東灣出土

3. 石鏟　湖北桂花樹出土

4. 刮削器　甘肅臨夏出土

5. 石刀　遼寧旅順羊頭窪出土

新石器時代

石器　廣東封開烏騷嶺遺址出土現場

新石器時代

石器　陝西西安半坡村出土

新石器時代

鋸齒刃、石鐮　河南新鄭出土

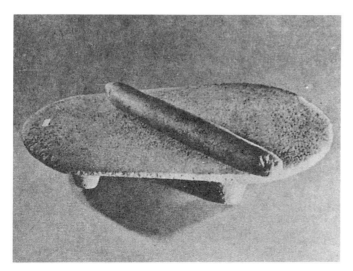

新石器時代

石磨盤、石磨棒　河南新鄭出土

第二節　陶器上的繪畫

　　新石器時代，人類進入一個新的歷史階段。特別是陶器的發明，它的意義，不只在充分地發揮了火的功能，還在於，在製作上改變了原材料的性質，標誌著「人類在與自然鬥爭中獲得了一項新的劃時代的創造」。

　　新石器時代的文化，在我國各地廣泛地散布著，就陶器工藝的生產，它的分布地域是：

　　——黃河流域。有河南、陝西地區的仰韶文化，有中原地區的龍山文化，山東的龍山文化，有甘肅的大地灣文化，甘、陝地區的馬家窯文化(可分爲馬家窯、半山、馬廠三個類型)和齊家文化，還有山東地區的大汶口文化等。

　　——長江流域。有浙江地區的河姆渡文化和良渚文化，有蘇南、浙

北地區的馬家浜文化，還有四川地區的大溪文化及湖北地區的屈家嶺文化等①。

　　其實，還有東北、內蒙、新疆、寧夏、青海、廣東、廣西以及臺灣等其他地區的新石器時代文化遺存。

　　從世界史的實際情況而言，史前陶器的發明與生產已成爲全球文化歷史的普遍現象。

①有關黃河、長江中下流新石器文化的序列和

　年代，參見安志敏《碳—14 斷代和中國史前

　考石學》(《文物》1994 年第 3 期) 的附表，現轉

　刊如下：

分區　時代	黃河上游	黃河中游	長江中游	黃河下游	長江下游	公元前
青銅器時代	四埧文化	商	商	商	商	—1000
	齊家文化	龍山文化	龍山文化	龍山文化	良渚文化	—2000
	馬家窯文化		屈家嶺文化	大汶口文化	崧澤文化	
			大溪文化		馬家浜文化	—3000
	仰韶文化				河姆渡文化	—4000
	大地灣文化	斐李崗文化　磁山文化	皂市文化	北辛文化		—5000
				后李文化		—6000
			彭頭山文化			—7000
						—8000
		南莊頭文化				—9000

　　到了新石器時代，陶器的製作，根據人們生活的需要，已經有汲水器、儲藏器、飲食器、炊煮器、及其他陶製工具，如紡輪之類的生產，具體的說，已經有壺、罐、瓶、甕；缽、盆、碗、杯、豆、勺；鼎、釜、灶、甑、鬲、斝、甗、鬶等用具。

　　出土的豐富陶器，就其質地而言，有灰陶、黑陶和紅陶，製作手法，有拍印、有刻劃、有堆貼，也有鏤空，應該說，更爲講究的還有彩繪的陶器，這些製品，都有著中華民族共同的文化因素，因而它的出土，就形象地表明了中華民族遠古文化的光輝和燦爛。

　　作爲對繪畫史的要求，陶器上的繪畫，較直接地幫助我們了解遠古時代的繪畫實際。其實，就陶器的本身價值來說，遠遠不只這一些。陶器的製作，作爲一種範具，它正是內在地預言了靑銅器的出現；又作爲一種材料及工藝的準備，還意味著瓷器的誕生。陶器在歷史上被肯定的文化價值是多方面的。

彩陶　甘肅出土

本節，擬就彩陶，特別是陶器上的繪畫，作重點的闡述。

彩繪陶器——彩陶，它是在打磨光滑的陶坯上，以天然的礦物爲彩料，其主要色劑如鐵和錳等來進行描繪，這些陶器的繪畫，是新石器時代與岩畫、地畫一樣，具有獨立性的繪畫藝術，作爲繪畫的發展歷史來看，它是我國史前極爲重要的繪畫創作。

彩陶上所描繪的，各個地區，如仰韶文化彩陶、馬家窯文化彩陶、或大汶口文化彩陶，各具不同形式與特徵。其所描繪的內容，除幾何形圖案外，有人物、鳥獸、蟲魚及花草。體現了當時人們複雜的構思和想像。

彩陶上幾何形的紋飾

彩陶的圖案紋樣，不少爲幾何形，有水波、有菱形、三角形，有作卷雲狀，在一些器物的口沿上，有作折波、漩渦、斜線或鋸齒等，不僅變化得體，而且窮曲自然。這些彩陶紋飾，尤其見於甘肅永靖或寧夏出土的馬家窯器物，或山東大汶口出土的有些器物，這與海產品如海蚧、海螺的自然紋飾很相似②。這不是人工與自然的巧合，而正好說明遠古時代的我們祖先，當描繪這些紋飾時，都有客觀見聞的實際形象作爲直

②這是我多年在海邊生活所獲得的一點啓示，在山東煙臺、威海、青島的海邊，可以撈到一種蚧，蚧殼上有多種多樣自然形成的花紋，當我看到這些海蚧時，往往不禁地叫道：「這簡直是彩陶的紋樣。」凡見到過彩陶，而對彩陶有印象的朋友，無不表示與我同感。有一次，一位朋友還笑著改正我的說法，他說道：「這應該說，彩陶眞像蚧的紋飾。」1994 年 4 月，我在香港的長洲島，還以高價購得一隻海螺，因爲它那螺旋卷曲的自然紋，實在「太像彩陶紋飾」了（應該說，彩陶紋飾太像海螺紋飾了）。這海螺，至今我收藏著，我珍惜它。

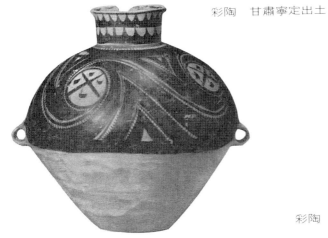

彩陶　甘肅寧定出土

彩陶　甘肅王家溝出土

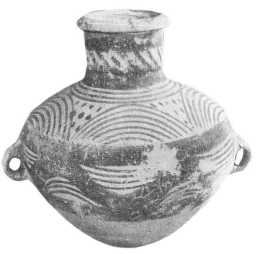

彩陶　內蒙古赤峰出土

彩陶　河南鄭州大河村出土

彩陶　江蘇邳縣大墩子出土

彩陶　山東泰安大汶口出土

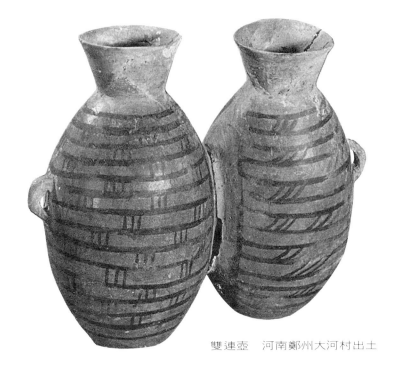

雙連壺　河南鄭州大河村出土

接或間接的依據。客觀的形象是無比的多，如太陽、月亮、星星、行雲、流水；又如洞孔、席紋、刀痕等等之外，不可否認，還有更多的動、植物如獸皮的自然紋、海螺上的圓圈、轉弧以及花草藤條的卷曲舒展等等，顯然都可以成爲彩陶紋飾的「源泉」。

彩陶上反映生活的紋飾

青海大通孫家寨出土的一只陶盆，內壁描繪著五人爲一組的舞蹈紋樣，共三組，計十五人，手拉著手，面向左方，頭側各有辮髮。全都擺向右方，下身體側又有斜向左方的飾物。這些人物紋樣，都以曲直粗細的線條來表達，雖然未能細緻刻劃，但對於形象及其動態，都能抓住大體大要。並表現出舞蹈者的整齊節奏。這件作品，突破了表現單個的、靜止的形象，進而表現了群體的活動，在早期的繪畫歷史上，尤有它的藝術價值。關於舞蹈的起源，在《山海經》的《海內經》中提到「帝后

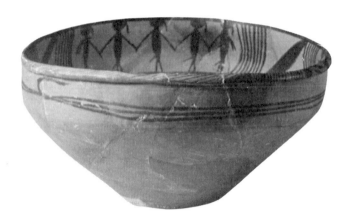

<div style="text-align:center">彩陶　青海大通孫家寨出土</div>

生晏龍，晏龍是爲琴瑟。帝后有子八人，是始爲歌舞」，不論彩陶上所描繪的，是屬於什麼舞蹈與意見，但已經明白地透露出，我們祖先在這個時期已經有著一種能豐富精神生活而又具有文化性質的活動了。

此外，西安半坡村出土的一只陶盆，內壁畫著呈圓形的人面，眼鼻形象明確，口略近「工」字形，口角兩邊有一道交叉斜線，似銜小魚狀，頭部兩邊，有的畫上翅曲線，有的還各加一條小魚。出現這種紋飾，其原因可能有這樣兩種：(1)與這個時代的圖騰信仰，即與原始宗教活動有關，故其形象具有一定的神祕色彩。(2)與漁獵時期的實際生活有關，以之作爲生活美化的一種裝飾。至於確切的涵義，尙待進一步研討。

<div style="text-align:center">彩陶　陝西西安半坡村出土</div>

彩陶上動物形象的紋飾

　　彩陶上的動物紋飾不少。如畫鹿、犬、蛙、鳥、魚等，也有專畫娃娃魚的。西安半坡村的彩陶中，有用黑色描繪張著口的魚，鼻尖翹起，似游於水中，有的張口露牙，形象生動。寶雞金陵河西岸出土陶瓶上所繪的魚，則爲另一品種，表現手法也不相同。此外，如臨潼姜家寨出土的彩陶中，也繪有蛙和魚，造型質樸，用線稚拙，頗有意趣。

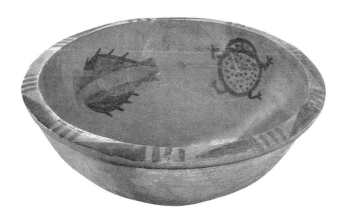

彩陶盆　魚與蛙　陝西臨潼姜寨出土

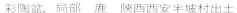

彩陶盆，局部　鹿　陝西西安半坡村出土

蛙紋彩陶甕　甘肅蘭州土谷臺出土

人頭形彩陶　甘肅秦安大地灣出土

　　彩陶上的鳥形紋樣也很別緻，造型靈巧而較寫實。鳥有立，有啄食，也有作振羽欲飛狀。這在寶雞北首嶺和華縣柳子鎮出土的細頸壺和彩陶片上即可得見。充分反映出「廟底溝人」的繪畫才能。他們已掌握了鳥的形象基本特徵。我們從眾多鳥紋飾中分析出來，當時「廟底溝人」畫鳥，只要先把握住鳥身的形象，然後變化其頭、足、尾、翅的四個部分，就這樣，便可以達到巧妙地畫出鳥的各種不同的情態。這作為遠古的繪畫來看，不能不承認我們祖先在四千年前即具有靈敏的頭腦與藝術才智。

仰韶文化廟底溝類型彩陶上的鳥形變化

彩陶上富有意趣的紋飾

本節擬舉兩例以說明。

河南出土的「鸛銜魚」的彩陶缸

河南臨汝閻村出土的一種彩陶缸，係仰韶文化大河村類型，陶缸上面，畫一鸛銜魚，旁畫著一件帶柄的石斧。畫面高 37cm，寬 44cm，約占缸體面積的一半。鸛眼畫得大而圓，喙長而尖，身體用柔曲而有力的線條勾出，形象特徵十分鮮明。鸛的腿、爪用沒骨法畫出，其餘部分是勾線平塗，鸛羽、魚身、斧柄都填白色。所以整個色調明快而和諧。儘管對這件作品，在當時表達什麼意思，由於沒有文字記載的佐證，很難作直接的斷語，但是作為鸛、魚一起的形象，在秦漢的畫像中已屢見不罕，如在漆畫、畫像石、青銅器及肖形印上，都有「魚鳥」的圖像，有的作雙鳥一魚，有的作鳥銜魚，考漢人習俗，以「得魚」為吉利，因為魚諧「餘」，魚若作「鯉魚」即為「大利、大有餘」，至於「魚鳥」圖案，自漢之後，在中國民間一直傳至近代，如竹刻及剪紙中即有「鳥銜魚」的

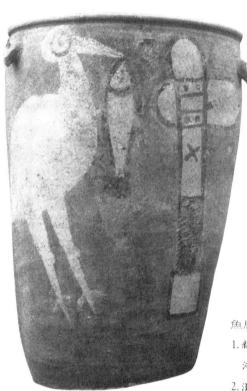

鸛銜魚彩陶缸　河南臨汝閻村出土

魚鳥圖像比照

1. 新石器時代　彩陶缸上的魚鳥圖像
　　河南臨汝閻村出土

2. 漢　畫像石上的魚鳥圖像　江蘇東海出土

3. 漢　肖形印上的魚鳥圖像

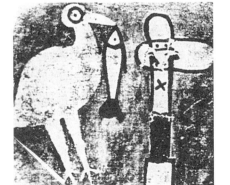

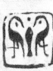

1.　　　　　　　　　　　2.　　　　3.

圖像，有些地名，如河南的黃河邊有「魚鳥村」，山東牟平有一古橋名「魚鳥橋」，至於這件彩陶上畫上石斧，其意尚不明。總之，這件彩陶的紋飾值得注意，它與後人畫魚鳥的傳統關係又是如何，都需要作進一步研究。

陝西出土的船形彩陶壺

陝西寶雞北首嶺出土的船形彩陶壺，船形的器物上，竟巧妙地繪有小方格紋，它不是一般的幾何紋飾，這些方格紋圖案，卻表示了一張掛在船側的魚網，就由於有這魚網，就給這只船形器的藝術造型增添了「生命」的「活力」，同時也反映了這件作品的作者，充滿了對藝術與生活的情意和趣味。

船形彩陶壺　　陝西寶雞北首嶺出土

原始社會，還沒有社會分工，所以這些彩陶的作者，也就是原始社會的畫家，當他死後，或許還有一套繪畫工具為之隨葬。在陝西臨潼姜家寨一座距今五千多年的墓葬中，發現在一個原始人的骨架旁，放著石硯、石質磨棒、黑色顏料（氧化錳）和陶杯等五件殉葬物。在此之前，西安半坡和寶雞北首嶺，也發現過仰韶文化時期研磨顏料的粗糙的繪畫工具。這些出土物，現在為數雖然不多，但可以幫助我們對原始社會繪畫有進一步的了解。

第三節　岩畫

　　岩畫，是一種刻鑿或畫在岩石上的圖象。一度曾稱「畫山石」、「岩壁畫」、「石山畫」或「岩刻」、「岩石藝術」等，在外國，所稱名詞也不一致。現在，經我國大量研究文章的發表，以及岩畫國際研討會的多次召開，則「岩畫」這一稱呼，目前基本統一。

舞蹈　內蒙古陰山岩畫

　　岩畫在我國分布的地區，可謂東南西北方都有。內蒙古、新疆、寧夏、甘肅、青海、四川、雲南、貴州、廣西、西藏、黑龍江，以至江蘇、福建、臺灣等地發現的都不在少數。僅內蒙古陰山山脈、賀蘭山北部、烏蘭察布高原等處，發現的岩畫就有「兩萬多幅」。這還是一位岩畫專家在 1984 年的調查報告③中所記的數字。至 1991 年，銀川召開寧夏國際岩畫研討會時，就有專家在座談會上發言，說是全國當在「八萬幅以上」，

③蓋山林《陰山岩畫演化歷程初探》（《美術史論》
　　1984 年第 4 期）。

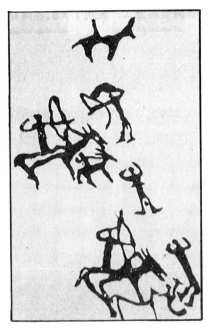

騎射（摹本）　內蒙古陰山岩畫

群獵　內蒙古阿拉善岩畫

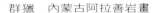

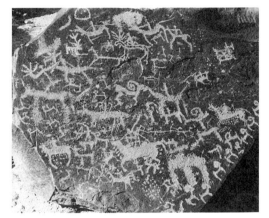

獸　寧夏賀蘭山岩畫

但當時還有人以爲這個統計數字是保守的。不論怎麼說，這都表明，全國岩畫的發現，其數量確實日益增多了。

在岩畫的研究過程，碰到過這樣幾個問題：一是作者，包括族屬；二是製作年代；三是內容及其意義。尤其是前兩個問題，是目前岩畫研究比較令人費心的難題。當我們編寫《中國少數民族美術史》時，對岩畫作者不可考固不待言，而對族屬問題，至今只能存疑。有的岩畫，現在是某一民族居住區，而早在二、三千年前，這個地區，曾經是另幾個民族生活過。所以要正確判斷作品族屬是非常不易的。好在許多專家，至今都在不斷地深入研究，並取得了成績④。再就是製作年代，目前說法不一，有的認爲遠至新石器時代，其下限在唐、宋；有的認爲由新石器時代開始，一直延續至近代；有的則認爲遠至漢代，最早不逾春秋戰國，其下限至元代。也有人對岩畫製作年代分得較細，如對內蒙陰山岩畫的年代，有人給以大約分爲五期，一是新石器時代至青銅時代各原始氏族部落的岩畫；二是春秋戰國至漢代匈奴人的岩畫；三是北朝至唐代突厥人的岩畫；四是唐末至宋代回紇人、黨項人的岩畫；五是元至清代蒙古人的岩畫⑤。至於其他各地，如對寧夏賀蘭山岩畫，近年也有人作了斷代研究，提出「賀蘭山岩畫，大致分爲三期：第一期——春秋戰國以前；第二期——秦漢至南北朝；第三期——隋唐至西夏」⑥。還有如

④這裡舉一例說明之，如楊天佑撰《雲南元江它克岩畫》（《文物》1986 年第 7 期），內即有對它克岩畫族屬及時代的推測，指出該地曾經是古代百濮、百越的交錯地帶，也就其當地圖騰和獨有崇拜物爲依據來作分析，凡此等等，都是爲岩畫研究這一難題作出了努力，應當受到學術界的歡迎。

⑤蓋山林《陰山岩畫演化歷程初探》（《美術史論》1984 年第 4 期）。

⑥許成、衛忠《賀蘭山岩畫斷代研究》（《文物》1993 年第 9 期）。

廣西花山岩畫，雲南滄源岩畫及其甘肅嘉峪關黑山岩畫等，都有專家經過研究之後作出了年代的分期，這裡只是舉例，就不一一了。

　　肯定的說，屬於新石器時代的原始岩畫在我國是大量存在的。不僅在內蒙古陰山，在新疆、雲南、貴州、寧夏，以至江蘇等地的岩畫，都有新石器時代遺存的作品。

人和獸　新疆且末崑崙山岩畫

人和牛　雲南滄源岩畫

　　內蒙古砂口格爾敖包溝的山崖上，烏蘭察布的山石間，就畫有狩獵的作品，生動地反映了原始時代人們攫取經濟的生活方式，表現了人們同自然界作鬥爭中取得勝利的歡樂心情。在狩獵圖的旁邊，還有「集體舞」、三人舞、雙人舞等多種舞蹈場面，也還畫有不少游牧人頂禮膜拜太陽的場面，由於它與原始宗教活動有關，所以畫面體現出一種神祕的色彩。

　　內蒙陰山的舞蹈岩畫，與前一節提到的青海大通出土的陶盆所畫的舞蹈形象相接近。舞者頭上似有裝飾物，舞者姿態，比彩陶畫得更有動勢。這可能由於岩畫比起器物上的紋飾，更能自由抒寫的緣故。

　　江蘇連雲港將軍崖的岩畫，可能屬新石器時代的中晚期。在一塊平整的，長 22m，寬 15m 的黑岩上，刻有人面、獸面、農作物、星雲以及各種抽象符號。形象簡率粗放，其內容大約與祈求豐年等宗教活動有關。

　　新疆岩畫，如在庫魯克山發現的，據其所畫，有人認為羅布淖爾塞人所作，其年代被認為「興地早期岩畫的絕對年代大概在公元前 1000 年

江蘇連雲港將軍崖岩畫

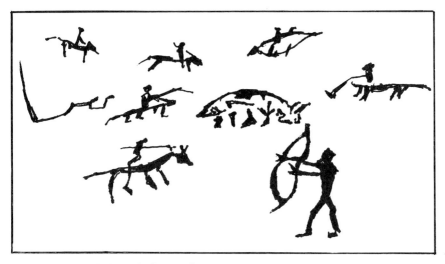

圍獵（摹本）　新疆庫魯克山岩畫

左右」，即新石器時代的晚期，接近青銅時代。所畫與陰山岩畫相似，題材非常豐富，有狩獵、放牧、車輛馱運、舞蹈、雜技、征戰和建築。有的畫面，帶有宗教意味。其他還畫有一些抽象符號，其中圍狩野牛的畫面，尤其生動，描繪了一群獵人將一頭野牛圍住，有拉滿弓作射箭狀，有騎馬手持長矛刺向野牛，又將野牛畫得健壯有力，更顯出圍獵者的勇猛。又所畫牧駝，極富生活情趣。畫一牧人騎在駱駝上，居然有一隻小羊鑽進了大駱駝之下。另有畫牧馬，背景好像是山坡臺地，臺地上長有兩棵大樹，枝葉繁茂，馬匹有上坡下坡的，還畫有太陽，太陽放射著光芒，牧人則於其下作射箭狀。整幅畫面結構勻稱平穩，有評者竟以爲「是一幅美麗的風景畫，又像一首悠揚的牧歌」⑦。

　　由於岩畫研究的深入，對過去的評介，又有了一種新的見解，這裡舉一例說明之。福建華安汰溪的摩崖石刻。據《漳州府志》記載，唐韓

⑦胡邦鑄《庫魯克山的岩畫》（1985 年，新疆人民出版社《絲綢之路──造型藝術》）。

愈在洛陽時曾看到過拓片，說明這些石刻最遲時間應早於唐代。後來，有人考證，認爲這是「吳部落的酋長戰勝了夷越番三種部落稱王記功的刻石」⑧。近年，又有人⑨提出，這些石刻不是文字而應該屬於石刻岩畫，所刻內容，基本上爲舞蹈，並認爲有些舞蹈形象與內蒙古烏蘭察布和桌子山岩畫，江蘇連雲港將軍崖岩畫，以至甘肅、靑海等地出土的新石器時代彩陶器的某些紋樣，都有相似之處，因此，福建華安的岩畫，還被認爲「約在新石器時代中晚期」，是我國南方地區已發現的岩畫中時代最早的，大約與江蘇連雲港岩畫同時或稍早。

我國岩畫很豐富，有些地區的有些作品，由於製作時代的未能確定，或被認爲靑銅時代，所以都不在這裡一一討論，餘詳下一章闡述之。

第四節　地畫

希望能明確這樣一個問題：岩畫產生之前或同時，可能有地畫，甚至還有樹畫。而且地畫、樹畫的數量在當時並不是少數。地畫，不一定刻鑿，除少數用墨、彩之類作畫外，多數可能用尖石子或樹枝在泥土上畫；至於樹畫，可能有刀刻的。只不過地畫、樹畫不易保存，不像岩畫，經得起風霜雨雪，尚能保存下來。

地畫在今天有沒有保存下來？有，甘肅秦安大地灣於 1982 年 10 月發現了一鋪地畫。秦安大地灣是我國西北新石器時代較重要的遺址。這鋪地畫，它被繪製在室內近後壁的中部居住面上。

有關地畫、樹畫之說，我在《賀蘭山岩畫研究側記》曾述及，茲將

⑧劉惠蓀《福建華安汰溪摩崖石刻試考》（《福建文博》1984 年第 1 期）。

⑨蓋山林《福建華安仙字潭石刻新解》（《美術史論》1986 年第 1 期）。

甘肅秦安大地灣房址和地畫遺蹟

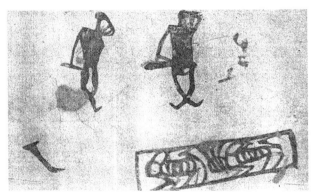

甘肅秦安大地灣地畫人物（摹本）

（此據《文物》1986年第2期圖版3之「地畫摹本」）

有關內容謄錄如下，作為本節的說明。《側記》是這樣寫的：

 ……到了中衛，在苦井溝考察時，我被一塊紅砂岩上的岩畫「醉倒」了。當時，我把寶貴的兩個小時幾乎都花在這塊岩畫的觀察上。這塊大岩畫，刻有羊、馬等，由於畫面橫長，我稱它為「長卷」《牧放圖》。一位意大利學者，因不明「長卷」的意思，一再詢問，經過解釋後才明白，他認為這個比方太確切了，於是在他的筆記本上，也記著「寧夏中衛長卷牧放圖」。

苦井溝岩畫《牧放圖》，長 1,065cm，高度不一，最高爲 132cm，最低爲 87cm。在石塊的斜平上，刻鑿人、馬、羊、鹿、犬及人騎馬等九十多個形象，不明形象者六十多個，模糊不清者十多個，尚有似字形者四個，其中一組爲馬群，有前有後，還有奔馬與回首的羊及角鹿；畫的右上部，所刻群羊、奔犬，正所謂「體韻遒舉」、「氣勢不凡」，令人不勝其觀。我們平時看畫卷，所見羊、馬都被畫在紙、絹上，現在我們看這些岩畫，所見羊、馬都被刻鑿在岩面上，正好像這些羊、馬眞的奔跑在騰格里沙漠的沙跡上，給觀者產生更多具有審美意趣的聯想。甚至給我想到了李公麟臨韋偃的《牧放圖》卷。

對於這塊似長卷那樣的大岩畫，給我的感受還不只是這些聯想，竟使我想到另一個值得研究的問題。由於所刻的這塊大岩畫，貼近地面，岩刻長斜面的下邊，就目前的地形而言，就是在地面上，因此，它給了我很大的啓發，使我聯想到遠古的時代，我們的先民還有一種畫在地面上的畫。所以在賀蘭山考察岩畫後的第二天，當岩畫國際研討會大會安排我發言時，我就以「岩畫產生以前可能有地畫」爲題，作了即興講話。爲了有助本文的說明，我想將這個即興講話的有關部分，摘錄如下：

在原始時代，人類並沒有進入傳說中的所謂「天賦文明」時代……從美術史的發展來看，藝術總是從簡到繁、從易到難。岩畫的產生，也絕不是一開始就畫（或刻）在岩壁上，總要有個過程。近幾年的田野發掘中，在甘肅秦安大地灣的新石器遺址中，發現了一種畫在地面上的地畫，這種地畫，可能在岩畫出現之前，或者與岩畫同時產生。從製作方面來思考，地畫就比較方便些，人們只要在地上撿起一塊小石子，就可以在地上畫起來。而令人遺憾的，這些新石器時代的遠古地畫，隨著歲月

的推移，人事的滄桑，早已沒有了。像秦安大地灣保存下來的地畫，恐怕難得又難得。而能大量倖存下來的，只能是現在我們所可以見到的，那些經久不易磨滅的岩畫了。

今天，我所說的岩畫之前有地畫，佐證是不足的，只還是一種推想，如果有人認爲我這是一種空話，我不會說他沒有一定道理，因爲我目前還拿不出足夠的實物證據。假使有人認爲我說的是一個值得思考的問題，那麼，就讓我們共同努力一下，作進一步的再思考……。

發言之後，多有反映，包括澳大利亞、印度和意大利的學者都向我詢問。多數先生希望我對「地畫」作較詳細的介紹，更希望我對地畫作附圖說明。爲了不負與會者的關心，這裡擬對秦安大地灣的地畫，作一些必要的闡述。

甘肅秦安大地灣遺址的「地畫」是 1982 年 10 月發現的。這個遺址在秦安五營鄉的大地灣，是一座相當仰韶晚期，即距今約五千年的房屋基地。該房屋的牆壁和東北部居住面已被破壞，其餘大部分的居住面保存還比較好，據甘肅文物工作隊的丈量報導：「房址長 5.82～5.94m，寬 4.65～4.74m，門道寬 0.59m，長 0.55m；門斗殘長 1.13m，殘寬 0.8m。」這鋪地畫，繪製在室內近後壁的中部居住面上。地畫總面積爲東西長約 1.2m，南北寬約 1.1m。

大地灣的這鋪地畫，畫的顏色爲淡黑色，經甘肅省博物館文物保護實驗室初步鑑定爲炭黑[10]。用筆粗放拙樸，畫面所能看清楚的有兩人，

⑩甘肅省文物工作隊撰文介紹，趙建龍執筆

（《文物》1986 年第 2 期）。

似一男一女，皆右臂下垂，手握器物，下腿交叉直立，是一種走動姿態。人物的下部，畫一具長方框，有人「釋爲長方形木棺葬具」⑪，則長方框內，無疑是兩身屍體。根據畫面這樣的情節，我贊同「巫術說」，我的理解是：人物爲施行巫術的巫者，而這種巫術，可能帶有安葬的作用，所以這鋪地畫，具有一定的紀念性和驅邪的重要性。因此，畫作也就獲得了妥善的保存。但沒有想到，這一保存，居然保存了五千個年頭，應該說是一個很大的奇蹟。

總之，這鋪地畫，反映了原始氏族社會的生活風尚和人們的宗教信仰。

不難設想，新石器時代的這些地畫，它的表現方法，可以如大地灣那樣用炭黑來繪製，也可以用別的辦法。最簡單的方法，即拾一塊石子，在地上畫起圖像或符號來。至於題材，與岩畫那樣，反映豐富的日常生活外，在人們的群體生活中，畫上敬神、祭天以至巫術性的種種活動。由此可見，地畫對人們的生活功用，或許更直接。不過地畫在當時，也許早被看作不能作爲永久保存的作品。而像秦安大地灣的地畫，可謂千載難逢，已成爲考古上十分難得的遺例。

這裡，還需要提出作爲思考的。1987 年，在河南濮陽西水坡發現仰韶文化遺蹟，在一座墓葬中，竟獲睹前所未見的文化現象，即在墓地上，用蚌殼擺設出一龍一虎，在龍虎之間，放著一具人骨架。很顯然，人骨架爲墓主，地上的龍虎紋飾，可能表示對墓主的維護。此外，在西水坡的文化遺存中，尚有地上其他擺設圖，有如人騎龍、虎，又如鹿和蜘蛛等，計有三處。所謂「擺設圖」，是將蚌殼一個個鋪在地上，組成一個形

⑪李仰松《秦安大地灣遺址仰韶晚期地畫研究》

《考古》1986 年第 11 期）。

河南濮陽西水坡地面龍虎紋飾

體。猶如現在有的園林建築在地面上鑲嵌小卵石，將許多小卵石組織成
各種形象，如飛鳥、奔兔或魚、蟹之類。這裡，姑且暫不論西水坡擺設
圖的形象及其意義，我想只提一點，西水坡的這種地面紋飾，儘管它不
是畫或刻，但是它與地畫的發生，總有某種時代橫向的內在聯繫。西水
坡遺址，作爲仰韶的文化遺存，更可以用來說明，像秦安大地灣的地畫，
絕不會只是偶然的一處。可以相信，在我們田野考古工作中，總有一天，
還會發現第二處，以至第三、第四處的地畫。

　　作爲古代的繪畫製作，地畫以至岩畫，從地面以至壁面；
從住宅以至畫（刻）到有選擇的山上，這樣延伸、擴大的結果，
致使當時的人們，亦即我們的祖先，就住宅的繪畫活動而言，
不免會從地畫到住房的壁面，進而再就壁面畫到住房的頂部。
作爲新石器時代的壁畫，在遼西紅山文化牛河梁女神廟中，不
就已發現壁畫殘塊嗎？（見《文物》1986 年第 8 期）當然，像這種
可能有的房頂畫之類，隨著原始建築的消失早已無存，但是，
值得令人注意的，遺存至今的傳統建築上的早期藻井圖案，雖

然與地畫的產生，在時間上相隔很久，仍然有直接關係，然而作爲一種文化現象，使歷史上的後來者，不能不考慮到它們之間的傳統繼承性。在考古研究上，對一種歷史現象，當不能也無法反證其間沒有絕對的聯繫時，就應該盡可能地考慮它們之間的內在聯繫。

美術的發展史還告訴我們，美術的產生和發展，都與社會的各有關方面發生廣泛的聯繫。岩畫的研究，除了對岩畫的自身研究外，必須關聯到其他方面。我在本文之所以提出地畫，目的就是提請岩畫研究者予以關注。

現在從大量的實例證明，岩畫在許多國家都已存在，非洲、亞洲、歐洲、大洋洲、美洲等國家都有岩畫出現。已經成爲一種屬於歷史早期的世界性的文化現象。世界上既有岩畫，其他國家是否也有地畫，作爲岩畫學科的研究者，在腦子裡放上與「地畫」有無這樣一個「問號」總可以的吧！最後，我不能不重複前面說過的一句話：如果有人認爲我提出的地畫問題是一個值得思考的問題，那麼，讓我們共同關心，共同努力，對地畫，以至對地畫與岩畫的關係等等問題，再作進一步的思考。

（《寧夏國際岩畫研討會文集》下集）

夏、商、周

的繪畫

（約公元前２０００～前２２１年）

引　言

　　原始社會的末期，私有制已經萌發，社會上出現了貧富不均的現象，原始氏族公社逐漸解體的象徵也較明顯了。至夏、商、周，歷史進入奴隸制的階級社會。「奴隸制是古代世界所固有的第一個剝削形式」①，社會發生了巨大的、深刻的轉變，雖然奴隸制的出現是殘酷的，但是從社會的發展來看，當他開始的時候，還能推動社會生產的發展，比之原始氏族社會制度，畢竟前進了一步。

　　夏代是我國歷史上第一個朝代。自禹至桀十七帝，世系分明，形成了一個高出眾小邦之上的原始政治機構。夏朝的都城經常遷移，説明夏還是畜牧業比農業更占重要地位的社會。

　　夏的文化，還有待更多的地下發掘。傳説有虞氏、夏后氏尚（上）黑。《韓非子》中《過十篇》説禹作祭器，「黑染其外，而朱畫其內」。今山東城子崖出土的一種表面漆黑，裡面朱色的陶器，當屬這個時期的作品。夏代的工藝，除製陶外，尚有玉、石、骨及紡織等。在建築方面，《尚書》謂其時已能「築傾宮」、「飾瑤臺」。夏的晚期，銅器的鑄造達到了一定的水準。又《左傳》載：「昔夏之有德也，遠方圖物貢金，九牧鑄鼎象物，百物爲之備，使民知神奸。」杜預作注，還説「禹之世，圖畫山川奇異之物而獻之……」這些記述，雖不可盡信，但就殷商的文化發展看，不能不令人注意到夏代在這些方面所作出的努力。

①恩格斯《家庭、私有制和國家的起源》。

殷商時，農業和手工業已逐漸發達。銅、玉、石、骨、陶、木、紡織、皮革、造車、釀酒等，都成爲一種專業。殷墟出土的，除大量的精製銅器外，有一種「花土」，曾於河南安陽侯家莊商墓中發現，非常別致，可知木雕手工藝與漆工藝在當時已相當發達。顯然，這都是社會有了明確分工之後的產品。

到了西周，政治、經濟、文化等方面都獲得了進一步的發展。爲職司各種手工業的便利，周代設有「百工」的百官來分掌其事。在手工業的生產中，特別是青銅器藝術的創造，在世界青銅時代的文化中，顯出異常的光彩。

春秋戰國時代，王室衰弱，已無控制諸侯的力量，此時諸侯互相兼併，大國陸續出現，打破了王室獨尊的局面。在當時奴隸主們的壓迫和剝削下，不斷地激起了「國人」和工匠們的反抗。這個時期，鐵已被使用在農業耕作上，促使了農業生產的進一步發展，早期建立的井田制開始崩潰，新興的貴族就乘機占有了土地。這個時期，前有「春秋五霸」，後有「戰國七雄」。戰國是一種諸侯割據的混亂局面，在意識形態方面，也引起了激烈地反應和變化。各階層的代表人物，提出了各種政治主張和哲學理論。在學術上，出現了「百家爭鳴」的新情況。當時各國經濟有一定發展，文化也隨之形成了一種新景象，作爲意識形態的繪畫，也在這個時期，有了一定的新反映。

至於岩畫藝術，繼原始社會之後，在各地山野，也由當地的作者，不斷地、散散落落地進行著創作，反映了狩獵、車馬以至祭神的各種社會動態。岩畫的時代，目前還很難劃分，所以對有些作品，我在原始繪畫中提到了，本章從略，詳請閱下一章。

第一節　商、周銅器上的畫像

　　奴隸制時代的文化藝術，青銅工藝具有輝煌的成就。它不僅在中國文化史上，以至在世界文化史上，都占有重要地位。然而這些工藝美術品的主要製作者，卻是當時被壓迫、被剝削以至沒有人身自由的奴隸。

　　商、周、春秋時代的青銅器藝術，標示了我國古代勞動人民的無窮智慧和藝術創造的無窮潛力。從考古學的要求來說，銅器發展的上階時代是不明確的。關於新石器時代向青銅器時代過渡的問題也研究不夠，有沒有銅石並用時代，龍山時代是不是就是這樣的時代，考古學界似乎還沒有一致意見，我們除了發現王城崗和平糧臺那樣的小城堡之外，著實還有進一步發掘並研究的必要。現在已經發現的最早銅器，出土於河

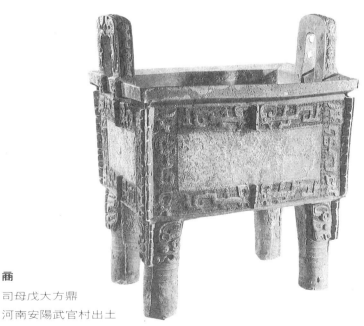

鼎
司母戊大方鼎
河南安陽武官村出土

南鄭州地區。但以安陽地區出土的銅器較為豐富。鄭州和安陽都曾經是商朝都城的所在地。安陽武官村出土的「司母戊」大方鼎，四周飾以蟠龍紋及饕餮紋，重達 875 公斤，足以說明我國在公元前十四世紀前後，對於青銅器的鑄造，就有了高度水準。西周及春秋時代的青銅器，在西安、洛陽、新鄭等地不斷發現，大孟鼎、長甶簋、蔡侯簋、盠尊、夔紋鼎、立鶴、方壺等，都是現存比較重要的青銅器作品。這些豐富的作品，不僅形制精美，而且有著各種生動的紋飾。

燦爛的青銅器藝術，顯示了我國古代文化的光彩，是美術史上光輝的一頁。在沒有發現繪畫作品遺存的這個歷史時期，可以從這些藝術形象中，尋求到民族美術在我國最初階段的發展，也可以間接幫助我們理解這個時代繪畫藝術的表現能力。

商、周的青銅器，當時除供給奴隸主日常生活使用的器皿和裝備軍隊的兵器外，為了祭祀與記錄戰功，又製作了大量「禮器」。青銅的用器和禮器有鼎、鬲、甗、簋、爵、罍、觶、觚、斝、尊、壺、卣、敦、盤、盂、簠、盨、勺、鑑等，武器有斧、鉞、戈、矛、刀、劍等，樂器

戰國

宴樂漁獵攻戰紋銅壺展示圖

北京故宮博物院藏

有鐘、鐸、鎛、鉦等。這些青銅器，形制端莊、厚重而華麗，紋飾大方，優美而質樸。青銅器的紋飾，有動物紋、自然氣象紋、幾何花紋，常見的有饕餮、夔、龍、蟠螭、虺、象、鳳、鶴、蟬、蠶以及雲、雷、波浪、漩渦、三角、方格、菱形、連珠、繩索、沙粒、垂幛等。到了戰國，還出現了以寫實手法表現現實生活的紋飾，如車馬、狩獵、樂舞、戰鬥等。北京故宮博物院所藏戰國宴樂漁獵攻戰紋銅壺，可謂一件代表該時代的青銅器。它除了裝飾富麗之外，還反映了當時的社會生活，內容有如狩獵、採桑、樂舞、庖廚、宴飲、水陸攻戰等。在這些畫面中，採桑的抒情，水陸攻戰的壯偉，都在這些紋飾刻劃中獲得淋漓盡致的表現，又有一件頌齋舊藏戰國青銅壺，壺面有六層畫面，尤其第五層表現狩獵，獵者二人持盾執矛，好像士兵作戰鬥狀，牛有角，似已負傷，雖還壯健，但已垂首，旁有一獸，奔走狀，形象寫實，富有繪畫意趣。比之所見戰國一般肖形印的形象更形象化。在青銅器的動物紋飾中，有的出於寫實，有的出於想像。想像的部分，它與神話傳說在幻想方式上是一致的。有的動物紋的藝術加工，給人以怪誕的神祕感，如神鳥攫蛇，

戰國

狩獵紋壺　古越閣藏

夔龍伸足披雲等。這是當時統治階級用以象徵權力神化的一種反映，限於當時的認識水準，不可能不產生某種愚昧成分。

就造型藝術的表現手法看，青銅器紋飾的主要成就是：注重大體，善抓特徵，概括簡練，變化豐富。這裡以其可證當時繪畫造型能力的提高，提出兩點略述之。

全器動物形象的塑造

商、周的青銅器，不少全器採取一種動物的形象，如商代的象尊、鳥紋犧尊、四羊尊，周代的兕觥、駒尊、羊尊、鴨形尊等。這些形制，概括力強，對形體的結構與比例，無不經過精心的考慮。遼寧凌源海島營子村出土的西周鴨形尊，取鴨之形象爲容器，而又以鴨的頭部爲全器的主要「裝飾」，對鴨頭的刻劃特別精緻，鴨嘴的上下唇，都以寫實的

鼐
鴞尊　河南安陽出土

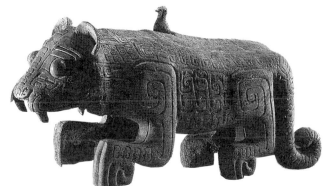

商
伏鳥雙尾虎
江西新贛大洋洲出土

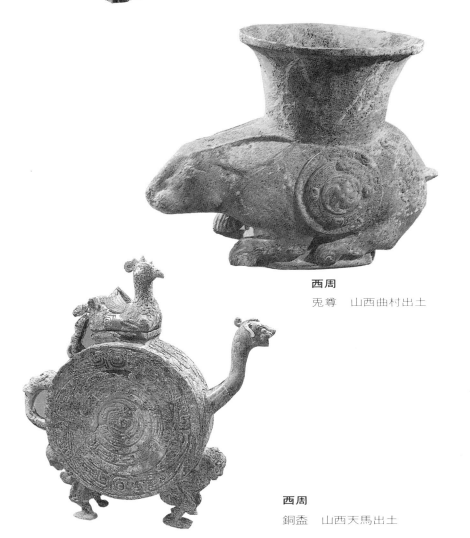

西周
兔尊　山西曲村出土

西周
銅盉　山西天馬出土

春秋

蓮鶴方壺　河南新鄭出土

春秋

神獸尊　河北平山出土

戰國

馬頭形錯金車飾　河南輝縣出土

手法給以充分的表現。它的這種表現，固然是從製作這件容器而加以設計的，但是它的成功，無疑是在描繪方面具有一定的能力的基礎上獲得的。陝西寶雞茹家莊出土的羊尊，也可以看出它們在處理手法上都有同樣的巧妙。有的是作為帶鈎的小件銅器，整個帶鈎便是一隻蹲著的走獸。如山東海陽盤石鎮春秋墓出土的那件銅帶鈎，獸的造型，生動極了，尤其是獸尾，被巧匠自然地彎曲而作為鈎來處理，這真是銅器中實用而美觀巧妙結合的又一遺例。

銅器上的紋飾變化

　　青銅器上的大量紋飾，豐富多彩。經過作者的概括、變形、組織，妥貼地裝飾在器物上。輕巧的蟬紋和莊重的夔紋，往往在一件銅器上形成強烈而又諧適的對比。又如虎的變形，不論把虎的形狀作如何的變化，而對於虎的威武兇猛特徵，總是給以強烈的顯露。這種善於表現特徵的情形，與這個時代在描繪能力上的提高是分不開的。

　　青銅器上的饕餮紋，明顯地反映出民族藝術在表現手法上的特點。在商、周的青銅器中，饕餮紋被普遍應用。這種紋飾，一般以器物的兩乳為圓眼，器物的稜角作鼻梁，又飾之以嘴、兩角。它的形狀如牛又似虎，也像兒。陝西出土的商代父乙鼎，周代饕餮紋簋等紋飾，都有一定的典型性。對於饕餮紋，如加以剖析，可以看出它的組織，既簡單又複雜，既單純又豐富。有的一邊似龍兩邊相合成饕餮。在似龍的紋飾中，有的角似鳥形，尾部彎曲處似蝸或似虺，總之在它彎曲的局部，往往各有一個動物的形狀。這樣的表現，它的特點是：整體中包涵著完整的局部，完整的局部，又完善地統一在整體中。這固然是青銅器紋飾的表現特點，但是影響及於其他美術創作，並成為一種規律。這在全形器的表現形式上，也具有這種特點，如湖南醴陵出土的商代象尊，象鼻上飾鳳鳥，鼻端作鳳首形，鳳冠上伏一虎，虎口銜一虺等等，都是盡量使局部形體的變化獲得極大的豐富，但又嚴格地照顧到整體結構的完整性。考我國古代繪畫的那種「經營位置」，雖然與這種創作方法不是直接的關

1.

2.

3.

商、周青銅器部分紋樣舉例

甬

象尊（右爲拓片） 湖南醴陵出土

中國繪畫通史

係，但在傳統的創作思想上，都有一定的繼承性。

總之，商、周、春秋戰國時代的銅器藝術，體現了我國勞動人民的聰明才智，表現出我國古代藝術家富有創造的精神。它對研究我國歷史、文學、美術、繪畫等方面的發展，都有極其重大的價值。

第二節　商、周布帛畫

在紙張還沒有發明的時代，「畫繢之事」是理所當然的了。畫繢，雖屬工藝美術品，但其上有畫，可以用作對上古繪畫的探討。

殷人畫幔

殷人畫幔，發現於河南洛陽東郊的殷人墓葬中。

畫幔布質，雖然在出土時已殘損不堪，卻是我國現存最早的布畫。

在殘存幔子片上，還能辨認出這是用黑、白、紅、黃等色彩繪製而成的幾何紋飾。

殷人畫幔的出土，它表明：

(1)在我國，距今三千五百多年前，即有了布畫。至少在目前，它成為歷史上布帛畫產生上限的唯一遺例。

(2)證明畫襰五彩，早在西周之前就出現了。

(3)也還說明在此之前或同時，除了陶器上的繪畫、岩畫、地畫之外，完全有可能產生別的畫種。

很顯然，畫幔是人們的一種日常生活用品，殷人之後的宮廷和貴族家庭都曾使用它。便是在民間，一直到現在，還有在幔子上畫花鳥、山水或人物。

戰國帛畫

戰國時代的帛畫，至今發現的有四件，除湖北江陵馬山 1 號墓帛畫畫面無法看清楚外，餘三件：一是《龍鳳人物圖》；二是《御龍圖》；三是繪書四周的畫像。

《龍鳳人物圖》

《龍鳳人物》帛畫，1949 年發現於湖南長沙陳家大山的楚墓。是我國現存最古的繪畫之一。

這幅畫高約 28cm，寬約 20cm。圖中畫一位婦女，側面，細腰，左向而立，頭後挽著一個垂髻，並繫有裝飾物。衣長曳地，大袖身小袖口，婦人的兩手向前伸出，彎曲向上，作合掌狀。婦人頭上部左面，畫有龍與鳳鳥②。

這是一幅帶有迷信色彩的風俗畫，描寫一個巫女爲墓中死者祝福。關於「巫女」的事，由來已久。王符在《潛夫論》的《浮侈篇》中有較詳細的敍述。這幅帛畫所描繪的婦女，有可能是當時「巫祝」的形象。但也有人認爲是墓主的像。在婦人之上，畫有龍、鳳，表明龍鳳引導升天，龍鳳引導升天，在屈原的詩文中就有反映。

②畫中的龍，郭沫若誤認爲夔，據說蔡季廖最早認定爲龍。1981 年 3 月 9 日，《光明日報》發表張立娟《長沙楚墓帛畫是龍鳳不是夔鳳》。又 1981 年《江漢論壇》第 1 期，發表了熊傳新《對照新舊摹本談楚國人物龍鳳帛畫》。說明該畫初發現時，限於條件，摹本失誤，造成誤解。近年，湖南省博物館將這幅帛畫重新進行處理，看清龍體兩側各有一足，並非一足。尾端不是下垂，而是呈卷曲狀。

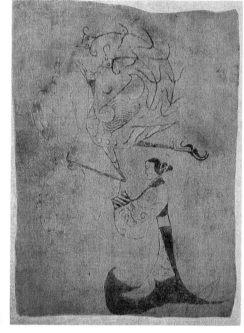

戰國

龍鳳人物圖

湖南長沙陳家大山出土帛畫

　　據上所述，不論所畫婦女爲誰，而這幅帛畫的意義，是爲死者祈求天佑，是當時楚人的一種習俗。圖以墨線勾描，用筆流暢。在人物的唇上與衣物上，還可以看出施點朱色。人物的刻劃，能表現出一般的情態。通過這幅作品，可以了解到距今二千二、三百年的戰國時代所具有的繪畫水準。

《御龍圖》

　　1973 年 5 月，湖南省博物館清理長沙子彈庫楚墓時，獲得了這件帛畫《御龍圖》。

　　《御龍圖》爲細絹地，長方形，高 37.5cm，寬 28cm。畫的正中，爲一有髭鬚的男子，側身直立，腰佩長劍，手執韁繩，駕馭著一條巨龍。龍頭高昂，龍尾翹起，龍身平伏，略呈舟形。在龍尾上部站著一隻鷺，圓目長喙，頂上有翰毛，昂首仰天。人頭上爲輿蓋，三條飄帶隨風拂動。畫幅左下角爲鯉魚。畫幅中輿蓋飄帶、人物衣著飄帶和龍頸所繫韁繩飄帶拂動方向一致，都是由左向右，表現了風吹的動勢。此幅圖

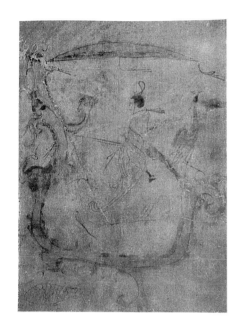

戰國

御龍圖　湖南長沙子彈庫出土

像，除鷺首向右上方外，其餘人、龍、魚都朝向左方，表現了行動的方向。帛畫的內容是乘龍升天。相傳龍爲「神獸」，也被稱爲「鱗蟲之長」，在古代神話中提到乘龍升天的不少。帛畫所繪御龍，當是死者御龍，希望死者的靈魂得以飛升上天。

　　這幅《御龍圖》，既畫死者御龍，則所畫人物，有可能是墓主的側面肖像畫。它與前面所述的帛畫婦人像，對於了解我國人物畫的發展，具有重要的價值。

　　《御龍圖》以單線勾描，設色平塗，兼施渲染。畫中人物加彩，而龍、鷺及輿蓋基本上用白描，畫上有的部分用上金白粉彩，是迄今發現用這種畫法的最早的一件作品③。

　　這幅帛畫，與發現於長沙陳家大山楚墓的《龍鳳》帛畫是姐妹篇，時代大體相當，擬戰國中期的作品。

③《文物》1973年第7期，湖南省博物館報
導。

繒書四周的畫像

這是 1942 年在長沙東郊子彈庫楚墓發掘出來的，已流傳國外。現藏於美國紐約大都會美術館。繒書四方形，中間寫有墨書（斷片中也有朱書），筆劃勻整。四周畫有圖像。以細線描繪，上塗彩色，四角畫樹木，分青、赤、白、黑四種，以象徵四方，四時。每邊還繪有十二個詭怪形象。這十二個當是代表春夏秋冬的季節神。最爲突出的是三頭神像，這在《山海經》、《淮南子》中有所記述，所謂「一身三首」，「三頭民」，或即與此像有關。其他雙角神像，或口銜蛇的神像，在《山海經》裡也可以找到線索。這種隨葬的繒書，是一種巫術性的東西，但也與天象有關，可能爲死者「鎮邪」之用。

上述三幅帛畫，性質相同，是先秦繪畫史上至今還保留下來的稀有作品。都以墨線勾畫，可以作爲中國傳統繪畫在技法上以線條（筆法）爲基礎的證明。帛畫的作者爲民間畫工。帛畫所表現的與近年發現的戰國漆器、陶器上的彩繪，都有同時代的藝術特色。它的內容與古籍記載中的繪畫，基本上是相合的。

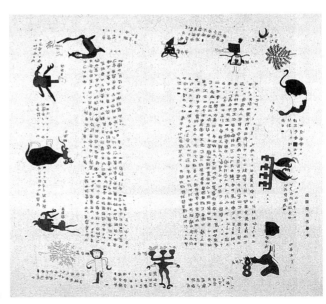

戰國

繒書，局部

湖南長沙子彈庫出土

第三節　春秋戰國的漆畫

　　我國漆工藝，歷史久遠，新石器時代的浙江河姆渡文化遺址，便出現漆器，所以殷商已有發現，並非偶然。

　　周代分「百工」，漆工藝不但有，在技藝上也有了明顯的提高。對於漆的質地，也開始了研究，到了春秋戰國，則是更加發達了。

　　1994 年 5 月，山東煙臺地區的海陽盤石鎮嘴子前村，發掘出春秋齊國古墓葬，除出土多件銅器外，就有數件漆器，質地極佳。其中有一件木枕，黑漆底，四周以朱漆線畫回紋、雲雷紋，圖案對稱，畫線挺括流暢，變化的規則，與 1972 年 2 月在該地發現的其中一件鎛的紋飾④很相似。說明這些圖案的裝置，具有春秋齊地工藝的時代與區域的特色。

　　戰國的漆器，多出土湖南長沙，湖北隨縣、江陵，河南信陽等地，紋飾已很精美，所畫也較豐富。

戰國

樂舞（摹本）　　湖北隨縣曾侯乙墓出土漆畫

④《文物》1985 年第 3 期報導

　　1978 年，湖北隨縣擂鼓墩曾侯乙墓內出土漆內棺、漆衣箱及鴛鴦形漆盒等，其上有樂舞及神怪活動的描繪。出土的漆衣箱，計五件，箱內黑漆底，其上以朱線描畫，一件衣箱蓋上，繪有后羿射日的神話故事⑤，上畫桑樹、鳥、獸、蛇及太陽。又一架鳥形筍虡，右側畫《擊鼓舞蹈圖》，一人撞擊虎座建鼓，另一人作長袖起舞狀，均極生動。

　　湖北江陵拍馬山楚墓出土的漆木器，很有特色。那些紋樣，上承春秋下啓秦漢之作。無論是彩繪漆盒或漆木彩繪木梳都如此。一件木梳，背厚，呈半圓形，背彩繪雙鳥相對狀，又一件飾卷雲紋，這種設計，作爲美術史研究的遺例來看，它可以作爲一件代表作⑥。

戰國

漆盒紋飾　湖北江陵拍馬山出土

戰國

對鳥木梳　湖北江陵拍馬山出土

⑤祝建華、湯池《曾侯墓漆畫初探》（《美術研究》1980 年第二期）。

⑥詳可參看《考古》1973 年第 3 期。

早在本世紀的 50 年代，河南信陽長臺戰國墓出土漆繪錦瑟，繪一衣長袍寬袖者，正在舉手弄蛇，另畫一戴冠衣長袍者，手執羽葆，似方士，擬為墓主靈魂引導升天。此外，如湖南長沙顏家嶺戰國楚墓出土的狩獵紋漆奩，固然用圖案化的手法表現，但形象生動。有一獸，受兩面獵人的射擊，俯身前撲，又似作逃奔狀，充分顯示了畫工的寫實本領。長沙顏家嶺戰國墓的漆畫，視其作風，無疑地為後之秦漢漆畫，開發了傳統畫風。

春秋戰國的這些裝飾性漆畫，皆單線勾描，並輔之平塗色彩。有多人稱之為「最早的油畫」，這裡必須說明的，這個所謂「油畫」，不能

戰國

錦瑟殘片，局部（摹本）　河南信陽出土

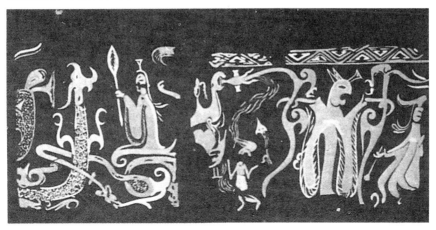

戰國

狩獵紋漆奩　湖南長沙顏家嶺出土

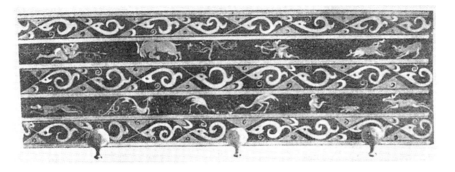

用西方發展起來的油畫來理解，這些「油畫」只不過利用油質的漆彩描繪，它的描繪，完全根據工藝品的性質來決定，並未發揮油質顏料在繪畫上所作出的具有獨特性的表現，所以這些所謂「油畫」，根據它的歷史狀況，完全不是向著如西歐油畫表現的那條路了上發展。在我國古代，即使後來民間畫門神之類也用「油畫」，但在表現手法與藝術風格上，與歐洲的古典油畫是不相同的。

第四節　文獻中的畫事、畫論

原始社會，沒有文字記載，史學家稱之爲「史前」。至夏、商、周，繪畫方面的不少情況，散見於文獻。這些記載，有的有一定可靠性，如「史皇作圖」一事，也不能看作無稽之談。有些記載，還可以與大量的地下出土物相映證。

畫事

伊尹畫九主與武丁夢畫傳説

關於殷商的繪畫，史書曾有記載，如《史記‧殷本紀》（第三）提到，商朝初年，宰相伊尹「從湯言素王及九主之事」，《集解》引劉向《別錄》說他還畫了「法君、專君、授君、勞君、等君、寄君、破君、國君、三歲社君」等九主形象來勸戒成湯⑦。又據《尚書》載，商朝的

⑦關於「九主」，長沙馬王堆３號漢墓出土帛書《老子》，附錄了一篇文獻。所指「九主」爲「法君、專授之君、勞君、半君、寄君、破邦之主二、滅社之主二」，與劉向《別錄》所書不同。

「中興」之主武丁，爲了緩和奴隸的對抗，他要用奴隸傅說做宰相，即位後，自稱夢見聖人，名叫說，並畫出說的形象，令百官到處去尋找，終於在奴隸中找著了。《尚書‧商書‧說命篇上》，有這樣一段記載：高宗武丁，「惟恐德弗類，茲故弗言，恭默思道，夢帝賚予良弼，其代予言，乃審厥象，俾以形，旁求於天下，說築傅岩之野，惟肖，爰立作相。」這些事情，當然是經過後人的纂訂，但至少可以用來說明殷人已有了一定的繪畫活動。從商代出土的手工藝品，也可以證明商代繪畫造型的能力。河南安陽殷墟曾發現大量玉器，尤其是一種佩用的小件玉飾，如玉蠶、玉蟬、玉兔、玉鹿、玉羊、玉牛、玉虎、玉象、玉夔等，都可以見出當時的造型能力。尚有一件人形玉珮飾，花紋生動，刻劃清晰，而且耳目口鼻悉備，玉人頭戴似雞冠形的高帽，雙臂曲肱，兩手握拳似拱揖狀，下身曲膝蹲跪，所著衣物也有簡單的花紋和線條。這種藝術表現，足以旁證史書記載商代具有一定的繪畫表現能力是完全可能的。

畫繢之事

西周、春秋時，繪畫的應用更爲廣泛。《周禮‧冬官‧考工記》中載：「設色之工，畫、繢、鐘、筐、慌。」又載「畫繢之事，雜五色。東方謂之赤，西方謂之白，北方謂之黑，天謂之玄，地謂之黃。青與白相次也，赤與黑相次也，玄與黃相次也。青與赤謂之文，赤與白謂之章，白與黑謂之黼，黑與青謂之黻，五彩備謂之繡，土似黃，其象方，天時變，火以圜，山以章，水以龍，鳥獸蛇，雜四時，五色之位以章之謂之巧。凡畫繢之事，後素功。」雖然這是作爲定「儀禮」、「倫常」之用，但也透露了這個時期對於色彩的識別與處理。《周禮‧春官‧宗伯》一章中，還載有：「司常掌九旗之物，名各有屬，以待國事，日月爲常，蛟龍爲旂，通帛爲旜，雜帛爲物，熊虎爲旗，鳥隼爲旟，龜蛇爲旐，全羽爲旞，析羽爲旌。及國之大閱，贊司馬頌旗物，王建大常，諸侯建旂，孤卿建旜，大夫建物，師都建旗，州里建旟，縣鄙建旐，道車載旞，斿車載旌，皆畫其象焉。」除此之外，周代宮室外門上，也有畫

虎的形象，以示威嚴。有的龍盾，畫龍其上，有的屏風（扆）上，畫斧形以裝飾。據《左傳》所載，周人在衣服上也有加上彩繪的。繪畫之被廣泛應用，於此可知。同時也說明精細的裝飾美術，在周代已非罕見了。

壁畫

關於壁畫，記載不少。壁畫與建築的關係很密切。當時的宮殿，已經相當宏大，所謂「如跂斯翼，如矢斯棘，如鳥斯革，如翬斯飛」，又所謂「殖殖其庭，有覺其楹，噲噲其正，噦噦其冥」⑧，這種建築的堂皇、寬敞，可想而知。當時明堂、宗廟內的壁畫，規模之大，也可推而想見。相傳孔子參觀周代的明堂，見到壁間畫「有堯舜之容，桀紂之像」，而且畫出「各有善惡之狀」。傳說中還提到孔子見到「周公相成王，抱之，負斧扆，南面以朝諸侯之圖」⑨。又傳說，「有周盛時，褒賞功德……獨周公有大勳，勞於天下，乃繪像於明堂之墉。」⑩ 這些「語焉不詳」的記載，雖然是後人加工，而且還不能使人了解繪畫在這個時期的藝術特點，但是除了說明周代有了以歷史故事為題材的壁畫之外，重大意義，還在於說明繪畫進入階級社會，沒有不被統治階級作為宣傳、教育的工具，起著「成教化，助人倫」的作用。陸機（士衡）的所謂「丹青之興，比雅頌之述作，美大業之馨香」。又云「宣物莫大於言，存形莫善於畫」⑪，正是此謂，可見作為上層建築的繪畫藝術，只要打開我們的歷史，就能了解其在階級社會中，必然具有它的階級性。

至戰國時，規模宏大的壁畫已出現，這與當時建築的發展有密切關係。王逸《楚辭章句》為《天問》所作的序中提到：「楚有先王之廟及公卿祠堂，圖畫天地山川、神靈、琦瑋僪佹，及古聖賢，怪物行事」，又說屈原「周流罷倦，休息其下，仰見圖畫，因書其壁」，可知這些壁

⑧見《詩·小雅·斯干》。

⑨⑩均見載《孔子家語》。

⑪張彥遠《歷代名畫記》卷一。

畫，感人至深，竟使讀畫者有感，寫出了那篇有名的《天問》。

「畫史」解衣盤礴

「解衣盤礴」這句話，成為後世文人畫家要求解放個性的口頭禪。這件事載於《莊子·外篇·田子文》中。說宋國已有了「畫史」。所謂「畫史」，是受諸侯隨時召喚的畫家（含畫工），當時宋國之外，而如齊、魯、楚等諸侯，都有「畫史」。《莊子》中載：「宋元君將圖畫，眾史皆至，受揖而立，舐筆和墨，在外者半；有一史後至者，儃儃然不趨，受揖不立，因之舍，公使人視之，則解衣盤礴，裸。君曰，可矣，是真畫圖者也。」這是說，宋元君對藝術比較開明，不喜歡畫家規規板板，人人老一套，要有獨特的主張與自己的個性。因此，宋元君對這位「受揖不立」，不拘禮節，又是放任到「解衣盤礴」而「裸」其身的畫家，非但不加責問，反而認「可」，甚至稱讚其為「真畫圖者」，自非尋常的事。這與戰國當時的社會變革以及諸子百家爭鳴風氣的產生，自然有著極大關係。對此，明清有不少畫家作了評論，如見明劉若宰（胤平）跋李流芳（長蘅）《松石卷》，內有云：「……畫史之裸其身，乃行為之闊，若其所畫為不尋常蹊徑，真乃解衣盤礴是也。」這個評論是非常合乎情理的。

敬君

劉向撰《說苑》，提到「齊有敬君者。齊王起九重臺，臺敬君圖之。敬君久不得歸，思其妻，乃畫其妻對之。」敬君生平未詳，但這則記述，說明當時的畫工，既能繪建築的裝飾圖與壁畫外，又能畫像。而如敬君，可說算得上擅長默寫的高手了。

畫筴

《韓非子·外儲說左上》中載：「客有為周君畫筴者，三年而成。」又說，畫好筴子後，讓日光穿牖，射在筴上，使周君「望見其狀，盡成龍蛇禽獸馬車，萬物之狀畢具」。韓非所撰，目的用以設喻，

所以對畫莢本身，述而不詳。畫莢方法，早已不傳，但據明代王紱《書畫傳習錄》中說，「南宋時猶有人爲之者」。

畫論

孔子之説

孔子雖然沒有直接議論畫理，但從其評畫之中，反映了他對繪畫的社會功能是肯定的。本節「畫事」中提「壁畫」，所述孔子參觀周代明堂，看了畫有堯舜與桀紂之像，徘徊良久而對從者說，歷史人物畫，畫出「善惡之狀」，正如「明鏡所以察形」，又使「往古者所以知今」，他的這種繪畫功能論，作爲儒家一說，對後世的繪畫評論產生了深遠的影響。

此外，孔子在《論語‧雍也》中，提到「智者樂水，仁者樂山」，這種把道德觀念與對自然景物欣賞聯繫起來的說法，尤其對後世士大夫畫家的審美思想，影響極大。後來，文人畫家將這一觀點發展爲「仁智者樂山樂水」，又發展爲「樂山水者必爲仁智者」。所以給儒家有山林隱逸思想，並不排除其有「仁智」的品德與情操找到了根據。

老子之説

老子的論說，其中有關繪畫方面的。(1)在《老子》四十一章提到的「大象無形」；(2)在《老子》四十五章提到的「大巧若拙」，這兩說，竟使歷代美術家、畫家都引以爲據，並多有發揮。影響之大，在國外的不少論畫中都有提及。

■大象無形

老子說：「大音希聲，大象無形。」他的所謂「大象」，其實是他作爲道的別名。但畢竟涉及到客觀存在的可聞之聲與可視之象。所以他的所謂「大象」，當指客觀世界上可視的一個整體。這個整體是抽象

的，也是概念的。所以詩人就可以「以意寫象」，畫家就可以「以形寫神」，故云「大象無形」，正是爲中國文人畫家作畫重神似而找到了有力的理論根據。在音樂方面，也有「無聲勝有聲」之說，這與老子的所謂「大音希聲」都是一致的。

■大巧若拙

老子說的「大巧」，包含在他的「大道」之內。「大道」是「大體」、「大勢」和「大用」，它是「具備萬物，眞體內光」的。它的所謂「巧」，包括了某一事物對立面的所謂「拙」，只有這樣，對於事物的美，才得以較完備、較完善的認識。所以，後來就生發出一種美有拙美之說。在歷史上，文人畫興起，在繪畫表現上就講求拙樸美。有的畫家，甚至追求「寧拙毋寧巧」，這在美學上，都歸屬於高級審美感性的自發慧悟。正因爲這樣，老子的「大巧若拙」論，無疑是承認事物對立又可以統一的一種非常樸素的說法。

莊子之説

莊子的「解衣盤礴」說，已在本節「畫事」中作了闡述，這裡擬不重述。

莊子這位道學先人，有明顯的順任自然之想，也有虛靜淡泊的要求。他的「順任自然」，其目的在於使人能「通達」，他的「虛靜」要求，其目的在於達到「凝神」。因此，莊子所認爲的美，當以自然樸素爲準則。他在《莊子‧天道》中非常明確的表示：「樸素而天下莫能與之爭美」。

對於自然界，他認爲「天地有大美」（《莊子‧知北遊》），所以當他親臨山水時，便發出萬分感嘆道：「山林與！皋壤與！使我欣欣然而樂與！」莊子的這一思想境界，爲後來不少士大夫畫家所樂取。士大夫們當身處殿堂中，不忘山林之樂，有的不仕而願意作山林隱逸，有的即使居喧鬧的城林，也作荒蕪人煙的山水畫，以寄山居清靜之思。元、明、清的文人山水畫，讚美「空山無人，水流花開」，以描繪「山靜如太

古」爲「欣然而樂」。這些畫家，就受老莊思想的影響，所以要求在「虛靜」的自然環境中去「凝心」、「澄懷」。

總之，老莊所言不多，但其意義深廣，對後世畫學影響至深。

韓非子之說

《韓非子・外儲說》：「客有爲齊王畫者，齊王問曰：『畫孰最難者？』曰：『犬馬最難。』『孰最易者？』曰：『鬼魅最易。』夫犬馬，人所知也，且暮罄於前，不可不類之，故難。鬼魅，無形者，不罄於前，故易之也。」其實，這則對答，如果從藝術創作需要有想像這一要求而言，可以說只答對了一半。意即所答是帶偏面性的。

韓非子認爲犬馬常見爲難畫，有一定道理，這是嚴格要求藝術應認眞地、如實地反映客觀，是故不容易。至於畫鬼魅，由於虛幻，如果不計好壞，不加思索，瞎畫一通，自然容易，倘使作爲藝術造型，對於想像還必須認眞的概括，這不但不容易，而且有它更困難處，因爲鬼魅不像犬馬「且暮罄於前」。因此，對於韓非子的論說，宋人就有相反的說法，謂「犬馬常見易畫，鬼魅不可見故難形」⑫。但是韓非子的說法，作爲歷史上一種較早的初淺認識，還是有一定啓發意義的。

⑫宋董逌《跋人物畫》（跋《眞言寺所見畫》）。

第三章

秦、漢的繪畫

（公元前２２１～
公元２２０年）

引　言

　　至公元前 221 年，在「戰國七雄」的兼併戰爭中，代表新興地主階級利益的秦始皇，取得了最後的勝利，統一了中國，建立起專制主義的中央集權的封建帝國。在開始統一國家的事業上，對社會經濟的發展，曾起了一定的積極作用，終因秦帝以嚴厲的鎮壓和殺戮來進行統治，各地農民紛紛起來反抗，陳勝、吳廣揭竿起義，號召廣大人民「伐無道，誅暴秦」。秦代不到十五年的時間，它的統治就完全崩潰了。

　　秦代在短短的十多年中，採取了一系列統一的政策，對春秋、戰國時期各地區發展起來的文化藝術，加以吸收融合。這個時期的繪畫藝術，無疑是發達的。而如阿房宮的建築藝術，達到前所未有的水準。阿房宮內的壁畫，其富麗堂皇的程度，可以想見。再就是現在我們見到的西安臨潼秦兵馬俑的發掘，數量之多，製作之精美，無不令人驚嘆。在這些兵馬俑之中，不少還有施彩，所畫衣褶的線條，都極流暢，可見當時凡爲秦始皇作畫捏塑的，必定來自民間的高手。

　　漢繼秦後，建立了統一的中央集權的封建帝國。地方經濟很快地得到了恢復和發展，農業、手工業都在不斷的提高。漢代建國以後的七、八十年間，社會處於較安定的狀態，階級矛盾也比較緩和，封建地主政權顯得特別隆盛，並大事向外發展，開闢了通往東西各國的道路，東西文化的交流，也在這個時期頻繁起來。

　　漢代在封建歷史中，是一個上升時期。漢代繪畫繼承了春秋、戰國及秦代優良的傳統，繪畫藝術有了迅速地發展。

繪畫藝術與其他藝術一樣，要有自己的民族風格，要有時代的特色。現存漢代壁畫和大量的畫像石刻，無論是人物形象的塑造、構圖的處理以及用線用色等方面，那種質樸、稚拙和莊重的風格，都具有鮮明的時代特徵，呈現出我國民族繪畫的特色。

這個時期的繪畫，顯示出形式尚不能適應豐富內容的表達，但是總的趨勢是大踏步地向前邁進。對於魏晉南北朝繪畫的發展，帶來了積極的因素。

第一節　秦代的繪畫

秦代繪畫發達，尤其在皇室，畫工既多，作品更豐富。終因其統治時間不長，而距今時間又久遠，更遭嚴重的兵火之災，秦代繪畫的實物遺留，若與當時的實際而言，恐怕萬不及一。

「秦人不暇自哀，而後人哀之」①。美術史家韓壽萱、俞劍華及考古學家夏鼐等曾一再嘆息：秦代沒有遺留多少美術（繪畫）品。有之，也是一鱗半爪，幾片殘磚破瓦，很難使人下筆成章。但是，誰能想到，過不了多久，竟於 1974 年，居然在秦始皇陵附近，發掘出爲數驚人的兵馬俑，舉世矚目。一位來自西歐的美術史家到了西安，參觀了兵馬俑坑後說：「這是東方美術史中一個龐大的重要專題，這些珍貴的歷史精品，它可以任你寫幾百個篇章也不多。」記得我們在編寫《中國美術通史》時，也曾爲這些珍貴的藝術遺產的發現而激動無已。

寫放宮室

《史記・秦始皇本紀》中有這樣的記載：「秦每破諸侯，寫放其宮室，作之咸陽北阪上。」司馬遷寥寥十七字的敍述，雖然簡略，但很豐富，也很明瞭。考戰國各地諸侯，無論是魏，是燕，是趙，是魯，是楚，其宮室都相當講究，而且各具地方特點。如爲秦王最後所滅的齊，其都城在今之山東淄博的臨淄，它作爲齊國的都城，先後達六百三十多年之久，不但其城、郭齊全，宮殿、臺閣無不巍巍然。至今齊都的城牆殘垣部分猶存，所謂「桓公臺」的遺址已發現，在臺的東北部，現存三

①唐杜牧《阿房宮賦》。

十多公尺見方的臺基，向被稱爲「金鑾殿」的基址。近年還多次出土鋪地用的、做工細膩的花紋方磚。此外，還發現全、半瓦當，半瓦當，有樹木卷雲紋，尚有一種樹木雙獸紋，雙獸形象生動，獨具風格。這與今所見陝西秦瓦當紋飾相近，就有值得令人深思的地方。齊在我國的東部，齊宮的建築，必使在西部的秦國人見之而感到奇特。所以秦破諸侯，不但滅其國，奪取其政權，還由於採取「寫放」的辦法，當然以此豐富並健全了秦自己的建築。又由於「寫放」，使秦的工藝美術製造，無疑地也獲得了提高。究竟秦宮的規模與式樣爲何？近年，秦宮遺址的考古專家與古建築的研究專家，按遺址的狀況及參考其他有關資料，繪製出《秦都咸陽第1號宮殿復原圖》，發表於《人民畫報》1982年第6期，繪製者們的辛勤勞動，對廣大讀者提供了可貴的形象資料。

當時的秦軍強大，配備齊全，軍隊中可能配有擅長繪畫的隨軍畫家，他們奉命進行的這種繪畫寫放，其作用無疑起到了相當於今天攝影或錄影的功效。

秦

陝西咸陽第1號宮殿復原圖

（據《人民畫報》1982年第6期）

壁畫

在歷史上，秦代的建築是可觀的。規模宏大的如阿房宮，其間雕梁畫棟，山節藻梲，都需以繪畫爲裝飾。所以秦宮有能畫的「巧者」及其

他畫手②，自無待言，至於，秦宮有精美壁畫是無須置疑的。何況已有壁畫殘片發現。據陝西社會科學院考古研究所的《秦都咸陽故城遺址的調查和試掘》報告，咸陽故城的第6號建築基址，曾發現若干壁畫殘片，係用紅、黃、藍、黑等顏色繪製。近年來，陝西咸陽窯店公社大隊

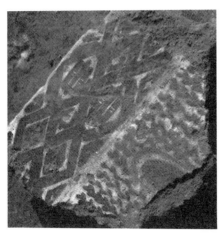

秦

陝西咸陽宮殿壁畫殘蹟

秦

陝西咸陽宮殿壁畫殘蹟

②據《拾遺記》載：「始皇二年，騫霄國獻刻玉善畫工名烈裔」說是能畫龍鳳，也能畫地輿圖。

牛羊村發掘了秦都咸陽第 1 號宮殿建築遺址。據秦都咸陽考古工作站簡報③，在出土文物中有壁畫「殘塊四百四十多塊，其中最大的一塊高37cm，寬 25cm。壁畫五彩繽紛，鮮豔奪目，規整而又多樣化，風格雄健，具有相當高的造詣，顯示了秦文化的藝術特色。」簡報中又說：「壁畫顏色有黑、赭、黃、大紅、朱紅、石青、石綠等，以黑色比例最大，赭、黃其次，飽和度很高。用的是鈦鐵礦、赤鐵礦、朱砂等礦物質顏料。」這些殘留的壁畫，均係圖案紋樣。但也可以約略窺見其設計的規模與水準。

寫到這裡，不能不提到幾年前我到過上述牛羊村的秦宮遺址。看到宮殿的基石和斷牆，也看到一些色澤鮮麗的壁畫殘塊，就有說不出的自豪，當我漫步於這個宮殿遺址的過廊時，看到廊前的一片流沙，仿佛看到了當年建築師的藍圖。壁畫有畫人物的，也有畫車馬及其他植物圖案的，可惜都殘損不堪。我們評論時，常說漢畫線條流暢而質樸，其實秦畫也已經達到流暢而質樸。而且使我們更明白漢代繪畫的傳統淵源。

關於秦都咸陽故址的壁畫，1959 年至 1961 年，陝西社會科學院考古研究所首次作了調查，發現這些壁畫，都是「在壁上先塗一層厚0.5cm 拌有草灰的細泥，然後再塗上很薄的一層石灰」④，然後在其上作畫。而且畫壁牢固，色澤保存持久，足見當時已有相當的經驗。

作為秦代壁畫的遺例，至目前為止，當以 1979 年在咸陽發現的 3號秦宮殿建築遺址上的殘存作品為多。畫有人物、車馬、臺榭、樓閣以及樹木等，尤其是出現於廊東、西坎牆壁上，殘存的壁畫為《車馬圖》六組，還有《儀仗圖》及《麥穗圖》。東壁北組的《車馬圖》較為完整，畫四馬一車，馬皆棗紅色，馬面飾彩色面具，頸有白軛，腰部飾有白色與黑色飄帶，畫馬體態雄健，作駕車飛馳狀。車單轅，上有蓋，惜

③《文物》1976 年第 11 期。
④陝西省社會科學院考古研究所渭水隊《秦都
　咸陽故城遺址的調查和試掘》《考古》1962 年
　第 6 期。

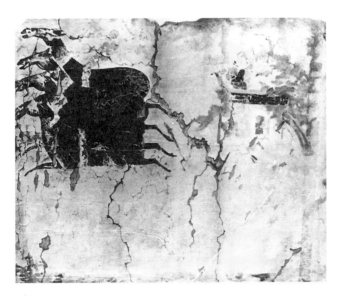

秦

陝西咸陽 3 號宮殿壁畫車馬殘蹟（↑）與始皇陵 2 號銅車馬（→）對照圖

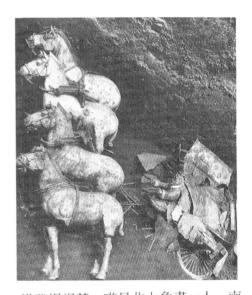

已漫漶殘損。又畫有《儀仗圖》，惜殘損過甚，唯見北上角畫一人，南上角爲四人，只存下身，可以辨其衣著綠色、淺褐及白色長袍。畫面正中似畫有穿各色長袍者六人，有二人，頭部似戴面具。此外畫有樓閣，樓內有人物活動，可惜都已面目不清。但是這些遺存的運筆流暢、平塗暈染、風格豪放的秦代殘畫，卻填補了中國畫史上這一短暫朝代的繪畫空白。

漆畫

我國漆器工藝，歷史悠久，已如前述。

秦代漆工藝，必定豐富。春秋戰國時，不僅如楚地漆器發達，便是齊魯諸地也多有精美的漆器為「諸侯行事」，相傳秦有漆皮袋，說是「入水三年不敗」，可見其髹漆技藝已高。倘從出土的秦漆器遺蹟來看，其上有「咸亭」、「都亭」、「阤里」、「許市」等銘文，充分說明當時的產地已多。《睡虎地秦簡》有一條記載，說「工稟髹它縣，到官試之」，更說明對於製造漆器，已有一定的管理制度。

1975 年，湖北雲夢縣城關西部睡虎地，出土漆器多件，其中有漆盒、漆壺、漆奩、漆杯、漆盂、漆勺等，內紅外黑。有一漆盂，上繪一

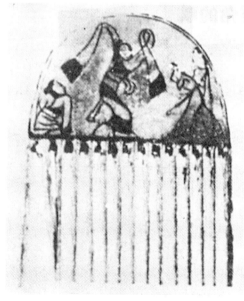

秦

歌舞木梳　湖北江陵鳳凰山出土

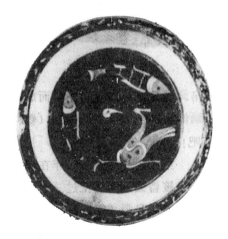

秦

魚鳥漆盂　湖北雲夢睡虎地出土

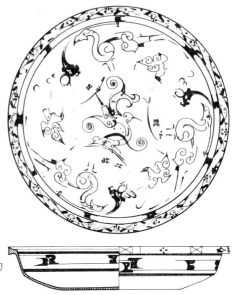

秦

漆盤（摹本）

湖北江陵楊家山出土

（據《荊州博物館簡報》的勾
描，《文物》1993年第8期）

鳥二魚，雖然是裝飾畫，但具有寫實意味。1975 年，湖北江陵鳳凰山
秦墓出土漆木梳和木篦。木梳有兩面，一面畫宴飲，有兩人相對席地而
坐。另一面畫歌舞，一人奏樂，一女伴唱，一女作長袖翩翩起舞狀。形
象生動，皆富於裝飾美。1990 年，在湖北江陵楊家山又發現一座秦
墓，內漆木器八十餘件，其中漆盤、漆盒，繪製紋飾，都甚精美。

木板畫

　　1986 年，於甘肅天水放馬灘發現戰國、秦漢墓群。其中秦墓⑤出
土器物四百餘件。有如陶器、漆器、木器、銅器以及木板畫、木板地輿
圖等。

⑤這些秦墓，據考察，多數爲秦統一前，少數
　爲秦統一後，詳請見《文物》1989 年第 2 期
　甘肅省文物考古研究所和天水市北道區文化
　館的發掘報導。

秦

虎　甘肅天水放馬灘木板畫

　　木板畫，被作爲隨葬品，置於木棺內。與木板畫同時出土的有木枕、毛筆套、漆耳環、陶釜等十五件。

　　木板畫，板厚 0.3cm，長 12.7cm，寬 5.8cm。木板正反兩面均作圖。反面畫《六博圖》，幾根線條，似圖案。正面用墨筆繪一虎，虎被鐵鍊鎖其項拴於樹旁，虎身有花斑，伸前肢，屈後腿，尾上翹，作回首狀。據秦墓出土竹簡所書的「曰書」、「墓主記」等內容綜合來看，該木板所畫，可能有一種「伏虎消災」，並寓「吉祥」之意。按秦人習俗，凡事皆「擇吉而行」，如嫁娶、喪葬，以至出門、會友、捕盜，或遇「雞鳴」、「馬逸」、「牛奔」、「虎嘯」等，都作「計較」並「卜問」。所以在秦墓中出現這樣的木板畫，旣作拴虎狀，故有此解。

　　畫極簡練，筆亦爽朗，當是秦民間畫工手跡。而今發現秦畫寥寥無幾，因此這件木板畫的出現和保存，尤其難得。

畫像磚與瓦當

　　秦代畫像磚多空心。秦都咸陽第 1 號宮殿建築遺址出土的畫像空心磚，其中有龍紋空心磚和鳳紋空心磚。鳳紋空心磚的磚面爲鳳，有立鳳、卷鳳和水神騎鳳三種，在磚面上，龍、鳳的劃線流暢，鳳的造型，

秦
空心磚畫像

極為洗鍊，似白描用筆，線條的輕重粗細，運用自然，可以看出當時的民間藝人，具有相當的寫實基礎。陝西出土的空心畫像磚，更加精緻。該磚之上，有侍衛、宴享、狩獵等畫像。侍衛身軀修長，造型質樸。狩獵畫像描寫山丘間，一獵者彎弓騎射，小鹿驚逃，刻劃生動，頗有生活情趣。磚面用幾種印模印出幾組連續的畫像，這種靈動的製作，顯然吸取了陶器、銅器某種範印的辦法。它的表現，既簡便又豐富，對當時大量的成批生產是非常適宜的。

此外，近年在西安秦始皇陵東側出土了大批形體高大的陶武士俑及陶馬，更充分地顯示出當時從事這種藝術創作的美術家的認真態度和驚人的毅力，秦代在雕塑藝術上取得這樣空前巨大的成就，這與當時繪畫造型能力的提高自然有一定的關係。

要了解秦代的繪畫造型，在一些秦瓦中還可以獲得較多的資料。

秦瓦大多為圖畫，秦始皇陵所出夔紋半瓦當，由於面積大，譽為「瓦中之王」。陝西鳳陽秦蘄年宮遺址出土的各種動物瓦當，鹿的造型，簡樸生動，漢代的有些磚刻畫像，顯然繼承了這個傳統。又西安出

秦

瓦當

秦

瓦當　雙鹿

秦

瓦當　奔鹿

土的一種鳳紋瓦當，中刻大鳳，周圍環繞四隻小鳳，別有風味。還有一種鳳紋瓦當，瓦上有「延年」二字，下有飛鴻形。《三輔黃圖》載：「長樂宮有鴻臺，秦始皇二十七年（公元前220年）築，高四十丈，上建觀宇，秦始皇嘗射飛鴻於臺上，所以號稱『鴻臺』」，此瓦當所刻，與所載合，擬秦鴻臺觀宇瓦。

秦瓦當樣紋除上述外，常見的有子母鹿、虎、雙虎、雙麟、雙玃、四獸、朱雀、三鶴、四雁、碧雞等，有的雙鹿半瓦，多係樹形，較為別致，頗具時代特色。

第二節 漢代的繪畫

一位田野考古學家非常風趣地對我說：「你們要研究漢代美術，只有與漢墓打交道，還得與漢墓墓主有交情，否則，你們休想寫出漢代的美術（繪畫）史。」聽來似乎是一種說笑，事實卻正是這樣。

漢代崇尚厚葬，官僚地主的墳墓，地面上堆有高大的封土，並有石獸、石闕及石碑等建築。地下墓室，有石構的，也有磚砌的，壁上繪有彩畫，或裝以石刻畫像或磚刻畫像。同時以不少貴重的物品如玉器、銅器、陶器等作為殉葬，這種奢侈和鋪張，王符在《潛夫論》的《浮侈篇》中指出：當時幾乎是「東至樂浪，西至敦煌，萬里之中，相競效之」。現在出土的壁畫、帛畫、畫像石、畫像磚以及其他器物，正是這樣的社會風氣中產生的。所以，對於「與漢墓打交道」一事，不是可有可無的問題，而是非打「交道」不可。這種「交道」，一方面可以取得第一手的研究資料，更重要的還在於激發研究它的興趣並增強信心，我有一段日記這樣寫著：

1990 年 10 月 19 日。驅車至漢景帝的陽陵……今年 2 月，由於修建高速公路，在施工中發現了這座陽陵。位於渭水岸，即今咸陽市渭城區正陽鄉張家灣之北。……在一間修理出土陶俑的工作室內看到了出土物……陶俑全裸，所見皆男性，一件高 56cm，一件高 65cm。原來，俑是穿衣的，因陵寢內積水，衣著早腐爛，細看有一俑，俑身還粘著一點點布片。俑施彩，尚能見朱、黑二色，朱為礦物質顏料，至今色澤鮮豔……當我站在這個堆滿陶俑的室內，恍如自己置身於二千年前的泥塑製作場。我不禁默默地自問，那些藝人，那裡去了，那些藝

人，當年又是怎樣交頭接耳討論著形象的如何塑造與它相關的工藝處理……後來，我們到了陵寢的出土地點……參加發掘者說，據估計，可發掘的陶俑總數約在四萬件左右，相當於秦陵兵馬俑數量的五倍。俑坑二十四座，面積約折合一萬多平方公尺，對這些數字，我只能以「哇！」來表示無限的驚奇。

漢代的繪畫，形象地反映出這個時代的政治經濟和社會形態。它的發展是大踏步的邁進，它的時代特點和民族風格是非常強烈的。茲分述如下：

帛畫

帛畫的發現，對於進一步了解漢代繪畫作用很大。所以當長沙漢墓較先發現時，尤其是馬王堆西漢墓出土的非衣，曾經轟動一時。

近年帛畫陸續發現，繼湖南長沙漢墓之後發現的，有山東臨沂、湖北江陵、甘肅武威、廣東廣州等地漢墓。作品除屬於非衣性質之外，如果把絹地的銘旌之類都計算在內，至目前，已有二十多幅。

漢代的帛畫，適應當時的民俗，更適應當時統治階級墓葬需要而製作的，它的內容，可分別爲三種：

一是以靈魂升天爲題意的帛畫，即馬王堆 1、3 號墓中覆蓋在內棺上的兩幅「T」形帛畫和山東金雀山出土的帛畫。

二是以誇耀墓主生前生活爲主題的帛畫，如馬王堆 3 號墓中張掛在棺室東西兩壁的兩幅帛畫。

三是有關「養生之道」的《氣功強身圖》，即馬王堆 3 號墓藏於東邊箱漆奩內的帛畫。

特別是前兩種帛畫，密切關係到當時的社會生活與社會風尚。茲就前兩種繪畫作簡要的介紹。

以靈魂升天爲題意的帛畫

以長沙馬王堆 1、3 號墓出土的兩幅「Ｔ」形帛畫，一名非衣，是當時葬儀儀仗的一部分。整個畫面，從上到下，畫了地下、人間、天上的景物。它把現實生活與想入非非的東西交織在一起，具有濃厚的迷信色彩，是西漢初期封建貴族地主由原始的萬物有靈觀念轉化爲對神的無限崇拜的反映。這類帛畫，在當時有一定的格式，只不過由於死者的性別、身份和某些生活方式上的不同，在畫面上作一些具體不同的處理。

漢

湖南長沙馬王堆1號墓出土帛畫

漢

湖南長沙馬王堆1號墓出土帛畫，局部一

漢

湖南長沙馬王堆1號墓出土帛畫,
局部三

漢

湖南長沙馬王堆1號墓出土帛畫,
局部二

漢

湖南長沙馬王堆1號墓出土帛畫,
局部四（靈魂升天）

漢
湖南長沙馬王堆3號墓出土帛畫

第二章　秦、漢的繪畫

漢
湖南長沙馬王堆3號墓出土帛畫，
局部

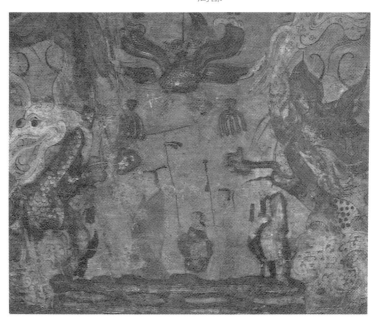

這類畫的思想要求，無非祈求死者的靈魂升天。因此，這些作品，凡是共通性的，如天上、人間、地下的三大部分，又中間的雙龍穿璧；天上的日、月、升龍，地下的地祇托地等等，不但內容相同，就連格式的安排都一樣。

非衣所畫的人間部分，描繪死者生前的片段生活。馬王堆1號墓非衣上面的墓主為利倉的妻子，穿錦衣，拄杖行於大廳，前有兩僕人捧案跪迎，後面跟隨三侍女，在這部分畫的下面，畫一廳，設有鼎、壺、舫及重疊的耳杯之類的酒食具，其中又有一大食案，上鋪錦袱。內左右側有三人拱手而坐，另一人在側，似無主人，意示主人將別家園，家人設宴送別，或表示宴罷，主人已離席，家人將設案祈禱。總之，都是表示祝願死者靈魂早日升天。3號墓非衣上所畫的人間部分，也有著類似的結構，上面畫墓主——利倉之子的一般生活動態，也有隨僕，下面同樣畫宴饗送別（或祈禱）的場景。只是所畫墓主生前生活的具體內容，兩畫是完全不同的。

非衣所畫的天上部分，是這種作品的最主要部分，體現全畫的中心題意。畫中象徵天的主要東西是日和月。日中有金烏，月中有蟾蜍與玉兔。其他還有星辰、扶桑樹及應龍飛繞等。1號墓出土的非衣，在月下畫一女子，更是形象地表現了死者靈魂乘應龍升到了天庭。關於這件帛畫的情節，由於畫中月下有一女子，不少人解釋為「嫦娥奔月」，其實是一個誤會⑥。

山東金雀山出土的西漢帛畫，繼長沙馬王堆1、3號漢墓帛畫出土之後，山東臨沂金雀山9號漢墓也出現了彩繪帛畫。這種帛畫，是當時用作喪葬的一種旌幡。長條形，不作「T」形。就其畫意，也分為地下、人間、天上三部分，與馬王堆1、3號漢墓出土的非衣，有很多相似的地方。地下部分，有魚龍水族之類的畫像，表示「九泉（黃泉）」境界。地上部分，即人間部分，是全圖的重要部分，描繪墓主的活動以

⑥詳請參閱王伯敏《馬王堆1號漢墓帛畫並無「嫦娥奔月」》（《考古》（1974年第3期）。

漢
山東臨沂金雀山9號墓出土帛畫（摹本）

及與墓主生前有關的各種事件。它與馬王堆的「Ｔ」形帛畫不同之點，
這部分不加圖案，沒有雙龍穿璧的畫像。這部分的人物計二十四人，分
爲五檔排列。它的布局，似乎自下而上，所以人物以下面一檔最大，上
面一檔最小，在透視上表示向縱深發展的感覺。就五檔的情節而言，大
體可以聯貫。第一檔爲文武門衛，中間一人似戴假面具者，擬巫覡作驅
魔狀，一門衛幫著助威，這是當時的統治階級用來表示嚇人又嚇鬼的
⑦，第二檔爲家奴操作，最矮小者，擬侏儒。第三檔與嘉賓相聚。第四
檔表示於堂前作管弦樂舞。第五檔墓主老婦人（右側形象較大者）端坐於
前堂中，有奴僕九人侍候其旁。這種內容，旣是墓主生前生活的寫照，
也是墓主爲身後保持這種生活的設想。

帛畫的上部爲天庭，有日月爲代表。這與馬王堆「Ｔ」形帛畫一

⑦這檔畫的內容，有解釋爲「角抵表演」。

樣，日中有金烏，月中有玉兔與蟾蜍。天之上有雲氣，天之下有山嶽，山與天相接。漢人有神仙思想，他們往往幻想登山而成仙，這時畫的山嶽，無非表示死者靈魂自山巔上升而至天庭。這幅帛畫，是漢人幻想靈魂上天的又一種表現。

以誇耀墓主生前生活爲主題的帛畫

長沙馬王堆 3 號漢墓棺室的兩幅帛畫，原掛在西壁的一幅，長 2.12m，寬 0.94m，畫有車馬、儀仗的場面，全畫現存百餘人，還有數百匹馬和數十乘，應是墓主生前活動的寫照。3 號墓的墓主是軑侯利倉的兒子，死時只有三十歲。從該墓隨葬的地圖標明，墓主或許是一個駐在長沙邊邑，靠近南粵的邊防將軍。據考究，隨葬地圖上所標示的「深

漢

儀仗隊，湖南長沙局部　馬王堆3號墓掛壁帛畫

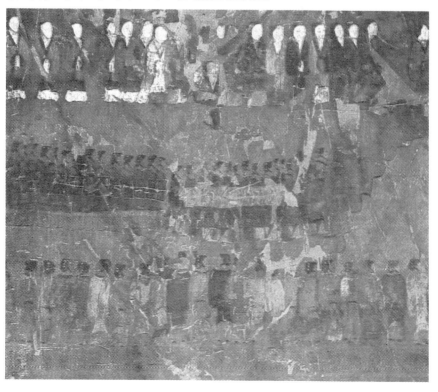

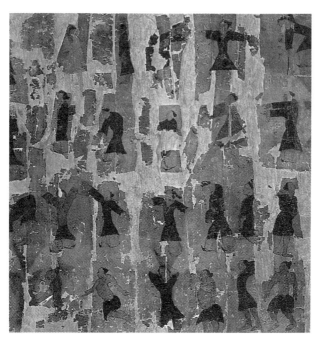

漢

氣功圖　湖南長沙馬王堆3號墓掛壁帛畫

平」，「作圖者顯然在有意突出它的地位」，所以深平被認爲是當時駐
防區域的大本營所在。「也就是3號墓主生前的常駐地」⑧。這幅帛畫
的內容，可能與地圖所標的常駐地有關。當時南粵與長沙接境。查《漢
書·卷九五·南粵王趙佗傳》，漢高祖劉邦十一年（公元前196年），「遣
陸賈立佗爲南粵王」，使其「毋爲南邊害」。高后呂雉時，「有司請禁
粵關市鐵器」，趙陀以爲「禁鐵器」是高后聽讒臣言，或從長沙王之計
的緣故，於是發兵攻長沙王的南部邊境。高后遣將軍周竈去征討。戰爭
打了一年，兩方相持，及高后死了才罷兵。但是長沙王的南部邊境，依
然駐有重兵。此時墓主二十多歲，據隨葬地圖所標，墓主於此時駐兵深
平區域，與所載史實吻合。及文帝劉恆上臺，又遣陸賈爲使，到南粵去
安撫，南粵王趙佗心服，表示今後「願長爲藩」，並獻白璧、藥材及珍

⑧見《二千一百多年前的一幅地圖》（《文物》1975
　　年第2期）。

禽，以表心意。到了墓主時（文帝前元十二年），長沙邊邑沒有發生過戰事。3 號墓出土的這幅帛畫，畫墓主生前活動，既不像描繪其駐防南邊時的出戰情景，又非一般生活寫照。視其所畫，有可能與文帝劉恆遣使陸賈去南粵安撫歸來的具體事件有關。或畫墓主（即邊防將軍）迎使，或畫使者對駐軍將領表功，無非都用來誇耀死者生前的生活。甚至所畫的地點，可能就是在深平。這幅帛畫的內容，也有稱爲「耕祠圖」者，說是描繪「耕祠」之類的活動。

表現特點

馬王堆和金雀山出土的帛畫，其最大的價值在於補充了漢代繪畫史的空缺，過去研究漢代的繪畫，除了出土的壁畫之外，只能就畫像石、畫像磚及一些漆器的紋飾來考察。帛畫的出土，使我們比較全面地了解漢代繪畫的創作情況。

帛畫在表現上的一個顯著特點，凡畫中畫有墓主的作品，看來都是寫實的。畫中的墓主肖像，在現存的帛畫中，都是側面，而且形象突出。它的表現手法，承襲戰國的繪畫傳統。幾幅帛畫的側面肖像，尤其是馬王堆 1 號漢墓出土的帛畫，所畫墓主的臉部，從額上勾線至下顎的結構，幾乎完全保留了長沙楚墓帛畫的特點。它的用法挺勁、流暢，勾形的把握性較強，可知西漢帛畫在技法上有了一定的進展。這些作品，全都彩色畫，但以墨線爲「骨」，有平塗，有渲染。金雀山的帛畫，據臨摹者體會，它的「繪製方法，主要是以淡墨線和朱砂線的靈活運用，先起畫稿，然後分別用各種顏色去平塗」，「爲古代繪畫中『沒骨』的先驅」⑨。畫工們用朱砂、石綠、石靑、白堊等礦物質顏料，雖經兩千多年，色澤猶鮮。

關於透視處理，漢代帛畫把「天上」、「人間」、「地下」三個上中下關係的「空間」，納入長條形的畫面中，同時，卻又把「人間」前

⑨見《金雀山西漢帛畫臨摹後感》（《文物》1977 年第 11 期）。

後關係的前後廳，也以同樣的形式納入長條形的同一畫面中，把空間的上下與前後關係，統統處理成上下關係。所以讀畫者不加以分析，要恰切地理解這樣畫面的空間關係是比較麻煩的。爲了說淸楚這些關係在帛畫畫面的存在，我在講學時，曾根據帛畫畫面做了一件立體畫的示意圖，才將穿壁雙龍的裝飾是覆蓋在「人間」大院前後廳上空的位置交代淸楚。其實，在漢代畫像石刻中，對於畫面透視的這種表現，多有與帛畫採取同樣的處理手法。

漢代的帛畫，屬於東漢時期的作品，有如甘肅武威磨嘴子 23 號墓和 54 號墓出土的銘旌。

磨嘴子 23 號墓的銘旌，質地擬麻布，上有墨書篆文兩行爲「平陵敬事里張伯升之柩過所毋留」，又畫一日，中繪金烏，畫一月，中繪玉兔與蟾蜍。磨嘴子 54 號墓的銘旌，上有墨書篆文「姑臧東鄉利居里出□」（最後一字不明），所繪圖像，右上端畫日，中繪三足鳥、七尾狐；左上端繪月，中繪月，中繪玉兔與蟾蜍。尚有磨嘴子 4 號墓，出土的銘旌已漫漶不清，可以看出其下部畫有雲紋及神獸。這些銘旌，發現時，均覆蓋在棺蓋上，其作用，都是爲祈祝墓主靈魂的升天。所畫內容較簡單，而且同一形式，勾線設色，比較粗率，不及長沙出土的西漢非衣來得講究。這不屬於有人所說，是一種「繪畫的退步現象」，這種喪葬的繪畫用品，既決定於墓主家屬的政治、經濟的地位，也關係到各地習俗的變更，與繪畫在這一時期的興衰是沒有直接關係的。

壁畫

壁畫在被廣泛應用，當時的殿堂、衙署、驛站、墓室都有壁畫。可是壁畫不易保存，因爲年久，建築不存，壁畫也就化爲烏有。現在所能見到的漢代壁畫，多指墓室壁畫而言。近年在武威磨嘴子東漢墓群中，居然還發現木屋。木屋四壁塗了一層白粉，在前、後、左壁上，還保留了用墨線描繪的木板壁畫，其中一壁畫一男子持棍，正在餵狗，狗站

立、吐舌，又一壁畫女子，穿長裙，正在餵豬。用筆流暢，富有寫意的趣味。

漢墓壁畫，已經發現不少，以東北地區發現較多。遼寧大連的營城子、遼陽的北園、棒臺子屯、三道壕、南林子等。其他地區有河北的望都，河南密縣的打虎亭、洛陽燒溝村附近，甘肅酒泉的下清河，山東梁山的後銀山，山西平陸的棗園，江蘇徐州，陝西千陽以及內蒙古自治區和林格爾、托克托等地的壁畫。其中如和林格爾東漢墓壁畫，是迄今所見漢代壁畫中圖幅與榜題保存最多，又是內容較豐富，圖畫場面較大的作品。有的漢墓，雖無整鋪壁畫，但畫有壁飾及各種圖案，如甘肅武威雷臺東漢墓等。

漢代壁畫，就文獻所載，已知「圖畫天地，品類群生」。現今發現的漢墓壁畫，可以看出當時的繪畫水準，正在不斷的提高。

壁畫的內容，足以表現死者生前顯赫生活的，便是一種車騎出行圖。遼陽的北園、棒臺子屯和山東梁山、河南密縣打虎亭的壁畫，都有此種圖畫，其中以棒臺子屯墓室所畫最為宏偉。畫中有黑幘長袍的騎吏，又有兜鍪鐵甲、手執長旗長矛的騎士，都作列隊行進。尚有各式車

漢

車馬出行　河南洛陽朱村壁畫

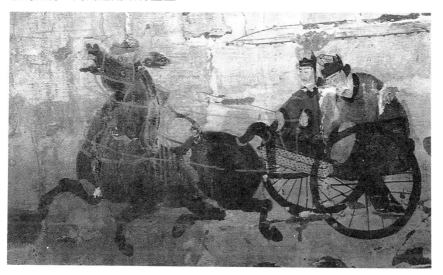

漢

出行導騎　遼寧遼陽舊城壁畫

漢

衛士　河南密縣打虎亭壁畫

輌，車上或懸大鼓，或架大鏡，或樹大斧，極爲威風。至於畫門卒、門衛，或門下小吏、門下功曹等，更是普遍。這些門下小吏，本是死者生前的差役，主人死去，又畫著他們作爲侍從。

　　漢墓壁畫，不論其原意如何，而遺留至今，足以反映當時社會風尙的作品不少。如河南密縣打虎亭 1 號漢墓⑩中室北壁的《百戲圖》，在

⑩打虎亭距密縣六公里，包括一座畫像石墓和一座壁畫墓。其實這個地區已整理的漢墓有十座，目前開放參觀兩座。這兩座，皆向南並列，相距約三十公尺。一墓擬爲張伯雅墓。酈道元《水經注》中有一條云：「洧水出河南密縣西南馬山領山⋯⋯洧水東流，綏水會馬⋯⋯東南流，經漢宏農太守張伯雅墓，墓域四周，壘石爲垣，隅阿相降，列於綏水之陰⋯⋯」這條記載，固然與今之漢墓有相吻合處，但該地漢墓不只這兩座，所以要斷定那一墓爲張墓，尙待進一步探考。

漢

百戲圖，局部

內蒙古和林格爾墓壁畫

寬 7.34m，高 0.7m 的壁畫上，上下兩邊各繪一排貴族人物，身穿各種不同色彩的禮服，坐在席上，一邊飲宴，一邊觀看百戲。繪畫的細緻，竟連席前的杯盤碗筷之屬都被畫得清清楚楚。百戲圖像有跳丸、盤舞等，體態生動，結構嚴謹，場面宏大，可以代表漢畫的水準。又如內蒙古和林格爾壁畫《百戲圖》，畫面右側爲樂隊，右上角六人爲觀賞者，畫面偏右爲百戲，於建鼓四周，表演著跳丸、飛劍、舞輪、倒立、載竿等技藝，表演者臂繫紅帶，有的束髻，有的赤膊，各有姿態，並富表情。這些壁畫，反映了漢代雜技藝術的水準以及當時的生活情景。還值一提的，河南省博物館，陳列一漢代陶樓，爲 1963 年在密縣後土郭出土，陶樓高約 60cm，陶樓前壁（即正面），繪有《收租圖》，描寫地主家正向農民收租役，用筆奔放，具寫意手法，以朱色爲主，尙施以墨色、赭色、靑灰色，於陶樓兩旁，猶繪守門奴各一人。凡此等等，正如謝赫所說：「千載寂寥，披圖可鑑。」

　　漢代的壁畫，還有畫升天、祭奠的。又有描寫日常生活，如庖廚、宴烹等。遼陽三道彭壕壁畫，寫地主家中的廚房，列掛豬頭、魚、兔，並畫有婦女汲水、灶上操作等情景。棒臺子屯的壁畫，更畫廚房中宰割牲畜，有的在俎上切肉，有的坐爐旁烤肉或脫鴨毛及洗滌器皿，可謂

「百態俱陳」。洛陽八里臺磚畫中，畫一虎一熊相鬥。河北望都墓室，有畫白兔、羊酒、大象、門犬等。內蒙古和林格爾壁畫，畫有鳳凰，冠羽蓬衝，爲後世民間畫鳳所借鑑。

　　內蒙古和林格爾東漢烏桓校尉墓的壁畫，運筆遒勁自如，人物生動傳神，展現了邊塞地區的社會風貌。其中《使持節護烏桓校尉出行圖》與《寧城圖》可以代表。《寧城圖》，描繪護烏桓校尉幕府的設置和活動。畫中人物多至數百，有小吏，有將領，有佩劍，有執盾，也有執桴擊鼓以助威。人的穿、戴，各式各樣，有戴紅襜幘而黑衣束帶，也有戴盆形黑帽而著朱衫者。主人護烏桓校尉，身穿紅衣，仰面向前，狀極高傲，有五人，面向主人作跪拜狀。墓主人生前的飛揚拔扈，都於畫中表現出來了。又畫屋宇、廊房曲折，城池建築巍然。幕府之前，則是立戟如林，警衛森嚴，極盡其氣魄。《使持節護烏桓校尉出行圖》的場面更

漢

百戲圖，局部

內蒙古和林格爾墓壁畫

寬 7.34m，高 0.7m 的壁畫上，上下兩邊各繪一排貴族人物，身穿各種
不同色彩的禮服，坐在席上，一邊飲宴，一邊觀看百戲。繪畫的細緻，
竟連席前的杯盤碗筷之屬都被畫得清清楚楚。百戲圖像有跳丸、盤舞
等，體態生動，結構嚴謹，場面宏大，可以代表漢畫的水準。又如內蒙
古和林格爾壁畫《百戲圖》，畫面右側爲樂隊，右上角六人爲觀賞者，
畫面偏右爲百戲，於建鼓四周，表演著跳丸、飛劍、舞輪、倒立、載竿
等技藝，表演者臂繫紅帶，有的束髻，有的赤膊，各有姿態，並富表
情。這些壁畫，反映了漢代雜技藝術的水準以及當時的生活情景。還值
一提的，河南省博物館，陳列一漢代陶樓，爲 1963 年在密縣後土郭出
土，陶樓高約 60cm，陶樓前壁（即正面），繪有《收租圖》，描寫地主
家正向農民收租役，用筆奔放，具寫意手法，以朱色爲主，尚施以墨
色、赭色、青灰色，於陶樓兩旁，猶繪守門奴各一人。凡此等等，正如
謝赫所說：「千載寂寥，披圖可鑑。」

　　漢代的壁畫，還有畫升天、祭奠的。又有描寫日常生活，如庖廚、
宴烹等。遼陽三道彭壕壁畫，寫地主家中的廚房，列掛豬頭、魚、兔，
並畫有婦女汲水、灶上操作等情景。棒臺子屯的壁畫，更畫廚房中宰割
牲畜，有的在俎上切肉，有的坐爐旁烤肉或脫鴨毛及洗滌器皿，可謂

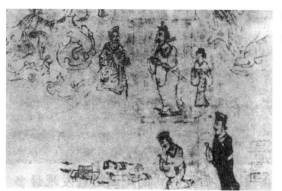

漢

祭奠　遼寧大連營城子壁畫

漢

兔　河北望都壁畫

「百態俱陳」。洛陽八里臺磚畫中，畫一虎一熊相鬥。河北望都墓室，有畫白兔、羊酒、大象、門犬等。內蒙古和林格爾壁畫，畫有鳳凰，冠羽蓬鬆，爲後世民間畫鳳所借鑑。

　　內蒙古和林格爾東漢烏桓校尉墓的壁畫，運筆遒勁自如，人物生動傳神，展現了邊塞地區的社會風貌。其中《使持節護烏桓校尉出行圖》與《寧城圖》可以代表。《寧城圖》，描繪護烏桓校尉幕府的設置和活動。畫中人物多至數百，有小吏，有將領，有佩劍，有執盾，也有執桴擊鼓以助威。人的穿、戴，各式各樣，有戴紅襜幘而黑衣束帶，也有戴盔形黑帽而著朱衫者。主人護烏桓校尉，身穿紅衣，仰面向前，狀極高傲，有五人，面向主人作跪拜狀。墓主人生前的飛揚拔扈，都於畫中表現出來了。又畫屋宇、廊房曲折，城池建築巍然。幕府之前，則是立戟如林，警衛森嚴，極盡其氣魄。《使持節護烏桓校尉出行圖》的場面更

大，畫有文武屬吏、士卒及僕從一百二十八人，馬一百二十九匹，各種車輛十乘，所畫巧捷通變，疏密有致，封建官僚有那種豪華與顯赫，於此可見大略。

壁畫中，也還有描繪歷史故實的。如河南洛陽燒溝村漢墓區東南邊的西漢墓壁畫，其中有《鴻門宴圖》。描繪秦末楚漢戰鬥中的歷史事件，洛陽卜千秋墓畫人首鳥身的仙人王子齊，還有如洛陽老城西北漢墓畫春秋時發生的「二桃殺三士」等。這都反映了當時民間對這種傳說的興趣。

漢代壁畫的內容，還有畫神怪的，這與畫像石的一些題材都是一致的，1992 年秋天，在洛陽市郊淺井頭村發現的西漢壁畫墓，內墓頂脊壁所繪天庭圖像，除了描繪日、月、龍、虎、朱雀及瑞雲外，突出的表現了神化了的「伏羲」與「女媧」像。伏羲，上半為男身，頭戴冠，有八字髭，留長鬚，肩披紅帔，下半為蛇身，身軀黃色而點朱。女媧，眉目清晰，戴冠，衣交領紅衫，下為蛇身，身軀黃色點綠。這種題材，在漢畫中雖然屢見，卻不如該墓壁畫來得交代清楚，尤其是蛇身與人體的交結，此畫尤其自然，說明對這種神人的形象，當時各地畫都在創作，如果給以排列比較，在形象的塑造上，都顯得有微妙的差別。

上述壁畫，在表現上，雖不及帛畫的細緻，但比之畫像石刻，在刻劃人物的精神狀態方面，較見成效。而且壁畫的幅面大，適宜漢畫講究氣勢壯闊的抒寫。對待人物的表情，在壁畫中，有的粗率，似不經意；

漢
門衛　遼寧大連營城子壁畫

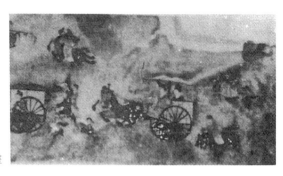

漢
出行圖　遼寧遼陽北園壁畫

有的精細，加以描寫。如營城子、棒臺子屯的壁畫門衛，濃眉大目，畫得威猛有神氣，其餘如河北望都、洛陽燒溝村附近的壁畫，所畫人物，著重對象大貌的概括，使所畫富有生活氣息。1983年冬發現的遼陽舊城東門裡漢墓的壁畫門卒、小吏，都顯得極有神氣，尤其臉上添毫，更加強了形象的生動性⑪。遼陽北園的漢墓壁畫《出行圖》，氣勢甚壯，車馬有聚有散，使人看了，似聞馬蹄達達之聲。又如遼寧棒臺子屯壁畫庖廚，繪一男子雙手握牛角，用力拉牛至大鐵鍋前，情節生動，可謂「形似骨氣兼有之」。再就是洛陽西漢卜千秋墓壁畫人物與鳥獸，用筆的輕重、虛實，以至轉折、頓挫，都能掌握自如，而且力求表現出對象的特徵與各個方面的相互關係。如《升天圖》下部的那隻蛙，顯然是作游泳奮進狀，儘管沒有畫水，但有水的感覺。中國畫發展到後來所出現的寫意畫，講究「無筆墨處而見筆墨」，也可以從這些壁畫中尋找到它的淵源。

　　壁畫有白描，有沒骨法。但多以墨線勾畫。線條有粗有細，開始有剛勁柔婉的區別。望都壁畫，對於人物的描寫，能根據衣褶的變化，用上粗細不同的線紋；和林格爾壁畫，用筆遒勁而有頓挫，馬有勾勒，已有一定的規律。這種技巧上的發展，反映了畫家對形象的觀察，又有了新的體會。壁畫用色有平塗，有濃淡的渲染。遼陽的壁畫中，出現大筆塗刷的畫法，類似寫意。有的畫面，色彩較為複雜，用上朱、黃、青、

⑪詳見《遼陽舊東門裡東漢壁畫墓發掘報告》

　　（《文物》1985年第6期）。

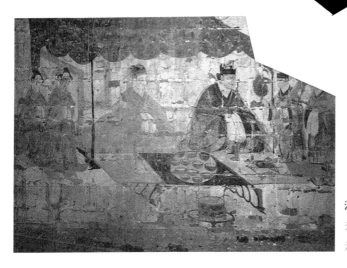

漢

夫婦宴飲

河南洛陽朱村壁畫

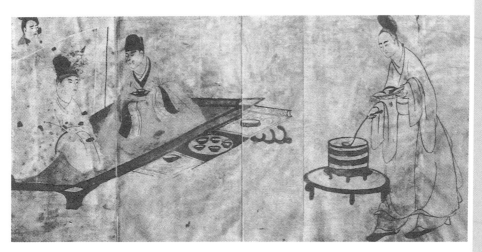

漢

夫婦宴飲　河南洛陽唐宮路南側壁畫

綠、紫、白、黑諸色，有的只用朱、黑兩色。這些都體現出我國早期繪畫的多種嘗試。這些壁畫，與長沙楚墓帛畫有傳統關係，但是由於漢代畫家作出了大膽的革新、創造，因而這個時期的繪畫，對於後世產生了較大的影響。如洛陽八里臺人物畫磚上所繪的人物，是一件漢代晚期的作品，以黑線勾畫輪廓，並施以朱、紫與淡青等色，簡略生動，極有神采。晉顧愷之的《女史箴圖》，正是繼承這種傳統表現而獲得發展的。

……兒的特點而論，這裡不能不提到山西平陸棗園村的壁畫……1969 年發現⑫，其年代約當西漢末的新莽時期或稍晚。墓……繪彩色雲氣及日、月、星辰。藻井繪青龍、白虎、玄武等。墓室……壁繪牛耕、耬播圖，有人物，有牛有飛鳥，有樹木，又有山。描繪了地主莊園的大略情景。北壁畫耕播，有耕種者，也有手持長管煙袋，悠然自得地蹲坐地頭督工，其上還懸掛一方形鳥籠。田間猶有農夫肩挑籮筐而行。這裡，特別值得注意是北壁的《塢壁圖》，塢壁相當於堡壘，這座塢壁即建築在深山之麓，上為重疊的山岡，有雲氣，有樹木，有飛鳥，由於用粗筆墨線畫山，黑線（即山的輪廓）有向左傾斜，又有向右傾斜，其大勢，儼然似宋元山水畫的「開合」章法，所以有人提出，希望針對這幅作品，「對山水畫的淵源要作出新的探討」⑬，意思是，山

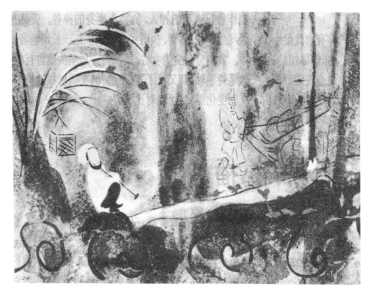

漢　耬播圖　山西平陸棗園村壁畫

⑫山西省文物管理委員會《山西平陸棗園村壁

　畫漢墓》（《考古》1959 年第 9 期）。

⑬林樹中，《山與飛鳥圖》的說明，見《中國名

　畫鑒賞辭典》（1993 年，上海辭書出版社），頁 36。

水畫成爲獨立畫科，要到東晉時期，比平陸漢墓這幅壁畫山水著實來得晚，所以要確立中國山水畫的成立時期，應該把時代提早。我認爲根據平陸漢墓的這幅《塢壁圖》，提出這樣的意向是很有價值的。而這幅《塢壁圖》，在章法上，確實不同於一般的漢畫，看了之後，確實會聯想到唐、宋、元的傳統山水。但是，就目前來說，在漢畫之中，這樣的表現還只是極個別的，並不是成爲一種風尚，所以只憑這幅作品，把中國山水畫確立的時代提早，似乎依據不足。這只能引起研究者的注意。這裡，應補充一句，繪畫的發展，都是逐步逐步而來的。我們確立中國山水畫起於晉代，這不是說，在東晉之時驟然而起，它必然有個準備與過渡時期，那怕這種「準備」不是出於畫家的自覺，這種「過渡」不是十分明顯，但是那種「準備」與「過渡」，都是客觀地明顯或不明顯地存在著，這種存在，就給任何藝術在發展過程中創造了一定的孕育條件。對於山西平陸棗園村的漢墓壁畫《塢壁圖》，我們可以這樣說，這正是中國山水畫在確立之前的一種過渡形象，或者稱之爲雛形。

漢

塢壁圖，局部（山與飛鳥圖）

山西平陸棗園村壁畫

漆畫

漆器工藝，兩漢有更大發展。漆的應用既廣，漆的技藝也隨之提高。

由於漆工藝的發達，漢代竟有「油畫」之稱。《後漢書‧志二九‧輿服》上「軒車」一節，提到當時有所謂「油畫軒車」。這種車，就是在車屏上以油漆畫作為裝飾。這種「油畫」，是屬於工藝性質的一種描畫，使其更耐用，更有光澤而已。當時應用頗廣，除油畫車軸外，尚有油衣、油幕、油幔、油船、油戟以至漆棺等。漢代漆器，至今發現的不少。長沙馬王堆、砂子壙，江陵鳳凰山，陝西咸陽、綏德，甘肅武威，安徽馬鞍山，山東萊西，江蘇連雲港、高郵，河北懷安等地漢墓出土的，都有精美無比，色彩絢麗，光澤如新的作品。在器物上描繪的紋飾，線條勻稱，有的細如蠶吐絲，都非有高度技藝而莫辦。

漢代漆器，當時以蜀郡（四川）、廣漢（湖北）為主要產地。漆器的製作和裝飾，與戰國、秦代有顯著的繼承關係。

漢代漆器，近年馬王堆1號漢墓出土的可以代表。該墓出土的漆器達一百八十多件。其中漆壺高至 58cm，漆盤直徑 53.7cm。像這樣大型器物的製作，當時必有大規模的作坊開設。出地的漆器有的完好如新，光澤不減當年。馬王堆漢墓出土的，有兩具精美的彩繪大漆棺，是現存

漢

樂舞奩　湖南長沙馬王堆1號墓出土漆畫

漢

湖南長沙馬王堆1號墓中棺漆畫，局部

漢

湖南長沙馬王堆1號墓出土帛畫，

局部二

漢

湖南長沙馬王堆1號墓中棺漆畫，局部(摹本)

(據孫作雲《馬王堆1號墓漆棺畫考釋》所附的勾描稿)

的最大最完好的漆器。漆棺畫法瀟灑生動，用線奔放，乾淨俐落。棺上描繪的雲氣紋，氣勢豪邁。雲中並畫有各種仙人怪物。有仙人騎鹿，仙人樂舞，仙人鼓瑟，也有神人操蛇，神羊牽鶴及神豹、麒麟等。漆棺上畫雲氣，象徵天體，意即死者可隨雲飛升上天。這種表現，與當時的升天思想有關，它與非衣的題材意義都是一致的。又江蘇高郵天山漢墓，出土內棺板下的一層薄板上發現漆彩繪畫一幅，畫雲氣紋，並畫有人像和鳥、獸，色彩豔麗，又是一種表現。

　　漢代漆器，在樂浪發現的數量也不少，僅王光墓出土八十四件，絕大多數注明製作年代和產地，有的還記下了作者名。如云：「始元二

漢

孝子故事漆篋　樂浪出土

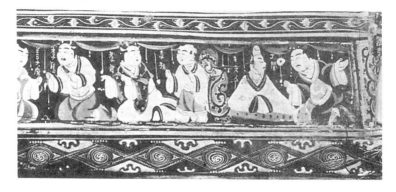

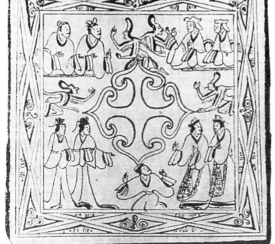

漢
觀舞（摹本）
樂浪王旴墓出土漆畫

年，蜀西工長廣成，亟何放，獲工卒史信，守史母弟，嗇夫索喜，佐
勝，髹工當，畫工文造」等，即是一例。樂浪出土的漆器中，竹編彩篋
與玳瑁小盒，最能代表東漢後期漆繪人物的工藝品。彩篋上畫孝子故
事。玳瑁盒上畫的羽人，都是當時流行的題材。這些漆畫，形象簡僕，
各具神態，油彩的調配，也很和合。

　　江蘇連雲港海州網疃莊漢木槨墓出土的漆器，亦甚精巧。有方形、
橢圓形、馬蹄形的漆盒，全器均經髹漆。飾以飛翔的禽鳥，奔跑的山
獸，禽獸有如鷹、雁、雀、馬、虎、鹿等，也還有樂舞和狩獵等人物。
雖然採用平脫的方法，而形象的生動逼眞，同樣躍然於器物上。漢代工
藝美術的水準，也於此中得見一斑。作爲漆器的裝飾畫而論，早在
1941 年於湖南長沙黃土嶺出土的西漢車馬漆奩，比較「結合髹漆而
作，且多和合」。其上繪《出行圖》，一貴族人物乘坐在急馳的馬車
上，御者雙手勒韁，奔馬四蹄騰躍。畫面還有流雲、樹木、飛鳥穿插其
間。在同一墓葬，還出土另一件舞女漆奩。其上畫二廳，廳內一坐二
人，一坐三人，廳旁有二女子作舞蹈狀，寬袖細腰，衣長曳地，各具有
前朝楚人的遺風。所畫雖然對稱，但由於人物的配置，手法靈活，所以

畫面令人絕無板滯重複之感。這件作品，它與江蘇連雲港海州西漢侍其
繇墓出土的樂舞人物漆奩作風完全不同，前者裝飾性，後者則完全是繪
畫性。

　　漢代出土漆器，歷年來陸續不斷，本世紀90年代初⑭，安徽天長
三角圩西漢墓出土漆器有一百七十餘件。漆器質地主要是夾紵胎，少數
為木胎。黑漆為地，上繪朱彩紋飾。器內多髹朱漆，上繪黑色彩紋，器
物裡面反差對比強烈。個別器物為素面。其中一漆盒，蓋繪朱色氣紋，
兩端各用朱色、青色繪怪神格鬥，極有動勢，為了適應裝飾趣味，格鬥
者形象，躍起空間似「飛天」狀。又一件六博盤，正方形，木胎，髹黑
漆，朱色繪雲紋，盤四方各繪一壯年男子與一老翁對博。人像頭戴無幘
冠，身著紅花深衣或無袖深衣，雙袖合攏，皆席地而坐⑮。人物神志安
詳，用筆細緻，線條柔中有剛，與漢墓壁畫的用筆粗獷不同。但在造型
上，與發現的漢帛畫相近，說明這些繪畫在這個時代的共通的時代風格
是十分明顯的。

漢

漆畫奩　安徽天長三角圩出土

⑭⑮安徽省文物考古研究所、天長縣文物管理
　　所《安徽天長縣三角圩戰國西漢墓出土文物》
　　（《文物》1993年第9期）。漆器出土時間為1991
　　年12月至1992年4月之間，當時清理戰國
　　墓一座，西漢墓二十四座。漢代出土漆器有
　　漆奩、漆盒、漆匜、漆案、漆方壺、漆耳杯、
　　漆洗、漆缽、漆印等。

漢

六博盤漆畫，局部(人物，摹本)

安徽天長三角圩出土

三國吳

七格漆槅　　安徽馬鞍山雨山鄉朱然墓出土

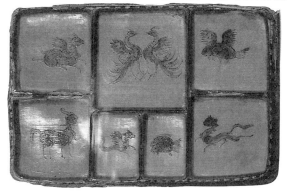

　　至目前，出土的漢代漆器，時代較晚的是三國時期的作品。該作品出土於安徽馬鞍山雨山鄉的朱然墓。墓葬時間為東吳赤烏十二年，即公元249年。墓主朱然(公元182～249年)，字義封，為東吳名將，有抗禦曹操南進與戰勝關羽的戰功。官至左大司馬右軍師。墓葬中，出土了大量漆器有漆盤、漆壺、漆奩、漆案等，畫有宮闈宴樂、出遊、百戲等。百戲作弄丸、耍劍、尋橦、鼓吹、連倒、轉車輪等表演。有一漆盤，盤直徑24.8cm，盤面髹紅漆，畫分三層，分別描繪宴飲、梳妝、對奕、馴鷹和出遊。這些漆器，雖然在安徽地區出土，可能當時係四川產物，因為有幾件器物，其底部書的「蜀郡造作牢」、「蜀郡作牢」的銘記。在三國時，吳蜀有時相通，以這些工藝品的交往是很自然的。

　　其他各地出土的漆器，如江蘇高郵天山漢墓出土的多件漆器中，在內棺中發現的漆繪，長207cm，寬71cm，整個畫面，雖以雲氣紋為

主，但其間畫有人物、飛鳥和走獸。色彩豔麗，構圖嚴密。還有如陝西綏德出土的漆盤，朱底黑線，畫有雲龍，筆致流暢之至。在我國傳統的手工藝行業中，大凡漆工，多有能畫者。對於漆工，古代固然有稱「奴」或稱「工佳」者，但在民間，也有稱「先生」者，至今雖有改變，漢、唐、宋之時，大概如此。

岩畫

岩畫這個專題，愈來愈被人們所珍視。對於岩畫，近世紀來，從不大有人注意到注意，從認爲是個「神祕之謎」到逐漸解開「謎」。本世紀的 70 年代，歐洲一位學者到了澳大利亞和中國，尤其是在廣西看了花山的岩畫後，居然在遊記中寫道：「這是一個神奇的世界。」幾年之後，經過不少學者、專家辛勤地考察、調查和研究，「神奇世界」的大門打開了。不僅在我國，在世界各國的各個地區，人們都在注意岩畫的存在。

前一章已經提到，岩畫的斷代問題，要做到確切的判斷，目前還有困難。本節岩畫，雖按時代，排列於漢代，但這裡所闡述岩畫，只是在

內蒙古陰山岩畫

內蒙古陰山岩畫

漢代的前後，譬如內蒙古的陰山岩畫，有的認爲是漢代遺蹟，有的則認爲是青銅時代（商周）的作品，又如廣西左江的有些岩畫，有人認爲最早爲漢代作品，有的則認爲「唐畫無疑」。更有如雲南滄源岩畫，有人認爲「只能上溯到東漢時代」，可是卻有人斷言「有新石器時代的遺蹟」。臺灣萬山岩畫的鑿刻年代的下限，有人（李洪甫）認爲「不會晚到公元一世紀」。所以本節只能就比較接近兩漢時代的一些作品作簡略闡述。

雲南滄源岩畫

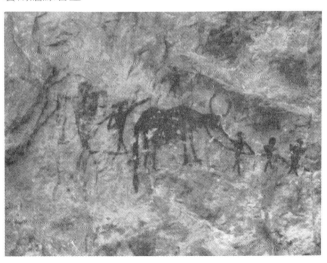

中國繪畫通史

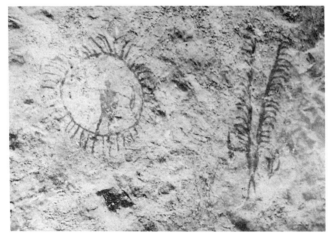

雲南滄源岩畫

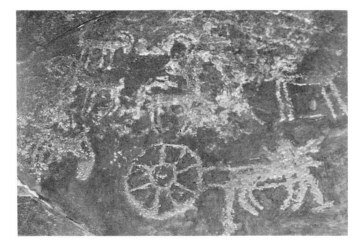

寧夏青銅峽岩畫（摹本）

牧馬（摹本）　　新疆庫魯克山岩畫

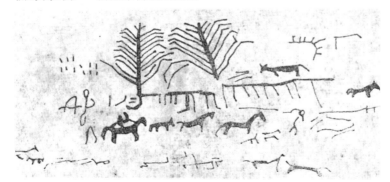

岩畫在我國遼闊的土地上，東極大海之濱，以至島嶼上，西則達崑崙山口，北至陰山、牡丹江畔，南到了左江流域兩岸的大山上。現在，姑且把全國的岩畫點，擇要列表例舉如下：

省	縣（市）	岩　畫　點
內蒙古自治區	潮格縣	陰山岩畫
內蒙古自治區	額爾古納左族	鄂溫克岩畫
黑龍江省	海林縣	牡丹江岩畫
寧夏回族自治區	銀川市	賀蘭山岩畫
甘肅省	嘉峪關市	黑山岩畫
甘肅省	肅北縣	祁連山岩畫
新疆維吾爾自治區	阿勒泰市	阿勒泰岩畫
新疆維吾爾自治區	額敏縣	卡拉伊米里岩畫
新疆維吾爾自治區	尉犁縣	庫魯克山岩畫
新疆維吾爾自治區	且末縣	且末岩畫
青海省	剛察縣	哈龍溝岩畫
四川省	珙縣	僰人懸棺岩畫
廣西壯族自治區	寧明縣	花山岩畫
廣西壯族自治區	崇左縣	左江岩畫
雲南省	滄源縣	滄源岩畫
雲南省	麻栗坡縣	大王岩岩畫
貴州省	開陽縣	畫馬崖岩畫
貴州省	關山嶺縣	盤江岩畫
西藏自治區	藏北	嘉林岩畫
西藏自治區	阿里地區	日土縣岩畫
江蘇省	連雲港市	將軍崖岩畫
福建省	華安縣	仙字潭岩畫
臺灣省	高雄市	萬山岩畫
香港		大浪灣岩畫 東龍岩畫

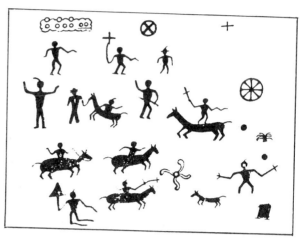

四川珙縣岩畫（摹本）

西藏日土岩畫

　　岩畫的內容豐富，反映了當時人們的生活和信仰，有表現放牧、狩獵、舞蹈、祭祀、交媾以及戰爭等場面，有畫人、馬、羊、鹿、虎、牛、犬、駱駝、猴子、飛鳥以及樹木、車輛、刀、箭、弓，也畫有村落、穹廬、氈帳等。反映當時人們的宗教信仰的，有畫日、月，也有天神地祇及祖先神像，甚至是手印，足印。

廣西扶綏紅岩山岩畫

青海巴哈毛力溝岩畫

岩畫的製作，一種是刻鑿的，即用金屬尖刀刻劃或打鑿。個別有敲擊的。如內蒙古、新疆、寧夏、甘肅、江蘇等地的作品即如此。另一種是以彩色描繪，如廣西左江岩畫爲典型。左江岩畫的顏料爲礦物質顏料，它的成分是赤鐵礦、方解石、高嶺土和石英；顏料的黏合劑應爲木質素，它是樹液中的松柏醇轉變而成的⑯。經久不大褪色，有的歷十萬年猶鮮豔。岩畫的位置，不少作品被畫或刻鑿於懸崖削壁。有的削壁，高至 60m 以上，有的位置從今天來看，是人們無法攀登上去，也無立足之處⑰。何況還要帶著畫具，在那裡作內容豐富的畫像，所以當地民間，往往對那些作品的作者，說成是「天降的神人」，而且還由此創造了許多美麗的神話傳說。

寧夏賀蘭山岩畫

⑯邱鐘倉、李前榮等《花山岩畫顏料和黏合劑初探》(《文物》1990 年第 1 期)。

⑰關於岩畫的位置，由於距今時代久遠，其環境可能有變更，但有些位置，至今令人存疑，需作進一步探討。

　　岩畫的表現，其最大的共同點，都以粗細曲直的單線表現出整體的形象，有的則以線描勾出輪廓，但這不多見。儘管岩畫不講求透視、比例的準確，但能表達內容大概，畫出對象動態的大概，無論是陰山岩畫，還是寧夏、雲南、甘肅的岩畫，所畫狩獵，都是生動之至。畫游

新疆各地岩畫（摹本）

1.霍城縣「千溝」岩畫

2. 3. 6.裕民縣撒爾喬湖岩畫

4.額敏縣伊米里河岩畫

5.尼勒克縣岩畫

7.裕民縣「紅石頭泉」岩畫

8.～11.富蘊縣唐巴拉塔斯岩畫

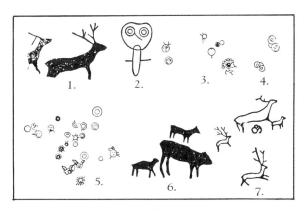

內蒙古哥佬營子岩畫（摹本）

1.鹿　　2.祭祀場　　3.花　　4.（未識）

5.天體星雲　　6.牛　　7.群鹿

青海巴哈毛力溝岩畫（摹本）

1. 駱駝　　2. 山羊　　3. 狗　　4. 鐮刀
5. 鹿、羊、駱駝
6. 羊、鹿、蛇、馬、太陽　　7. 馬、象
8. 蛇、羊、獐、牛　　9. 太陽

牧，對於羊群的「群」，都能達到「以少勝多」的表現效果。雲南滄源的《村落圖》岩畫，不但畫出了村落及屋舍，而且畫出了村落的通道。這幅畫的表現，說明當時不僅能畫個體或群體，而且能畫全景。他們視野的擴大，已能初步反映在造型藝術上。廣西花山的岩畫，所畫人物，基本上作舞蹈姿勢。畫祭祖，他們擊鼓舞蹈；畫慶祝戰爭勝利，他們帶刀騎馬舞蹈。畫的不僅氣氛熱烈，而且場面壯闊。

村落圖（摹本）　雲南滄源岩畫

但是岩畫畢竟不是當時專業性的畫家所作，不要說是石器與青銅時代的岩畫，便是漢、唐時代的作品，同樣具有原始繪畫的意趣，使人感到稚拙、質樸而又單純。無論東方、西方以至非洲的岩畫都如此，正由於如此，所有這些作品，容易造成透視錯覺。譬如有些岩畫，正像我們在河南、山東發現的那種畫像石刻一樣，畫人物與屋舍，或樹木與屋舍的前後關係，卻在畫面上畫成上下的關係。如河南出土的一方畫像磚，

廣西天等那硯山岩畫

廣西寧明花山岩畫

與新疆皮山崑崙山口的一組岩畫，前者表現犬在屋頂，後者表現犬在人肩上。其實，前者畫屋後的犬，即犬在屋的後面。後者畫人後面的犬，即犬在人的後面。也如內蒙陰山的岩畫，畫車輛，兩個車輪畫得圓圓的，圓面同排向天，因爲這都是透視的關係，當時的作者在技巧上還無法掌握，只好「以意爲之」。可是，有了這樣的現象，不能統統不加分析地將「上下位置」都理解爲「上下關係」。如廣西寧明花山岩畫，畫了不少人騎獸的作品，但有人卻以爲「將人與動物的上下位置關係理解爲人騎著動物，完全是一種錯誤」，而且還認爲這「是表示該動物位於人的前面」。這樣的理解，顯然是錯誤的。其實花山岩畫，畫人與人上下位置而不是前後的關係者不少。如有一畫，描繪兩人疊立，立上者兩臂平伸，立下者雙手反捲護住上立者之足；又一像，下者頭頂桿，桿上立一人，這些畫，形象及動作的上下關係都是非常明確，但肯定不是「前後關係」。人騎獸，是人在上，獸在下，是上下關係，絕非「前後關係」⑱。這裡，無非舉一例說明，對於岩畫的形象，有的可以一目了然，有的還需要加以分析，而不能簡單化的「想當然」。

在岩畫中，廣西龍州，雲南滄源以至新疆裕民的岩畫，畫面上畫幾條橫條，或稍斜，或稍曲。根據圖意，這種橫線，正表示畫中空間的變換與向遠處的延伸。這種橫線，在畫面上似乎不起表現透視的作用，但是它卻具有理性的符號作用。因爲這種橫線，表示在空間這個高坡轉到那個高坡，或者是一座山岡連著一座山岡，或者是作爲通道的標誌。在雲南滄源的一件岩畫中，畫中一條長橫線，兩條短橫線，這些橫線就是山坡，所以畫有許多猴子向著高坡爬行。有一條橫線，線的上邊爬三隻猴子，在橫線下邊，又有一隻被倒過來畫的猴子，這隻被畫在橫線下邊爬行的猴子，正說明作者在畫橫線時，還有著一種表現空間的要求。因此可知，岩畫中的一條橫線看起來似乎是簡單的，而其立意卻並不簡單。

⑱王伯敏《廣西左江岩畫一二釋》，《新美術》1991
　　年第3期）。

在臺灣高雄上源萬山溪北岸的萬山岩畫，其中「孤巴察娥」處的作品，內容最豐富精彩，畫面中心畫有一個斜舉雙臂者，頭上有四根呈放射狀的線條，又面額和全身似有表現紋身的刻劃，其右臂下刻一小人像，不過較難理解其所畫用意。

臺灣高雄萬山岩畫

對於岩畫，這裡擬不作一一例舉，概括其表現特點，所謂岩畫的立形，主要靠幾根大骨線，畫也好，鑿也好都如此。古賢張懷瓘在《評畫》中提到：「象人之妙，張（僧繇）得其肉，陸（探微）得其骨，顧（愷之）得其神。」岩畫之所以成功，「得其骨」之外，還得其勢。

岩畫的作者，可能有牧民，有酋長，有巫術者，也許會有狩獵者甚至是戰士。其作用，有記事、悼念，或用以慶祝、巫術、娛樂、鎮神、祭祀及其他。

岩畫有歷史價值，有藝術價值，正因為如此，岩畫有保存與深入研究的價值。

木板畫和木簡畫

近年來，除了西漢帛畫出土外，還發現了描繪在木板上的圖畫。甘肅北部額濟納河流域，古代泛稱「居延」。這個地區，至今仍保存著古

代的城郭烽寨等遺蹟。本世紀 30 年代初，西北科學考察團曾在這個地區發現漢代木簡一萬多枚⑲，近年又於居延這個地區發現了不少簡冊文物，而且發現了木板畫。

居延的木板畫，一是《白虎圖》，居延破城子出土。高 6.6cm，寬 9cm，畫一隻帶翼的白虎，兩足作前奔狀，勾線細勁，並掌握線描輕重疾徐的變化。其造型，常見於漢刻肖形印。另一是《人馬圖》，居延金關出土，高 20cm，寬 25cm，由兩塊木板組成。技法表現，似不及《白虎圖》，但作風古樸，純用墨繪，畫一馬繫於樹旁，馬的輪廓以墨線勾出，馬身填以枯墨乾筆。又一人，側身，穿長袍，執鞭狀，樹上方有鳥，遠處似有二人，具有寫意風趣。

武威磨嘴子漢墓中，也發現了木板畫，有《羌人像》，高 36cm，寬 8.5cm，墨線勾畫一位少數民族圖像，擬古代羌族人，披髮、左衽、穿短袍，袍下部有緣邊，中繫腰帶，裹腿、穿鞋，左手下垂，右手上舉，用筆簡潔面部多加刻劃，富有神氣。又《婦人圖》，武威磨嘴子 5 號墓發現，高 14cm，寬 50cm，係彩色圖，畫面塗白粉，圖用黑、紅二色，畫二婦，一主人，一女僕，旁有樹，枝幹打上墨點表現樹葉。其他還有畫餵狗、餵豬題材的木板畫。它與同時代的壁畫，在表現上都是一樣的稚拙。

漢

人馬圖

甘肅居延金關出土木板畫

⑲見《漢簡考敍》(《考古學報》1963 年第 6 期)。

漢
人物圖　江蘇揚州出土木板畫

　　漢代的木板畫，在西北地區發現外，東南地區也有所發現。江蘇揚
州邗江胡場漢墓，出土兩件木板畫，一繪《人物圖》，一繪《墓主生
活》。《人物圖》高47cm，寬28cm，彩繪人物，一著紅衣，雙手持矛
倚肩，一著黑衣，腰部佩劍作拱手狀。其風格與居延發現者略有不同。

　　木板畫之外，在居延科爾帖還發現木簡畫。木簡畫高17cm，寬
3cm，兩面有畫，墨線勾描。一面畫一男子佩劍，似官吏，下部畫鞍
馬。另一面畫一官吏，拱手於胸前，繪畫風格，與金關發現的《人馬
圖》木板畫大致相同。

　　關於木簡畫，在距敦煌不遠的古長城遺址，出土了兩枚木簡畫，用
墨線畫人物，眼、鼻清晰，而且還有鬍子。所畫稚拙，當非專業畫工之
所作。故不及漆畫與某些壁畫。木簡長約10cm，闊僅2cm許，上方下
尖，似可插在土上，估計爲當年守城兵士信卜巫而作，用來卜凶吉，因
爲在木簡背面，發現有刻劃痕跡[20]。

這些木板畫與木簡畫的先後發現，說明漢代對繪畫的應用已很廣泛。倘從性質來看，木板彩畫，當是壁畫的一種。如揚州邗江胡場發現的木板畫，繪前曾塗刷一層薄薄的灰白泥，作爲底子，然後以墨線勾描，再敷以顏色。這些木板畫，當時是建築的組成部分，所以又可以把它看作是壁畫。

第三節　漢代的畫像石與畫像磚

畫像石與畫像磚是漢代遺留下來重要的美術品。它與研究漢代的建築、雕刻、繪畫都有極大的關係。畫像石與畫像磚的發現地區相當廣，幾乎全國各地都有。特別是在 1950 年以後，由於大規模的基本建設的開展，發現更多。

畫像石

畫像石的分布，以山東、四川、河南等地區較重要，其他各省如遼寧、陝西、山西、安徽、江蘇、浙江等地所發現的亦各有特色。

山東地區的畫像石，有如嘉祥武氏石室、肥城孝堂山郭氏祠、濟寧兩城山及滕縣、濟南、福山、安邱、沂水、泰安、費縣、沂南等處。它的發現，以沂水鮑宅山的鳳凰刻石爲最早，這是昭帝（劉弗陵）元鳳元年（公元前 80 年）的作品。所刻簡略，還不能代表這時代的作風。值得重視的，不能不推嘉祥武氏祠、肥城孝堂山及近年發現的沂南畫像石。

嘉祥武氏祠，在嘉祥縣南的武宅山，早被發現。嘉祥武氏祠共有四個石室，即武梁祠、武榮氏、武斑氏及武開明祠。武梁祠又分東西闕。各種構圖完整的畫像石有五十多幅。全部陽刻，細線鏟底，裝飾趣味極濃。這是漢代題材內容比較豐富的畫像石。反映當時實際生活的，有如車馬出行、樂舞、戰爭、狩獵等。在《庖廚圖》中，細緻的刻劃了殺

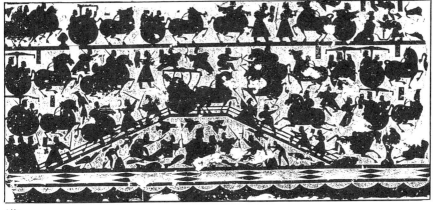

漢

山東嘉祥武氏祠前石室畫像石

（第一層：車騎。第二層：水陸攻戰。）

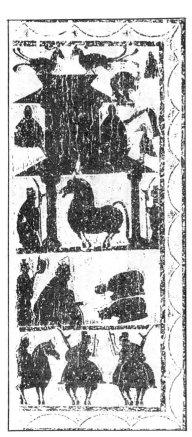

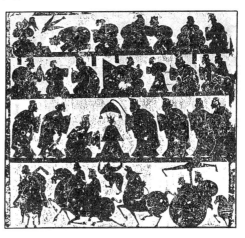

漢

山東嘉祥武氏祠畫像石

（第一層：左起爲季札掛劍、刑渠哺父和丁
蘭供木人的故事。第二層：趙氏孤兒。第
三層：周公輔成王。第四層：車騎。）

漢

山東嘉祥武氏祠畫像石

（第一層：樓閣人物。第二層：拜謁。
第三層：騎者。）

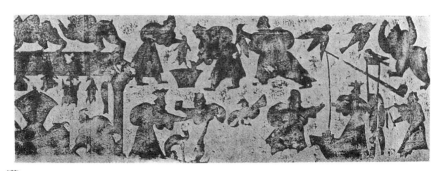

漢

庖廚圖　山東嘉祥武氏祠畫像石

雞、宰牛、烹調。在廚房中還懸有魚鰲、醬鴨，以至在架上置牛頭、牛腿，有的畫面，甚至表現出鼎禥烈火熊熊，鼎內熱氣騰騰，以及廚師作菜，奴僕淘洗，或是張席擺盤，或是鐘鼓竽瑟協奏等，各種情狀，不勝枚舉。《三都賦》中所描寫的「吉日良辰，置灑高堂」，「羽爵執競，絲竹乃發，巴姬彈弦，漢女擊節」，「行長袖而屢舞，翩躚躚以裔裔。合樽促席，引滿相罰，樂飲今夕，一醉累日」，當時豪富的這種活動，在這些作品中，都可以約略見到。在這些刻石中，也還有刻伏羲、女

漢

山東嘉祥武氏祠西壁畫像石
（第一層：西王母和奇禽異獸。第二層：自右至左為伏羲、女媧、祝融、神農、黃帝、顓頊、帝嚳、堯、舜、禹、桀等古代傳說中帝王圖像。第三層：　自右至左為曾母投杼、閔子騫失棰、老萊子娛親、丁蘭供木人的故事。第四層：　自右至左為曹子劫桓、專諸刺吳王、荊軻刺秦王的故事。第五層：車騎。）

媧、神農、祝融、帝堯、帝舜、夏禹等。有刻孝子節女如曾參、閔子
騫、老萊子、丁蘭、及代趙夫人、梁節姑姐、京師節女等。有刻俠士如
荊軻刺秦王、專諸刺王僚及刺客要離、豫讓、曹沫等故事。有刻歷史故
實如「狗咬趙盾」、「王陵母」、「秋胡戲妻」、「泗水撈鼎」等。也
有表現我國古代美麗神話的，如東王公與西王母相見，以及神異如雷
公、雨師、風伯、電女、北斗、織女等畫像。

武氏祠的碑記，還鐫刻了石工的名字，據其記載，可知這些東漢時
期的刻石，就是孟孚、李丁卯、改衛等人的創作。

肥城孝堂山郭氏祠畫像，另有風貌。全部陰刻，鐫線甚粗，刀法熟
練，線條流暢。特別對於馬的刻劃，神態更是生動，在漢代的造型藝術
中，技巧上達到較為精練的表現。

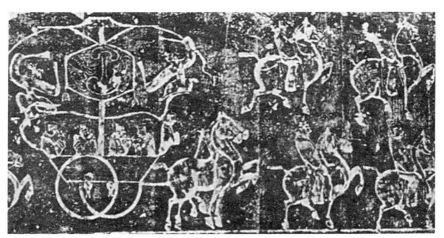

漢　　大玉車　　山東肥城孝堂山郭氏祠畫像石

山東尚有濟寧兩城山，以及滕縣、福山、安邱、沂南等地的畫像，
其中沂南的石刻作品，保存較為完整。

沂南畫像石墓位於山東中南部，在汶、沂兩水之間。墓分前、中、
後三主室，各室都有畫像。全墓畫像石計四十二塊，共七十三幅。據該
墓發掘報告[21]，全部畫像可分為四組：第一組為墓門上畫像，寫墓主生

㉑南京博物館《沂南畫像墓發掘報告》。

漢

春雨　山東濟南孔廟舊藏畫像石

漢

農耕　山東鄒縣畫像石

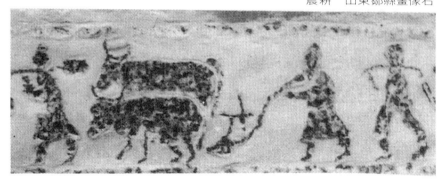

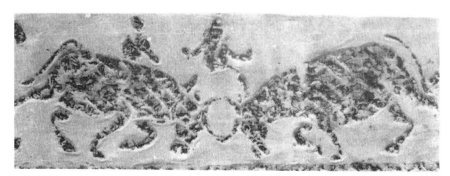

漢

鬥牛　山東鄒縣畫像石

前率領軍隊打敗異族敵人，用攻戰圖來表現；第二組爲前室畫像，寫墓主身後哀榮；第三組爲中室畫像，寫墓主生前富厚逸樂的生活，其中四幅相連接的出行圖是最主要的，其次爲豐收宴享圖，再次爲樂舞百戲；第四組爲後室畫像，寫墓主人夫婦生前生活，有侍女送饌，僕人滌器及備馬等，這些作品，反映了當時社會的部分狀況，充滿了生活氣息。內《騎術》一圖，與陝西咸陽馬泉漢墓出土的漆奩上所畫極爲相似。漢畫內容及其特徵的共通性，於此可以窺見一斑。

漢

騎術　山東沂南畫像石

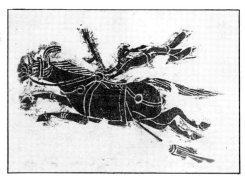

山東的畫像中，還有表現鐵的生產，滕縣宏道院出土的冶鐵畫像石，生動地表現了鍛鐵工序的勞動。我國冶鐵技術發明較早，遠在公元前五世紀時，即有了鐵器。漢代全國置有鐵官四十九處。山東境內，一度有鐵官十二處。漢成帝永始三年，山陽地區的鐵官徒數百人起義，更說明山東地區冶鐵工場規模之大。所以這類畫像石的發現，不僅在美術史上，就是在工業史上都有參考價值。

河南的畫像石，雖然早發現，卻是在山東武梁祠畫像石被發現後，才引起了人們的注意。

河南地居黃河中游，是漢族文化發祥地之一。據《後漢書·劉隆傳》，東漢之時，河南爲帝城，「多近臣」，南陽爲帝鄉，「多近親」，當這些皇親、貴戚以至富商死後，在崇尚厚葬的風氣之下，「子爲其父，婦爲其夫，競相仿效」，畫像石就成爲墓室獨特的建築材料而被大量製作。南陽發現許阿瞿的墓葬，死者許阿瞿，「年甫五歲」，他

的家人便不惜重金爲其建墓並刻畫像。至於其他豪貴的墓葬，那就可想而知了。

　　河南畫像石的出土地點，以南陽較爲集中。就南陽爲中心，分布在唐河、桐柏、鄧縣、新縣，以及方城、葉縣、襄城等處。尚有洛陽、密縣、禹縣等地，都有不少發現。

漢
鼓樂　河南方城畫像石

漢
刺虎　河南洛陽畫像石

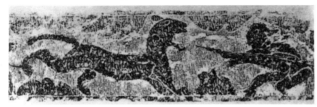

　　河南畫像石的題材內容，除了表現歌舞、田獵及車騎出行外，還有不少表現神話與怪異的傳說。有的作品，反映了剝削階級收取租稅的場景，密縣打虎亭出土的一壁畫像石就有這樣的表現。南陽出土的畫像石中，角抵和雜技圖常見。角抵者多著面具，稱爲像人，刻劃生動而有風趣。百戲的畫像，表現了頂盤、倒豎、弄丸、耍刀、鬥獸、疊案等雜技。南陽畫像石所刻的樂器，也很豐富，有瑟、竽、排簫、塤、拍、鉦、鐘、磬、建鼓等。還有刻有演奏管弦、打擊樂器者所組成的混合樂隊，凡是長袖飛舞的場面，均有音樂伴奏，正如《南都賦》中的所謂「坐南歌兮起鄭舞」，「修袖繚繞而滿庭」。南陽的其他石刻，對於一些野獸如虎、牛等的造型，顯得格外生動而有氣魄，方城東關的《龍虎鬥》與《鬭牛圖》，也可代表。

又南陽西關出土之畫像石，一方刻《嫦娥奔月》，刻一個頭戴冠，衣長袍的嫦娥正奔向月亮，月中有蟾蜍，四周雲氣繚繞，畫中除突出嫦娥與月亮外，雲氣的補空，正足以加強奔月的運動感。這件畫像上的奔月，顯然與長沙馬王堆1號漢墓帛畫的靈魂升天毫無相似之處。

四川的畫像石，又具一種特色。它的分布，大部分在岷江和嘉陵江流域，主要地區在新津、樂山一帶。四川的畫像石，不少刻於崖墓上，新津的畫像石，所刻歷史故事與百戲，如「伏羲」、「女媧」、「孔子問禮」、「荊軻刺秦王」、「魯秋胡」等，和山東的畫像石題材相類似。在表現上有刻線鏟底較淺的，如樂山與新津的畫像；有浮雕的，刻像高突，如「樂山享堂所刻，最高有在40cm左右的」⑫。

四川樂山畫像，在城郊的蕭壩、麻浩、柿子灣和車子鄉一帶。這些畫像都鏤刻在崖墓上，崖墓是依天然的崖壁鑿成的。畫像作風粗放，顯得更為簡樸。

漢

鬥虎　四川樂山畫像石

陝西、晉西的畫像石，又具有另一種地方特色。這個地區的畫像石，以綏德出土為最多。其他在榆林、米脂及離石等地都有發現。綏德王得元墓畫像石，於1953年夏天發現，共二百二十六石，有「永元十二年四月八日王得元室宅」的墓記。刻有五穀遍野，牛羊成群，還有車馬、牛耕及宴樂、歌舞的場面。其中《農耕》一圖，更具有重要意義，這是漢刻中生動地表現了勞動人民生活的作品，與江蘇睢寧出土的農耕

⑫聞有《四川漢畫像選集》。

漢

農耕　陝西綏德王得元墓畫像石

漢

農耕　江蘇睢寧畫像石

畫像石，具有同等的價值。

江蘇的畫像石，近年發現不少，以徐州爲中，東到贛榆沿海，北接山東，西至豐、沛，南到睢寧、宿遷。它的藝術風格，和山東南部一些地區的作品極爲相似，這是因爲在漢代同屬徐州刺史部。銅山靑山泉發現的紡織畫像石，剔地淺浮雕，值得重視。畫面分上下兩部分，上部描寫家庭紡織的勞動場面，左方刻一織機，織機者回身從另一人手中接抱一嬰兒；左方刻紡具與紡紗者，旁一人躬身而立，似爲紡織者遞傳物件，情節被鐫刻得如此細膩，在漢代的畫像石中是不常見的。

浙江海寧長安鎭，有東漢畫像石墓，刻有車馬、神仙等，規模不大，但在南方少有，值得重視。

畫像磚

漢代的畫像磚，在四川、河南有大量的出土，近年在山東、安徽、江蘇以至浙江等地也有所發現。其中以四川的畫像磚顯得最有特色。

四川出土的畫像磚，內容豐富，刻劃細緻而又精巧。成都鳳凰山的畫像磚詳盡地表現了四川自流井鹽場的生產過程：鹽水從井裡汲出，順著竹筒流到鍋灶裡，再加煮燒。這些畫面既反映了漢代勞動人民的勞動生產場面，也體現了古代勞動人民的聰明與智慧。成都的畫像磚，尚有弋射、收穫圖，生動地反映了當時蜀地的農村風光。廣漢、彭縣、新繁出土的市井圖磚，描寫了當時市井的部分場面，甚至有的較全面地表現

漢

樂舞百戲　四川成都畫像磚

漢

弋射(摹本)　四川成都畫像磚

了漢代城市中的市場容貌。儘管這是一種小品性質的美術品，但對於我們了解漢代歷史有著很大的幫助。四川出土的畫像磚中，有的非常抒情，猶如幽美的山水畫，如新都的《蓮池》磚刻，池中有蓮蓬，有游魚，有螃蟹，有水鳥，還有二人分駕小舟於池上。又如德陽出土的磚刻《採蓮》，也類似這樣，皆詩意盎然。可謂抒情的傑作，並非粗獷的表現。江蘇溧水出土有一束漢磚，刻四人過橋，也是少見題材，很精緻。

　　河南的畫像磚中，鄭州新通橋出土的空心磚畫像，內容比較豐富，有如《鳳闕圖》、《執慧圖》、《對刺圖》、《奔逐圖》、《射獵圖》、《武士圖》、《樂舞圖》、《吹笛圖》、《搖鼗圖》、《鼓舞圖》、《鬥雞圖》、《馴牛圖》、《軺車圖》、《山射圖》、《射鳥圖》、《刺虎圖》、《奔鹿圖》、《熊黍圖》、《野豬圖》、《鴟鴞

漢

採蓮　四川德陽畫像磚

漢

四人過橋　江蘇溧水畫像磚

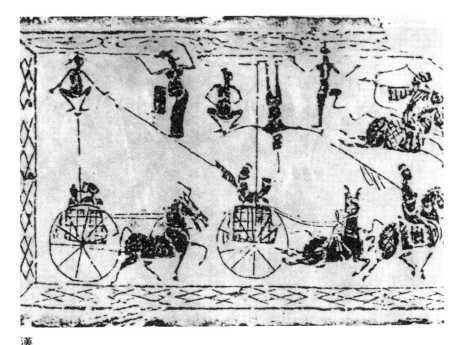

漢

戲車（雜技）　河南新野畫像磚

圖》、《獸戲圖》、《朱雀圖》、《龜鶴圖》、《玉兔搗藥圖》、《東王公駕龍圖》、《乘龍圖》等作品，這些內容，散見於其他各地的畫像，可見是當時民間流行的繪畫題材。

　　作為美術作品來欣賞，漢磚確實惹人歡喜，是故民間收藏漢磚者不少。這裡舉三例以說明。一見浙江紹興出土東漢末年小型畫像磚。長19.5cm，寬10.7cm。磚六面，一面為文字，文長百餘字，記建築物四圍界限，隸書，極精美，餘五面，一面為車馬，馬二匹，車一輛，馬作拉車狀。磚兩端兩畫，一為東漢墓磚上之常見幾何圖案，二為雙鳥展翅。磚兩側，一為樹木，四樹皆有枝葉，二為山岳，山上有二獸，一蹲一奔。該磚製作精細，令人愛不釋手。又有一磚，江蘇溧水出土，磚長26.8cm，寬3.4cm，厚6.5cm，磚六面，一面為素面，一面為麻布紋，兩側，一刻車馬，一刻幾何圖案，兩端，一刻車輪，一刻圖案。又一磚，山東出土，除一面刻圖案外，餘五面刻人物、車馬。這些磚，遺例不多，但都可以說明漢磚造作既不苟，圖紋設計更精到。

漢
車馬　江蘇溧水畫像磚

畫像石、畫像磚的表現特點

　　畫像石、磚的表現，以刀代筆，固然有它的特殊性，但就造型與畫面的處理，它與帛畫、壁畫有著一定的共通性。

　　在藝術創造上，漢代的畫像石刻，善於抓住大體大貌。劉安在《淮南子》中曾提到：「尋常之外，畫者僅毛而失貌。」「僅毛」是注意細小的地方，「失貌」是失去大體。漢代優秀的美術家已經懂得僅僅注意細小的地方會失去整體的道理，因而在形象塑造上，能從大體著眼，並突出表現對象的基本特徵。漢刻車馬之所以生動，就在於當時的作者能抓住它的大貌大勢。田獵場面之所以有氣勢，舞姿之所以翩躚有緻，也由於既抓大貌，又抓對象的運動規律。這種表現，在四川石刻中的《鬥虎》、《射鳥》，山東石刻中的百戲，河南畫像中的出行等，都是明顯的例證。在處理題材上，漢刻還善於抓住情節發展的高潮，加以藝術的誇大。山東嘉祥武氏祠與四川樂山麻浩享堂內的畫像中，所刻的《荊軻刺秦王》，沂南出土的石刻《百戲》，山西出土的石刻《農耕》，以及四川成都出土的《弋射》、《收穫》畫像磚等，都具有這樣的特點。把

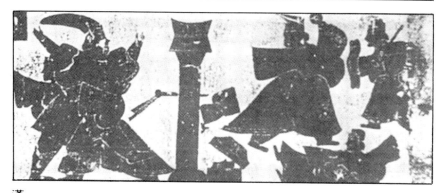

漢
四川樂山麻浩享堂(上)與山東嘉祥武氏祠(下)
荆軻刺秦王畫像石比較

握這些高潮的特點，還在於作者對取勢與布局的認識上。勢在繪畫表現
上很重要，雖未見漢人在論畫中提到它，但在雕師畫家實踐中，都已注
意到了。有的一壁畫像，場面大，人、馬、車多至數百以上，作者既要
顧到裝飾的特點，力求與建築式樣一致，又要充分發揮繪畫藝術的表現
力，往往在人馬排列嚴整之中，出奇地表達了這些人馬在行進中的奔騰
氣勢。

　　畫像石刻的特點，還在於妥善地表現並處理大場面。有的壁面很大
而且人事錯綜複雜，經過巧妙安排，有條不紊，主題明確。山東兩城山
畫像中有一方石刻，分爲上中下三段，上段爲宴飲，中段爲樂舞，下段
爲庖廚；在描寫庖廚的一段，即以庖廚的題意爲中心，畫面發展爲有人
去捕魚，有人用轆轤去打水，有人分頭去打獵，有人在宰殺豬鴨。不難
理解，所有這些捕魚、打水、打獵、殺豬的情節，都是圍繞庖廚中的烹

調而發展的。這種表現，正是我國繪畫的傳統形式之一，也是豐富並充實畫面內容的一種巧妙手法。這種表現，尤其在後世的民間繪畫中，獲得了較大的發展。

畫像石的鏤刻方法，有陽刻、陰刻，也有陽刻與陰刻結合的。在陝北發現的畫像石中，尚能見到刻石上留有墨線的痕跡。此外，在個別刻石上還可以看出曾塗過朱砂的痕跡。這些遺作，正可以用來證明畫像石是先畫後刻的。

漢代豐富的畫像石刻，各有它的地方特點：如山東畫像質樸厚重；河南畫像雄健壯實；四川畫像精巧俊爽；陝北畫像簡練樸素。漢代畫像，是繼承春秋戰國時期的傳統而發展的。但是，漢刻不是停留在摹仿傳統上，而是在傳統的基礎上有所創造。漢代的這些藝術，呈現出時代風格的鮮明特徵。但是，由於時代的局限，在「深沈雄大」的表現中，還嫌粗率，人物多取側面，不善於正面的刻劃。透視處理，也還沒有一定的法度，不能表現縱深的遠近關係。有些畫像，出現「人大於山」的現象。

第四節　漢代的肖形印

漢代的繪畫，除了帛畫、壁畫之外，如能借助於其他美術作品，則更能說明這個時代繪畫的造型能力與特點，前面已提到畫像石與畫像磚，這裡，想就肖形印這一特殊藝術，作為對漢畫探討的一個輔助。

肖形印的起源，當與銅器的製作有關，因為它的形成，取自鼎彝單個花紋的模子。黃賓虹在《虹廬藏印‧弁言》中提到：「古昔陶冶，抑埴方圓，製作彝器，俱有模範，聖劍巧述，宜莫先於冶印，陽款陰識，皆由此出。」所論極有見地，證之實物，確是如此。如見《尊古齋集印》與《賓虹藏古鉨印》中的「獸面印」、「龍印」、「鳥印」等，其形狀、結構，與商、周、戰國的銅器紋飾，極為相似。湖北盤龍城出土

商銅斝、銅盨紋飾，陝西扶風出土商尊與西周瘋鐘紋飾及山西侯馬牛村古城南東周遺址出土的獸面陶母範等，獸面紋的兩眼、兩角、嘴鼻的變化，顯然爲「獸面印」所取。尤其是「鳥印」，它與銅器上的鳥紋，兩者相似的程度，正如出於一人設計。又「龍印」的盤曲，與商銅器上某些龍紋的盤曲，也具有同時代的風格特徵。秦漢肖形印中獸形的古樸形象，又顯然與銅器，如山西保德林遮峪出土的商提梁卣動物形「族徽」的古樸造型，有一定內在的傳統聯繫。不僅於此，又如見《雙劍誃古器圖錄》，內刊安陽出土銅璽三鈕，其中一鈕「亞形銅」，「亞」中、「丫」上作「鳥」形，與遼寧喀左北洞村出土商罍銘文「兇亞」形貌相近，也足以說明這類璽印與銅器銘文模子確有密切關係。其他如「四鳥印」、「牛馬印」、「樂舞印」、「牛耕印」等，它與銅鏡、瓦當、石刻、磚刻的圖像，在造型以至布局安排上，都保留了互滲互透的痕跡。

現存最古的肖形印，除了《雙劍誃古器圖錄》所刊安陽出土的「亞形鳥印」被認爲商代遺物外，有一鈕於風陵渡出土的「魚印」，可能是春秋時代的作品。而被考定戰國時期的肖形印已不少。如四川巴縣多筍壩船棺墓出土的「龍印」，上海博物館收藏的「禺疆印」等都是。過去有人斷言「肖形印始於漢代」，這個說法就不確切。

古肖形印盛於兩漢，現存作品，多數是漢代遺物。常見的有如「虎印」、「鳳印」、「鹿印」、「鶴印」、「車馬印」、「鼓瑟舞蹈印」、「日利雙魚印」等。有一鈕「牛耕印」，反映漢代的農業生產，刻一人扶犁，一牛力耕，是現存古代肖形印中難得見到的作品。兩漢以後，肖形印的鼎盛時期已過，通稱魏晉肖形印的尚有數方，如一鈕「獸形印」，旁飾「光」，見《虹廬藏古銅印》，與「朱守中印」（白文）等私印，向傳「魏晉印」。魏晉印，大多以大篆、小篆出之，此印「光」字作楷書，細審其形與北魏普泰元年張玄墓誌的字體相近。唐代的肖形印未見。宋宣和有「雙龍印」。尚有一鈕「虎形印」，見《紺雪齋集印譜》庚編，據印譜編者注爲「向傳宋圖像印，爲程頤門人楊時舊物」。元、明、清的肖形印，亦不多見。元代之後，肖形印已非民間藝人專刻，它與士大夫的興趣、要求結合起來，成了篆印藝術中的另一門專業。在書

畫收藏中，常見的有「一鷺（路）無恙印」。又明陸治《山水冊》內王逢元題跋，蓋「鶴印」朱文小印，又「逢元」白文，四周飾龍鳳。明末收藏家耿昭忠（信公）刻有「丹誠」白文圓印，兩旁飾龍、虎，其所藏宋人《花木珍禽圖》、《暗香疏影圖》及元倪瓚《溪山圖》、明文徵明《江南春圖》等，畫面上都蓋有這方印。至清代，如王原祁、劉石庵、鄧石如、沈鳳、吳熙載、柯有榛、陳曼生、錢松、趙次閒等，都刻有肖形印作「閒章」。有的加以發揮，專刻肖形印；有的專刻山水印；有的取古人詩句，如「燈下草蟲鳴」，刻「蟋蟀印」；取「萬蕊透清香」句，刻「橫花印」等。這都從傳統的肖形印中得到啓發而發展起來的。清末民國初，傳上海、蘇州等地出現過一種專刻「青樓女史」的肖像，以及花枕、摺扇等生活用品印，惡俗不堪，爲肖形印的末流。但是也有一些書畫家，在傳統肖形印的基礎上，創作出書畫肖形印，蓋於繪畫作品上，使其與書畫結合起來。有些篆刻家，在吸收傳統的基礎上，發揮一定的創造性，根據時代的需要，刻出花鳥、博古肖形印，有的用於信箋，有的用於瓷器的製作上。

古肖形印的題材，反映社會生活的，有如牛耕、樂舞、戰騎、狩獵、戰鬥、車馬、百戲等，其次是龍、鳳、虎、鹿、馬、犬、羊、鶴、鷺、魚、蛙等。尚有一種專刻神怪，如神人操蛇、神人御龍等，這些作品，雖屬怪異，都與當時的社會風尚相聯繫，有它的一定的政治涵義，絕非「古人無所用心而爲之」。

肖形印在當時的用途，說法不一。就現在資料而論，當用之於佩掛取玩，又用之爲敬神避邪。也可能用之於徵信。

古肖形印的使用方法。魏晉之前，蓋印不像現在用「印泥」。那時蓋印，都將印章捺在泥上，叫做「抑埴」。《呂氏春秋》、《淮南子》都提到「若璽之於塗」、「若璽之抑埴」。那時寄遞物件或封存東西，用繩索紮好後，在交結處，封上泥，然後捺印於泥上，稱爲「封泥」（或稱「泥封」）。現在出土的封泥，還可以見到它的反面留有繩索痕跡。長沙砂子塘漢墓，曾發現過七十多件封泥匣，在凹槽內有篆書陽文「家吏」字樣的封泥。又近年長沙馬王堆１號漢墓出土的竹笥，保留著完整

的「軑侯家丞」封泥。竹笥用染色的繩子纏縛，繫掛木牌，上帖白泥，「軑侯家丞」的印章，即捺於這塊白泥上。正因爲那時的印章是印在泥上的，所以要檢驗那時印章的刻印效果，特別是肖形印，應該察看印在泥上的形象，即是說，要科學地考察並研究秦、漢以前的肖形印，有條件時，應該將原印「抑」之於「埴」，就是將原印捺於泥上。舉一鈕「獲麟印」來說，原印陰刻，用印泥蓋在紙上爲「白文」，僅能見形象的大輪廓。把它按封泥辦法蓋在泥上，便如「淺浮雕」，好像漢銅器上的紋飾。不但使我們看到形象高低起伏的立體感，還可以細認麟身上的細毛與人物的眼、鼻。這樣做的最大好處，即在於能看到肖形印在當時「抑埴」出來的本來面目，即本來的藝術效果。否則，不但看不清形象，甚至還會發生錯誤的判斷。譬如有一鈕「解廌印」，用印泥印在紙上，所出現的形象，根本看不出是一隻獸，當然更難認出它是一隻獨角獸，可是將此印按封泥辦法，將它蓋在泥上，所出現的形象，一看便知是一隻正在奔走的回首、翹尾的獨角獸。又一鈕「鹿印」，用印泥印在紙上，所出現的形象，恰像一隻兔子，與原印形象差距很大。有的原印，刻的是長袖舞，而用印泥印在紙上來看，儼如一隻虎，差距更大。當然，問題不大的印子也是有的，如有些「虎印」和有些「鳥印」，將它印在紙上與印在泥上，形象大體並無很大出入。但是，話得說回來，根據上述情況，面對一鈕古代肖形印，在條件許可下，採取封泥辦法，將原印蓋在泥上來看是必要的。當然，在原印已無遺存時，也只好以古印譜所印出來的「印花」爲依據。

古肖形印，都有鈕。於鼻鈕、橋鈕、亭鈕、橛鈕之外，還有獸鈕、龜鈕等；有的兩面穿帶，當時都可以佩掛。它的肇始，已如前述，既是銅器單個花紋模子所派生，最初必當爲製模者欣賞。但是在階級社會裡，凡是可用可玩的東西，終被統治階級所占有，肖形印自無例外。古肖形印的樣式，有的兩面，一面刻姓名或吉利語，一面刻圖像。如漢代李賢私印，一面刻「李賢」，另一面刻虎；吳非子私印，一面刻「吳非子」，另一面刻對禽；又一鈕圓形兩面印，小巧玲瓏，一面刻「富貴」二字，一面刻管弦歌舞，顯然都是當時豪富者所用，並以此取玩。還有

一種刻麟、鹿、羊、雙魚的吉祥通用印，形式也特別精緻，無疑是用來更取悅於玩者的愛好。在這些刻印中，有的鐫「天帝殺鬼」、有的鐫「禹疆」、有的鐫「虎王」等，在戰國、秦、漢尊天神思想普遍存在的時代，採用肖形印的這種內容與形式來敬神、鎮邪、消災，自可理解。

至於肖形印是否如篆印那樣用之於徵信，由於缺乏材料，既難於肯定，但也難於否定，姑且存疑。

肖形印是美術小品，有的是圖案，有的似石刻畫像。它在方寸之內，充分表現出古代民間美術家的聰明才智。巧妙的肖形印，在布局上，雖小而不少，雖密而不塞，雖簡而不空，漢刻肖形印如「鼓瑟吹笙

漢
肖形印

印」、「虎印」、「鹿印」、「朱雀印」等，它的造型都具有這樣的特色。又如「管弦歌舞印」、「武士印」、「牛耕印」等，若與秦漢的石刻、磚刻畫像相比，並無遜色。「管弦歌舞印」，不但造型優美，畫像生動，就是在構圖上，也達到了巧妙的經營。竟在小小的圓印面上，安排了兩個樂師和一個舞蹈者，而且聚散得宜，虛實得當，如果作者不是巧密精思，那是很難獲得這樣成功的藝術表現。這些民間的美術家們，爲刻印藝術付出了辛勤的勞動，在不斷的實踐上，開闢出一條爲東方藝術特有的小畦徑。他們的這些藝術創造，應該引起後人的重視。可惜這許多有貢獻的民間刻印高手，在歷史上卻沒有一個人留下他的名字。

第五節　漢代的畫家

宮廷畫家及畫工

　　漢代，宮廷設「少府」，下屬有「黃門署長、畫室署長、玉堂署長各一人」㉓。畫室內有畫工。此即《後漢書》列傳中所提到的「黃門畫者」，或「尙方畫工」，是在宮中供使的一般畫工，管理畫工的「署長」係「宦者」，即太監。有名的畫工毛延壽，即漢元帝時的黃門畫者。

　　毛延壽，據《西京雜記》載，杜陵人。畫人形，醜好老少必得其眞。內記其一事，在民間流傳很廣，說漢元帝的「後宮旣多，不得常見」，因此召畫工去畫那些宮女的肖像，漢元帝便按照所畫「召幸之」。許多宮人都向畫工送賄，希望把自己畫得美些。只有宮中的王昭君不這樣做，所以就得不到元帝的「召幸」。後來匈奴「入朝求美人於闕氏，上案圖以昭君行」，到了臨走時，元帝一看，「貌爲後宮第一」，元帝很後悔，追查這件事，說是畫工毛延壽等所幹，因此「皆同日棄」。按《西京雜記》，舊本題漢劉歆撰，或題晉葛洪撰，實在是梁吳均所撰，所記漢武帝前後雜事，多有不可信。近人曾昭燏考證甚詳。唐蘭也認爲毛延壽畫昭君像的事「很難使人相信所說是眞實的」㉔，漢皇室畫工，尙有安陵人陳敞、新豐人劉白、洛陽人龔寬、下杜人陽望、長安人樊育及劉旦、楊魯等。《漢書·霍光傳》載：漢武帝「使黃門畫者畫周公負成王朝諸侯圖以賜光」，可知這也是尙方畫工的職責之一。

㉓《後漢書·志二六·百官三》。

㉔詳見《文物》1961 年第 6 期。

又據張彥遠《歷代名畫記‧敘畫之興廢》載：「漢武（劉徹）創置祕閣以聚圖書。漢明（劉莊）雅好丹青，別開畫室，又創立鴻都學以集奇藝，天下之藝雲集。」又載漢明帝「別立畫官」，並「取諸經史事命尚方畫工圖畫」。《歷代名畫記》的這則記載，特別提到漢明帝的「別開畫室」與「別立畫官」。這指的是除了原有的「畫室」、「畫官」（即「署長」）外，由於宮廷需要按諸經史的內容來畫圖，因此增設「畫室」並另派「畫官」。根據這樣的情況，漢明帝「別開畫室」中的畫者，可能具有一定的文化知識。「別開畫室」的作者任務，與原有「畫室」當然不一樣。這種「別開」的「畫室」，其實就是後來宮廷設置畫院的濫觴。

漢代宮廷，以繪畫作爲「表功頌德」的，《漢書》多有記載，如見於《漢書‧蘇武傳》：「漢宣帝甘露三年，單于始入朝，上思股肱之美，乃圖畫其人於麒麟閣，法其形貌，署其官爵姓名。」這是用來表彰抗擊匈奴有功的大臣。又如《後漢書‧二八‧將傳論》：「永平中，顯宗追思前世功臣，乃圖畫二十八將於南宮雲臺，其外有王常、李通、竇融、卓茂合三十二人。」至於州郡各地畫像以表行者則更多。在《後漢書》中的《蔡邕傳》、《陳紀傳》、《胡廣傳》、《方術傳》、《南蠻傳》等，都有記載。這些壁畫，據蔡質在漢宮典職中提到，在繪製的形式上，似有一定的規格。如說「胡粉塗壁，紫青界之，畫古烈士，重行書贊」等。

上述記載中的漢代繪畫，或爲統治者歌功頌德，或鼓勵臣子效忠於君主。無非鞏固封建的道德觀念。王充在《論衡‧須頌篇》中說：「宣帝之時，畫圖漢烈士，或不在畫上者，子孫恥之。何則？父祖不賢，故不畫圖也。」說明繪畫爲當時的政治服務，已起到了相當的社會效果。曹植（子建）說：「存乎鑑戒者圖畫也。」他還說：「觀畫者，見三皇五帝，莫不仰戴；見三季異主，莫不悲惋；見篡臣賊嗣，莫不切齒；見高節妙士，莫不忘食；見忠臣死難，莫不抗節；見放臣逐子，莫不嘆息；見淫夫妒婦，莫不側目；見令妃順后，莫不嘉貴。」㉕曹植的這段說話正可以代表這個時期的統治階級對於繪畫創作的政治要求。說明繪

畫發展到這個時期，封建統治者的思想，在藝術活動中總是占主導地位。

漢代的畫家，根據記載，已開始出現幾種不同的階層。一是尚方畫工，即宮廷的畫家。二是民間畫工，作畫於各州縣的廳堂、墓室及其他場所。三是文人畫家。文人畫家爲數不多，但已有影響。見於史書的有張衡、蔡邕等。

文人畫家

張衡

張衡（公元78～139年）字子平，南陽西鄂（今河南南陽縣北）人。通天文曆算，作「渾天儀」。是東漢傑出的科學家，又是文學家。《西京賦》、《東京賦》、《南都賦》，都是他在辭賦方面的代表作。陽嘉中，他以「圖緯虛妄」，曾上疏，在疏中提到「譬猶畫工，惡圖犬馬而好作鬼魅，誠以實事難形，而虛僞不窮也」[26]。張彥遠《歷代名畫記》載，張衡性巧，善畫。並引《異物志》，說他在建州浦城水邊見「豕身人首」的神獸，曾「往寫之」，因此「獸畏人畫，故不出也」，於是他「去紙筆，獸果出」，「潛以足指畫獸」。這則記載，未必事實，因爲他說過「惡圖犬馬而好作鬼魅」的話，後人好事，索性以這個故事栽在他的身上。

蔡邕

蔡邕（公元132～192年）字伯喈，陳留圉（今河南杞縣）人，是一個專長鼓琴的音樂家。不僅工畫，還創八分書體；又熟悉漢代史實，曾著

漢史，未完稿。記載他的繪畫事跡極少，據《歷代名畫記》所載，至唐代還能見到他畫的《講學圖》、《小列女圖》等作品。

其他畫家尚有：劉褒，漢桓帝時官蜀郡太守，張彥遠《歷代名畫記》引《博物志》，說他「曾畫《雲漢圖》，人見之覺熱，又畫《北風圖》，人見之覺涼」。足證他所畫《詩經》內容的這些作品，具有強烈的感染力。又《後漢書》、《三國志》及常璩《華陽國志》載，趙岐、諸葛亮、諸葛瞻等皆「善畫」㉗。

㉗趙岐、諸葛亮的繪畫事跡，所載皆不詳，有
　人認爲他們不一定自己能畫，所謂諸葛亮爲
　西南少數民族作畫，「先畫」什麼，「次畫」
　什麼，「後畫」什麼，「又畫」什麼等，可能
　使人去畫。

（公元２２０～５８９年）

第四章

魏晉南北朝的繪畫

引　言

　　東漢末年，當興起的豪強鎮壓了黃巾軍的起義後，接著就衝破了皇室統一的中央集權統治。但在他們之間，又發生了一次規模極大的混戰，最後形成了魏、蜀、吳的「三國」局面。及至晉武帝（司馬炎）統一了中國。公元304年，劉淵起兵反晉，到公元316年，西晉王朝就覆沒了。從此，以反晉爲名的戰亂，便轉入匈奴、鮮卑、羯、氐、羌五個少數民族豪酋的混戰，釀成了歷史上所謂十六國的局面。在南方，當西晉覆沒，琅琊王司馬睿（元帝）占有了長江流域，在建康（南京）建立東晉王朝。此後，又發生相繼篡位，即爲宋、齊、梁、陳，與長江以北的北魏、北齊、北周相對峙，在歷史上被稱爲南北朝時代，至六世紀末葉爲隋文帝（楊堅）所統一。

　　在兩晉、南北朝的混戰時期，佛教極爲興盛。統治階級利用宗教進行他們的統治。魏晉時，佛教有依附於玄學清談的現象，爲士大夫所激賞。東晉一百多年間，寺院建立達到一千七百多所。此後不斷擴建，就南朝建康（南京）一地，東晉初幾十所，及至梁武帝時，增至幾百所。此時南朝佛教進入全盛時期，佛教遂逐漸成爲占統治地位的思想體系。當時雖然出現了思想家范縝等反佛教的運動，但是佛教在統治者的扶持下，它的統治地位不僅仍然沒有動搖，而且有所發展。北朝自北魏政權建立以後，佛教獲得了進一步的發展。雖然佛教曾在短時期（公元446～452年）遭受「滅法」的打擊，但在文成帝拓跋濬即位後，又下令恢復佛教，大興寺院，開鑿石窟，雕刻佛像，圖繪壁畫。孝文帝元宏時，北朝的佛教，更加興盛。在遷都洛

陽後，全國佛寺竟達三萬餘所之多。佛教藝術的創作，也在此時興起了一個高潮。

這個時期，正當印度笈多王朝的佛教美術大盛，印度的佛教美術家與美術作品不斷東來。我國繪畫，在傳統成就的基礎上，富有智慧的畫家們，本著善於吸收外來營養的精神，更促使佛教繪畫得到迅速的提高。現存新疆、敦煌、麥積山等地的石窟藝術，體現出當時佛教繪畫發展的主要趨勢。尤其是敦煌石窟藝術的保存，舉世矚目，也是本時期繪畫研究的重要依據。

這個時期，畫家輩出。士大夫如嵇康、謝安、謝靈運等都能畫。王羲之是這個時代最傑出的書法家，被稱爲「書聖」。他所寫的《蘭亭序》，代表了這一時期書法藝術的高度水準，據說也能作畫。這時期的大畫家，除了曹不興及顧愷之、陸探微、張僧繇等之外，還有衛協、張墨、顧景秀、蕭賁、劉瑱、丁光、顧野王、曹仲達等，都在各個方面，獲得了較高的成就，並作出了一定的貢獻，這個時期，繪畫的題材範圍擴大，山水畫已開始成爲獨立的畫科。

中國的山水畫，出現於戰國以前，漢代見其雛形，但滋育於東晉，確立於南北朝，興盛於隋唐。在文獻上，杜預注《左傳》，所謂「禹之世」，就有「圖畫山川奇異」。《莊子·知北遊》篇引述孔子回答顏淵所問，就提到「山林與，皋壤與，使我欣欣然而樂與！」王逸注《楚辭·天問》篇又說「楚有先王之廟及公卿祠堂，圖天地山川」，可以說明山水畫在此以前即已出現，但看漢魏壁畫，山水畫還只是人物畫的背景，可是對山水畫的進展，作了充分的上階準備。進入晉代，顧愷之畫《廬山圖》，戴逵畫《吳中溪山邑居圖》，戴勃畫《九州名山圖》等，都能置陳布勢，雖然還沒有普遍，卻在發育滋長。至

南北朝，有宗炳撰《畫山水序》，王微撰《敍畫》，山水畫的畫理畫法，開始闡微發奧。這個時期，如劉瑱畫《吳中行舟圖》，毛惠秀畫《剡中溪谷邨墟圖》，以及如蕭賁「嘗畫團扇，上爲山川」，表現出「咫尺之內，而瞻萬里之遙，方寸之中，乃辨千尋之峻」①。都足以説明山水畫的體系在此時期逐漸的確立並成爲獨立畫科。花鳥畫方面，根據記載，這個時期的作品是不少的，有如顧愷之畫《鳧雁水鳥圖》，史道碩畫《鵝圖》，陸探微畫《鸂鶒圖》、《鬥鴨圖》，顧景秀畫《蟬雀圖》、《樹相雜竹樣》、《鸚鵡》，袁倩畫《蒼梧圖》，丁光畫《蟬雀》，梁元帝蕭繹畫《鹿圖》、《芙蓉蘸鼎圖》，高孝珩畫《蒼鷹》及劉殺鬼畫《鬥雀》等，但還是沒有對花鳥的藝術表現提到理論上來探討。這個時期的花鳥畫，作爲獨立畫科來説，還處在萌芽的狀態。這些花鳥作品，很可能比早期的山水畫更帶有裝飾性，更具有古拙風味。

這個時期，處於社會下層地位的民間畫家，當然不乏其人，卻不入史冊，很少見於著錄。

這個時期出現的一些傑出的評論家，他們的論著，在繪畫史上作出了巨大的貢獻。東晉顧愷之的畫論，對後世起重大影響。此後南朝宋宗炳、王微的論畫山水，南齊謝赫著《古畫品錄》，南陳姚最著《續畫品錄》，在繪畫理論上都有新的發展；謝赫在《古畫品錄》中較系統的提出了「六法」，對後世產生更重大的影響。

不可否認，這是在我國歷史上比較複雜的時代。過去的史學家對時代的排列與序次上，北朝一條線，南朝一條線。這是由南北不同地域而分，也由政權及其統治的情況不同而分。但

①姚最《續畫品錄》蕭賁條。

民族之間有交往，有戰爭，有同化，因此在論述文化的發展時，不能不顧到這些複雜性。東晉，還有十六國，趙有前趙、後趙，涼有前涼、後涼，又有南涼、北涼和西涼。燕有前燕、後燕，秦有前秦、後秦，如此等等，加上其間有前後的交錯，容易理不清它的時間和地域，不過讀者若備年表，備歷史地圖，稍作查對，也就不難清楚了。

第一節　魏晉的繪畫

　　魏晉南北朝，雖然是一個戰亂動盪的時代，而至晉代，士族興起，對於當時文化藝術的發展，產生了積極作用。士族在政治、經濟上都享受特殊權利，他們從事藝術創作，有傳世的教養，有充足的時間，又有比較適合於他們要求的生活環境。所以在這個時期，士大夫畫家無不積極參與書畫活動。在當時，南北政權一度分隔，但是在文化上還是有一定的交流。並統一在漢晉發展起來的繪畫傳統基礎上。

曹不興

　　曹不興（弗興），三國吳興人（生卒未詳）。於黃武年間（公元222～229年）享有很大的聲譽，與善書的皇象、善棋的嚴武、善數的趙達、善星象的劉敦、善相的菰城鄭嫗、善候風氣的吳範、善占夢的宋壽等，被稱為吳之「八絕」②。作巨幅畫像，心敏手運，須臾即成，而「頭、面、手、足、心、臆、肩、背，亡遺尺度」③。相傳孫權命其畫屏風，誤墨成蠅狀，權疑為真，以手彈之。說明所畫技巧高妙。謝赫賞閱祕閣，見其所畫，有「一龍而已」④。赤烏四年（公元241年），康僧會初到建業（南京），曾設像行道。不興有機會得見這些「西國佛畫」，因此摹寫，在歷史上便有「佛畫之祖」的稱譽。

②張勃《吳錄》，引自《歷代名畫記》。

③載許嵩《建康實錄》。

④見《歷代名畫記》所引。他的作品，在《貞觀公私畫史》中著錄，有《清溪側坐圖》、《赤龍·盤赤龍》二卷，《龍頭樣》四卷，《南海監牧進十種馬圖》等。

衛協

衛協（生卒未詳），西晉時人，善畫道釋與人情風俗。師法於曹不
興。他的作品，顧愷之稱其「巧密於情思」，「偉而有情勢」。衛協的
畫，深得六朝人所重，所以有「畫聖」之譽。南齊謝赫論述繪畫的發
展，便說「古畫皆略，至協始精」。謝所說的「古畫」，當指秦、漢作
品，這裡透露，繪畫發展至晉，在藝術表現上有所提高。並認爲在「六
法」之中，衛協都是兼善的。至唐代，還可以見到他所畫的《史記伍子
胥圖》、《卞莊子刺虎》、《醉客圖》、《鹿圖》、《上林苑圖》等。

晉代畫家，據謝赫《古畫品錄》記載，衛協之外，有張墨、荀勗、
顧愷之、夏瞻、戴逵、司馬紹（東晉明帝）、史道碩等。這些畫家，各
臻其能，有專長人物畫，有專長山水畫，有畫佛像以至善畫駿馬。其中
成就較大，影響較廣的畫家，便是東晉時期的戴逵與顧愷之。

戴逵

戴逵（公元約325～396年）⑤，字安道，譙郡銍（今安徽宿縣）人，
後居會稽剡縣（今浙江嵊縣），少博學，好談論，善屬文，又能鼓樂，
是個多才多藝的文學藝術家。他出身於士族，但終生不願做官，對於權
勢，毫不妥協。《晉書》卷九四載其傳略，提到「太宰、武陵王晞，聞
其善鼓琴，使人召之。逵對使者破琴曰：戴安道不爲王門伶人」。又孝
武帝時，朝廷多次召徵，他都以「父疾」或其他原因推辭不就。所以在
《晉書》本傳中，被列爲「隱逸」，但是他的「隱逸」，卻又以「禮度
自處，深以放達爲非道」，對向秀、王戎等所謂竹林高士沈酣酒色的作
風，不予欣賞。

⑤戴逵卒年，見《晉書》。生年未見寫明，不過
提到孝武帝時，戴被累徵而不就，譖詣王珣
處，太元中，謝玄爲此事上疏，道及戴「年
垂耳順」，可知公元385年，戴年約六十歲，
如此推算，他的生年，當在明帝太寧間。

戴逵在繪畫藝術上，人物、山水，以至走獸都有相當成就。謝赫在《古畫品錄》中評論他的繪畫「情韻連綿，風趣巧拔」，他擅長「聖賢」人物畫，說是爲「百工所範」。還說他是「荀（勗）、衛（協）之後，實爲領袖」。

戴逵長於雕塑藝術，他的畫名，竟被他的雕塑之名所掩。他學畫比較早，而且在少年時就流露出他的藝術才能，據說他在瓦棺寺作畫，只有十多歲，有個王長史見到他，對他很是賞識⑥。又據《歷代名畫記》載「逵嘗就范宣學，范見逵畫，以爲無用之事，不宜虛勞心思。逵乃與宣畫《南都賦》，范觀畢嗟嘆，甚以爲有益，乃亦學畫」。這則記載，說明范從看不起繪畫至「乃亦學畫」，完全受到戴畫的啓發而所致。於此也可知戴畫的不平凡。他畫過《阿谷處女圖》、《孫綽高士圖》、《胡人弄猿圖》及《三馬伯樂圖》等。他畫的《七賢》等五幅作品，備受顧愷之的推重。

戴逵在山水畫的創始時期，還是一個先驅者，他的山水畫作，有如《吳中溪山邑居圖》、《南都賦圖》，張彥遠評其「山水極妙」，並非偶然。

戴逵一家善畫，子勃、顒都有父風。《歷代名畫記》引孫暢之所說，戴勃的山水畫，甚至勝過顧愷之，至唐代，勃還有《九州名山圖》等作品傳於世。

顧愷之及其繪畫著作

顧愷之（公元 346～407 年）字長康，小字虎頭，江蘇無錫人，義熙中爲散騎常侍，博學有才氣。他的爲人，說是「癡黠各半」，「好諧謔」，「好矜誇」，卻又是「率直通脫」。他的這種作風，正是魏晉士人的思想表現。當他出生之時，王、謝士族正得勢力。到了他的壯年，東晉王朝的偏安局勢逐漸衰微，士族勢力也逐漸減弱。顧愷之的出生是士族，但他的一生和他的學畫條件，卻未因士族的變化而受到多大的影

⑥見《歷代名畫記・卷五・戴逵》傳略。

響。謝安對他的繪畫很看重，稱讚他的繪畫藝術爲「蒼生以來，未之有也」⑦。

顧愷之做過大司馬桓溫的參軍，作過荆州都督殷仲堪的參軍，後又投奔桓溫之子桓玄的門下。總之，在有權勢者的門下，做過一段「淸客」。他對桓溫相當崇拜，桓溫死後，他悲傷的說：「山崩溟海竭，魚鳥何所依。」他跟從桓玄時，桓玄竊取了他的畫，他非但不生氣，反而用「妙畫通靈，變化而去，亦如人之登仙也」來解脫。玄政治上失敗，顧愷之脫然無累。

顧愷之是一個早熟畫家。二十餘歲作江寧（今南京）瓦棺寺壁畫，居然「光照一寺，施者填咽，俄而得百萬錢」⑧，從此畫名大振。他畫《維摩詰像》，據張彥遠說「有淸羸示病之容，隱几忘言之狀」，還以爲「陸（探微）、張（僧繇）皆效之，終不及矣」⑨，說明他在塑造維摩詰的形象上不但下過功夫，而且是有所創造的。

顧愷之與南朝的陸探微、張僧繇，被推爲「六朝三傑」。他不僅精於畫事，在繪畫理論上，也有貢獻，他的著作，至今保存下來的有《論畫》、《魏晉勝流畫贊》及《畫雲臺山記》等三篇，是現存我國較早成篇的畫論著作。

⑦見《晉書・顧愷之傳》。

⑧張彥遠《歷代名畫記》引《京師寺記》云：

「興寧中，瓦棺寺初置，僧衆設會請朝賢鳴刹注疏。其時士大夫莫有過十萬者。旣至長康（愷之），直打刹注百萬。長康素貧，衆以爲大言，後寺衆請勾疏。長康曰：宜備一壁，遂閉戶往來一月餘日，所畫維摩詰一軀，工畢將欲點眸子，乃謂寺僧曰：第一日觀者請施十萬，第二日可五萬，第三日可任例責施。及開戶，光照一寺，施者填咽，俄而得百萬錢。」

⑨張彥遠《歷代名畫記・卷二・論畫體工用搨寫》。

顧愷之的畫跡，散見於唐、宋的記載中，有如《謝安像》、《桓溫像》、《烈女仙》、《維摩詰像》、《雪霽望五老峰圖》、《蕩舟圖》、《筍圖》、《廬山會圖》、《水府圖》、《水雁圖》、《中朝名士圖》等。至今流傳有緒的，有《女史箴圖》、《洛神賦圖》、《斲琴圖》和《列女仁智圖》。這些作品，雖然都是後人摹本，但也成爲研究我國早期繪畫的重要資料。其中又以《女史箴圖》與《洛神賦圖》最有名。《女史箴圖》有兩種摹本，一藏北京故宮，爲南宋人所摹；一在倫敦博物館，傳爲唐人摹本。

《女史箴圖》是顧愷之根據西晉張華（茂先）所撰《女史箴》所畫。張華撰《女史箴》，原是以封建婦德來「劬勸」賈后南風，有其政治的作用。而顧愷之畫《女史箴圖》，當然也寓「勸戒」之意。唐摹《女史箴圖》，現存九段，每段題《女史箴》原文，所畫「筆彩生動、髭髮秀潤」。描繪故事情節，以刻描人物精神爲主。如現存第一段「玄

東晉　顧愷之

女史箴圖，局部（唐摹本）

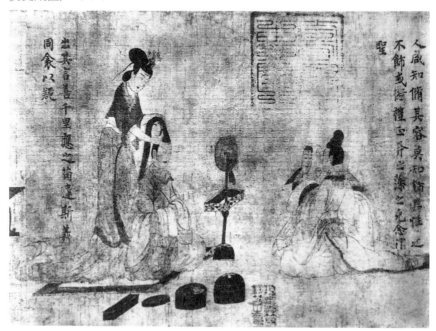

東晉　顧愷之

女史箴圖，局部（唐摹本）

東晉　顧愷之

女史箴圖，局部（唐摹本）

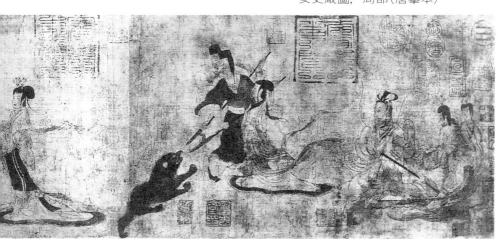

熊攀檻」，寫馮婕妤挺胸趨前，毅然不懼，與漢元帝的驚惶神色，形成強烈對比。又畫「班婕有辭」，寫班婕妤的溫良正直，與漢成帝的尷尬臉相，又成鮮明對比。據記載，他畫斐楷像，在頰上添了三毫，就使形象「神明殊勝」。所以張懷瓘評他：「像人之美，張得其肉，陸得其骨，顧得其神，神妙無方，以顧爲貴。」對於人物的描繪，他提出「以形寫神」的要求，十分注意刻劃人物的內心活動與表情動態的一致性與複雜性。他認爲作畫，描繪「手揮五弦易，目送歸鴻難」。相傳他畫人物，有時數年不點睛，人問其故，他就說：「四體妍蚩，本亡（無）關於妙處，傳神寫照，正在阿堵之中。」他的這種創作態度，都是從他的「全其想」，從他的「遷想妙得」中產生的。

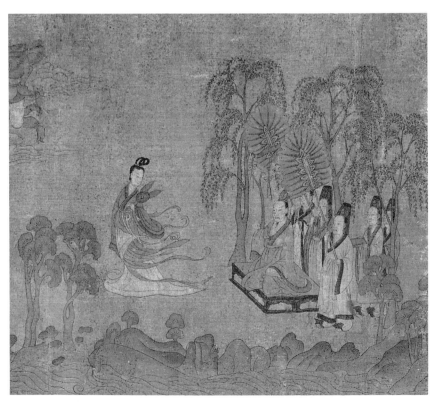

東晉　顧愷之
洛神賦圖，局部（宋摹本）

顧愷之的畫法，張彥遠在《歷代名畫記》中說：「緊勁連綿，循環超忽，調格逸易，風趨電疾。」看唐摹《女史箴圖》與宋摹《洛神賦圖》的筆法，似有這樣的特點。

在繪畫表現上，顧愷之繼承了傳統的方式方法。有些地方，幾乎完全沿襲漢畫。《女史箴圖》第三段「日中則昃，月滿則微」，與漢帛畫所畫天上，布局相似，又所畫一人於山邊射弩，與鄭州新通橋畫像磚《山射圖》合。在顧愷之的畫作中，還有與時代相近的作品，在作風上仿佛一致。如河南鄧縣畫像磚郭巨畫像中的郭妻，山西大同司馬金龍墓木板漆畫婦女像，以及敦煌莫高窟285窟西魏壁畫供養像，在藝術造型上，都與《女史箴圖》中的婦女，有著共同的特點。在《班婕有辭》一圖中，與司馬金龍墓木板漆畫在章法上相近。了解這個現象，對於研究

1.

2.

3.

4.

東晉、南北朝繪畫婦女的形象

1. 東晉　顧愷之　女史箴圖

2. 河南鄧縣畫像磚

3. 北魏　司馬金龍墓木板漆畫

4. 西魏　甘肅敦煌莫高窟285窟壁畫（摹本）

這個時期各個地方的文化交流、藝術融合的問題，有一定的參考作用。

顧愷之為一代宗匠，他的繪畫，對當時及後世的影響極大。南朝宋時陸探微即師其畫法。此後如張僧繇、孫尚子、田僧亮、楊子華、楊契丹、鄭法士、董伯仁、展子虔，以至唐代的閻立本、吳道子、周昉等，無不以顧愷之的畫跡為摹本，受到他的影響。

班婕妤

上：東晉　顧愷之　女史箴圖，局部

下：北魏　司馬金龍墓木板漆畫，局部

■ 《論畫》

顧愷之的畫論，由於有唐代張彥遠《歷代名畫記》的徵引，得以流傳至今。他的畫論有《魏晉勝流畫贊》、《論畫》和《畫雲臺山記》等三篇，是繪畫史上一份重要的遺產。

顧愷之具有樸素的美學觀點，他肯定藝術是客觀現實的反映。他以爲畫家必須通過對客觀現實的認識，然後才能達到「以形寫神」的藝術效果。他在《魏晉勝流畫贊》中提到「遷想妙得」，就具有這個精神。因爲「遷想」就必須尊重客觀事物的變化。所以顧愷之認定「空其實對」，就會產生「大失」的錯誤。他強調畫家須有「人心之達」，要求畫家通達人情事理，熟悉人的生活，了解人的內心世界，這是不可忽視的問題。他所評的「小列女」、「醉客」或「壯士」，都是根據這個要求進行論述的。

顧愷之對於繪畫的表現，還提出了「以形寫神」、「置陣布勢」的見解，他的畫論，重大的意義，還在於給謝赫的「六法」論奠定了理論基礎。即是說，「六法」論的提出，或由顧愷之的理論而加以發展起來的。

■ 《畫雲臺山記》

這是一篇山水畫設計圖的記略，凡五百七十多字。闡述爲何創作《雲臺山圖》。由於內容關係到道教的天師張道陵，所以有人稱它爲《神仙山水圖》。既略舉山水畫的畫法，並交代畫這卷人物與山水景色的特色。畫記敘述了畫面總的部署，還有人物、鳥獸在山水中的安排，更點出該畫要畫三段山，即「西去山」（前段）、「中段」山和「後一段」山的變化，也說明該圖畫山從東至西，山勢重疊。這篇畫記，雖不是論理性的文章，但也反映了我國四世紀至五世紀初的畫家對於模山範水的審美要求。

對於這篇畫記有四點值得注意：

1.山水造型

《畫記》中云：「山有面，則背向有影。」

「山有面」，是對山石的立體感而言。莫高窟早期畫上，層層刷染，一層一種顏色，每層既表現山的一重，也表現山的一面，與此所記，完全可以相映證。

至於「背向有影」，這就關係到物體受日光照射所產生的現象。有的物體受光，不僅其背「有影」，而且還有投影。這說明一千六百多年前，我國畫家早就注意到這個「明暗」關係。但是長期以來，由於古代畫家的觀察方法，著眼點不在這方面，注意的都是山的氣勢，山的靈趣，山形遠近大小的變化，所以多不畫投影。從宋宗炳《畫山水序》，以及舊題梁蕭繹《山水松石格》中可以了解到，對山水明暗的說法，只講「陰陽」、「濃淡」，這種觀點，都在於闡述事物本身所構成的形象變化。

2.取勢與造勢

《畫記》云：「抱峰直頓而上，不作積岡，使望之蓬蓬然凝而上。」

這裡「抱峰」，據其上文，是一種狹岡的環繞。初作「蜿蜒如龍」勢，次又環抱此峰而直頓向上。這樣畫來，其勢必「蓬蓬然」，其狀必「岩岩然」。顧愷之在構思上，可謂「慘淡經營」，但是要使這種表現，所畫平中見奇，當然少不了他的另有設想，所以他在《畫記》中還提到「四壁傾岩」、「畫險絕之勢」等等都強調了一個「勢」字。

3.反映突破時空的表現

在顧《記》中，提到張天師的弟子王長與趙升，兩次出現在同一畫面上，第一次說「王良（長）穆然坐答問」，超（趙）升則「神爽精詣，俯看桃樹」。第二次提到王長與趙升，「一人隱西壁傾岩，餘見衣裙；一人全見。」這麼一來，有人以為《記》的原意絕非如此，於是把「又別作王、超（趙）趨：一人隱西壁傾岩」句，標點成「又別作王超（趙）趨一人，隱西望傾岩」，居然將王、趙兩人，變作「王超（趙）趨一人」，認為這樣「不違反繪畫規律」才能說通「同一畫面，一人只出現一次的合理性」。其實恰恰不是這樣。第一，查張天師的弟子中，並無「王超（趙）趨」；第二，在繪畫藝術中，同一人在同一畫面中出

現多次，這在我國繪畫中就有之，並非顧《記》「不合理」。如見莫高窟 254 窟南壁北魏畫《薩埵那太子本生故事》，257 窟西壁北魏畫《鹿王本生故事》等，都是同一人在同一畫面出現多次。畫薩埵那太子，從高崖跳下，又躺在餓虎旁，都是同一人在同一畫面。《鹿王本生》中的溺人與鹿，也是在同一畫面中出現多次。這是一種突破時間與空間在畫面受局限時的大膽表現，而且使一幅畫的主題內容，在藝術上得以淋漓盡致的顯示。所以用莫高窟的這些壁畫創作，完全可以證實東晉顧愷之在《記》中說的「又別作王、超（趙）趨」的文字是可靠的。

4.「物景皆倒」的問題

《畫記》提到「下爲澗，物景皆倒」，多年來，對此的理解，都認爲「畫出水中的倒影」，其實不然。對照現存畫跡，如在莫高窟、克孜爾千佛洞早期壁畫中均未見，便是畫有船隻的作品，也未見畫倒影。中國的山水畫，發展到後來，不僅不畫水，有的連天、雲都不畫，既然不畫水，可知傳統的畫，向無畫「倒影」的要求。近年，伺屢提出新的明確看法，他在《顧愷之畫雲臺山記考辨》中，認爲顧《記》中的「物景皆倒」，不應作畫倒影解。他認爲「倒」，是「指上端石壁間草木枝葉，展向下方澗水處，畫成倒懸之狀」。這種說法是有一定道理的。

第二節　南朝的繪畫

　　南朝繪畫，有了進一步地發展，在宋、齊、梁、陳的一百六十九年間，僅據張彥遠《歷代名畫記》所載，大小畫家七十多人，不少傑出的畫家，作出了重大的貢獻。

　　宋陸探微，被譽爲「六法皆備」，名振一時。尚有宗炳、王微，長於山水，且有畫理著述，影響後世。南齊時，高帝（蕭道成）好畫，對所藏名畫，分其優劣，加以品評，以陸探微等四十二人，分四十二等。此時謝赫著《古畫品錄》，發展顧愷之論述，創「畫有六法」之說，貢

獻尤大。南梁繪畫，是南朝繪畫較為發達的時期，特別在佛教繪畫方面，進展較大。當時大興寺院，壁畫也特別多。此時畫家，尤推張僧繇，為一代大家。南陳為時短促，惟有顧野王，喜畫草蟲，有名一晨。南朝繪畫，一方面發展成為宣傳佛教的工具，但也注意到繪畫藝術可以使「萬趣其神思」，能夠達到「暢神」，並作為臥遊之用。當時所畫的題材內容，分別為佛道畫、歷史故實畫、風俗畫、肖像畫以及山水花鳥走獸等五類。佛道畫作釋迦、維摩、天女及「黃帝升仙」等，歷史故實畫有孔子及十子弟像、屈原漁父圖、蘇武圖、漢武射蛟圖及葉公好龍圖等。肖像畫比較多，除了畫當代的帝王外，不少畫當時的士族官僚及名流。有一件作品值得注意。據《南史》卷三九劉瑱⑩傳載：劉瑱的妹，為鄱陽王妃，夫婦感情極好。後來，鄱陽王為齊明帝蕭鸞所誅，瑱妹傷心成疾，醫治無效。當時有畫家殷蒨⑪，善畫肖像，劉瑱便請殷蒨畫鄱陽王與「平生所寵姬共照鏡狀，如欲偶寢」。圖成，送給他妹妹看，他妹妹看後罵道「故宜其早死」，於是恩情即歇，病也消除了。說明殷蒨所畫生動，感人至深。至於花鳥走獸畫，當時有《詠梅圖》，又有畫蟬、雀、鶴、雞的，更有畫虎、馬、鹿、龍、孔雀、鳧、鴨等。有的專攻仕女，長於畫綺羅。山水畫則有《吳中行舟圖》、《剡中溪谷村墟圖》等。這類作品，表現了「綠林楊風，白水激澗」，足為士大夫「拂觴鳴琴，披圖幽對」。山水畫於這個時期興起，確實有顯著的現象。宗炳、蕭賁、梁元帝蕭繹、陶宏景、張僧繇等，都以各種方法描繪了山川景物，而且有明確的畫學思想作為指導。在表現形式上，章繼伯作巨幅《籍田圖》，絹長三丈。有的作品，已有題記。這個時期尚有一種只勾線，不設色的繪畫，被稱為「白畫」。如袁倩畫《天女白畫》、《東晉高僧白畫》，宗炳畫《嵇中散白畫》等。繪畫除畫於帛上外，開始使用

⑩劉瑱，南朝齊，歷尚書吏部郎、義興太守。「時有榮陽毛惠遠善畫馬，瑒善畫婦人，並為當世第一」。
⑪殷蒨，南朝齊陳郡（河南項城）人。有人以為即袁倩。不確。袁倩或作袁蒨，南朝宋時人。

麻紙與藤紙。屏風、扇畫的形式都已出現。

這個時期，外國畫僧來中國的不少，如釋迦佛陀、吉底俱、摩羅菩提等，都有「殊體」，在美術交流上產生了一定影響。

陸探微

陸探微，吳人（生卒未詳）。有名於宋文帝至明帝時（公元424～472年）。謝赫在《古畫品錄》中對他極為推崇，以為繪畫「六法」，「唯陸探微、衛協備該之矣」。他是佛教畫家，又是傑出的肖像畫家。他的創作，據謝赫評論：「窮理盡性，事絕言象。」可知他對對象的觀察極為謹嚴，既窮究事物運動的一般規律，又深切地了解事物的特性與狀態。在繪畫表現上，具有高度的概括力。後人評述，往往把他與顧愷之、張僧繇並論。唐張懷瓘在《畫斷》中提到顧、陸、張的創作說：「張得其肉，陸得其骨，顧得其神。」這是指他們在作品中所具有的不同特點。說明陸在「骨法用筆」上，有突出的成就。無怪乎張懷瓘又說他「筆跡勁利」如錐刀。至於他的人物造型，是一種「動與神會」的「秀骨清像」，使人「懍懍若對神明」。他的「秀骨清像」是他富有特色的藝術創造，其影響及於後代。陸探微除精人物外，據唐代的朱景玄說，也能山水草木，不過粗成而已。

陸探微的兒子陸綏⑫、陸弘肅，也是南朝有名的畫家。陸綏的作品，使人感到「體韻遒舉，風彩飄然，一點一拂，動筆皆奇」（《古畫品錄》）。其他如顧寶光、江僧寶、袁倩、袁質等，都受到陸家的影響。

張僧繇

張僧繇，梁時人（生卒未詳）。他所生長的吳中，正是南方江東士族居住的中心區域。天監（公元502～519年）中，為武陵王國侍郎，直

⑫陸綏，《圖繪寶鑑》、《宣和畫譜》作「陸綏洪」者誤。

4

1
6
1

中國繪畫通史

祕閣知畫事，歷任右將軍，吳興太守，是六朝最有影響的大畫家之一。到了唐代，特別是李嗣眞等，對他推崇備至，認爲他的繪畫，「骨氣奇偉，師模宏遠，豈惟六法精備，實亦萬類皆妙」。相傳他在南京一乘寺用天竺（印度）法畫「凹凸花」，並設「朱及靑綠」諸色，使觀者「遠望眼暈如凹凸，就視乃平」⑬。這可能是一種建築上用色彩暈染的圖案畫。今敦煌莫高窟的藻井圖案，亦有「凹凸」感覺的。就因爲張僧繇畫了「凹凸花」，一乘寺在此之後也被稱爲「凹凸寺」，足見這種畫法在當時很新奇。

張僧繇的成就，還在於「思若湧泉，取資天造，筆才一二，像已應焉」⑭。他的作品，多數是佛教題材，但也有風俗畫。他不僅長人物畫，而且能畫山水、禽獸，還會塑像，是一個多才多藝的美術家。唐人的著述中，記載他的畫作如《維摩詰像》、《行道天王國》、《吳主格虎圖》、《橫泉鬥龍圖》、《漢武射蛟圖》、《梁武帝像》、《梁宮人射雉圖》、《醉僧圖》、《田舍舞圖》、《詠梅圖》等傳於世。又傳說他在江陵天皇寺柏堂畫《盧舍那佛像》，同時又畫上《孔子十哲像》。梁武帝問他：「釋門內如何畫孔聖。」他回答：「後當賴此耳。」到了後周武帝滅佛時，「焚天下寺塔，獨以此殿有宣尼（孔子）像，乃不令拆毀」。這一則記載說明，「佞佛的人也知道佛教終究壓不倒儒教」⑮。

張僧繇的筆法被稱爲「疏體」，他的用筆用墨有所謂「點、曳、斫、拂」諸法。他在人物畫的造型上，與陸探微不同。陸是「秀骨淸像」，張則畫「天女宮女，而短而豔」。

張僧繇對於畫事，堅韌不懈，姚最說他日夜揮毫，未嘗厭怠，數十年間，幾乎沒有空閒。他的創作活動，在民間留下了不少傳說，如畫鷹、鷂如生，致使鳩、鴿看見驚飛而去；又說「畫龍不點睛，點則飛

⑬見許嵩《建康實錄》。
⑭《歷代名畫記》卷七引張懷瓘語。
⑮范文瀾《中國通史簡編》第二編。

去」等，說明張畫，生動之至。

張僧繇兒子善果、儒童，也善畫。評者以爲「標置點拂，殊多佳致」，可能在藝術上的創造性不大，所以被評者看作「亂眞於父」。

在謝赫之前，顧愷之之後，南朝宋有宗炳、王微，他們所寫的《畫山水序》、《敍畫》，是這個時期重要的畫論著作。

宗炳及其《畫山水序》

宗炳（公元 375～442 年），字少文，河南人。他的家風是崇尚隱逸的，對於佛理，深有研究，和當時的高僧慧遠、慧堅都有交往。曾作《明佛論》，說人死神不滅，提出「無形而神存」。元嘉時他與鄭鮮之、僧含等的觀點都有相近處。當時曾遭到無神論者何乘天的駁斥。卻又受到宋文帝劉義隆的賞識。儘管如此，他因爲不願意做官，所以力避文帝的「辟召」。他認爲入仕不如「棲丘飲谷」來得清高，他是一位「妙善琴書，精於言理」者。生平喜好山水，愛遠遊，每到一地，往往流連忘返。當他歸來時，便把自己遊履過的山川，「圖之於室」⑯，作爲臥遊。他所著的《畫山水序》，對山水畫理有較深的論述。他提到了「以形寫形，以色貌色」。同時又提到作畫必須「應目會心」，必須「萬趣融其神思」，而且要求「不違天勵之叢」。然後「披圖幽對」，就會覺得有無比的「暢神」，這是把山水畫看作能開拓人的精神世界的藝術，也是他對山水畫創作的一種積極要求。

宗炳在這篇只有五百餘字的論文中，當提到如何畫山水以及山水畫的功能時，都是從「聖賢」、「神仙」們如何樂山樂水談起的。所以他發揮儒家之說，提出「山水以形媚道，而仁者樂」的學說。他的這一學說，使歷史上的士大夫山水畫家，長期地產生共鳴的作用。

宗炳這篇《序》的立論，正是揉合了儒、釋、道三家的思想於一家言。《序》的構成，佛、道思想是其「精髓」，儒家思想是其「軀

⑯《宋書》本傳。

幹」，從藝術創作的角度而言，他就是要求畫必顧到「道」，「道」要滲入畫藝中。這個「道」，也就是儒家的道釋觀。

在這篇《序》中，宗炳還提出了一個技巧問題，即繪畫表現的透視問題，他說：「且夫崑崙山之大，瞳子之小，迫目以寸，則其形莫睹，迥以數里，則可圍於寸眸。誠由去之稍闊，則其見彌小。令張綃素以遠暎，則崑閬之形，可圍於方寸之內。豎劃三寸，當千仞之高；橫墨數尺，體百里之迥。是以觀圖畫者，徒患類之不巧，不以制小而累其似，此自然之勢。如是，則嵩華之秀，玄牝之靈，皆可得之於一圖矣。」在繪畫表現還沒有很好解決透視法的時候，宗炳創造性的提出了這些透視上的最基本的法則，對於繪畫的「置陳布勢」，自然是一個很大的幫助。

王微的《敍畫》

王微（公元414～443年）字景玄，琅琊臨沂人。他所撰的《敍畫》，具有一定的理論價值。他在這篇不到四百字的議論中，著重的闡明了畫家在藝術創作上，應該充分地發揮主觀和能動作用。指出繪畫「本於形者融，靈而變動者心也」。他認爲作畫不能只限於目之所及。強調「一管之筆」，可以「擬太虛之體」，達到「盡寸眸之明」。後世所畫山水，提出「遠取其勢，近取其質」，正是與王微的這些所論，有一定的傳統關係。

這個時期的繪畫史籍，還有孫暢之的《述畫》，可惜此書已不見流傳，從唐人的一些引文中，約略可以知其梗概。孫在評畫中，獨抒其見，並用畫家的相互比較，說明其不同成就，在有些評論上，善於應用一些形象的描述，使讀之者更容易了解那些作品優劣，如評漢代劉褒的作品，他便說：「曾畫《雲漢圖》，人見之覺熱，又畫《北風圖》，人見之覺涼。」此自張彥遠引用之後，無不膾炙人口。

其他如傳爲梁元帝（蕭繹）所撰的《山水松石格》⑰。對於畫法上的說明，也有一定的參考價值。

六朝人的這些著作，是我國歷史上較早的畫學理論。特別是顧愷之的畫論與謝赫的「六法」論，不僅在繪畫史上以至在美學史上都是重要的文獻。

謝赫的《古畫品錄》

南齊謝赫所著的《古畫品錄》，在繪畫上也是一個重大貢獻。他在這本書的序言中提出的「六法」，是中國畫學上較早又較有系統的繪畫要旨。所謂「六法」，即是「一曰氣韻生動，二曰骨法用筆，三曰應物象形，四曰隨類賦彩，五曰經營位置，六曰傳移模寫」。

在「六法」中，謝赫首先提出「氣韻生動」是「六法」中最重要一「法」，概括了「骨法用筆」以下四者的表現特質。對於「氣韻生動」，謝赫雖未作任何解說，但是他對許多畫家的評論中，約略的提到了。如評衛協、顧愷之、晉明帝、戴逵、丁光等，就說是有「壯氣」、「神氣」、「生氣」、「神韻」、「神韻氣力」等。指的是繪畫形象所呈現出來而能感動人的一種力量，和所表現出和諧的節奏與悅目的風致。在藝術上，是給予人的美的感受的重要方面。唐代張彥遠在《歷代名畫記》的《論畫六法》中說：「今之畫，縱得形似，而氣韻不生。」這是說，一幅作品，塑造出形象，未必「氣韻」就「生動」。接著他又說：「以氣韻求其畫，則形似在其間矣。」這說明一幅「氣韻生動」的作品，必然具備著形象的美好與正確，位置經營的巧妙、妥善等。所以在「六法」中早有「骨法用筆」與「應物象形」，還要以「氣韻生動」為準則。一件繪畫作品，總會給人一個總的印象，也就是作品的主題思想、形象塑造、情節變化以及構圖、色彩等各方面，給予人以整體的，而又具體的感受。謝赫提出來的「氣韻生動」，簡言之，也就是指這些而言。在當時，繪畫批評，與文學界相似，是一種漫無標準的現象，鍾嶸曾指出：「觀王公縉紳之士，每博論之餘，何嘗不以詩為口實，隨其

⑰此書流傳已古，明人著錄，以為「託名贋作」，尚待查考。

嗜欲，商榷不同，淄澠並泛，朱紫相奪，喧議競起，準的無依。」謝赫的《古畫品錄》以及南朝姚最的《續畫品錄》，應該與劉勰的《文心雕龍》、鍾嶸的《詩品》等，看作同是這個時代比較先進的文藝理論著作。

謝赫的理論，固然有顧愷之影響的部分，而就《畫品》的體例而言，無疑是在蕭道成品畫的基礎上寫出來的。據《歷代名畫記·卷一·敘畫之興廢》中記述：「南齊高帝，科其尤精者，錄古來名筆，不以遠近為次，但以優劣為差，自陸探微至范惟賢四十二人，為四十二等，二十七秩，三百四十八卷。」謝赫也以「優劣為差」，把所錄的畫家不以先後為序而分為六等。

謝赫生長於南朝宋武帝大明（公元 459 年前後），至梁中大通四年（公元 532 年）左右。是一個有名的肖像畫家，姚最在《續畫品錄》中評其「寫貌人物，不俟對看，所須一覽，便工操筆。點刷精研，意在切似。目想毫髮，皆無遺失，麗服靚裝，隨時改變。直眉曲鬢，與世事新」。而且還說他創造了「別體」，曾畫過《安期先生圖》與《晉明帝步輦圖》。既是有名的畫家，又是繪畫的評論家。

姚最的《續畫品錄》

繼謝赫《古畫品錄》之後，南陳姚最著有《續畫品錄》，該書亦稱《後畫品錄》、《續畫品》，此從宋郭若虛《圖畫見聞志》之所稱。

姚最事略見《周書·姚僧垣傳》。最字士會，十九歲隨僧垣入關，曾校書於麟趾殿為學士，卒年約六十七歲⑱。除撰《續畫品錄》外，又撰《梁後略》十卷行世。

《續畫品錄》，評梁元帝蕭繹、劉璞、沈標、謝赫、毛惠秀、張僧

⑱姚最生卒，約生於梁武帝大同元年（公元 535 年），卒於隋文帝仁壽二年（公元 602 年）。詳請閱王伯敏標注《續畫品錄》（1959 年 12 月，北京人民美術出版社）。

綵及解蒨等南朝和國外畫僧共二十人，計十六評，若加光宅寺僧威公，即評二十一人。此書所評，頗多獨特見解，唐張彥遠雖然譏其「淺漏」，但在《歷代名畫記》中多有徵引。此書對南朝畫家的探討，由於提供了不少寶貴材料，幫助尤大。又此書所評，正如姚最自己所說：「今之所載，竝謝赫所遺，猶若文章，止於兩卷。其中道有可採，使成一家言。」

第三節　十六國、北朝的繪畫

北朝的畫家

北朝的畫家，據文獻記載，不及南朝之多。這是由於當時文化的發展，南北是不平衡的。只是現存的佛教藝術，則是北朝多於南朝。這是因為石窟較南方的木構寺院容易保存的緣故。

北朝的畫家，北魏時有蔣少游、楊乞德、高遵、王由、祖班等，北齊有楊子華、曹仲達、劉殺鬼、殷英童、徐德祖、高尚士、曹仲璞、蕭放等，到北周則有展子虔、董伯仁、鄭法士、田僧亮、袁子昂、馮提伽等，其中如展子虔、董伯仁、鄭法士等，後來都進入隋朝，畫史上作為隋代畫家論。

在這些畫家中，各有成就與創造，也各有影響。如田僧亮畫「野服柴車，各為絕筆」，又如劉殺鬼畫鬥雀如生，名重一時。其中比較突出的，則是蔣少游、楊子華與曹仲達。

蔣少游

蔣少游（公元？～501 年），樂安博昌（今山東長山北）人，敏慧機巧，不僅能畫能雕，而且是一個有名的工程學家，對於工藝美術的設

計，很有才能。

蔣少游原是南方人，他居北魏的京都平城（山西大同），是被慕容白曜平東陽（今山東屬地）時所俘。初到平城，「充平齊戶，後配雲中爲兵」。一度「以傭寫書爲業」。及得到顯貴高允的推薦，致「補中書博士」的職位，此後就在魏孝文帝元宏朝任事⑲。當時與侯文和、郭安興、柳儉等，「並以巧思稱」。

北魏孝文帝元宏是竭力主張漢化的少數民族統治者，對當時各族文化的融合起積極的作用。《南史·卷四七·崔祖思傳》中載：永明九年（公元491年），魏孝文帝元宏曾派李道固與蔣少游到南齊（建康）。這時蔣少游的舅父崔元祖正仕於齊，便對齊武帝（蕭賾）說：「臣甥少游有班、偷之功，今來必令摹寫宮掖，未可令反。」齊武帝考慮這樣做，影響雙方關係，不從其言，少游竟帶「圖畫而歸」。這也是有關南北朝在藝術上，由政府正式派遣人員互相吸取優長的重要記載。

楊子華

楊子華（生卒未詳），於北齊世祖武成帝高湛時（公元561～564年），任直閣將軍，員外散騎常侍。他與善畫鬥雀的劉殺鬼同時得到高湛所重。居於禁中，有「畫聖」之稱。

楊子華的藝術成就，唐人極加推崇，相傳「嘗畫馬於壁，夜聽蹄齧長鳴，如索水草」。又說他「圖龍於素，舒卷輒雲氣縈集」⑳。這些神話般的記載，無非說明他畫龍、馬很動人。閻立本評他所畫人像，「曲盡其妙，簡易標美」，達到「多不可減，少不可逾」㉑的程度。這樣的畫藝，不但在當時的北朝推爲高手，就在南朝也是少見。至唐代，還可以見到他所畫的《斛律金像》、《北齊貴戚遊宮苑圖》、《鄴中百戲獅猛圖》、《宮苑人物屏風》等作品流傳下來。現被美國波士頓美術館收藏的《北齊校書圖》，傳爲唐閻立本之作。據宋代宋敏求題跋，《北齊

⑲《魏書·卷九一·列傳七九術藝·蔣少游傳》。
⑳㉑見《歷代名畫記·卷八·楊子華》。

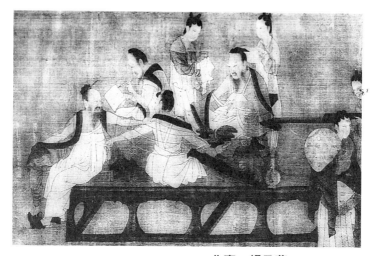

北齊　楊子華

北齊校書圖，局部（宋摹本）

校書圖》原爲楊子華所畫，今所睹者爲宋人摹本。

曹仲達

　　曹仲達（生卒未詳），亦爲北齊時重要畫家，本是中亞曹國（撒馬爾罕一帶）人。後魏以來，凡曹國人居中土的，特爲顯貴，其中不僅有名畫家，還有不少名樂工。據《歷代名畫記》所載，仲達在北齊，以畫「梵像」著稱，並官至朝散大夫。

　　宋郭若虛著《圖畫見聞志》，在其《論曹吳體法》中，把曹仲達與吳道子並提。他說：「曹之筆，其體稠迭，而衣服緊窄」，而「吳之筆，其勢圓轉，而衣服飄舉。」這是美術史上素稱的「吳帶當風，曹衣出水」的來源㉒。

　　㉒郭若虛在《圖畫見聞志》中提到，所謂「曹、吳」，另有一種說法：曹指吳時的「曹不興」，吳指宋時的「吳暕」。郭若虛以爲不興之跡，代不復見，吳暕之說，聲微跡曖，世不復傳，表示此說不可取。

「曹衣出水」表現出「其體稠迭」，「衣服緊窄」。這兩個特點，要直接從曹仲達的作品中去對證是不可能了。但是，在現存同一時代的雕刻或壁畫作品上，還是可以間接地窺見其風貌。

曹仲達的繪畫，據彥悰說，他是師法於袁倩的，有其獨特的成就。至唐代，他還有《盧思道像》、《斛律明月像》、《慕容紹宗像》、《弋獵圖》等作品流傳下來。唐人以爲他的「曹家樣」，與張僧繇的「張家樣」，都是「別體之作」，並起示範的作用。至於曹仲達如何把外來繪畫的優點有機地融化在中國繪畫上，還有待進一步的研究。

到了北周，幾乎沒有出色的畫家，有馮提伽，爲北平人，官至散騎常侍，兼禮部侍郎，後來因避亂，賣畫於幷、汾（山西）之間，唐人張彥遠見其畫，認爲「未甚精密」，不過他生活於北方，所畫「山川草樹，宛然塞北」，還有他一定的地方特色。

石窟壁畫

佛教在兩晉、南北朝時期，順應混亂局面，宣揚一些與戰爭殘殺相對立的「慈愛」、「超度」的「佛法」，所以「深得朝野之心」。因此，當時的統治階級，只要在混亂之中得到喘息的機會，便大興佛事。這時天竺（印度）的各種佛派，都已傳入中國，更影響了這一時期佛教美術的發展。

北朝佛教建築，除興建寺院之外，便是開鑿石窟。石窟比寺院保留耐久，因此現存這個時期的佛教繪畫，大都見於石窟壁畫。

佛教徒立寺造像和圖畫寺壁，固然出於宗教的目的，而對於中國美術的發展，卻起了一定的積極作用。新疆的吐魯番、庫車、拜城，甘肅的敦煌、安西、天水、永靖以及酒泉、武威等地石窟，都有壁畫，特別是敦煌莫高窟，規模宏偉，是我國佛教繪畫的最大寶庫。這些壁畫，不只是在中國繪畫史上，以至在世界美術史上，都有它重要的地位。

兩晉、南北朝時期的壁畫，除石窟壁畫外，寺院壁畫本來極爲豐

富，但隨著建築物的毀滅，即有倖存也不過千不及一。

新疆石窟

新疆庫車、拜城、吐魯番等地的石窟，有著豐富的壁畫。

新疆在漢、唐時代為我國的西域，是古代東西經濟、文化交流的地方。吐魯番舊稱高昌國。庫車、拜城是龜茲國。這些地方是當時佛教的中心，也是印度佛教傳入我國內地的橋梁。隨著佛教的發展，新疆一帶的佛教美術，就有很大的發展，並且形成了新疆地區佛教美術的獨特風格與成就。

現存新疆天山以南的石窟，據 60 年代與 80 年代的調查，總數達六百多窟以上。比較重要的壁畫石窟有拜城的克孜爾千佛洞㉓、庫車的庫木吐喇千佛洞和森木塞姆千佛洞等。在經變㉔、本生㉕故事畫中，可以看到當時對當地人情風物的描繪。石窟中的藝術品，在 30 年代前，曾被好多個國家的所謂「考古家」所偷盜，至今滿目瘡痍。

克孜爾千佛洞，在拜城東約五十公里的克孜爾鎮附近戈壁懸崖下，現存二百三十五個窟㉖，其中除殘破毀壞者外，尚有七十多個窟內保存較完整的壁畫。其創作年限，約在東漢末期，廢棄時間約在宋元間，前後歷史有一千多年。

克孜爾千佛洞壁畫，約可分三個時期，早期屬於漢魏之時；中期屬

㉓維吾爾族語，稱「紅」為克孜爾。舊譯「赫色爾」，又有譯作「赫色勒」、「和色爾」的。此據中共國務院 1961 年 3 月公布的「第一批全國重點文物保護單位名單」的名稱。

㉔「經變」是根據各種佛經內容來表現的繪畫，又稱「變相」或「變現」。

㉕所謂「本生」，就是指釋迦牟尼降生以前的許多世。本生故事的內容，無非讚美佛的前生如何救助旁人而犧牲自己。

㉖此據 1953 年編號，據說 1973 年又發現一個洞窟，共計二百三十六窟。

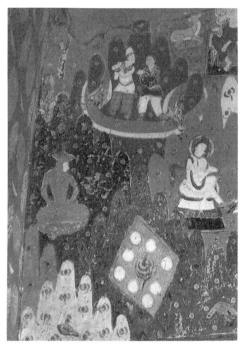

本生故事　新疆克孜爾千佛洞14窟壁畫

於西晉南北朝時代；晚期屬於隋唐時代。這些不同時期的壁畫，瑰麗多彩，內容都以本生故事為主，也有大型的連續性的佛傳㉗圖。現今壁畫保存最好的是17窟，畫有說法圖、本生故事等。該窟窟頂畫菱形方格，格內畫本生故事，有如《尸毗王本生》、《須闍提太子本生》、《睒子本生》等。《尸毗王本生》，是說尸毗王「慈惠」，帝釋懼奪己位欲試之，與臣毗首化為鷹鴿，鴿被鷹追食，逃避至尸毗王脅下。尸毗王為救鴿命，自割身上的肉易鴿，以秤量肉，但身肉已盡，還不及鴿重，以至舉身上秤。此圖上方作鷹追鴿，舉手作近護狀，左一人割尸毗王的股肉。圖中人物情態雖然表現得不明顯，但可以看出作者想要畫出

㉗佛傳根據《佛本行經》、《佛本行集經》、《太子瑞應本起經》等經典，描寫釋迦牟尼從降生淨飯王家為悉達太子至出家成道的一生事跡。

本生故事（摹本）
新疆克孜爾千佛洞17窟壁畫

本生故事（摹本）
新疆克孜爾千佛洞17窟壁畫

本生故事（摹本）
新疆克孜爾千佛洞17窟壁畫

故事的始末。這或許是新疆地區本生畫中較早的作品。17 窟的壁畫，是屬於早期的創作，有著漢魏時期古拙粗獷的作風。在人物畫上，都是用極粗的線條畫出輪廓，又以單純的色彩平塗出身體的細部，有「龜茲畫風」之稱。敦煌莫高窟的早期壁畫，曾受到這種作風的影響。克孜爾千佛洞屬於早期洞窟的，尚有 47、48、63、69、175 窟等。69 窟的《禮佛圖》，175 窟通道上所畫的《燒陶》和《耕作》，都反映了當時當地的現實生活。畫中農夫所用的「坎土鏝」，至今仍在新疆傳用。

克孜爾千佛洞的 13、14、38、85、173、175 諸窟壁畫，相當於兩晉南北朝時期。還有如 67、107、118、174、176、186 諸窟壁畫，當是晚期的作品。這些壁畫，隨著時代的發展，作品的題材逐漸多樣化，在藝術表現上，也逐漸有所提高。到了晚期，佛像的衣飾，大多演變爲龜茲人服用的雙領下垂的大衣。所畫類似現在二牛抬扛的耕作圖，還顯示出

耕作　新疆克孜爾千佛洞175窟壁畫

獵象　　新疆克孜爾千佛洞206窟壁畫

古代新疆各族人民的勞動生活。在用筆上，有了類似蓴菜條的變化，用墨用彩，有的俱加烘染，色彩以土紅、大綠爲主。壁畫的起稿，不是用墨，而是用褐色，畫山也有了近似皴法的表現。69窟有畫法，被稱爲「濕畫法」，作者直接在不塗白粉的泥壁上作畫，既使用了有覆蓋力的礦物質顏料，也運用了透明的顏料，而且可以看出水分在底壁上暈散。這種表現，在我國石窟藝術中是別具一格的畫法。

南疆的石窟，除拜城的克孜爾石窟外，當以庫車㉘的庫木吐喇石窟爲重要。

庫木吐喇石窟在庫車城西南三十多公里。原編號洞窟計一百零九窟，有壁畫的洞窟爲半數。1985年後又新發現幾處洞窟㉙。從庫木吐喇石窟的環境來看，當時的規模，可能比克孜爾石窟更大。今見一片荒漠，無樹木，流沙至今破壞著洞窟。70年代期間，因爲修水庫，事先未有預防，淹沒了幾個洞窟壁畫，這是無法彌補的損失，實在太可惜。

庫木吐喇石窟，就壁畫研究來說，當以新1窟、新2窟、14、16、

㉘拜城，古即姑墨。庫車，古即龜茲。
㉙梁志祥、丁明夷《新疆庫車吐喇石窟新發現的幾處洞窟》（《文物》1985年第5期）。

新疆庫木吐喇石窟21窟穹隆頂壁畫

34、42、43、45、46、50、63、75、79 等窟爲重要。

　　新 1 窟，即原編 20 窟，爲 1977 年發現。窟方形，頂圓穹形。爲新疆石窟中有塑又有壁畫而較完整的唯一洞窟。窟頂畫十一身菩薩。新 2 窟，即原編 21 窟，窟頂畫十三菩薩，各具不同姿態，所畫係條幅式構圖。這十三身立著的菩薩，手中各執蓮花、寶瓶、華繩和一樂器。又十三身菩薩中，有四例作左或右手拇指與食指相捻狀。考唐人杜佑在《通典》中說：「龜茲伎人彈指作歌舞之節」，這種動作，就似作彈指狀，所以有人認爲「壁畫所繪可能與龜茲樂舞相關」[30]。

　　庫木吐喇石窟的 63 窟窟頂，在菱形的方格中畫有本生故事，下部畫有當地供養人。尤其對須彌山，畫得很嚴密，而且山上塡滿花草。這是南疆石窟壁畫的一個明顯特點。

　　庫木吐喇石窟的 75 窟，畫法與他窟稍異，比較寫意。畫下有題榜，惜已不能辨認。自 76 窟至 109 窟，這三十多窟，壁畫皆漫漶，唯

[30]董錫玖《敦煌壁畫與唐代舞蹈》（《文物》1982
　年第 12 期）。

供養人　新疆庫木吐喇石窟79窟壁畫

79 窟前壁畫供養人，有拱手，有持蓮，皆表現出人物禮佛的虔誠神態。

　　南疆的庫車東北三十多公里，尚有森木塞姆千佛洞。原來這裡石窟規模很大，現在保存四十八個洞窟，只有二十多個洞還可以見到一些壁畫，其中以 1、11、21、22、26、27、42、44、48 等窟為最重要。如第 1 窟，即支那窟，後室以菱形格式畫千佛，但只留半頂壁畫。第 11 窟，即支提大窟，前室已毀，甬道畫菱形本生。後室頂，山畫得大，花畫得亦大，頗有氣勢。山頂呈圓形，山上有飛鳥。又第 21 支提窟，在甬道壁上，繪山水樹石及鳥獸，細看極抒情，可謂山水花鳥相結合，畫法別致。尤其是第 22 窟，甬道壁上所畫樹木多姿，可謂脫開「裝飾性」，畫得「自由」極了。有的又畫交叉樹，畫上對鳥，但不呆板。又於山間畫鳥，畫百獸，生動之至。畫有一樹，樹上有鳥，樹下亦有鳥，樹幹上有猴子正在往上爬。不少美術家到此，都曾說：「研究花鳥畫的歷史，應該在這個洞窟中吸取資料。」此外，第 27 窟畫有猴子射鹿，第 44 窟畫有奔跑的駱駝，這些洞窟，雖然殘損不堪，但是值得細看。因為這些壁畫造型，在敦煌及中原是未能見到的。

駱駝　新疆森木塞姆千佛洞44窟壁畫

　　南疆的石窟，必須提到庫車的克孜爾尕哈千佛洞與鄯善寺院的壁畫。克孜爾尕哈千佛洞現編號爲46窟，泥塑像已蕩然無存，壁畫亦寥寥無幾，有大片洞窟倒塌的痕跡。其中以11、13、14、16、23、46窟爲重要。在殘存的壁畫中，如14窟與30窟，在菱形方格中，畫本生故事，畫中有船隻，這是在南疆壁畫中難得見到的。又14窟西壁，殘留《雙鳥圖》，殘留畫面橫約15cm，高徑10cm，粉藍底，以白線勾畫菱格形圖案，兩隻紅色的鳥畫在圖案上，極簡練，作者以墨線勾鳥嘴並以墨色點睛。第23窟，窟頂殘，前室壁畫無一處完整，但隱約可見，當是高手所作，後壁頂，畫須彌山，山間有羊、鹿、豹、馬、猴子及孔雀和翠鳥，畫幅橫長，似「長卷」，全長575cm，高約60cm，可謂山水，花鳥相結合，畫中樹比山大，動物也比山大，而所畫的樹，卻給畫面起分段作用。正如「一卷千山疊翠圖」，這是在敦煌石窟中所見不到的作品。如果將所畫與宗教主題不作聯繫的話，僅在繪畫的表面來看，使人感覺不到有宗教的氣息。

雙鳥圖（摹本）　新疆克孜爾尕哈千佛洞14窟壁畫

　　在南疆，還有在漢代稱樓蘭的鄯善，這也是古代佛教興盛的地區。
這個區域內的寺院遺址中的殘存壁畫，可以標明早期佛教繪畫的藝術水
準。在鄯善一個重要城址伊循（今且末縣屬）的密蘭㉛所發現的一處方形
寺院遺址，時代約在三世紀左右，這個寺院，原有豐富的壁畫。本世紀
初發現時，在它的東南殘壁，猶畫有《須大拏本生故事》。這個故事的
內容，據《六度集經》、《太子須大拏經》所說：葉波國王的太子須大
拏樂善好施，竟將國寶六牙白象也施與了婆羅門。國王震怒，便將他與
其妻子驅逐出去，但王子入山沿途，仍然不斷施捨，始捨馬匹，繼捨車
輛，最後把自己的兩個孩子也捨人爲奴。結果被國王出錢贖回，並接太
子夫婦回宮。但在這個遺址的壁上，只殘留須大拏施捨大象與婆羅門及
須大拏爲父王所逐，騎馬別去等情節。這鋪壁畫，還留有畫工薛太的名
字㉜。這些壁畫中人物、車騎、樹木，生動眞實，明確地表現了它的內

㉛密蘭，舊譯作「摩朗」。
㉜向達譯《斯坦因西域考古記》第七章《摩朗
　的遺址》中載：在白象的膈窩上發現了關於
　壁畫畫家的一小段佉盧文題記，其上記有畫
　工薛太的名字」。「薛太」爲譯音。

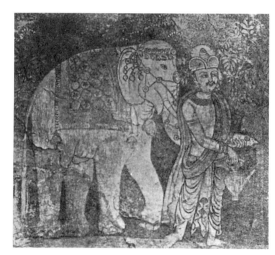

須大拏本生故事（殘部）　　新疆密蘭廢寺壁畫

容。對人物的描繪，能根據不同人物的身份與作為，塑造出不同的典型形象，對於不同情節中重複出現的同一人物，都能非常準確的畫出同一人同一特徵的精神面貌。這是新疆早期佛教繪畫所具有相當成熟技巧的標誌，也是新疆佛教繪畫在發展上的一個較好起點。壁畫是運用連環畫的形式來表達的，這在我國早期壁畫中比較稀見。它可以說明本生故事畫在我國流行時，除了一種是單幅構圖的形式之外，可能就有一種連環畫的形式同時存在著。這對研究連續性的故事畫的發展，提供了寶貴的資料。

　　綜觀新疆地區的這些殘存的壁畫，與敦煌壁畫之間，顯然有一定的聯繫。另一方面，在早期的壁畫中，有些藝術形象，與印度、巴基斯坦、阿富汗的佛教藝術有關係。一種畫著有翼天使的壁畫，甚至與羅馬初期的基督教藝術，有著一定的聯繫。但是，這些現象，並不意味著外來藝術代替了本土藝術的成長。從現存作品中看出，當它經過當地畫家的融合、創造後，它的表現，顯然具有了當地民族風格的特點。這是我國古代少數民族的藝術創造，也是我國古代藝術遺產中值得珍視的部分。

敦煌石窟

　　莫高窟，在甘肅敦煌東南的鳴沙山與三危山之間的坡地上，爲中國西陲藝術文物的大寶藏，也是邊陲民族文化的前驛。

　　敦煌在漢代爲敦煌郡，與酒泉、張掖、武威同爲河西四郡之一。後爲前涼、前秦、北涼、西涼所據。北魏時統一北方，敦煌更加發達。這個地方，是沙漠中的一個綠洲。自古以來，人口稀疏，但在歷史上和地理上都占有重要的地位。它在陽關大道的口子上，漢、唐時，幾進出西域（新疆），必以敦煌爲發足地。它既是邊防重鎮，又是文化交流與佛教繁榮興盛的重要地。敦煌石窟分布在瓜沙二洲的有莫高窟、榆林窟和西千佛洞三處，而以莫高窟規模最大，壁畫的內容也最豐富。

　　莫高窟的開鑿年代，據唐聖曆元年《李懷讓重修莫高窟碑》記載，是在苻秦建元二年（晉廢帝太和元年，即公元 366 年）㉝爲樂僔和尙所開創，距今一千六百多年。歷經十六國、北魏、西魏、北周、隋、唐、五

唐

李懷讓重修莫高窟碑文，局部

㉝據唐咸通六年《莫高窟記》，五代乾祐二年《沙
　州城土鏡》所載，莫高窟的開創年代，有可
　能在苻秦拊建元之前。

代、北宋、西夏、元。歷代都有建造，而以唐代爲最盛。窟內有壁畫四萬五千餘平方公尺。令人痛心的是，這個祖國偉大的藝術寶庫，卻在二十世紀之初，遭到了英、法、日、美等國的所謂「考古家」、「美術史家」及商人的盜劫與破壞，造成了極大的損失。

莫高窟自北至南，長約一千六百一十八公尺，現存五百多窟㉞，屬於北魏時期所建的約有三十多窟㉟。其中以249、254、257窟及西魏285窟比較重要。

■壁畫的題材內容

北魏、西魏時期的莫高窟壁畫，以佛、菩薩爲主；所畫本生故事，亦占重要地位；此時佛傳故事畫，還不多。

西魏

菩薩　甘肅敦煌莫高窟285窟壁畫

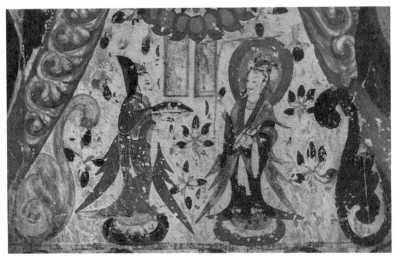

㉞據1960年敦煌文物研究所統計爲四百八十
　　六窟。此後不斷發現，今已超過五百窟。

㉟此數尚未完全將北朝洞窟經隋、唐、五代、
　　宋、西夏時改建者計算在內。

北魏

薩埵那太子本生故事，局部　甘肅敦煌莫高窟254窟壁畫

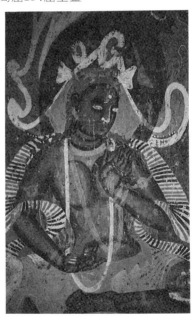

北魏

尸毗王　甘肅敦煌莫高窟254窟壁畫

　　本生故事畫，以表現「捨己救人」為題材的作品，在窟壁上占了突出的位置。如 128 窟的東壁，顯著地畫著薩埵那太子與須達那太子的本生。254 窟，也以同樣的顯著地位描繪了尸毗王與薩埵那太子的本生。

薩埵那太子本生是說薩埵那太子心願犧牲自己的生命來救一隻餓得將死的母虎和七隻小虎。這與尸毗王割肉換鴿命是同一種主題的作品。

這類作品在當時極爲流行。257窟北魏時所作的《鹿王本生》與

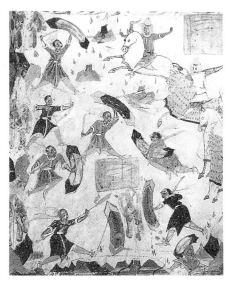

西魏

得眼林故事　甘肅敦煌莫高窟285窟壁畫

北魏

鹿王本生故事，局部　甘肅敦煌莫高窟257窟壁畫

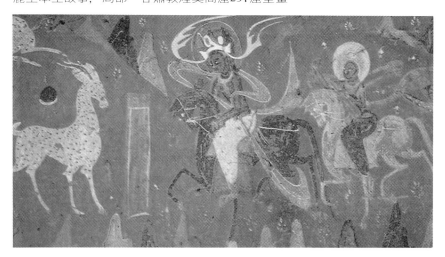

285窟西魏時期所作的《得眼林》故事，都是同樣宣傳善惡報應的思想。

《鹿王本生故事》，寫一個人在林中打獵，誤墜水中，被九色鹿王救起來，那人長跪感謝，鹿說：可不用謝我，只要你不向人說出我在此地就是了。那人回去，於途中見到一張布告，說摩因光王的王后因夢見美麗的九色鹿，國王張貼了一張懸賞捕捉九色鹿的告示。那人爲了自己得利，就去報告，並帶領國王的人馬去捕捉九色鹿。鹿把事情經過告訴摩因光王，王十分感動，宣布以後任何人不能再去殺鹿。而那人呢？便落得滿身生癩，口發惡臭，王后也「恚盛心碎」而死。

在北魏、西魏時期，現存敦煌莫高窟的壁畫，還沒有篇幅宏偉的經變，有的只是降魔變、本變、涅槃變數種。254窟《降魔變》，繪釋迦佛坐於正中，與佛作對的魔王波旬站立在他的膝旁，波旬帶著三個叫「可愛樂」、「能悅人」、「欲染人」的魔女及其他手執兵器的魔衆，想

北魏

降魔變，局部　甘肅敦煌莫高窟254窟壁畫

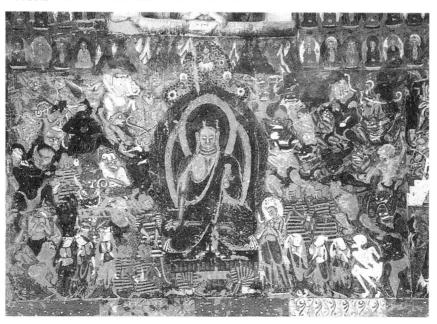

用武力或美女來媚惑釋迦佛，但是釋迦穩如泰山，心色不動，於是魔王技窮。此時大地震動，波旬昏倒在地，三魔女亦變成老醜之嫗，其餘魔眾各就潰散。畫以單幅的形式，表現了故事發展中的各個過程，這種作品主要以塑造釋迦的形象為主，故事情節的表現顯然是附屬的。這種作品，與 249 窟的《說法圖》，內容雖有不同，在表現形式上卻有相近的地方。

西魏
供養菩薩　甘肅敦煌莫高窟285窟壁畫

　　此外，還有供養人的描寫。供養人本身就是現實世界的人物。所以從供養人的畫面上，使我們了解到那個時代各個階層人物的服飾，禮制和某種生活情況。

■壁畫的表現特點

　　莫高窟北魏、西魏時期的壁畫，是佛教藝術傳入中國之後現存較早的繪畫作品，早期的佛教壁畫，還不免有粗野獷達的作風，但是莫高窟在這個時期的創作，表現出氣勢雄偉。254 窟有《薩埵那太子本生故

事》的描寫，無論是人物的表現與動作，以至配景的處理，都是生動而又毫無疏忽地進行了刻劃和布置。在這幅畫的中部，作者突出的描繪了餓虎如何貪婪地吸吮著人血，人又如何「勇敢」的成為「慈善」的犧牲品。257窟的《鹿王本生故事》畫，更是嚴密的描寫了畫中的各個情節。在構圖、色彩的處理與運用上，都被巧妙的構成並增強了這個以善惡果報為主題的表達。鹿被自然的表現出一種富有人格化的神態。當摩因光王由溺人帶領追來時，鹿是如何理直氣壯的站立著向國王訴說了他的一切經過。這幅《鹿王本生故事》畫，是莫高窟有此題材的唯一作品，值得注意的，鹿被表現出這種倔強的性格，在東方的石窟壁畫中，只有這幅壁畫是作如此刻劃的。

作為佛教或本生故事畫的配景山水，如128窟《薩埵那太子本生》畫與《須達那太子本生》畫的群山，似有極簡單的皴法。249窟窟頂所畫的《狩獵圖》與285窟窟頂下四邊的《苦修圖》，都畫有崇山茂林，頗具氣勢。但是在這些表現中，都還存在著「人大於山」的稚拙現象。

西魏

狩獵圖　甘肅敦煌莫高窟249窟壁畫

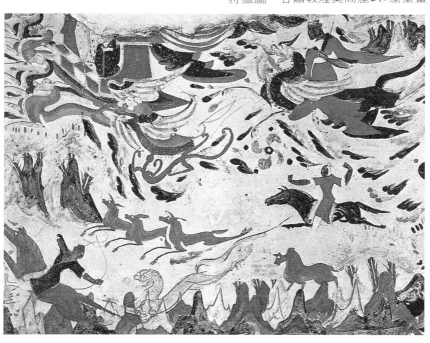

在表現手法與藝術風格上，有民族傳統，也有外來的影響。而繼承民族傳統，是莫高窟壁畫表現的主要方面。

290窟爲北周窟，窟頂前後披的兩幅佛傳故事畫，寫釋迦牟尼佛乘象入胎至成道的八十二個場面；128窟東壁的本生故事畫，那種以橫幅綴爲上下數層的帶狀形式，正是我國漢代武氏祠畫像中所表現的一種傳統作風。這種表現，不受時間與空間的在造型藝術上的局限，它可以自由自在的本著主題要求，根據題材內容，作盡情的表達。

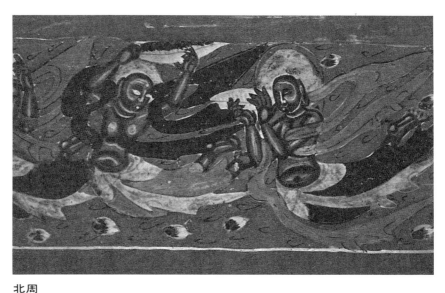

北周

飛天　甘肅敦煌莫高窟290窟壁畫

在佛與菩薩像的表現上，當時的畫像，有創造性地加上了轉動飄舉的錦帶和亂墜的散花，使形象顯得在莊嚴中帶有活潑，在沈寂單調的場景中產生流動、豐富的感覺。這種表現，也都和我國傳統的表現形式相聯繫。

在設色上，如257、272、275窟的壁畫有用土紅色作底的畫法，這在嘉峪關新城、酒泉下河清和崔家南灣魏晉壁畫墓中早已出現。又河西魏晉墓壁畫作畫的初步，先用土紅色的線描起稿，莫高窟北魏壁畫的起稿辦法，正與它相同。

北魏
甘肅敦煌莫高窟275窟彩塑與壁畫

北魏
沙彌守戒故事　甘肅敦煌莫高窟257窟壁畫

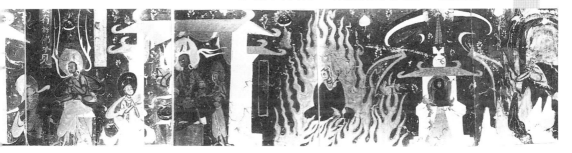

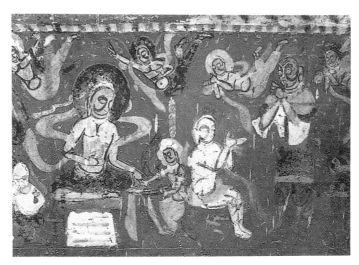

北魏

尸毗王本生故事　甘肅敦煌莫高窟275窟壁畫

　　其他如描寫四神、飛廉（風伯），描寫虎、馬、鹿、羊，描寫樓閣、城池等，與我國漢魏時所畫題材相同。敦煌早期壁畫中在神獸四周布滿流動的雲氣，與河西永昌東四溝墓墓室壁畫《白虎圖》相似。285窟窟頂所畫的飛廉，爲漢代錯金器、漆器以及漢墓壁畫中所習見。又285窟《苦修圖》中所畫的山嶽，與集安洞溝舞蹈冢中所畫，在風格上有相似的地方。

■壁畫的外來影響

　　在早期的壁畫中，都保留著中印文化交流的明顯跡象。在這些壁畫中，如佛傳故事與本生故事，它的內容都傳自印度的佛教經典著作，但壁畫中的佛、菩薩以至伎樂人，在服飾的裝束上，往往半爲中國式，半爲印度式，然而佛身上的半裸袒以至她的體態，卻多有因襲外來的式樣。所飾「卐」字形的花紋，就完全保留著印度的式樣。在其他表現方法上，如以濃重的色彩來分層分面，以及加強立體感的推量方法，都屬「天竺暈染法」。

敦煌藝術，既受印度笈多王朝佛教藝術的影響，也與犍陀羅（今巴基斯坦境內）的佛教藝術有關係。敦煌佛教壁畫藝術形成與發展，總的來說，它還是在本民族的文化基礎上，經過無數傑出畫家的融洽、革新和創造的。

莫高窟早中期壁畫山水

莫高窟的早、中期壁畫，幾乎都有配合經變的山水畫，比較重要的洞窟，有如 8、9、12、23、36、54、79、112、145、148、156、159、172、209、217、249、257、280 以及 428 等，約計八十多窟。有的每幅經變，都畫山水，如 112 窟，唐畫《金剛經變》與《報恩經變》，畫面上下幾乎占三分之一位置。該窟的《金剛經變》，全畫高 235cm，而上部約 32cm，下部約 36cm，畫的都是山水景物。壁畫中的山、石、坡岸及樹木，有的勾勒填彩，有的加上皴染，有的略施淡赭，有的青綠設色，有的近乎沒骨，亦有白描成體的，這些畫法的演變，與歷史上的記載基本符合。不過這些壁畫山水，當時還只是附麗於經變或佛傳故事及本生故事畫中，不是作為獨立山水畫來表現的。這些配景山水，來自當地的風景寫生。例如莫高窟 12 窟南壁《彌勒經變》下部，所畫山坡，雖然簡單，但是表現自然。像這種山坡，初看只覺得畫得別致，但沒有想到畫的就是敦煌附近的景色。1986 年 6 月，我從敦煌坐汽車到柳園的中途，面向西看，居然看到如畫中那樣的山，當時使我這個江南人幾乎驚叫起來。同行者問我看到什麼，我連忙翻出莫高窟有關圖片給大家對照，無不以為這簡直是地地道道的寫生畫。至於其他山水畫，用作人物畫的背景，用作菩薩或供養像旁的裝飾，那是比比皆是。這些佛教壁畫，它之所以畫上山水，當然決定於佛教宣傳的需要。一些經文，尤其是一些變文，屢有山水景色的描寫。儘管在變文中講的是佛所住的聖地，固然是另一個「世界」，事實上都還是現實山川勝地的縮影。敦煌發現的唐《降魔變文》一卷，其中提到六師「忽然化出寶山」。說這座「寶山」「高數由旬，欽岑碧玉，崔巍白銀，頂侵天漢，叢竹芳薪。東西日月，南北參晨，亦有松樹參見，藤蘿萬段……」這簡直是旅行家的

遊記。其他如提到「寶山」中的另一景色，那是山花「鬱翠錦文成，金石崔嵬碧雲起」。在《中興殿應聖節講經文》中，講到佛所居的靈山，也有一段形容，說是「千重之翠嶺摩天，百道之寒溪噴雪。苺苔斑駁鬥錦縟之花紋，松檜交加，盤黑龍鱗之巨爪。」在《維摩詰經變文》中，對文殊去問疾的時節，形容是「千花競笑」、「萬木皆榮」，也提到「白雲嶺上」、「紅日山頭」等等。這些風光，都可以在莫高窟歷代壁畫山水中找到充分的例證。

唐張彥遠《歷代名畫記·論畫山水樹石》，內有一段云：「魏晉以降，名畫在人間者，皆見之矣。其畫山水，則群峰之勢，若鈿飾犀櫛，或水不容泛或人大於山，率皆附以樹石，映帶其地。列植之狀，則若伸臂布指。」對此，擬用莫高窟壁畫山水作一番剖析：

■關於「人大於山」

北魏至唐代，將近五個世紀，現存莫高窟的壁畫山水，視其發展情況，與張彥遠《歷代名畫記》的記載大體相符。所畫的山，概括地說，有「峰」、「巒」、「崖」、「谷」、「坡」等五種形狀。張彥遠的所謂

人大於山

「鈿飾犀櫛」，在莫高窟 249 窟頂的北魏《狩獵圖》和 257 窟北魏的《鹿王本生》等壁畫中都存在。這些「犀櫛」遠看確有「群峰之勢」，爲了加強山峰與山峰之間的簇雜變化和空間深度的感覺，聰明的畫工們，往往先勾出一座座的山岳形，然後在這些山岳輪廓中填上石青或石綠，或是赭石的各種色彩，使其產生多層次的效果。有的只勾線而不填彩，通過每座山頭似沒骨法那樣刷上不同的色塊，也使之產生有距離相隔的不同變化。

畫「群峰之勢」，其最大特點，即表現出「人大於山」，這是我國初期山水畫的一種典型像跡。這種表現，由來已久，可以上溯到漢代。漢代有一方《狩獵》畫像磚，河南鄭州出土，磚上鐫一人在山上射獵，人幾乎大於山一倍。及至晉代，如見於顧愷之所畫的作品，也同樣出現這個情況，其摹本《女史箴圖》中的「替若駭機」一段，人與山的關係，也是「人大於山」。再往下看，這便是莫高窟的早期壁畫，不論是 257、254、249、285 窟，以至 296 窟北周的壁畫《須闍提本生》等，所畫山水間的人物，在一定空間的關係中，本應該人小於山，但在這些壁畫中，卻都是「人（神）大於山」。在繪畫藝術中出現這個現象的時間，從現存畫跡計算，漢代至北朝，長達七、八百年之久。若論地區，東自金陵，中如河南，西至敦煌、拜城、庫車，幾乎都這樣。又如見於山西雲岡石窟第 1、第 6 窟的佛本生、佛傳故事中的淺浮雕，這些作品，也都是「人（神）大於山」的表現。因此，對於這個現象，我們絕不能把它看作歷史上偶然的出現。

出現「人大於山」的原因是複雜的，主要有兩條：一是藝術技巧的問題；二是作者對自然有一種特殊認識所使然。

出現「人大於山」的表現，不可否認，這是由於當時的畫家對於空間透視的變化，還不能確切地運用到繪畫上，畫家對對象在一定透視關係中的大小比例，還不能作出適當的判斷，即在繪畫技巧上，還處於稚拙的階段，對一些形體，在透視中，明明是遠近的位置，而到了繪畫中，卻只能表現成上下的關係，甚至對大小一樣的對象，遠的反而比近的大。所以說，出現這個情況，與藝術技巧未能相適應的提高是有一定

的關係。

　　但是，這種情況，如果只是把它單純地作爲技巧問題來看待，在結論上，必然又會失之於偏。就其歷史發展而言，漢畫中也不盡是「人大於山」，例如山西平陸出土的漢墓壁畫《樓播》畫，人與山的比例基本合調，又如四川成都楊子山出土的《鹽場》畫像磚，也不是人大於山。如果按照這個情況來看，到了魏晉南北朝，「人大於山」的繪畫表現應當減少，不應該像現存畫跡那麼普遍。可是歷史的實際呢？「人大於山」的表現，自漢代至南北朝，非但沒有減少，似乎有所發展。由此可見，其間必有不只是技巧沒有相應提高的原因。再說「人大於山」的表現，時間延續相當長，何況在這期間，如宗炳和王微的畫論，都提到了山水畫的遠近法。《畫山水序》中，就明確地提出了「豎劃三寸，當千仞之高，橫墨數尺，體百里之迴」。有了這些認識與理解，對於人、樹、山三者在一定透視範圍內的比例，應該在繪畫表現中有所改變與提高。很明顯，「人大於山」的表現，絕不是單純地由於藝術技巧不足所形成的，根究其源，這與我們祖先在認識自然與神化自然方面有密切關係，而這種思想認識的形成，還有很長的歷史過程。在遠古時代，地面上的一切，以至整個天體，對於我們祖先在生活上、思想上都有極大的影響。這個影響，是歷史上人們在頭腦中產生「神」這個觀念的最早依據，也是原始宗教之所以形成的一個原因。例如太陽、太陰、辰星、雷電、風雨等在自然界的出沒變幻，在沒有得到科學的解釋之前，天體的這種自然現象是何等的神奇。因此古代早有太陽神、風神、雨神和雷神等。地面上有山、水、花木，有的山高入雲霄，有的水深不可測。這種「神祕」的現象，也是產生山神、水神的依據。又如花草、樹木，雖然不是動物，卻有枯榮盛衰之變，因此，也有花木之神。這些神，畢竟是人在複雜的環境中，根據許多現象的複雜變化所想像出來的，所以說神是人「造」出來的。恩格斯在《反杜林論》中提到：「一切宗教不是別的，正是人們日常生活中支配著人們的那種外界力量在人們頭腦中的反映。在這反映中，人間的力量，採取了非人間力量的形式。在歷史的初期，這樣被反映的，首先是自然的力量，在往後的演變中，自然的力量

在各國人民中，獲得各種不同的複雜的人格化。」所以神可以人化，可以讓神如同人一樣在自然界活動，這不只是中國這樣，在希臘人的《聖經》、荷馬的詩歌中，也說是到處可以看到神與人一樣有軀體，有刀槍可入的皮肉。甚至世間的英雄可以做女神的情人。不過神在活動中，可以產生超人的力量。但是，它的實際，說到底，又無非是人希望自己所要達到的威力。在形成這種宗教觀念時，神可以大得不得了，神可以神通廣大無比。然而神又畢竟爲人所「臆造」，於是神的一切，仍然超脫不了人的力量。馬克思給阿盧格的信中，就提到「宗教本身沒有內容，它的根據不是天上，而是在人間。」(《馬克思全集》卷二七) 例如天上打雷，說是雷神作業。「雷」字，甲骨文作「𤳳」，周金銘文作「𩄎」或「𩆜」。戰國刻作「𤴢」，可知古人以爲雷鳴之聲，出自雷神在轉動車輪或鎚擊連鼓發出來的。所以我國神話，一向有「雷音出自鼓」之說，正是極言神祕的「雷」，無非如人間的「鼓」，如果可以形象化，則如雷之「鼓」，必定大得很，那麼捶擊雷鼓之人 (神)，相應地也是巨大無比的。所以這些壁畫中出現的「人 (神) 大於山」，這是對山 (包括土地) 的尊重和崇拜，反過來看，山既被人想出個神來駕馭它，則這個受人尊崇膜拜的山，顯然又可以是受人駕馭的「土堆」了。莊子在《逍遙遊》中說的大鵬鳥就很大，如果畫之以圖，必定是「鳥大於山」。鳥既可以「大於山」，人又爲什麼不可以「大於山」呢？所以莫高窟的早期壁畫，出現兩手可以抓住太陽和月亮的阿修羅王，出現「大於山」的其他神人，這個構思立意，不是偶然的，也不是孤立的，而是有足夠的傳統的宗教思想爲基礎的。所以出現在畫中的人，可以大於山兩倍三倍。兩脚可以跨過無數個山頭。以此使人在山川中的地位最巨大，最醒目。再說，在經變的山川中，中間的佛像與菩薩像被畫得極其高大。對比之下，那些山川竟使人感到「渺小」得很。所以在藝術形象上出現「人大於山」以至「人大於屋」這樣的大小比例，顯然充分體現著對於神或對人的力量的估價與讚美。近年來，我對岩畫很感興趣，岩畫在我國西南、西北、北方地區都有。在蘇聯、非洲、澳大利亞等國也有。在岩畫中，也出現過「人大於山」的形象。澳大利亞的岩畫中，

有的人物造型，肚子異乎常人的大，是不是單純地由於技巧不夠呢？不是的，經過對岩畫的仔細研究，才了解到這些人的肚子裡吃進了許多野獸與野人，表示這些人在狩獵或戰鬥中獲得了勝利。澳大利亞的專家解釋道：「這些岩畫歌頌了人在狩獵生活中的力量」，「不是對人體結構表現的失敗」。這個解釋，對於我們理解「人大於山」的表現是有啓發的。

■並非「水不容泛」

　　見於莫高窟 257 窟北魏壁畫《鹿王本生》的南端部分，畫一人溺水，只要細看，那些水紋，運筆自如，刻劃精謹不苟。或畫波，或畫細流，顯然不是「水不容泛」。畫工的這些畫水手法足以稱得上精巧了。在古代的畫論中，早就提到「水爲山之血脈」，又說「水活物也。」認爲非「細摹慢描不可得」。所以發展到後來，如郭熙在《林泉高致》中便指出水的千形百態。說是有「柔滑」、「深靜」、「汪洋」、「回環」、「肥膩」、「噴薄」、「激射」、「瀑瀉」、「挿天」、「濺撲入地」等。都是對水的屬性作了深入的研究。倘使根據畫目來看，隋代以前的作品，僅見於《貞觀公私畫史》所載，就有《黃河流勢圖》、《濠渠圖》、《鳧雁水漾圖》等，水的描繪占有一定的分量。王微在《敍畫》中，也提到「綠林揚風，白水激澗」，（傳）蕭繹的《山水松石格》，更提到「水因斷而流遠」的表現，都對水的描繪有所關注。又見董逌《廣川畫跋》中提到《古畫水圖》，他說：「世不見古人筆，謂後世所作，使盡古人妙處。」他的意思是，「古人」畫水極妙，「後世所作」，事實上並沒有達到「盡古人妙處」。可見古代畫水是有成就的，古代的評論家們已經注意到了。張彥遠在《歷代名畫記》中說「魏晉以降」，「其畫山水，……或水不容泛」，他的這個論斷，顯然局限其所見，並不全面。當然，我們也不能只憑莫高窟早期壁畫中的幾件重要作品，反過來斷言都是流暢「容泛」。這只能用以說明「魏晉以降」的畫水，就莫高窟所見，並非都是「水不容泛」的。

■「伸臂布指」是「量體裁衣」

樹是「山之衣」，在我國繪畫中，早有基礎，先秦的一些工藝品以樹為裝飾的就不少。到了秦漢時代，無論從壁畫、帛畫以至畫像石、畫像磚上都可以看到畫樹已具相當能力。至於漢代作品，早有發現。山東、河南、四川出土的一些畫像石與畫像磚上所表現的各種樹，形象有二十餘種，有對稱的，有自在伸屈的，有的多葉子，有的無枝無葉，有的作折枝狀，也有整株而連根帶葉的，樹上有的配鳥，有的配上其他小動物。山東臨淄出土的幾件半瓦當，對於樹枝葉的處理，尤有裝飾味，更富繪畫性。可知兩千年前左右的美術家，對於樹的各種狀態的塑造已有相當的概括本領，但是在發展過程中，秦漢之後相當長的時期，畫樹的方法，只是採取稚拙的形式。這種稚拙的形式就是張彥遠的「伸臂布指」。張的這種說法，涵義有二，一是用以形容那時畫樹的形式特徵；二是帶有貶意，以為畫樹的技巧不高明。因為有的國外美術史家評論，便有（畫樹）到南北朝反而「倒退」的說法，並且還說：「第五、六世紀還不及第一、二世紀，這是奇怪的，也是很有趣很少見的現象。」其

伸臂布指

實這個現象，不能說是「倒退」。只要全面地、深入地考察，就會覺得這在歷史的過程中是正常的。從莫高窟的北魏、西魏的壁畫來看，那種樹的畫法，正是那些聰明的畫家們，在創作實踐中，能夠充分地注意到藝術形式上的調和與搭配。因爲當時的畫山既如「鈿飾犀櫛」，略於形色，作爲山之「衣」的樹，在表現上，有必要採取與之配合得宜的形式。所以這個時期的畫樹粗拙而形制單省，正是爲了配合那種如「鈿飾犀櫛」的群山形式，巧妙地做到了「量體裁衣」。在莫高窟北周以前的壁畫中，如畫尖尖的山峰，配以如「布指」的樹，平巒之上，配以如「伸臂」之勢的大樹，凡齊整的山形，配以錯雜多枝的樹，重疊的山形，配以粗桿少枝或無枝的樹，畫家都曾慘淡經營，並不是草率爲之。249 窟窟頂群山之上的樹，配合更是適當，窟頂南部的山是重疊的，色彩是順著山的輪廓線，一塊塊、一層層地刷下來，山的形狀，有似筆架，有似「奶油蛋糕」，也有人稱之爲「窩窩頭」。在這群山上，所畫的樹幹以粗線相合，有的中留空白，正與山形勾線協調；樹葉不是一片一片地分開，勾出如傘形，然後塗色，爲表現葱蘢起見，其上塗之以一簇簇的長點，甚至在這些樹木中，夾上一棵倒柳，更顯得林木茂密，又如 296 窟所畫《須闍提本生》、《得眼林故事》等，都有許多種樹，有的以土紅色的粗線畫幹，又以細線二三筆畫小枝，上畫一片樹葉，體形如棉桃，於白色之中，點之以墨，這與朱線勾山的輪廓，塗之以黑、白、綠色塊的山形，最是融洽。這些表現，儘管它的點黛施朱，不免有失重輕，而這種「量體裁衣」的不凡體制，時表新異，應該說是一種進步。

天水麥積山等地石窟

麥積山石窟在甘肅的天水。爲秦嶺山脈的西端。由於這個山峰「望之團團，如民間積麥之狀，故有此名」㊱。麥積山的開鑿，其確實年代，尚待查考。但據五代《玉堂閒話》所載，此地曾經「六國共修」，

㊱見《太平廣記》中的《玉堂閒話》。

並說「自平地積薪，至於岩巔，從上鐫其龕室神像」。所謂「六國」，可能從唐向上追溯，歷隋、北周、西魏、北魏至後秦的「六代」。所以擬其開鑿年代約在後秦（公元384～417年）。山高一百四十二公尺，據近年勘察統計，現存龕窟和摩崖雕刻計一百九十四窟。龕窟在山之東崖和西崖。在東崖的龕窟裡，主要的有涅槃窟、千佛廊、散花樓上七佛閣、牛兒堂及中七佛閣等。在西窟的峭壁上，主要有萬佛堂（碑洞）、天堂洞及127號窟。在這些龕窟上，有著不少生動的壁畫。

公元五世紀的佛教壁畫，除了新疆和敦煌等地的石窟之外，那是極少有的。但在麥積山石窟的壁畫上，便有著屬於這一時期的作品。

屬於魏或北周時期的壁畫中，主要的作品集中在西崖的127號窟，但也散見於東西崖的其他洞窟中。這些壁畫有佛教故事畫、本生故事畫，其他如車馬、飛天、供養人等。

從數量來說，麥積山石窟，遠不及莫高窟的豐富。但其表現作風，卻有它本地區的藝術特色。因為麥積山的地理環境，與當時的莫高窟有所不同。它不是處在靠域外的邊疆，而是比較接近中原，所以在吸收民族民間傳統與受外來影響的情況也不同。西崖127號窟前左壁下方所畫的《武騎圖》，和同一窟中藻井壁畫《行獵圖》，都是場面宏偉的作品，雖然已剝落不堪，但所表現的那種豪邁生動的氣派，還給人以強烈的感覺。《行獵圖》的中部為騎射狩獵，有用弓箭的，有騎馬的，有步行的，山獸飛鳥都在倉皇的逃跑，狩獵者在追逐，都能作到生動盡致的表達。

在東崖散花樓上七佛閣龕上的《飛天》，這是一種裝飾性的壁畫。作者根據生活中所體會到的人的各種活動，然後加以想像因而把飛天畫作直立的、俯衝的、俯首的，也有臥式、跪式的，不論採取哪種姿態，都充分地表現出飛動的氣勢。90號窟的左側壁上，畫有兩個男性的供養人，那種形象的塑造，在南北朝的陶俑上固然可以看到，但是這兩個供養人的表情，卻富有另一種情趣的生動刻劃。

麥積山的石窟壁畫，如果與莫高窟同時期的壁畫作比較，可以看出它的表現手法與風格特徵，所受外來的影響要少一些。特別是在供養人

和馬的形象塑造上，充分發揮了民族、民間傳統的特色。有些作品，在色彩的運用上，竟能「點黛施朱」而達到「輕重不失」的巧妙。西崖127窟所畫的《武騎圖》，作「施朱」、「染綠」的方法。有的作品，若與東北集安古墓壁畫比較，還可以看出此時期各地畫家在繼承民族傳統的同時，有著他們共通的特色。

北魏

武騎圖　甘肅天水麥積山石窟127窟壁畫

武騎圖　吉林集安高句麗墓壁畫

在甘肅地區的石窟，除莫高窟、榆林窟、麥積山石窟外，在寧夏永
靖有炳靈寺石窟，在武威有天梯山石窟。炳靈寺石窟發現西秦時期的壁
畫㉗。這些壁畫在169窟內，它的內容，大多是簡單的說法圖及供養人

西秦

說法圖　甘肅臨夏永靖炳靈寺石窟169窟壁畫

西秦

菩薩飛天　甘肅臨夏永靖炳靈寺石窟169窟壁畫

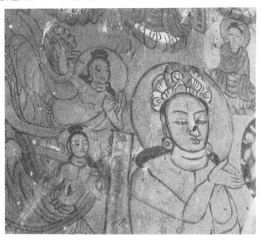

㉗甘肅省文化局文物工作隊第二次調查簡報

（《文物》1963年第10期）。

像。面像敦厚堅實，體態豐滿健壯，這些壁畫是在繼承漢晉以來繪畫傳統的基礎上，並吸收外來藝術的優良部分，用平易近人的手法來表達的。

武威天梯山石窟，在武威城東南六十公里處的祁連山中㊳，即文獻上所記「涼州南百里崖」石窟。開鑿時代當在北涼，爲沮渠蒙遜時創始，至隋、唐續有興造，及西夏、元、明、清皆有重修。原第1窟，修建時代爲北涼至北魏，西壁第一層尚殘存北魏壁畫，以上紅塗底，千佛皆坐式，墨線挺勁，並作疊暈式暈染。原第7窟東壁，也還殘存北魏壁畫賢劫千佛，其餘有唐、西夏和元代殘存作品。

第四節　魏晉南北朝的墓室壁畫

這一時期的墓室壁畫，近二十年來，已發現不少，過去認爲北朝遺存畫跡少，經過不斷的發掘，出土的壁畫，足以使我們窺見其大略，尤其是太原北齊婁叡墓壁畫的發現，爲北朝的繪畫增添了燦爛的篇章。其他如嘉峪關新城的魏晉墓，集安的高句麗墓，以及吐魯番發現的北涼、西涼墓和南京的南朝墓等，這些墓室內壁畫，都形象地充實了這個時期的畫史記載，更使我們具體地了解到這一時期的繪畫水準。

魏晉壁畫

嘉峪關魏晉墓

甘肅嘉峪關市東約四十里的新城鄉戈壁灘上，而今雖然茫茫一片，

㊳天梯山石窟，今沒於黃羊水庫，窟內的塑像
　與壁畫，已全部遷移。

可知地底下卻還埋藏著爲數不少的，一個又一個的「墓室壁畫博物館」。自 1972 年開始，陸續發現了一批魏晉時期的壁畫墓，共發現壁畫七百餘幅。每塊磚的橫面爲畫面，以白灰作底色，墨線勾描，填以赭石、石黃、白色、淺石綠、淺赭石等色。有的施以原紅。畫像磚作上下四層或五層排列，皆畫墓主生前有關的事。內容豐富。繪有農桑、畜牧、井飲、庖廚、屠豬、宴飲、林園、狩獵、屯墾、營壘、出行、奏樂、博弈、放馬、放牛、播種、打場等，多方面地反映了這個時期河西地區的生活面貌。3 號墓前室繪畫《營壘圖》、《騎兵圖》。亦有畫屯墾的場面，反映了當時當地的屯田生產。在這些壁畫中，尤其對一些生活中的人事描寫是很細緻的。

魏晉

牛耕　甘肅嘉峪關新城墓磚壁畫

魏晉

牧馬　甘肅嘉峪關新城墓磚壁畫

魏晉

狩獵　甘肅嘉峪關新城墓磚壁畫

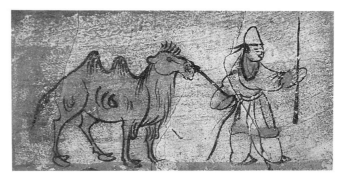

魏晉

牽駱駝　甘肅嘉峪關新城墓磚壁畫

這批古墓的繪畫，用筆粗放，既寫實又寫意，出筆較爲自然，畫的風格，保存了東漢的特色，與東北遼寧漢墓壁畫也有相似之處。說明這些繪畫，不但具有傳統風格，也說明這個時期的我國文化藝術，從東到西有著明顯的共同點。

屬於魏晉壁畫墓的，還有如東北遼陽三道壕窯業二場的張君壁畫墓，又三道壕1號壁畫墓等，都有反映當時生活的描繪。1982年，遼寧朝陽袁臺子東晉壁畫墓的發現，從所畫墓主及其門吏、僕從和庭園等形象來看，又使我們增加了對東晉社會風尚的進一步了解。

集安高句麗墓

通溝在吉林的集安，是古代高句麗曾經建都之處。在歷史上，高句麗和內陸關係極爲密切，在文化上有不可分割的聯繫。

相當於西漢元始三年，即公元3年，高句麗（公元前37~668年）由卒木川的紇升骨城遷都到了國內城，自此之後至公元427年（南北朝宋文帝元嘉四年），歷四百二十四年之久，高句麗的政治、經濟、文化即於此爲中心。國內城，便是今天的吉林集安縣城。所以在這地區，就成爲高句麗考古的重要基地。

高句麗古墓，已發現的有二萬餘起㉟，其中有壁畫的四十多所。這些古墓，有石築的，也有封土的。《三國志·魏志·東夷傳》上所說，「積石爲封，列種松柏」，指的就是這一帶地方的石築墓。可是所發現的壁畫大都在封土墓中。

通溝的高句麗石墓壁畫，在「舞蹈冢」、「角抵冢」、「三室冢」、「四神冢」、「環紋冢」、「散蓮花冢」等十多處。所繪內容，一種是反映社會生活，有樂舞、宴享、傳膳、庖廚、彈琴、吹長角、狩獵、武騎、角抵等。另一種是描繪「四神獸」的，畫青龍、白虎、朱雀、玄武四個動物爲東、南、西、北四方的「方位神」，這在漢代繪畫

㉟近半個多世紀來，使沈睡在高句麗古墓中達千年之久的壁畫讓人們注意起來，要算1938年，以「日滿文化協會」名義匯編的兩冊《通溝》出版爲開始。1950年以後，文物考古工作者不斷努力，又取得了不少成績。發表於《文物》1984年第1期的一篇題爲《集安高句麗的考古的新收穫》中說：「近二十多年來，考古工作者跋大山涉深谷，對集安縣境內的高句麗遺蹟作了深入全面調查……新發現了一批壁畫古墓，搜集了大批出土文物……取得了較大成績。」其實，在此之後，又有了新發現，散見於陸續的報導中。

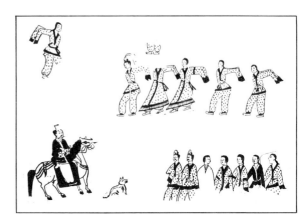

舞樂（摹本） 吉林集安高句麗墓壁畫

（劉萱堂摹繪）

中是常見的題材。

這些壁畫中，「角抵冢」畫二壯士，裸著上身，正在交手相搏，爲當時當地風俗的反映。雖未脫稚拙的表現，但筆力已雄健，且能生動地寫出人物的情態。

也就在「角抵冢」中，還有樹鳥的描寫。圖中的一樹，枝幹欹斜，枝頭棲四隻動態不同的小鳥，帶有花鳥畫的特色，是發展漢代壁畫的具體表現。此外，在「舞蹈冢」中，還畫有蓮花，也帶有花卉畫的風味。在這個時代，花鳥畫已出現，只不過沒有作品保存下來，這種樹鳥、蓮花的表現，當是花鳥畫在發展過程中初具面貌的作品。

通溝古墓的壁畫，它在創作上與其他各地的繪畫表現，有著一定的關係。比較明顯的如「三室冢」中的《武騎圖》與麥積山127號窟壁畫《武騎圖》，又「舞蹈冢」西壁的《狩獵圖》，與敦煌莫高窟249窟所畫的《狩獵圖》，在藝術表現上，都有相近的地方。

高句麗的這些墓室壁畫，還透露出當時當地的宗教觀念。如長川1號墓前室藻井東側，畫有《禮佛圖》，除了畫佛以外藻井上畫飛天。佛旁畫供養人，有侍立的，也有跪拜的。這些供養人，擬是墓主人及僕從。此外，後室四壁還畫有各式蓮花。又在「三室冢」中畫有身背有後

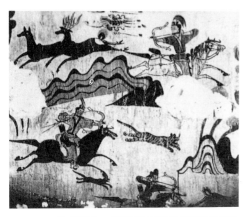

狩獵圖　吉林集安高句麗墓壁畫

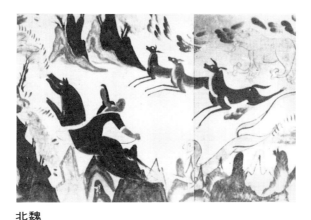

北魏

狩獵圖　甘肅敦煌莫高窟249窟壁畫

光的「樂天彈琴」，以及那些蓮花的描繪，很可能是佛教繪畫初傳東土
⑩，這個地區民間藝人將這種形式較先用到了墓室上。這些古墓的壁
畫，它在表現手法上，基本上繼承了漢代的傳統。作品都以墨線描繪，
然後加以色彩。所用顏色不出朱、赭、黃、石黃、石綠數種，間用白
粉、深青紫及青色。在運用朱、綠、黃、赭來點綴人物的服飾，這在漢

⑩佛教傳入高句麗，是在高句麗小獸林王二年，
即公元 372 年時，是在高句麗遷都平壤以前，
也正是通溝這些古墓建造之時。

墓壁畫中所屢見。但是，不可否認在這些藝術表現上，也有著高句麗人民的創造。

昭通東晉墓

後海子壁畫在雲南昭通縣城東北二十華里。根據墓室壁畫的墨書銘記，知道此墓主人姓霍，字承嗣，其時代是在東晉太元十一年至十九年間（公元386～394年）④，所畫以北壁爲中心，描繪墓主人像。東壁、西壁爲墓的左右壁，形式大體對稱，東壁畫有十三人組成的執幡儀仗隊行列與騎披鎧甲馬隊的行列，西壁畫有漢族與少數民族部曲的形象。在這些畫像的上部，還畫有青龍、白虎、雀、鶴、喜鵲及雲氣。這些壁畫，無疑是帶有宗教的色彩但也反映了當時漢族與彝族人民的現實生活。《華陽國志•南中志》中提到「夷漢部曲」，想來便如這些壁畫所畫的樣子。其餘如畫墓主人、侍從、家丁等人物的服飾形象，以及儀架上的儀仗等等，也都爲研究東晉時期的社會生活，提供了珍貴的資料。

此墓壁畫的方法，有用竹或木的「柯子」起稿，亦有直接以彩色線勾劃而成，所用顏色，有墨、朱、黃、赭、白等，畫法古樸粗略。藝術性並不高，技巧不及集安通溝古墓壁畫。但有兩點值得重視：一是此墓壁畫，有些描寫，與通溝墓室壁畫類似，與早期佛教繪畫在某些形式上相近。這種表現還不在於畫中繪有蓮心之類的東西，而最爲明顯的，還在於北壁描繪墓主人的那些作品，主人的形象被畫得特別大，而所畫左右的侍從與下部十多個家丁，不僅畫得小，而排列的形式，與新疆早期壁畫中的說法圖，多少有些相近，說明這個時期的墓室壁畫，它在表現形式上，可能與佛教繪畫有一定的聯繫；二是從壁畫的題材與風格上看，特別與漢代的四川畫像石刻有傳統的繼承關係。從而說明古代自漢

④墨書銘在北壁墓主人像右上方，原文在「十」字下因石灰剝落殘缺兩字，所以具體哪一年已不可知。詳雲南文物工作隊的《雲南省昭通後海子東晉壁畫墓清理簡報》（《文物》1963年第12期）。

武帝（劉徹）開闢西南地區以後，滇、蜀之間在文化方面的關係是相當密切的。而且也說明漢族文化與當地土著文化融合，又很自然地產生了當地藝術的地方風格。

鎮江東晉墓

江蘇鎮江的東晉畫像磚墓。墓在鎮江市郊西南四公里多，位於池南山南麓的山坡上。據墓磚紀年，得知為晉隆安二年（公元 398 年）。出土文物，與繪畫關係較大的是十種五十四件畫像磚。它的內容，一是漢以來常見的「方位神」，即蒼龍、白虎、朱雀、玄武，計二十四件。另一是神怪，多與《山海經》合，在漢代畫像石或是肖形印中所常見，如「人首鳥身」、「人首噬蛇」等。畫像具有浮雕性質。墓中裝飾這類題材的畫像磚，用作鎮魔辟邪，是當時社會敬神思想的一種反映。

東晉時期，司馬氏王朝偏安江南，北方士族紛紛南下，尤其是那些大族，趁著他們得勢的時機，各自強占江南的肥沃土地和山川。晉墓的發現，大規模的雖不多，但是零零落落的在江蘇、浙江一帶的不少，有「太康」、「永寧」、「太寧」、「建元」、「興寧」、「太元」年號的墓磚出土。抗戰時期，上虞東關發現過「太寧壁畫墓」，據當地目睹者說，墓雖小，墓內殘存有人物及鳳鳥之類的彩色壁畫。因未得妥善保存及雨水浸入，不久壁畫全毀。

北朝壁畫

吐魯番北涼、西涼墓

新疆吐魯番哈喇和卓地區，發掘出數十座墓葬，其中就有五座壁畫墓。

哈喇和卓古墓群，位於火焰山的南麓，高昌故城的東北。古墓分布於山麓前的礫灘上。所發現的五座壁畫墓，屬於北涼時期。畫有墓主生前的生活。有畫墓主穿闊袖長袍，手執團扇，有作端坐狀，旁有男女侍

西涼

地主生活圖，紙本　新疆吐魯番阿斯塔那墓出土

從。亦有畫牛耕，一人牽牛犁地，一人扶犁，三人隨後力助。亦有畫舂臼及樹木，以所畫《家事圖》可以代表。五座墓發現的壁畫，表現形式，大體相仿。其畫風與我國內地魏晉墓中的壁畫一致。這些壁畫，不單是研究北涼以來高昌社會生活習俗的形象材料，而且與天梯山石窟的那些殘存壁畫一樣，填補了北涼畫史上的空白。

　　有一紙繪《地主生活圖》㊷。出土於阿斯塔那，明顯地反映當時地區的一種生活情趣。由於這是紙繪，所以有人認爲「可能是迄今最早的紙本繪畫」，也有人認爲「有可能該墓葬壁畫的草圖」㊸。

　　提到了紙繪，本節不能不提到吐魯番阿斯塔第 6 墓域出土的西涼時期的壁畫稿，畫宴樂，畫中坐榻上者爲主人，一手持扇，一手正在取女僕送來之飲料。前有一舞女作舞蹈狀，一擊鼓，一吹簫。擬爲一種草圖，正如謝赫在《古畫品錄》中所謂「古畫皆略」，此畫屬於「略」的

㊷此圖被收集於新疆維吾爾自治區博物館編，
　　《新疆出土文物》(1975 年，文物出版社)。至於
　　該畫時代，一說西晉，一說東晉，另一說爲
　　西涼，今從後說。

㊸詳請參閱王素《吐魯番出土「地主生活圖」
　　新探》《文物》1994 年第 8 期)。

西涼

宴樂圖，紙本　新疆吐魯番阿斯塔那墓第6墓域出土

一種。此圖在上部之外，下部處理似乎較零亂。此畫據墓中一木簡所署年款爲東晉八年（公元 364 年）來推算，距今約一千六百年左右，是我國現存古代較早的一張畫稿，惜此畫已流出國外，今藏英國大不列顛博物館。

酒泉後涼墓

　　1977 年於甘肅酒泉丁家閘，發掘出十六國時期墓葬，時間於後涼⑭。該墓壁畫分上下層次。第一、第二層繪天庭，有日、月。日內畫金烏，月內畫蟾蜍。又畫有東王公與西王母，尚有羽人、天馬等。第三、四層繪人間，有墓主燕居行樂之狀，還畫有庖廚、牧放及塢壁，而且有

⑭一說，時間於北涼與後涼間。

後涼

燕居行樂圖，局部　甘肅酒泉丁家閘墓壁畫

勞作者。其中還畫有裸體者，其意不明。墓室前室後壁繪《舞樂圖》，畫主人穿朱紋彩衣，端坐榻上，一手憑几，一手執塵尾，作觀賞舞樂狀。主人身後立男女僕各一人，女僕持華蓋，男僕雙手捧盒。又畫雜技表演，有躍身騰空，倒翻筋斗者，奏樂者四人，一男三女，顯然爲雜技表演而伴奏，吹簫不易畫，但此畫描寫得最有神氣。這種表演不在室內，所以畫樹木以示意。畫家細心的立意，由此可見。

太原北齊墓

　　北齊壁畫墓，至今陸續發現，有如山西壽陽賈家莊北齊庫狄迴洛墓，山東濟南北齊道貴墓，河南南陽北齊文宣帝高洋妃顏氏墓，又山西太原南郊金勝村附近北齊墓和山西太原南郊王郭村北齊婁叡墓等。如果以壁室壁畫的規模和技藝而論，當以婁叡墓的遺蹟爲代表。

　　婁叡墓是在 1979 年發現的，位於山西太原南郊晉祠王郭村⑤。墓

⑤詳見山西省考古研究所、太原市文物管理委

　員會《太原市北齊婁叡墓發掘簡報》（《文物》

　1983 年第 10 期）。

北齊

出行圖，局部　山西太原婁叡墓壁畫

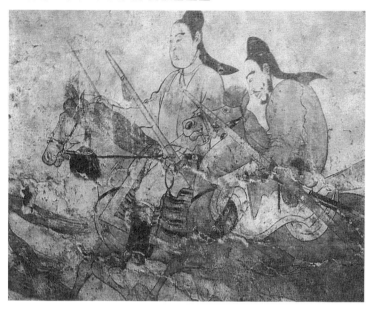

北齊

出行圖，局部　山西太原婁叡墓壁畫

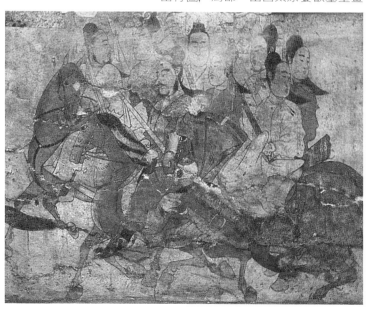

主婁叡是皇室外戚，即武明皇太衛的内姪，生前為大將軍、大司馬，官至錄尚書事，封始平縣開國公，死後謚號為恭武王。入葬於武平元年，即公元 570 年，距今一千四百多年。墓内壁畫殘存 200m²，壁畫一般高為 1.5 ～ 1.7m，壁畫繪於墓門，甬道，天井及墓室頂部。在墓道上層繪有馬群以及駱駝隊。比較顯目的作品，要算墓道兩壁上層所繪的《出行圖》與《回歸圖》，充分反映了墓主生前的部分生活。《出行圖》畫於墓道兩壁。繪三頭奔犬為前導。主騎人物外，有其他遊騎、駱駝載物相隨，行道間，還有武裝騎衛與侍從，道旁畫樹木山石。東壁繪《回歸圖》，主從相隨，牽馬步行。但此畫場面，一派浩蕩景象。

婁叡墓的墓道下層繪軍樂儀仗，畫有號手對吹長角。也繪右手持方立旗，身佩躬囊箭袋的侍衛。又所繪門吏，亦有神氣，可見畫工對這座墓的壁畫，皆精心製作，一絲不苟。墓室四壁下層則繪墓主内庭豪華生活的場景，墓主夫婦坐帷帳内，作觀賞樂舞表演狀。墓室中還繪有祥瑞與天象，有羽人、雷公、方相氏以及靑龍、白虎等。

婁叡墓壁畫勾描極精，線條挺勁而流動，在勾描中結合彩色暈染，形象描繪，結構嚴謹，輪廓基本準確，也注意到違反透視的處理。所用顏色為朱、土黃、石靑、石綠，還有赭色和褐色。至今壁上色澤猶鮮。畫工對形象很有概括能力，能按畫面需要，如意變化，故所畫不板。對不同人物的身份，作不同處理，對墓主坐騎，用筆特別著力，整個畫面，有聚有散，勾線亦有緊有鬆。總之，所畫氣勢不凡，人物顧盼生趣，道具穿挿生趣，層次明確，富有韻律感。至目前為止婁叡墓的壁畫，為北齊傳世作品中最為難得的珍品。近年有人考證，認為這些作品，「當出於楊子華之手筆」。對此，我們以為根據似乎還不足，但出於當時高明的畫工而運用流行的楊子華畫法來製作是有可能的。

北齊壁畫墓，發現已不少，尚有高潤墓、崔昂墓、堯峻墓、庫狄迴洛墓、范粹墓、顏氏墓等，當以婁叡墓的壁畫成就為突出。

與婁叡墓發現相隔十年，即 1987 年 8 月，在山西太原南郊金勝村附近的太原第一熱電廠的擴建工地旁，又發現了一座北齊墓，墓葬單室，磚結構，墓室四壁全部繪有壁畫，現所見，南壁畫全毀，西壁僅有

0　　50 cm

北齊

山西太原婁叡墓壁畫示意圖

（引自山西考古研究所、太原文物管理會的發掘簡報）

北齊

女坐像　山西太原南郊墓壁畫

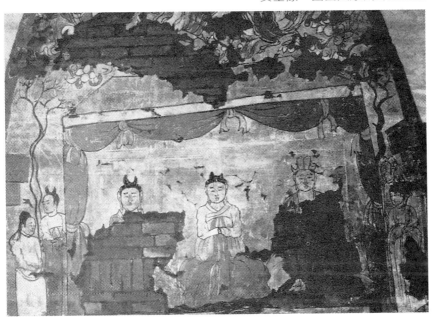

局部，東壁與北壁有殘缺，尚可窺其梗概⑥。如北壁下層繪《女坐像》。在灰藍色帳頂下垂紅色幔帳，帳中素面屏風之前，三婦女端坐於榻上，正中一女頭梳月牙高髻，容貌端莊，右側一女戴淡綠色帽，眉目清秀，左側一女亦梳月牙形高髻。帳兩側各有一樹，樹下分別立有男女侍者。而如東壁，則畫三男子等。墓室壁畫，由於剝落嚴重，未能窺其全貌。畫以硬筆起稿，墨線勾描，平塗填色，所繪雖具一定繪畫能力，但在技藝上，無論那一方面，都遠不及婁叡墓壁畫的精妙。

咸陽、固原北周墓

北周時期的壁畫墓，發現兩處。一發現於陝西咸陽底張灣杜歡墓，內殘存壁畫為一拱手《女立像》，身材瘦削，面有哀愁表情。又畫有中年男子，手持柳條。

另一處，發現於寧夏回族自治區固原南郊鄉，此為天和四年（公元569年）李賢夫婦合葬墓。李賢夫婦生前歷經北魏、西魏、北周三朝，在北周，官柱國大將軍大都督。墓室壁畫現存比較完全的有二十多幅，墓主夫婦像已不見，僅見有所畫門樓，侍衛。還殘存有一女樂伎部分身軀，腰前掛有腰鼓，並作以手擊鼓狀。所繪形象質樸，但是倘聯繫這個時期的其他壁畫，如敦煌石窟北周壁畫來比較，這些墓室壁畫尚不能代表北周時期的繪畫水準。

北朝的壁畫墓中，1978 年曾在河北磁縣城南二公里的大塚營村北，發現東魏茹茹公主墓，該墓雖被盜掘，但墓內尚保存了近 150m² 的彩繪壁畫。墓室之外，墓道的東西兩壁，墓道南端的入口處，還有甬道、門牆上，都有作品，所畫人像比例準確，線條豪放，形象生動，正由於這樣的繪畫水準，使人們不難想到北齊產生楊子華、曹仲達等優秀畫家，就不是偶然的了。1987 年，也在河北磁縣城西的灣漳村，發現

⑥山西省考古研究所、太原市文物管理委員會

《太原南郊北齊壁畫墓》（《文物》1990 年第 12 期）。

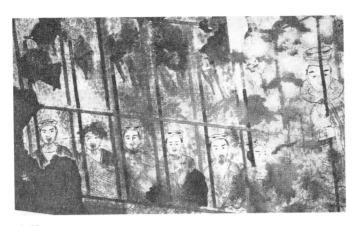

東魏

儀衛人物　河北磁縣茹茹公主墓壁畫

了北朝墓。畫有龐大的儀仗出行隊列及其他蒼龍、白虎等，畫技達到相當水準。

南朝壁畫

丹陽、南京南朝墓

　　丹陽的南朝墓在胡橋與建山，胡橋這座大墓，據認爲是南齊景帝蕭道生夫婦合葬的陵寢。全部墓葬除印磚壁畫外，尙有十種不同花紋圖案和三十三種不同文字符號的陽紋模印的墓磚。墓葬壁畫，都砌在墓室東、西兩壁，分存在兩壁的上、中、下各部。壁畫有《七賢》、《騎馬樂隊》、《羽人戲虎》等。畫以老、莊思想爲指導，反映了對神仙、對玄學淸談的崇尙。胡橋大墓的《竹林七賢》畫像，大部分殘缺，但聯繫建山大墓的壁畫，可知所畫爲嵇康、阮籍、山濤、王戎、阮咸、劉伶、向秀及榮啓期。畫這個題材，自東晉至南朝以後，代不乏人，在南京西善橋南朝大墓壁畫中，便有這樣的作品。

　　南京西善橋墓室南北兩壁中部各有磚印壁畫。這兩壁作品，與丹陽南朝墓一樣，據﹝估計是先在整幅絹上畫好，分段刻成木模，印在磚坯

上，再在每塊磚的側面刻就行次號碼，待磚燒就，依次拼對而成的」[47]。

兩壁共畫八人，南壁繪刻嵇康、阮籍、山濤、王戎四人，北壁繪刻向秀、劉伶、阮咸、榮啓期四人。畫中並繪刻各種同根雙枝形的樹木，嵇康左旁繪銀杏一株，阮籍之旁繪槐樹，山濤之旁繪垂柳，並有松樹、闊葉竹等。人物席地而坐，情態、服飾均不相同。所畫簡樸，磚印線條，相當流暢。可謂「畫體周瞻」、「體韻遒舉」之作。其中以山濤、王戎、劉伶刻劃最有神氣。山濤頭裹巾，赤足曲膝坐於皮褥上，一手挽袖，一手執耳杯，表現出一種飲酒沈思之意。王戎則一手靠几，一手玩弄如意，仰首，屈膝，赤足而坐，其前有瓢尊與耳杯，瓢尊中尚浮一小

南朝

七賢與榮啓期，局部（摹本）

江蘇南京西善橋墓磚印壁畫

[47] 南京博物院、南京市文物保管委員會報導

（《文物》1960 年第 8、9 合期）。

南朝

嵇康，局部（拓片）

江蘇南京西善橋墓磚印壁畫

鴨，寫出了王戎「不修威儀」，似有醉意之態。所繪劉伶，又是一種情態，露髻，曲一膝，赤足而坐，一手持耳杯，一手作蘸酒狀，生動而多趣地畫出了他的嗜酒；特別是寫其雙目凝視杯中，更刻劃了他有「視名醪而心醉」的特性。

　　丹陽和南京的四個南朝墓，尤其是所畫《七賢》與榮啓期的那幅《高逸圖》，不但在內容上，而且在格式上都一樣。當時的繪畫，在唐人評論中，常常提到某家「樣」，所畫《七賢》，其實就是一種「樣」的傳統形式。東晉的戴逵、顧愷之、史道碩，南朝宋的陸探微，齊的毛惠遠，都畫過「七賢」。又據《歷代名畫記》卷五、卷六所載，顧愷之與陸探微，不但畫過「七賢」（《竹林像》），而且還畫過《榮啓期》。可知南朝壁畫《高逸圖》，其源流出自晉代。

　　畫「七賢」與榮啓期的這種表現形式，不只在南朝，至唐代的創作中還被作爲範本。晚唐孫位所畫的《高逸圖》，畫中的人物，現存四人，有可能原來畫的就是「七賢」中的「四賢」。孫位《高逸圖》的構圖形式，橫幅，樹石與人物相間，人物席地而坐，與江蘇南朝大墓所畫

的「七賢」與榮啓期的章法，採取同樣的方式，有可能是出於同一種畫本。所以南朝墓的這些壁畫發現，正爲這一段繪畫的發展探討，提供了難得的新材料。

鄧縣南朝墓

河南鄧縣學莊的南朝墓，位於鄧縣城西北六十里的湍河西岸。墓用

南朝
郭巨埋兒　河南鄧縣學莊墓畫像磚

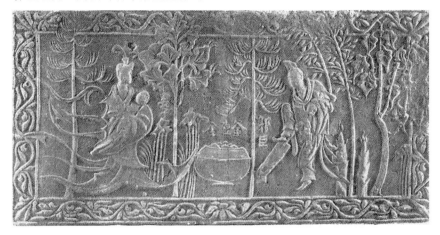

南朝
侍從　河南鄧縣學莊墓畫像磚

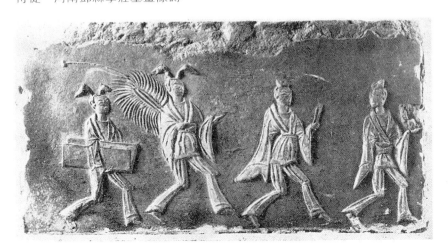

特製的刻印畫像磚築成。畫像磚有三十四種，如商山四皓、郭巨埋兒、老萊子娛親等，畫磚上並填塗紅、綠、紫等七種顏色。墓的捲門上，還保存了較爲完好的彩色壁畫。壁畫全高3m，寬2.7m，每邊門寬0.6m。壁畫用筆流暢，中間上部畫一獸首，狀極兇猛。中部兩旁各畫飛仙，衣帶飄舉，一持爐，一散花。下部左右邊各畫一守門人，手持寶劍，頭戴冠巾，朱紅上衣，皆有鬚，雙目炯炯有神。墓葬的時代，當在南朝劉宋時[48]。比之南京、丹陽所發現的南朝畫像磚墓要早一些。其中施彩畫像

南朝

門衛（摹本）　河南鄧縣學莊墓券門壁畫

[48]該墓時代，尚有四種說法：一,「可能是南北朝」，二,「東晉至蕭梁」，三,「東晉太元十一年至陳太建十二年」，四,「以宋、齊兩代可能爲大」。

磚的畫風，已如前面所述，不但近似東晉顧愷之，而且與山西大同北魏司馬金龍墓出土的木板漆畫以及敦煌莫高窟 285 窟西魏壁畫供養像有著很近似的地方。南北朝的社會是因戰亂動盪而且被各個封建統治者割據的，可是在繪畫藝術上，它還不是因為有這樣的情況而完全隔斷交流，前面提到北魏蔣少游至南齊，果然「圖畫而歸」，也透露了南北藝術的交流情況。

隋、唐、五代 的 繪畫

（公元581～960年）

引　言

隋、唐、五代三百七十多年的歷史，是中國繪畫史上繁榮昌盛的時期。尤其是唐代，是中國長期封建社會最輝煌的時代，我國的繪畫，無不由此時開始成熟而趨於更大進步。至於隋及五代，它們都起到過渡的橋梁作用，隋起到南北朝過渡到唐代，五代起到唐代過渡到宋代的特殊作用。這段歷史，不可等閒視之。

隋文帝（楊堅）統一全國，結束了兩晉南北朝三百多年來的混亂局面。在政治與經濟方面，都作出了重要的改革，很快地鞏固了新王朝的統治。尤其是採用北朝以來的均田制，大大促進了農業生產的恢復，因而文化藝術也相應的得到發展。

隋代除繪畫、壁畫之外，卷軸畫已風行。當時的最高統治者，一方面命令侍臣作畫，如夏侯朗繪《三禮圖》，下詔「雕鑄靈相，圖寫眞形」；另一方面，派遣官員至民間各地，收集前朝遺留下來的書畫，以爲儲藏。繪畫活動之勤，遠遠勝過北周與南陳。這個朝代，雖然只是短暫的三十餘年，但是在繪畫上，卻能綜合秦漢以後南北發展起來的各種形式與各種表現方法。所以隋代的繪畫，在繪畫史上，成爲魏晉南北朝過渡到唐代的一座橋梁。

唐代，是中國長期封建社會當中最輝煌的時代，在中國和亞洲的歷史上，都起過巨大的作用。由於唐初實行了一定程度的緩和社會矛盾和促進社會生產發達的政策，封建經濟很快的得到了恢復和發展，社會秩序也因此趨向穩定。到了玄宗開元、天寶間（公元713～755年），經濟、文化的昌盛，達到了封建社會

的鼎盛時期。詩人杜甫在《憶昔》詩中寫道：「憶昔開元全盛日，小邑猶藏萬家室。稻米流脂粟米白，公私倉廩具豐實。九州道路無豺虎，遠行不勞吉日出。齊紈魯縞車班班，男耕女織不相失。」但是安史之亂以後，社會發生了變化，此時階級矛盾尖銳，穩定的封建經濟急劇衰退，貴族地主日益驕奢淫逸，百姓日益顛沛流離，「朱門酒肉臭，路有凍死骨」的現象更爲顯著了。

　　由於國際海陸交通的發展，中國高度的封建經濟和文化的發達，遂使東方各國以至歐洲，尤以日本、朝鮮及越南各國所受到的影響最深。日本在隋代與中國的文化關係已相當密切，到了唐代，接觸更加頻繁，在武后長安、玄宗開元及德宗建中、貞元時，日本常常派人來留學。當時日本有「遣唐使」，成員之中就包括了畫師、音樂長。我國鑑眞和尚之去日本，把唐代的建築、雕刻、繪畫、書法等技術帶去，影響更大。新羅與中國的關係也密切，德宗時，竟有新羅畫家在京師任少府監①。文宗開成五年(公元840年)，新羅來留學的有一百餘人。他如高麗、百濟等國，都先後派了留學生來，多至八十餘人。此外，與印度的關係，也很密切。玄奘、義淨，長途跋涉至印度。玄奘於貞觀二年（公元628年）西行，至貞觀十九年（公元645年）回長安，經歷五十六國，計時十七年之久。玄奘在印度取得了不少佛經，也把中國的文化藝術帶到了印度。此時印度、錫蘭的僧人(其中有藝術家)也各由陸路、海路來中國。今之尼泊爾及中亞細亞北部，遠至阿拉伯半島與東羅馬，都有「冒萬里而至者」。

①金忠義，新羅人，工巧過人，畫跡精妙。見《新唐書·卷一六九·韋貫之傳》，又《歷代名畫記》卷九。

固然，他們中的許多人是爲了貿易而來，但是，就在這些交往中，對於文化交流，也產生了一定的作用。

唐代是中國古代最令人嚮往的時代。唐代的文化在世界文化史上也是金光閃閃的。在那時，詩歌發展到高潮，美術發展到繁榮昌盛的階段。所謂「盛唐」之畫，在中國美術史上占著極爲重要的地位。當然，形成一個文化繁榮的時代，它必然是多方面的。所以在唐代，繪畫之外，文字、詩歌、音樂、舞蹈、雕塑、書法、工藝、建築等各種藝術，都有相當的發達與進展。文學家有如韓愈、柳宗元，詩人有如李白、杜甫、白居易，書法家有歐陽詢、褚遂良、虞世南、顏眞卿、柳公權、張旭、懷素等，他們的成就，幾乎都是譽馳千秋。就繪畫言，這個時代的畫家，至今有文獻或畫跡可查的近四百人，突出的畫家如閻立本、李思訓、吳道子、王維、曹霸、韓幹、張萱、周昉、邊鸞等都在各個方面取得了重大成就。吳道子在藝術形象塑造上的窮極變態，曹霸「意匠」的「慘淡經營」，王維的「詩中有畫，畫中有詩」等等，都說明唐代繪畫的異彩煥發。又據張彥遠《歷代名畫記》中記述，當時的繪畫似有分科，如分人物、山水、花鳥、鬼神、鞍馬、屋宇等②，標誌著唐代繪畫在歷史上進入新的發展階段。這個新的發展階段，在當時是蓬蓬勃勃的，也是大有朝氣的。

唐代雖無宮廷畫院設置，但當時的統治者，有特別喜好書

②張彥遠《歷代名畫記》卷一載：「聖唐至今
二百三十年(即公元 618～847 年)，奇藝者駢羅，
耳目相接，開元天寶，其人最多，何必六法
俱全，但取一技可採。」下自注曰：「謂或人
物，或屋宇，或山水，或鞍馬，或鬼神，或
花鳥，各有所長。」

畫的。唐玄宗李隆基即如此。《資治通鑑·卷二一七·唐紀三〇》載：玄宗即位，「始置翰林院，密邇禁廷，延文章之士，下至僧、道、書、畫、琴、棋、數術之工皆處之，謂之待詔」。技藝特別高的，另作別論，有的授內庭供奉，也有授「內教博士」。

　　唐代繪畫的發達與發展，還反映在畫家對藝術各方面的進一步理解，張璪提出「外師造化，中得心源」，正是畫家在繪畫創作上對主、客觀兩方面的作用有了辯證的認識。不僅如此，對於與繪畫創作有間接關係的活動，也都能有機的結合並領會。吳道子觀裴旻將軍舞劍後，作畫「有若神助」。吳道子學書法於張旭，提高了自己的畫技。張旭觀公孫大娘舞劍，自此「草書長進，豪蕩感激」。這些等等，只有在整個社會的各種藝術有了豐富的實踐經驗，才有可能共同形成在創作精神上的某種相通的現象。

　　在這個時期，畫家之間的經驗交流多起來了，畫家與詩人的交流也密切起來了，李白、杜甫、顧況、白居易等都寫下了不少論畫詩。

　　由於繪畫的發達，對於繪畫作品的流通、收藏，也比前一代更活躍。杜甫《夔州歌十絕句》中有「憶昔咸陽都市合，山水之圖張賣時」句，說明此時賣畫風氣已開。張彥遠《歷代名畫記》載，貞元初有賣畫人孫方顒，曾給張彥遠家買得名畫真跡不少。還說當時人「手揣卷軸，口定貴賤」，而且訂出高低的畫價，高的「二萬」，次的「一萬五千」或「一萬」。像閻立本、吳道子所畫的屏風，一片值金二萬③。當時繪畫的收藏，帝王的內府，尤其在貞觀、開元之時，搜求之數可以「謂之大備」。

　　帝王之外，貴族豪富也競相收藏，有的「自號圖書之府」，裴孝源《貞觀公私畫史》、張彥遠《歷代名畫記》、朱景玄《唐朝名畫錄》等，不僅記錄了當時的畫跡，並且反映了當時收藏

畫跡的各種情況。

在這時期，由於宗教的需要，寺院、石窟都畫有大量的壁畫。新疆、西藏地區，西北邊陲的敦煌莫高窟及天水麥積山等處的石窟藝術，繼北朝之後有了更大的發展，莫高窟的唐代壁畫，壯麗宏偉，至今成爲我國這個藝術大寶庫中的最重要遺蹟。當時的寺院，據文獻的記載，幾乎成了「畫廊」，三門至大殿、兩廊以及塔上都寫滿了經變、佛傳、本生等，「天花散香閣，圖畫了在眼」，往往色彩奪目，光照一寺。

燦爛的唐代繪畫，在我國長期的封建社會中是劃時代的。在各個方面，勃然興起，蔚爲大觀，這個時期的藝術成就，在歷史上是空前的。

但是到了唐代末年，土地兼併劇烈，農民與小工業者的生產和生活，十分艱難，加之賦斂，不勝其重，因此就造成了農民的大起義，並打垮了唐朝大部分的統治機構。但是割據在各地的藩鎮，爲著擴大自己的勢力與土地，在戰亂之中起來鎮壓農民的起義。與此同時，藩鎮之間，又展開了劇烈的兼併戰爭。

③二萬，當指二萬錢。《舊唐書·卷九·玄宗本紀》載：開元二十八年，「京師米斛（石）不滿二百」。《資治通鑑》卷二一四載：開元二十八年，「西京、東都米斛（石）直錢不滿二百」。《新唐書·卷五〇·食貨志》載：天寶十三年「米石爲二千一百錢」。至肅宗即位，據《新唐書·卷五〇·食貨志》載：「米石貴至七千錢。」據上述資料，在天寶時，若以折中辦法，米價以一石千錢計，二萬錢可買米二十石。又據吳承洛《中國度量衡史》，唐米一石，合今米零點五九四四石，唐米二十石，合今米約十二石。

在這樣的情況下，就形成了「五代十國」④的分裂局面。

這個時期，主要爭奪的地區是中原一帶。南方戰事較少，生產也較未遭到嚴重的破壞，所以農業、商業比較發達，人民生活也較爲安定。在北方的一批貴族、商人、士大夫，紛紛來到江南或往西蜀。因此，「十國」中如南唐、吳越以及前蜀、後蜀等，不僅保存了中國傳統的封建經濟和文化，而且還獲得了一定的發展。繪畫藝術，特別在南唐與西蜀，還是相當活躍的。

西蜀、南唐等國，都設有畫院，這是我國歷史上正式設立畫院的開始。在這個時期，人物畫、山水畫、花鳥畫都作爲獨立畫科逐漸壯大。稱爲「徐、黃異體」的花鳥畫，反映出花鳥畫出現了各種新的風格。這個時期，山水畫取得了顯著的提高。在中原的荊浩、關仝與南唐的董源，他們的成就，都給後世山水畫的發展產生較大的影響。

五代繪畫達到了中古繪畫的新水準，它對繪畫自唐發展到北宋，起著爲其他時代所不能起到的過渡作用。

④五代即後唐、後梁、後晉、後漢、後周。十國即南唐、前蜀、後蜀、吳越、吳、南漢、北漢、南平、楚、閩。

第一節　隋代的繪畫

　　隋代統一了南方各地，雖然爲時不長，但在文化藝術的發展上，卻是一個重要時期。這個時期，佛教復興，佛寺得到大事修建，壁畫繪製，多請當時名手，僅唐代張彥遠的《歷代名畫記》一書中，就記錄了隋代參加壁畫工作的主要畫家如展子虔、鄭法士、鄭法輪、鄭德文、董伯仁、楊契丹、江志、李雅等數十人。隋代統治者之所以重視壁畫，與當時的土木頻興也不無關係。開皇二年，楊堅命高穎等營建西京新都，宮室、官廨、市坊整然。至楊廣，窮奢極侈，大業元年，建顯仁宮於河南，又建壽仁宮於陝西，皆規模極大。同時自長安至江都，設離宮四十餘所。甚至還有「迷樓」之興建。其間繪畫的飾施，除了一般的匠作來粉彩外，少不了有精美壁畫爲裝飾。據《隋書・卷三二・志》載，煬帝楊廣「聚魏已來古跡名畫，於殿後起二臺，東曰妙楷臺，藏古跡；西曰寶蹟臺，藏古畫」，而且撰《古今藝術圖》五十卷，對於繪畫藝術的收藏整理，可謂盡其人力。這些統治者，平時還隨個人所嗜，以書畫爲玩，見有可畫，即使一樹一鳥，也命畫家圖寫，大業八年三月，「見二大鳥，高丈餘，皜身朱足，游泳自若。上（楊廣）異之，命工圖寫」⑤，便是一例。

　　這個時期的畫家，較爲重要的有展子虔、董伯仁和鄭法士。在中國繪畫史上，所謂「顧、陸、張、展」，展子虔就被稱爲唐以前傑出的大家之一。隋代的繪畫狀貌，也可以從文獻記述他們的繪畫事跡中獲得大略。

⑤《隋書・卷四・煬帝紀》。

畫家

展子虔

　　展子虔（約公元 550～604 年），渤海人，經歷北齊、北周，到了隋代，任朝散大夫帳內都督。

　　對於隋代繪畫的發展，展子虔是個關鍵人物。因爲他的創作，在當時起著繼往開來的重大作用。

　　展子虔的繪畫，據湯垕《畫鑑》評述，「描法甚細，隨以色暈」，他的這種手法，無疑是從顧愷之那裡得來的。顧的用筆，猶如春蠶吐絲，描法很細；顧的《女史箴圖》，便是一種「隨以色暈」的畫法，所以展受顧的影響是很大的。又據《歷代名畫記》載，展子虔與董伯仁同被隋文帝楊堅所召，一自河北，一自江南。兩人初到京師，彼此相輕，經過一段時間的相處，致使董伯仁改變看法：「頗採其意」。這則記載，透露出隋初統一時，南北繪畫，各具特點，各有所長，但也各持成見，經過交流，相互影響，因而逐漸融洽提高，展子虔在這方面無疑是起了重大作用的。

　　展子虔在繪畫技巧上，比當時其他畫家高一籌。他擅長畫車馬，宋董逌在《廣川畫跋》中說他「作立馬，有走勢；臥馬，則腹有騰驤起躍勢，若不可掩復也」，說明其所畫的馬，正如唐人稱讚他「觸類留情」。他所作山水，《宣和畫譜》有一段論述，說他寫山水「遠近之勢尤功，故咫尺有千里之趣」。山水畫的發展，自南朝梁的蕭賁，被姚最評爲「咫尺之內，而瞻萬里之遙」後，至隋代的展子虔，是得到同樣評論的第二人，說明處理畫面的空間，展子虔能盡量要求達到以有限來表現無限的藝術效果。

　　展子虔的作品，流傳到唐代的不少，就《貞觀公私畫史》、《歷代名畫記》著錄，有《北齊後主幸晉陽圖》、《王世充像》、《長安車馬人物圖》、《弋獵圖》、《朱買臣覆水圖》、《法華變》等。至於他的壁畫創作，到了

唐代，在洛陽、長安的龍興寺、光明寺、靈寶寺、雲華寺等處都還可以見到。他的繪畫，在唐朝人的評論中，地位甚高。張彥遠把畫家「分爲三古，以定貴賤」。上古，指漢魏，畫家如劉褒、蔡邕、曹髦、曹不興等。中古，指兩晉與南朝宋，畫家如荀勖、衛協、顧愷之、戴逵、陸探微等。下古，指南朝齊、梁、陳、北朝後魏、北齊後周，畫家如謝赫、毛惠遠、袁昂、張僧繇、楊子華、曹仲達、蔣少游、馮提伽等。而把展子虔、董伯仁與唐初的閻立本、張孝師等，定爲近代。湯垕說他「可爲唐畫之祖」，自非偶然。當時評定畫價，一方面把展的作品與唐代的閻立本、吳道子的作品同價。如屏風一片，皆「值金二萬」；另一面，又把展作爲「可齊下古」，與張僧繇、曹仲達、馮提伽等同價。所以要說展子虔的作品產生承上啓後的作用，就在這種評價中，也可以獲得理解。

展子虔的現存作品，傳有一卷《遊春圖》。

《遊春圖》絹本、設色，在歷代經過皇家貴族及其他收藏家輾轉珍藏而保存下來。著錄於周密的《雲煙過眼錄》⑥，明文嘉的《嚴氏書畫記》、詹景鳳的《東圖玄覽編》、張丑的《清河書畫舫》、安岐的《墨緣彙觀》及《石渠寶笈續編》中，畫前隔水上，有宋徽宗趙佶書「展子虔遊春圖」標題。

這幅畫，生動的描寫了許多士人在山水中縱情遊樂的神態，巧妙的表現出陽光和煦的春天，翠岫葱蘢，春波蕩漾。山川的美麗和遼闊，都得到充分的抒寫。畫面展現了郊原，堤岸逶迤地通向幽谷茂林的極遠處，人們在堤岸上策馬縱遊，或停立觀賞陽春美景。畫中山川的境界，都給遊賞者展開了無窮的縱目餘地。宋代書法家黃庭堅(山谷)看了他的作品，寫詩道：「人間猶有展生筆，事物蒼茫煙景寒，常恐花飛蝴蝶散，明窗

⑥周密在《雲煙過眼錄》中提到「展子虔《遊
　春圖》，今歸曹和尚，或以爲不眞」。近人也
　有同樣看法，以爲是初、盛唐時的作品，可
　以進一步探討。

隋　展子虔

遊春圖

隋　展子虔

遊春圖，局部

一日百回看。」⑦這幅畫的技法特點，以細線勾描，很少皴筆，施以青綠，
色彩明秀，人物直接用粉點染，山頂小樹，只以墨綠隨圈塗出，敦煌莫
高窟隋代壁畫描樹，亦有此法。詹景鳳在《東圖玄覽編》中認爲這種畫
法「大抵涉於拙，未入於巧」。其所畫樹，還有一種雙鉤夾葉，上染淡綠。
也有用倒「个」字作葉如松針的。再有一種「點花」法，用粉點點在枝
上。展畫山水畫的這種種畫法，對唐代李思訓一派，產生很大的影響。

⑦見《黃山谷詩文集》卷二。

就山水畫的發展而言，《遊春圖》之類的作品出現，結束了「人大於山，水不容泛」的稚拙階段，而進入「青綠重彩，工細巧整」的新階段。

董伯仁

董伯仁⑧（生卒未詳），汝南（河南汝南）人。由於他的多才多藝，鄉里人多稱他「智海」，官至光祿大夫殿中將軍。他是展子虔的對手，畫史上稱他們為「董展」。《歷代名畫記》卷八引述李嗣真評論的一段話云：「董與展，皆天生縱任，無所祖述，動筆形似，畫外有情，足使先輩名流，動容變色。但地處平原，闕江山之助，跡參戎馬，少簪裾之儀。此是所未習，非其所不至。若較其優劣，則欣戚生言，皆窮生動之意，馳騁弋獵，各有奔飛之狀。必也三休輪奐，董氏造其微；六轡沃若，展生居其駿。董有展之車馬，展無董之臺閣。」這是說：一，董、展兩人的繪畫，各有所長，但較量起來，似乎董在畫臺閣方面，更勝一籌。所以竇蒙說他「樓臺人物，曠絕今古」。二，指出畫家由於生活的局限，所以畫的題材，不可能樣色齊全。「非其所不至」，而是由於「所未習」，不可作求全責備。三，讚揚其有創造性。說他「無所祖述」，並不是說他不要傳統，而是不為「祖述」所約束。董伯仁在隋代畫家中之所以較為重要，主要的也就在這些方面。

隋代畫家除展子虔與董伯仁之外，有鄭法士、楊契丹、田僧亮、孫尚子、閻毗、陳善見、劉烏、夏侯朗、江志等。各競其長，有名於京、洛等地。還有尉遲跋質那，今新疆于闐人，也有名於中原。

鄭法士

鄭法士（生卒未詳），河東人。在北周時，曾為大都督左員外侍郎、建

⑧董伯仁，《宣和畫譜》作「董展，字伯仁」，
實誤，《圖繪寶鑑》亦沿其誤。所謂「董展」
乃指董伯仁與展子虔。

中將軍，封長社縣子。到了隋代，授以中散大夫。他的畫，深受張僧繇的影響。《後畫品》以其師法張僧繇；李嗣真認爲他是張的「高足」。所畫「氣韻標舉，風格遒勁」。

他畫人物「麗組長纓，得威儀之樽節，柔姿綽態，盡幽閒之雅容」。就是畫喬林嘉樹間的臺閣，也不失其典型環境的特色，「必暖暖然有春臺之思」，所以譽其於「江左自僧繇已降，鄭君是稱獨步。」他的作品，至唐代尚存的有如《阿育王像》、《陳玄英像》、《隋文帝入佛堂像》、《北齊畋遊像》、《賀若弼像》、《遊春苑圖》等。李嗣真評其「上品」之作，但認爲在楊子華之下，張彥遠則以爲李的品評不恰當，提出不同看法，以爲在楊子華之上。

鄭法士的弟法輪、子德文，皆善畫。當時如陳善見、劉烏等從學於他。《後畫品》中尚有一段記述：「昔田僧亮、楊契丹、鄭法士同於京師光明寺畫小塔，鄭圖東壁北壁，田圖西壁南壁，楊畫外邊四面，是稱三絕。楊以簟蔽畫處，鄭竊觀之曰：卿畫終不可學，何勞障蔽。又求楊畫本，楊引鄭至朝堂，指宮闕衣冠車馬曰：此是吾畫本也。鄭深嘆服。」這說明鄭法士的虛心好學，也說明凡有成就的畫家，他們的創作是以實際生活爲源泉的。

隋代畫家，還有來自外國的畫僧，如曇摩拙義、迦佛陀⑨等。曇摩拙義，印度人，隋初來中國，曾在四川雒縣（今廣漢）大石寺畫十二神，刻木於寺塔下，至晚唐猶存⑩。

⑨迦佛陀，見《佩文齋書畫譜》引《續高僧傳》，
　　以其「初在魏」，「至隋」亦在。「魏」指北魏
　　孝文帝遷都洛陽後。
⑩見《歷代名畫記‧天竺僧曇摩拙義》。

石窟壁畫

敦煌石窟

　　隋代雖然只有三十多年，但在敦煌莫高窟的隋代壁畫洞窟，竟有七十多窟。其中以 278、280、292、295、296、302、303、305、388、389、396、418、419、420、423、427 等窟較爲重要。隋代壁畫，由於經過北魏、西魏而至北周將近二百年的發展，所以它的提高，就有了一定的傳統基礎。

　　壁畫的題材，除佛、菩薩與佛傳、本生故事外，已出現《法華經變》和《維摩詰經變》。雖然場面還很簡單，卻是唐代大規模「經變」創作的先聲。

　　本生故事畫在隋代莫高窟壁畫中數量較多。本生故事畫，還增加了《睒子本生》，這是莫高窟在北朝時期所沒有的。隋代 296 窟的《須闍提太子本生》、301 窟的《睒子本生》和《薩埵那太子本生》、302 窟的《毗楞羯梨王本生》及 419 和 423 窟的《須達那太子本生》等，都是主題明確、構置巧妙，變化多彩的作品。420 窟窟頂四邊畫《法華經變》，更是別致。

隋

西王母　甘肅敦煌莫高窟305窟壁畫

南頂《比喻品》與北頂的《見寶塔品》，成覺情節調暢，形象生動。423窟窟頂後披所畫《維摩變》，構圖新穎，別創一格。其他如305窟窟頂南北坡，還畫有我國民間傳統神話中的東王公與西王母。這些作品，對人物形象的塑造，逐漸注意到內心性格的刻劃，對佛與菩薩的精神儀態，更多的注意到情韻風致的表達。

有一鋪《福田經變》，畫於296窟，當是北周或隋初之作。內有畫堂閣的內容，在這畫上，非常有趣的是出現了兩位正在持筆作壁畫的形象，這固然是經變畫中的一個組成部分，但就畫史研究來看，這些作品，正是具體地提供了我國一千四百多年前畫工作業的寶貴的形象資料。

壁畫的風格，有的接近於北魏、西魏，也有一種過渡到唐代的表現形式。如所見389窟壁畫，即未脫北魏風貌⑪。至於對本生故事畫的描寫，

隋
東王公　甘肅敦煌莫高窟305窟壁畫

⑪關於389窟壁畫，我曾在筆記上記著：「看了這個洞窟，感到隋畫尚未脫盡北魏風貌，……在編畫史時，如憑這些壁畫情況來看，可以考慮把隋代繪畫歸屬於上一階（即南北朝）。」（《王伯敏美術文選》下冊《莫高窟壁畫簡錄》，1993年，中國美術學院出版社）

隋
福田經變，局部（畫堂閣，摹本）
甘肅敦煌莫高窟296窟壁畫示意圖
（敦煌研究院史葦湘提供）

卻已發展成爲一種連續性更強的藝術表現。供養人有描繪，帶有裝飾作用。有的則畫成了大小前後相間的格式，使人一望而知爲隋代的特殊作風。色彩的運用，顯得有它更明顯的特點。一種主調赭黃色，與北魏時期的用色相接近。另一種以深棕色爲底，畫以大量的石青色，間以青綠，爲北魏壁畫所沒有。再一種以粉壁（白色）作底，用色清淡，配上墨綠，間以青、綠、朱色和淡赭。有的還添加了赤金的點染。這種種用色表現，隋代畫風正在變化中。不少洞窟壁畫中的配景山水，反映出畫樹方法已多樣。208窟、295窟等出現以「介」字爲葉。有的表現，與展子虔《遊春圖》的樹法相似。

莫高窟隋代壁畫的這些變化，預示著我國中古時期的繪畫，有它很大的發展潛力。在技法方面，也將逐漸進入成熟的階段。

莫高窟303窟的山水畫

敦煌莫高窟的壁畫山水，作爲獨立性的作品，極爲少數，而如303窟有隋代壁畫山水，卻如一件「長卷」，保存在該窟四壁的最下部。

現存的隋代303窟，經過五代及清代的重修，所以隋代原來在四壁作的壁畫，只能依據現存洞窟的狀況來推測其大略。這個洞窟現存的壁畫與雕塑，在敦煌文物研究所編印的《敦煌莫高窟內容總錄》中已有詳錄，這裡不再一一了。

在這個洞窟中，現在可以確定爲隋代畫作的，只有殘存的菩薩，藥

叉和男女供養像。四壁最下部的隋代山水，仍然約略可見。其實，302窟的隋畫下部，本來也有類似303窟那樣的「長卷」山水，可惜至今已無法辨清其內容了，所以303窟四壁最下部的這件「長卷」山水，目下顯得它的更重要與珍貴。

在未有論述這件「長卷」山水之前，爲了行文的方便，我想給這件作品擬一個題目。由於這件作品所畫的內容，有七十三個山頭，一百三十四棵樹，故命其名爲莫高窟303窟壁畫《秀山叢樹圖》，這個畫名，猶如書學研究者取王羲之法帖名爲「初月」，「喪亂」等那樣，不一定概括全圖（全文）之意。

《秀山叢樹圖》（下簡稱《山樹圖》），茲簡述如下：

■作品的大概

《山樹圖》在303窟四壁的最下部。圖高30cm，進窟東壁南段長116cm，南壁長397cm，西壁長359cm，此壁長349cm，東壁北段長124cm，全長計1,345cm，其位置與長度如圖所示。應該說，這是一件可觀的「長

隋

《秀山叢樹圖》的位置與長度
甘肅敦煌莫高窟303窟壁畫

卷」山水。如與現存古代的長卷山水比較，它是一件較長又較早的作品
了。現存五代董源的《夏山圖》，長 313.2cm，宋張擇端的《清明上河圖》，
長 528.7cm；宋夏珪的《溪山清遠圖》，長 889.1cm；宋趙芾的《長江萬里
圖》，長 990.2cm；便是被收藏家稱為「特長卷」的宋王希孟《千里江山
圖》，也只長 1,188cm。所以莫高窟出現這件十三公尺多長山水圖，無可
非議，這是一件極為難得的藝術珍品。該圖淡設色，部分已漫漶不清，
對於這件作品，極需採取加意保護的措施。

■作品的內容

　　圖作橫長形式，畫面下部畫山，一個山頭連接一個山頭，山頭形式，
雖然作排列式的處置，由於各有變化，看去高低起伏，所以很是別致。
山上有樹，七種不同類型的樹，多作直立狀。使全圖增加生意。山間、
樹間畫人，又畫有黃羊及其他走獸。計畫人物六人，畫黃羊等大小走獸
十九隻，人物各有姿態，走獸作奔跑狀，有作閒散啃食狀。全圖林木葱
蘢，詩意盎然。現就東壁南段作為起點，順著向南壁、西壁、北壁至東
壁北段的方面環視下去，竟使觀者不啻作百里之行。

　　東壁南段，由一山頭為圖之起首，繼而兩山之間畫一樹。往前為山
岡，樹木較稠密。再往前，畫面有漫漶。

　　再往前為南壁，有重疊山岡，一樹彎曲，與前邊八棵挺直的樹木相
對照，顯得有變化而又有生趣。中畫一人似作「拉弓狀」，有人說是狩獵，
但多數人認為是在山間練功。再往前，山間樹下有二黃羊(見圖1.)，再過
去為山岡密樹。

　　至西壁，岡巒起伏，樹多葉茂，其勢雄偉，但饒靜穆之致。近北壁，
畫二人於山麓(見圖2.)，一前一後。前一人頭部色彩剝落，後一人眉目清
楚，禿頂垂耳，體格健壯，精神十足，以其手勢動態，似練功狀。稍前，
畫二黃羊於山之後背，僅見其首。

　　再往前為北壁，山間有垂柳，別有丘壑，有二黃羊在山岡後面。向
前看，山間畫二獸，一追一逃奔(見圖3.)，力追之獸，畫得極為生動，非
高手莫及。再往前看，畫一獸，形體較大(見圖4.)。再往前，山岡上有三

1.

隋

秀山叢樹圖，局部（二黃羊）

甘肅敦煌莫高窟303窟壁畫

（以下《秀山叢樹》之局部圖均由

敦煌研究院馬玉華勾摹）

2.

隋

秀山叢樹圖，局部（二人）

隋

秀山叢樹圖，局部（二獸）

3.

4.

隋

秀山叢樹圖，局部（一獸）

5.

隋

秀山叢樹圖，局部（三小獸）

隻小黃羊，一匍伏，一跳躍，一昂首而立，生動有趣（見圖5.）。緊接下去，畫有四隻正在奔跑的黃羊（見圖6.），一羊則回首作顧盼狀。山間林木森森，儼若江南山區，再往前，見畫有二人（見圖7.），似作「採果子狀」，但細看非是，二人同樣是練功的動作。

再往前看，便是東壁北段，亦即圖之最後一段。畫一人，顯然在山頂練功，見舉臂作運氣狀（見圖8.）。再往前，山間畫走獸三隻，後一隻，從山背躍出，頭部輪廓已剝落殘損（見圖9.）⑫，但細看獸的形體以及四足，擬此獸爲虎。虎後爲山岡，山上有樹，畫圖至此而終。

綜觀這件作壁畫山水，氣勢磅礴，人物、走獸錯落其間，頗增畫面

⑫以上九幅插圖，均爲敦煌研究院美研所馬玉
華女士勾摹並提供。

隋

秀山叢樹圖，局部（四獸）

隋

秀山叢樹圖，局部（二人在山上）

隋

秀山叢樹圖，局部（一人）

隋

秀山叢樹圖，局部（山間三獸）

生意。就四壁所畫比較，以北壁畫得比較豐富，除山、樹、人物之外，走獸也比較集中。這件作品的可貴，還在於它是具有獨立性的「圖卷」形式，成為敦煌莫高窟現存壁畫山水中有獨立性的唯一之作。

■作品的風格

這是一件有北魏、北周明顯傳統風采的隋代壁畫。畫山用色彩刷染，並以白、灰、棕紅、橙黃等色線勾勒。與莫高窟北魏的《狩獵圖》、《鹿王本生》，北周的《須達那太子本生》、《福田經變》所畫相似。畫樹，有的樹幹作對稱，大葉子則勾線填彩，裝飾性較強。有的猶存「伸臂布指」的作風。從北周至唐代，該圖這些畫樹特點，明確地體現了它那時代發展的過渡性。

人物與山的比例，基本上還是「人大於山」。如一處畫面，山高15.2cm，樹高 23.1cm，而人物竟高 18.1cm。又有一處，山高 13.1cm，人物居然高 16.2cm，作為同一空間存在的透視處理，完全保存了北魏、西魏的壁畫作風。但是值得注意的是，在這同一畫面上，還畫有好多隻小動物，這個「小」，並不是因為動物本身的體形「小」，很顯然這是作者把畫面上的這些動物在同一空間的透視中故意給畫「小」，所以該圖作為隋代的繪畫，這種「小」的形象，充分表明了它在時代上存在著一種過渡的形式特點。作為研究中古山水畫的演變，這件「長卷」山水，無疑提供繪畫在歷史發展變化方面，有著它的一定的意義與價值。

■作品的意義與價值

對於這件《山樹圖》，所不可忽視處，還在於它的位置是在洞窟四壁的最下層。而且是在一百多位男女供養人之下。因此，這件山水圖中的山，意味著這是大千世界的另一個清靜境地。這些山，絕不是象徵須彌山，這個境地，無疑是屬於世俗的世界。世俗有穢土，有熙熙攘攘的人眾，其間往往你爭我奪，有刀光劍影，而這件山水圖中所畫的，卻是一片清靜的境地，至少可使人們圖個起碼的安定生活，這與當時佛教徒們嚮往的西方淨地，並無相矛盾的地方。所以當莫高窟壁畫在隋代出現《阿

彌陀經變》，《藥師經變》和《彌勒上生經變》時，又出現了這件《山樹圖》，並非偶然。從當時的社會現實看，已經混戰了三百六十多年，至開皇九年（公元 589 年）滅了陳，南北統一的局面形成，誰都不願意看到殘殺流血，誰都懼怕過苦海漂溺浮沈的生活，便是統治階級，也希望得到一個休養的機會。所以一個宣揚大乘思想的洞窟，於供養人之下畫了山林壁畫，表現其清靜、幽寂，盡量減去畫中人間煙火味，這是完全可以理解的。

這件《山樹圖》，畫面的確是清靜極了，山上是清靜之地，山的周圍環境也是清靜的。而且不但畫清靜，還畫上了這清靜地帶，表現出人們有一種積極求生的欲望。這裡所謂「積極求生的行動」，指的就是畫著人在山間練功運氣，一個時代的繪畫創作，畫家往往自覺或不自覺地在作品中體現出這個時代的精神。《山樹圖》似乎也並沒有例外。何況「求生不害仁」，這與大乘思想自然能合拍，所以畫上它，都是符合當時石窟壁畫的主題要求。

關於描繪練功運氣，據《隋書·五行志》載：當時南北各地不少人們「信陰陽五色之氣」，認爲這有兩個好處：一強身，二避邪；《蒸門太初玄鏡》中提到，大業中，「人衆多有入山者」，進行「運氣積功」的修練。所以《山樹圖》畫山間的這些人物的活動，斷爲「練功運氣」，是符合歷史事實的。在一本爲高國藩先生著的《敦煌巫術與巫術流變》中，雖然沒有談到與這件作品直接有關的資料，但多少給人體會到敦煌這一帶地方古代是有著巫術性氣功練習的風氣。見該書所引《隋書》卷三八，提到當時人們「俗事阿修羅神，又有樹神，歲初以人祭，或用獼猴。祭畢，入山祝之」。這種祈禱性的活動，有的求鳥，作「鳥卜」，有的則於樹叢下「使氣」，「作慢舞狀」。記載中提到，有的因「事急」，平旦（破曉）去山頂叢樹間「消災」，凡此等等，像這種「使氣」、「消災」、「作慢舞狀」的動作，無疑是氣功的一種，只不過帶有巫術意義罷了，類似記載，與這件畫中所畫的都有可資參證的方面。總之，對於畫中的這些人物，與有人提到的所謂「拉彈弓」、「狩獵」、「採果子」是無關的。

《山樹圖》之作，從山水畫的發展來看，無疑是一件承啓性的作品，

是現存「長卷式」的最早山水圖。在新疆克孜爾尔哈石窟，我們在 23 窟後壁窟頂上，雖然可以看到一件全長 575cm，高約 60cm 的山水與花鳥結合的作品，而且繪畫年代可能還比《山樹圖》早一些，但畢竟不是具有獨立性的「長卷式」的山水圖。所以現存莫高窟的這件《山樹圖》，對研究山水長卷的發展，當然更有它的重要性。

從藝術的進展與提高而論，經過隋代以後三百年的歷程，特別是在唐代經濟、文化各方面都是蓬蓬勃勃的時代孕育下，又有著像李思訓、吳道子、王維、畢宏、張璪、鄭虔等山水畫大家的成就及其影響，使到了宋代，山水畫發展形成一個高潮，出現多種風格，多種流派，這都是順乎自然的。儘管發展到後來的山水畫，無論從筆墨、構圖以及設色方面，都比《山樹圖》的水準有所提高。但是，把《山樹圖》放在山水畫發展史上來衡量，更會看到它在歷史上的特殊地位，我在前面提到過如《山樹圖》的那種承啓作用，這在歷史上怎麼也是抹煞不了的。

第二節　唐代的繪畫

人物畫

唐代人物畫，在傳統的基礎上，獲得較大的發展。盛唐時期，尤為興盛。隨著封建社會經濟的發達與社會上層統治階級的需要和愛好，道釋之外，肖像、仕女畫，風靡一時。其他畫歷史故實、寫社會生活，都有大量的作品產生。傑出的畫家如閻立本、吳道子、張萱、周昉，都是藝絕當代、名聞遐邇，尤以吳道子的成就最突出。其他如尉遲乙僧、范長壽、王定⑬、張孝師、梁令瓚、周古言、盧稜伽、楊庭光、趙公祐等，他們各在初唐、盛唐、中唐和晚唐時期，發揮了專長，作出了貢獻。還有不少畫鞍馬、山水或花鳥的專家，同時又兼長人物畫者，如陳閎、曹

第五章　隋、唐、五代的繪畫

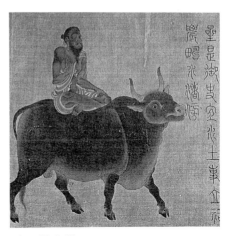

唐　梁令瓚

五星二十八宿神形圖，局部

唐　盧稜伽

六尊者像，局部

霸、韓幹、韓滉、孫位等，不論從文獻記載，或從流傳的作品來看，都有相當的造詣。

　　本節只就唐代各時期最傑出的人物畫家，作簡要的論述，意在通過這些畫家的介紹，說明唐代人物畫在各個方面的成就、特點與發展。

閻立本

　　閻立本（公元？～673年），雍州萬年（今陝西臨潼東北）人、貴族出身。他的一家都善畫。父閻毗，仕於隋代，旣有畫名，並以擅長建築工程著

⑬王定，生於陳太建十四年（公元582年），卒於總
　章二年（公元669年）四月。琅琊臨沂人。其事跡
　除《唐朝名畫錄》與《歷代名畫記》記載外，
　1956年在西安發現其六百六十餘字的墓誌
　銘，可補美術史籍所載之不足。

稱。兄立德，不但是個善繪人物故實的畫家，而且又是工程學家兼工藝家。所以閻立本的藝術，受家庭的影響不少。閻立本曾作過掌管皇家營造事業的「將作大匠」，顯慶中曾代兄任工部尚書。總章元年(公元668年)，官至「右相」，故世有「左相（姜恪）宣威沙漠，右相（閻立本）馳譽丹青」之謂。《唐書》卷一〇〇載其事，說他為主爵朗中時有一日，太宗李世民與侍臣泛舟春苑池，見異鳥容與波上，很高興，命在座的賦詩，並召立本來作畫。當時「閣外傳呼畫師閻立本」，立本不得已，「俯伏池左，研吮丹粉，望坐者羞悵流汗」，因此，歸家時告誡兒子道：「吾少讀書，文辭不減儕輩，今以畫見名，與廝役等，若曹慎毋習。」說明當時的畫師，正是「見用而不重」。

　　閻立本的繪畫師法於張僧繇、鄭法士和他的父親閻毗。對於張僧繇的繪畫，他曾作過一番認真的研究，說他起初不能理解，及再三觀賞，才在僧繇的作品之前，「留戀十日不能去」。初唐畫家能看到六朝及隋代許多名家作品，當時並不難。所以說唐人對「顧、陸、張、展如親師法」，這是完全可能的。

　　太宗李世民是非常重視以繪畫作為工具來維護政權的作用。閻立本根據李世民的旨令，畫過《秦府十八學士圖》、《凌煙閣功臣二十四人圖》、和《職貢圖》。現存閻立本的作品《歷代帝王圖》和《步輦圖》，都有它的現實意義和歷史價值。

　　《歷代帝王圖》今存十三圖，畫兩漢至南北朝隋代的十三個帝王像⑭。對形象的塑造，作者並不是停留在一般的描寫上，而是根據每個帝王所處的時期、經歷和個性，作了精心細緻的刻劃。如對漢光武帝、魏文帝、吳主、蜀主及晉武帝畫得「貌宇堂堂」、「威武英明」。不難理解，這是由於這些帝王都是「開國」之君，而且在歷史上，都有過一番作為。

⑭歷代帝王的十三像是：漢昭帝劉弗陵、漢光武帝劉秀、魏文帝曹丕、吳王孫權、蜀王劉備、晉武帝司馬炎、陳文帝陳蒨、陳廢帝陳伯宗、陳宣帝陳頊、陳後主陳叔寶、北周武帝宇文邕、隋文帝楊堅、隋煬帝楊廣。

唐　閻立本

歷代帝王圖，局部（吳王孫權）

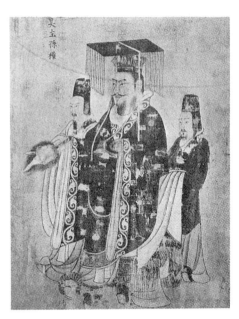

唐　閻立本

歷代帝王圖，局部（晉武帝司馬炎）

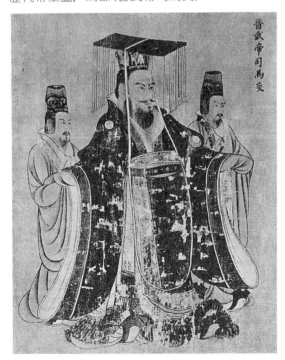

唐　閻立本
歷代帝王圖，局部(陳宣帝，細部)

至於如陳後主與隋煬帝，作者對他們的態度就不同了，竟把他們畫成了「萎靡不振」，不僅在精神狀態的刻劃上，以至服飾裝束都與漢光武、晉武帝不一樣。顯然，對前者，作者是歌頌的，對後者是批判的。但是這種批判，作者依然站在封建正統的立場上來對待歷史人物的。他的目的，無非是爲當時統治階級引起鑑戒和警惕。

唐　閻立本
步輦圖(宋摹本)

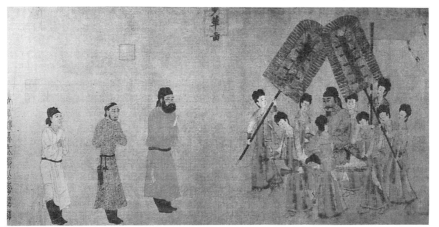

閻立本畫的帝王，作兩手攤開的形式，早見於顧愷之的《洛神賦圖》，與敦煌莫高窟現存唐畫中的帝王供養像，亦有相似之處(有關這個問題，詳述於本章「石窟壁畫」中)。

閻立本的另一幅作品《步輦圖》，是描寫貞觀十四年 (公元 640 年) 十月吐蕃 (西藏) 派遣使者到長安請婚事。《資治通鑑・卷一九五・唐紀一一》載：「吐蕃贊普遣其相祿東贊獻金五千兩及珍玩數百以請婚。上 (太宗李世民) 許以文成公主妻之。」

《步輦圖》以簡練的手法，生動地描繪了唐太宗坐步輦接見來使祿東贊的情景。圖之右側，唐太宗於輦上，既威嚴，又自若，宮女九人，

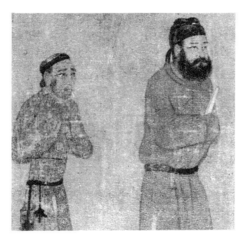

唐　閻立本
步輦圖，局部(祿東贊與引見官)

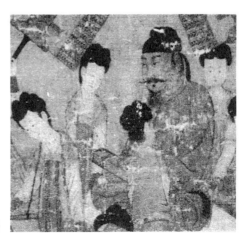

唐　閻立本
步輦圖，局部(唐太宗)

前後左右分列，有抬輦、扶輦，有持扇、有張傘，各具姿態。畫的左側有虬髯執笏的，當是朝中引班的禮官。其後拱手肅立的是吐蕃使者祿東贊，表現出敬畏的神態。最後一人，可能是朝中的翻譯官，在這幅畫中，作者有重點有分寸的刻劃了不同人物在這場面中的各種動作與表情，因而達到更真切的表達，形象地說明漢藏兩族的密切的關係，也反映了漢藏兩族友好的光輝歷史。這幅作品與閻立本所繪的《文成公主降番圖》，同樣具有重大的歷史意義。

《步輦圖》在《宣和畫譜》、米芾的《畫史》及元代湯垕的《畫鑑》，都有著錄，向為歷代收藏家所珍重，可以代表初唐繪畫所具有較高的技術水準。今所存者為宋摹本。

《歷代帝王圖》與《步輦圖》，儘管在風格上有所不同，但在表現上，都重視人物心理活動的描寫。它不是借助於人物動作的藝術誇張，而是集中在人物深刻的刻劃上。在用筆方面，他與顧愷之的「春蠶吐絲」不一樣。閻的線條，是一種比較渾健堅實的鐵線描。在用色上，善施朱砂、石綠，米芾在《畫史》中說他「銷銀作月色布地」，顯得大膽潑辣。又據王元惲的《玉堂嘉話》載，閻畫「老子西升」，還曾「用漆點睛」。《後畫錄》評他「變古象今，天下取則」，這是讚他的畫像成就，也評他的繪畫影響。總之，雖在初唐，繪畫方法已多，且有明顯提高。所以從閻畫創作中，也看出初唐繪畫，它將逐漸進入「煥爛求備」的盛唐階段。

張萱

人物畫到了盛唐以後，出現了一種新的畫題，即所謂「綺羅人物」，這與當時社會變化有密切關係。「綺羅人物」的造型特點，不論是繪畫或雕塑，最明顯的是曲眉豐頰，體態肥胖。既是貴族婦女的實際寫照，也是當時上層統治階級審美要求的反映。

張萱（生卒不詳），京兆（長安）人，開元間為史館畫直，和楊寧、楊昇同以擅長人物畫而著名。張萱尤工仕女、嬰兒畫，有時也畫「貴公子、鞍馬屏障」。據朱景玄評述，張萱「善起草」，並對亭臺、林木、花鳥，皆窮其妙。流傳的作品，僅《宣和畫譜》所載的四十七卷繪畫，其中遊

春、整妝、鼓琴、按樂、橫笛、藏迷、賞雪等，都屬貴族婦女優靜閒散生活的描寫。傳爲宋徽宗（趙佶）所摹的《虢國夫人遊春圖》與《搗練圖》，可以窺見他所畫的風範。

《虢國夫人遊春圖》絹本、設色，描繪玄宗時顯赫一時的王親虢國夫人的出遊。畫中連鑣並轡者爲八騎人馬，包括一女孩，計九人，取材於現實生活，充分表現出那些主要人物，具備著「態濃意遠淑且眞，肌理細膩骨肉勻」的特色。虢國夫人在畫之中部右下者，體態自若；與她同樣乘著雄健的驊騮者爲韓國夫人，面側向虢國。她們丰姿綽約，顯得格外豪華。其餘前三人和橫列後衛的三騎，是出遊時作伴從監與侍女，描繪工細，就是對於馬的刻劃，亦具匠心，全畫氣脈連結，生意盎然。

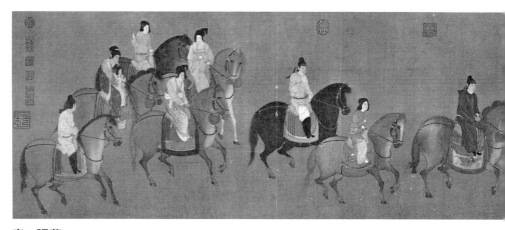

唐　張萱

虢國夫人遊春圖（宋摹本）

《搗練圖》絹本、設色，描繪唐代婦女搗練、絡線、熨平、縫製等勞動情景，富有生活意味，是唐代仕女畫中取材較爲別致的作品。

張萱在當時的影響較大，他的作品，廣被時人效仿，所以他把自己所畫的人物，「朱暈耳根，以此爲別」[15]。據張彥遠記述，「周昉初效張

⑮見湯垕《畫鑑》。

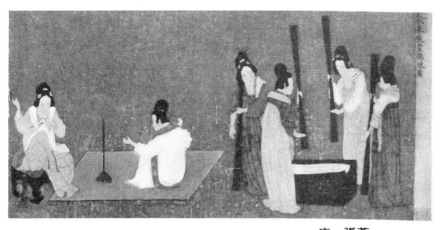

<div align="center">

唐　張萱

搗練圖，局部（摹本）

</div>

萱」，但是到了後來，周昉的作品得到了更大的成就，所以在唐人的評論中，反說張萱「乃周昉之倫」⑯了。

周昉

　　周昉(生卒不詳)，字仲朗，又字景玄，長安人，是中唐時期繼吳道子之後而起的重要的人物畫家。他的作品，別創一體，所以有「周家樣」之稱。

　　周昉出身於官宦之家，是一個「貴族子弟」，常「遊卿相間」。他的那種出身與生活，密切關係到他的藝術表現。《宣和畫譜》評論他「多見貴而美者」，善畫「貴遊人物」，且作「濃麗豐肥之態」。他的作品，最突出的是描繪綺羅人物。宋徽宗所收藏周昉的七十二幅作品，幾乎半數是仕女圖。今傳《揮扇仕女圖》、《調琴啜茗圖》等，可以看出周昉的成就與畫風。尤其是《揮扇仕女圖》，足以窺見他在繪畫上善抓形象主要特點的能力。表現宮廷婦女的不同身份，周昉不只是在服飾上，而是著重在人物的精神狀態及動作上。

⑯見朱景玄《唐朝名畫錄》。

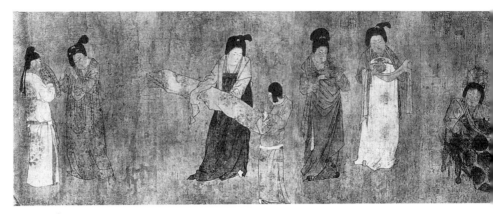

唐 周昉

揮扇仕女圖，局部

《揮扇仕女圖》通過十六個人相互關係的活動情節，透露出宮女們久居禁宮冷寞空虛的思想情緒。正因爲在這些作品中，周昉能夠根據當時的實際，比較忠實地進行了描繪，所以也就比較眞實地反映出封建貴族的生活。在當時，周昉的綺羅人物畫，影響及於國內外，特別引起社會上層人物的興趣。這是由於作者「多見貴而美者」，也在於他是「唐人所好而圖之」，迎合了統治階級中一般人的審美情趣，現存《調琴啜茗圖》、《簪花仕女圖》，當屬於這類型的作品。晚唐程修己是受周昉影響較大的畫家，他對周昉的作品提出了批評，說是，「周侈傷其峻」⑰，即是說，周畫人物過於豐肥，有損形象的俊秀。其實，這不只是某一個畫家的技巧問題，而與「唐人之所好」分不開。因爲這個時代的仕女畫，大多如此，唐代寺觀石窟壁畫上的供養人，唐墓壁畫的婦女形象，以至唐墓出土的婦女陶俑等等，無不「以豐厚爲體」。

唐代肖像畫極爲發達。周畫仕女外，亦善傳神寫照。這個時代如閻立本、曹霸、吳道子、盧稜伽、陳閎、錢國養、左文通、朱抱一、孟仲暉、張萱、李放、趙博文等，都是「寫眞名手」。畫肖像，晉時已提出「以

⑰見溫憲撰《唐故集賢直院官榮王府長史程公
　墓誌銘》（碑陳列在陝西省博物館碑林）。

唐　周昉（傳）

簪花仕女圖，局部

形寫神」，要求達到形神兼備。周昉畫肖像，有一個故事被記載下來，說：
「郭汾陽（子儀）婿趙縱侍郎，嘗令韓幹寫眞，衆稱其善。後請昉寫之，
二者皆有能名。汾陽嘗以二畫張於坐側，未能定其優劣。一日，趙夫人
歸寧，汾陽問曰：此畫誰也？云：趙郎也。復曰：何者最似？云：二者
皆似，後畫者爲佳，蓋前畫者空得趙郎狀貌，後畫兼得趙郎情性笑言之
姿爾。後畫者，乃昉也。」⑱這個記載，說明周昉的肖像畫，生動入微的
表達出精神特徵，善於觀察人物的複雜的性格，有著善於分析人物心理
的本領。

　　周昉的佛教繪畫：

　　京師長安的章敬寺，是代宗（李豫）爲母親吳太后所造，窮壯極麗。
興造時，夜以繼日。因京師現有材料不夠用，代宗下令拆宮殿舊料充數，
工程的巨大，自無待言。到了德宗貞元中又加修理，如周昉描繪壁畫。

⑱見郭若虛《圖畫見聞志》。

《唐朝名畫錄》記載，周昉這次作畫，才下手落筆之際，京都人士爭往觀看，其數萬計。觀衆對畫稿提出了意見，有說畫得妙，有的指出他的缺點。經一個多月，周昉隨意改定，便使觀衆「是非絕語」，「無不嘆爲精妙」。張彥遠在《歷代名畫記》中，還說他「妙創水月之體」。《唐朝名畫錄》中也記述他在上都畫過《水月觀音自在菩薩》。「水月觀音」壁畫，今敦煌莫高窟五代畫像中可以看到。

周昉是第八世紀下半期最有才華的畫家。他的作風，不只是在中、晚唐輝耀著整個畫壇，而且及於後世以至東方各國。貞元間，新羅(今朝鮮)人曾以善價收置周畫數十卷，持歸本國。周昉的藝術，多有繼承傳統而吸取前輩畫家之長。《東觀餘記》說：「設色濃淡」，便是得「顧(愷之)、陸(探微)舊法」，並說他「可與顧、陸爭衡」。米芾評論，竟將他與顧、陸、吳(道子)並稱。至於他與張萱的關係，只不過早年曾經效仿過。當時追隨周昉或受其影響的，有如王朏、趙博文、趙博宣、程修己、高雲、衛憲、鄭富等，在中、晚唐時，他們都是有名的人物畫家。

中唐及其以後的人物畫，描繪仕女，雖然仍是貴族美術的重要題材，但如錢國養那種「衣裳凡鄙」未離賤工⑲的作風，逐漸多起來，繪畫市井、村野風俗的作品已非罕見了。

李眞

李眞，德宗時人，生卒未詳。他的畫法，承襲東晉顧愷之畫法，而又得周昉「規矩」。鄭符曾有「李眞周昉優劣難」句，可見李眞的藝術，能與周昉相匹敵。李眞的《眞言五祖像》，今藏日本。這是日本僧人空海在長安留學時，他的師父慧果讓他從中國帶回去的佛經、圖像中的一部分。《眞言五祖像》絹本、著色，畫金剛智(公元 669～741 年，南天竺人，爲中國佛教眞言宗初祖)、善無畏(公元 637～735 年，中天竺人，與金剛智同門)、不空(公元 705～774 年，南天竺人，師事金剛智，爲中國佛教眞言宗第二祖)、一

⑲張彥遠《歷代名畫記》引竇蒙評語。

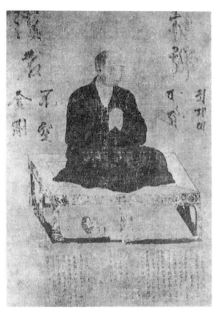

唐　李眞

眞言五祖像，局部（不空像）

行⑳（公元 673〜727 年，鉅鹿人，精通天文，從金剛智學密法）和惠果（公元 746
〜805 年，萬年人，從不空學密法），畫皆殘損，唯不空畫像較完整。這些作
品在日本有不少摹本。可知李眞這一流派的繪畫，在東瀛產生的影響，
不是尋常的。

　　中唐的人物畫家，還有如趙公祐，長安人，略遲於周昉，寶曆中居
四川成都，以畫天王著名。《益州名畫錄》評其「天資神用，筆奪化權，
名高當代，時無等倫」。又說他「數仞之牆，用筆最尚風神骨氣」。他的
畫，不落佛教繪畫的常套，還在於擺脫外來影響而自有創意。公祐一家
善畫，子溫其，孫德齊，都有畫名。
　　晚唐的人物畫家，有如常粲一家，父子都著名一時。常粲的兒子重
胤，繪僖宗像，一寫而成，使內外官屬，無不駭嘆。在使用繪畫的顏料
及對壁畫的保固方面，重胤很有一套辦法。郭若虛《圖畫見聞志》引重

⑳《歷代名畫記》載長安興唐寺，韓幹畫有一
　　行像。

胤自述：「畫壁除摧圮塌爛外，雨淋水洗斷無剝落。」惜其法未傳。尚有尹繼昭的人物、臺閣自成一家，當時師法他的不少，衛賢即是其中之一。晚唐的人物畫家，值得特別提出的，還有孫位。

孫位

　　孫位（生卒未詳），會稽（浙江紹興）人，一名遇，自號會稽山人。《益州名畫錄》載其性情疏野放釋，「雖好飲酒，未嘗沈酩」。《宣和畫譜》說他「樂與幽人爲物外交」。唐僖宗李儇因黃巢起義而逃到了四川，孫位也從長安至蜀。在四川的應天寺、昭覺寺畫《龍水》、《墨竹》、《松石》和《天王像》。他的畫作，至宋代，《宣和畫譜》著錄了二十六件，而流傳到現在的只有《高逸圖》。該圖絹本、設色，圖中畫四人，當是魏晉時的高人逸士，即山濤、王戎、劉伶和阮籍。畫圖的表現形式，與南京西善橋南朝墓發現的磚印《竹林七賢》有密切關係。從作品的內容及布局的特點來看，孫位的這件作品，無疑是根據南朝這樣的一種傳統範本而創作的。畫中山濤，上身坦露，披襟抱膝，兩目正視，表現出旁若無人的傲慢性格。畫家在刻劃上，畫出了這些魏晉「高逸風度」的共性，又畫出了他們的個性。他喜歡畫這類題材，這與他「樂與幽人爲物外交」的生活情趣不無關係。在藝術上，從這些畫跡來看，晚唐的人物畫，保持了中唐的水準。

唐　孫位
高逸圖

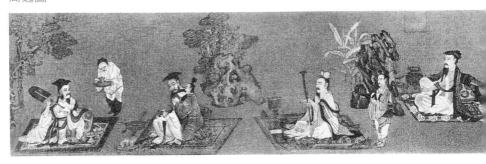

唐　孫位

高逸圖，局部

尉遲乙僧

　　尉遲乙僧(生卒不詳)，月氏人，世居塞地而後遷入于闐㉑。由於他們是于闐王室的貴人，因此充作質子而來到長安。父尉遲跋質那，是隋代著名畫家，稱「大尉遲」，乙僧稱「小尉遲」。乙僧年輕時便有畫名，貞觀初（公元627～636年），于闐國王因他的「丹青奇妙」，推薦他到京都，太宗李世民授以宿衛官，襲封郡公，居長安奉恩寺。初唐時，他與閻立本齊名。他畫「功德、人物、花鳥皆是外國之物象，非中華之威儀」㉒，顯然保留著他那邊區民族繪畫的風格特點。他的繪畫，還有「凹凸畫派」之稱。

㉑關於乙僧的家鄉與族籍，尚有五種說法：一是「西國人」；二是「于闐人」；三是「回鶻人」；四是「東伊朗人」；五是「烏茲別克人」，其家在今之塔城。錄之以爲參考。
㉒朱景玄《唐朝名畫錄》。

乙僧畫跡，據朱景玄、張彥遠、段成式等記述，當時在長安、洛陽一帶的大寺院如慈恩寺、光宅寺、興唐寺及大雲寺等，都畫了大量的壁畫，有佛像、菩薩、鬼神、淨土經變、降魔變、外國佛眾圖及黃犬、鷹、凹凸花等。他的獨特的藝術風格，獲得時人的極高評價。竇蒙說他「澄思運筆，雖與中華道殊，然氣正跡高，可與顧（愷之）、陸（探微）爲友」，張彥遠說他的作品，與閻立本、吳道子一樣，是「國朝（唐朝）畫可齊中古」者㉓。有三則記載，可以進一步說明其藝術特點：(1)「長安光宅寺普賢堂……今堂中尉遲畫，頗有奇處，四壁畫像及脫皮白骨，匠意極嶮。又變形魔女，身若出壁」（段成式《京洛寺塔記》），這是形容其所畫形象生動，精妙不一般。今讀敦煌莫高窟 328 窟盛唐壁畫《說法圖》、445 窟盛唐壁畫《彌勒下生經變》，尤其是如 158 窟中唐壁畫《涅槃變》中的各國王子及同窟《金光明經變》的作品，不能不使人聯想到尉遲乙僧「匠意極嶮」、「頗有奇處」的作風。(2)「畫外國及菩薩，小則用筆緊勁，如屈鐵盤絲；大則灑落有氣概」（張彥遠《歷代名畫記》），這是講他的用筆，「屈鐵盤絲」，比起「春蠶吐絲」來得堅韌，表明用線的方法，又有了提高與發展。(3)「作佛像甚佳，用色沈著，堆起絹素，而不隱指」（湯垕《畫鑑》），這是說明他的用色特點，可知其「堆」彩的濃重厚實，到了「不隱指」的程度，這可能也成爲被稱作凹凸畫派的一個因素。

在唐代，尉遲乙僧父子的畫技是很高的，尤其他所畫的「衣冠人物」，顯然與中原的傳統畫派是不同的。

又據傳，尉遲乙僧之兄名尉遲甲僧，「亦見畫蹤」，說明也能畫。未詳其事。

㉓《歷代名畫記・卷二・論名階品第》中提到：
「上古質略，徒有其名，畫之蹤跡，不可具也。中古妍質相參，世之所重，如顧、陸之跡，人間切要。下古評量科簡，稍易辯解，跡涉今時之人所悅。」

張素卿

張素卿（公元844~約927年），四川簡州人。《圖畫見聞錄》載其「少孤貧落魄」。曾在節度使夏侯孜家中爲差役。雖然如此，卻使他有機會看到古今的一些名畫。夏府有吳道子畫的屏風，素卿曾癡對竟日不忍去，致遭主人責罵。一日於樂至山中，偶遇道士陳乾暉[24]，遂拜其爲師，從此，素卿就入了玄門。乾符間居青城山。中和間，僖宗賜其紫袍，成爲道教中之領袖。

素卿「喜畫道門尊像，天帝星官，形制奇古」[25]。《益州名畫錄》載其於中和時（約公元884年左右）在簡州開元觀畫容成子、嚴君平、葛玄、黃初平、左慈、蘇耿等十二仙君，又在成都龍興寺畫龍虎，在青城丈人觀畫五嶽、四瀆、十二溪女等。在道教繪畫方面，他是下足功夫的。由於他本人入道，比較熟悉道家典籍，因此所畫道家繪畫多有依據。平日一邊吸收傳統畫法，一邊潛意創造，所以成就卓著。所畫形象詭異，不落常套；筆縱灑落，設色奇古，被尊稱爲「一代畫手」[26]。當時從學於他的，有道士李壽儀、陳若愚，皆有畫名於一時，還有畫工張修寶、王三兒、陸世貴等。

張素卿的道教繪畫，不但在當時當地受到重視，重要的還在於影響及於後世。宋、元道觀的壁畫者，沒有不尊奉他爲「典範」。在中古的道教人物畫中，素卿可謂一代的先驅者。

山水畫

山水畫在中國繪畫史上占有極重要的地位。並在東方繪畫中成爲富

[24]《益州道觀志解》載：張素卿師陳乾暉，五福觀道士，畫工出身，善畫龍、虎。有足疾，作大幅壁畫，皆命素卿登架爲之。

[25]郭若虛《圖畫見聞志》。

[26]黃休復《益州名畫錄》。

有特色的藝術。山水畫在發展的過程中，總結出豐富的畫學理論，反映出古代畫家對於自然敏銳的、深刻的理解與體會。

山水畫在唐代開始繁榮。不同風格，競相出現。不少山水畫家，各有創造。有青綠勾斫，也有水墨渲淡。在唐代較充裕的物質條件下，山水畫家們充分利用了這些條件，發揮了他們的藝術才能。傑出的山水畫家李思訓父子、王維、張璪、畢宏、鄭虔、王默、王宰、盧鴻、項容等。大畫家吳道子，在山水畫方面，都有其卓越的成就。

在唐畫卷軸山水保存不多的情況下，敦煌莫高窟壁畫山水樹石，可以幫助我們進一步了解唐代山水畫的發展。唐石窟壁畫山水及山石、樹木畫法詳見本章。儘管卷軸畫與壁畫在技法使用上有所不同，但就藝術表現的時代特點，還是一致的，值得引起注意。

李思訓

李思訓(公元651～718年)，字建，唐朝宗室。開元初封爲左武衛大將軍，畫史上向有大李將軍之稱。張彥遠《歷代名畫記》載述：李思訓「早以藝稱於當時，一家五人㉗並善丹青」。他的山水極得時人所重，故有「山水絕妙」之譽。他畫的《長江絕島圖》流傳到宋代，蘇軾看了以後，似聞「棹歌中流聲抑揚」㉘。

李思訓作畫多以「勾勒成山」，用大青綠著色，並用螺青苦綠皴染，所畫樹葉，有用夾筆，以石綠填綴。尤其在設色方面，所謂「金碧輝映」成爲他的一家手法。至於畫法淵源，張丑以爲「展子虔，大李將軍之師也」㉙。確是如此。這在前面已有提及，不再贅述。

李思訓的繪畫特色，還可以從保存下來的屬於他的流派作品中見到。北京故宮博物院所藏的三幅《宮苑圖》，與記載中的李畫特點相吻合。傳

㉗一家五人即李思訓、弟思海、子昭道、姪林
　　甫、姪孫李湊。

㉘蘇軾《李思訓畫長江絕島圖》詩。

㉙見《清河書畫舫》。

唐　李思訓
江帆樓閣圖

李思訓所作《江帆樓閣圖》，絹本、設色，縱 101.9cm，橫 54.7cm，藏臺北故宮博物院。畫江天浩渺，風帆溯流。畫中表明，山水技法到了李思訓時，確已達到了成熟的地步。張彥遠評他所「畫山水樹石，筆格遒勁」，可以在這幅畫中看出。若與《遊春圖》對照，它的發展，主要表現在賦彩染色上，但樹木的畫法尙保留展畫特點。在這幅畫中，畫法已有皴法。唐人山水有皴，不只是見於這幅畫，現存敦煌莫高窟的唐代壁畫，其中配景山水，即有此種皴法，不過比較簡略而已。

有關李思訓的事跡，朱景玄在《唐朝名畫錄》中提到。玄宗於天寶中，要吳道子畫嘉陵江風光於大同殿，並說「時有李思訓，山水擅名，帝亦宣於大同殿圖，累月方畢」。這段記載，向爲畫史所錄，其實與事實不符，因爲李思訓卒於開元六年，至天寶中，李已去世二十多年，旣不可能被玄宗所召，更無可能與吳道了一起作畫於宮中。

李昭道

　　李昭道，稱小李將軍，克承家學，稍有發展，張彥遠評他「變父之勢，妙又過之」，朱景玄卻說他「筆力不及」。今傳《春山行旅圖》，當是這一派作品。絹本、設色，畫峭壁懸崖白雲繚繞、山間樹木蒼鬱、行人策騎遊賞，細筆勾染，方寸之間，極雲光嵐影之變。可以體會當時山水畫法的提高，遠過於南朝。

　　綜觀二李山水，既繼承了傳統的畫法，又有了新的創造，說山水畫至二李發生「一變」，不無道理。二李的繪畫是初唐時期最有影響的山水畫派。在我國繪畫史上向被多數人認爲是北派山水的一種。

　　關於二李山水之變，涉及到吳道子的問題。張彥遠《歷代名畫記・論畫山水樹石》中說：「(唐代) 山水之變，始於吳、成於二李。」這則評論，曾經在畫史上發生了混亂，因爲李思訓先於吳道子而死，所以不少

唐　李昭道（傳）

明皇幸蜀圖，局部

人認爲不能以吳爲「始」，也不能以李爲「成」。其實張彥遠的這段話是不成問題的。張說「山水之變，始於吳」，這是指吳道子「於蜀道寫貌山水之體」之時「始創山水之體」的「始」。此時二李都健在，吳雖年輕，但是早熟，故以山水變革之「始」屬於吳。但是吳到了中年以後，雖畫山水不輟，畢竟把主要精力放在佛道人物畫上，而二李卻一直孜孜於山水畫，故以山水變革之「成」歸於李。唐代學二李的畫家不少，如王熊，曾任潭州（長沙）都督，所畫湘中山水，是李將軍的靑綠一派；還有如暢誴、李平鈞、鄭逾等，都受二李畫風影響，並使這一流派的繪畫，更加強了它的風格化。

王維

　　王維（公元701～759年），字摩詰，太原（山西）祁縣人。在開元、天寶的盛唐時代，是一個負盛名的詩人，又是一個有才氣的畫家。他的《送元二使西安》，被譜成「陽關三疊」，成爲時人的流行的樂曲。

　　玄宗開元九年（公元721年），他中了進士，曾官至尙書右丞。晚年在陝西「藍田別墅」過隱士生活。他曾深依禪宗，有時竟以「談玄終日以爲樂」，因此在他的藝術作品中，也就滲透著一定的佛學思想。他所畫的《輞川圖》，據說是一種「山谷鬱鬱盤盤，雲水飛動」，而且是「意出塵外」[30]的構思。《輞川圖》原作於淸源寺之壁，因寺的圮毀，故此畫早已無存。但此畫被後人稱之爲「輞川樣」。後人臨寫者不少，有郭忠恕《臨王維輞川圖》，張積素《臨王維輞川圖》，又有郭世元《摹郭忠恕輞川圖》，此外還有商琦、趙孟頫、王蒙、唐棣以及明淸的宋旭、王原祁等所作的種種《輞川圖》，居然還出現了郭摹《輞川圖》的石刻本。正由於文人們在審美情趣上有某種共同的愛好，千餘年來，《輞川圖》已成爲文人理想山川的臥遊地，亦即士大夫精神生活所嚮往的「神境」。同時，也足以說明王維在歷史上是一位有藝術魅力的畫家。

　　王維旣是詩人，又是畫家，其所成就，不僅僅能詩善畫，而且把藝

㉚見《唐朝名畫錄》。

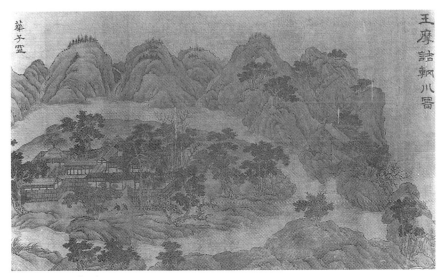

宋　郭忠恕（傳）

臨王維輞川圖，局部

術中的詩與畫，通過他的創作，給以融化。蘇軾評論他的作品：「味摩詰之詩，詩中有畫；觀摩詰之畫，畫中有詩。」詩畫有機的結合，這是中國畫的特點。《宣和畫譜》中提到他的詩句如「落花寂寂啼山鳥，楊柳青青渡水人」、「行到水窮處，坐看雲起時」、「白雲回望合，青靄入看無」之類，說是「皆所畫也」。

　　他在繪畫上，除了精於寫山水之外，也畫道、釋肖像與歷史畫。

　　他的山水畫，是從多方面吸取長處的，不但繼承傳統，也還吸收當代畫家之長。張彥遠說他「工畫山水，體涉今古」，對於今人，他所尊重的是吳道子，因此他所「畫山水樹石，縱似吳生」。但又能「風致標格特出」。在表現手法上，他有多種才幹。一種「筆墨婉麗」、「石小劈斧皴」，設色「重深」的山水，這種畫法，與李思訓一派接近㉛，所以後人曾將小李將軍（此指李昇）的作品誤作王維畫。另一種是，「筆意清潤」或「筆跡勁爽」的「破墨山水」。郭若虛論董源的山水畫時說：「水墨類王維」，

㉛安岐《墨緣彙觀》：「王維《山居圖》，青綠
　山水」，「界畫纖細」，「類李將軍一派」。

唐　王維

雪溪圖

就這點來說，王維與李思訓的畫風是不同的。總言之，王維與李思訓，
有同有不同，所以根據唐宋人的著述，偏於任何方面來看待王維的畫風
都是不恰當的。到了明代，以董其昌爲代表的一種議論，抓住王維「筆
意清潤」的特點，說他「一變勾斫之法」而專長「水墨渲淡」，從而定其
爲「南宗之創始者」㉜，這與歷史事實就不很相符。要說唐代水墨山水
畫的主要畫家，還應該歸張璪、王墨等，此外還有鄭虔、劉單。王維能
「水墨」，但不能總歸於他。

　　王維的眞跡，唐代已不多見。張祐在《題王右丞山水障子》中曾經
慨嘆「右丞今已歿，遺畫世間稀」，至今流傳的，除《輞川圖》摹本石刻
外，尚有《雪溪圖》、《江山雪霽圖》㉝及《江山雪意圖》等，都係後人
摹作或託名之作。

㉜董其昌的「畫分南北宗」說，詳見第八章。
㉝《江山雪霽圖》有兩個摹本；一在日本；一
　　在美國，名曰「長江積雪」。後者的長度約於
　　前者的兩倍。

張璪

張璪 (生卒未詳)，字文通，吳郡人，擅長文學。盛唐間，「爲一時名流」。善畫山水松石。朱景玄在《唐朝名畫錄》中記述他的山水畫：「高低秀麗，咫尺重深，石尖欲落，泉噴如吼。」蓋以爲「其近也，若逼人而寒，其遠也，若極天之盡。」詩人符載曾記述他在荆州畫松石的情況㉞，更可以想見其創作的才華。那次張璪在監察御史陸潘家，座上有賓客二十四人，都來爭看他揮毫。張璪居其中，箕坐鼓氣，少頃，「神機始發」，他便「毫飛墨噴，捽掌如裂，離合惝恍，忽生怪狀」。畫畢之後，便見「松鱗皴，石巉岩，水湛湛，雲切渺」，使在座賓客無不讚絕。張璪畫用禿筆，有時或以手摸絹素。畫松曾以手握雙管，一時齊下，一作生枝，一爲枯枝，使人有「潤含春澤，慘同秋色」的感覺。由於他對繪畫藝術有深切地理會與豐富的創作經驗，雖然他所撰的《繪境》已不傳，但是他所說的，「外師造化，中得心源」，卻成了畫學的不朽名言。

張璪的山水畫，重在水墨表現，而且運用「破墨」法。他在張家畫八幅山水障，便是「破墨未了」㉟。荆浩在《筆法記》中說他「樹石氣韻俱盛，筆墨積微，眞思卓然，不貴五彩，曠古絕今，未之有也」。所謂「筆墨積微」、「不貴五彩」，這在水墨畫法上，自然是一個很大的進步。

鄭虔

鄭虔 (公元 685～764 年) ㊱，字弱齊 (一作若齊)，又字無謙，河南滎陽

㉞符載撰《觀張員外畫松石序》。

㉟《歷代名畫記‧張璪傳》。

㊱鄭虔生年，向有多種論說，一說公元 685 年，一說公元 692 年，一說公元 705 年，一說公元 726 年。今據王晚霞所編《鄭虔年譜》，作武則天垂拱元年(公元 685 年)生。王編鄭虔譜，見《鄭虔研究》(1990 年浙江古籍出版社)。該書還載王晚霞《鄭虔生卒年考》。

人。少聰穎，杜甫讚其「冠衆儒」。學識淵博，時人譽其爲「高士」。曾爲協律郎，收集當時不少見聞，著書八十篇，被人告發，以「私撰國史」罪，坐謫十年。天寶九年(公元 750 年)，召還京，授廣文館博士㊲。曾畫《滄州圖》，玄宗於其畫尾題「鄭虔三絕」，從此畫名大噪。虔爲官時，貧約澹如，故有「才名四十年，坐客寒無氈」之說。寓長安時，因貧無紙，借住慈恩寺僧房，取柿葉學書。天寶十四年(公元 755 年)，安祿山亂，十五年（公元 756 年）夏，攻入洛陽、長安，時玄宗奔四川，鄭虔與王維等來不及逃避，被劫至洛陽，安祿山授之爲「水部郎中」。其實虔稱病，並未就職。但在至德二年(公元 757 年)，肅宗懲辦受安祿山委任的官員時，虔蒙冤被定三等罪，貶台州司戶參軍。當年虔離開長安時，杜甫剛回家鄉，來不及送別，杜甫對此感到無限遺憾，寫詩道：「倉惶已就長途往，邂逅無端出餞遲。」鄭虔到了台州，曾選民間子弟，設學館於郡城，親自任教，爲台州的啓蒙教化，竭盡其力。廣德二年（公元 764 年）卒，墓在今之浙江臨海大田鎮白石村的金雞山。人們爲了紀念他，曾於臨海城內北固山麓的八仙岩下，築有「廣文祠」，臨海市區尚有廣文路、若齊巷。1988 年，「廣文祠」被重建爲「鄭廣文紀念館」。不僅塑其像，還樹立不少石碑。

　　鄭虔長山水畫外，工書，善詩。所畫山水，其風格自有別致，被認爲「山饒墨趣，樹枝老硬」㊳。在唐代的山水畫家，鄭虔是以水墨擅長出名，故有「鄭虔王維作水墨，合詩書畫三絕俱」㊴之說。鄭虔畫作，

㊲《歷代名畫記》載，鄭虔爲廣文館博士是在「開元二十五年」。據《唐書・百官志》，廣文館「天寶九年置」。又據《唐書》，虔任廣文館博士是在天寶初被「坐謫」後的事。從這兩則記述，可證《歷代名畫記》之誤。

㊳見津逮祕書本《圖繪寶鑑》，但該本無「趣」字。

㊴黄賓虹《畫學篇》，載《墨海煙雲》（1989 年，安徽美術出版社）。

傳世已如鳳毛麟角，唯知朱景玄編《唐朝名畫錄》，給鄭虔之畫列爲「能品上」。至宋時，他畫的《陶潛像》入宣和殿，《宣和畫譜》評其「風氣高逸，前所未見」。宣和殿所藏的鄭虔山水四幅，均名爲《峻嶺溪橋圖》。據《宋詩紀事》卷二三載，宋王晉卿藏有鄭虔「著色山水」，並有「江泉碧澗」的題句。又見《趙孟頫集》，趙有題鄭虔畫之跋語，內云：「思致幽深，景物奇雅，閱之令人蕭然意遠」，可能是鄭虔的一幅水墨山水圖。

今藏遼寧省博物館有一件團扇山水，上鈐有「石渠定鑑」與「寶笈重編」朱文印，所畫淡設色，工緻細密，傳爲鄭虔之作，圖名亦被題爲《峻嶺溪橋》，左旁題詩，鈐「乾」、「隆」二印，詩云：「萬壑千溪不可窮，運神畢具尺圖中。獨嫌未見詩兼字，署尾無能三絕同。」茲推出，以爲專門研究者進一步鑑定。

唐 鄭虔（傳）
峻嶺溪橋

王墨

王墨(一作默,又作冷),(約公元 734~805 年),喜遊江湖間,常畫山水、松石、雜樹。早年師事於鄭虔[40],虔對水墨向來「用心」,這對王墨的影響較大。又曾學畫於項容。據荊浩評論,項容「用墨獨得玄門」,這對王墨的影響當然更大。所以王墨在繪畫上以「潑墨取勝」,是有師承的關係。相傳王墨瘋顛酒狂,醉後,往往「以頭髻取墨,抵於絹素」。這是一種墨戲。朱景玄說,王墨「凡欲畫圖障,先飲醺酣之後,即以墨潑」,「或揮或掃,或淡或濃,隨其形狀,為山為石,為雲為水,應手隨意,倏若造化,圖出雲霧,染成風雨,宛若成神巧,俯視不見其墨汙之跡」[41],說其對水墨性能已充分掌握。

這個時期,善於水墨畫的,尚有韋偃、陳恪、盧鴻、祁岳、朱審、劉單、張志和、顧況、顧生、項信、陳式等。《酉陽雜俎》記代宗時的顧生,他的某些作風與王墨相似。說顧生作畫,「先布絹於地,研調彩色。使數十人吹角擊鼓唉叫。顧子著錦襖,錦纏頭,飲酒半醉,取墨汁寫絹上,次寫諸色,以大筆開訣,為峰巒島嶼之狀,曲盡其妙」。又如韋偃,「山以墨幹,水以手擦」[42],盧鴻則筆墨雅麗,朱審則用墨「險黑磊落」,劉單則「元氣淋漓障猶濕」。諸如此類,都表明盛唐時在墨法上有新的建樹。

唐代的山水畫,在表現形式上,不外乎:

以李思訓為代表的工細巧整,青綠重彩為一格。這在唐代影響較大,畫風也較普遍。不少創作,向這一派發展,或者接近這一派。故唐人以

[40]《歷代名畫記》載:「王默早年授筆法於台州鄭廣文虔」,於情理不合。因鄭虔年歲比王墨大三十歲左右,故原文「授」字,擬「受」字之誤。

[41]《唐朝名畫錄·王墨傳》。

[42]見《唐朝名畫錄》。

爲山水之變「成於李」。

以吳道子爲代表的注重線描，不以設色絢爛爲要求的「疏體」，又是一格。中唐以後有所發展。當時如王陀子，也屬這一派。張彥遠說：「世人言山水者，稱陀子頭，道子脚。」並認爲山水之變「始於吳」。

以張璪、王墨爲代表的筆墨清潤，重在墨法巧變的爲一格。這是唐代新發展起來的一種畫法，當時雖未普遍，但它的影響，至晚唐逐漸擴大。

至於如王維的山水畫，又是一種情況。他對於上述的幾種表現，兼而有之，雖偏重靑綠，但有時作水墨，有時近吳道子，可謂對山水畫法，是一位善於嘗試者。

作爲了解自晉至唐代山水畫法的演變梗槪，這裡，附現存的部分畫跡，作爲圖例示意：

晉至唐山水畫變化舉例示意圖

1. 晉　顧愷之山水

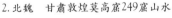

2. 北魏　甘肅敦煌莫高窟249窟山水

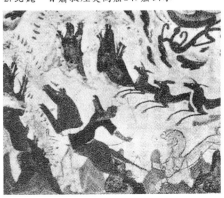

3.北周　甘肅敦煌莫高窟428窟山水(摹本)

4.隋　展子虔山水

5.唐　甘肅敦煌莫高窟103窟山水

6.唐　甘肅敦煌絹畫山水

7.唐　李昭道山水

8.唐　李思訓山水

9.唐　王維山水

花鳥、鞍馬、雜畫

中國花鳥畫的肇始，較山水畫爲早。起先用之於工藝美術的紋樣上。
新石器時代的彩陶，畫有鳥、魚、蛙及似花草的圖案；殷周時代的青銅

器，花草、蟬、魚、蛙、龍、鳳的紋飾逐漸多了起來。長沙戰國楚墓出土的「繪書」，有樹木的圖畫，漢代壁畫與畫像石中，則多有花木鳥獸。至於南北朝時期，這在前一章述及，已出現不少畫花鳥的作品。有的畫家以畫花木、鳥雀、走獸爲專長。但是，這種現象只能作爲花鳥畫成爲獨立畫科之前的萌芽狀態。到了唐代，花鳥畫開始成爲專門的畫科。便是鞍馬及雜畫，都有很大的進展。唐初薛稷爲畫鶴名手。武則天時的殷仲容，工寫貌及花鳥，「或用墨色如兼五彩」⑷。至開元、天寶時期，人才更多。曹霸、陳閎、韓幹之畫鞍馬，獨步一時。其他如馮紹正，以畫鷹、鶻、雞、雉，甚爲精妙。韋鑑、韋偃之畫龍、馬，亦妙得神氣。又如竺元標、蔡金剛、毛嵩、姚彥山、程邈等，都善畫寺壁禽獸。中、晚唐時期，則如韓滉、戴嵩之畫牛，邊鸞、滕昌祐、刁光胤之畫花木、禽鳥、貓、兔，使花鳥畫逐漸成爲獨立的藝術。還有孫位之畫水與畫松竹，都達到相當的精巧。這些繪畫的成就，深深地影響於五代與兩宋。晚唐的滕昌祐、刁光胤、孫位等，自京入蜀，對於五代前蜀、後蜀的花鳥畫尤有影響。

唐代的花鳥畫家，僅據《歷代名畫記》、《唐朝名畫錄》等唐人的著述中統計，當時能畫花木禽獸者，計有八十多人。其中專門畫花鳥畫者近二十人。當然，這只是重要花鳥畫家中的一部分，但也足以說明唐代花鳥畫已具備它的陣容了。

薛稷

薛稷(公元約651～713年)，字嗣通，河東汾陰人。景龍末年，稷近六十歲，任昭文館學士。後來官至太子少保禮部尚書。他的外祖父是魏徵，爲太宗李世民的名臣，家富圖籍，多有虞世南、褚遂良的舊跡。薛稷曾「銳精模學，窮年忘倦」，他的書法學褚遂良，當時有「買褚得薛，不失其節」之說。《歷代名畫記》評論他「尤善花鳥、人物、雜畫」，特別是畫鶴，最爲著名。杜甫有詩稱讚他畫鶴的精妙。杜甫在《通泉縣署壁後

⑷張彥遠《歷代名畫記》。

薛少保畫鶴》詩中寫道：「薛公十鶴，皆寫青田眞，畫色久欲盡，蒼然猶出塵。低昂各有意，磊落似長人。」這壁畫，儘管已褪色，但仍然讓人感到很生動。

薛稷畫鶴，有他一定的創造性。張彥遠說他畫出了「屛風六扇鶴樣」。「樣」是畫樣，是畫圖的一種範本。而且這種範本，還是「自稷始」[44]。唐代畫家，人才濟濟，而能創「樣」的不多，足見薛稷的繪畫，不比尋常之作。

薛稷畫鶴外，也畫人物、樹石和畜獸。當時的兩京及成都等地，都有他的壁畫。薛還畫過《西方淨土變》。

邊鸞

邊鸞（生卒未詳），長安人。德宗時（公元780～804年）任職右衛長史。《唐朝名畫錄》記其「最長於花鳥」，而且畫「草木、蜂蝶、雀、蟬，並居妙品」。朱景玄稱其「下筆輕利，用色鮮明」。《圖繪寶鑑》評其「精於設色，如良工之無斧鑿痕」。所畫牡丹，「花色紅淡，若浥雨疏風，光彩豔發」[45]。傳貞元間，新羅（朝鮮）送來一隻會舞的孔雀，德宗命邊鸞在玄武殿寫生。他畫出了「一正一背」，「翠彩生動，金羽輝灼」的孔雀，似能發出「清聲」之音。當時隨其學畫者不少，其中較爲有名的是陳庶，擅長色彩的運用，所畫百卉，極爲鮮美，世稱「邊、陳」。陳庶畫肖像，也稱能手。

滕昌祐

滕昌祐（生卒不詳），字勝華，吳人。中和元年入蜀，後爲五代前蜀畫家。工畫花鳥、蟬蝶，尤長於畫鵝。他在住宅內布置山石，栽種奇花異草，以爲觀察體會。因此，畫中頗得花鳥的形狀與特徵。所畫「筆跡輕利，敷彩鮮澤」，「宛有生意」，可與邊鸞媲美。今見孫位《高逸圖》中之

[44] 見《歷代名畫記·卷九·薛稷》。

[45] 見《廣川畫跋》。

唐

芭蕉、花樹　甘肅敦煌莫高窟148窟壁畫

唐

花邊　甘肅敦煌莫高窟166窟壁畫

配景蕉石，頗屬花鳥意味，亦屬「筆跡輕利」，可以參考。

刁光胤

刁光胤(生卒未詳)，長安人，工畫湖石、花竹、貓兔、鳥雀。天復年間 (公元 902 年) 入蜀，致使川蜀畫花鳥的前輩「頗減價矣」。當時在那裡的花鳥畫家如黃筌、孔嵩都曾親受其訣。刁居蜀三十餘年，黃休復說他作畫無一日間斷，而是「非病不休，非老不息」。他在年歲很大時，猶作壁畫。他的畫法，對五代前、後蜀的繪畫影響較大。

上述畫家之外，尚有李漸畫虎、馬，盧弁畫貓，張旻、李察畫雞，姜皎畫鷹，強穎畫蘆荻、水鳥，齊旻、鍾師紹畫犬，李逖畫昆蟲，衛憲畫蜂、蝶、雀、竹，陳庶、沈寧、鄭華原畫松石，蕭悅、方著作、張立畫墨竹，各逞其妙，都有一定成就。可知花鳥畫之在唐代，已是蔚然可觀了。

唐

花鳥　陝西西安懿德太子李重潤墓壁畫

唐
竹　陝西西安懿德太子李重潤墓壁畫

曹霸

　　曹霸（約公元 691～？年），譙郡（今安徽亳縣）人。官左武衛將軍。開元中，常被引見，數上南內興慶宮的南薰殿。

　　太宗貞觀十七年（公元 643 年）二月，於禁宮西內三清殿側的凌煙閣，詔畫了長孫無忌等二十四個功臣的圖像，到開元、天寶已七、八十年，這些壁畫的顏色暗淡下來。因此，玄宗命曹霸修補。曹霸「下筆開生面」，使那些功臣像又獲得神采飛揚，竟使觀者感到「褒公鄂公毛髮動，英姿颯爽來酣戰」。

　　曹霸更以畫馬負盛名。當時唐室強盛，每歲由各地送來名馬奇獸，多不可計。京洛的豪門權貴也都養了大量名馬。所以為名馬寫照，成為畫苑一時風氣。杜甫在《韋諷錄事宅觀曹將軍畫馬圖》中有一段描寫，說曹霸「曾貌先帝照夜白，龍池十里飛霹靂。內府殷紅瑪瑙盤，婕妤傳詔才人索，盤賜將軍拜舞歸，輕紈細綺相追飛，貴戚權門得筆跡，始覺屏障生光輝」。這首詩記下了畫家當日在皇宮畫馬受賜的榮耀，也記下了

湯垕《畫鑑》中說：「曹霸畫人馬，筆墨沈著，神采生動。」杜甫在《丹青引贈曹將軍霸》中，對其畫馬更是稱讚不已。說他在宮中畫「玉花驄」時，經過他的慘然經營，便將這匹「迴立閶闔生長風」的名馬描寫得有如「九重眞龍出」。當時「畫工如山」，然而詩人對他的畫馬，竟稱讚爲「一洗萬古凡馬空」。

曹霸爲一代畫馬大家，影響極大，後世畫馬，必提「曹將軍」。曹畫人物、山水亦精神，並能寫眞。後來，他被貶爲庶人，只好「屢貌尋常行路人」，而且遭人白眼。韓幹於當年，即是他的入室子弟。

韓幹

韓幹(生卒未詳)，長安人⑯，少時家貧，曾爲酒家作雜差，後得王維資助，才有了專心學畫的條件⑰。他是人物畫家，也是畫馬專家。初師曹霸。天寶中，玄宗李隆基要韓幹「師陳閎畫馬」，後來發覺其所畫與陳閎不同，因詰之，韓幹回答：「臣自有師，陛下內廄之馬，皆臣之師也。」⑱

關於韓幹畫馬，杜甫在《丹青引》中有一段話：「弟子韓幹早入室，亦能畫馬窮殊相，幹惟畫肉不畫骨，忍使驊騮氣凋喪。」對於「畫肉不畫骨」之說，曾引起了歷代評論家的爭論。唐人張彥遠在《歷代名畫記》中指責「杜甫豈知畫者，徒以韓馬肥大，遂有畫肉之誚」。唐人顧雲在《蘇君廳觀韓幹馬障歌》中也說「杜甫詩歌吟不足，可憐曹霸丹青曲，直言弟子韓幹馬，畫馬無骨但有肉，今日披圖見筆跡，始知甫也眞凡目。」宋人張來則提出另一種看法，認爲當時皇家的馬，飼養得好，「磊落萬龍無一瘦」，又由於「韓生丹青寫天廄」，所以「幹寧忍不畫驥骨」⑲。便是

⑯韓幹籍貫有作大梁人，亦有作藍田人。

⑰詳見《酉陽雜俎》。

⑱朱景玄《唐朝名畫錄》。

⑲《柯山集・卷一三・蕭朝散惠石本韓幹馬圖馬亡後足》。

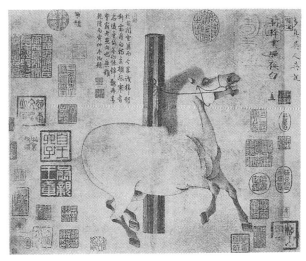

唐　韓幹
照夜白

唐　韓幹
牧馬圖

蘇軾、郭若虛，都爲韓幹說好話。其實，杜甫的眞正含意，還在於反襯曹霸畫藝卓越，像韓幹那樣有畫才的弟子也不能「靑出於藍」。在杜甫的另一篇《畫馬贊》中，詩人對韓幹畫馬，評價極高，說是「韓幹畫馬，毫端有情」。杜甫的「贊」比詩早寫十年，說明早在十年前，詩人對韓幹的畫馬已經很是讚許，何況這還是從總的方面作出評價的。十年後，詩人對韓的畫馬提出了意見，這並不矛盾，而是反映出他對畫馬的評論深入了一步。

唐　韓幹（傳）
神駿圖，局部

韓幹的作品，流傳至今的有《照夜白》和《牧馬圖》。所畫「照夜白」生動之至，不僅表達了玄宗這匹名馬的神氣，而且在解剖結構上，都達到前人所未有的準確。這與韓幹重寫生，能以內廄之馬爲「師」是分不開的。

韓滉

韓滉（公元723～787年），字太沖，長安人。德宗貞元初任右丞相，封晉國公。當他爲地方官時，曾做了不少有益農事發展的工作。如組織百姓「治水養魚」，並與老農「共商瘞田肥料」。政事之餘，研究文藝，學張旭草書「最爲成功」。《唐朝名畫錄》記載他「能圖田家風俗、人物、水牛，曲盡其妙」。《歷代名畫記》評論他畫「牛羊最佳」。他畫過《堯民擊壤圖》、《醉學士》、《文苑圖》、《村社圖》、《田家移居圖》、《田家風俗圖》、《豐稔圖》等。相傳他的《田家風俗圖》，描繪農耕生產，圖分九段，從灌溉、收割到入倉，反映了他對農事的重視與熟悉。他的現存作品《五牛圖》，紙本、設色，縱20.8cm，橫139.8cm，北京故宮博物院藏。生動

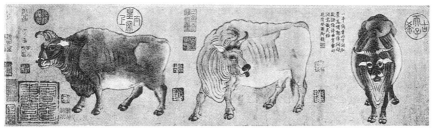

唐　韓滉(傳)

五牛圖

唐　韓滉(傳)

五牛圖，之一

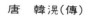

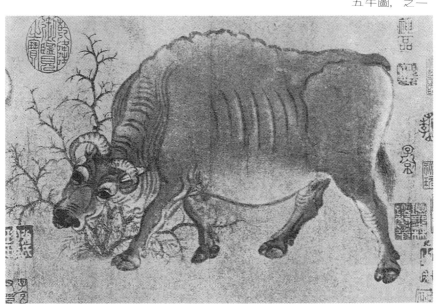

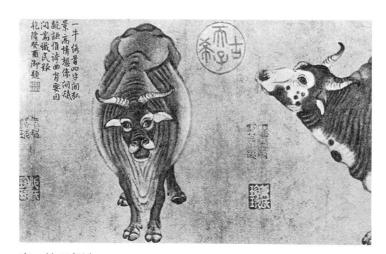

唐 韓滉（傳）
五牛圖，之二

唐 韓滉（傳）
五牛圖，之三

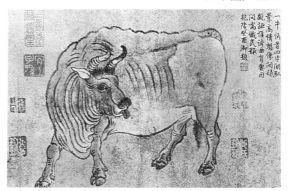

有致，畫牛五頭，各具狀貌，或吃草，或翹首而馳，或縱跨而鳴，或回顧舐舌，或緩步跂行，筆墨簡勁，表現出每頭牛的特性。元代趙孟頫曾爲此畫題跋，稱之爲「希世名筆」。

韋偃

韋偃(生卒未詳)，長安人，出於韋鑑之家，也是畫馬名手。杜甫有《題壁上韋偃畫馬歌》，頗加讚美。湯垕《畫鑑》說：「要之唐人畫馬雖多，如曹、韋、韓特其最著者，後世李公麟伯時畫馬專師之。」

韋偃的弟子戴嵩，更是唐代畫牛的名家。朱景玄評他「嘗畫山澤水

唐　戴嵩(傳)

鬥牛圖

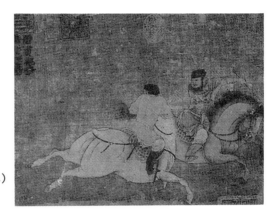

唐　韋偃(傳)

雙騎圖

牛之狀，窮其野性筋骨之妙」⑤。當時以畫牛得名的尚有戴嵩之弟戴嶧及張符等。

　　唐人畫馬、畫牛，開始成爲專題。尤其畫馬，最爲風行。今藏北京故宮博物院之《百馬圖》，無款，元人題跋中定爲唐人所作，絹本，長302.1cm，高26.7cm，描繪九十五匹各種形態的馬，並畫有四十個牧馬的「奚官」和「圉人」。此畫雖然是宋摹，也可以想見唐人畫馬的氣勢。

　　唐代花鳥畫的代表作家，中晚唐有邊鸞、滕昌祐、刁光胤等。

⑤見《唐朝名畫錄》。

中國繪畫通史

第三節　吳道子

　　吳道子（約公元 685～758 年）�51，又名道玄�52，河南陽翟（今禹州市）鴻暢鄉山底吳村人。幼年貧窮孤苦，但在「年未弱冠」，已「窮丹青之妙」。初在韋嗣立�53幕下任小吏，至四川雙流，寫蜀道山水。又在山東兗州瑕邱當過縣尉。此後，就跑到繁華的東都洛陽，即所謂「浪跡東洛」，是他年輕時代生活上的一個重大變化。吳道子到了洛陽，專心從事寺觀的壁畫製作，雖然社會地位極低，但是他的聲望早已揚溢兩京以外，唐玄宗「知其名」，便召喚他入宮供奉，並授以「內教博士」，後來又提升他為「寧王友」。吳道子「召入禁中」，結束了他的浪跡生活。入宮之後，吳道子居長安較久，也以長安為中心點，來往於各地。自此之後，畫藝大進，成就愈來愈大，他的地位，在古代傑出畫家的前列。他的繪畫藝術，為他那個時代增加了光輝，成為一代永為人們所敬仰的大師。

�51神龍間為吳道子「弱冠」之年後不久，即二十歲左右，可能其生年，當在武則天垂拱初，即公元 686 年左右。又見《益州名畫錄》載，知盧稜伽先吳道子而卒。盧稜伽於乾元初尚在，則吳在乾元初及其後，雖不見其有任何事跡的記錄，但吳在乾元初健在可無疑，故擬其於 758 年左右卒。

�52據《歷代名畫記》載，吳道玄，初名道子，玄宗召入禁中，改其名為道玄，民間畫工，則稱吳為「吳道君」。

�53韋嗣立，字延構，《新唐書》在傳，中宗神龍間「累補雙流縣令」。韋有「學行」，中宗策封其為逍遙公。

從民間畫家到宮廷畫家

吳道子原是民間畫家，受玄宗之召而入宮，便從民間畫家成為宮廷畫家。

入宮時，吳道子正當精力充沛之時，畫藝也漸趨成熟。因此，宮外就有不少人要請其作畫，於是玄宗便「封禁」吳道子之手。據載，當時吳道子「非有詔不得畫」，這就成了皇帝專有的專職畫家。後來，吳被授以「內教博士」，即以繪畫教學於內廷。其官職相當於「書學博士」，從第九品下階。此後，又晉升為「友」。「友」算是親王府的屬官，從五品下，有一定地位。他所「友」的寧王，名李憲，是玄宗之兄，封寧王。善畫，曾在宮內花萼樓下作《六馬滾塵圖》，為玄宗及其他大臣讚賞。所以吳道子為其「友」，正如明代陳維岳所謂：「吳生既為寧王之友，又為寧王之師。」�54

劍舞壯氣

天元中，吳道子隨玄宗李隆基車駕洛陽。在那裡，他遇見他的書法老師張旭和舞劍名手裴旻將軍。裴旻的舞劍，和李白的詩歌，張旭的草書並稱為「三美」。相傳裴旻在戰場上，有一次被番軍所圍，裴旻「舞刀立馬上，矢四集，皆迎刃而斷」。又傳其善射，「一日得虎三十一」。當他與吳道子相見時，想以金帛請吳道子在天宮寺為他的亡親作佑福的壁畫。吳不受金帛，欣然對裴旻說：「聞裴將軍舊矣，為舞劍一曲，足以當惠，觀其壯氣，可就揮毫。」�55裴旻笑允，立即脫去縗服，如平常裝束，持劍起舞。據郭若虛在《圖畫見聞志》中描述，裴旻「走馬如飛，左旋右轉，

�54見明李長衡《檀園集‧卷一二‧補遺》引陳維岳（峻伯）之所言。

�55朱景玄《唐朝名畫錄》載。張彥遠《歷代名畫記》也提到。

擲劍入雲，高數十丈，若電光下射，旻引手執鞘承之，劍透室而入。觀者數千人，無不驚慄」。吳道子看畢，激動無比。揮毫圖壁，颯然風起，「有若神助」。說是「道子平生繪事，得意無出於此」。那天，張旭乘興也寫了一壁書，洛陽人士看了道「一日之中，獲觀三絕」。

吳道子作畫，借助於舞劍者的激情和「舞劍」之美，意味著畫家在這個時代的成就，多少受到了周圍同好者在某些造詣上的啟發與幫助。一個藝術家的成長，或一件作品的成長，好比一朵美麗花朵的開放，少不了從泥土、水分、陽光和空氣中吸取所需要的養料。

隨駕畫《金橋圖》

開元十三年（公元 725 年），玄宗封泰山，隆重之至。四月初作準備，至十月動身，用去大量的人力與物力。出發時，先到洛陽，由「百官、貴戚、四夷酋長從行。每置頓，數十里人畜被野，有司輦載供具之物，數百里不絕」㊺。十一月初至泰山下。玄宗騎馬登山，留從官於谷口，只與宰相及祠官同行。當時衛隊儀仗環列於山下百餘里。吳道子與宮廷的其他畫家都隨眾官同去。

玄宗封泰山，去時走北路。以洛陽東都為起點，過懷州(今河南沁縣)、上黨 (今山西長治)、安陽、魏州 (今河北大名東南) 而至泰山。回駕時走南路，自泰安經磁窯、歇馬亭至曲阜，「幸孔子宅致祭」，再向西由兗州瑕邱過宋州 (今河南商丘) 而返洛陽。當玄宗出發經過上黨，車駕抵金橋時㊼，道路縈轉，玄宗見數十里間，旗纛鮮華，羽衛齊肅，十分得意，因此「遂召吳道子、韋無忝、陳閎合同製《金橋圖》」。

㊺《資治通鑑·卷二一二·唐紀二八》。

㊼郭若虛《圖畫見聞志·卷五》記《金橋圖》說：「唐明皇封泰山，回車駕次上黨。」其實不是「回車」。據《資治通鑑·唐紀二八》載，玄宗自泰山回京，過宋州，宴從官時提到懷州刺史王丘等接駕事，正說明玄宗去時走北路。郭著「回車駕次上黨」不確。

　　《金橋圖》描繪玄宗李隆基顯赫地騎著名馬照夜白，在百官衛士的簇擁下經過上黨金橋一帶的場面。據《圖畫見聞志》記錄，三位畫家在創作時是有分工的。陳閎畫玄宗的肖像及所乘的白馬。吳道子主畫其他人物、山水、橋梁、車輿、器仗、帷幕、草木、鷙鳥等。韋無忝畫「狗、馬、驢、騾、牛、羊、橐駝、猴、兔、豬、狸之屬」。

　　《金橋圖》在當時是一幅新聞性質的圖畫。這類圖畫，向為唐代統治階級所重視。如初唐閻立本畫《步輦圖》，後如韓幹畫《呈馬圖》等，都是這一類重大新聞的記錄。吳道子參加畫這幅《金橋圖》，是他一生重要的藝術活動之一。

驚動坊邑

　　吳道子在長安，他的聲譽廣被京都人士傳播。說是街巷婦幼「無有不知吳先生之善畫」。

　　撰寫《唐朝名畫錄》的作者朱景玄，在吳道子去世後不久出生。他在元和初（公元 806～809 年）因應舉住龍興寺，聽寺中一位年上八十多歲姓尹的老者說：一日，吳道子畫興善寺中門的內神，長安市肆老幼士庶，競至觀者如堵。當吳道子最後畫佛的圓光時，轉臂動墨，立筆揮掃，勢若風旋⑱，致使觀者喧呼，驚動坊邑⑲。可以想見，當時的熱鬧，自非尋常，這也是群眾對畫家在精神上的有力支援與鼓勵。

嗜酒利賞

　　吳道子入宮後，「非有詔不得畫」。然而這條「聖旨」，可能執行得並不嚴格。例如吳道子隨駕到洛陽，他就膽敢為裴旻亡親在天宮寺作畫。

⑱宋沈括《夢溪筆談》對吳道子畫圓光作了分析：「畫家為之，自有其法，但以肩倚壁盡臂揮之，自然中規，其筆劃之粗細，則以一指拒壁以為準，自然均勻，此無足奇。道子之妙，不在於此，徒俗眼耳。」
⑲《唐朝名畫錄》、《宣和畫譜》皆載。

又如吳道子的家鄉寺廟落成，寺僧特地來請他，他也敢於前去畫壁。既有先例可緣，長安平康坊菩薩寺的會覺和尚就巧設計謀，促使吳道子爲其獻藝。段成式在《京洛寺塔記》中有一段記述：

> 初，會覺上人釀酒百石，列瓶甕於兩廊下，引吳道玄（子）觀之。因謂曰：檀越⑥爲我畫，是以賞之。吳生嗜酒，且利賞，欣然而許。

吳道子平素喜歡飲酒，張彥遠寫他的評傳，便直言其「好酒」。吳道子有時乘醉創作，相傳他在長安崇仁坊資聖寺淨土院門外壁畫時，「乘燭醉畫」，尤見神妙。又據《宣和畫譜》載，吳道子甚至「每一揮毫必須酣飲」。正因爲這樣，會覺和尚才設計釀酒百石，可謂摸透了吳道子的性情脾氣。

壁畫大同殿

天寶間，玄宗李隆基以四川嘉陵山水美麗，特遣吳道子前去寫生。吳道子就此得到了重遊四川的機會。

川蜀的風光，向爲人們所稱道，無數詩人對蜀中名勝寫下了不少動人的詩句。這次吳道子漫遊嘉陵江，心情暢快，時間從容。好山好水，一幕一幕的掠過，畫家遊目騁懷，把一切的體會與感受都深深地銘刻在心中。返京後，當玄宗問他的時候，他便直截了當的回答：「臣無粉本，並記在心。」

「並記在心」是畫家的一種「默記」，也是中國古代畫家進行寫生時的一種傳統方法。他所記的不是山川表面羅列的一切，而是一山一水，一丘一壑足爲引人入勝的境界。正因爲這樣，這個沒有「粉本」的畫家，當玄宗宣令他在大同殿壁上描繪時，就能極爲迅速地畫出「嘉陵江上三

⑥檀越：梵語「陀那鉢底」，譯其音爲「檀越」，或作「壇賢」。意即施主。

百餘里」的旖旎景色。在此之前，善於畫大靑綠山水的李思訓，曾在大
同殿畫過嘉陵江山水，卻是「累月方畢」，所以當吳道子畫好之後，玄宗
稱羨地評論道：「李思訓數月之功，吳道子一日之跡。皆極其妙。」這則故
事，竟在畫史上成爲膾炙人口的美談。

　　吳道子的大同殿壁畫嘉陵江山水，最先被著錄於朱景玄的《唐朝名
畫錄》中，由於朱景玄的用辭不當，致使長期以來產生兩個誤會。一是
說「明皇天寶中，忽思蜀道嘉陵山水」，因此遣使吳道子前往。按玄宗(明
皇)於天寶十五年夏，因安祿山的軍隊迫近長安，才倉皇奔蜀。在此之前，
明皇根本沒有到過四川，所以說他「忽思」嘉陵江是不妥的；二是把李
思訓與吳道子說成同時畫大同殿壁。按李思訓爲唐宗室孝斌的兒子，生
於永徽二年 (公元 651 年)，卒於開元六年 (公元 718 年)，到了天寶中，即
玄宗宣令吳道子畫大同殿時，李思訓已去世二十多年，怎麼能說「時有
李思訓」？這些記載，影響較大，故於此處作一些說明。

募人殺皇甫

　　開元、天寶之時，吳道子不但在畫壇上獨樹一幟，遐邇聞名，政治
上也有了相當的地位。他畫寺壁，只就大處，「落筆便去」，其態度之傲
慢，往往溢於言表。

　　段成式在《京洛寺塔記》中這樣寫道：

　　　　宣陽坊淨城寺三階院門裡南壁，皇甫軫畫鬼神及鵰，鵰勢
　　若脫。軫與吳道玄（子）同時，吳以其勢迫己，募人殺之。

　　這件事，在郭若虛的《圖畫見聞志》中也有同樣的記載⑥１。只要這

⑥１《圖畫見聞志・卷五・淨城寺》：「西廊萬
　　菩薩院門裡南壁，有皇甫軫畫鬼神及鵰，鵰
　　若脫壁，軫與吳道子同時，吳以其藝逼己，
　　募人殺之。」

些記載屬實，不論吳道子在繪畫藝術上有多大的才能和貢獻，這種罪行是不可寬恕的。

皇甫軫爲畫工，畫史未詳其生平。容待查考。唐人畫鷹、畫鶻、畫鷴者不少，吳道子也會畫鷙鳥。看來皇甫軫之所畫，必定勝人一籌。死於非命，誠可惋惜。

晚境寂無聲

「安史之亂」，給唐代劃分了兩個截然不同的時代。政治、經濟都發生劇烈的變化。當時許多文人、藝術家也因爲這個變亂而遭遇到許多不幸與災難。

「三十六萬人，哀哀淚如雨」，當安祿山攻下長安後，大搶大殺，王孫貴胄遭到殺戮者大半。一般百姓的悲慘，當然更毋待言。文人畫家中，有的隨玄宗逃往四川，有的被安祿山擄到了洛陽，有的流浪於淮楚街頭。至於吳道子，後人沒有明確記載，但從間接的材料中了解到，吳道子是沒有隨駕入蜀的。

安祿山攻進長安，立即搜捕畫工、塑匠和樂師，並「運載樂器、舞衣」，又「驅舞馬、犀象」⑥②等到洛陽。安祿山在凝碧池大宴，「盛奏衆樂」，當時有位樂工雷海清，因不勝其悲，擲樂器於地，向西慟哭，致遭慘殺。安祿山既然如此對待樂師，難道能讓畫工，尤其是宮廷的著名畫師以安逸嗎？

據唐人的記載，肅宗李亨即位後的乾元初，吳道子還露過面。當時他的大弟子盧稜伽畫長安莊嚴寺三門，他發表過意見，說「此子筆力，常時不及我，今乃類我，是子也，精爽盡於此矣」⑥③。自此之後，關於吳道子的記載，就連這樣簡單的敍述都沒有了。總之吳道子的晚境是寂然無聲的。杜甫在《存歿口號》中沈鬱地說：「鄭公（虔）粉繪隨長夜，曹霸丹青已白頭。」他的這番感慨，也透露出唐代從「全盛」趨向外患內

⑥② 《資治通鑑・卷二一八・唐紀三四》。

⑥③ 《歷代名畫記・卷九・唐朝上》。

憂交迫的衰落時期的文藝狀況。這個時期，這位一代大畫家也將結束他的生命了。

兩京神品

經變三百壁

吳道子作畫，雖然各種題材兼工，而且都被稱爲「冠絕於世」，但他的主要創作是宗教繪畫，所以論者以爲「道玄以佛道爲第一」，不無理由。

吳道子的宗教畫跡，多在寺壁，僅在長安、洛陽兩京寺觀的作品，便有三百餘壁之多，且「變相人物，奇蹤異狀，無有同者」。

唐朝佛教，一度盛行「淨土」的信仰，並形成擁有廣大徒衆的教派。淨土宗宣傳西方阿彌陀佛所居的「淨土」是永遠沒有痛苦和煩惱的極樂世界，當時高僧善導居長安光明寺，就曾不遺餘力地宣傳它。

淨土變相的創造，是中國佛教繪畫發展中的一大成就。它總結了宗教繪畫數百年來積累起來的經驗，爲藝術直接反映複雜的現實生活提供了豐富的技巧。淨土變相，雖然表現的是天國幻想，但從某一側面去看，它體現了對於當時封建的繁榮富庶的現實生活的贊揚與肯定。這與一味宣揚佛教苦行、禁慾主張和悲觀厭世的思想是有所不同的。處在那個時代的吳道子也在寺廟裡畫了不少淨土變相的作品，長安的興唐寺、安國寺，汝州的龍興寺等，都有他的這類壁畫。

吳道子的佛教壁畫，有不少記載，《歷代名畫記》、《唐朝名畫錄》、《京洛寺塔記》以及地方志如《河南道志》、《禹州府志》、《曲陽縣志》等都有。這裡就《歷代名畫記》所載，作爲例證。

《歷代名畫記・卷三・記兩京外州寺觀畫壁》載：

1.吳道子在西京（長安）寺觀的壁畫

太清宮　殿內絹上吳寫玄元眞。

薦福寺　淨土院門外，吳畫神鬼。南邊神頭上畫龍爲妙。西廊菩提院吳畫《維摩詰本行變》。西南院佛殿內東壁及廊下吳畫行

僧（未了）。

興善寺　東廊從南第三院小殿柱間吳畫神（工人裝，損）。

慈恩寺　南北西間及兩門，吳畫並自題。塔北殿前窗間，吳畫菩薩。
　　　　大殿東軒廊北壁，舊傳吳畫，細看不是。

龍興觀　大門內吳畫神（已摧剝）。殿內東壁吳畫《明眞經變》。

興宅寺　殿內有吳生、楊廷光畫。

資聖寺　南北面吳畫高僧。

興唐寺　三門樓下吳畫神。西院，有吳生、周昉絹畫。殿軒廊東面
　　　　南壁吳畫。院內次北廊向東，塔院內西壁吳畫《金剛變》
　　　　（工人成色，損）。次南廊，吳畫《金剛經變》。小殿內，吳畫
　　　　神、菩薩、帝釋、西方變。

菩提寺　佛殿內東西壁，吳畫神鬼(西壁工人布色，損)。殿內東、西、
　　　　北壁並吳畫。東壁畫菩薩，轉目視人。

景公寺　中門之東，吳畫地獄並題。

安國寺　東車門直北東壁，北院門外吳畫神兩壁，及梁武帝郗后等，
　　　　並題。經院小堂內外吳畫。三門東西兩壁吳畫釋天等(工人
　　　　成色，損)，東廊大法師院塔，尉遲畫及吳畫。大佛殿東西吳
　　　　畫二神（工人成色，損）。殿內正南吳畫佛（輕成色）。

咸宜觀　三門兩壁及東西廊並吳畫。殿上窗間吳畫眞人。殿外東頭
　　　　東西二神，西頭東西壁，吳生並楊廷光畫。

永壽寺　三門裡吳畫神。

千福寺　繞塔板上傳法二十四弟子。盧稜伽、韓幹畫，裡面吳生畫，
　　　　時菩薩現吳生貌。塔院門兩面內外及東西向裡各四間，吳
　　　　畫鬼神、帝釋，極妙。

崇福寺　西窟門外兩壁神，吳畫自題。

溫國寺　三門內吳畫鬼神。

總持寺　門外東西吳畫（成色，損）。

御史臺　殿中廳吳畫山水（據其畫跡，不是吳）。

2. 吳道子在東京（洛陽）寺觀的壁畫

福先寺　三階院，吳畫《地獄變》，有病龍最妙。

天宮寺　三門，吳畫《除災患變》。

長壽宮　門裡東西兩壁鬼神，吳畫。佛殿兩軒行僧亦吳畫。

敬愛寺　禪院內西廊壁畫，開元十年吳道子描。《日月藏經變》及《業
　　　　報差別變》，吳道子描，翟琰成 (按《歷代名畫記》著者自注云：
　　　　彥遠遊西京寺觀不得遍，惟敬愛寺得細細探討，故爲詳備)。

弘道觀　東封圖，是吳畫。

城北老君廟，吳畫，杜甫詩云：「五聖聯龍兗，千官列雁行。畫手
　　　　看前輩，吳生遠擅場。」

以上只是吳道子在兩京所作壁畫的一部分，至於在兩京之外的壁畫更是
多不勝記。例如他在南陽府文殊寺內殿畫兩壁，所畫菩薩「視人轉身」；
在汝州龍興寺畫淨土變，「使眾工失色」，此外，在他的家鄉禹州的龍福
寺、法融寺都有畫。法融寺在禹州城西南，唐開元十七年創建，該寺落
成時，寺僧明覺特地把吳道子請來畫了兩壁。後來民間爲了讚揚吳畫神
妙，還編造了故事，說洪武年間，該寺東壁毀，吳道子所畫之龍飛去，
州城大雨三日不止，及至城中信士奉起吳道子的神位，焚香祈禱，雨乃
止。其他如在今之渭南、石泉、華陰、鞏縣、汜水、鄭州、封丘等地寺
院都有過他的壁畫。

　　又據以上記載，吳道子在兩京及各州寺觀的壁畫創作，其情況可歸
納爲這樣幾種：

　　(1)畫長安千福寺的菩薩，「現吳生貌」；

　　(2)畫長安菩提寺殿內東壁菩薩「轉目視人」，畫南陽文殊寺的菩薩，
「視人轉目」；

　　(3)有的畫作，吳自己題字，如在慈恩寺、安國寺、崇福寺等處所作；

　　(4)有的作品，當時不知何故尚未「畫了」，如長安薦福寺西南院廊
下所畫的行僧；

　　(5)吳在寺觀，除壁畫外，還有絹畫，如太清宮殿內絹上畫玄元皇帝
像，又在興唐寺，也有吳的絹畫；

　　(6)吳的壁畫，創作時間被具體記載下來的唯洛陽敬愛寺的作品，是

（7）吳畫眞僞，當時有異議的已不少。如長安慈恩寺大殿東軒廊北壁所畫，張彥遠就說「舊傳吳畫，細看不是」。又長安御史臺壁畫，張彥遠也說「據其畫跡，不是吳」；

（8）吳道子每畫「落筆便去」，有不少作品因由一般畫工布色而損失，如長安的興善寺、興唐寺、菩提寺、安國寺等，所畫「金剛」、「西方變」、「神鬼」、「釋天」等，都是「工人成色，損」。

吳道子的宗教作品，還有大量的卷軸畫。據《宣和畫譜》著錄，僅宋徽宗的宮廷裡就藏有《天尊像》、《佛會圖》、《維摩像》、《孔雀明王像》、《天龍神將像》、《檀相手印圖》等九十三件。其他如《中興館閣藏畫》、《嚴氏書畫記》、《東圖玄覽》、《珊瑚網》、《清河書畫舫》等所載的《南岳圖》、《行道觀音》、《羅漢渡江》、《過海騎馬天王》、《大辯才熾勝光佛》及《送子天王》、《火德眞君》等數量不少。吳道子的這種旺盛的繪畫創作熱情，是歷代畫家中少有的。

洛城畫五聖

《歷代名畫記》中提到的洛陽「城北老君廟」，其實當吳道子去作畫時，該廟經過一番修整，已經改稱爲「玄元皇帝廟」。廟裡的壁畫在歷史上非常有名，這是因爲壁畫出於吳道子的名家手筆，又有杜甫寫的五言長律，所以不但在畫史上記載，在文學史上也曾提到它。

杜甫的這首詩，題爲《冬日洛陽北謁玄元皇帝廟》，是一首對玄宗崇道的諷喻詩。當時，朝廷崇奉道教，妄攀老子爲始祖，玄宗更尊爲玄元皇帝，令兩京諸州各建玄元皇帝廟，立玄學，置博士助教講授《道德經》，還在科舉中設立道舉科。

據《唐書‧玄宗本紀》及《資治通鑑‧卷二一六》載，天寶八年六月，玄宗又尊高祖爲神堯大聖皇帝。太宗爲文武大聖皇帝，高宗爲天皇大聖皇帝，中宗爲孝和大聖皇帝，睿宗爲玄眞大聖皇帝，吳道子奉命去玄元皇帝廟作畫，因爲把高祖、太宗等五個皇帝都畫上，所以這鋪壁畫，又被稱爲「五聖圖」。當年多天，杜甫在觀賞時以詩歌記下了他的見聞與

感想。

　　杜甫的詩歌，用意在諷諫。他那時是一介書生，毫無官守言責，眼看這種崇道弊政，蠹國害民，抑制不住內心的感觸，於是援筆抒寫。但是對於吳道了的畫筆，詩人還是讚揚的，如說「畫手看前輩，吳生遠擅場」，又評論道：「五聖聯龍袞，千官列雁行，冕旒俱秀髮，旌旆盡飛揚。」詩人的這種描寫，還反映了吳畫的風格特點，因爲吳畫向有「吳帶當風」的定評。段成式在《京洛寺塔記》中形容吳道子畫的仙女「天衣飛揚，滿壁飛動」，這些「飛揚」、「飛動」，都關係到壁畫形象塑造的生動性，所以詩人又以「妙絕動宮牆」來稱讚吳畫的絕藝，都是合調的。

　　洛陽玄元皇帝廟的壁畫，至宋代還保存著。洛陽畫家王瓘，經常到這座廟觀賞揣摹。那時壁上已積染了灰塵汙漬，這位熱心學習的王瓘，雖遇窮冬大雪，仍不畏嚴寒，在壁上「拂拭磨括，以尋其跡」⑥④。由於勤學吳道子的筆法，在畫史上獲得了「小吳生」的稱號。吳道子畫的這座玄元皇帝廟，至宋末被毀，據明代朱忻《東洛伊闕勾沈》的跋中說，「吳生畫跡也因之烏有」。

摹跡遍江東

　　明代詩人梁時(用行)過江寧，見吳道子畫的觀音刻石，賦詩記其事，其中有句云：「眞跡渺難得，摹跡遍江東。」誠然，吳道子眞跡，宋代已難見到，米芾在《畫史》中提到所見吳道子的作品三百本，說是全部「僞作」。

　　由於吳道子在畫史上名望大，後人摹其畫而勒石的特別多。江北曲陽北岳廟的《鬼伯》刻石，原從「德寧殿」的壁畫摹跡中臨摹下來，於明萬曆間由縣令趙岱主持勒於石上。該畫結構嚴整，形象生動，尚存吳道子的幾分畫意。其他所謂「吳道子筆」的觀音像，或明代翻刻，或清代翻刻，幾乎到處都有，諸如河南鞏縣，四川成都，陝西西安，江蘇南京，福建莆田，浙江金華、普陀、杭州等地的都是。山東曲阜孔廟「聖

⑥④劉道醇《聖朝名畫評》。

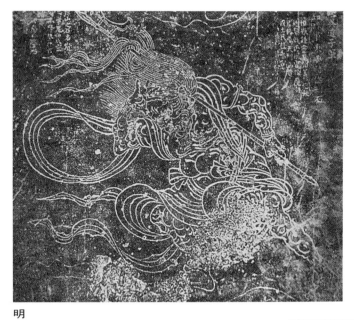

明

鬼伯　河北曲陽畫像石刻

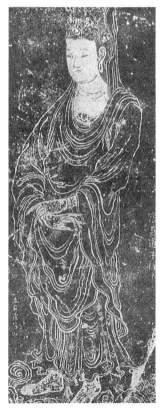

觀音　河南畫像石刻

宋

孔子　山東曲阜聖跡殿畫像石刻

跡殿」陳列的孔子刻像中，傳有吳道子所繪，於宋代勒石的。又陝西戶
縣鐘樓有高僧托缽刻像，款署「唐吳道子筆，梁棟刊」，顯係清代作品。
南京靈谷寺的《寶志像》，唐時勒石，元代重刻，清代乾隆時法守和尚又
據舊拓本翻刻，這樣一再的摹刻，即使原作是吳道子手筆，也就相去很
遠了。甚至有的作品，與吳道子毫不相干，也在勒石時託名於吳，款署
「唐吳道子」或「吳道子恭繪」等。

　　流傳的吳道子摹本，比較值得注意的有《送子天王圖》卷和《道子
墨寶》，還有一軸《寶積賓伽羅佛像》。

　　《送子天王圖》卷（即《釋迦牟尼降生圖》）向為歷代收藏家所珍賞。明
張丑《清河書畫舫》載：「吳道子《送子天王圖》，紙本，水墨真跡。是
韓氏（存良）名畫第一，亦天下名畫第一。」又茅錐《南陽名畫表》記此圖
有「宋高宗乾卦紹興小璽，賈似道封字長印，曹仲玄、李伯時、王廉等
跋」。此卷早年流傳日本，是否傳自吳道子，固然可以存疑，但不失為優
秀的古代作品。圖據《瑞應本起經》而作，描寫釋迦降生於淨飯王家的

唐　吳道子

送子天王圖，之一

唐　吳道子

送子天王圖，之二

唐　吳道子

送子天王圖，之三

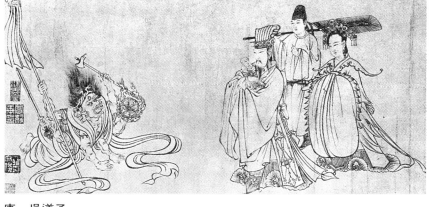

唐　吳道子

送子天王圖，之四

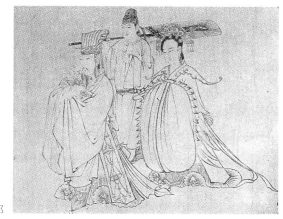

唐　吳道子

送子天王圖，局部

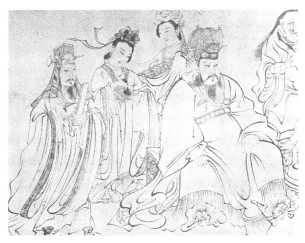

唐　吳道子

送子天王圖，局部

故事。畫的前段，描寫送子之神及其所騎瑞獸向前奔馳的動態，氣氛緊張而愉快。端坐的天王，從他雍容自若的態度上，透露出他因處理一件極不平常的喜事而引起某種激奮的心情，然而又帶著沈思的神色。兩邊文武侍臣以及侍女的表情，也都環繞了這個情節，表露出各不相同的性格所顯示的表情動作。這段描寫天王召見送子之神的情節之所以生動，主要的不在於人物動作的富有變化，而在於表現了這幾個人物對待這件不平凡的事件所引起的應有的各種不同的心理變化。其重大成就，還在於各種不同的心理變化，都集中的表現在為這一件不平凡的事情將要發生之前，各人所賦有的一個共同的表情特徵。畫的後一段，表現淨飯王懷著崇敬的心情，小心翼翼地抱著小兒——釋迦（即悉達太子）緩步而持重地行走著。在淨飯王之前，有一神怪伏地而拜，表現出張皇失措的樣子。這固然是描繪這兩個不同身份的人物在這個場面中出現的不同情態，但也烘托了這個嬰兒具有非凡與無上的威嚴。

《送子天王圖》卷用線挺拔，輕重頓挫似有節奏，衣帶飄舉，作蘭葉描並略作渲染。在畫史上，向傳北宋武宗元師法吳道子，從武宗元《朝元仙仗圖》的畫風來看，確實如此。在敦煌莫高窟的唐畫中，如66窟西壁的觀音像，75窟西壁的菩薩像，172窟所畫的《西方淨土變》等，還可以看出具有吳道子繪畫流派的風采。這卷《送子天王圖》，可以作為探討這個流派繪畫的重要參考。

《道子墨寶》，紙本、白描，現存五十頁。公元1910年（清宣統二年）流出國境，據說原本失傳。現在只留影印本⑥。

《道子墨寶》前頁右下角有「臣吳道子」四字，畫面還蓋有「宣和」印，皆偽。

這部《墨寶》，保留了一些吳道子的作風。畫《地獄變相》，表現了「金胄雜於桎梏」的情景，與歷史記載合。從各方面看來，這部《墨寶》，可能出於明代優秀畫工的手筆，是一種製作道教繪畫的畫稿，其中第17

⑥此據德國影印本序言（1963年，北京人民美術出
　版社據影印本並「沿用原來的題名」出版）。

頁可資證明。該畫作者嫌中間這個神祇畫得不夠滿意，特地在旁邊重新畫了一像，只要細細觀察，便可以看出這是畫稿的痕跡。這部畫稿的有些作品，可能都有民間繪畫的舊本作依據，如39頁的下部山崖，不僅勾線，就是山形輪廓，也頗似敦煌莫高窟36窟、54窟、156窟等唐畫山水。畫中也有取法於宋、元的。如44頁的岩石，似乎用上了南宋人的斧劈皴。人物的用線挺括，有鐵線，有蘭葉，對各種人物的形象、性格的表現，以及對空間的處理，都有一定水準，顯係技巧相當熟練的畫工所作。

這部畫稿，從第1頁至26頁，畫道教的各種神祇及其所屬諸神，有天帝、五聖山君、天蓬元帥、立羽聖寶德眞君、靈官馬元帥、神雷、太歲、神龍等元帥以及火輪天君、和合太保，此外還有太陽星、太陰星、火星、木星、倉頡等。這些神祇，出現於行雲間，表示出別有天地。內容是宗教性的，但畫中的形象，仍然是人間現實生活的寫照。第27頁至40頁，畫《地獄變相》，描繪地獄陰森淒慘之狀。在各殿閻王之下，這些被小鬼抓到陰司的「罪犯」，受到了各種刑罰，有的被挖眼，有的被鋸殺，

唐　吳道子
道教神像(《道子墨寶》之七》)

唐　吳道子

道教神像（《道子墨寶》之十七）

唐　吳道子

地獄變相（局部，《道子墨寶》之三七）

有一屠戶，當受審時，面前放著一面「前相」鏡，鏡中現出屠戶當日宰殺黃牛的行為。在地獄中，有穿官服、戴官帽的權貴，同樣被抓來受審。其實，種種形狀，不是什麼陰司地獄，正是封建社會某些衙門辦案的縮影。第41頁至50頁，雖然畫秦昭王時蜀守李冰在四川灌口興修水利的故事，但所畫情節，全部神化。

此外，有一軸《寶積賓伽羅佛像》，相傳吳道子所作。紙本、設色，高114.1cm、橫41.1cm。畫面傍列護法天王，其下還畫有諸魔歌舞。用筆不苟，敷彩濃淡均勻細膩，極為工整。顯係民間上等畫工之手筆。有瘦金書題「吳道子寶積賓伽羅佛像」，《祕殿珠林續編》乾清宮著錄。畫軸今藏在臺灣。

以上畫跡，只能對吳道子畫風的影響及其演變作簡略的了解，在「真跡渺難得」的情況下，姑且附此借鑑，聊勝於無。

藝術創造與特點

金胄雜於枷梏

吳道子一生具有巨大的創作熱情，有著過人的旺盛的作畫精力。在藝術上的大膽想像和對題材獨特處理的本領，都是令人驚奇的。

吳道子畫了不少宗教畫，當然都為宗教思想起了宣傳的作用，但是在他著名的《地獄變相》中，卻表現了當時佛教徒所顧忌的內容。

佛教徒所謂「地獄」，歸屬於「罪惡眾生所生之地」，有其明顯的階級性。晚唐智參和尚答一位信士所問：「貴者生前善。」即使「今世作孽」，也不入地獄，只不過來世「永生垢結」⑥⑥而已。這個意思很明白，即「地獄」專為被統治者所設置。然而吳道子卻不作這樣理解，也不相信這種宣傳。他所畫的《地獄變相》，把「今世作孽」的高官顯宦同樣扣上腳鐐手銬而進入地獄受審問，他的這種獨特的表現，就是在宋代官修的《宣

⑥⑥垢結，佛家術語，煩惱之異名。

和畫譜》中，也不能不提到這是一種別出心裁的創作。現在，吳道子的《地獄變相》已不能見到，而在《道子墨寶》中，還可以間接地看到吳道子所畫的那種情況。

在《地獄變相》中，畫上「金胄雜於桎梏」，反映出吳道子具有一定的平等思想，在一定的程度上突破了佛教題材的局限性。至少，他不同意在現實生活中的特權人物有權利作惡幹壞事。這種思想反映了人民的共同願望。

竊眸欲語

吳道子在繪畫藝術上之所以達到高度成就，如果沒有對社會生活的深刻發掘，沒有對各種人物性格的細緻觀察，沒有平素在各方面的修養是辦不到的。

從記載他的許多畫跡中了解到，他在繪畫描寫上所得到的真實性、生動性是一般畫家所難以達到的。段成式《京洛寺塔記》中載，吳道子所畫常樂坊趙景公寺門南的「《執爐女》竊眸欲語」。不禁使人聯想到敦煌莫高窟的 220 窟北壁《東方藥師經變》中的點燈菩薩，具有同樣的生動性。這個點燈菩薩，使人明顯的感到她不是「神」，而是現實生活中的仕女。正是這樣，吳道子畫千福寺的菩薩，居然還「現吳生貌」，而且「轉目視人」，分明是藝術形象給予觀眾以極大的感染力。在民間，對於繪畫生動性的要求是嚴格的，比如「畫馬要能走，畫人要開口」等，而民間傳說吳道子畫龍而生煙霧，畫馬逸去，畫水夜聞其聲，畫神趺一足，夜出託夢等神話故事，都是由其所畫的生動而引申出來的。

吳道子繪畫的生動性，其所難能之處，在於塑造富於特徵性和人們容易直覺地受感染的形象，並不一定借助於恐怖的場面。他畫神鬼，竟能「虯鬚雲鬢，數尺飛動，毛根出肉，力健有餘」。《東觀餘論》論其在寺刹所圖的《地獄變相》，「了無刀林、沸鑊、牛頭阿旁之像，而變狀陰慘，使觀者腋汗毛聳，不寒而慄」。此外，《宣和畫譜》載其畫嵩岳寺的《四真人像》，「其眉目風矩，見之使人遂欲仙去」。又《唐朝名畫錄》更有具體的記載，說吳道子在長安景雲寺畫《地獄變相》時，「京都屠沽漁

罟之輩見之而懼罪改業者，往往有之」。屠沽之懼，固然有其他的社會因素，但也足以說明吳道子的藝術有著相當強烈的感染力量。

吳道子的繪畫人物，也有其失考的地方，據說他畫春秋時的孔子學生子路「便戴木劍」，這在唐代，就有張彥遠提出了批評。考身佩木劍，在子路的那個時代是沒有的。及至晉代，百官帶劍，才「代之以木」，還說是，這些木劍，「貴者用玉首，賤者用蚌、金銀、玳瑁爲雕飾」⑥，所以吳道子畫子路帶木劍，就不符歷史事實，被目爲「畫之一病也」⑧。

守其神，專其一

吳道子具有精練的功夫，作起畫來，充滿了激情，往往「彎弧挺刃，植柱構梁，不假界筆直尺」，正是自由自在到了極點。畫起人物來，即使是巨幅作品，可以「或自臂起，或從足先」，「既會其身，果應其口」⑨，因而獲得「膚脈連結」的效果。對吳道子的這種表現，張彥遠的闡釋是「守其神，專其一，合造化之功，假吳生之筆，向所謂意存筆先，畫盡意在」。這也如徐沁在《明畫錄‧人物序》中所說：「（繪畫）造微之妙，形模爲先，氣韻精神，各極其變。」

繪畫造型，既要有形似，也要有神似。沒有形似，神似落空；徒有形似而無神似，畫就刻板無生意。所以繪畫必以有神爲貴。吳道子的作品之所以生動，之所以能感人，就在於形象如「生龍活虎」，這便是他能「守其神」的獨到之處。然而「守其神」，還要有守的法則，這個法則便是「專其一」。「一」是指繪畫的整體，亦即繪畫的全局。所以「專其一」，便是作畫要顧到形象塑造的整體，才不會產生「謹毛而失貌」的弊端。正因爲吳道子能把握「專其一」的法則，所以畫起人物來，無論是「或自臂起」，「或從足先」，都不因此而失大體。據說他的有些作品，還「如以燈取影，逆來順往，傍見側出，橫斜平直，各相乘除，得自然之數，

⑥《晉書‧卷二五‧輿服志》。
⑧《歷代名畫記‧卷二‧敍師資傳授南北時代》。
⑨傳張志和《玄眞子‧論吳道子畫鬼》。

不差毫末」⑦，在這些方面，他的技藝的確勝過六朝的張僧繇。從繪畫的發展來看，漢代尚在「稚拙階段」，至魏晉南北朝開始擺脫「稚拙」的表現，到了唐代，不但不再「人大於山」、「水不容泛」，而且在藝術刻劃上已達到精巧的程度，吳道子在人物畫上的這種成就，就是絕好的例證。

吳道子的畫格，據說是一種「疏體」，他與前代的顧愷之、陸探微不同。顧、陸是筆跡周密，吳道子則「筆才一二，像已應焉」，甚至「離披點畫，時見缺落」。在創作上，點畫「缺落」，而仍然不失其神，這分明是「筆不周而意足」，或即是「遺貌取神」。這種表現，是「筆若無法而無法」，在「僻僻澀澀中藏活活潑潑地」。所以蘇軾評論吳道子「出新意於法度之內，寄妙理於豪放之外」，在繪畫藝術上，是一種高度的表現。

關於繪畫人物，歷來論畫者都說：「用筆全類於書，貴乎筆力，在乎柔中生剛，畫近若遠，思存遠至。」就是論述書法對於繪畫有作用。吳道子雖出身於畫工，但曾學書於張旭、賀知章，在書法上用過功，所以他的壁畫，自題者不少。他的筆法，宋杞（授之）以為有「賀監（知章）之意，為眾工所不能及」。吳道子的用筆，早年差細，中年似蓴菜條⑦，流暢而又有頓挫。明代周履靖撰《天形道貌》，提到歷代衣褶描法有十八描，其中柳葉描與棗核描，便是吳道子的描法。相傳吳畫金剛力士，其肌肉發達處，用的便是棗核描。清代蔣驥的《傳神祕要》，提到一種「用筆短，落筆輕，乾淡漸加，細潔圓潤」的方法，也說是傳自吳道子。浙江紹興上虞一帶民間畫工所傳的用筆四要，所謂「準、烘、砌、提」，與蔣驥說法合，但口訣中相傳，說「四要是要旨，傳自吳道子」。尤其是「砌」的方法，是使「筆法枯潤適中」，「終以痕跡渾融為妙」，這與吳道子畫人物的「賦彩簡淡」都是一致的。

始創山水之體

吳道子「幼抱神奧」，是一個早熟的畫家，又是一個全才畫家。他工

⑦《佩文齋書畫譜》卷八一引蘇軾《東坡集》。

⑦湯垕《畫鑑》。

畫人物、道釋、驢馬及樓臺，也擅長山水畫。

張彥遠對於吳道子的山水畫是非常推崇的。他認爲吳道子在青年時代就有所創造，並且「自成一家」。還說他到了四川，蜀山蜀水給予他深刻的印象與啓示，所以有「因寫蜀道山水，始創山水之體」的說法。

吳道子對於山川的表現，給人以強烈的眞實感。《歷代名畫記》說他「往往於佛寺畫塑，縱以怪石崩灘，若可捫酌」。吳道子的「山水之體」，是一種筆簡意遠的「疏體」，近乎粗放的逸寫。這樣的作風，與那個時代李思訓一路工整巧密的山水畫相比較，顯然是一種新的創格。如果與王維的「重深」，朱審的「濃秀」，揚炎的「奇贍」，王宰的「巧密」等風格相比，更見出吳道子在當時是異軍突起。張彥遠在《歷代名畫記》中之所以說他「古今獨步」，之所以說他「山水之變始於吳」，並非過譽。

在唐人的山水畫中，王維的作品被認爲「體涉今古」，非一般山水畫家所能及，蘇軾譽之爲「詩中有畫，畫中有詩」。但是王維的山水畫，卻又被看作「蹤似吳生」。足見吳道子在山水畫方面的影響，不在人物畫之下。

此外，有一個問題需要注意：張彥遠在《歷代名畫記·論畫山水樹石》中提到，「(吳道子)於蜀道寫貌山水，由是山水之變，始於吳，成於二李(李將軍、李中書)。」這則評論，曾經在畫史上產生了不同的理解。因爲在歷史上，李思訓早於吳道子，又先吳道子而死。所以有人以爲張彥遠所論不確，不能以吳爲「始」，更不能以二李爲「成」。其實張彥遠的這段話是不成問題的。張之所以說「山水之變，始於吳」，乃是指「始」於吳道子「於蜀道寫貌山水」之時。這時吳雖年輕，而李思訓還健在，還有李之子昭道也在。小李與吳道子年紀相近，當吳「創山水之體」時，正是「小李畫山水得力」之時，則山水畫的變革之「成於二李」，於情於理都還可以說得通，何況吳道子於中年之後，儘管畫山水不輟，然而他的主要精力，畢竟放在人物畫的創作上，而不是始終專攻山水畫。二李始終畫山水影響更大，故謂「成於二李」，事實如此。

「吳家樣」與「吳裝」

繪畫史上，畫家的創造，被尊稱為「樣」的不多。「樣」即「樣子」，亦即楷模的意思。在藝術上既要給人以楷模的作用，首先要具有獨特的風範。古代的畫家中，被稱為「樣」的，有張僧繇的「張家樣」，曹仲達的「曹家樣」，再就是吳道子的「吳家樣」，還有周昉的「周家樣」。

「吳家樣」固然有吸收「張家樣」長處的地方，但是吳能巧變，不受張之「法度」的束縛。同時，吳又能突破「曹家樣」自北齊以來在畫壇上的支配地位。「吳家樣」與「曹家樣」的顯著區別，一是「吳帶當風」，其勢圓轉，衣服寬鬆，裙帶飄舉；一是「曹衣出水」，體制稠密，衣衫緊貼肉，結構謹嚴。由於表現出來的質感不同，其所用筆，吳是運動感較強的蒓菜條，曹是一種挺勁的鐵線描。在形象塑造上，吳道子的獨創性更是強烈，即所謂「眾皆密於盻際，我則離披其點畫。人皆謹於像似，我則脫落其凡俗」。他的有些作品，甚至「脫落」到只以「墨蹤為之」，竟「使後人莫能加彩」。

吳道子的有些作品，純是白描，當時被稱之為「白畫」。吳道子每落筆前，「必凝視（壁上）良久」，直接以「木柯（朽）子起稿」。清代民間畫工作壁畫，凡不用「漏稿」⑫，能夠拿起「木柯（朽）子」直接在粉壁上勾出初樣的，被稱為「道子術」，意即吳道子的一套技術。

設色方面，吳道子不像當時的一般作品那樣絢爛。宋郭若虛在《圖畫見聞志·論吳生設色》中說：「嘗觀所畫牆壁、卷軸，落筆雄勁，而敷彩簡淡。」又說：「至今畫家有輕拂丹青者，謂之吳裝。」關於「吳裝」，元代湯垕《畫鑑》有類似的論述，說是「墨痕中略施微染，自然超出縑

⑫漏稿，亦稱「漏譜子」，把畫稿畫在紙上或皮上，用針順著輪廓線刺出連續不斷的小圓孔，然後把這張紙或皮子平鋪到粉牆上，用裝上黑或紅粉小布袋，順著小圓孔點拍打，色粉落到粉牆上，即成初稿輪廓。民間繡花樣，也有採用此法的。

素，世謂之吳裝」⑦。又如《宣和畫譜》載：吳道子的設色，有的「所施朱鉛，多以石土爲之」，總之是一種「輕成色」的表現。後世民間畫工作壁畫，除瀝粉貼金外，還保存「淺絳吳裝」的遺風。在設色濃豔的盛唐時代，吳道子的簡淡敷彩，自然顯得格外的新奇出眾。

一代宗師

在繪畫史上，佛教繪畫自東漢末年及魏晉南北朝至隋唐的漫長時間，經過無數畫家的努力，才從吸收外來的畫風而成爲中國的風格。傑出畫家吳道子，就在其中作出了卓越的貢獻。

吳道子具有巨大的創作熱情，有豐富的想像力，有大膽的獨創精神。他不只是享有一般的聲譽，而是被尊稱爲「畫聖」。歷代的民間畫工，一直奉他爲「祖師」，在民間畫業的行會裡，設立他的「神位」，頂禮膜拜⑦。作坊畫師在所畫的「諸神存目」中，還稱吳道子爲「吳道眞人」，與「三清」、「三聖」、「文昌帝君」、「孔子」、「魯班」等並列。吳道子不只是在民間畫工中受到無上的尊敬，就是在文人畫家的評論中，也受到極高的推崇。蘇軾把吳道子的繪畫與韓愈、杜甫、顏眞卿等的詩文、書法相比，他說：

> 智者創物，能者述焉，非一人而成也。君子之於學，百工之於技，自三代歷漢至唐而備矣。故詩至於杜子美，文至於韓退之，書至於顏魯公，畫至於吳道子，而古今之變，天下能事畢矣。⑦

⑦郭若虛《圖畫見聞志》載：「雕塑之像，亦有吳裝。」

⑦清代「四明丘興龍畫業同人行例」第一則：「奉祖師吳道君神位」，行例末尾又書「千拜吳道君祖師爺，畫業大吉大利」。

⑦《叢書集成》本《東坡題跋·卷五·書吳道子畫後》。

吳道子在繪畫史上得到這樣的地位，不但在中國，在東方，以至世界上，他都是一代宗師。他的繪畫，可以代表中古時代東方藝術的重大成就。

第四節　唐代民間繪畫

歷史上的畫工塑匠，「有用而不為貴」。對於他們，往往帶有階級偏見，《歷代名畫記》說：「自古善畫者，莫匪衣冠貴胄，逸士高人，振妙一時，傳芳千祀，非閭閻鄙賤之所能為也。」這是非常不公允的評論。事實是，兩漢及其以前「凡百畫績之事，率由畫工（匠）所為」，彩陶與青銅器的紋飾，壁畫、帛畫、漆畫以至大量的畫像石、畫像磚等等，無不由工匠精心製作。自魏晉至唐，雖有數量不少的文人從事繪畫創作，作出了貢獻，但是民間畫工，仍然在各個歷史時期操勞不輟，代代相傳，自成體系，並適應當時人們的需要，使民間美術不斷地發展著。

唐代的民間繪畫，因封建經濟的發達而有所發展，技藝也有顯著提高。唐代的民間畫工，為數眾多，各州各縣都有。但是優秀的畫工，大都集中在工商業比較發達的城市，尤其是政治的中心。唐自貞觀以後，同業的商賈，都有「行」的組織。「行」是若干同業店鋪的總稱。盛唐時西京有二百二十行，東京有一百二十行。雖然，唐代的手工業工人沒有行，工匠不得行中人同意不得入行，但是民間的畫工塑匠，在當時市集、廟會較多的情況下，他們還是有一定的活動條件。及至晚唐以後，畫行才形成其固定的行業。

唐代的畫工，不少兼塑工。如楊惠之，本來就是與吳道子同時學畫。其餘如宋法智、劉伯通、吳智敏等，都是畫、塑同能者。唐代的畫工，有專職的，也有兼職的。他們的工作方式，工作條件以至活動情況，各不相同，大體上可分為以下四種類型：

單獨作業的畫工

這些畫工，多半是專業性質，即以繪畫為主要職業。一般皆從少跟民間畫師為徒，學徒結束，就在社會上逐漸開始行業。

唐代的寺廟多，大小寺廟，幾乎每年都要畫些新的壁畫，或修補或重畫。凡是大寺院，時刻少不了畫工。有一定技藝的畫工，不但自己去作畫，還可以承包幾壁，再雇工來畫。據《歷代名畫記》載，寺院中的畫，往往是某某描，某某成。看來描者多為「高手」，成者有的為「雜手」。如敬愛寺大殿《維摩詰盧舍那》的壁畫，劉行臣描，趙龕成。當年吳道子往往落筆便去，多使門徒成之。

成為專職畫工，而且能單獨開業的，技藝都較出色，否則就不能以此為生。吳道子入宮之前，就是東洛一帶最有名的專職畫工。還有楊庭光也是這樣。他如吳道子的門生翟琰、王耐兒以及《歷代名畫記》中提到的張愛兒、李蠻子、何君墨、劉作通、潘細衣、段去感、何長壽、劉行臣、楊樹兒、張李八、董奴子、武靜藏、王陀子、王韶應、趙武瑞、陳靜心、陳靜眼等，都是專職的名畫工。張彥遠也譽之為「有同蘭菊，叢芳競秀」。有的真名實姓失傳，人以其擅長所畫而呼其名，如唐初之苗龍，「善畫龍，人以苗（妙）龍呼之」（《畫史會要》）。然而，類似這樣的一些畫工，在唐代發生過慘遭殺害的驚人事件。這件事載宋沈括的《夢溪筆談》中，說天寶中，「王鉷據陝州，集天下良工畫聖壽寺壁，為一時妙絕。畫工凡十八人，皆殺之，同為一坎。瘞於寺西廂，使天下不復有此筆，其不道如此。」王鉷在唐玄宗時曾任御史大夫、京兆尹等，為了爭豔鬥富，並「使天下不復有此筆」，竟殘酷到把十八位技術高妙的畫工處死，手段之毒，可謂至極，成了畫史上千古罪人。

畫工除單獨開業外，有的畫工受雇於權貴、地主家。長則數年，短則數月半載，因為這些豪富家的建築需要彩畫，有些工藝品需要彩畫或其他方面需要繪畫。江南、川蜀諸地的富家都有畫工。如畫工王香，在崔昭緯（蘊曜）家十年。昭緯及進士第，王香為其圖山水一軸，博得座中

客人齊聲讚絕。又如濟源裴休（公美），深於釋典，大中十年罷相，雇畫工數人，爲其家畫佛像與佛傳故事，並命家僮將畫好作品「送至鳳翔山寺中」。又相傳裴家的畫工，還將裴家大小都畫入佛畫中，相熟者一見，即能指出此爲裴家某某。可知這些爲畫工們所畫的供養像，都達到一定的寫眞技藝。

徵入宮廷的民間畫工

唐代宮廷，雖無畫院之設，但役使能畫者的數量很大。這些被役使的能畫者，分爲兩種，一種直接與皇帝接觸，在政治上、待遇上都比較高，如吳道子召入禁中，官至「寧王友」。又如唐初的閻立本，開元、天寶時的李思訓、曹霸、鄭虔等，原有較高的身份或有官職。二是屬於皇門將作監之下的畫工，即徵入禁中的民間畫工。唐代被徵的人數是很可觀的，如玄宗時，少府、將作兩監所屬工匠達三萬四千八百餘人，其中當然有一定數量的畫工與塑匠。

據《唐書‧職官》載，唐室的將作監，下設右校署，內右校令，「掌供版築、塗泥、丹艧之事」。這些都屬「泥水作」的差使，唯其中「丹艧之事」，即畫宮室彩壁或皇家陵寢的壁畫。如永泰公主、章懷太子等墓室壁畫，當屬將作監下的畫工之所作。

小畫僧與畫雜工

這些畫工，身份是僧人，他們窮年累月在寺院、石窟等處作畫。唐代的大寺廟，擁有田產，主事僧無異於大地主。爲了適應寺中的需要，特地養有畫僧。寺中有嚴格的等級差別。畫僧中，如等級本來較高，而畫藝又是勝人一籌的，如善畫鬼神的釋智瑰，曾畫麗正殿學士像的釋法明，長於畫人物、樓臺的釋楚安等，可能享有較好待遇。其餘能畫的一般和尚，即是小畫僧，專供役使，工作繁雜，作些填彩加工的工作外，保管畫具，配調顏色，以至紮搭畫架等等都要做。見於《京洛寺塔記》

所載的吳道子弟子思道，被評爲「白畫高手」，少時就是小畫僧，《邁翁集》中還稱他爲「畫雜工」。

兼職畫工

這種畫工，原爲髹漆匠或是泥木匠，但又是有名的畫工。文宗大和三年（公元 830 年）南詔破成都，掠去男女百工數萬人，其中就有兼職畫工，當時如朱升、韋乙奴等，到了南詔，因「畫雲龍稱善」，呼爲「工巧兒」。大和五年，西川節度使李德裕去南詔索還所虜工匠，指明要朱升及另外五名金銀匠放回，說明對這樣的畫工，當時的民間以至官府都是重視的。

這些兼職畫工，有的甚至是繡花女工。貞元時詩人胡令能有一首七絕《詠繡障》，歌詠一個清貧婦女的繡障勞動，內有句云：「爭拈小筆上床描。」這位能以「小筆」描繪的能手，既是繡障女，也可能是畫障者。明人吳逵（近光）對這首胡詩作注云：「繡花女名朱名，唐時名工，尚能畫屏障。」

上述畫工，只是例舉，在唐代複雜的社會情況下，同是畫工，生活的境遇，地位的變遷，幸與不幸，差別懸殊。有的成爲「禁中出入」的人物，如吳道子、韓幹等。有的終身貧困，受盡剝削，以至無法溫飽。畫工之中生活最艱苦的，莫過於小畫僧（畫雜工）和一些被豪富雇用並充作家奴的小畫工。敦煌莫高窟藏經洞發現的塑匠趙僧子的《典兒契》，就是當年無數苦難藝人的生活寫照。

唐代畫工的作品，卷軸的幾乎沒有什麼流傳了，唯有壁畫，不但見於著錄，而且還有不少保存下來。這些作品，散見於石窟與墓室。敦煌莫高窟、安西榆林窟的壁畫、陝西、山西唐墓墓室的壁畫等等，都是畫工們的勞績。他們的藝術才華，流露於這些壁畫中，並成爲我國重要繪畫遺產的一部分。

第五節 唐代壁畫

　　壁畫在唐代極爲發達。宮殿、寺觀、衙署、旅舍、齋堂、石窟、墓室，都有作品，而且題材豐富，各體具備。佛教畫之外，尚畫人物、歷史故事、山水、花木、禽獸等，皆「以五彩施之於壁」。

　　宮殿、寺觀壁畫，見於文獻記載極多。《歷代名畫記》、《唐朝名畫錄》、《京洛寺塔記》以及《唐書》中，都有豐富的著錄。據《舊唐書・列傳三九》記載宰相狄仁傑上疏武則天中提到：「今之伽藍⑯，制過公闕，窮奢極壯，畫繢盡工，寶珠殫於綴飾，瓊材竭於輪奐。」足證唐代的寺觀壁畫，一度「盡工」，而且「制過」殿堂。這也說明佛教繪畫在當時的興盛。

　　現存的作品，只有石窟和墓室的壁畫。石窟壁畫較爲豐富的，有如新疆拜城的克孜爾千佛洞，敦煌的莫高窟和天水的麥積山石窟，其他尚殘存隋唐壁畫的石窟，有如新疆庫車的庫木吐喇千佛洞，吐魯番的伯孜克里克石窟，敦煌的西千佛洞，武威的天梯山石窟，慶陽的寺溝石窟，及永靖的炳靈寺石窟等。在這些石窟中，又以敦煌的莫高窟壁畫爲最豐富，規模也最宏偉。在這個石窟的壁畫中，保存了隋至初唐、盛唐、中唐、晚唐各個時期的作品。

⑯伽藍，梵語。謂僧衆所住之園林，世因稱佛
　寺爲伽藍。

石窟、寺院壁畫

敦煌石窟

　　敦煌莫高窟的歷史概況與地理環境，已詳前章。

　　莫高窟至隋代更繁榮，到了唐代，發展到全盛的時期，內容與形式都比較豐富。這個時期建立的洞窟，現存二百三十多個，幾乎占現存莫高窟洞窟的全數之半。其中以 9、12、14、17、23、29、33、41、44、45、54、68、75、79、80、85、93、94、96、103、107、112、122、130、141、144、147、156、158、159、172、175、185、188、194、195、196、201、202、209、215、217、220、231、237、320、323、329、332、335、360、369、474 等窟爲重要。這些洞窟的精美壁畫，可以代表唐代初、盛、中⑦、晚各個時期繪畫的不同作風。

　　莫高窟在唐代的繁榮，與唐代對西方的經營是分不開的。唐帝國在昌盛時期，它的勢力遠及西域之外，中亞之間的文化交流也更加頻繁。所以佛教在唐朝經濟上升的時候，更得到迅速而又廣泛的傳播。由於有這個原因，作爲國際交往要衝的敦煌，佛教石窟就隨之益加發達。當時除莫高窟外，在安西的楡林窟，也得到大規模的興建。到了天寶十四年（公元755年）「安史之亂」後，由於河西走廊屬於吐蕃（今藏族），莫高窟來了新的統治者。吐蕃是崇奉佛教的，所以莫高窟在吐蕃統治的六、七十年間，非但保存了莫高窟的藝術，而且還多有興造。其中如158窟，就是吐蕃統治時期的遺蹟，壁畫與塑像都很精美。在這些作品中，旣反映了我國吐蕃族的某些面貌，在有些作品中，可能也有著吐蕃人民的藝術創造。

⑦中唐時期，也正是吐蕃統治敦煌時期，所以這個時期的洞窟，敦煌研究院作爲吐蕃洞窟。

■壁畫的題材內容

　　莫高窟壁畫的顯著表現，到了唐初，出現了場面巨大、結構嚴謹、配置均勻、變化多彩的經變。這是前所未有的。

　　經變就是佛教經典的「變現」（或稱「變相」）。在莫高窟中，如所畫《西方淨土變》、《東方藥師淨土變》、《彌勒淨土變》、《報恩經變》、《金光明經變》、《金剛經變》、《楞伽經變》、《維摩詰經變》、《思益梵天請問經變》、

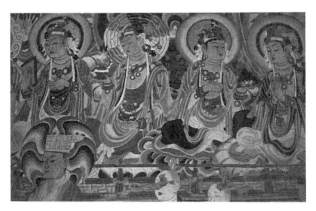

唐

天請問經變，局部　甘肅敦煌莫高窟158窟壁畫

《涅槃經變》等都是。在這些經變中，《西方淨土變》畫得最多，竟有百壁以上。其餘如《東方藥師淨土變》、《彌勒淨土變》，亦在五十壁以上，莫高窟畫了這麼多的淨土變，這與唐代信仰淨土宗有密切的關係。《西方淨土變》是根據《阿彌陀佛經》所畫的。佛教徒的所謂「西方淨土」，即所謂「極樂世界」。是阿彌陀佛所居的佛國。當時的信徒中，有念《彌陀經》十萬卷至五十萬卷者，有的念佛，每天一萬聲至十萬聲。有的信徒，爲求早日到極樂世界，以致產生口念「南無阿彌陀佛」，舉步登寺外樹梢，合掌四望，倒投下地的慘事。

　　在這樣的社會環境與歷史條件中，當時富有創造性的畫家們根據這種佛教的內容，把想像與現實結合起來，巧妙地畫出了構圖宏偉的《西

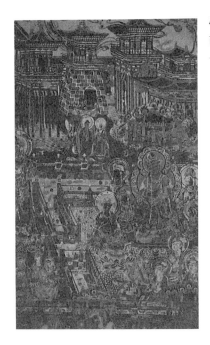

唐
西方淨土變，局部
甘肅敦煌莫高窟217窟壁畫

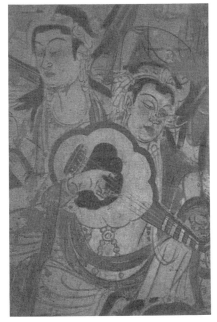

唐
西方淨土變，局部
甘肅敦煌莫高窟220窟壁畫

唐
西方淨土變，局部
甘肅敦煌莫高窟220窟壁畫

方淨土變》，具有著非常豐富的想像力。在畫中，描寫了阿彌陀佛端坐在中間的蓮座上，左右有觀音、勢至二菩薩，並有羅漢、護法的天王神將、力士以及許許多多的供養菩薩。佛的座前是一部伎樂，樂隊分兩旁，演奏各種樂器，中有舞蹈者，或獨舞，或對舞，尚畫有七寶池，八功德水，池中青蓮開放，華鴨戲水，又畫金銀鋪地，琉璃照耀，上有飛天散花，化生童子在臺前嬉戲……。整個畫面，富麗壯嚴，氣象萬千。傑出的畫工們，也就在這種創作中表現了他們的藝術才華。有些作品，塑造了精美動人的形象。

在經變中，如《彌勒淨土變》、《報恩經變》、《法華經變》等，都有極豐富的內容。例如《法華經變》，根據《妙法蓮花經》（《法華經》）來畫。《法華經》有二十八品，其中如《譬喻品》、《化城喻品》、《信解品》、《觀世音菩薩普門品》等十多品都可以作圖，而且往往把各品的內容，同畫一幅經變中。但也有抽出其中一品，如《觀世音菩薩普門品》，表現觀世音能現三十三身，救一切災難，作為單獨形式表現的。

就莫高窟而言，隋代所畫《法華經變》，品數不多，便是初唐也是如此，及至盛唐，情況變化，不僅洞窟畫得多，品數也畫至十五品之多⑱，盛唐由於在歷史上的各方面原因，文化藝術的發達，幾乎都達到了世界上的前列。正如唐張彥遠在《歷代名畫記‧敍畫之興廢》中所說：「聖唐至今二百三十年，奇藝者駢羅，耳目相接，開元天寶，其人最多」，因此，當時所畫的《法華經變》，不僅多，而且精到。茲就 217 窟南壁的《化

⑱《法華經》全部二十八品，見於壁畫的約有二十四品。即《序品》、《方便品》、《譬喻品》、《信解品》、《藥草喻品》、《授記品》、《化城喻品》、《五百弟子受記品》、《授學無學人記品》、《見寶塔品》、《提婆達多品》、《勸持品》、《安樂行品》、《從地踊出品》、《如來壽量品》、《隨喜功德品》、《常不輕菩薩品》、《如來神力品》、《囑累品》、《藥王菩薩本事品》、《妙音菩薩品》、《觀世音菩薩普門品》、《陀羅尼品》、《妙莊嚴王本事品》等。

城喻品》作代表說明。

《化城喻品》，旨在宣揚《法華經》中所主張的「一佛乘」，經文云：「世間無有二乘而得來度，唯一佛乘得滅度耳。」可是要達到「一佛乘」並非容易，而且必須要經過一番十分艱苦的修練。可是世人多怕艱苦，有的即使願修練，但往往中途畏難而退，於是佛以「方便說法」，用聲聞、辟支等乘引導眾生，爲了通俗說明這一佛理，於《法華經》中用「化城」作爲比喻的故事，給眾生以啓悟。這個故事是說：一群人去遠處求寶，要經過一段相當長的「險難惡道」。大約走了許多路，眾人疲乏不堪，而且感到「怖畏」。於是產生一種「退還」之念。就在這時，一位「導師」，以方便法化出一城，而因樓臺亭閣，園林流水畢具，眾人見到無不高興，便進得城來，因爲生活一時安穩，眾人認爲這已經「得度」，不想再往前，因此，導師見此情況，又把城化去，並告誡眾人，這只是暫時休息之處，不可就此滿足，應當繼續前進，才能「共至寶所」。莫高窟 217 窟的壁畫作者，即按此故事的大意，加上畫家自己的豐富想像，構畫出一幅明朗

唐
法華經變，局部（化城喻品）
甘肅敦煌莫高窟217窟壁畫

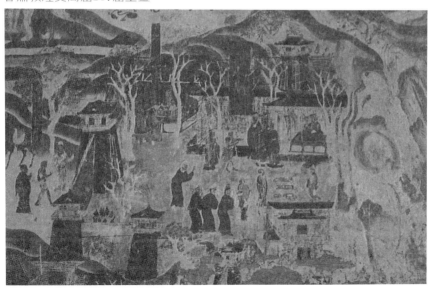

開闊的山水人物畫⑦。畫中有高聳的山，也有深邃的谷壑，人物有騎乘的，有行走的，也有歇馬休息，在一圖之中，有表現欣然嚮往的，有表示畏縮而歇息的，按照經文故事中的不同情節，作不同形象與不同場合的描繪。除了人物之外，這幅畫的自然風光，作爲唐代山水畫的研究，是有很高的資料價值。這幅畫，旣不是工筆的金碧山水，也不是大寫意的水墨畫。這樣的作風，可能與當時王維「風致標格特出」的山水畫或有相近作風。

在莫高窟的經變中，較重要的尚有《維摩詰經變》，現在還遺留三十多壁，這是根據《維摩詰經》而畫的。該經十四品，內有《佛國》、《弟

唐
維摩詰經變，局部（維摩詰像）
甘肅敦煌莫高窟103窟壁畫

⑦這段闡述，多有參閱施萍婷、賀世哲《敦煌
壁畫中的法華經變初探》，載敦煌文物研究所
編，《敦煌莫高窟》卷二（1987 年，中國文物出版
社、日本平凡出版社）。

子》、《方便》、《問疾》、《不思議》等九品有變相。但其中又以《文殊師利問疾品》爲主要內容。《問疾》的內容是說，維摩詰是毗邪離城的長者，有資財，好施捨，精於佛學，常作假病，待人問疾時，大講佛法。這個題材，在魏晉時即爲畫家所喜歡描繪，而且也是首先中國化了的佛教畫。本書前一章即提到，晉代顧愷之在瓦棺寺就畫有「淸羸示病之容，隱几忘言之狀」的《維摩詰像》。此後如梁張僧繇，隋展子虔，唐閻立本、吳道子、盧稜伽、楊庭光、孫位等，都曾畫過這個題材。莫高窟壁畫中所作的《維摩詰經變》，如103窟的壁畫維摩詰像，已從「淸羸示病之容」演變爲鬚眉奮張，目光如炬，智慧過人的老人形象，比之220窟壁畫的無鬚維摩詰像更來得奔放。莫高窟唐窟的壁畫中，所畫維摩詰與文殊師利對坐者，都是上畫天女示現，散花於空中，下畫前來聽法的眾人。有一組畫中土漢族帝王。帝王由群臣簇擁，帝王形象正與閻立本的《歷代帝王圖》同一風格。關於帝王像，在此以前，晉代顧愷之畫《洛神賦圖》，其中東阿王曹植的形象，寬袖大袍，兩手攤開，它的塑造特徵與此相近。可知唐畫帝王形象，淵源有自。說明這種帝王的藝術形象，到了唐代，不僅流布開來，而且有所發展。這種形象的表現形式，及到唐經後都還流行著。另一組畫其他各族的帝王，穿當時西域各地的服裝。這在莫高窟的103、156、194、220、335窟，都有生動的製作。這裡展示歷代帝王形象塑造的特點，可以參考。

經變內容的豐富，何止於此。實則根據各種佛經，舉凡狩獵、比武、百戲、歌舞、宴享、耕田、收割、飼牲、屠宰以及車行、舟行、行醫、經商、戰爭等等的社會生活，無不有所描寫。所以從這些經變中，可以窺見當時貴族與勞動人民的種種生活動態。在經變與佛傳故事畫中，還畫入配景山水，寫出了高山峻嶺，松壑飛泉，也寫出了江上往來的風帆，山間奔跑的野獸，或者是樹林間飛鳴的翠鳥。

關於供養人，這在莫高窟的唐代壁畫中相當觸目。有財有勢的施主，無處不在表現自己。130窟樂庭瓌夫婦的供養像，就是明顯的例子，樂庭瓌是盛唐時晉昌郡太守，畫中樂著圓領藍袍，腰帶搢笏，手執香爐，身後有他的十二個兒子，服飾相似。樂妻王氏像，豐腴濃麗，雍容自若，

1.閻立本所畫帝王像

2.甘肅敦煌莫高窟103窟壁畫帝王像

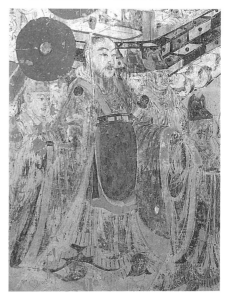

3.甘肅敦煌莫高窟220窟壁畫帝王像(摹本)

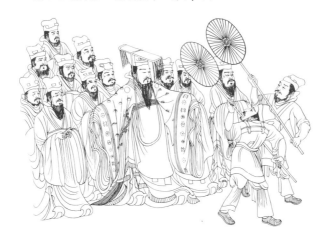

第五章　隋、唐、五代的繪畫

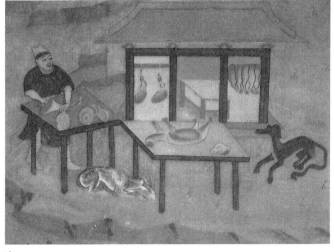

唐
楞伽經變，局部（屠房）
甘肅敦煌莫高窟85窟壁畫

唐
佛教故事畫，局部（舟渡）
甘肅敦煌莫高窟323窟壁畫

唐
供養人，細部　甘肅敦煌莫高窟17窟壁畫

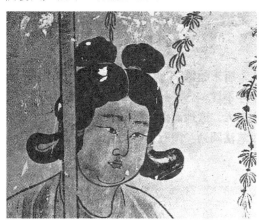

足可以代表唐畫婦女肥胖的形象。也足以使人了解到中唐周昉「周家樣」的形成是有時代畫風的影響。這種影響，只要將現存有關唐畫人物排個隊，即可一目了然。此外，156窟晚唐時期的壁畫，在四壁經變的下方，描繪了張議潮夫婦《出行圖》。張議潮是晚唐時期在西北的重要人物，他於公元858年率衆起義，連戰十餘年，推翻了吐蕃的統治，被唐朝封爲世守沙洲（敦煌）一帶的歸義軍節度使。在這幅畫中，張議潮騎著高大的紅馬，前面有一排排騎兵，有的吹著號角，後有狩騎，還有飛奔的獵犬與黃羊。在《宋國夫人（張議潮之妻）出行圖》中，宋氏騎白馬，前後都簇擁著侍從車馬和侍女，還有舞女行列，邊舞邊行，並有樂隊伴奏，其前尚有一隊雜技百戲，畫得生動而有氣勢，其中所畫爬竿，正與王建《尋橦歌》⑧中所記相合。這幅作品，從各個方面眞切地反映了當時的社會生活。

唐

張議潮出行圖，局部　甘肅敦煌莫高窟156窟壁畫

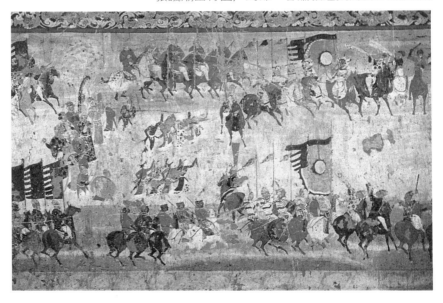

⑧載《王建集》卷二。

唐

宋國夫人出行圖，局部（摹本）

甘肅敦煌莫高窟156窟壁畫

（據敦煌研究院段文傑《唐代後期的

莫高窟藝術》中的摹本）

■壁畫的表現特點

　　莫高窟唐代壁畫的成就是空前的，也為後來的佛教壁畫所不及。結構宏偉的經變的出現，表明在藝術上，對複雜題材內容的處理，有了更高的能力。固然，經變是根據佛經來畫的，但是畫家表現它，有時又從另一方面發揮了他們的創造性，有意或無意地把社會現實中的某些矛盾與人們各種複雜的思想感情反映出來。這在《西方淨土變》、《彌勒經變》、《法華經變》、《報恩經變》、《勞度叉鬥聖變》、《維摩詰經變》中都有這種情況。98、196窟的《勞度叉鬥聖變》，這是描繪外道勞度叉和舍利佛鬥法的情景。鬥法結果，舍利佛取得了勝利。但在這壁畫中，充分刻劃了各種人物內心的不同情緒。148窟的《涅槃經變》，描寫釋迦牟尼死後，佛弟子與眾生舉哀的情景。可以看出，畫家在刻劃這些比丘時，非常注重人物內心的表現。有嚎啕大哭，有吞聲飲泣……種種形狀，都根據人物的不同性格而流露出不同的神色。有的作品，儘管畫的是「天女」、「菩

唐

菩薩　甘肅敦煌莫高窟148窟壁畫

薩」，可是給人的形象，卻是一個世俗的婦女。220窟北壁《東方藥師經變》下部的「點燈菩薩」，她的形象，並不使人感到她是神。關於這個問題，《京洛寺塔記》曾經提到，如說唐代寶應寺壁畫中的釋梵天女，便是「齊公妓小小等寫真」。足見唐代畫家，對菩薩的理解，並不是如佛教徒那樣看成是神祕非凡的。也正是這樣，才使得這些菩薩、天女能在繪畫上產生如此生動的藝術魅力。

很有意思的是，莫高窟296窟隋畫《福田經變》中，有「畫堂閣」，描寫幾位畫工正在畫堂閣的彩畫，表現了畫工自己畫自己。在莫高窟454窟窟頂《方便品》中，畫有一位畫師正在為塑像作裝飾，也是畫工自己畫自己。

在構圖與畫面處理上，莫高窟唐代壁畫已能表現出大場面的縱深透視。《西方淨土變》中的臺閣樂隊，那樣複雜，那樣需要照顧全局的和合，卻都能作到巧妙的、妥貼的處理，這是唐代繪畫在技法上的顯著提高。

唐
東方藥師經變，局部（點燈菩薩）
甘肅敦煌莫高窟220窟壁畫

唐
說法圖，局部
甘肅敦煌莫高窟322窟壁畫

唐
方便品，局部（畫塑像）
甘肅敦煌莫高窟454窟壁畫

線描的變化，無論是剛柔、粗細、軟硬、曲直，都已運用自如。線描有用墨線的，也有用粉線、朱線的，不少飛天優美動態的表現，達到了極其生動的程度。75窟西壁所畫觀音菩薩，筆意暢達，竟無造作習氣，而且線似「蓴菜條」，又是敷彩簡淡，與記載中的吳道子畫風，頗爲相近。

這些壁畫的用彩，已經完全不像北朝時代那樣的粗獷與單調。表現富麗堂皇，用色旣明淨、調合，又是和諧悅目。貞觀十六年的220窟初唐壁畫，保持較完好，變色不大，更可以了解唐畫設色敷彩的高度成就。

莫高窟的唐代壁畫，確切的做到了內容與形式的一致。在技法上，無論是用線與用色，用色與體質，都能精巧的結合。所以唐畫富麗，明淨又大方，旣有磅礡的氣勢，又具細巧的意趣。

此外，在壁畫山水的描繪上，雖然還處在配景的地位，但可以看出，凡圖中有山水可畫之處，畫家無不盡情地加以發揮。正如湯垕在《畫鑑》中所記唐楊庭光那樣，「畫佛像多在山林中」。莫高窟屏條式的佛傳故事畫中，已經是山水、人物相結合，個別作品，由於人物畫得小，人物反而成爲山水中的點綴了。山水一般都是靑綠畫風。至晚唐，出現類似淺

唐

剃度　甘肅敦煌莫高窟445窟壁畫

唐
文殊、普賢變，局部
甘肅敦煌莫高窟159窟西壁壁畫

絳的作風，也有單以水墨暈染岩石的，這與文獻上記載唐代山水畫發展的情況是符合的。畫山畫石，已有簡單的皴法，山與人的關係，不再是「人大於山」，已經是「咫尺千里」。樹木的畫法，變化已多，初步調查，有三十餘種之多，不論畫松、畫柳、畫芭蕉、畫其他各種雜樹，都能基本上掌握對象的特徵，顯然不是「列植之狀，則若伸臂布指」了。有的山水作品，天上畫有雲彩，但還未發現畫有倒影的作品。

　　敦煌莫高窟唐代繪畫，是中國古代繪畫的重要遺產，是由無數傑出的民間畫工，花了窮年累月的時間所創造的，既反映當時人們的思想意

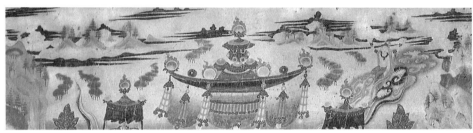

唐

經變上部點綴的小山水

甘肅敦煌莫高窟壁畫

識與生活動態，也反映當時作者在藝術創造上富有智慧和才能。莫高窟有唐代藝術，又是這個時代佛教藝術繁榮和興盛的標誌。

在闡述敦煌石窟壁畫告一段落時，想就莫高窟壁畫山水中的關於山水畫皴法問題，附此作一論述：

美術史論家中，有人說，唐人畫山水，「空勾無皴」。其實並非如此。

中國山水畫，自其產生至發達，其表現的方式方法，都是自簡略而逐漸精細。山水畫的皴法，它的發展也是這樣，唐代莫高窟的壁畫，不但有皴，而且開始講究皴法。

事實上，莫高窟 428 窟北魏壁畫《薩埵那太子本生》與《須達那太子本生》的山巒，就有勾，又有皴。它的形式，竟有十多種之多，其中有些「皴」，似乎還有點像「小斧劈」。

莫高窟隋唐的壁畫山水中，如 112 窟《金剛經變》上部的配景山水，有的山崖，非常明顯地用上了「皴」。而且「皴」線不是三五線，而是多至十數線(筆)。所以絕非「無皴」，只要讀其畫，即可一目了然。又如 54 窟和 196 窟的配景山水中，有的還利用濕壁，畫出淺絳的風味。他如 36、

79、85、103、112、141、148、159、172、236、468 等窟的壁畫山水，都有或多或少的皴法。再就是新疆庫車的庫木吐喇千佛洞 16 窟《東方藥師變》，又新疆吐魯番伯西哈爾第 3 窟前室殘畫中的《山》，其中所畫山和石，明顯地已經使用皴法了。如果再證之以陝西唐李賢墓墓道西壁壁畫《馬球圖》中的山石和李重潤墓墓道東西壁的壁畫山石，更足以說明山水皴法在唐人繪畫中的存在。便是傳李思訓畫的《江帆樓閣圖》，也如徐邦達所言，「山石設青綠色，略有簡單的皴斫」，即使是「簡略」，但也說明唐畫非「無皴」。

總之，「唐人空勾無皴」說是難以成立的⑧1。

新疆石窟

古代新疆（西域）地區石窟藝術的概況，在前一章中已略有述及。這裡只就新疆所發現的幾處唐代重要遺址，作簡略的介紹。

至唐代，新疆與內地的關係更加密切。當時強大的唐代帝國，不論在政治、經濟和文化上，都對邊區民族有很大的影響。所以唐代的新文化藝術，非常明顯的保持著與中原文化藝術的關係，同時也體現出與印度、波斯等國家在文化交流中所產生的各種影響。當然，也保留著具有他們地方特色的藝術風采。

唐代新疆地區的佛教繪畫，比較重要的有三處，即是龜茲、高昌和于闐。

龜茲在天山以南，銀山以西，佛教發達較早。到唐代，仍然是西域文化、佛教的中心。遺存下來的石窟壁畫，最為著名的是：在拜城的有克孜爾千佛洞，在庫車的有庫木吐喇千佛洞、森木塞姆千佛洞、瑪札伯赫千佛洞等。克孜爾千佛洞中，還保存相當數量的唐代洞窟。有的洞窟還可以看到用漢文書寫而有明確年份的題記，如 220 號窟書「天寶十三載」、222 號窟書「貞元十年」。這幾處千佛洞的豐富壁畫，大部分被帝國

⑧1詳考看王伯敏《王伯敏美術文選》上冊（1993 年 12 月，中國美術學院出版社，頁 63～64）。

主義者所盜竊，有的遭受破壞。洞窟壁畫的主要內容是說法圖與佛傳故事，也有本生故事。表現手法，顯然比前代有了很大的提高；人物畫的用線，已出現類似粗細相同的蒓菜條，用色以土紅、大綠為主，相當接近敦煌莫高窟中的晚唐壁畫⑫。在藝術風格上，克孜爾千佛洞的晚期作品，更接近中原內地的傳統表現，但也不失為龜茲的地方風格。

高昌在天山之南，銀山之東，即今吐魯番地區。遺留的石窟，有伯孜克里克石窟、伯西哈爾石窟和雅爾湖西石窟等。其中以伯孜克里克石窟為重要，現存的石窟規模也較大。

伯孜克里克石窟，距吐魯番約四十公里，距高昌故城約十公里，於麴氏高昌時期（公元499～644年）開始鑿窟，唐時稱「寧戎寺」，或「寧戎窟寺」，於回鶻時期最繁榮，至元代而漸廢。現編號洞窟為77窟，其中以9、14、17、22、27、33、37等窟較有代表性。多數為空窟，有些洞窟壁畫

唐

沙利家族人像　新疆高昌伯孜克里克石窟32窟壁畫

⑫閻文儒《新疆天山以南的石窟》（《文物》1962
年第7、8期）。

被外國來華的所謂「學者」用各種手段挖去，刀痕猶存。如 15、16、17窟即有例證。有的將畫剟去後，居然還留名(鉛筆簽名)。有的不僅署名，還書寫年月⑧。有些洞窟如 14 窟，擬初唐，畫千佛，極富裝飾意趣，可惜變色。37 窟畫涅槃衣，舉哀弟子的表情，刻劃較細膩，畫有漢、蒙、回等多民族的佛門虔誠者。第 22 窟畫有經變故事及地藏菩薩，用筆挺勁有力，當是高手之作，惜多有殘損。這些壁畫充分反映了這個時期的物力充足，畫手集中，為下一時期 (相當於宋元) 壁畫所不及。

　　伯西哈爾石窟，距吐魯番火焰山鄉十四公里。距伯孜克里克石窟約

唐

山(殘，此畫山，有皴，對山水畫歷史研究頗具參考價值)

新疆高昌伯西哈爾石窟第3窟前室壁畫

⑧第 9 窟有「光緒三十四年十一月大日本臣民『某某某某』」(這裡姑隱其名)。

三公里。石窟坐南朝北，僅留六個洞窟，以第 4 窟爲重要，當屬晚唐時期，中有佛龕，爲實頂支提窟，前室東壁畫經變，殘損過甚，很難辨認其內容，左角留有山與樹，山皆有皴。過道兩壁亦畫有群山，山上設有梯子，有兩人飄飄然已登上了山頂。由於壁畫漫漶，故對所畫意猶未明。又所見第 5 窟晚唐壁畫，窟頂畫一人似騎白馬，擬悉達太子出城。餘皆殘損。

伯西哈爾石窟另一面，朝東南，雖有四個洞窟和一個龕，但是皆空洞無一畫一塑，旁留有寺廟遺址。估計高昌鶻繁榮時，香火盛過一時，今則面目全非。

綜上所述，東壁的這些壁畫，它的藝術風格由於地理環境的關係，造成它是域內域外，亦即敦煌等地和南疆龜茲畫風經過交接，又經過融化後的一種別具風格的表現。

于闐，即今新疆的和闐，是新疆發現重要古文物的中心地區。唐時爲于闐國。這個地區遺存的古文物，也如新疆其他各地一樣，遭受帝國主義幾次的盜竊與破壞。

于闐和北面的吐魯番、庫車，和南面的民豐、古樓蘭一樣，是古代「絲綢之路」的重地。內地出產的絲絹，從漢代傳到了新疆。公元 1914 年在和闐縣丹丹威里克地方的一座廢寺中，發現過一塊畫板，上繪《蠶種流傳圖》，畫著一個中國公主和一個侍女，還有織機等。這個故事不僅記載在藏文的于闐歷史中，也記載在玄奘西行歸國的文獻裡。《新唐書·西域（上）》中提到于闐「初無蠶桑，丐鄰國，不肯出，其王即求婚，許

唐

蠶種流傳圖 新疆和闐丹丹威里克出土木板畫

之。將迎，乃告曰：國無帛，可持蠶自爲衣。女聞，置蠶帽絮中，關守不敢驗，自是(于闐)始有蠶」。這幅非宗敎性的繪畫，充分反映了古代各兄弟民族在政治、經濟、生產上的關係。在同一廢寺的殘壁上，還發現畫有「龍女」[84]的作品。「龍女」以婀娜多姿，立於蓮池上，旁一小兒。池中蓮花有盛開，有含苞。「龍女」形象以鐵線勾描，色彩略施暈染。可以看出外來藝術民族化的形式特點。文獻記載尉遲乙僧的繪畫作風，於此可以想見一二。

新疆爲我國西北重地，新疆境內的各兄弟民族，與漢族人民共同開闢了壯麗富饒的國土，創造了祖國的歷史和文化。新疆地區的古代繪畫，是祖國文化遺產的一部分。有了這部分遺產，也格外顯得這個時期文化藝術的豐富。

唐

龍女，局部　新疆和闐丹丹威里克廢寺壁畫

藏區寺院

西藏的拉薩，在唐代是吐蕃的邏些城。貞觀之時，吐蕃與漢民族建立友好關係，文成公主嫁到了西藏，對文化藝術的交流，也起到了積極作用。

佛教傳入西藏，約在五世紀，而有明確記載，當在松贊干布建立起吐蕃王朝的時期。在這個時期，吐蕃不但發展了經濟，文化也因此逐漸提高，同時創造了文字。有關這些，都爲古代藏區寺院的建設以及壁畫的創作，創造了有利條件。

吐蕃王朝在松贊干布即位後，爲建造寺院，曾經大興土木，爲精雕佛像，妙繪壁畫，還特地請了尼泊爾的技藝高超的雕工畫師來製作並作指導。當時的文成公主，也從中原招來不少良工巧匠爲修建寺院而出力。當時如大昭寺、桑鳶寺等都是吐蕃時期藏區的著名大寺院。

歷史的變化，有的令人難以捉摸，信佛的吐蕃，一度在大論韋・甲多

吐蕃

供養人　甘肅敦煌莫高窟159窟壁畫

熱等主持下，竟下了禁佛令。大寺院被封閉，小寺院被改爲牛圈。因此，
有的佛像被毀，有的被扔到河裡，壁畫也被毀或塗抹，甚至在上邊畫上
僧人飲酒作樂的圖像。由於佛教被禁絕近百年，所以吐蕃時期的寺院壁
畫，幾乎全毀。今所見敦煌石窟，還倖存吐蕃占領時期的作品，算是很
難得了。如莫高窟 92、93、159、240、365 等約四十多窟，都被判定爲吐
蕃時期的洞窟。所以在七世紀至九世紀，敦煌莫高窟被分爲初唐、盛唐、
中唐和晚唐四個時期，其中莫高窟中唐時期的有些壁畫，正可謂珍貴地
保留了藏傳佛畫的遺蹟。據考察，吐蕃時期尙有數窟明確的建窟紀年題
記，如第 365 窟，龕口壇沿藏文題記載明，贊普可黎可足在位時建此佛
殿；又如第 231 窟，據窟內《大蕃故敦煌郡莫高窟陰處士公修功德記》所
載，公元 839 年，爲陰嘉政所建[85]。又莫高窟 158 窟是吐蕃時期修建規模
較大的洞窟，內所畫涅槃變，描繪舉哀者的種種情態，可謂刻劃入微。
總之，吐蕃占領沙洲時，對敦煌石窟壁畫，在一些經變題材的描繪上，
都有發展。如《金光明經變》，便是吐蕃時期出現的一種新內容之一。

　　在西藏遺留的吐蕃時期作品已不多，如拉薩大昭寺[86]二樓書有一些
吐蕃時期殘存的壁畫。如殘存的經變，菩薩，三十五佛等。此外，在該
寺經堂殘壁，所繪妙音菩薩、金剛、葉衣母等，其風格都受尼泊爾繪畫
的影響，當屬吐蕃時期的作品。

[85]詳請參閱段文傑《唐代後期的莫高窟藝術》，
　　載《敦煌莫高窟》第四冊(1987 年，中國文物出
　　版社、日本平凡出版社)。又金維諾撰《古代藏品
　　寺院壁畫》，還提到莫高窟 465 窟有「蕃二十
　　五年全窟建成」的題記。

[86]大昭寺建於公元 647 年，經元、明、清歷代
　　的不斷擴建，現存建築面積約二千五百餘平
　　方公尺。

吐蕃

菩薩(六臂相)　西藏拉薩大昭寺二樓壁畫

古格王國寺廟

　　由於高原地理環境與氣候的特殊原因，也由於邊區生活習慣和交通的特殊原因，使在西藏西南部的古格王國遺址，至今到那裡考察以至遊覽的還不多。正因爲這樣，對於這座廢棄了三百年的古國遺址，更增加幾分神祕感。

　　古格王國遺址⑧⑦在西藏的阿里地區，札達縣札布讓區象泉河畔，海

⑧⑦古格王國宮城及寺院遺址，係全國重點文物
　　保護單位。

拔爲五千公尺。宮城建在一座土山上。有殿宇、佛塔、碉堡、洞窟數百餘座，四周城牆環護，建築群下還有地道相通。這與高昌廢城相比，就顯得它具有更高的保護價值。

十世紀中，吐蕃王國崩潰，吐蕃王室歐松後裔貝考贊被起義軍殺死後，其子率隨從百餘騎逃到了阿里，由其孫阿日建立了古格王朝，他代表著當時新興的封建勢力，雄據於這塊土地上。

阿日是非常熱心佛事的，當他立國後不久，決意出家爲僧，因此把王位讓給了乃兄松艾。

唐
供養天人　西藏古格王國紅廟壁畫

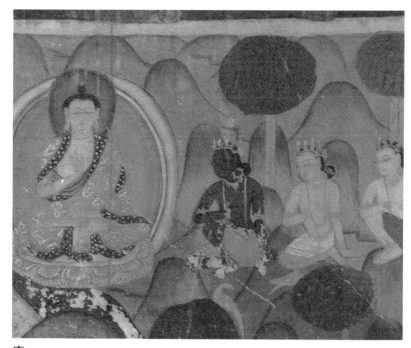

唐

佛傳圖，局部（侍者皈依）　西藏古格王國紅廟壁畫

唐

羅漢　西藏古格王國曼陀羅殿壁畫

唐

羅漢　西藏古格王國曼陀羅殿壁畫

　　阿日出家後，法號意希沃，他除了修身外，就在當地修建了陀林寺
和其他一些小寺院。自此之後，古格王國大肆興佛，不僅阿里成爲新的
政治重鎮，也成爲藏區一個新的佛教聖地。

　　古格壁畫，可分兩類，一是宗教題材，畫有佛、菩薩、佛傳以及地
獄變相等；二是生活題材，表現了眞實的人和現實的生活。所畫人物，
上自國王、王妃、使臣，下至士卒和僧衆。有的表現慶祝盛典的隆重和
熱鬧，生動地，也是大量地描繪了樂隊、歌舞、舞獅、雜耍場面以及鼓
吹者的形象，壁畫採用了大面積的紅、黃、橙諸色，調子偏暖，令人感
到金碧輝映。壁畫富有裝飾風味，顯示了濃厚的藏漢文化色彩，但更明
顯與保存了受到尼泊爾和印度藝術的影響。有的作品，甚至利用了外來
的底稿。古格壁畫，鮮明地展示了當時高原地區的民風和民俗，也展示
了當時當地上層人物特有的生活情調。

墓室壁畫

　　到目前爲止，所發現的唐代墓室壁畫，以陝西爲最多。這是由於西安爲唐朝都城，當時的帝王及貴族的墓葬，大都在陝西地區，而且建築講究，壁畫也不易毀損。如乾縣的永泰公主⑱墓，章懷、懿德兩太子墓，西安羊頭鎮的李爽墓，長安郭杜鎮的 1 號墓，長安城南里王村的韋洞墓，咸陽張家灣的薛氏墓與張氏墓，三原的李壽墓等，都有豐富的壁畫。此外在山西的，有太原市郊董菇村的趙澄墓與金勝村的 6 號墓；廣東韶關的張九齡墓；在新疆的，有吐魯番阿斯塔那唐墓等。這些壁畫的內容包括人物、飛禽、走獸、山水、建築及生活用具等。

　　壁畫一般以墨線勾勒，然後填彩，適當地用紅、黃、藍、綠、赭、紫諸色，但也有貼金的。藝術的技巧，有高有低。從作品的藝術表現和墓主的身份來考察，這些壁畫，有出於民間一般的畫工，有出於宮廷的畫手⑲。

⑱永泰公主名李仙蕙，字穠輝，是唐高宗李治和武則天的孫女，中宗李顯的第七女。駙馬武延基，是武則天的姪孫。當時因觸犯武后，公主、駙馬同時被賜死。公主原葬長安南郡，中宗復位後，於神龍二年(公元 706 年)改葬於乾陵，成爲高宗李治和武后則天的陪葬墓。距乾陵二點五公里。

⑲如屬皇家陵墓的壁畫，當屬將作監之下右校署的工匠們所畫。《舊唐書·志二四·職官三》載：「將作監」下設有「右校署：令二人，丞三人，府五人，史十人，監作十人，典事十四人。右校令掌供版築、塗泥、丹雘之事」。「丹雘」繪畫所用，所以謂畫曰丹雘，義同丹青。

陝西唐墓

■永泰公主李仙蕙墓壁畫

在這許多唐代墓室壁畫中，當以最近發現的陝西乾縣永泰公主墓的墓室壁畫爲最精彩。

永泰公主墓室中的墓道內和前後墓室四壁都繪有彩畫。保存較爲完好的，是前室的東壁。畫作群像，與過去發現的其他唐墓單獨畫像不同，右側一鋪畫九人，前八人爲侍女，有髮髻高聳、肩背披巾、上穿羅襦、下穿絳裙，或手執一盤，回首後顧，或手執燭檯，或捧食盒，或執如意、拂塵等。後一人爲男侍，頭戴小帽，身穿長服，手捧包袱。畫中這九人，

唐

侍女，局部

陝西乾縣永泰公主李仙蕙墓壁畫

面有正有側，相互呼應，似在緩步徐行，神態安詳自若。雖然情節簡單，但極爲生動。人物各有不同表情，有秀眉緊鎖，有神態憂戚，或明眸停滯，或凝神若有所思。刻劃精細入微。左側一鋪畫，女侍六人，男侍一人，情節與右側壁所畫相似。尚有墓的前室北壁畫二侍女，西壁只留左側一幅，畫九人，大部漬漫。墓道東壁畫有威武的儀仗隊。其後所繪戟架前有二馬與二馬夫，馬夫穿褐色圓領長袍，極有神氣，可惜漬漫不全。

這些壁畫，形象地反映了封建王族生前那種呼奴喚婢的生活排場。因爲這是一個改葬的公主墓，所以墓的建築及其他殉葬器物都較爲周到、完備。壁畫作者，很可能是宮廷畫工中的高手。畫中人物造型的豐滿，勾線的圓渾、挺勁，設色明淨，是唐墓壁畫中的代表作品。

■章懷太子李賢與懿德太子李重潤墓壁畫

李賢墓壁畫大體上可分爲墓道壁畫和墓室壁畫兩個組成部分，繪有壁畫五十多組，大都保存完好，充分反映了唐代統治者享樂生活的情況。

唐

狩獵出行圖，局部　陝西乾縣章懷太子李賢墓壁畫

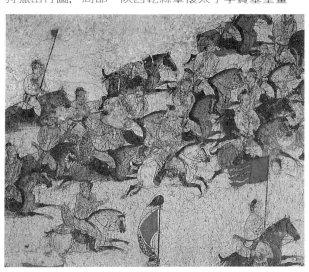

繪於墓道東西兩壁者有《狩獵出行圖》、《禮賓圖》、《馬毬圖》、《儀衛圖》
等。《狩獵出行圖》係由五十多個騎馬人物和駱駝、鷹犬等組成，場景顯
赫，構圖別致。《馬毬圖》在西壁，與東壁《狩獵圖》對稱，共畫二十餘
騎，打馬毬者左手執韁，右手執偃月形鞠杖。有一騎，四蹄騰空，馳騁
球場。此和馬毬，為唐代宮廷和王公貴族的體育遊戲。著錄上載韓幹畫
《寧王調馬打毬圖》，今不存。所以這幅現存壁畫，不但對繪畫研究，對
研究古代打馬毬的發展也是重要的資料。

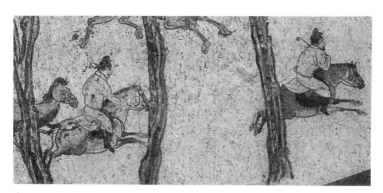

唐

狩獵出行圖，局部　陝西乾縣章懷太子李賢墓壁畫

唐　無款

出遊圖，局部

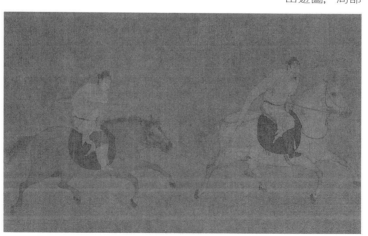

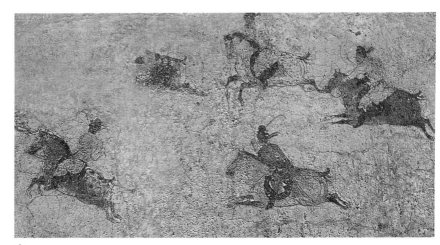

唐

馬毬圖　陝西乾縣章懷太子李賢墓壁畫

　　李賢墓壁畫中的《禮賓圖》，反映了我國多民族國家的民族關係。畫中人物，動態不一，似有唐代的官員在引路，氣氛嚴肅。用線挺拔，非高手莫辦。

唐

禮賓圖，局部　陝西乾縣章懷太子李賢墓壁畫

懿德太子李重潤墓壁畫，有四十多幅大型作品，分別在墓道、過洞、天井、前後甬道和前後墓室內。畫有儀仗、城牆、闕樓及宮女、伎樂等。所畫儀仗，有騎馬旗隊、侍衛武士隊、侍從文官隊及軺車隊，唐代統治階級生前的那種威風，給充分表露於畫筆中。

唐
闕樓，局部
陝西乾縣懿德太子李重潤墓壁畫

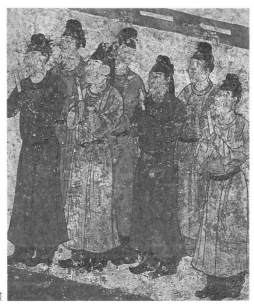

唐
侍衆
陝西乾縣懿德太子李重潤墓壁畫

唐

侍女　陝西乾縣懿德太子李重潤墓壁畫

唐

女侍衆，局部　陝西乾縣懿德太子李重潤墓壁畫

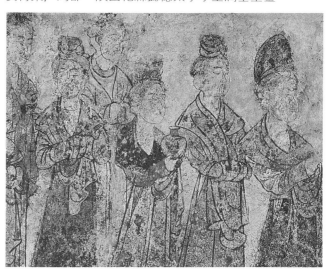

李賢墓和李重潤墓的壁畫，在藝術表現上，不遜永泰公主墓。畫工用筆老到，所畫宮闕的界畫透視，已具水準。又畫中的樹石山坡，畫法與敦煌莫高窟壁畫，同具唐畫的時代特色。在這些壁畫中，著色更爲豐富。李重潤墓壁畫，熟練地運用了石綠、石青、石黃、朱磦、銀朱、大紅、深紅、深紫、金箔等顏色，對比鮮明。這都表明有充足的物質條件，才有較齊全的顏色供作畫者考慮並使用。

唐人畫樹　　陝西乾縣章懷太子李賢墓壁畫

■**李壽墓壁畫**

　　李壽（公元 577～630 年）墓在陝西三原焦村。李壽爲高祖李淵的從弟，墓葬頗具規模。壁畫有《出行圖》、《狩獵圖》、《步行儀仗圖》、《列戟圖》、《重樓建築圖》，還畫侍女、農耕、牧羊、雜役如推磨、擔水、膳事等。墓道東壁所畫的《出行圖》，場面宏大，由二十四匹馬、四十八人組成，隊伍嚴整，既有威風又有氣勢；王族的排場，作盡情的表露，其中畫主人的坐騎，馬的形體高大，身披鱗甲，黑鞍，垂紅革帶馬鐙，旁有持傘、持扇及胡人牽馬者。壁畫雖未畫出墓主人生前的形貌，但是墓主人生前的生活狀貌已經畢具。繪畫表現的能力相當強。因爲這類王族墓群，當時沒有不由名工來畫的。畫中主要人物與馬的輪廓線，多用中鋒勾勒，有的如「彎弧挺刃」，一筆揮成。布色方法，亦隨不同對象，作不同處理，如畫旗幟用平塗，畫人物面部、服飾則用暈染法。這些壁畫，與李仙蕙、李賢等墓壁畫一樣，都可以讓我們清楚地了解到當時王族豪門畫工的藝術水準。

　　在長安里王村發現的韋泂墓，是一位王親的墓葬。韋泂爲中宗韋后的弟弟。當時韋后專權，聚居長安城南韋曲的韋姓，不僅生前富有，死後葬儀，也是「費金百萬」，所以這個墓室的壁畫，也是選高手繪製的。陝西其他唐墓，有如長安郭杜鎭的 1 號墓（顯慶三年，公元 658 年）、西安羊頭鎭的李爽墓（總章元年，公元 668 年）與咸陽張家灣的薛氏墓（景雲元年，公元 710 年）等，皆畫男女僕侍。這三墓壁畫，以李爽墓所畫較爲精緻，其中畫有女僕，體態神情，尤其生動，畫風簡潔，用筆爽利，可以見出作者有精練的技巧。但是這些壁畫，其規模都遠不及上述李仙蕙等墓室的壁畫。

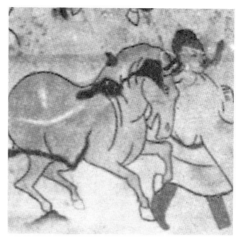

唐

出行圖，局部（人馬）　陝西三原李壽墓壁畫

唐

樂人　陝西西安李爽墓壁畫

唐

樂人　陝西西安李爽墓壁畫

■唐安公主墓壁畫

1989 年，在西安王家墳又發現唐代唐安公主墓⑨。

唐安公主爲唐德宗長女，也是皇太子李誦的胞妹，卒於興元元年(公元 784 年)，年僅二十三歲。原葬梁州(今漢中)，後遷於此。該墓甬道，墓室內都有壁畫，均用墨線勾勒，然後填彩。主要畫男女侍，如甬道東壁等一幅，畫男侍，畫面高 0.88m，畫像頭戴黑色幞頭，身穿黃色圓領寬袖袍，腰繫黑色寬帶，叉手於胸前。墓室頂部畫《天象圖》，南壁畫《朱雀圖》，北壁畫《玄武圖》，東壁雖然大部分殘損，但其西壁，卻又很別致，

唐

男侍者　陝西西安唐安公主墓壁畫

⑨陳安利、馬永鐘《西安王家墳唐代唐安公主
　墓》(《文物》1991 年第 9 期)。

竟畫《花鳥圖》，鳥有斑鳩、黃鶯、鴿子、雉雞等，亦畫有樹及梅花，以墨線勾出後，用色彩暈染，畫面素淨淡雅。這在唐墓室壁畫中所少見。作爲以唐王室親屬的墓葬，這些壁畫的技藝，自不能與永泰公主墓的作品相媲美。

吐魯番唐墓

　　新疆地區的唐墓壁畫，當以吐魯番的阿斯塔那村古墓群中的壁畫爲主要。這地區的壁畫，不少爲外人所盜竊，例如阿斯塔那第 501 號墓，即張懷寂墓。據記載⑨：「宣統二年（公元 1910 年）十月，巡檢張清在吐魯番之三堡掘取古蹟，得張懷寂墓志。」當時「張懷寂屍身尚好」，屍前還有「泥人泥馬，持矛吹號」，以後即被「西歐人與東洋人盜掘」，遺留下來的文物很少。

　　阿斯塔那唐墓出土的壁畫，其中有畫樹下婦人者，具有中原畫風⑨。

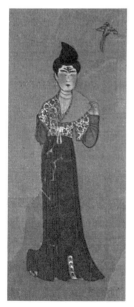

唐
樂舞屏風，之一
新疆吐魯番阿斯塔那張禮臣墓出土絹畫

⑨王樹楠《新疆訪古錄》。
⑨可參看鄭振鐸編《域外所藏畫集西域畫》下輯。

今編為 302 號墓（永徽四年）、322 號墓（龍朔三年）所發現的絹畫人首蛇身像（伏羲與女媧），是盛唐前後吐魯番地區的畫工，在描繪傳統的題材中，發揮了自己的想像力。第 230 號墓，即張懷寂之子張禮臣墓。出土的絹畫舞樂屏風六扇，可以代表初唐時期新疆地區的繪畫。每扇畫一人，計畫二舞伎、四樂伎，左右相向而立。其他如阿斯塔那第 187 號墓出土的絹畫《圍棋仕女圖》，正像張萱、周昉所畫的「綺羅人物」。阿斯塔那第 188 號墓，出土牧馬屏風八扇，反映了邊區有牧馬風貌。它們的畫法，都受到了中原繪畫的很大影響。說明在我國的唐代，各民族的文化交流，於此也獲得了明顯的反映。

唐
圍棋仕女圖
新疆吐魯番阿斯塔那墓出土絹畫

唐

樹下美女，局部

新疆吐魯番阿斯塔那墓出土絹畫

必須著重指出的，在阿斯塔那第217號墓的墓室後壁，畫有六幅屏風《花鳥圖》，有畫錦雞，有畫鳧鴨，都配以花草，其上並有飛鳥，是現存唐代壁畫中最完整的花鳥畫，雙鈎塡彩，禽鳥的動態生神，或立、或走、或啄食，或回顧而作欲睡狀，令人見之生趣。六幅作品，以淡靑色爲基調，並施以石綠與朱赭。當是當地民間高手之作。這鋪作品作爲專門研究我國花鳥畫的發展，無疑是極有價值的精品。因爲純粹的唐墓壁畫花鳥非常罕見，便是現存的唐代卷軸花鳥畫也爲鳳毛麟角了。

第六節　唐代史論著述與論畫詩

唐代繪畫理論的著作，根據文獻記載及流傳下來的，計有二十多種。其中就有不少具有重要的理論價值或資料價值。這些著述中，有如張彥遠的《歷代名畫記》、朱景玄的《唐朝名畫錄》、裴孝源的《貞觀公私畫

史》、彥悰的《後畫錄》、張懷瓘的《畫斷》、李嗣眞的《後畫品》等⑬，有屬評論，有屬畫史，有屬畫法，有屬鑑藏。其中以張彥遠所著的《歷代名畫記》，有著較大價值。

史論著述

張彥遠《歷代名畫記》

《歷代名畫記》的作者張彥遠（約公元815～？年），字愛賓，河東（今山西永濟）人。出身於宰相世家。咸通三年任舒州刺史，乾符初官至大理寺卿。這部《歷代名畫記》向有「畫史之祖」的稱譽。包羅旣廣，徵引繁富。據《直齋書錄解題》載：「彥遠家世藏法書名畫，收藏賞鑑，自謂有一日之長。」所以著述此書，有他的有利條件。其中有些記載，便出於他的調查所得。尤其難得的，他還保存了許多今已失傳的古代史論資料。

該書分十卷，有敍繪畫的《源流》、《興廢》，也敍自古《跋尾押署》、《公私印記》，更有《記兩京外州寺觀畫壁》及《古之祕畫珍圖》。這對畫史研究，都有重要的參考價值。還有《敍歷代能畫人名》，「自軒轅至唐會昌凡三百七十二人」，並參考史書，載其小傳，是我國最早的一部繪畫史著作。除此之外，更有重要的論文，如《論畫六法》、《論畫山水樹石》、《論傳授南北時代》、《論顧陸張吳用筆》等。全書大致可分三個部

⑬《歷代名畫記》等唐人著述的成書年分，其
　先後次序如下：
　彥悰《後畫錄》，貞觀九年（公元635年）；裴
　孝源《貞觀公私畫錄》，貞觀十三年（公元639
　年）；張懷瓘《畫斷》，約開元十三年（公元725
　年）；朱景玄《唐朝名畫錄》，約上元元年（公
　元760年）；張彥遠《歷代名畫記》（記至會昌元
　年），大中元年（公元847年）。

歷代名畫記卷第一

唐河東張彥遠愛賓撰

明東吳毛　晉子晉訂

叙畫之源流

夫畫者成教化助人倫窮神變測幽微與六籍同功四時並運發於天然非繇述作古先聖王受命應籙則有龜字効靈龍圖呈寶自巢燧以來皆有此瑞迹暎于瑤牒事傳乎金冊庖犧氏發於滎河

分：一是畫史的評述，二是畫家的傳記，三是歷代作品收藏鑑識及其他。其中論述，集中地反映了唐代畫家、理論家對傳統繪畫的看法。

張彥遠在《歷代名畫記》的卷一至卷三的幾篇論文中，發展了前人的學說，提出了他的主張。這些主張，也涉及到唐代某些理論家、畫家及收藏家對繪畫上重大問題的探討。在《敍畫之源流》中，張彥遠肯定藝術的社會作用，指出「夫畫者，成教化，助人倫，窮神變，測幽微，與六籍同功」。他根據歷代美術創作的情況，又提及「鐘鼎刻，則識魑魅而知神姦；旍章明，則昭軌度而備國制；清廟肅，而罇彝陳，廣輪度，而疆理辯；以忠以孝，盡在於雲臺，有烈有勳，皆登於麟閣；見善足以戒惡，見惡足以思賢」，這是對繪畫所產生的社會功能加以明確的肯定，同時也說明繪畫是脫離不了政治的。但是，他又看到繪畫與其他教育工具有不同的特點，因而指出「記傳所以敍其事，不能載其容；贊頌有以

詠其美，不能備其像，圖畫之制，所以兼之也」，這就把造型藝術具有形象的優異之處作了明白的闡述。

在《論畫六法》中，對於「氣韻生動」，他發揮了謝赫的說法，以爲「古之畫或能移其形似而尙其骨氣」。又說：「今之畫，縱得形似而氣韻不生。以氣韻求其畫，則形似在其間矣。」這是辯證的說明了繪畫中的「形似」與「氣韻生動」的關係。對於「形似」，他還明確的提出：「夫象物必在於形似。」但他所要求的，卻是「形似須全其骨氣」。又說：「骨氣形似皆本於立意，而歸乎用筆。」在這裡，他除了申述謝赫的「氣韻」、「骨氣」以及「形似」之外，重要的在於發揮了「骨氣形似皆本於立意」。所謂「立意」，這就包含了作者的藝術觀點以及在創作活動中的構思等。對於這些問題的理解，張彥遠確然比唐以前的看法更加深入了。

這本著作，不只是一部畫史，而且又是繪畫理論之集其大成者。該書寫成於大中元年(公元847年)，所引述前人畫史畫論著作，主要的計近二十種，所記畫史則自遠古傳說時代止於會昌元年（公元841年）。

唐代畫史畫論的著作，還散見於其他各書。朱景玄的《唐朝名畫錄》，就是一本繪畫的斷代史。

朱景玄《唐朝名畫錄》

《唐朝名畫錄》的作者朱景玄(公元約787～?年)，吳郡人。元和初應舉，曾官翰林學士。他撰寫這本書，是由於篤好繪畫，因此「尋其蹤跡」編輯成冊。他的寫作態度是極其認真的，「不見者不錄，見者必書」，因而給後人提供了畫史上的許多重要材料。但記載失實者也有多處。

《唐朝名畫錄》評價了畫家一百二十二人，分神、妙、能、逸四品，除逸品外，神、妙、能三品，每品又分上、中、下，對每個畫家，既記載了他們的生平，又對他們的畫跡及藝術成就作了評述。這是一部發展了張懷瓘、李嗣眞等人品評畫家的體例而編著的斷代畫史。他所評論的畫家中，吳道子被定爲「神品上一人」，足見他對吳的推崇。其次是看重周昉，定爲「神品中一人」。固然，朱景玄是在吳道子去世後約三十年出生的，作者爲了彌補他所未能親見這個「神品上」的畫師，就作了多方

面的調查。元和初，他因應舉，住長安龍興寺，就向一位八十多歲的姓尹老人打聽吳的事跡。所傳吳畫興善寺，「觀者如堵」，就是他的訪問記錄。又傳吳畫《地獄變相》，使屠沽漁罟輩「見之而懼罪改業」的事，也是他從景雲寺老和尚那裡採訪來的。所以他評吳爲「神品上」都有一定的事實根據。在這本著作中，朱景玄還有不少精闢的見解，如說繪畫，可以「窮天地之不至，顯日月之不照」，正是深刻的闡明，作爲認識並形象地反映客觀現實的繪畫，必須比現實更高，更明顯，更深入。

唐人的繪畫著作，上述之外，諸如張懷瓘、李嗣眞⑨４、彥悰，竇蒙的編撰，都已失傳。幸有《歷代名畫記》等書引述，還可以窺其概略。尚有裴孝源的《貞觀公私畫史》，這是繼承《梁太清目》而又匯集當時公私收藏名跡編寫而成的。裴曾官中書舍人、吏部員外郎、度支郎中等職。他得到漢王李元昌的賞識，故有機會看到宮廷收藏的名畫。他的這本編著，給後來的畫目著錄，開創了一個粗略的體制，在繪畫史料學上有一定價值。

有關唐代的畫論，早已膾炙人口的，這便是張璪所說的「外師造化，中得心源」。這句話，道出了繪畫藝術，必須把反映客觀物像的眞實性和表現思想感情的主觀能動性有機地結合在一起。事實上，繪畫的一切表現，它都是從這個總的原則產生的。作爲造型藝術的繪畫，「造化」與「心源」，兩者必須是一致的，也必須是結合爲一體的。

題爲王維所撰的《山水訣》、《山水論》，雖然是後人所作，其中有些畫理畫法，有可能根據唐代畫家的口訣編寫而成的。唐代的畫論，除了畫家、理論家的撰寫外，不少詩人也有論畫的詩文。這對繪畫創作，起著互爲發明之益。

⑨４《王氏畫苑》所載「唐李嗣眞《續畫品錄》」是一卷託名的僞造書，與《歷代名畫記》所引用的李文是兩回事。

論畫詩

　　唐代的文學藝術都比較發達。當時的許多詩人，對於繪畫、音樂以至舞蹈都很關心。不少詩人，通過吟詠，或讚畫、或頌楔，注入了他們的「無限神思」。有的詩人還因爲特別喜愛山水畫而寫出了長詩。固然，奇妙的山水畫，「能令堂上客，見盡湖南山」，出色的論畫詩，又何嘗不使讀者「似見畫中山」，甚至「似與畫師說短長」。詩人們對這個時代的一些畫家和作品，寫下了精湛的評論，和由看畫引起了許多聯想。這些評論和聯想，不但是我國古典文學中珍貴遺產，也是我國畫學史上的重要文獻。

　　李白、杜甫的論畫詩，只占他們全部詩歌作品的小部分。李白流傳下來的一千餘首詩中，論畫詩只有十八首。杜甫論畫詩較多，也只近三十首，占他現存全部詩作中的百分之二，但亦足以表達出唐代文人對於民族繪畫的鑑賞和要求。杜甫在《戲題王宰畫山水圖歌》中的「剪取吳淞半江水」，都包含了繪畫必須「師法造化」，「搜妙創眞」以及「取捨剪裁」的道理。杜甫提到的「十日畫一水，五日畫一石」，又正是透徹地說出藝術創作必須具有認眞嚴肅的態度。其餘如《丹靑引》、《題壁上韋偃畫馬歌》等，詩人把「無聲」變爲「有聲」，使讀者仿佛聞到和見到「麒麟出東壁」。在題山水畫詩中，詩人說「蓬壺來軒窗，瀛海入几案」，「白波吹粉壁，靑峰挿雕梁」，「高浪垂翻屋，崩崖欲壓床」，以浪漫主義的手法，把畫景與眞景融合起來。詩人在詩中既讚許了畫藝的高明，又給讀詩者以美的享受。在李、杜的筆下，不但再現了妙繪的形象與色彩，也加深了人們對這些畫作的理解。不但使我們進一步了解到中古文人對於晉、隋、唐畫家如顧愷之、楊契丹、王維、吳道子、鄭虔、曹霸、韓幹、韋偃等的評價。並且在這些論畫詩中，詩人們還講出了繪畫應當如何概括，如何布勢，又如何高於現實的許多道理。通過記寫畫鷹、畫鶴以及畫歷史故實的作品，還論到了繪畫與生活的關係，主題和感情對於創作的作用。對中國畫的研究頗有參考價值。

李白論畫詩

李白在《當塗趙炎少府粉圖山水歌》⑨⑤中，他提出了「驅山走海」來讚美這件繪畫作品的表現。李白不是畫家，可是他面對這壁畫作品，能夠指出這是「驅山」，那是「走海」，儼如畫苑行家，不但充分表達畫圖的氣勢磅礴，並把「名工」的如何「繹思」也端了出來，道出了傳統山水畫的創作特點。

五代畫僧貫休有詩道：「常思李太白，仙筆驅造化」，貫休說的是詩人以詩筆來「驅造化」，李白說的是畫家以畫筆來「驅山」，驅的方法不同，道理則一。「驅山」談何易。「驅山」要形象思維，否則，「山」不成爲山，「海」不成爲海，談不上「驅」與「走」。「驅山」還要有氣魄，否則，登山尚感困難，更何以「驅山」？藝術上的「驅山」，不是憑氣力，而是要找出它的規律，從構思、布局以至刻劃形象，「驅」什麼，如何「驅」，卻直接涉及到中國山水畫的「經營位置」。

客觀世界的山、水、樹、石以及雲煙，都是按自然自身的規律分布在那裡，錯綜複雜，但不等於畫中的山、水、樹、石和雲煙的變化。所以畫家作畫要根據生活的體察，積累，先立意，然後「凝想物形」，既要

⑨⑤李白的《當塗趙炎少府粉圖山水歌》：「峨嵋高山西極天，羅浮直與南溟連。名工繹思揮彩筆，驅山走海置眼前。滿堂空翠如可掃，赤城霧氣蒼梧煙。洞庭瀟湘意渺綿，三江七澤情洄沿。驚濤洶湧向何處，孤舟一去迷歸年。征帆不動亦不旋，飄如隨風落天邊。心搖目斷興難盡，幾時可到三山巔。兩峰崢嶸噴流泉，橫石蹙水波潺湲。東崖合沓蔽輕霧，深林雜樹空草綿。此中冥昧失晝夜，隱機齊聽無鳴蟬。長松之下列羽客，對坐不語南昌仙。南昌仙人趙夫子，妙年歷落青雲士。訟庭無事羅衆賓，杳然如在丹青裡。五色粉圖安足珍，眞山可以全吾身。若待功成拂衣去，武陵桃花笑殺人。」

根據對象實際的變化，又要發揮畫家的主觀能動作用，加以藝術處理，達到「因心造境」。「驅山走海」，便是「因心造境」的一種表現。一幅圖畫，根據立意的要求，不要這座山，立即「驅」走這座山，需要這片海，立即使這片海顯現。在畫面上，卓越的畫師，他的那枝畫筆，可以叱咤風雲。

李白的這首詩，較多地涉及到中國山水畫的創作方法，他在讚許這幅壁畫的點景時，竟以旁敲側擊的方法記下了它對俯視透視的處理。「征帆不動亦不旋，飄如隨風落天邊。」上句言「征帆」極遠，因為極遠，看去不覺其動與旋，但作為繪畫，對於「不動亦不旋」者，卻仍然要使它畫得生動。所以詩人在下句即以「飄如隨風」來形容，這就點出「征帆」畫得生動活潑。至於「征帆」遠到了「落天邊」，無疑作者把「征帆」的位置畫得很高。這一切，詩人都是用極為簡練的筆墨，充分反映了中國繪畫和它的種種表現特點。

杜甫論畫詩

杜甫在一首《奉先劉少府新畫山水障歌》[96]中，論述了畫家劉單父

[96] 杜甫的《奉先劉少府新畫山水障歌》：「堂上不合生楓樹，怪底江水起煙霧？問君掃卻赤縣圖，乘興遣畫滄洲趣。畫師亦無數，好手不可遇，對此融心神，知君重毫案。豈但祁岳與鄭虔，筆跡遠過楊契丹。得非玄圃裂，無乃瀟湘翻。悄然生我天佬下，耳邊也似聞清猿。反思前夜風雨急，乃是蒲城鬼神入。元氣淋漓障猶濕，真宰上訴天應泣。野亭春還雜花遠，漁翁暝踏孤舟立。滄浪水深青溟闊，敲岸側島秋毫末。不見湘妃鼓瑟時，至今斑竹臨江活。劉侯天機精，愛畫入骨髓。亦有兩兒郎，揮灑亦莫比。大兒聰明到，能添老樹顛崖裡；小兒心孔開，貌得山僧及童子。若耶溪，雲門寺，吾獨胡為在泥滓？青鞋布襪從此始。」

子的這件山水合作。

奉先縣尉劉單，代宗李豫時官至禮部侍郎，並不是出名的畫家。但是他的一家都能畫。杜甫爲了讚許他，特地引出了隋代楊契丹，當代祁岳、鄭虔來襯托。

《新畫山水障歌》是劉單這位「愛畫入骨髓」的縣尉爲主筆，他的大兒子「添老樹巔崖里」，小兒子補「山僧與童子」，都是「湊局者」。由於他的小兒子能畫人物，詩人稱他的「心孔開」。

詩中提到「元氣淋漓障猶濕」，說明這是一幅水墨畫。在唐人的題畫詩中，方乾題《觀陳式水墨山水》、《觀項信水墨》等，都足以證明杜甫記述的這種「元氣淋漓」的水墨作品，在唐代繪畫中並非獨一無二的。

黃賓虹於八十歲題畫中云：「『元氣淋漓障猶濕』，唐士大夫畫，重於筆酣墨飽，未可以纖細盡之。」故知劉單的這幅水墨畫，可能是一幅大寫意的作品。但有人以爲詩人從畫中見到「野亭春還雜花遠」，大寫意是難以表現這樣細緻遠景的，其實並不一定如此。「野亭春還雜花遠」，這是詩人對畫的感受。譬如，宋人蕭照畫過一幅水墨山水圖，詩人劉克莊（潛夫）見到，便寫出了「碧綠嫣紅照眼來」，若不注明此畫是水墨，難免使人猜想爲設色山水。劉單畫中的這種「雜花遠」，就中國傳統繪畫的表現看，當是在透視上用了特有的方法處理的效果。

詩中記述劉單山水畫障中的景物，筆簡意遠，忽入蒲城風雨，忽又「峭然坐我天佬下」，突兀頓挫，更使人引起對畫外的許多聯想。詩中提到的天佬山，在今浙江嵊縣境內。杜甫年輕漫遊吳越時，舟行剡溪，曾停泊此山下，所以在詩中帶出，比較自然。

詩中的題詠，有著將畫作「眞」的描寫手法。劉鳳浩在《杜工部詩話》中評論，起句「堂上不合生楓樹，怪底江山起煙霧」是「奇語驚人」。「堂上」是眞境，「楓樹」、「江山」、「煙霧」，是畫境，詩人特用「不合」二字作爲反襯，使人倍覺畫景不平凡。這與李白《當塗趙炎少府粉圖山水歌》中的「滿堂空翠如可掃」句，正是功力悉敵。

詩的結構，正如王嗣在《杜臆》中所說：「前後描寫，大而玄圃、瀟湘，細而野亭、側島，皆滄洲景」，一面山，一面水，忽而舟舍，忽而

人跡出沒，詩境如畫境之相間錯雜，所以談此詩正好像看畫中的景色旣有廣度，又有深度。

詩是寄託作者情思的。在這首詩，記敍的儘管是一幅山水畫，但仍然充滿了作者對社會、對人生的看法。結句「若耶溪，雲門寺，吾獨胡爲在泥滓？靑鞋布襪從此始！」這便是詩人因看畫障而神往於山林隱逸的生活，繼而反顧自身，作不禁感慨之嘆。在唐代的大詩人中，杜甫是論畫詩寫的較多的一個，他對當時有名的畫家如薛稷、吳道子、鄭虔、韓幹、王宰、韋偃、畢宏、祁岳、姜皎等都有評論⑰。其他詩人如白居易，所寫《畫竹歌》，就是對蕭悅畫竹的讚美，其中有「舉頭忽看不似畫，低耳靜聽疑有聲」的名句，千百年來被畫苑傳詠。詩人元稹作《畫松詩》，稱許張璪畫的古松，「往往得神骨」，並形容其「翠帚掃春風，枯龍憂寒月。」接著他對當時一般畫家提出了批評，說所畫的松樹，「奇態盡埋沒」，而且「纖枝無瀟灑，頑幹空突兀」。爲什麼會產生這種缺點，詩人歸結道：「乃悟塵埃心，難狀煙霄質。」這是詩人從繪畫創作與品德、學養的密切關係方面進行深湛的評論。藝術與品德、學德的關係，是藝術創作規律上的一般關係，也是根本關係，它有一定的時代性與階級性。元稹的這首論畫詩，說明繪畫發展到唐代，不僅在人物畫方面注意到這個關係，即在畫松以至畫花鳥方面，也被明確地提到了理論高度來研討。

第七節　五代的繪畫

五代繪畫達到了中古繪畫的新水準，它繼承了唐代的傳統，尤以山水畫與花鳥畫方面的發展最爲顯著。

⑰有關李白、杜甫論畫詩的問題，詳請參閱王
　伯敏著《唐畫詩中看》的卷一，該書於 1993
　年由臺北東大圖書公司出版。

當時繪畫活躍的地區，一是五代各王朝統治的中原地區；二是南方，如南唐與吳越；三是四川，則有前蜀和後蜀。

五代中原地區多戰亂，不少畫家往四川或南方流移。五代以後梁時間較長，直繼唐代，畫事較興。

五代在歷史上介唐宋之間。五代十國，為時雖然只有五十多年，但在繪畫發展的階段上，不能給予低估。

畫院

宮廷畫院的設置，肇始於五代，其實濫觴於漢、唐。這如前述，漢代雖無畫院，卻有「畫室」；唐代雖無畫院之名，實有畫官應奉禁宮，規模已備。

五代設有畫院的，有西蜀與南唐。

西蜀畫院

西蜀在唐末時，因少受戰事影響，所以中原畫家，多避亂入蜀，致使蜀地繪畫更為興盛。前蜀王建時，宮中只有內廷圖畫庫，係儲藏繪畫之所，無非設專員為掌其事。當時的畫家，受到蜀主所重視者有宋藝、杜齯龜等，尚有釋貫休、李昇、支仲元等，雖不在宮廷任職，但他們在四川時，由於畫藝高明，受到皇家的看重。前蜀後主王衍，窮奢極侈，《舊五代史》列傳載：咸康元年，他奉母同遊青城山，令「宮人皆衣道服，頂金蓮花冠，衣畫雲霞，望之若神仙」。又據載：同年，王衍欲東遊秦州。使秦州毀府署作行宮，大興力役。宮中「壁上五彩畫，圖青山碧水，珍禽異卉。又強取民女，作為舞伎……」。無論是「衣畫雲霞」，或「壁上圖五彩」，都需要畫工出力。加之王衍「凡思一事」，都要求「見諸於圖」，因此出入宮中的畫家更多。當時只有十七歲的畫家黃筌，便被王衍錄用，授之以翰林。至後蜀孟昶，於明德二年 (公元 935 年) 特創「翰林圖畫院」，為中國畫史有正式畫院之始，並於院中設待詔、祗候等職。《益州名畫錄》載，蜀主孟昶還授黃筌為「翰林待詔，權院事，賜紫金

袋」。所謂「權院事」，即爲畫院的領事人。

西蜀自畫院設置以後，活動較多。畫家有「按月議疑」的規則，即是說，每月集會，討論研究繪畫上的疑難問題。據《益州名畫錄》載：廣政十九年(公元956年)，趙忠義所畫鍾馗，以第二指挑鬼目，蒲師訓所畫，以拇指剜鬼目。兩人所畫，都極神氣，只是姿態不同。蜀主孟昶問，哪一幅畫得妙，黃筌回答，以師訓所畫爲妙⑱。蜀主則認爲二者「筆力相敵，難以升降」，於是兩人都獲得厚賞。

廣政末 (約公元959年)，孟昶置「眞堂」⑲於成都大聖慈寺華岩閣後，命畫院的肖像畫家李文才寫諸親王及文武臣僚等像於壁，這種畫像，其實類似麒麟閣的功臣像，是以表彰有功之臣，用來鞏固政權的。圖畢，文才受賞。

西蜀的畫家，除上述黃筌、趙忠義、蒲師訓、李文才之外，較有名的還有高道興、阮智海、阮惟德、黃居寶、黃居寀、杜敬安、高從遇、徐德昌等。《圖畫見聞志》載，徐德昌爲後蜀畫院祇候，他所畫人物、仕女，不是運用彩色來表現，而是「墨彩輕媚」，爲五代人物畫中別具一格。這種畫法，影響及於北宋的人物畫。

後蜀有廣漢畫家丘文播，名潛，初工道釋人物，兼畫山水，宣和殿藏有其所作《文會圖》，其所作與今傳之《北齊校書圖》有某些相類似的情節，值得研究。

到了蜀亡，後蜀的畫院畫家如黃筌及其子居寶、居寀，還有高文進等隨蜀主歸宋。這批畫家，也就成爲宋朝宮廷畫院的畫家了。

⑱這則記載，與《宣和畫譜・卷一六・黃筌》
　條及《圖畫見聞志・卷六・鍾馗樣》所記黃
　筌改畫鍾馗事，情節大體相同，只是人物不
　一樣，擬同一事而傳說分歧。
⑲眞堂，係設置畫像或塑 (雕) 像處，或稱「影
　像堂」。也有人認爲凡畫有君主肖像之所爲
　「眞堂」。

南唐畫院

南唐中主李璟，採取西蜀孟昶的辦法，在宮廷也設立翰林圖畫院。因此各地畫家聞訊，相繼來到南唐的不少。當時南唐畫院中的畫家如周文矩、顧閎中、高太沖、朱澄、曹仲玄、王齊翰、董源、衛賢、顧德謙等，都有名於大江南北。中主李璟、後主李煜，都喜歡書畫，據傳周文矩的繪畫，他的「行筆瘦硬戰掣，全從後主李煜書法中得來。」⑩南唐王族中的李景道、李景遊，也喜歡繪畫，出於他們生活的所愛，往往將「裙屐遊宴，形之於圖。」畫院畫家中，有擅長畫花鳥、走獸的，如徐崇嗣畫

⑩張丑《清河書畫舫》。

花鳥，獨步一時；王齊翰畫猿獐，名聞遐邇；梅行思畫鬥雞，爲時人所不及。

西蜀、南唐畫院的制度、規模，詳情未見著錄。而其活動，僅據所載，無非爲當時的統治者「極一時快樂之需」。例如，保大五年(公元947年)元旦，天降大雪。南唐中主李璟和他的弟兄景遂、景達及臣僚李建勳、徐鉉等登樓賞雪，並吟詩飲宴，同時召畫院畫家描繪這次賞雪吟詠的情景。這幅中主與太弟、侍臣的《賞雪圖》，由高太沖主畫中主像，周文矩主畫侍臣及使樂供養人像，朱澄畫樓閣宮殿，董源畫雪竹寒林，徐崇嗣畫池沼禽魚⑩。

後主李煜，曾令周文矩畫《南莊圖》。據說「盡寫其山川氣象，亭臺景物，精思詳備，殆爲絕格」⑩。又曾遣使周文矩、顧閎中、高太沖至韓熙載家，以目識心記，竊畫韓家夜宴樂舞的情景，作爲劬勸大臣荒淫奢侈生活之用。至於差遣畫院畫家去某地某處畫壁或寫「御容」，或畫宮中生活，這是經常的事，不勝枚舉。

■ 周文矩

周文矩(生卒未詳)，金陵句容人。南唐畫院的「翰林待詔」。擅長畫人物、車馬、屋木、山川。所畫仕女，米芾說他一如周昉。但也有不同之處，如周昉設色「穠豔」，文矩則施朱敷粉，鏤金佩玉，只以雕飾爲工⑩。現存宋摹周文矩的《宮中圖》，計十二段，描寫禁宮裡那些精神空虛而又平靜的婦女生活。

周文矩畫人物衣紋，常作「戰筆」。張丑在《淸河書畫舫》中說他「行筆瘦硬戰掣」，是從後主李煜書法中得來的。他畫的人物，由於生動，使人感到「神寓其中」。據湯垕在《畫鑑》中記載，他畫《高僧試筆圖》，「一僧攘臂揮翰，旁觀數士人咨嗟嘖嘖之態，如聞其聲」。周文矩的現在

⑩⑩見《圖畫見聞志·卷六》之《賞雪圖》、《南
　莊圖》。
⑩見湯垕《畫鑑》。

五代　周文矩
宮中圖，局部（傳宋摹本）

五代　周文矩
重屏會棋圖

五代　周文矩

琉璃堂人物圖，局部（文苑圖）

作品，傳有《重屏會棋圖》，絹本、設色。畫中兩人對弈，兩人旁觀，一童侍立，背後豎一屏風，上畫五人。又一山水屏風，因在畫中屏風上又畫屏風，故曰「重屏」。畫中四個主要人物，「一人南面挾冊正坐者，即南唐李中主像；一人並榻坐稍偏左向者，太弟晉王景遂；二人別榻隅坐對弈者，齊王景達，江王景逷」⑩，形象生動，用線細勁曲折，略帶頓挫，與所謂「顫筆」法相合。更爲難得的，根據有關文獻如王明清《揮麈三錄》中考定，這還是一幅珍貴的歷史人物的肖像畫。

　　一幅《文苑圖》，向被認爲唐代韓滉之作今據時人徐邦達氏考證，擬爲周文矩《琉璃堂人物圖》之局部，茲附於此，容進一步考證。

　　五代的人物畫家中，周文矩的功力特別深厚，在繼承傳統方面作出了較大努力。

　　與周文矩同時在南唐畫院的尙有顧閎中，畫人物又有另一種風格。

⑩吳榮光《辛丑銷夏錄》引莊虎孫跋語。

■顧閎中

顧閎中(生卒未詳)，江南人，南唐中主李璟時任翰林待詔。後主李煜曾派他與周文矩、高太沖夜至韓熙載家，以目識心記，竊畫韓家夜宴樂舞的情景。顧閎中所畫《韓熙載夜宴圖》，極得時人所重。

《夜宴圖》的主人是韓熙載，據《南唐書》所載，韓熙載是北方貴族，年輕時在京洛一帶就負盛名。因戰事，他從北方到了南唐，開始因種種原因，沒有受到重用，感到失望而沈鬱。到了後來，後主李煜有意思要授他爲相時，他卻感到「世事日非」，無意爲官，並以聲色自樂來「避國家入相之命」。他還說：「中原常虎視於此（南唐），一旦眞主出，江南棄巾不暇，吾不能爲千古笑端。」⑯他爲著個人安全，盡量在政治上避免衝突。而後主所考慮的，只以爲他的生活太放蕩。因此，即命顧、周等竊畫韓家夜宴，並想通過這種圖畫起規勸作用，使他改變生活方式。其結果是：「熙載視之安然」⑯。

五代　顧閎中
韓熙載夜宴圖，局部

⑮見《南唐拾遺》。
⑯《五代史補・韓熙載》。

《夜宴圖》宋摹本，今藏北京故宮博物院。現存五段落，描寫夜宴中各個不同情景。作者精心刻劃了畫中的人物，尤其在第一段，描寫夜宴中，教坊司李嘉明的妹妹彈琵琶，在座除主人外，尚有客人三位。對於這些人物，作者根據不同身份，不同年齡，不同性格，作出不同神情的表現。畫中的主人公，作者不是畫其表面的縱情歡樂，而是著重內心的描摹。第二段畫主人打鼓，王屋山舞六么。其中畫德明和尚，露出尷尬的相貌，作爲出家僧而處此場景，作者給以如此的表現是非常恰當的。第三段描寫諸客散後，主人與諸女伎調笑言情，一女僕送水至主人處，作者的表現，通過主人公的表情和洗水的遲緩動作，刻劃了主人公的內心世界。這種表現，不是一般泛泛的描繪，正是加深了這幅畫的思想深度和它的現實意義。

這幅畫的技藝很高，無論造型、用筆、設色，都見作者的深厚功力。用色濃重，層層加深，但也配以淡彩，變化自然。全局結構的處理，尤有別致。如圖中所畫的屏風，它起到了把畫面段落分隔開的作用，但又產生把全卷畫面各段落連接起來的效果。這種巧妙的藝術手法，充分地表現出民族繪畫的傳統特色。這幅畫在細節的描寫上，也足以說明顧閎中是寫生高手。如對衣冠文物制度，以至樽俎燈燭、帳幔樂具等等的寫照，無不足爲歷史學家考據的好資料。

南唐的其他畫家及其作品。如衛賢，京兆人，後主時的內廷供奉，長於界畫樓閣，能夠「折算無差」，今傳有《高士圖》，畫法渾厚嚴密，表現出人物畫與山水畫並重時的那種自然結合。這幅畫，也可以代表他在人物、山水畫方面的水準。又有王齊翰，金陵人，也是後主時的畫院畫家，今傳《勘書圖》《挑耳圖》爲其著名作品，得「曲盡形神」之妙。當時的畫院，除待詔、祇候作爲正式畫家外，還有畫學生，如趙幹即是。今存趙幹的《江行初雪圖》，寫江岸行旅及江中漁人的捕魚活動，是一種山水畫結合人物的作品，極富情趣。

五代　衛賢
高士圖

五代　王齊翰
勘書圖

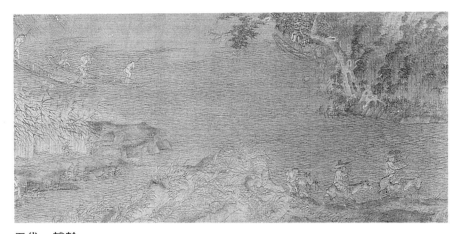

五代 趙幹

江行初雪圖，局部

徐黃「異體」

南唐、西蜀的繪畫發達，人才衆多，各有創造，因此在花鳥畫方面，出現「徐黃異體」。

徐即徐熙；黃即黃筌。他們繪畫的不同風格，形成了五代、北宋花鳥畫的兩大流派。對於後世花鳥畫的發展，也有很大影響。宋代郭若虛對此評價很高。他在《圖畫見聞志》中寫到：「若論花竹禽魚，則古不及近。」接著又說：「至於徐暨二黃之蹤，前不借師資，後無復繼踵，借使邊鸞、陳庶之倫再生，亦將何以措手於其間？」

徐熙（生卒不詳），鍾陵（今江西進賢西北）人，出身「江南名族」，一生沒有做過官，故沈括稱他爲「江南布衣」。《圖畫見聞志》載，他「以高雅自任」，厭惡那種奢侈頹靡的生活。擅畫江湖汀花水鳥、蟲魚蔬果。所作花木，粗筆濃墨，略施雜彩，使墨跡不隱，素有「落墨花」之稱。曾爲宮廷作「鋪殿花」（裝堂花）。南唐後主李煜「愛重其跡」。李煜降宋後，南唐所藏徐熙的畫跡，盡數歸宋朝，宋太宗趙炅看到徐畫《石榴圖》，嘆賞曰：「花果之妙，吾獨知有熙矣！」並將此圖遍示畫院裡的畫家，說

是「俾爲標準」⑩。

黃筌(公元903～965年)，字要叔，四川成都人，早熟畫家。十三歲左右，從刁光胤學畫，十七歲爲前蜀翰林待詔，後蜀時升爲檢校少府監並主畫院事。宋初，隨蜀主至開封，授太子左善大夫。他從年輕至晚年，在皇家畫院近五十年。可謂典型的宮廷畫家。

黃筌不但長於鳥雀，而且也善人物。尤以畫鶴，最享大名。他的花鳥，不但在宋初有影響，以至政、宣時，據米芾《畫史》所說，「今院中(指畫院)作屏畫用筌格」。

有關徐、黃的繪畫藝術，郭若虛在《圖畫見聞志》、沈括在《夢溪筆談》中都有論述。簡言之，一是由於兩人所處的環境不同，生活感受不一樣，徐是「江南處士」，見到的多爲江湖所有，無非汀花野竹、水鳥淵魚或者園蔬藥苗之類；黃筌長期在宮苑，所見多是禁中的奇花怪石，珍禽異獸。二是處境不同，意趣各異，所以取材側重不同。既然如此，則所表現的藝術風格當然也不一致。郭若虛所謂「黃筌富貴，徐熙野逸。不唯各言其志，蓋亦耳目所習，得之於心而應之於手也」⑩，就是這個道理。

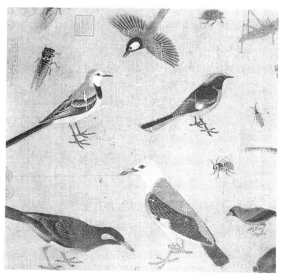

五代　黃筌

珍禽圖，局部

⑩宋劉道醇《聖朝名畫評》。

⑩見郭若虛《圖畫見聞志》。

徐、黃作品，黃筌傳有《珍禽圖》外，徐熙的眞跡已不可得見。所以只能就文獻的記載，加以探討。

徐、黃異體，主要異在用墨與設色上。唐以前，對於筆法，早已提出。用墨之法，至唐末五代，始於荊浩著作中列入「六要」之一。墨法之用，不只在山水上，人物、花卉也開始講究墨色。徐熙是水墨淡彩，正如徐鉉所說「(徐熙)落墨爲格，雜彩副之，跡與色不相隱映」[109]。黃筌的畫法，則是先用淡墨勾勒輪廓，然後施以濃豔的色彩，著重於色彩的表現，即所謂「雙鈎敷色，用筆極精細，幾不見墨跡，但以五彩布成，謂之寫生。」

關於徐熙的畫法，歷來說法不一。這事涉及花卉「沒骨法」爲何人創立的問題。有人認爲花卉畫的「沒骨法」始於徐崇嗣，而非徐熙，值得研究。應該說，花卉畫的「沒骨法」始於熙，崇嗣有所發展。崇嗣無非易墨色爲彩色而已。考徐崇嗣爲徐熙之孫。他的沒骨花卉，除了以「沒骨」爲芍藥外[110]，沈括在《夢溪筆談》中說他「乃效諸黃之格，更不用墨筆，直以粉色圖之，謂之沒骨圖」。此外，蘇轍在《欒城集》的《王詵都尉寶繪堂詞》注中，也提到崇嗣「以五色染就，不見筆跡，謂之沒骨」。這都說明徐崇嗣的沒骨法，主要「以五色染就」或「以粉色圖之」。他的這種用色，與黃家的「雙鈎塡彩」是不相同的，而與他的祖傳，恰恰有密切的關係。據上所述，徐崇嗣重色彩，「直以粉色圖之」的「沒骨法」；

[109] 見《圖畫見聞志・卷四・徐熙傳》引徐鉉語。

[110] 董逌《廣川畫跋》中記：「沈存中(括)言，徐熙之孫崇嗣，創造新意，畫花不墨卷，直選色漬染，當時號沒骨花，以傾黃居寀父子。餘嘗見駙馬都尉王詵所收徐崇嗣沒骨花圖，其花則草芍藥也。自其破萼、散葉、蓓蕾、露蕊，以至離披格側，皆寫其花，始終盛衰如此，其他見崇嗣畫花不一，皆不名沒骨花也。唐鄭虔著《胡本草記》，芍一名沒骨花，今王詵所收，獨沒骨花，雖則存中所論，豈因此圖云耶？」

徐熙重墨彩，以「落墨爲格」的「沒骨法」⑪，祖孫不同處，只在用墨與用色上；其相同處，其法皆「沒骨」。所以崇嗣之變，無非變墨彩爲色彩，而在骨子裡，仍然運用祖傳的沒骨法。即以彩色代替墨色來畫沒骨花卉而已。因此，《圖畫見聞志》、《宣和畫譜》等，都評論徐崇嗣「善繼先志」，「綽有祖風」。

這個時期，花鳥畫家除徐、黃兩大派之外，尚有郭乾暉工畫鷙鳥雜禽、疏篁槁木。鍾隱畫花竹禽鳥。更有唐希雅精翎毛草蟲，姜道隱畫松石，黃居寶畫花鳥及孔嵩畫花雀等。這些畫家，各有特點，名噪一時，都足以反映這個時期花鳥畫的興盛。

吳越繪畫

吳越，是五代時期的十國之一。在當時戰亂不已的情況下，這個地區是比較安定，也比較富庶的。故於北宋之時，汴梁（開封）人便稱「餘杭百事繁庶」，「地上天宮」。在文化藝術的發展上，當時除前蜀與南唐外，便算上吳越了。

據《五代史・吳越世家》、《吳越備史》及《黃山谷集》載：吳越武肅王錢鏐，「善草隸，稱神品」，並且「工畫墨竹」。可惜沒有見到他的書畫作品流傳下來。但是，作爲這一地區的最高統治者，由於他的善書能畫，對於這一時期這一地區的美術興盛，無疑地起到了積極的推動作用。

明汪砢玉在《珊瑚網》中記述，錢鏐統治時，宮廷特設「攀手校尉」，在二、三十個成員的編制中，配有幾名畫者，專以寫像爲職使，經常往松江邊境，畫北方南下人士的面相。相傳「胡岳方渡江，畫工以貌奏，鏐見之嘆曰：面有銀光，奇士也。即時召見」。可見畫工在錢鏐的遣使下，有效的發揮了他們寫眞的技藝。又據《魯山嶧書典》記載，由於「錢越

⑪見《圖畫見聞志》引徐熙所撰《翠微堂記》，徐熙說自己「落筆之際，未曾以敷色暈淡細碎爲功」。

王所召」，山東畫家王道求，高唐畫家李群，因此「同時入吳越」。足見
吳越是重視繪畫人才的。王道求是人物畫家，善畫鬼神及畜獸。他畫人
物，初學周昉，後仿盧稜伽，基礎厚實。宋初，曾去開封，在大相國寺
作壁畫，觀者如堵，名重一時。李群也是個人物畫家，他畫過《醉客圖》、
《孟說舉鼎圖》等，但是只見著錄，未見他們的真跡流傳。還有如張質，
是一位風俗畫家，據《圖畫見聞志》、《圖繪寶鑑》等書所載，畫有《村
田鼓笛》、《村社醉散》及《踏歌》等圖傳於世。他原是定州（今河北定縣）
人，他之所以來到吳越，並在畫史上，向被定為吳越畫家，有可能與錢
鏐重視書畫藝術，喜招遠方畫家有一定的關係。

在這個時期，婺州蘭溪人貫休（公元832～912年），是一位大畫僧。他
曾經向錢鏐投詩。此事雖不屬繪畫逸史，但事情出在畫家身上，也就成
了畫苑的傳聞。那是公元895年，即唐末昭宗乾元二年，六十多歲的貫休，
坐蒲團於杭州的靈隱寺，此時正是錢鏐擊敗董昌，占有兩浙十三州的方
圓，任鎮海鎮東兩軍節使，權勢不小，公元907年，梁太祖朱溫即位，便
封錢鏐為吳越王。封王之時，當地來慶賀的縉紳、富商、名士，絡繹不
絕。貫休是名僧，又有才學，理應投詩。貫休寫的是一首七律，題目是
《獻錢尚父》。詩云：「貴逼身來不自由，龍驤鳳翥勢難收。滿堂花醉三
千客，一劍霜寒十四州。鼓角揭天嘉氣冷，風濤動地海山秋。東南永作
擎天柱，誰羨當時萬戶侯。」錢鏐讀了這首賀詩，自然大喜。但是細細體
味，覺得貫休老和尚在詩的第一聯中，把他所管領的地盤定了「十四州」
的調子，有點不對胃口，於是遣人去見貫休，要他把「十四州」改為「四
十州」，但是，錢鏐沒有想到，竟被貫休拒絕了。貫休對錢鏐的使者說：
「州既難添，詩意難改。」接著貫休又說：「閒雲野鶴，何時不可飛耶！」
因此，就在當天，他收拾衣缽，策杖離開靈隱寺。這事載於《唐才子傳》
中，又見《七修類稿·禪月大師》。說貫休離開杭州，曾到富春申屠山大
雄寺之南，結茅隱居了一段時間，然後向西遠行，過江西、湖南、湖北，
最後到了四川（一作公元901～903年間入蜀）。

貫休是中古時傑出的畫家，他的最著名作品是《十六羅漢圖》。他的
造型，具有龐眉大目，朵頤隆鼻的特徵，富有藝術的誇張意趣。所畫用

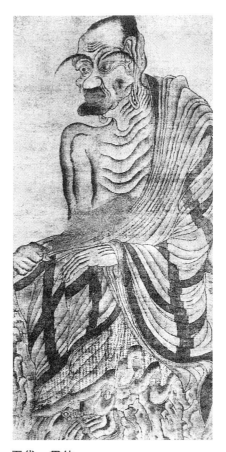

五代　貫休
十六羅漢圖，之一

五代　貫休
十六羅漢圖，之二

筆遒勁，線條緊密自如。不但繼承閻立本、吳道子諸家的畫法，而且與
尉遲乙僧的畫法也有關係。宋《高僧傳》第三○，內有一段記載，說貫
休在杭州時，曾受衆安橋一家張氏藥鋪之請，「出羅漢一堂」，還說「(貫
休) 每畫一尊，必祈夢得應眞貌方成之，與常體不同」。關於他畫羅漢，
《宣和畫譜》、《十國春秋》、《書畫記》、《平生壯觀》、《淸河書畫舫》、《秘
殿珠林》、《雲煙過眼錄》、《庚子銷夏記》等書中都有著錄。他那傳世的
《十六羅漢圖》，有絹本、紙本，又有石刻本，基本上都出於一個底本。

其實，《十六羅漢圖》的眞跡，傳世絕少，多數是宋代摹本，還有不少是後人的僞託。有的流傳日本，有的刻本分散於各地。在杭州的，有丁觀鵬的摹刻本，原藏西湖淨慈寺。此外，廣西、四川等地都有摹刻。

五代時期，屬於吳越地區的畫家還不少。

王耕，據《十國春秋》、《清朝書畫家筆錄》載，「善畫，尤精牡丹」。由於這個緣故，被目之爲「一時丹青之冠」。

鍾隱，台州天台人，因長期隱於鍾山，遂以爲姓名，實則是其號。他以畫花竹禽鳥自娛，也善畫山水、人物，有《周處斬蛟圖》傳世。《圖畫見聞志》記其事較詳，說他「工畫鷙禽竹木。師郭乾暉，深得其旨」。並記述他與郭乾暉的一段關係。說：「乾暉始祕其筆法，隱變姓名，趨汾陽之門，服勤累月，乾暉不知其隱也。隱一日緣興於壁上畫鷂子一隻，人有報乾暉者，乾暉亟就視之，且驚曰：『子得非鍾隱乎？』隱再拜具道所以。乾暉喜曰：『孺子可教也。』乃善遇之，丈席以講畫道，隱遂馳名海內焉。」

羅塞翁，以畫羊聞名遐邇。《圖畫見聞志》載其事。說他在錢鏐統治期間，「爲吳從事」，原是錢塘令羅隱之子。又說他畫羊，「世罕其跡」。至北宋時，「唯餘杭陸家曾收一卷，精妙卓絕，後歸孫元規家」。其他事跡，皆未見記載。

蘊能，是一位畫僧，浙（浙江）人。《圖繪寶鑑》記其「工雜畫，善畫佛像」。而據《越中歷代畫人傳》，得知其畫人物外，也能山水、花卉。又見《武林高僧要略·卷二·眞圓師》中帶到蘊能，說他「常以指摸昏、絹上爲芭蕉、松菊」，這無異是指墨畫的一種，因所記僅此一句，所以無法深入了解。

吳越畫家還有如錢鏐之弟錢鏵，字輔軒，《杭州府志》載其「善丹青」。又有錢鏐的三子（一作長子）錢傳瑛，據《十國春秋》所記，勤讀，聚書數千卷，能繼其父，工書草隸。此外，吳越有民間畫手，定不乏人，只是歷代未得著錄而已，即就西湖雷峰塔所出的吳越版刻《寶篋印經》及湖州飛英塔發現的經函裝飾來看，便知當時的藝人，便是在剞劂上的貢獻也不少。

後梁繪畫

中原地區，五十多年來，戰爭頻繁。五代的統治，以後梁的時間較長（公元 907～923 年），有的在位僅十年，而如後漢，僅四年而亡。

後梁繼唐，畫事較興，宮廷雖未設畫院，但也招納畫工作爲「應制之需」。這個時期的張圖、跋異，都以畫道釋人物著稱。而且張圖還是個善長潑墨山水者。《五代名畫補遺》還記載了張圖與跋異於龍德間鬥畫的小故事，說是張畫勝於跋。這個時期，尚有于兢、趙喦、劉彥齊等，都有畫名於晉豫。

趙喦爲駙馬都尉(梁太祖女婿)，善畫人物，郭若虛評其「非衆人所及」，有《鍾馗》、《小兒戲舞圖》、《調馬圖》等傳世。《調馬圖》，絹本、設色，縱 29.5cm，橫 49.4cm，今藏上海博物館，繪一人牽馬待行，牽馬者，高鼻深目，或許爲域外騎馬者，此圖曾入宋內府，卷末有元、明人題跋，趙孟頫認爲「趙喦所畫此圖，深得曹韓筆法」。當時唐末亂世，書畫多有

五代　趙喦

調馬圖

流散。趙是皇親，有財勢，見有鬻畫者，必以重價購買，因此，「四遠向風，抱畫者歲無虛日」，加上他以「親貴擅權，凡所依附，率多以法書名畫爲贄」⑫。當時，趙昌家中，食客多至百餘人，多能琴棋、道術。並延致畫家胡翼、王殷爲座上客，品評畫跡優劣。品評時，凡見「中品已下，或有未至者，即指示令醫去其病。或用水刷，或以粉塗，有經數次方合其意者」⑬。由於趙昌不斷收購，經常評選畫跡，影響較大，所以時人稱他的府第爲「趙家畫選場」。

此外有劉彥齊，既是畫家，又是鑑賞家。他善長畫竹，爲時所稱。他所藏的名跡，不啻千捲。每年暑伏曬曝，一一親自捲舒，終日不倦。當時有人說：「唐朝吳道子手，梁朝劉彥齊眼」，說明其於鑑賞，並非尋常。

荆、關、董山水

荆浩與關仝

五代的山水畫，總的來看，「並非盛時」，但有個別畫家的成就是突出的，如荆浩與關仝，不但代表了這個時期的山水畫家，而且在山水畫的發展上，他們又是承上啓下者。

荆浩（生卒不詳），字浩然，河南沁水（濟源）人。唐末隱於山西太行山的洪谷，自號洪谷子。博通經史。在山水畫方面，卓有成就。他曾對人說：「吳道子畫山水，有筆而無墨，項容有墨無筆，吾當採二子之所長，成一家之體。」⑭可知荆浩在繪畫表現上是筆墨並重的。中國山水畫的表現，在六朝時期即畫有「臥對其間可至數百里」的作品。到了荆浩

⑫郭若虛《圖畫見聞志》卷五。

⑬對於這樣的收藏畫跡，宋郭若虛提出批評：

「愚謂天水用適一時之意則已，果然數以粉
塗水洗，則成何畫也。」

⑭見郭若虛《圖畫見聞志》。

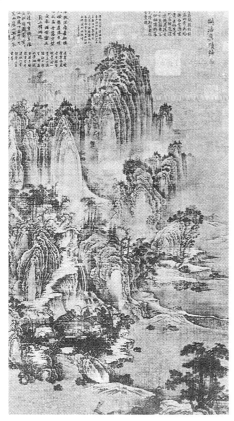

五代　荊浩

匡廬圖

的時期，獲得更大發展，遂成爲宋人所稱的「全景山水」。荊浩所畫，米芾說它「雲中山頂，四面峻厚」。這種大氣磅礡的山水創作，正是通過「遠取其勢，近取其質」的表現方法得到的。今傳荊浩所作的《匡廬圖》，絹本、水墨，縱185.8cm，橫106.8cm，藏臺北故宮博物院。這件作品就體現了這種山水畫的特點。宋人所稱的「全景山水」，也有稱之爲「大山大水」者。這種山水畫，自平地而至山巔，山有賓有主，畫中有曲直，有開合，有分疆，有重疊。雲樹、流泉、屋舍以至人物爲點綴。並使之有機妥貼。《匡廬圖》正是我國宋以前一件具有山水全景模式的典型作品。

　　荊浩的繪畫影響較大，當時的關仝即師法於他。北宋時，李成、范寬的繪畫都與荊浩的山水有師承的關係。荊浩的山水畫，在唐代過渡到

宋代的時期，起著繼往開來的作用。荆浩著有《筆法記》，在畫學理論上也有一定的貢獻。

關仝 (生卒未詳)，長安人，師法荆浩，獲得了「出藍」之譽。他的作品，被稱爲「關家山水」，足見有他自己的繪畫風格。在繪畫史上，與荆浩並稱「荆關」。他活動於秦嶺、華山一帶。他的筆力勁利，寫出山川的雄奇，表現出大石聳立，屹然萬仞的峭拔氣勢，達到「筆愈簡而氣愈壯，景愈少而意愈長」的妙境。他畫樹，往往「有枝無幹」⑮，這種作風，影響及於北宋的范寬。相傳他的得意作品，就請胡翼⑯添補人物。現存《山溪待渡圖》和《關山行旅圖》，都可以代表他的繪畫風格。

荆浩與關仝，他們強調師法造化，強調「搜妙創眞」。他們在山水畫創作上之所以獲得成就，主要的一點，即在於對眞山眞水有深切的感受。

荆浩的《筆法記》著作，爲我國山水畫理論上的重要文獻。《筆法記》一卷，以問答的體式，闡述中國繪畫的傳統方法及其特點，這是他從豐富的藝術實踐中領悟並總結出來的。在這篇論文中，他指出繪畫求「眞」的重要性。他認爲「眞」是事物的精神實質，非畫不可。他說：「畫者畫也，度物像而取其眞。物之華，取其華，物之實，取其實，不可執華爲實。若不知術，苟似可也，圖眞不可及也。」這就要求畫家，千萬不能停留在外貌上的描寫，應該通過正確的形象來表達對象的精神實質。他還提出了「氣、韻、思、景、筆、墨」等六要，也提出了品評繪畫的「神、妙、奇、巧」四種要求，又提出了「筆有四勢」——「筋、肉、骨、氣」等。這些理論，發展了謝赫的「六法」論，也對張彥遠的一些論述，作了重要的補充與發揮。

如果說，荆浩提出的「眞」，是對繪畫的靈魂要求，則他所提出的「六要」，是對繪畫的實際要求。

⑮米芾《畫史》。

⑯胡翼字鵬雲，安定(今陝西延安)人，善畫道釋
　　人物。他不僅爲關仝山水畫添補人物，也爲
　　劉彥齊所畫添補人物。

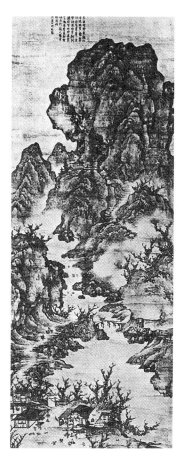

五代　關仝（傳）
關山行旅圖

　　「六要」中，「氣、韻」二字，已如謝赫所言，但荊浩給以分述，這是對「氣、韻」理解的深化。事實上，有些繪畫作品，氣度、氣勢已足，卻缺少韻味。有的韻味已濃，氣勢卻不達，所以荊浩給以分述，既與「氣韻」提法不相左，而且可以加強畫家對此的注意。又荊浩提出的「思、景」，這是對繪畫立意與立形而言。「思」即立意，「景」即立形。凡作畫，立意必須立形，這是可視藝術所規定了的，但要立形，必先立意，即所謂「意在筆先」，對於這兩者的關係，荊浩正可謂作出了「甘苦有得之言」。至於「筆墨」，南齊謝赫於「六法」中只提到了「骨法用筆」，還未有提到墨法，繪畫經過幾個世紀的實踐，了解到墨在繪畫上可以發揮其特殊

功用，所以荊浩對「筆法」之外，又補充了「墨法」，雖然只是繪畫中的一「要」，但對後世文人畫的發展，影響極大。

《筆法記》是中國山水畫進入成熟階段的理論著作，爲我國山水畫從構思，構圖以至筆墨技法方面，奠定了一個較完整的理論體系。在歷史上，它對山水畫的發展，起著積極的作用。到了宋代，無論是郭熙的《林泉高致》或韓拙的《山水純全集》，都深受它的影響。

董源

董源（公元？～962年），字叔達，江南鍾陵（今江西進賢西北）人。中主時任北苑副使，故稱「董北苑」。擅長水墨或淡著色山水，爲一家法。他的作品，在宋代影響較大。巨然學他的畫法有所發展，世稱「董巨」⑪（爲敍述方便起見，董源畫藝介紹詳下章宋代山水畫）。

馮暉墓壁畫

陝西彬縣底店鄉二橋村西南馮家溝內坡地上，由咸陽市文物考古研究所於公元1992年夏天清理了一座建於後周顯德五年（公元958年）的馮暉墓。

馮暉其人，《舊五代史》、《新五代史》均有傳。爲後周朔方軍節度使、中書令、衛王。該墓有彩繪磚雕，所雕內容爲單一人像，有「巫師」、「彈箜篌者」、「擊毛圓鼓者」、「擊磬者」、「吹笙者」、「吹排簫者」、「吹笛者」、

⑪宋人所著書如《聖朝名畫評》、《圖畫見聞志》、《宣和畫譜》等，都將董源列爲宋代畫家。其原因有三說，一說：董爲南唐時人，因作品在宋代（尤其北宋）影響太大，故列其於宋。又一說：宋人以南唐爲僞朝，不予承認，故列董爲宋。還有一說：董與巨然的畫風相若，既然「董巨」並稱，而巨已入宋，是故將董也入宋。

五代　樂隊指揮

陝西彬縣馮暉墓壁畫

五代　樂隊指揮

陝西彬縣馮暉墓壁畫

「跳舞者」等計五十餘塊，可謂「繪塑結合」，這是該墓主要的美術品。
爲研究五代音樂、舞蹈、民俗及繪塑提供了重要資料，但在甬道壁上，
繪有「樂隊指揮」的壁畫。畫中指揮者，衣冠齊整，各執一棒。所作人
物，造型別致，自具一格。可以了解五代民間畫工的技藝水準。更值得
注意的，這些壁畫的風範，與敦煌五代時期的壁畫，頗多相似之處，說
明到了公元十世紀之時，中原繪畫與邊塞藝術，顯然有了相當時日的交
流，並由此產生相互的影響。

第六章

宋、遼、金、西夏的繪畫

（公元９６０～１２７９年）

引　言

公元十世紀中葉後，宋代統一全國，結束了五代五十多年來軍閥割據的局面。宋初在農業政策上，採取各種措施，緩和了一個時期的階級矛盾。使農業和手工業都恢復到唐代原有水準甚至超過了歷史上任何一個時期。城市的商業經濟，也在此時相應的興旺起來。到了南宋，南方的經濟和文化繼續向上發展，這對當時繪畫的發達，是一種有利的條件。

宋代的民族矛盾，自北宋初期至南宋滅亡，一直複雜又尖銳的存在著。宋朝先後與遼、夏、金發生大小不可數計的戰爭。在這些民族的爭端上，宋朝統治階級顯得軟弱無力。至十二世紀，北方的女眞族建立了「金國」，金在滅遼之後，大舉南下，於公元1127年攻破宋朝京城開封，宋徽宗(趙佶)與他的兒子欽宗(趙桓)都做了俘虜，北宋王朝就此結束。公元1127年康王趙構逃到南方，以臨安(杭州)爲都城，建立南宋政權，在歷史上被稱爲南宋王朝。南宋達一百五十餘年之久，又爲興起的蒙古族滅亡。

在這時期，遼、金、西夏在戰爭上，採取了各種不同的政策，吸取了漢族的封建文化，或多或少地創造了自己民族的文化藝術。

宋代民間繪畫的活動，隨著農村小農經濟的高漲，顯得比較活躍。也就在這個時期，士大夫如米芾、文同、蘇軾的水墨寫意畫，逐漸地發達起來。

在宮廷裡，皇家設立了規模龐大的翰林圖畫院。特別到了宋徽宗時期，得到了更大的發展。南宋的畫院，不減北宋之盛。

　　宋代傑出的畫家，對於繪畫藝術有了進一步地理解。畫家的視野擴大，並對各種題材進行了專門化的研究並創作。反映現實的風俗畫、肖像畫，描寫古代事跡的歷史畫，描繪祖國壯麗河山的山水畫和富麗堂皇的花鳥畫，都如百花開放，欣欣向榮。

　　宋代的繪畫，是中國繪畫史上的鼎盛時期，這個鼎盛，標誌著我國中古時期繪畫高峰的出現。

第一節 兩宋畫院

畫院設立，始於五代後蜀。溯自漢代設立「畫室」，發展到規模龐大的宋代翰林圖畫院，經過了將近九個世紀之久。宋代翰林圖畫院的設立，對繪畫藝術在當時的繁榮是有推動作用的。

宋代立國後，便設置「翰林圖畫院」，羅致四散在各地的畫家。當後蜀與南唐先後滅亡之後，這些地方的畫院畫家，大都集中到京師汴梁。後蜀黃筌父子、高文進父子以及袁仁厚、夏侯延祐等，都隨蜀主孟昶來到京師；南唐如周文矩、董羽、顧德謙、厲昭慶、董源、徐崇嗣等，則隨後主李煜來到汴梁。後周郭忠恕入宋，也被太祖趙匡胤任用爲國子博士。再加以吸收中原一帶有名的畫家如高益、王道眞、燕文貴等，所以北宋初年的畫院，一開始時就有了雄厚的實力。

畫院活動

考試

宋代畫院錄用畫家，都經過嚴格選擇。宋初召畫玉清昭應宮時也如此，當時應募畫家達三千多人，入選者僅百餘人。武宗元、王拙入選之後，分別主持壁畫工作。武宗元 (宗道) 字總之，河南白波人，是一位早熟的宗教畫家，師法吳道子。他的現存作品傳有《朝元仙仗圖》，生動而優美地描寫了道教神話，圖中畫南極天帝君和東華天帝君同去朝覲元始天尊的行列。用筆暢達，形象動人，極有神韻。又入選者張昉，據《聖朝名畫評》載：畫玉清昭應宮三清殿的天女奏音樂像，「不假朽畫，奪筆立就，皆丈餘高」。從而可知，宋初入選畫院的畫家，都是畫藝極高的。

宮廷畫院，由帝王直接控制，所以畫院的盛衰，與帝王的愛好與否

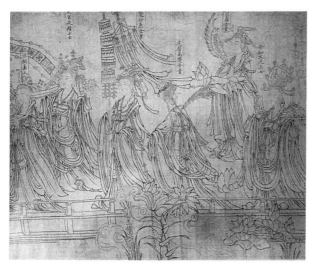

宋　武宗元

朝元仙仗圖，局部

關係密切。仁宗趙禎能畫，曾「畫龍樹菩薩，命待詔傳模鏤板印施」①，
對畫院畫家，亦多所詔並嘉獎。宣和時，畫院獲得新的發展，也是兩宋
畫院最爲發達的時期。徽宗趙佶更以考試的辦法來選用畫院人才。《畫
繼・雜說》中記有「圖畫院，四方召試者源源而來」，其盛況可想而知。
俞成在《螢窗叢說》中載有「徽宗政和中，建設畫學，用太學法補四方
畫工，以古人詩句命題，不知掄選幾許人也」。但也有不少考中者，唐志
契《繪事微言》引馬醉狂述唐世說云：「政和中，徽宗立圖畫博士院，
每召名工，必摘唐人詩句試之，常以『竹鎖橋邊賣酒家』爲題，衆皆向
酒家上著工夫，惟李唐但於橋頭竹外掛一酒簾，上喜其得鎖字意。又試
『踏花歸去馬蹄香』，衆皆畫馬踏花，有一人但畫數蝴蝶飛逐馬後，上喜
其得『香』意。又考『野水無人渡，孤舟盡日橫』。」據說自第二名以下，
畫空舟繫於岸側，或立一鷺於舷間，或棲鴉於篷背。而考中第一名的，
畫一舟人，臥於舟尾，橫一孤舟。其意不在舟中無人，正表示出沒有行

①見《圖畫見聞志》卷三。

人。鄧椿《畫繼》亦記：有戰德淳，「因試『蝴蝶夢中家萬里』一題，畫蘇武牧羊假寐，以見萬里意，遂魁」②。考題中，尚有如「亂山藏古寺」、「嫩綠枝頭紅一點」、「落日樓頭一笛風」、「午陰多處聽潺湲」等③，要求應試者，在畫中表現出「藏」、「春意」、「笛聲」與水流潺湲的聲音。畫院考試，郭熙曾任試官，出「堯民擊壤」題，如畫「擊壤」者「作今人衣幘」，便責其爲「不學」。畫院的這種考試，切實地考察了畫家有多少見識，有多少想像力，有多少創造才能。

職位

畫院畫家的職位，分畫學正、藝學、祗候、待詔等級。未得職位者稱畫學生。畫院官職，與其他部門的官職相比，待遇較差。升級既有限，連服飾與其他同等的文官也不同。又據載，宋朝舊制，「凡以藝進者，雖服緋紫，不得佩魚」④。對待畫院畫家，按不同的出身加以區別，凡士大夫出身的稱「士流」；從民間工匠選入的稱「雜流」。在學習時，「仍分士流、雜流，別其齋以居之」⑤。鄧椿《畫繼‧雜說》還記有「諸待詔每立班，則畫院爲首，書院次之，如琴院、棋、玉、百工皆在下」。

畫院規定有學習的科目。《宋史‧選舉志》中提到：「畫學之業，曰佛道，曰人物，曰山水，曰鳥獸，曰花竹，曰屋木。」⑥並且還「以《說

②據《成都府志》所述，應試畫《蝴蝶夢中家萬里》一圖者，另一人爲王道亨。該志載「大觀間，置畫家道亨入學，試官以『蝴蝶夢中家萬里，杜鵑枝上月三更』二句爲題，乃畫蘇武牧羊於北海，被毡枕節而臥，雙蝶飛揚其上，又畫林木扶疏，上有子規，月正當中，木影在地，遂入首選。徽宗令爲畫家錄。」
③《蘭亭續考》所引。
④《畫繼‧卷一〇‧雜說》。
⑤見《宋史‧選舉志》。
⑥《雲麓漫鈔》提到宣和畫院「畫學分佛道、人物、山川、鳥獸、竹花、屋木等六科」，與《宋史》所載同。

文》、《爾雅》、《釋名》教授。《說文》則令書篆字，著音訓，餘則皆設問答，以所解義，觀其能通畫意與否」。宋畫院的這種學習科目，正是我國美術教學最初的規範。

圖畫「忠奸善惡」

仁宗趙禎慶曆元年（公元 1041 年），命畫院高手描繪「前代帝王美惡之跡」作爲規戒。趙禎自爲之記，稱作《觀文鑑古圖》。分十二卷，畫「百二十事」，計百二十圖。畫成之後，還在崇政殿西閣四壁張掛，並命侍臣參觀⑦。徽宗趙佶崇寧二年（公元 1103 年）「詔繪文武臣僚像於哲宗皇帝神廟御殿」。崇寧三年（公元 1104 年）六月，趙佶又命畫手「圖熙寧元豐功臣於顯謨閣」。南宋時，曾於紹興十三年、嘉泰二年、寶慶二年，宮廷都曾詔畫院作家描繪功臣像。如寶慶二年（公元 1226 年），特建昭勳崇德閣，畫了文武功臣二十三人。從這些記載來看，由於宋代設有畫院的方便，故圖畫功臣之像，遠勝漢、唐時。

收藏名畫

民間凡藏有古今名跡，宮廷即命畫院畫家去訪求或者通過地方官去搜括。開寶間，趙炅尚未即位，即「在潛邸訪求名藝」⑧。相傳他得到王齊翰的《羅漢像》十六軸的第十六日，便「登基即位」，以爲這是預示的吉兆，並名其畫爲《應運羅漢》⑨。至宣和，宮中猶藏王齊翰的畫作一百一十九件。又太平興國二年，即趙炅即位的第二年(公元 977 年)，「詔諸州搜訪先賢筆跡圖書」⑩，過不了幾年，又命畫院待詔高文進、黃居寀搜訪民間圖書⑪。宣和時，徽宗趙佶集畫更勤，「玩心圖書」，幾無一

⑦據《玉海》載，這部《觀文鑑古圖》，及至南宋紹興五年還在宮中傳觀。

⑧見郭若虛《圖畫見聞志》。

⑨《宣和畫譜·卷四·道釋四》。

⑩見《玉海》。

⑪見《圖畫見聞志》。

日之暇。他把搜集到的名畫，上自吳曹不興，下至宋初黃居寀的作品一千五百件輯成《宣和睿覽集》。據《宣和畫譜》所錄，當時的古今精品，如顧愷之的《女史箴圖》、陸探微的《王獻之像》、展子虔的《十馬圖》、吳道子的《維摩像》、周昉的《紈扇仕女圖》、顧閎中的《韓熙載夜宴圖》、李思訓的《江山漁樂圖》、王維的《雪江詩意圖》、曹霸的《九馬圖》、黃筌的《桃花雛雀圖》及荊浩、董源、李成、徐熙、黃居寀等二百三十一人名作，計六千三百九十六軸，都爲宮廷（北宋）所珍藏。

賞與罪

宮廷對畫院畫家的創作，合其意者嘉獎或賜實物，或進爵位。宣和間，如薛志畫鶴稱旨，「賞賚十倍」，又劉思義因畫御容稱旨，晉升待詔。同時又嚴加限制，如有不合者，甚至責罰。朱壽鏞在《畫法大成》中記：「宋畫院衆工，必先呈稿，然後上眞。」而且「上（皇帝）時時臨幸，少不如意，即加漫堊，別令命思」。當時的這種限制，既針對繪畫的題材內容，也包括表現方法與表現形式。對這些作品，帝王只是憑個人的喜惡來定優劣，蠻橫獨斷，不時發生。如太宗趙炅命畫院董羽在端拱樓的四壁畫龍水，董花半年畫畢。趙炅帶著宮人登樓，由於有個皇子看到畫龍驚畏，便令人全部塗抹，董羽也「不受賞」。又如端拱元年（公元 988 年），太宗趙炅要畫院祇候牟谷隨使者往交趾，寫安南王黎柏及諸臣的像。回來之後，因爲「未蒙恩旨」，這個祇候只好「閒居閶闔門外」。正因爲這樣，使得畫院中的有些畫家，當奉命創作時，幾乎「戰懼不已而不能下筆」。景祐元年（公元 1034 年），仁宗趙禎要畫臣鮑國資畫四時景於彰聖閣，國資怕畫不好而獲罪，不敢下筆，結果只好由高克明代畫而成。

畫院畫家

兩宋的宮廷畫院，以北宋政和、宣和時爲最盛。宋代有名的畫院畫家如高文進、燕文貴、句龍爽、崔白、高元亨、支選、董祥、王可訓、郭熙、馬賁、費道寧、王希孟、張擇端等，都在北宋諸朝，受到了重視。

北宋亡，高宗趙構南渡，定都臨安 (杭州)，爲了「粉飾太平」，畫院情況
不減政、宣之盛。南渡畫家不少，如李唐、朱銳、李端、蘇漢臣、楊士
賢、李忠安、焦錫以及一度流落江左的宣和待詔劉宗古、顧亮等，都於
紹興間復職，並受賜金帶。南宋畫院的其他畫家，較爲著名的尚有馬興
祖、蕭照、賈師古、李迪、韓祐、蘇焯、毛益、林椿、閻次平、劉松年、
馬遠、夏珪、李嵩、王輝、史顯祖、梁楷、毛允昇、陳居中、魯宗貴、
李永年、樓觀等，各有專長。他們的作品，有不少流傳至今，可以代表
畫院各個時期繪畫的各種風貌。

畫院院址

畫院院址。北宋雍熙元年(公元 984 年)，宮廷置畫院於諛東門外，即
汴京宣德樓的東面。到了咸平元年(公元 998 年)，由諛東門搬至大內的右
掖門外，可知幾經遷徙。南渡後，建都臨安 (杭州)，築宮城於鳳凰山東
麓。畫院設立於即今杭州的望江門內。此地舊時稱園前，南宋時爲城東
新門外的「富景園」⑫。畫院畫家活動，或去「臨安北山」，或在環湖風

⑫南宋畫院院址，有兩處記載：一見《寶顏堂
筆記》；一見《武林舊事》夾注。所提供的院
址完全不同。《武林舊事》爲明張搰之撰，夾
注中提到：「南山萬松嶺麓，畫院舊址所在。」
無確切位置。

厲鶚《南宋院畫錄》引陳繼儒《寶顏堂筆記》，
說「武林地有號園前者，宋畫院故院址也」。
至於「園前」，在今之杭州什麼地方，目前考
證者又有兩種說法。一據厲鶚《城東什記》
卷上：在今之望江門內。周密《武林舊事》
卷四：園是指富景園，在「新門外」，附近爲
五柳園，就從這個線索追下去，可知所謂今
之望江門內，即現在杭州建國南路之西，東
河之東岸，三味庵巷與柴弄之南，又是鬥富

景佳麗處。高宗趙構興至，「往往令畫院待詔圖進」⑬。西湖有十景之名，出於畫院的山水畫題名。畫院待詔馬遠，常畫西湖景色。其子馬麟，畫院祇候，曾畫絹本《西湖十景圖》。又有陳清波，寶祐間畫院待詔，「多作西湖全景」，還畫有「斷橋殘雪圖三，三潭映月圖一，雷峰夕照圖一，曲院風荷圖一，蘇堤春曉圖二，南屏晚鐘圖二，石屋煙霞圖二」等⑭。至今保存的尚有夏珪的《西湖柳艇圖》、《錢塘觀潮圖》，李嵩的《西湖圖》，陳清波的《西湖春曉圖》以及葉肖岩的《西湖十景圖冊》⑮等，都是畫院畫家對當時西湖的精心寫照。

宋徽宗與畫院

宋徽宗趙佶(公元 1082～1135 年)，宋代第八個皇帝。當他即位時，年只十八歲，但在繪畫上，卻已下過不少功夫了。蔡絛在《鐵圍山叢談》中說他「嗜玩早已不凡，所事者，獨筆硯丹青，圖史射御而已」。在同書中，還記其與都尉王詵（晉卿）、宗室趙大年（令穰）、以及黃庭堅、吳元瑜等親近。這些人都是當時有成就的書畫名手，對於趙佶的書畫，當然有一定的影響。

二橋之北，這是本人作了實地調查並核實。又有人據《夢梁錄·夜市》：「中瓦子武林園前」，卻從「中瓦子」這一線索追下去，又據《西湖遊覽志》等記載，從而估計，「園前」當在今杭州開元街一帶。附此供讀者參考。

⑬《南宋院畫錄》引居簡《北磵集》。

⑭《南宋院畫錄》引《繪事備考》。

⑮《圖繪寶鑑》載：「杭人，作人物小景類馬遠」，有云「寶祐間畫院祇候」，所作《西湖十景圖冊》，絹本、設色，界畫樓閣，今藏臺北故宮博物院。

趙佶即位之後，自崇寧至宣和的二十餘年間，他對畫院特別有興趣，也特別重視。他任命米芾爲書畫學博士。整頓和健全畫院的組織，訂出各種制度，並提高畫院畫家的政治地位。當時畫院除考試選拔人才外，推薦畫家進畫院的亦不少，如宋子房被薦爲畫學博士即是一例。制度方面，如大觀元年（公元 1107 年）「將書畫學置、學諭、學正、學錄、學直各一名」（《宋會要稿》）。大觀四年，將「畫學生併入翰林圖畫局(院)」（《宋史‧本紀‧選舉志》）這都表明畫院的規模擴大而且人力集中。此外，封建帝王的專權，也還表現在使用畫家上，如花鳥畫家戴琬，供奉內廷，因「恩寵特異」，所以求他畫的人很多，事被徽宗趙佶得知，即「封其臂，不令私畫」（《畫史會要》）。

宣和中，嘗築五岳觀、寶眞宮，徵集當時名士，使畫障壁。他還親自到畫院指點繪畫創作。鄧椿《畫繼‧雜說》記之甚詳：「徽宗建龍德宮成，命待詔圖畫宮中屏壁，皆極一時之選。上來幸，一無所稱，獨顧壺中殿前柱廊拱眼斜枝月季花。問畫者是誰？實少年新進。上喜賜緋，褒錫甚寵，皆莫測其故。近侍嘗請於上。上曰：『月季鮮有能畫者，蓋四時朝暮，花蕊葉皆不同。此作春時日中者，無毫髮差，故厚賞之。』」《畫繼》中又一則記之曰：「宣和殿前植荔枝，旣結實，喜動天顏。偶孔雀在其下，亟召畫院衆史令圖之，各極其思，華彩爛然。但孔雀欲升藤墩，先舉右脚。上曰『未也』。衆史愕然莫測。後數日，再呼問之，不知所對。則降旨曰：『孔雀升高，必先舉左』，衆史駭服。」這些記述，成爲畫史上的有趣故事，並反映了宋代花鳥畫的那種「畫寫物外形，要物形不改」的風尚。

宋徽宗在花鳥畫方面的成就，是在北宋畫院花鳥畫有了高度發達的條件下獲得的。趙佶同時學文學，喜塡詞，瘦金體的書法相當精巧。傳爲他所作的《池塘秋晚》、《柳鴉圖》及《蠟梅山禽》、《五色鸚鵡圖》、《桃鳩圖》等，都可以看出他那「妙體衆形」的功力。據說，趙佶的畫上，即使有他的眞押、眞印，「往往仍是畫院作品，道君(趙佶)不過加押加印而已」，所以有不少作品，雖見趙佶的款書，未必是他的手筆，只能稱作「御題畫」。他對當時不同的畫風，能夠兼收並蓄，所以他所畫的作品，

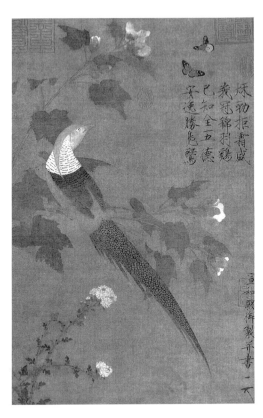

宋　徽宗趙佶

芙蓉錦雞圖

宋　徽宗趙佶

梅鳥

有時迴不相同。例如傳他所畫的《柳鴉圖》與《五色鸚鵡圖》，就是兩種顯然不同的作風。鄧椿評其「兼備六法」。除花鳥畫外，亦長人物畫與山水畫。所畫《聽琴圖》及臨唐張萱《虢國夫人遊春圖》與《搗練圖》，可以看出他的深厚功力。《聽琴圖》，有人認爲是「御題畫」，並非他的手筆。

宋　徽宗趙佶

聽琴圖

畫一人彈琴，兩人端坐靜聽，與另一幅宋畫無款的《聽琴圖》對照來看，可知畫家對同一個題材的處理，只要別出心裁，可以從人物的形象、神態的刻劃以至構圖的處理等方面，做到完全不相同。在山水作品中，趙佶的《雪江歸棹圖》，不失對北宋諸家畫法的巧取妙用。

宋徽宗趙佶在政治上，是一個昏庸無能的帝王，他對內貪暴，任用蔡京等「六賊」，為一己的享樂，竭力搜括民間財物。當民族之間發生尖銳矛盾時，他是怯懦無能，寧可屈膝求和。靖康二年（公元1127年），京師陷落，他與兒子欽宗趙桓都作了俘虜，於公元1135年病死在荒寒的「五國城」（今吉林北部）。

在繪畫藝術上，由於有較強的表現能力，成為一個有相當造詣的畫家。由於他居於帝王的特殊地位，有充分的條件可以了解當時整個畫壇的風尚與藝術的成就，使他充分的欣賞並吸收傳統繪畫之長。儘管有他的局限性，但對當時繪畫的發展，所起的作用還是較大的。

宋　無款
白鷹

宋　無款
楓蝶

宋　無款
山水

宋　無款
黑白猴

第二節　兩宋人物畫

　　宋代人物畫，多有發展，大畫家如王靄、石恪、高元亨、句龍爽、李公麟、晁補之、蘇漢臣、李嵩、梁楷及宋末龔開等，都自立新意，有所貢獻。尤其李公麟的白描畫法，淡毫清墨，開一代人物畫的新風格，貢獻巨大。南宋梁楷作水墨簡筆人物，也富有創新精神，為畫史所重。

　　兩宋人物畫發達，題材範圍比過去更加廣闊。畫仕女、聖賢、僧道之外，畫田家、漁戶、山樵、村牧、行旅、嬰戲及歷史故事者甚多。以畫山水或花鳥著名的作家，也創作了不少富有現實意義的人物畫作品。

宋　無款

百子圖

宋代隨著農業生產的發達，工商業空前的發展。在工商業比較發達的城市裡，當時都集中了無數小商人和手工業者，這就形成了廣大的市民階層。正因爲農村小家經濟有了發展，城鎮市民階層有了不斷地擴大，便出現了一種既是反映農村或市民生活，又適應他們趣味的文藝，小說、詩歌、戲曲方面如此，繪畫方面也這樣。兩宋出現的風俗畫，反映了廣泛的社會生活以及群衆的愛好和興趣。如燕文貴的《七夕夜市圖》、葉仁遇的《維陽春市圖》、張擇端的《清明上河圖》、樓璹的《耕織圖》、蘇漢臣的《貨郎圖》、毛文昌的《村童入學圖》、馬遠的《踏歌圖》、劉松年的《耕織圖》、李嵩的《服田圖》，以及《耕穫圖》、《捕魚圖》、《村牧圖》、《村醫圖》、《雜劇人物圖》、《大儺圖》等，都從多方面的題材與多種表現的形式來適應當時不斷擴大的欣賞對象。這些作品，鮮明的反映社會生活中的複雜現狀以及百姓英勇地與自然搏鬥的場景。此外，如許道寧喜畫「市井往來者」，從側面反映了當時風俗畫的流行。《墨莊漫錄》載，

宋　李唐（傳）
村醫圖

宋　無款

雜劇人物圖，局部

相傳許道寧在長安時，凡在街巷見到相貌怪異或醜陋者，必圖其小像掛於酒肆茶館中。有一次，一位被畫者遭到眾人取笑，非常惱怒，竟毆打了許道寧。

有的作品，如李嵩畫宋江等三十六像，則是直接對反抗統治者的英雄人物作出了讚美。宋代歷史的另一特點，即民族矛盾不斷加劇。在民族戰爭的大災難中，廣大人民和有民族氣節的士大夫們，竭力反抗屈膝求和的統治集團。在反抗侵略的戰爭中，廣大的愛國人民和士大夫，表現出具有強烈的愛國熱情。這個時期的文學藝術中，出現了不少的愛國詩篇，愛國的圖畫。李唐畫伯夷叔齊《采薇圖》、劉松年畫《中興四將》，都抒發了民族感情。其他如李公麟畫《免冑圖》、陳居中畫《文姬歸漢圖》及無款的《望賢迎駕圖》等，都與當時的民族衝突有一定聯繫。

另一方面，宋代統治階級的一部分當權者，在取得一點苟安的日子裡，不放過任何機會，追求生活上的享樂。所以「粉飾太平」，成為宋室的一個重要措施。不少人物畫，就為此作出了配合。也就在這些人物畫中，有的作品，有意或無意地揭露了他們貪求苟安生活的一面，如畫「華

宋　無款
望賢迎駕圖，局部

宋　馬遠
華燈侍宴圖

燈侍宴」、「春遊」及「宮戲」一類的圖畫。鄧椿在《畫繼·雜說》裡記畫院界作中有一幅畫，說得更是具體：「畫一殿廓，金壁炫耀，朱門半開，一宮女露半身於戶外，以箕貯果皮作棄擲狀，如鴨腳，荔枝，胡桃，榧，栗，榛，芡之屬，一一可辨。」有的作品，甚至專圖調情之類的低級題材。

　　宋代人物畫比前一時期有所提高，它不僅在形象結構上的進步，還在於對人物內心刻劃的深化上。郭若虛在《圖畫見聞志》中提出：「今之畫者，但貴其姱麗之容，是取悅於眾目，不達畫之理趣也。」可見停留於外表表現的作品，已受到了批評。宋畫無款《聯吟圖》、《花石仕女圖》、《梧蔭清暇圖》、《孟嘗君雞鳴圖》、《折檻圖》以及《騎士獵歸圖》等，

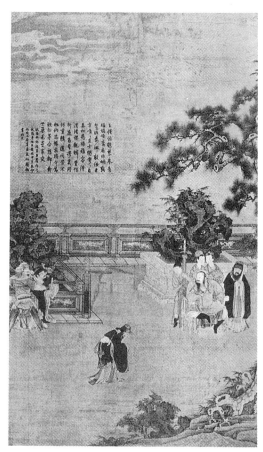

宋　無款
折檻圖

都著重畫中主要人物性格特徵和表達，即所謂「寫心唯難」。《折檻圖》中對朱雲秉性倔強的描繪，不是停留在動作上，尤其注重「鬚眉神色微妙變化」的表現。《騎士獵歸圖》，畫一人一馬。馬因獵歸，顯出倦態，垂著頭在喘氣，而騎士則還聚精會神地檢查著他的羽箭。這種用對比手法的表現以及對人物那種表情的描寫，確是達到了用筆骨梗而又「極妙參神」的境地，可以代表宋代人物畫的水準。

　　下面，擬就傑出人物畫家的介紹，對人物畫在宋代的成就作進一步說明。

宋　無款

騎士獵歸圖

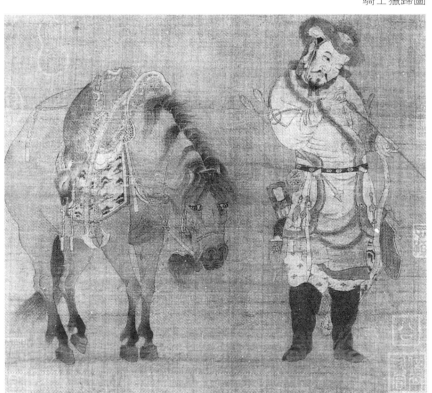

宋　馬麟

靜聽松風

宋　無款

醉僧圖

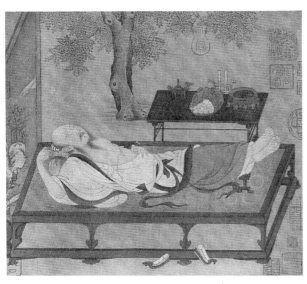

宋　無款
消夏圖

宋　劉松年
醉僧舞毫

宋　無款

靜觀

人物畫畫家

李公麟

　　李公麟（公元 1049～1106 年），字伯時。安徽舒城人。寧熙二年（公元
1069 年）舉進士。曾歷任南康長恆尉、泗洲錄事參軍、御史檢法至朝奉郎。
元符三年(公元 1100 年)隱居龍眠山，自稱龍眠山人。在這三十年的期間，
是他的繪畫逐漸獲得成熟的階段，也是他在藝術上最爲活躍的時期。

　　他與推行新法的王安石爲友，曾爲其作《王荆公騎驢圖》，王安石也
作詩讚美過他的繪畫。同時，李公麟與蘇軾也是朋友。

　　李公麟在京師時，曾在駙馬都尉王詵家作客，並畫《西園雅集圖》。
王詵本人是個畫家，蘇軾、米芾、黃庭堅、蔡天啓、晁補之、張耒等，

都曾經是王府的座上客。《西園雅集圖》⑯畫的就是他們「雅集」時作詩、繪畫、談禪、論道的種種活動。關於這幅畫，事實上是一幅虛構的「記事圖」，據許多旁考材料，這些雅集者，並沒有在大梁一起活動。所以它如夢境那樣，有那麼一回事，又沒有那麼一回事。圖中的這些人物，有在政治舞臺上的，有的已在野，有的已出家。從另一角度看，有政論家，有文學家，有詩人，有書畫家。在現實生活中，各有各的抱負，各有各的理想。他們立足不同，觀點不一，志趣不相同，但是，巧妙地設計了這麼一幅構圖，把這些人物，聚集在一個「城市山林」中，作「一日偷閒」，共過「市隱」、「高雅」而又「和平相處」的文人生活。正因爲這樣，自宋以至元、明、淸，「西園雅集」這個題材，成爲士大夫樂於創作的傳統題材。李公麟的《西園雅集圖》，轉輾流傳，幾經臨摹，也成爲歷史上有名的佳構。王世貞在題仇英臨趙伯駒《西園雅集圖》的畫本上，說得很實在。王說：「余竊謂諸公蹤跡不恆聚大梁，其文雅風流之盛，未必盡在此一時，蓋晉卿合其所與遊者而圖之，諸公又各以其意而傳寫之，

宋　馬遠（傳）
西園雅集圖，局部

⑯關於《西園雅集圖》，美國梁莊愛論撰《理想還是現實》一文，值得參考，該文的中文譯本見洪再辛選編，《中國畫研究文選》（1992年，上海人民美術出版社），頁211。

故不無牴牾耳。」語簡意深，可謂的評。

　　李公麟是宋代傑出的人物畫家。工詩能文，又是一個較有水準的考古家，他對古文字、古器物有相當研究。他的父親虛一，曾官大理寺丞，藏有「法書名畫」。他在少時，「即悟古人用筆意」，曾臨摹過前代如顧愷之、閻立本、李昭道、吳道子、王維、韓幹等畫跡。現存北京故宮的《牧放圖》，就是他精心臨摹唐代韋偃的作品。

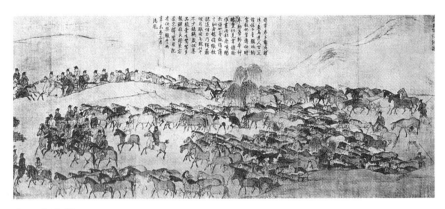

宋　李公麟
臨韋偃牧放圖，局部

宋　李公麟
臨韋偃牧放圖，局部

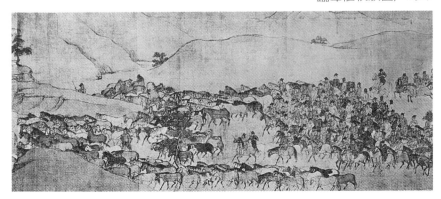

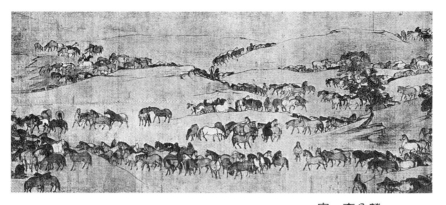

宋　李公麟

臨韋偃牧放圖，局部

宋　李公麟

臨韋偃牧放圖，局部

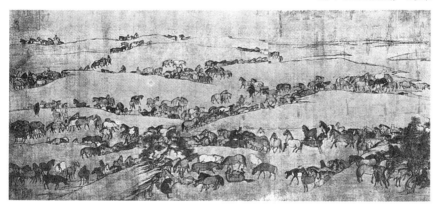

　　李公麟作畫，重視繪畫創作對生活實際的認眞觀察，不是一味蹈習古法。他畫人物，區分出人物的不同身份、不同地域、種族的特徵，使人一望，即能辨其爲「廊廟、館閣、山林、草野、閭閻、臧獲、臺輿、皂隸」，「非世俗畫工混爲一律，貴賤、妍醜，止以肥紅瘦黑之分」⑰。至於畫馬，也能分別出不同品種的形狀特徵。在藝術上，充分顯露出高度的概括能力與獨特的創造性。他也善畫山水，間有花鳥、雜畫之作。

⑰見《宣和畫譜》。

宋　李公麟
五馬圖，局部

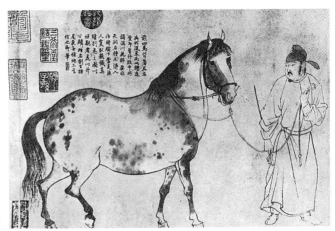

宋　李公麟
五馬圖，局部

　　李公麟所處的北宋時代，正是社會矛盾日益加深的時期。當時的這些矛盾，絕不是幾個人想要解決即能解決。他畫《免冑圖》，固然取歷史題材，但是對北宋醞釀的民族矛盾，寄以希望。可是他的希望落空了。又有一件作品，在《宣和畫譜》的著述中，說他「深得杜甫作詩體制而移於畫」，其中舉出他畫杜甫的《縛雞行》，杜甫這首詩，說雞吃蟲，主人看到覺得蟲太可憐，於是縛雞上市，又覺得雞若出賣，必遭人所殺。因此，又不想縛雞出賣。對此矛盾，百思而不解，詩人也只好「注目寒江倚山閣」。李公麟所畫，主題也落在「注目寒江倚山閣」上。因爲社會

的矛盾，猶如「雞蟲得失無了時」。詩人感覺到，畫家也感覺到。畫家則是形象地表現了當時感覺到了的人的無可奈何。憑著李公麟的那種思想境界，他只能把畫中的人物作出憑倚山閣，注目寒江的茫然神態。

　　李公麟的畫法，受顧愷之的影響較大，同時又師法於吳道子。他最著稱的畫法是一種「掃去粉黛，淡毫輕墨」的「白描」，它的效果是「不施丹青而光彩動人」。「白描」畫法是一種需要高度簡潔又要效果明快的表現手法。它依靠曲直、粗細、剛柔、輕重而富有韻律變化的線條，達到對複雜的形狀與特徵的概括。他所畫的人物，往往只憑幾條起伏而有韻律感的墨線來完成。現存李公麟的《五馬圖》、《九歌圖》及傳其所作的《維摩詰圖》，正是這位大家在白描表現上的巨大成就。《五馬圖》在

宋　李公麟（傳）

維摩詰圖，局部

用筆上的轉折，《九歌圖》在線描上的飄舉以及在衣褶上的頓挫變化，都見出他的風骨特立。蘇軾讚許他「胸中有千駟，不惟畫肉兼畫骨」（《東坡全集》）。他的這種畫法，對後世產生極大的影響。南宋的賈師古、元代的趙孟頫，他們的「白描」，皆「出於李龍眠」。張渥也「師法於伯時」，並一再臨摹他的《九歌圖》。至明、清如仇英、丁雲鵬、陳老蓮、蕭雲從等，無不祖述他的白描畫法。

原來，白描只作起稿之用。《歷代名畫記》記吳道子「每畫，落筆便去，多使翟琰與張藏布色」。所謂「落筆便去」的都是以白描起的稿，如果不再「布色」，即成「白畫」。在唐代的西安慈恩寺、龍興觀，便有鄭虔、畢宏、王維、董諤的「白畫」，但在那時，這種只用墨筆勾線的「白畫」，沒有作爲正式的創作，只因作畫者名望大，加以白描功力深，既在事後未「布色」，有些寺僧與畫工爲尊重原作，就讓它故意留著。杜甫《觀薛稷少保書畫壁》，也曾提到薛畫的《西方變》「慘淡壁飛動，到今色未填」，詩人承認他畫得生動，總不免有「色未填」的惋惜感覺。北宋李公麟的白描出來後，「白畫」在畫史上就明確的成爲一格。一個畫家的功力與創造，只要有一點在藝術上站得住，並經得起歷史考驗而流傳下來，這便是貢獻。

一個畫家的成就，不是易得的，他必須勤學苦練。李公麟一生，作畫無一日間斷，甚至「有病不休」。元符三年，他的右手得風濕症，養病期間，一邊呻吟，一邊用左手在被上比劃著落筆之勢，家人勸其休息，李回答：「餘習未除，不覺至此。」正是由於李公麟對藝術創作有堅韌不懈的精神，所以取得了他在繪畫上的如此成就。

蘇漢臣

蘇漢臣(生卒未詳)，開封人，北宋宣和間的畫圖待詔，南渡後爲承信郎。專長人物畫，尤善描繪兒童生活。

蘇漢臣爲劉宗古弟子，宗古專人物，所畫纖細，是一種輕描淡寫的風格。漢臣受其影響，畫仕女，亦有不作「施朱敷粉」者。宋人畫兒童題材，北宋初就已流行。如劉宗道畫《照盆兒童圖》，頗得時人喜好。蘇

宋　蘇漢臣（傳）
秋庭戲嬰圖

漢臣專精並熟悉於畫這種題材，使畫風更爲暢開。他的《二童賽棗圖》、
《萱草嬰兒》、《嬰兒鬥蟋蟀》、《嬰兒戲浴》、《秋庭戲嬰圖》等，都是兒
童生活的描繪。現存的《貨郎圖》，傳爲他所作，筆法嚴謹，構思極巧，
旣刻劃了天眞活潑的兒童形象，也反映了當時的社會風尙。在宋代，貨
郎是受人喜歡的流動小商販，能說會道，常常傳播各地新聞。穿戴特別，
頭揷商標，往來於城鎮村落，售賣「藥頭」、「花紙」、零碎家用品及兒童
玩具等。所以蘇漢臣對貨郎的造型，也具有戲劇性的意趣。對於貨郎，
這在古代小說，戲曲中，屢有所見。宋代畫家，喜歡把貨郎與兒童自然
地聯繫在一起，更富有它的現實意義。類似這樣的兒童畫，尙有不少作
品被保留下來。李嵩的《貨郎圖》，即是其中的一幅。

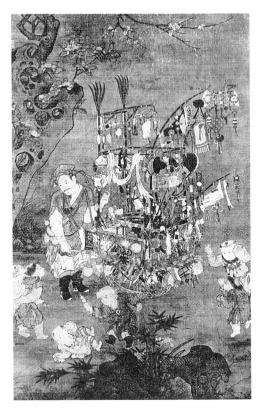

宋　蘇漢臣（傳）

貨郎圖，局部

　　關於描繪兒童生活的作品，除《貨郎圖》現存外，尚有無款的《百子嬉春》、《春景嬉嬰》、《牧放圖》、《撲棗圖》、《戲鳥圖》等，都從各個不同的角度，生動地描寫了孩子們的日常生活與他們的心理活動，成為當時一種較為別致的專門畫題。蘇漢臣正是這種專題畫的代表者。

　　蘇漢臣還畫有《五花爨弄圖》（舊標《五瑞圖》，《石渠寶笈三編》著錄），畫五個演戲的腳色。宋人演戲戴假面，至元劇則更多。《太和正音譜》十二科本有所謂「神頭鬼面」者即稱此。畫極生動，人物動作多變化，皆得相互照應。絹本、設色，一筆不苟，令人耐看。

李嵩

　　李嵩（生卒未詳），錢塘（杭州）人，木工出身。少年時，畫家李從訓

⑱愛其才，收爲義子。後歷任光宗、寧宗、理宗三朝畫院待詔。專長人物畫，也善山水和花鳥。

李嵩創作了不少具有重大歷史意義的作品。周密在《癸辛雜識續集》中，提及龔開作《宋江三十六贊》，並有序曰：「宋江事，見於街談巷語，不足探著，雖有高如李嵩輩傳寫，士大夫亦不見黜。」⑲可知李嵩畫過《宋江三十六英雄像》。他也畫過農家生活的《服田圖》，這幅畫的最後兩段，明顯地反映出剝削者與百姓之間的對立，特別是末段，畫出農民被迫向官府、地主交了租稅後，家中「索飯兒叫怒」的哭鬧情景⑳。這樣的作品，反映了眞實的社會現象，比之同時代的一般風俗畫，更具有它的社會意義。我們可以把佚名的《豐收圖》和《耕作圖》（舊題楊威作）作爲比較。《豐收圖》描寫地主及其奴僕在監督農民把田邊的稻穀搬到地主的糧倉中去，固然這也寫出社會中的剝削現象，但是在這幅畫中透露，作者把這種剝削現象視作爲「合理」來描寫的。作者把地主的形象畫得非常「善良」和「親熱」，把農民被迫勞動畫成了「樂意」和「輕快」。所以這些作品，雖然都產生於同一時期，但由於作者對現實生活所抱的態度不同，其所描寫，必然產生不同的藝術效果。

⑱李從訓，徽宗趙佶時畫院待詔，南渡後復職。他的畫，章法與設色特具精妙。其子李章、李珏繼承其畫法。李章的《太平春色圖》今猶存。李珏於淳熙間畫院待詔。

⑲此據浙江文瀾閣《四庫本》（原鈔）原文，此外如《津逮祕本》、《繪事備考》、《杭州府志本》引文皆如此。「高如」二字，有人擬畫家名，即高如與李嵩。有人擬「李嵩之字」，也有人以爲「如」字爲「手」字的衍文，或「高」下脫「手」字。又本世紀20年代，胡適考證《水滸》時，以李嵩輩之「傳寫」作「傳寫故事」解。

⑳圖中末段題詩，舊作宋高宗題，非是，明人對此有考證。可參看汪砢玉《珊瑚網》。

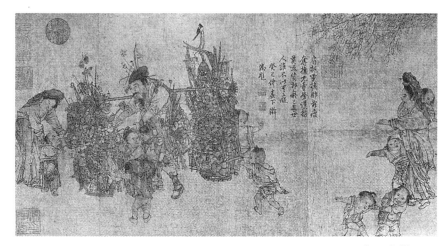

宋　李嵩

貨郎圖，局部

　　張寧在《方洲集》中記述李嵩畫有《觀潮圖》。這是一幅山水畫，但在這幅畫中，與一般觀潮圖不同，這幅畫不作貴族「傾宮出觀」的「太平樂事」，卻是畫「空垣虛榭，煙樹淒迷」，令讀者看後竟會想起杜甫所寫的「江頭宮殿鎖千門，細柳新蒲爲誰綠」的那種境界來。對於這位出身於木工的畫院待詔，雖然還沒有較多的材料能充分地說明他的創作思想與創作活動，但把他的這些作品聯繫起來，多少可以看出他對社會現實的態度。又傳李嵩畫有《骷髏幻戲圖》，這是一幅有關莊子「齊生死」觀的寓意作品。生者，生生而不息，死亦不足悲。風霜雨雪，無非蝕人之膚，此皆自然規律，看透了，便知生是來到自然，死是回歸自然，生與死就如「春秋多夏，四時之行」一樣，活生生的人固然美，骷髏亦不醜。凡此等等的看法，也正是反映宋人的人生哲理。此外就圖中畫有骷髏及人體骨骼來看，可知宋代人物畫對於人體解剖還是有一定了解的。

梁楷

　　梁楷（生卒未詳），其先東平人，南渡後流寓錢塘。寧宗嘉泰間（公元1201～1202年）畫院待詔。相傳寧宗趙擴賜給他金帶，他不受，掛於院內。

他與妙峰、化石間、智愚等和尚往來甚密，是一個參禪的宮廷畫家。畫人物，初師賈師古，「描寫飄逸，青過於藍」。賈師古，汴梁人，紹興間畫院祇候。師法李公麟，是南宋善白描的人物畫家。梁楷受其影響，一度也專心摹寫李公麟「細筆畫」。

　　梁楷秉性疏野，常以飲酒自樂，不拘小節，被稱為「梁風子」。中年後，變細筆白描為水墨逸筆，自成一格。今傳他的《六祖圖》、《太白行吟圖》，更是一種簡練豪放的作風。他的這種線描表現，屬於「減筆」的畫風，與晁補之（無咎）人物畫的畫法，可能有一定的聯繫。他畫的《潑墨仙人圖》，又是一種表現，這是運用粗闊的筆勢與有濃淡的水墨所作的寫意畫。他在人物畫藝術手法上，是一種大膽的變格。這種用於人物畫的潑墨畫法，是梁楷在繪畫上的重大貢獻。

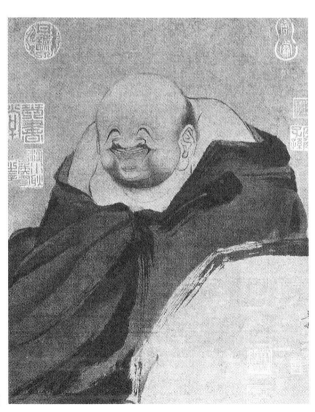

宋　梁楷
布袋和尚圖

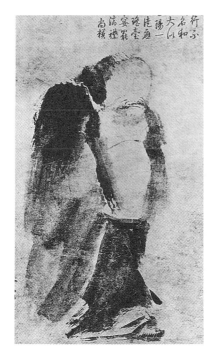

宋 梁楷
潑墨仙人圖

龔開

　　龔開（公元1222～約1304年），字聖與（予）號翠岩，江蘇淮陰人，曾在景定間任兩淮制置司監。入元不仕。周密《癸辛雜志》說他一度生活窮困，以至「立則沮洳，坐無几席」。他是詩、文、書、畫都擅長的畫家。夏文彥以爲他的山水師二米(米芾、米友仁)、人馬師曹霸，是一種描法甚粗的作風。

　　龔開臨寫過吳道子的《送子天王圖》，也畫過《唐太宗天閒十驥》、《江村宿雨》、《孟浩然詩意圖》等，並喜歡畫墨鬼，以畫鍾馗負盛名。他曾作《鍾馗移居》、《鍾馗嫁妹》和《中山出遊圖》等圖，對他的創作，有「怪怪奇奇，自出一家」[21]之說。他所畫《中山出遊圖》（入元之後的晚年作品)寫鍾馗坐肩輿出遊，作顧盼狀，元代評者以爲不可「以淸玩目之」。

[21]夏文彥《圖繪寶鑑》。

宋　龔開
中山出遊圖

　　龔開曾寫宋江等像。入元畫了帶有諷刺意味的《高馬小兒圖》。這個
處於宋末亂世，入元不出仕的畫家，說他「胸中磊磊落落」、「多有抱負」，
不無根據。宋末的畫家中，他如趙孟堅、鄭所南等，都具有相似的政治
態度。

風俗畫與歷史畫

　　兩宋的人物畫，除上述外，現存的畫跡中，更有不少可貴的作品。
張擇端的《清明上河圖》、王居正的《紡車圖》、李唐的伯夷叔齊《采薇
圖》、陳居中的《文姬歸漢圖》以及佚名的作品如《耕織圖》、《村醫圖》、
《牧放圖》、《捕魚圖》、《春遊晚歸圖》、《竹林清話圖》、《歲朝圖》、《觀

宋　王居正(傳)
紡車圖

宋　無款

耕織圖

燈圖》、《文會圖》、《聽琴圖》、《迎鑾圖》㉒、《望賢迎駕圖》、《卻坐圖》、
《折檻圖》等都可以代表兩宋人物畫的成就。

㉒《迎鑾圖》。《石渠寶笈》續編標李公麟畫《李
　密迎秦王圖》，現為上海博物館收藏，改名《宋
　人畫人物故事》。徐邦達據作品內容，認為《迎
　鑾圖》。

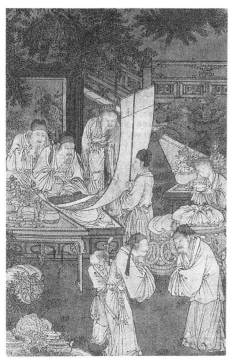

宋 無款

讀畫圖

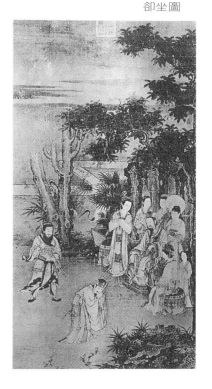

宋 無款

卻坐圖

《清明上河圖》

　　張擇端畫的《清明上河圖》，絹本、設色。縱 24.8cm，橫 528cm。通過市俗生活的細緻描寫，生動地揭示了北宋汴梁（開封）承平時期的繁榮景象，它不是一般表面的熱鬧場面的記錄，而是以各個階層的人物的各種活動爲中心，深刻地把這一歷史時期的社會動態和人民的生活狀況展示出來。在這幅畫中，有仕、農、商、醫、卜、僧、道、胥吏、婦女、篙師、纜夫及驢、馬、牛、駱駝等。圖中的情節，有趕集、有買賣、有閒逛、有飲酒、有聚談、有推舟、拉車、有乘轎、騎馬等；圖中有大街

小巷、百肆雜陳，有河港池沼，船隻往來，又有官府第宅，也有茅篷村舍。正如市民文學一樣的豐富，非常有意思地對這個時期的社會生活，作了高度的藝術概括。

圖中描寫的，與記載汴梁的有關文獻相合，如虹橋的位置、形式。又細節如「孫羊店」、「脚店」等，與《東京夢華錄》所說的什麼「曹婆婆肉餅」、「唐家酒店」，又什麼「正店七十二戶……其餘皆謂之脚店」等等，無有不符。《東京夢華錄》中所記述的街巷、酒樓、飲食果子，以及「天曉諸人入市」「諸色雜賣」等，其中有些描寫，正像給這幅畫作文字的說明。

這幅畫在藝術處理上，無論對人物的造型，街巷、車輛、樓屋以及橋梁、貨船的布置，都得筆墨章法的巧妙。

宋　張擇端
清明上河圖，局部

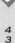

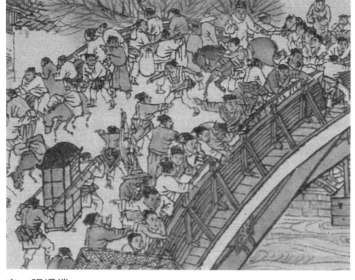

宋　張擇端

清明上河圖，局部

宋　張擇端

清明上河圖，局部

宋　張擇端

清明上河圖，局部

宋　張擇端

清明上河圖，局部

　　《清明上河圖》在當時及其以後，都有很大影響，並博得各階層觀者的喜愛。南宋時，《清明上河圖》就有了許多複製本，有的每卷價「一金」，在臨安雜賣鋪裡出售。宋代之後，歷代出現了不少摹本或類似這樣的作品。元代有趙雍本，明代有仇英、趙浙、夏芷本，至清代，摹本更多，有戴洪、孫祜、陳枚、金昆、程志道合作本，其他尚有劉九德、沈源、謝遂、羅福旼、許希烈諸本。有的在國內，有的在日本，還有的在紐約、倫敦等地。有一本署張擇端《清明易簡圖》，絹本、設色，縱38cm，橫673.4cm，比《清明上河圖》稍高、稍長，描繪汴梁（開封）清明時節，

宋　張擇端

清明上河圖，局部

宋　張擇端

清明上河圖，局部

遊人雲集並舟車市廛之盛。元蘇舜舉作賦云：「……百家技藝向春售，
千里農商喧日晝，卷舒熟視若有聲，靜聽只如空宇宙，村墟都市遙相通，
碧瓦朱甍一望中……依稀收盡人間事，郭薛張吳有幾家……」讀此，可
知所畫概略。此圖藏臺北故宮博物院。

《清明上河圖》作者張擇端（生卒未詳），字正道（一作文友），東武（山
東）人，幼讀書遊學於汴京，入翰林。據張著題跋，「後習繪畫」，工於界
畫。擅長畫城郭、街市、舟車，尚畫有《西湖爭標圖》，描繪端午節龍舟
比賽的熱鬧場面。

宋　張擇端

清明上河圖，局部

《采薇圖》

　　傳爲李唐的《采薇圖》，畫殷貴族伯夷、叔齊不食周粟，避至首陽山採野菜薇蕨充饑，終於餓死的事情。伯夷、叔齊是殷時諸侯孤竹君的兒子，在周武王(姬發)要發兵伐紂時，他倆曾叩馬諫阻，但未被武王採納。及周滅殷紂之後，其他諸侯都尊周爲王，獨伯夷、叔齊以此爲恥，隱居首陽山，表示「義不食周粟」。從歷史的發展來看，周武王滅殷紂是推進社會的一種革命行動，伯夷、叔齊採取「采薇」的行動來反抗，是與社會發展相違抗的。但在這幅畫中，作者無非通過對伯夷、叔齊這兩個歷史人物的歌頌，來表示對不與金人妥協者的崇敬，並諷刺那些在異族面前投降而做了官的人。這幅畫的用意，與李清照《絕句》中的「至今思項羽，不肯過江東」是相同的。

　　當時實際的情況是存在的，宋室的降官不少。畫家做降官的也有，如王競 (公元？～1164 年)，字無競。《圖繪寶鑑》記其「善大字，作墨竹亦古怪」。原是北宋宣和時的主簿，降金後，官至金室禮部尚書。類似這樣的人物，必成爲李唐諷刺之列。在宋代民族矛盾尖銳的時期，李唐的

宋　李唐
采薇圖

宋　蕭照（傳）
中興瑞應圖，
局部（痛毆王副使）

這種創作，是具有一定歷史意義的。

　　處在民族矛盾極其尖銳的宋代，不僅李唐在歷史畫上作出了反映，有的甚至作爲歌頌宋室「中興」的作品，也具體的反映了人民的抗金思想與行動。傳爲蕭照（李唐流派）畫的《中興瑞應圖》㉓，其中第六段寫趙構出使金國，王雲爲副使，行至磁州，群衆奮起阻攔議和，並舉棒痛毆王雲。當然，這冊畫的立意，原爲趙構歌功頌德，但是，就在這樣的主題下，也無可否認的反映了群衆在民族對立中勇敢地採取了正義的行動。

㉓《中興瑞應圖》，分十二段，或許是一種「進御本」。這種圖畫，相傳有好多種，有題爲蕭照、李嵩合作的，有題爲劉松年畫的。總之，所謂「高宗中興」，侈言瑞應，所畫非一人，所畫非一本。

這個時期，作爲風俗畫的其他作品，有如《榮西禪師歸朝宋人送別書畫之幅》㉔，描繪南宋文人歡送日本高僧歸國。並有長題，充分地表達了八百年前中日友好往來的情誼。

還有祁序的《江山放牧圖》，就形式而言，似乎是山水畫，但就內容而言，這也是一種風俗畫，因爲這樣的作品，不但給觀者看到了當時的自然景色，而留給觀者的深刻印象是當時農村的面貌。類似這樣的作品，還有《盤車圖》、《踏歌圖》、《巴船出峽圖》等，現存作品並非少數。

第三節　兩宋山水畫

山水畫至宋代，興旺的景象，爲前所未有。它向著多方面發展，表現形式與表現方法也更多樣。傳五代荊浩所提出的「遠取其勢，近取其質」㉕的創作方法，已能充分掌握並運用。沈括提到的「以大觀小」㉖，更道出了中國山水畫在觀察自然與表現自然所具有的一種特殊方法。

兩宋山水畫的題材內容，逐漸擴大。它不只是探索山川自然的奧祕，多數作品與當時的社會生活如行旅、遊樂、尋幽、探險、山居、訪道以及漁、樵、耕、讀等活動緊密地結合起來，雖然著重於山川自然的描繪，卻能反映當時社會的某種面貌。

宋代山水畫的豐富與它的深刻性，在於畫家的師法造化，熟悉山川自然的特性。傑出的畫家，不但以造化爲師，而進一步把人的生活感受與自然變化結合起來。它的原因是多方面的。

㉔此畫爲日本鳥尾氏舊藏並標題。

㉕見《山水節要》，傳五代荊浩所撰。北宋郭熙的《山水訓》也提到：「遠望之以取其勢，近看之以取其質。」

㉖見沈括《夢溪筆談·論李成畫法》一節中。

宋　無款

松溪濯足

宋　李氏

放牧圖

宋　無款

山秋夜泊

　　一是出於愛國的思想感情，即所謂「好國土之一草一木，一山一水」。對山川自然的不同區域、不同氣候季節變化中的景色，給予盡情的讚美。有認爲東南之山多奇秀，西北之山多渾厚，有以爲嵩山多好溪，華山多好峰，衡山多好別岫，常山多好列岫，泰山多好主峰。天台、武夷、匡廬、雁蕩、岷山、峨嵋、三峽、王屋、天壇、林慮、武當皆天下名鎭，天地寶藏所出。因而含毫運思，「一一寫其眞，一一寫其神」，這是山水畫之所以興起的一個重要原因。兩宋的山水畫，它的取材比過去更廣闊，表現更豐富。畫北國，畫江南，各得強烈不同的風貌，畫「曉嵐」、「晚翠」，畫「寒林」、「夏山」、「幽谷」，各得不同的情調與變化。更有畫「斜風細雨」、「水天一色」、「萬壑爭流」、「疏林夕照」、「秋山蕭寺」、「漁村小雪」、「山店風簾」或畫「秋林放犢」、「柳溪牧歸」、「巴船出峽」、「寒江獨釣」、「山道盤車」、「仕女遊春」、「雅士尋幽」以至寫古人詩意，種種內容，不僅表達出自然界的千態萬狀與無窮變化，優秀的、具有時代性的作品，都結合社會的現實生活，表達了人與自然的關係，以及不同

階級、不同階層的人的不同處境與生活動態。所有這一切，都是宋代山水畫在歷史上所空前的，也是宋代山水畫之所以在畫史上占重要地位的重要原因。元人的所謂「唐畫山水，至宋始備」㉗，是有一定道理的。

　　二是藉物抒情，即是通過山水畫來表示自己的政治觀點與審美情操，尤其在南宋之時，民族之間的對立十分尖銳，人民受到了民族壓迫的極大痛苦，激起了愛國畫家的憤慨。當時所畫的「剩山殘水」或是「長江萬里」，多少寓有「不堪風雨過江南」之意。即使寫「好山好水看不盡」，也不免帶有「天晚正愁餘」的傷感。當然也有一些好作品，描繪出雄偉的山川，表達了開闊的心胸。

　　三是寄以山林隱逸的要求。有的畫家，以泉石嘯傲爲常樂，漁樵野叟爲常友，甚至要以太古之山爲常適。中國山水畫的發展，從六朝顧愷之、宗炳的論畫中可知，他們不但受儒家的教養，而且接受道、佛思想的薰染。他們的美學觀點，往往溶合儒、佛、道爲一爐。在山水畫的創作中，更多的滲透著道家出世的無爲思想。到了宋代，這種反映已很明顯。劉學箕在《方是閒居士小稿》中說：「古之所謂畫士，皆一時名勝，涵泳經史，見識高明，襟度灑落，望之飄然，知其有蓬萊道山之豐俊，故其發爲豪墨，意象蕭爽，使人寶玩不置。」郭熙在《林泉高致》中也提到：「君子之所以愛夫山水者」，其旨之一，即在於避塵囂而親漁樵隱逸。他們之中，進則爲仕，退則爲隱士。如李成，據鄧椿《畫繼・雜說》云：他本是「多才足學之士」，而且「少有大志」，就因爲「屢舉不第，竟無所成」，所以「放意爲畫」，於是「作寒林多在岩穴中」。他們之中，即使在朝，或擺脫不了官場或其他社會應酬，也常以遊山玩水，或以畫山描水來標榜「清高」。並藉此以「自遣」、「自娛」。

　　正因爲山水畫在發展中有這樣幾個方面的原因，就使得山水畫家十分注重深入山水，師法造化。他們提出，「欲奪其造化，則莫神於好，莫精於勤，莫大於飽遊飫看」㉘，就是根據上述的種種要求而來的。儘管

㉗見湯垕《畫鑑》。
㉘郭熙《林泉高致・山水訓》。

各人的創作意圖不同，而要表現的對象則一。因此，在兩宋山水畫的用筆、用墨、用色上，出現「淡墨輕嵐」、「米點落茄」、「青綠巧整」、「水墨蒼勁」以及「溶金碧與水墨於一爐」等多種畫法，自非偶然。

兩宋的山水畫家，僅據《圖畫見聞志》、《宣和畫譜》、《畫繼》及《圖繪寶鑑》所載統計，有李成、范寬、郭熙、李唐、趙伯駒、馬遠等一百八十餘人。而所流傳的畫跡，僅宣和時皇室收藏的北宋山水畫而言，計有《晴江列岫》、《山海圖》、《千里江山圖》、《屏山小景》、《山陰高會圖》、《滕王閣圖》等七百三十餘件。雖然這是部分畫家與部分作品的數據，不足以全面的概觀，但就此作深入的衡量，亦可說明兩宋是山水畫發展的成熟時期。

北宋畫家

宋代山水，北宋和南宋，各有特點。如北宋多大水大山的全景圖，南宋常有山明水秀的一角之圖。諸如此類的變化，兩宋時而出現。

北宋的山水畫家，特別應該提到的有董源、巨然、李成、范寬及郭熙。湯垕在《畫鑑》中認為董（源）、李（成）、范（寬）為「三家」，「照耀古今，為百代師法」。在風格上，董源與巨然一體，李成與范寬相近，是宋初山水畫的兩大流派。至十一世紀中，米芾父子崛起，又成一個流派。

董源、巨然

「祖述董源」的巨然，是一個畫僧，在畫史上，「董、巨」並稱，主要是他們的山水畫，都是「淡墨輕嵐為一體」。

董源在五代、南唐是出類拔萃的山水畫家，至北宋影響更大。後人有以董源及李成、范寬的山水畫，乃是「超絕唐世者」[29]。董源所畫，極得山川的神氣。其畫法來源，「水墨類王維，著色如李思訓」[30]。因此

[29]見湯垕《畫鑑》。
[30]見郭若虛《圖畫見聞志》。

董源的山水畫，正如湯垕所評，有著兩種畫法：「一樣水墨礬頭，疏林遠樹，平遠幽深，山石作麻皮皴。一樣著色，皴紋甚少，用色濃古。」前者乃「淡墨輕嵐」，現存作品如《夏山圖》、《龍宿郊民圖》、《瀟湘圖》、《夏景山口待渡圖》等，後者如《宣和畫譜》中所記，是一種「景物富麗，宛然有李思訓風格」的著色山水，也就是下筆雄偉，有「嶄絕崢嶸之勢」的作風。可惜這種作品沒有遺留下來。總的來看，他的創作，重在水墨的表現，不在青綠的設色。宋人之所以提到他有「李思訓風格」，是由於「當時著色山水未多，能效李思訓者亦少，故特以此得名於時」[31]。真正出他本色的山水畫，就是米芾所說的「平淡天真」。那是「峰巒出沒，雲霧顯晦，不裝巧趣」的作品，這與北派的山水畫自然是迥不相同的。

在表現方法上，董源用純樸的墨線來作皴，但是每筆線條並不長，所以又有圓渾的感覺。這種墨線，足以表現江南潤濕的氣象。也有多用渾點與不少似經意又不經意的小點子，並參雜乾筆、破筆，達到互為變化。他畫的《夏山圖》卷，便是用這種方法描繪的。《夏山圖》，絹本、水墨淺設色，縱 49.4cm，橫 313.2cm，為上海博物館收藏。寫出遠山深秀、樹木葱蘢，以及淺汀平灘的特色。畫中用點極多，蒼蒼茫茫，渾厚華滋，不斤斤於細巧；畫山上小樹，做到「淋漓約略，簡於枝柯而繁於形影」；畫山、畫坡岸，都不作奇峭之筆，且無雕琢習氣，畫中景物的高低暈淡深淺，都極自然，表現出江南山光水色的特有情趣。

董源的這種畫風，影響極大，是宋代山水畫的一個主要流派。北宋自巨然、米芾、江參至元倪瓚、黃子久、高克恭及明之沈周、文徵明、董其昌等，都傳其畫法。

巨然(生卒未詳)，江寧人。南唐亡後，他到了汴梁(開封)，住開寶寺。善飲。作畫達旦不倦。他的山水畫，《宣和畫譜》記之甚詳，說是在峰巒嶺竇之外，下至林麓間，猶作卵石、松柏、疏筠、蔓草之類，使它相與映發。畫中經營的幽溪細路，屈曲縈帶。又所畫的竹籬茅舍、斷橋危棧，

㉛見《宣和畫譜》。

五代　董源

夏山圖，局部

五代　董源

夏山圖，局部

五代　董源

龍宿郊民圖

都使人感到「眞若山間景趣也」。他的《秋山問道圖》、《萬壑松風圖》、《層崖叢樹圖》及《溪山圖》，就有這種表現，而且給人以幽深的感覺。儘管董、巨是「淡墨輕嵐爲一體」，然而巨然的作風，仍有其自己的特色，正如米芾所說：「巨然明潤鬱葱，最有爽氣。」他的《萬壑松風圖》，正是代表他那「明潤」而又有「爽氣」的作風。

北宋時代，董、巨山水成爲南派正傳。到了元代，水墨畫法大發展，董、巨畫法，更爲畫壇所重。及至明淸，凡論山水者，無不對董、巨推崇備至，稱爲山水畫的一代巨匠。

宋　巨然

秋山問道圖

宋　巨然

層崖叢樹圖

李成

　　李成（公元約919～967年），字咸熙，後周時避居青州（山東）營丘，原是唐宗室，五代時即有名。喜歡遨遊山川，以名士獨善其身爲自傲。當時的豪門以書招致，他都拒絕不應。常畫雪景寒林，多爲北方景色。勾勒不多，形極層迭；皴擦甚少，骨幹自堅。擬宋摹的李成、王曉合作的《讀碑窠石圖》及傳其所作的《小寒林圖》、《雪山行旅圖》，它的畫法便是如此。歷來的山水畫，往往因地方特色的不同，使所表現的方法也不同，這是不同的客觀對象對於形成山水畫的不同風格所起的作用。山水畫家常說北方之山多「骨」，所以李成畫山，「骨幹」特顯，而且呈現出挺拔堅實，給人以「氣象蕭疏、煙林清曠」的感覺。這也成爲李成山水畫的特點。

宋　李成、王曉
讀碑窠石圖

李成師法荊、關，他畫的山水澤藪，能夠得平遠險易之境，使所畫有其縱深的變化。李成的另一個重要之點是「惜墨如金」，這是反映他對墨的理解和對墨的重視。可見北宋的山水畫家，對於水墨運用是極其講究的。

李成的作品，流傳極少。米芾在《畫史》中說：「李成真見兩本，偽見三百本」，說明假李非常多。《東京夢華錄》載汴京北巷宋家生藥鋪中兩壁皆李成所畫山水，可能都是偽本，如果李成山水在街坊隨處可見，米芾又如何要作「無李論」。

宋　李成（傳）

晴巒蕭寺圖

宋　王詵

煙江疊嶂圖，局部

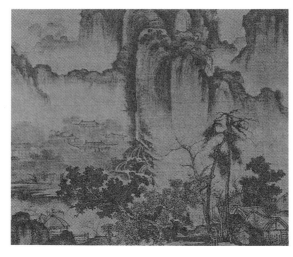

宋　王詵

溪山秋霽圖，局部

　　在北宋，受李成影響的，如稱爲「不古不今，自成一家」的王詵；以「峰巒峭拔，林木勁硬」出名的許道寧，以及如郭熙、翟院深、李宗成、宋迪等，都曾師法於他。

　　王詵(公元 1036～1093 年以後)，字晉卿，山西太原人，爲「駙馬都尉」。家有寶繪堂，廣藏法書名畫。庭園雅致。曾與黃山谷、米芾等交往，嘗請李公麟到他家中畫《西園雅集圖》。「西園雅集」還給歷史上的文化人留下了一段佳話。王詵之畫，除了吸取李成的長處外，並蓄其他各家畫

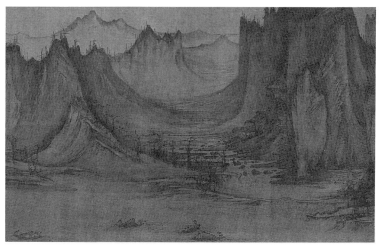

宋　許道寧

漁父圖，局部

法，所以變化較大，喜畫煙江疊嶂一類的風景，能水墨，也能青綠。他的《漁村小雪圖》，便是溶金碧、水墨於一爐。他的《煙江疊嶂圖》，蘇軾一題再題，內有句云：「浮空積翠如雲煙」、「水墨自與詩爭妍」。王詵一度謫居南州（四川綦江），因此有「萬里之行」。樓鑰在他的《江山秋晚圖》中題跋：「若丹青非親見，景物則難爲。」又說他「不有南州之行」，是難以達到畫藝的大成就。語甚中肯。

許道寧，河北河間人（一作長安人），晚年脫去舊習，自有創造，所作《漁父圖》，寫江灘漁戶生涯，水流湍激，岸上群峰峭拔，尖若劍鋩，爲宋畫山水中所不多見。明傅淑訓（咨伯）登進士這一年（公元 1601 年）看到這件作品，連呼「奇！奇！奇！」許道寧在畫院中，曾受屈鼎的傳授。實則對他影響較大的，還是李成的畫法，所以張士遜評論道：「李成謝世范寬死，唯有長安許道寧。」

范寬

范寬（公元？～約 1026 年），名中正，字仲立，陝西華原人。與李成齊名，世稱「李、范」。最初學荊浩，同時又摹擬李成畫法。雖然有所得益，

總認爲「尙出其下」，便決意到大自然中「對景造意」，強調「寫山眞骨」，終於「自立家法」。他居住終南、大華山的林麓間，這是他畫「千岩萬壑」的生活基礎。范寬喜畫雪景，傳有「雪景寒林」之作。他的山水畫，是一種「峰巒渾厚，勢狀雄強，搶筆俱勻，人屋皆質」㉜的作風。今傳他的《谿山行旅圖》、《雪山蕭寺圖》等，都有這樣的特色。

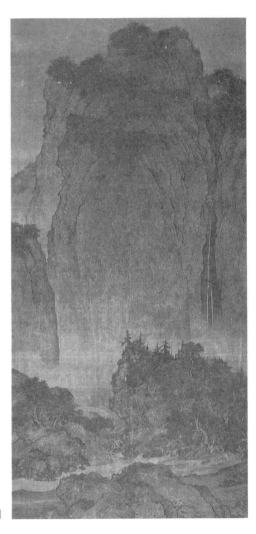

宋　范寬
谿山行旅圖

㉜見郭若虛《圖畫見聞志》。

宋　范寬

谿山行旅圖，局部

（圖中款書「范寬」二字）

宋　范寬

谿山行旅圖，局部

宋　范寬

谿山行旅圖，局部

宋　范寬

谿山行旅圖，局部

宋　范寬

谿山行旅圖，局部

　　《谿山行旅圖》絹本，詩塘有董其昌書「北宋范中立谿山行旅圖」十字，是范畫山水的標準作品，北宋繪畫的氣息，迫人肺俯。米芾分析范寬的山水畫，「山頂好作密林，自此趨枯老；水際作突兀大石，自此趨勁硬」。常見范寬的畫，山頂作「密林」的特點尤其明顯。

　　在北宋之前，李、范的山水畫各在一地執牛耳，所以郭熙說：「今齊魯之士惟摹營丘（李成），關陝之士，惟摹范寬。」又有董源在江南，成鼎足之勢。他們的成就，「李成得山之體貌，董源得山之神氣，范寬得山之骨法」㉝。范寬畫山石堅韌，所以說他重骨法，而且用墨深厚。在他的《雪山蕭寺圖》中，無論勾山描樹，都顯露出他的風骨神韻。這個時期學范寬的有高洵、黃懷玉、劉翼、李元崇等，還有李唐的山水，也深受他的影響。

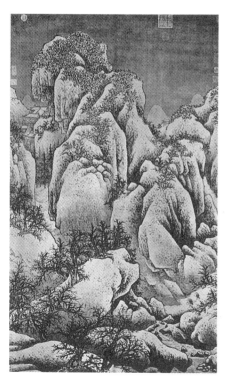

宋　范寬
雪山蕭寺圖

㉝見湯垕《畫鑑》。

至於郭熙，雖然是靠近「關陝」的河南人，但是他的山水不是「惟摹范寬」，卻受李成的影響較大。由於能「自放新意」，又成為一家。

郭熙

郭熙（公元1023～1085年後）[34]，字淳夫，河陽溫縣（河南孟縣東）人。熙寧間畫院藝學，後升為翰林待詔直長。神宗趙頊對他的畫非常賞識，故在宮中畫了「不知其數」的作品。當時的紫宸殿、化成殿、睿思殿等處，都有他畫的屏風或壁畫，曾經「受眷被知，評在天下第一」。郭熙對繪畫有較強的鑑賞眼力，曾經受命鑑定過宮中的祕藏。

郭熙活躍的期間，正是北宋山水畫到了高度發展的時期。由於他所畫山水，千態萬狀，多有變化，因此得「獨步一時」之譽。他的現存作品如《早春圖》、《幽谷圖》、《窠石平遠圖》等，都可看出他的「稍取李成之法」，「然後多所自得」[35]的一種清新畫格。郭熙畫樹像鷹爪，松葉如鑽針。畫山則聳拔盤回，水源多作高遠。亦有畫「遠山多正面，折落有勢」的。郭熙畫法，固然與李成的關係較密切，但也有取法董源與范寬處。他能開創山水畫的新局面，故成為北宋較有成就的山水畫大家。

[34] 龐元濟（虛齋）有書對曰：「人曰嘉辭高仲武，春山郭河陽。」其下注云：「郭河陽子思，元豐間進士，時河陽年花甲，作大屏風等人高，精力充沛，為當今畫師所不及。」（見《虛齋辛巳夏致南潯友人蘊甫信》）。《龐書對》，今為半唐齋所藏，並見《浙江近代書畫選集》。按郭思成進士為元豐五年（公元1082年），此年郭熙六十歲，當生於公元1023年。又據載，元豐末年（公元1084～1085年）郭熙為顯聖寺悟道者作十二幅大屏，黃山谷於元符三年題其畫云：「觀此圖，乃老年所作，可貴也。」足見郭熙於公元1085年尚健在。又據黃山谷題跋語氣，郭熙於元符三年恐不在人世了。

[35] 見《宣和畫譜》。

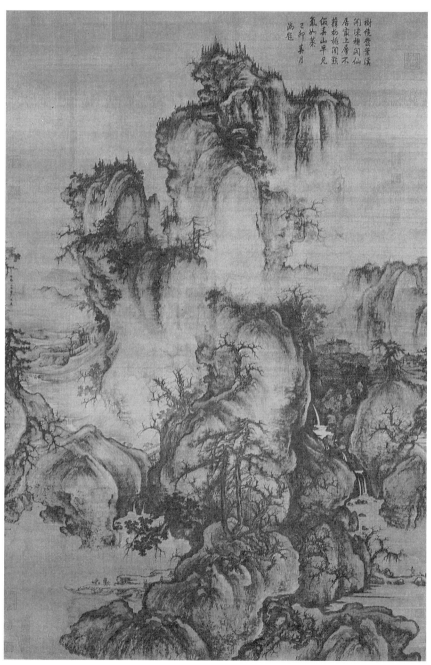

樹陰春菱溪

間凍牒閡仙

居宮上層不

積物極閣鈜

仮采山早兄

氣如茶

已行壬月

溺髭

宋　郭熙

早春圖

宋　郭熙

早春圖，局部（圖中題款）

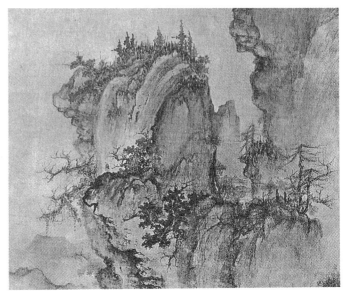

宋　郭熙

早春圖，局部

宋　郭熙

早春圖，局部

宋　郭熙
早春圖，局部

宋　郭熙
關山春雪圖

宋　燕文貴
溪山樓觀圖

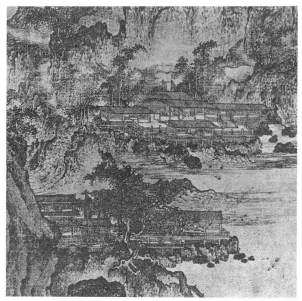

宋　燕文貴

溪山樓觀圖，局部

宋　惠崇

沙汀煙樹圖

畫院畫家如楊士賢、顧亮、陳椿、胡舜臣、朱銳等，無不以郭熙畫法為師效。郭熙一生，總結了前人及自己的藝術實踐，寫下了重要的畫論著作㊱，故在繪畫理論方面，也有一定的貢獻。

米芾與米友仁

米芾(公元 1051～1107 年)，字元章，號海嶽外史，襄陽漫士，鹿門居士。原山西太原人，後遷居襄陽，又曾長期住在江蘇鎮江等地。先後作過禮部員外郎、太常博士，徽宗時召為書畫學博士。其子米友仁(公元 1086～1165 年) 字元暉，小字虎兒，晚年號嬾拙老人，畫院學士，畫學父風。畫史上向有「大米、小米」或「二米」之稱。由於用墨別具風致，又有「米點」之稱。

米氏雲山，自成一派，是北宋後期突破前人畫格而另闢蹊徑者。明代董其昌說：「唐人畫法至宋乃暢，至米又一變耳。」雖然米芾曾受董源影響，但在他的作品中，卻是體現出一個「變」字。米芾在山水畫上的

宋　米友仁

瀟湘奇觀圖，局部

㊱郭熙所撰《山水訓》等論文，詳本章第七節。

創造，在於對真山真水有深切地感受。他長住江南，尤其對鎮江一帶的雲山煙雨，得到飽遊飫看。小米在江南的足蹟更廣闊，對江南的雲山煙樹，目染至深。小米自題《瀟湘奇觀圖》卷說：「此卷乃庵上所見，大抵山水奇觀，變態萬層，多在晨晴晦雨之間，世人鮮復知此，余生平熟瀟湘奇觀，每於觀臨佳處，輒復得其真趣，成長卷以悅目。」所以二米的雲山，也是江南雲山煙樹所賦予它的特色。米芾一向不滿意「山水古今相師，少有出塵格者」，他提出「信筆作之」。他的所謂「信筆」，即要求藝術創作盡可能不受規束，落筆自然。如他所說的「多以煙雲掩映，樹木不取工細，意似便已」，強調的是寫意畫法，亦即小米自稱的「墨戲」。這種創作方法，有它的成就，也有它的特點。但是，過分了容易趨向只重筆墨情趣，流於形式。

宋　米友仁
雲山小幅

二米的雲山，是以潑墨法來畫的，並且參以積墨和破墨，其緊要處，又常以焦墨提其神。由於他畫的是雲山，所以用墨絪縕，它的精妙，還在於見筆見墨。如果見墨不見筆，猶如「畫肉不畫骨」，便乏氣度。宋趙希鵠在《洞天清祿集》中有一段話，兼評米芾，可以參考。趙云：「畫無筆跡，非謂其墨淡模糊而無分曉也，正如善書者藏筆鋒，如錐畫沙，印印泥耳，書之藏鋒在乎執筆沈著痛快。人能知善書執筆之法，則知名畫無筆跡之說。故古人如孫太古（知微），今人如米元章，善書必能善畫，善畫必能書，書畫其實一事爾。」

二米的山水畫，屬水墨大寫意。二米的畫法，把水墨渲染的傳統技法，又提高了一步。尤其在我國水墨山水的發展上，評者以為是一種「奇特」的影響。

南宋畫家

宋代的山水畫，至南宋有所變化。這種變化，明王世貞在《藝苑卮言》中有這樣論述：

> 山水：大小李（李思訓、李昭道父子）一變也；荊、關、董、巨（荊浩、關仝、董源、巨然）又一變也㊲；李、范（李成、范寬）又一變也；劉、李、馬、夏（劉松年、李唐、馬遠、夏珪）又一變也；大癡、黃鶴（黃公望、王蒙）又一變也。

這裡分析了唐代、五代、北宋、南宋至元代山水畫的五個「變」。論評雖未能全面，但基本上符合這段時期山水畫的發展實況。就南宋而言，「劉、李、馬、夏」的「一變」是相當明顯的。它在取材、結構、筆墨等方面，都有變化。李澄叟《畫山水訣》中提到李唐、蕭照時說道：「近

㊲作者按：北宋山水畫之變，應加二米之變。

古名人作山水居其品者，亦自不少……惟李、蕭二公變體一出，悅然超於今古，簡淡急速，宜乎神品矣。」說明南宋山水畫之變，可謂李唐開其端。

李唐

李唐（公元約 1083～1163 年）㊳，字晞古，河陽三城（河南孟縣）人，徽宗時畫院待詔。李唐初到南方，他的山水畫未得時人所重，一度生活窮困，寫詩道：「雲裡煙村雨裡灘，看之如易作之難，早知不入時人眼，多買胭脂畫牡丹。」曾與蕭照一起到臨安，於紹興中復入畫院，此時年事已高，作品在南宋畫院起很大影響。

李唐山水，初法李思訓，所以能作青綠。他的《長夏江寺圖》，筆法厚重堅勁，以極濃的石青石綠設色。高宗趙構曾在卷上題著評語：「李唐可比唐李思訓。」但是，他在南宋畫院產生極大影響的，並非青綠畫風。李唐山水，更多的取法荊浩，也受范寬影響，所畫古樸蒼勁，山石作斧

㊳李唐生卒，有多種說法，一種作「約 1050～1130」，此據夏文彥《圖繪寶鑑》「建炎間，太尉邵淵薦李唐入畫院，年近八十」的資料，今經多方面考證，夏文所載既與事實不符，則據此推算，自然錯誤。另一種，作「生 1066 年左右，卒 1150 年左右」（見棄病《李唐生卒年考》，載《美術研究》1984 年第 4 期）；再一種作「生卒年大約 1085～1165 年」（見傅伯星《李唐生卒年代考》，載 1993 年 4 月 15 日《中國書畫報》）。棄、傅兩說，其中各有道理，我受到啓發，又查閱有關資料，試擬李唐生卒，約公元 1083～1163 年。與傳說基本相同。

我的試擬，認爲傅的「有可能將李唐薦給宋高宗的，只有高宗的親舅父韋淵」的說法是有道理的。傅提出的「韋淵」，正可以辨夏著「邵淵」之誤，考韋淵於紹興十二年（公元 1142 年）封節度使，授開封府儀同三司及郡王，地

劈皴，積墨深厚，是其平日本色。有時畫樹石，全用焦墨，故有「點漆」之喻。尤善布局，寫峰巒徑路，林橋野屋，都能蓊鬱蒼茫，得沿洄起伏近遠的氣勢。他的《關山雪霽圖》卷，莫是龍說是「人物、樹石、筆勢蒼古，衝寒涉險之態，曲盡奇妙」。現存作品如《萬壑松風圖》與《江山小景圖》卷等，都具有這種特色。《萬壑松風圖》絹本、設色，縱 188.7cm，橫 139.8cm，今藏臺北故宮博物院。於一座尖聳的遠峰間，款署「皇宋宣和甲辰春，河陽李唐筆」，可知是他南渡前的力作。這個時期，還不到花甲，精力充沛，寫深山萬壑，氣勢磅礴，既是岡巒鬱盤，峭壁懸崖，又是蒼松疊翠。其間有飛瀑、幽澗，山上又有白雲繚繞，極盡其對江山自然的無限讚美。

李唐不僅精山水，畫人物故實，亦得一時之重，但以山水為傑出。南宋畫院水墨蒼勁一派，李唐為開路者。李唐畫派，不但廣泛地傳布於院內，當時院外的許多畫家直接或間接地受到他的影響，如畫《江山萬里圖》的趙黻，即是一例。

位極高，薦一名畫師入畫院，既有可能，也很方便。又據棄文提及，南宋畫院約於紹興十六年（公元 1146 年）復置，則在這一年，李唐被韋淵薦入，更有可能。到了孝宗隆興，李唐之事，已不見任何記載，估計隆興元年（公元 1163 年）已去世，其年為八十歲，則李唐生年，當在公元 1083 年。如果這個試擬可以成立，李唐的幾件大事時間，大致上可以清楚，即是：政和間李唐考入畫院約三十歲，宣和六年（公元 1124 年）畫《萬壑松風圖》為四十一歲，建炎四年（公元 1130 年）李唐與蕭照來到臨安，年約四十七，紹興十六年（公元 1146 年）復入畫院，年約六十三，孝宗隆興元年（公元 1163 年）卒，年約八十。據此說來，李唐自南渡臨安至去世，在南宋度過了三十多個春秋，尤其復入畫院的近二十年時間，使他的繪畫，足以產生「引出半邊一角山」的影響。

宋　李唐

萬壑松風圖

宋　李唐

萬壑松風圖，局部

宋　李唐
清溪漁隱圖

劉松年

劉松年（生卒未詳），錢塘（杭州）人，因居清波門外，清波門俗呼暗門，所以時人稱他爲「暗門劉」，淳熙間畫院學生，至紹熙時升爲待詔。他的作品，有的近似趙伯駒的靑綠畫風，有的「淡墨輕嵐」，表現江南的一片山色。他的繪畫，深受李唐的影響。現存作品《四景山水》，李東陽跋語，斷定爲劉松年眞跡。其筆意、皴法，都有取法李唐處。《四景山水》可能畫當時西湖貴族的庭院。卷分四段，寫春夏秋冬四景，表現峭麗，

宋　劉松年
四景山水，局部（秋）

雖極工細而不板。他的作品，也有不作「南宋本色」的，如《風雨歸莊圖》，據董其昌評論，便是松年「作中立(范寬)得意筆法」。所謂南宋「李、劉、馬、夏」四大家，以劉的畫風較多樣。

馬遠

馬遠(公元1164～？年)，字遙父，號欽山，原籍山西，後居錢塘(杭州)。是光宗、寧宗時的畫院待詔。他的曾祖馬賁，祖父馬興祖，伯父馬公顯，父馬世榮，兄馬逵，子馬麟，都是畫院畫家，故有「一門五代皆畫手」之稱。馬遠山水，多作斧劈皴，用筆稜角方硬，水墨蒼勁，雖不作層層渲染，但著重濃淡層次的變化，所以遠近分明。現存馬遠的作品如《踏歌圖》、《雪圖》、《對月圖》、《樓臺夜月圖》、《寒江獨釣》、《探梅圖》、《松澗清香》等，都是意境深遠，「悉由精能，造於簡略」的佳構。《踏歌圖》絹本、水墨，縱192.5cm，橫111cm，今藏北京故宮博物院。這件畫，可以代表他的成熟作品，描寫農民於田壟溪橋之間，盡情地「踏歌」。這四個老農，似有幾分醉意，前頭一個，花白鬍鬚，手拿短杖，作回首狀，與走在橋上的老農，互相歌唱，意極融洽。所畫峭峰直上，雲樹參差，竟把描寫山水與描寫風俗巧妙地結合在一起。《對月圖》，賦有詩意，畫一個文人在深山獨酌，舉杯作邀月狀。圖中夜山幽靜，頗具詩意。所畫筆筆嚴謹，可以看出他對創作認真的態度。

馬遠現存另一著名作品《水圖》，共十二幅㊴，生動而熟練地描繪出水在自然間的不同變化。關於畫水，歷代不乏其人，蘇軾說：「盡水之態，惟蜀兩孫㊵，兩孫死後，其法中斷。」這是北宋人說的話。至南宋，有馬遠此作，可謂「兩孫」之後並未中斷。實則宋人之作，有如《春潮

㊴十二幅《水圖》是：《層波疊浪》、《長江萬頃》、《黃河逆流》、《湖光瀲灩》、《寒塘清淺》、《秋水回波》、《雲生蒼海》、《雲舒浪卷》、《洞庭風細》、《曉日烘山》及《細浪漂漂》等，第一段題字已失。

㊵兩孫指晚唐的孫位與北宋的孫知微。

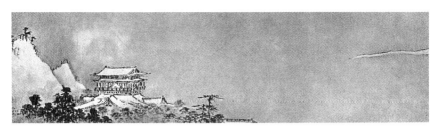

宋　馬遠

雪圖，局部

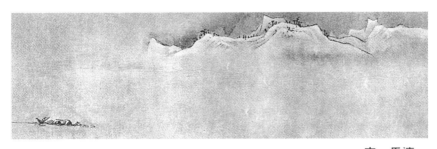

宋　馬遠

雪圖，局部

宋　馬遠

舟乘人物圖

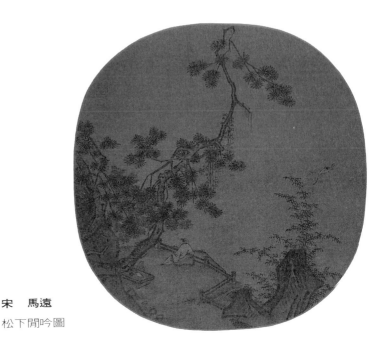

宋　馬遠
松下閒吟圖

帶雨圖》、《白浪滔天圖》等，都是專門畫水的題材。

夏珪

夏珪（生卒未詳），字禹玉，錢塘（杭州）人，是寧宗朝的畫院待詔。子森亦善畫。他與馬遠都深受李唐的影響。

夏珪的畫，與馬遠風格基本相似，文徵明等評論，馬畫「意深」，夏畫「趣勝」。就現存作品比較，夏珪的清淡些，所以生趣。馬遠畫的堅實些，比較渾樸。但都是水墨蒼勁一路，畫史上把他們並稱「馬、夏」，同為南宋院體畫的代表。

夏珪的作品，現存有《溪山清遠圖》、《江山佳勝圖》、《西湖柳艇圖》等，抒寫江南風景，具有清妙秀遠的特色。他的《溪山清遠圖》長卷紙本、水墨，長889.5cm，高46.5cm，今藏臺北故宮博物院。開卷為溪山，煙霧迷茫，繼而見叢林，林間有山莊，稍過即見開闊江面，有客舟泊岸，遠處有漁船。隔江濃霧，隱約間見有城池。繼而見近景懸崖巨石，接著是崇山，嶺路險峻，設有石欄，通往幽谷。出山便見水天一色，靠山邊

宋　夏珪

溪霧圖

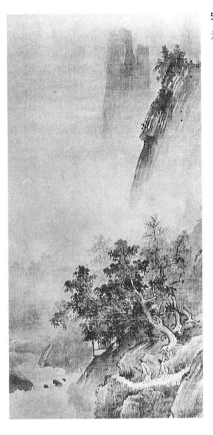

宋　夏珪

溪山清遠圖，局部

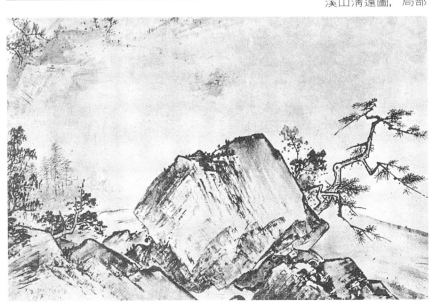

有長橋，橋上有兩人對話，極得清遠之意。橋的左端通路處有茅屋，又一船運貨靠崖，有人正在搬物。過山樹蔭下有山店，又是竹籬茅舍，稍過便出村，則是煙波浩渺，令人有溪山無盡之思。畫中有虛有實，觀者可望可思。此後又是崇山，茂林疊翠，山間有樓閣，有幽亭，出山是清溪。情景與前面所畫不同，溪邊巨石間架有木橋，一老人正拄杖而行，過橋沿溪前進，便見山村。柴門內有毛驢，進村古木參天，中有茅篷水閣。全卷至此而終。所畫不啻數百里。敎人遊目騁懷，了然於胸。這卷畫，總是給人以蕭條淡泊的感覺。陳川題詩曰：「人家制度太古前，雞犬比鄰往還少。」足以說明這幅畫給予觀者的印象，它不是江山的雄偉與壯麗，而是幽淡、清靜、冷寂。在夏珪作畫的這個時期，由於金人內部政變，無力南侵，所以戰局暫時緩和下來，南宋「偏安」了幾十年。在這段時期，統治階級更無雄心北伐之志，只是對內加劇壓搾人民，並以官職、金錢來攏絡並麻醉當時的讀書人。社會上一種苟且偷生、得過且過的風氣，深深的影響到文藝創作。山水畫家陶醉於自然景物，不少作品，反映出統治階級發洩其無可奈何的傷感情緒。夏珪的這幅山水畫，多少有這種意味包含在其中。

夏珪除這幅山水外，還畫有《長江萬里圖》㊶，雖然這幅畫已無眞本流傳，但這件作品的氣勢壯闊。這一類作品在當時的作用，還可以從文獻中約略的了解到㊷。

㊶夏珪《長江萬里圖》，據記載有四種：(1)見於《南宋院畫錄》引《續書畫題跋記》，絹本，長 2 丈 4 尺，說是紹興年間作，後題陸完長詩；(2)見於《珊瑚網》，長 6 丈 4 尺，有陸深題詞；(3)見於《江村銷夏錄》，絹本，長 3 丈 3 尺餘，高 7 寸許，蓋有元文宗天曆璽印；(4)見於明太祖《御制文集》。現存夏珪《長江萬里圖》(商務印書館曾影印)，與清高士奇《江村銷夏錄》所記相同，擬明人摹本。

馬、夏山水，有著很多共通的地方。他們的畫，章法別致，布局有新意，如「水墨西湖，畫不滿幅」⑬，所以有「馬一角」、「夏半邊」之稱。「畫師 (李唐) 白髮西湖佳，引出半邊一角山」，這是說，馬、夏畫師法李唐，又有所發展。這種「半邊一角」的山水，雖未見作者自己的明確表態，而後人評論，往往把它的創作意圖與南宋的「半壁江山」聯繫起來。「中原殷富百不寫，良工豈是無心者，恐將長物觸君懷，恰宜剩水殘山也」⑭，所論不無道理。厲鶚《南宋院畫錄》引曹昭的《格古要論》中提到馬遠的山水，「或峭峰直上，而不見其頂；或絕壁而下，而不見其脚；或近山參天，而遠山則低；或孤舟泛月，而一人獨坐」。對空間的表現，所畫往往捨去「中景」，故畫面空靈。今看馬、夏的作品，都有這種構圖布意的特點。又馬、夏在山水中的點景人物，生動別致，結合自然景物的描繪，成為一體，極其自然。

馬、夏山水，一度是南宋占壓倒之勢的畫派，他們的這種畫風，不但至元代不衰，到了明代有更大的發展。他們的這種畫風，還遠及東洋，為日本畫壇所尊重。

趙伯駒與趙伯驌

南宋的山水畫，「青綠巧整」與「水墨蒼勁」，是兩種有著顯著不同特點的畫風。雖然青綠派的勢力不及水墨派，但在南宋前期，也曾盛極一時。

⑫見《南宋院畫錄》引《郁氏書畫題跋記》載陸完題夏珪《長江萬里圖》詩云：「雲山蒼蒼江漠漠，紹興年間夏珪作，珍重須知應制難，卷尾臣書字端恪。卻憶當時和議成，偏安即視如昇平……斯圖似寫南朝土，還有樓臺在煙雨。」

⑬《南宋院畫錄》卷七引《曝書亭集》。

⑭明郁逢慶《郁氏書畫題跋》引陸完跋語。

　　靑山綠水，隋代已發達，到了唐代大小李的金碧輝映，獲得進一步的發展，自此成爲一格。但至晚唐，未有顯著進展。這種現象，一直持續到五代，雖有李昇、董源等繼承大李畫法，聲勢仍然不大。《宣和畫譜》中論及董源畫風時提到「當時（指五代末、北宋初）著色山水未多，能效思訓者亦少」。到了北宋後期，則有王詵（晉卿）、趙令穰（大年）等作靑綠，同時他們又畫水墨，不以靑綠爲重。唯王希孟作《千里江山圖》，是現存北宋靑綠山水中的重要作品。

　　王希孟（公元1094～約1121年），河北武原（今河南原陽）人。徽宗時畫院學生⑮。所畫重巒疊嶂，奔騰起伏，綿亘千里；又是江湖水澤，煙波浩渺，一碧萬頃，氣勢雄渾壯闊，其間布置豐富，有漁村，有村市，有水榭，有長橋，還有衆多的人物活動。構圖嚴密，疏落有致。設色絢爛，似寶石發光。元代李溥讀此畫後，推崇備至，以爲「使王晉卿、趙千里見之亦當短氣」。在北宋的靑綠山水畫中，確是另具風格。王希孟，在繪畫上早熟，不到三十歲即去世，是畫史上留名畫家中比較短壽的畫家，實令後人惋惜。至於靑綠畫派，如果要從大小李一派的發展來看，當以南宋趙伯駒、趙伯驌的作品爲最明顯。

　　趙伯駒（公元1119～1185年），字千里，宋朝宗室，曾任浙東路鈐轄。他活動的時期，正是南宋初的紹興間。擅長畫樓臺界畫，祖述李思訓的畫法，設色方面，富有變化。其弟伯驌（公元1124～1182年），字希遠，他的作風，與伯駒相近。

⑮《千里江山圖》卷後隔水黃綾上，有蔡京題跋，始知作者大略。跋書云：「政和三年閏四月八日賜。希孟年十八歲，昔在畫院爲生徒，召入禁中文書庫，數以畫獻，未甚工。上知其性可教，遂誨諭之，親授其法。不逾半歲，乃以此圖進。上嘉之，因以賜臣京，謂天下事在作之而已。」據宋犖詩附注，王希孟「年二十餘」即逝。

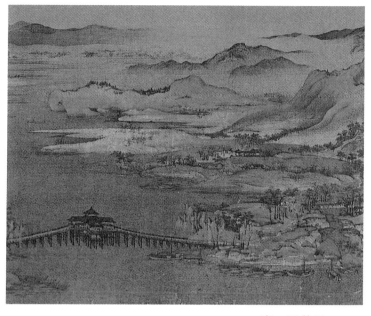

宋　王希孟

千里江山圖，局部

宋　王希孟

千里江山圖，局部

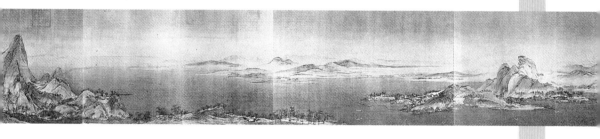

　　二趙山水和表現方法，有用金線勾勒，青綠施染其間，舊題趙伯駒
的《江山秋色圖》，絹本、設色，寫深秋遼闊的山川郊野。重巒疊嶂，飛
瀑長流，河水曲折。其間又有山莊院落、水閣長橋，更有棧道回廊，配
以古松翠柏，雜花修竹，直使觀者應接不暇。畫中尚有車馬行旅，登山
越嶺者，又有閒步於竹徑，放牧於林間者，更有放舟江上，有於岸上休
息待渡者，有垂釣於水濱，有敍談於山頂高樓者。用筆不苟，描繪細膩，
但不繁瑣。因落筆先顧大體，然後添加雜樹，所以細看其跡，有些山坡

宋　趙伯駒（傳）
江山秋色圖，局部

宋　趙伯駒（傳）
江山秋色圖，局部

的輪廓線，反而穿過樹幹，即是明證。人物如豆，鬚眉表情隱約可見。
敷彩瑰麗，以石青石綠爲重色，兼用赭石、朱砂、花青與白粉。畫法嚴
謹而有變化，頗見功力深厚。伯駒的作品，見於著錄，尚有《溪山晚照
圖》、《山閣納涼圖》、《岳陽樓圖》、《仙山樓閣圖》、《滕王閣圖》等，都
屬青綠巧整。

　　趙伯驌所畫《萬松金闕圖》，雖作青綠勾染，卻又有一種作法，尤其
在平遠的山巒上，加茂密的點子，作爲叢林，雖然圖中有細描的水紋與
青綠勾染的石腳相配，卻能使全局調合。伯驌的青綠山水，緊密而不纖
弱，有雄偉之槪，卻無粗獷之嫌。他是善於將簡潔單純和精細入微作巧
妙的結合。

　　在「二趙」的作品中，也有專畫仙山樓閣的。

　　青綠巧整的山水畫風，在南宋時復興，當時的畫家，如單邦顯、趙
大亨、衛松、老戴等，都受二趙的影響。便是李唐、蕭照、劉松年等，
都能作青綠重色的山水。元兪和（紫芝）見蕭照畫《山樓夕照》，說是「一
派青綠，其法遠過晞古（李唐）」。宋無款的《醴泉淸暑圖》、《龍舟競渡圖》

宋　無款
龍舟競渡圖

等都屬於青綠畫風。至元、明，對於二趙的畫風仍有繼承其法者，如元代的錢選、李容瑾，明代的仇英等。但自南宋之後，山水畫的總趨向不在青綠巧整，所以這種畫風，有所進展，但不發達。

宋　郭忠恕
雪霽江行圖，殘本

宋　蕭照
山腰樓觀圖

在繪畫史中，兩宋的山水畫，有如春花怒放。名家除上述之外，李成的仰簷界畫；孫可元的善畫吳越山水；李宗成的取象幽奇；惠崇的小景點綴；江參的江山無盡，馬和之柳堤平遠；宋道的閒淡簡遠；閻次平有水村放牧，朱懷瑾的雪山行旅，宋油的瀟湘八景，趙葵的古人詩意，陳清波的幽遠平淡，若芬的湖山氳氤等等，各臻專長，各逞其能，各有創造，各自先後貢獻於宋代的畫壇。並有益於宋代以後山水畫的發展。

宋　馬、夏流派之作
山樓來鳳圖

宋　閻次平

水村牧放圖，局部

宋　李嵩

西湖圖

第四節　兩宋花鳥畫

　　五代花鳥畫獲得了較大的成就，這是給兩宋花鳥畫的發展，準備了有利的條件。在北宋很長的一段期間，黃氏畫派左右著花鳥畫的畫壇，所以北宋前期的花鳥畫，它與五代西蜀的畫風是相近的。到了北宋中葉，才逐漸變化。此時，趙昌、崔白、吳元瑜等，都爲一時大家。《宣和畫譜》

分各種繪畫爲十門㊻，花鳥之外，蔬果、墨竹、畜獸、龍魚都單獨分爲一門，說明題材更加廣闊。花鳥作品，僅《宣和畫譜》所載，當時宮廷收藏北宋三十人㊼的花鳥作品，達兩千件以上，所畫各種花木雜卉如桃花、牡丹、梅花、藥苗、月季、菊花、辛夷、紅蔘、海棠、豆花、荷花、山茶、石竹、木瓜等竟達二百餘種之多。兩宋花鳥畫的興盛情況，超過了唐、五代。從出土的宋代墓壁畫來看，花鳥畫甚至被描繪於墓室中。

宋代花鳥畫在風格上的變化較顯著。當時的畫院，儘管把重彩勾塡的黃氏畫法作爲標準，但是院內外的不同流派和新的畫法，還是不斷的創造，他們不滿足於古人的畫稿，都要求從實際觀察中「掇集花形鳥態」。

兩宋不同時期的花鳥畫，各具特點。南宋作品無論在布局上、形象

宋　無款

秋葵圖

㊻十門即道釋、人物、宮室、番族、龍魚、山
　水、畜獸、花鳥、墨竹、蔬果。

㊼《宣和畫譜》報錄宋三十位花鳥畫家，不過
　其中包括了南唐的李煜、徐熙等。

宋　無款
荷花

塑造上，都開始擺脫北宋過分嚴格的寫實要求。雖然還傾向於裝飾趣味，但已注意到花枝穿插與空間的關係。表現形式上，一局畫中，往往以工筆寫翎毛，而以粗筆寫樹石，將工細與粗放結合起來，如吳炳、馬麟、李迪等所畫，便有這種特點。

此外，宋代寫意花鳥畫的發展，與宋代文人畫的興起有密切的關係。它與水墨畫法的運用，關係更是密切。雖然墨畫花卉，唐代已有，五代徐熙還發展為「落墨為格」，到了宋代，這種創作，就不是鮮見的藝術了。文同、蘇軾畫墨竹，釋仲仁、揚無咎、徐禹功畫墨梅，趙孟堅畫墨蘭外，尚有尹白，專工墨花，蘇軾說他「花心起墨暈，春色散毫端」⑱。又有李昭，善畫墨花。這種以墨色畫花，顯然是元畫墨花墨禽的先河。他如陳常、梁楷、釋法常、溫日觀等，或以飛白作樹石，得清逸意味，或畫墨禽墨果，取其神韻，各自成派，並豐富了宋代花鳥畫的表現形式與表現方法。

⑱見《畫繼》引蘇軾詩。

宋代花鳥畫的興盛，不是為了單純的悅目欣賞。它與山水畫一樣，還有其一定的寓意。《宣和畫譜》在《花鳥敘論》中寫得非常明確，如說「花之於牡丹、芍藥，禽之於鸞鳳、孔翠，必使之富貴；而松竹梅菊、鷗鷺雁鶩，必見之幽閒，至於鶴立軒昂，鷹隼之擊搏，楊柳梧桐之扶疏風流，喬松古柏之歲寒磊落，展張於圖繪，有以興起人之意者，率能奪造化而移精神遐想，若登臨覽物之有得也」。故所畫蒼松、寒梅、雪竹，或白鶴、鷗鷺，都不可能離開作者的階級意識與審美情操。不過花鳥畫所表露的階級性，比較曲折、隱晦而已。

北宋畫家

北宋的花鳥畫，繼五代傳統，進展較大。其中最重要的原因，就是多數畫家特別重視寫生。易元吉見趙昌對花寫照，有所啟發，不辭辛勞，「入萬守山百餘里」，以覘猿猴獐鹿動止。至於疏鑿池沼，蓄諸水禽，或自種花果，以為四時觀察；或捕草蟲，「籠而觀之」⑲；或去園圃，親問花工，求得花木生長規律的知識。諸如此類，記載不少。又如韓若拙畫鳥，自嘴至尾皆有名稱，並定毛羽數目，說明為花鳥造型，嚴格之極。這種風氣，一直到宣和之時，趙佶在畫院中都是竭力提倡的。

黃居寀

黃居寀（公元933～？年），字伯鸞，黃筌之子，居寶之弟，初為後蜀畫院的「翰林待詔」，於宋太祖乾德三年（公元965年）與其父自成都到開封，為宋朝畫院「待詔」。在宋初畫院中，由於他的影響，鞏固了「黃體」的地位。《宣和畫譜》載，當時畫院以黃家的畫法為「標準」，而且「較

⑲見羅大經《鶴林玉露》卷六載曾雲巢工畫草蟲，年邁愈精，問其祕傳，雲巢笑答：「〔我〕自少時，取草蟲籠而觀之，窮晝夜不厭，又恐其神不完也，復就草地之間觀之，於是始得其天。」

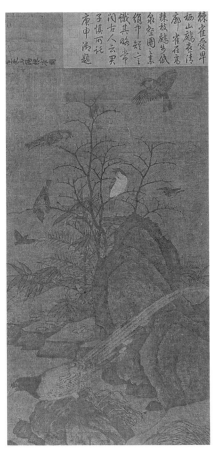

五代　黃居寀

山鷓棘雀圖

藝者，視黃氏體制爲優劣去取」。風氣所開，一時學「黃氏之風」波及院外。今存黃居寀的《山鷓棘雀圖》，絹本、設色，縱97cm，橫53.6cm，藏臺北故宮博物院，可以窺見「黃氏體制」的遺風。黃家畫法的特點是以極細的墨線勾出輪廓，然後塡彩，往往把墨線隱去，即未隱去，墨線也不顯露。這是一種「勾勒塡彩，旨趣濃豔」的作風。自宋初一直持續了九十多年，及到熙寧時，傑出的花鳥畫家崔白與其弟崔慤及吳元瑜等出來，創造了新的畫格，才轉變了畫院只是「重黃」的風氣。

北宋的花鳥畫家中，在「黃氏體制」未有變格之前，趙昌是比較優秀的作家。他不在畫院，但是他的寫生花鳥和他的畫風，卻給畫院轉變黃氏體制以重大的影響。

趙昌

　　趙昌（公元？～約1016年），字昌之，四川廣漢（劍南）人。在眞宗大中祥符間負盛名。相傳他早歲學畫，每天清晨，趁朝露未乾，即於花圃中，一邊觀察，一邊手調彩色作畫。他自稱「寫生趙昌」。他所畫的花果，得到「寫生逼眞，時未有共比」的讚美。

　　趙昌喜歡畫折枝，偏於沒骨一路。郭若虛以爲「曠代無雙」。今傳他所作的《杏花圖》，係寶熙舊藏。此畫粉色極濃，幾不見筆墨痕跡，郭若虛說他「尙敷彩之功」，可以從這件作品窺見。又所傳《寫生蛺蝶圖》，紙本、設色，縱27.7cm，橫91cm，今藏北京故宮博物院，也見出他在寫花蝶之形，功力道地。

　　趙昌畫花重寫形，雖有「逼眞」之譽，但「生意」不足。米芾在《畫史》中提到：「趙昌、王友、鐔黌輩，得之可遮壁，無不爲少」，評價不高。但是趙昌的影響還是極大，師法於他的畫家不少。南宋孝宗淳熙間的畫院待詔林椿，所作花鳥，便以趙昌爲師。

　　在北宋，比趙昌稍遲而又受到趙昌啓發的易元吉，寫生方面也獲得很大成就。

宋　趙昌

寫生蛺蝶圖，局部

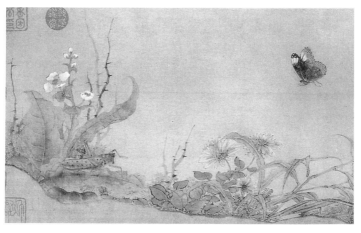

易元吉

易元吉（公元 1001～1065 年），字慶元，長沙人。說是「靈機深敏」，在宋英宗時代，畫花鳥、蜂蟬，達到高度的水準。後來見趙昌的作品，啓發很大，感到要成爲有成就的畫家，必須擺脫古人陳套。於是奮發起來進入深山密林，或「寓宿山家，動經累月」，以覘猿猴獐鹿動止，對林石景物，也作認眞記寫。此外，他在長沙所住的屋後，「疏鑿池沼，間以亂石，叢花、疏篁、折葦其間」，並且「馴養水禽、山獸」⑤，常在窗口看其動靜遊息的姿態。就這樣，使得他的繪畫藝術得到「古人所未至」的成就。傳他的《聚猿圖》，可能就是寫萬守山中所見的情景。米芾《畫史》記述：「易元吉的花卉爲徐熙後一人而已」，所畫翎毛如徐熙。米芾還認爲易「以獐猿稱，可嘆」，這是因爲「畫院人妒其能，只令其畫獐猿」之故。

宋　易元吉
聚猿圖，局部

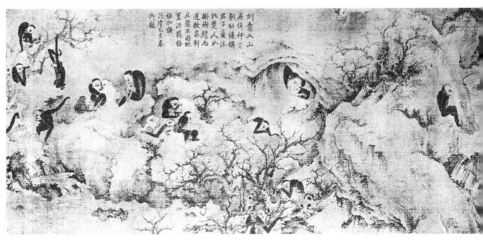

⑤《圖畫見聞志》與《圖繪寶鑑》皆有所載。

崔白

崔白（生卒未詳），字子西，濠梁（安徽）人。熙寧時爲畫院藝學。他不僅專長花卉翎毛，就是人物、山水，無不專精。

崔白所作花鳥，明顯的特點是「體制清贍，作用疏通」。他的這種畫風，不只是與濃麗的黃氏畫法不同，而且突破了在畫院裡保持了將近一個世紀的「黃氏體制」。

現存崔白的作品有《雙喜圖》⑤、《寒雀圖》、《竹鷗圖》等。《雙喜

宋　崔白
雙喜圖

⑤此圖《石渠寶笈》著錄及畫上題簽，均作「宋人雙喜圖」，因中部樹幹上有「嘉祐辛丑年崔白筆」八字，故改題爲崔白作。

宋　崔白
雙喜圖，局部

宋　崔白
雙喜圖，局部

宋 崔白

寒雀圖

圖》絹本、著色，描繪深秋時園林所見。有雙鳥飛來，其中一鳥於枝上對著樹下的一隻野兔叫呼，兔子蹲在地上，回首作逗趣狀。坡岸的枯枝、小竹和衰草，被西風吹動，似瑟瑟作響。所畫一筆不苟，頗有生意。《寒雀圖》寫枯枝上的九隻麻雀，各具姿態。用筆較爲奔放，所謂「白畫雀，無黃家習氣，自有骨法，勝於濃豔重彩」㊾，可以從這些作品中獲得了解。

崔白雖然是北宋畫院中轉變黃家畫風的主力軍，但是對他的評價，當時極不一致，有稱讚的，也有非議的。如黃山谷看了他的《風竹鶺鴒圖》，題辭讚賞，以爲「崔生丹墨，盜造物機，後有識者，恨不同時」。米芾在《畫史》中則說，張掛崔白等作品，「皆能汙壁」，而且以爲「不入吾曹議論」，兩種評價，完全不同。

崔慤是崔白之弟，他的畫風與兄相若。他的長處，據《宣和畫譜》記述，「凡造寫景物，必放手鋪張而爲圖，未嘗瑣碎」。他喜歡畫兔，「自成一家」。崔白還有小孫崔順之，作風完全保持祖父的遺風。尚有弟子吳元瑜，字公器，開封人，神宗時爲吳王府的殿直將軍，趙佶未即位前，曾請吳元瑜教授花鳥。元瑜的成就，幾乎與崔白並駕。

㊾高士奇跋陳仲美（琳）《溪鳧圖》引洛川齋主人語。

北宋時期的花鳥畫家，除上述外，就《宣和畫譜》所錄，還有唐忠詐兄弟、艾宣、丁貺、劉常、梁師閔、劉夢松、李延之、僧夢休等。

南宋畫家

到了南宋，花鳥畫的興盛，不減北宋。厲鶚《南宋院畫錄》輯錄畫院畫家九十多人中，專畫花鳥，或以人物、山水畫擅長而又兼畫花鳥者半數以上。南宋花鳥畫家如李安忠、李迪、林椿、閻仲、吳炳、韓祐、宋純、毛松、法常、魯宗貴、宋汝志、王華、朱紹宗等，都有相當造詣。這個時期，畫法已不規於「黃氏體制」，或雙鉤、或沒骨、或點染、或重彩、或淡彩、或水墨、或工筆、或寫意，各逞所能。較有影響的畫家如下。

李迪

李迪（生卒未詳）[53]，河陽（河南孟縣）人，孝宗、寧宗時在畫院任職，所畫別有風致。現存作品如《雪樹寒禽圖》、《楓鷹蘆雉圖》、《狸奴蜻蜓圖》、《小雞圖》及《木芙蓉圖》等，生動而富有神韻，用筆嚴謹而無拘束。《雪樹寒禽圖》，寫出寒禽孤獨之意。枯枝、雪竹，極盡其蕭疏之狀。在用筆上，他將工細與粗放結合起來，形成一種新的格局，爲南宋花鳥畫正在轉變畫風時的典型。《狸奴蜻蜓圖》，畫貓兒回顧，工而不板，貓兒雙目送飛蟲，極有情趣。《楓鷹蘆雉圖》，絹本、大幅設色，頗具氣勢，

[53] 李迪，歷來皆作北宋宣和時畫院待詔，並說紹興間「復職畫院副使賜金帶」。但見李迪作品署年，如《雪樹寒禽圖》，淳熙十四年（公元 1187 年）；《狸奴蜻蜓圖》，紹熙四年（公元 1193 年）；又《小雞圖》、《木芙蓉圖》，慶元三年（公元 1197 年）等，至遲已在寧宗趙擴朝。又據《圖繪寶鑑》載，其子德茂於理宗淳祐年間（公元 1241～1252 年）入畫院。據上述兩點證明，說李迪爲北宋宣和時畫家是不可靠的。

宋　李迪

小雞圖

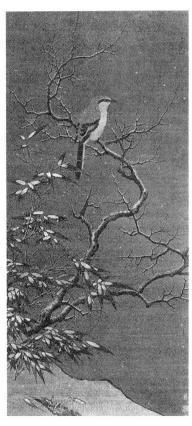

宋　李迪

雪樹寒禽圖

均為南宋花鳥畫中的優秀作品。

李迪繪畫，當時頗有影響。光宗時，任職畫院的張茂，所畫翎毛一如李迪。善畫風木的何浩，所畫花鳥也類李迪。又錢塘人張紀，為李迪高弟，「工畫飛走」。其他尚有王安道、衛光遠、曹瑩等，皆師法李迪。

與李迪同時在畫院的李安忠，工飛、走、花、竹僅次於李迪。南宋的不少花鳥畫家，不僅畫禽鳥的飛鳴飲啄，而且喜畫猛禽的「欲爭欲鬥」，說是「羽蟲三百六十種，鷹隼之擊搏，南渡畫家所喜畫，蓋家國動盪，不欲如宿鳥之安逸也」[54]。李安忠的作品，《畫繼補遺》、《圖繪寶鑑》都說他「尤工畫捉勒」[55]，而且得鷙猛及畏避之狀。他所描繪的，不如一般寫花鳥之「靜」，卻是專寫花鳥之「動」。他畫鷹畫鵲，往往爪起項引，回環相擊，這樣的創作，正體現了南宋花鳥畫家一種新的構思布意。

林椿

林椿(生卒未詳)，錢塘(今浙江杭州)人，孝宗淳熙(公元 1174～1189 年)時，與花鳥畫家毛益，人物畫家蘇焯同為畫院待詔。相傳他喜歡趁風雨之時，走訪「臨安名園」，細審花鳥在風雨中的姿態。他畫花鳥、草蟲、品果，善於體現自然之態。

林椿師法趙昌，但其設色較趙昌為清淡。林椿認為珍禽不常見，必寫生再四，他畫的孔雀，精工逼真，為禁中貴人爭看，夏文彥評他的畫，「深得造化之妙」[56]。

對於花鳥畫的創作，宋人一般注重寫生，欣賞起來，注重形似，儘管為趙昌花鳥，米芾等看不上眼，可是在某些文人之外，都喜「趙昌寫生」，所以到了南宋，林椿潛意於趙昌，深得南宋人的愛好。傳其「鷙飛欲起，宛然欲浮」的花鳥小品，當時多有人去複製。這些複製品，置於

[54]黃賓虹《古畫微》修改稿引韓玉泉〔昂〕語。

[55]捉勒，指鷹鷙猛禽捕食鳩鴿燕雀小鳥。有引用者，改為「勾勒」，誤。

[56]《圖繪寶鑑·卷四·宋(南渡)》。

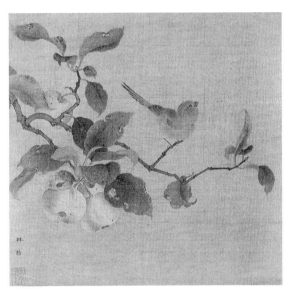

宋　林椿
果熟來禽圖

臨安眾安橋一帶的雜賣鋪出售時，遠近前來爭購者不少，至於他的眞跡，自然更加名貴了。如其所作《梅竹寒禽圖》團扇，圖左下方鈐有「紹勳」朱文葫蘆。「紹勳」即史彌遠之印，史爲寧宗、理宗朝的一位權勢顯赫的大官，足證林椿之畫，極爲時人所重。《梅竹寒禽圖》，絹本、設色，縱24.8cm，橫 26.9cm。今藏上海博物館。該畫在歷代雖無著錄，但鈐有清初收藏家于騰的「于騰之印」。畫面疏朗清雅，頗宜寒禽於雪梅上小立的情調。在這件畫中，無論畫鳥、畫梅或畫竹葉，作者運筆施彩，周密不苟，的確是佳構妙品。林椿傳世作品，尚有《果熟來禽圖》，今藏北京故宮博物院，又有絹本大幅《十全報喜圖》，縱 173.2cm，橫 98.3cm，畫松竹文石，群鵲飛鳴上下，今藏臺北故宮博物院。

法常

　　法常 (公元？～1280 年前後) ⑤，號牧谿，本姓李 (一作薛)，南宋理宗、

⑤法常生卒，《墨林新語》引《丹青記》作公元1177 年至公元 1239 年。此據元吳大素《松齋梅譜》載，法常「圓寂於至元間」。

度宗時在杭州長慶寺爲僧。據吳大素《松齋梅譜》載，僧法常「喜畫龍、虎、猿、鶴、禽鳥山水、樹石人物。不曾設色，多用蔗渣、草結，又隨筆點墨，意思簡當，不費妝綴。松竹梅蘭，不具形似；荷鷺、蘆雁，具有高致。一日造語傷（賈）似道，廣捕之，避罪於越之丘氏家。所作甚多，唯三反帳⑱是其絕品。後世變事釋，圓寂於至元間。江南士大夫至今存其遺跡，竹稍少，多蘆雁等」⑲。這則記載，除了評述法常的畫藝外，還提到他曾反對過賣國殃民的賈似道，並遭到追捕之險，是一位剛直而不畏強暴的畫僧。

法常的繪畫，繼承了石恪、梁楷的畫法而有所發展。過去有的記載，對他的作品，似加惡評。如元代夏文彥《圖繪寶鑑》中，說他「喜畫龍、虎、猿、鶴、蘆雁、山水、樹石、人物，皆隨筆點墨而成，意思簡當，不費妝飾」，接著說他「粗惡無古法，誠非雅玩」，後來的《畫史會要》抄錄《圖繪寶鑑》的說法，也以爲法常的繪畫「粗惡無古法」。這種評論，證之現存法常的作品是不符合實際情況的。法常作品，國內保存的有《寫生蔬果圖》卷，紙本、水墨，北京故宮博物院收藏。畫有蔬果、翎毛及魚、蝦、蟹等，後有沈周題跋，認爲所畫「不施彩色，任意潑墨沈，儼然若生，回視黃筌、舜舉之流風斯下矣！」又一卷是《法常寫生》卷（今在臺灣），也是紙本、水墨，畫各種花卉、蔬果、翎毛。上有款「咸淳改元、牧谿」，拖尾有項元汴、圓信和尚、查士標等題跋。項元汴以爲「其狀物寫生，殆出天巧，不惟肖似形類，並得其意」。圓信說是「筆尖上具眼，流出威音」，查士標評論它是「有天然運用之妙，無刻劃拘板之勞」。

⑱「三反帳」，王冶秋解釋，「疑爲三幅屏帳」，「係指三幅一堂畫而言」。

⑲此據王冶秋《畫史外傳》。這段文字，是「由日文譯回」的。吳大素《松齋梅譜》，見清黃虞稷《千頃堂書目》，作十五卷。又吳大素，字季章，號松齋，元代會稽人，善畫梅，有《梅譜》傳世。日本藏有吳大素作品《雪梅圖》、《松梅圖》等。

對照畫卷，這些評論還是恰當的。其實夏文彥的所謂「粗惡無古法」，也正是從反面透露了法常的畫作，自有它新的風貌。

　　法常的繪畫作品，流傳在日本的不少。他的畫風，在日本產生了重大的影響，甚至被評爲「畫道的大恩人」⑥。法常是南宋高僧無準禪師的「法嗣」，他和當時日本派來中國學佛法的「聖一國師」是同門。聖一在宋理宗淳祐元年（公元 1241 年）回國時攜帶去的法常作品《觀音圖》、《猿圖》、《鶴圖》，至今仍珍藏在東京大德寺，被稱爲「國寶」。在日本的法常作品，尚有《羅漢圖》、《松樹八哥圖》等。尤其是《松樹八哥圖》，運用簡潔的筆墨，栩栩如生地表達了八哥以及松針、松果的狀態。法常的畫風，不但對元代所畫的墨禽有影響，明代的沈周、陸治的寫意花果，都受到他的一定啓發。

宋　法常
鶴圖

宋　法常

松樹八哥圖

　　兩宋的花鳥畫，尚有不少署名的作品流傳下來，僅就 50 年代後出版的《宋人畫冊》、《兩宋名畫冊》中所編集的花鳥畫，已使人感到豐富多彩，如《花蝶圖》、《石榴圖》、《蛛猴圖》、《游魚圖》、《粉蝶圖》、《桃花雙鳥圖》、《疏荷沙鳥圖》、《紅梅圖》及《梅石溪鳧圖》等。這些作品，雖然未必都出於諸大家之手作，但也可以從這些作品中，看出兩宋花鳥創作受各種流派的影響而產生的多種風貌。

宋　陳居中

四羊圖

宋　劉松年

鵝

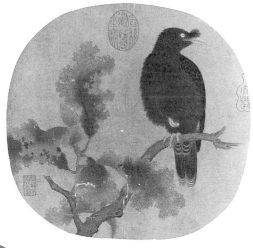

宋　無款

八哥

宋　無款

鬥雀

宋　無款

枯荷鶺鴒圖

宋　無款

新鶯出谷圖，局部

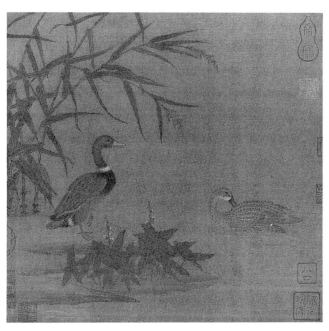

宋　無款

水禽

第五節　兩宋水墨梅、竹

梅、竹在宋代成爲一種獨立畫科，標誌著此時的繪畫，不僅內容愈加豐富，題材也愈加專門化。

專以水墨畫梅、竹或蘭花、葡萄的，多半是文人畫家。《宣和畫譜》在《墨竹敍論》中提到，「有以淡墨揮掃，整整斜斜，不專於形似，而獨得於象外者，往往不出於畫史，而多出於詞人墨卿之所作」。如文同、蘇軾，他們在北宋時，不獨以詩文著稱，所畫墨竹，亦爲朝野所重。他如僧仁仲、揚無咎、雍巘等畫墨梅，也得時人所稱賞。宣和時，有楊籠畫菊，能工能寫，以其風致特出，遐邇聞名。南宋末，趙孟堅、鄭思肖等畫梅寫蘭，更爲史家所傳頌。甚至也有畫水墨草蟲的，如畫僧居寧，畫草蟲，自題「居寧醉筆」，類似墨戲。他們的作品，都是藉物抒情。他們的審美情趣，與一般專畫「玉堂富貴」者有所不同。這一類繪畫，後世把它列爲別具一格的文人畫。尤其是墨竹，到了元代，愈加發展。

揮寫梅、竹，多有寓意。那些「詞人墨卿」，只要在生活中有所感觸，往往寄情於其中。蘇軾說：文同畫竹，乃是「詩不能盡，溢而爲書，變而爲畫」，實則蘇軾自己，也是如此。這些文人，不論畫一枝梅，畫一竿竹，都有他們的目的與作用。但他們卻說自己「無意」，實則是，這種「無意」即「有意」。他們把蘭、竹人格化，稱竹爲「君子」，稱蘭爲「美人」⑥。在歷史上，把花木能傲霜耐寒的自然特性，比作人的品德氣質，早已出現，《詩經》裡有；屈原、司馬遷的文章裡也有。宋代士大夫畫家認爲畫松竹梅可以「載道」，都不是出於偶然的說法。這與山水，被看作「仁智者所樂」是同一個道理。

⑥這個「美人」，正如黃庭堅所說，乃「德才兼
　備之士」。

宋代出現水墨畫梅、竹、蘭花等，原因是多方面的：一，北宋中葉，自仁宗（趙禎）至哲宗（趙煦）的七十多年間，社會上雖然表面昇平，但其帷幕之後，民族矛盾和階級矛盾卻日益深化和複雜化，上層建築的各個領域裡，幾乎都出現了變革的要求，當時的政治如此，哲學、文學也如此。因此，新興的文人畫，在這種政治氣氛裡，不能不受到文藝變革思想的影響。其次，士大夫階層在當時的社會中占有相當的勢力，他們的言行，在社會上引起一定的重視。他們在文學藝術上，除了通過詩文表達自己的觀點、主張外，還廣泛地尋求適宜於他們感情發洩的藝術形式。水墨寫意畫正好能與他們的寄情遣興及吟詩寫字相配合，所以當它被士大夫掌握時，就迅速的獲得了發展。三是，就水墨畫的本身來看，它經過唐、五代而到了北宋，至少有三百多年的歷史，已經累積了不少經驗。唐代殷仲容畫花鳥，「或用水墨，如兼五彩」，五代徐熙則「落墨為格」等等，都是前人通過辛勤的藝術實踐所獲得的實際經驗。這種傳統方法，至宋代，不但被認識，而且被掌握而有所發展。

北宋畫家

文同

　　文同（公元 1018～1079 年），字與可，號石室先生，又稱錦江道人。梓州永泰（四川鹽亭東北面）人。出身於「儒服不仕」的家庭。於仁宗皇祐元年登進士第，初任邛州（四川邛崍）「軍事判官」，又調大邑政事。元豐元年（公元 1078 年），在京師任命其為湖州（浙江吳興）太守，赴任途中，病卒於陳州（今河南淮陽）。然而他的墨竹，卻有著「湖州派」之稱。

　　墨竹在唐代即有⑫。吳道子曾畫竹⑬，王維畫竹負盛名⑭。又蕭悅

⑫元張退公《墨竹記》以為墨竹始自明皇（李隆基）。

⑬宋黃庭堅撰《道臻師畫墨竹序》。

畫竹，白居易爲之題詩。唐代壁畫竹子亦數見。五代畫竹，記載更多。黃筌之外，李夫人（郭崇韜妻）、程凝、李坡（一作波，南昌人）等，皆善寫墨竹。但後人評論墨竹畫家，無不首先提到文同，說明文同在墨竹方面的成就更大。米芾《畫史》、《宣和畫譜》、郭若虛《圖畫見聞志》等，對文同都有極高的評價。元代畫竹名家李衎，他在《竹譜》中，對於文同，尤加推崇。

文同生平喜愛竹，認爲「竹如我，我如竹」。他在《詠竹》中，讚美竹子「心虛異衆草，節勁逾凡木」。還說「（竹）得志遂茂而不驕，不得志瘁瘁而不辱。群居不倚，獨立不懼」。這些話，實在是他對自己爲人的要求。他常在居住的地方廣栽竹木，還給住所命名爲「墨君堂」、「竹塢」等。對於竹的生長規律及其特性，他都有相當的了解。然而他畫竹之所以獲得較大成功的，還在於「成竹胸中」。現傳文同的《墨竹圖》，正如郭若虛所謂「富瀟灑之姿，逼檀欒之秀，疑風可動，不笋而成者也」。這些成就，都還是文同從苦學苦練中得來的。

宋代畫墨竹以文同爲代表外，尚有不少畫家專事墨竹，如趙宗閔，所畫墨竹一枝，被譽爲「筆勢妙天下」，黃庭堅並賦詩以歌之。又劉明仲畫竹，被認爲「遊戲翰墨」。元祐中，劉延世少有盛名，常作墨竹，題詩云：「酷愛此君心，常將墨點眞，毫端雖在手，難寫淡精神。」尚有李昭、

宋　文同
墨竹圖

㉒元楊維楨詩：「唐人竹品誰第一，精妙獨數
　王摩詰。」

宋 文同

墨竹圖

黃與迪、田逸民等，皆長於墨竹，或寫欹風，或寫帶雨，或寫積雪，各得其趣。

蘇軾

蘇軾(公元 1036～1101 年)，字子瞻，號東坡居士，四川眉山人。父蘇洵，弟蘇轍，都是著名的政論家，又屬於「唐宋古文八大家」之列。蘇軾在文學藝術方面有卓越的成就，是宋代傑出的文學家與詩人，又是傑出的書法家，同時是著名的畫家。

蘇軾一生的藝術活動，主要精力在文學藝術創作上，作畫只不過讀書吟詩的餘事。雖然如此，但是他對文人畫的發展，影響很大。他認為詩畫是相通的，在《書鄢陵王主簿折枝二首》中說，「詩畫本一律，天工與清新。」他特別看重文人畫，在這方面，他不免帶有階級的偏見，但也道出了文人畫的一些特點。在《跋漢傑畫山》中，他提到「觀士人畫，如閱天下馬，取其意氣」。這種意氣，他沒有具體的說，但可以理解，不

外乎畫家品德、學問、藝術修養在畫中的表露。關於文人畫的表現，他又有「獨得於象外」之說。這個「象外」，無非指畫中的情意。如黃山谷說蘇軾畫古木，「胸中原自有丘壑，故作老木蟠風霜。」畫中「老木蟠風霜」是給人可感的藝術形象，但使觀眾感到作者「胸中原自有丘壑」，這便是一種「象外」之意。這種象外之意，就是蘇軾對文人畫所要取的「意氣」，也是蘇軾之所以對文人畫大加讚賞之處。

蘇軾喜歡並擅長畫枯木竹石，有較強的表現力。除了具有高度的文學修養之外，他在書法上的成就，對他作畫也是很大的幫助。他是宋代的書法家，北宋「蘇（軾）、黃（庭堅）、米（芾）、蔡（襄）」四大書法家，蘇軾即居其一。郭畀說他「作字如古槎怪石」，實在他畫的「古槎怪石」，猶如他那老勁雄放的字體。孫承澤說：「東坡懸崖竹，一枝倒垂，筆酣墨飽，飛舞躍宕，如其詩，如其文。」應該說，還如他的行草。現存《古木怪石圖》，傳其所作，筆墨無多，表現極有生趣。有評其「古木拙而勁，疏竹老而活」，讀此畫，可信此評之不誣。

總言之，蘇軾一生是在激烈的政治鬥爭中度過的，在政治上，蘇軾隸屬於舊黨，有保守的一面，但在文學藝術上，他是屬於革新派。對於藝術，他強調創造，要求有新意。所以在繪畫上，他雖然自認「派出湖

宋　蘇軾
古木怪石圖

州（文同）」但又說自己與文同是「竹石風流各一時」。在繪畫史上，他的最大功績就是對中國文人畫的發展，產生了深遠的影響。

揚無咎

揚無咎（公元 1097～1169 年），字補之，號逃禪老人，江西清江（今清江縣）人。是北宋與南宋之交重要的畫梅專家。據說他在年輕時，所居之處「有梅樹大如數間屋」⑥⑤，他常常去臨寫，因得其益。他曾畫了梅花送進宮廷，徽宗趙佶看了，說他畫的是「村梅」，此後，他畫梅花，索性署作「奉敕村梅」，這是一種標榜，也是文人的一種牢騷。有說他「平生耿介，不慕榮利，故不俯仰時好」⑥⑥。南渡後，「因不直秦檜，累徵不起」⑥⑦，可能沒有做過官。但屬於文人畫家。

揚無咎畫梅，祖述釋仲仁（華光）的墨暈梅花。徐沁在《明畫錄》中，對此有較詳細的記述。說「古來畫梅者，率皆敷彩寫生，自北宋華光僧仲仁，始以墨暈創爲別趣。覺範（僧）效之，輒用皂子膠畫於生綃扇上，

宋　揚無咎
雪梅圖

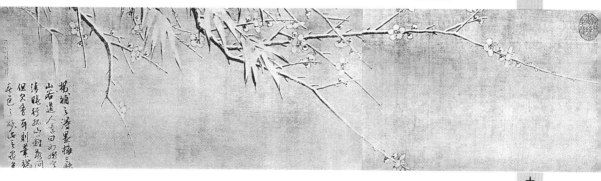

⑥⑤⑥⑥解縉《春雨集》。
⑥⑦《圖繪寶鑑》、《畫史會要》皆載。

燈月之下，橫斜宛然。嗣是尹白(北宋)祖華光一派，流傳至南宋揚補之，始極其致」。說明畫梅到了揚無咎，才獲得了更大的成就。據現存揚無咎的作品《四梅花圖》、《雪梅圖》和《墨梅圖》等來看，已經有了變法。他的《四梅花圖》，為其晚歲作品。畫分四段：一「未開」，二「欲開」，三「盛開」，四「將殘」，寫梅花的開放與凋謝。用雙鈎與沒骨法混合起來畫成，表現出疏瘦清妍。他的這種作風，不是豪放的寫意，而是一種既工致又灑脫的文人畫的風格。他的墨梅畫法，不僅為文人畫家所喜愛，即在當時畫院中的作家也有受其影響的。南渡後，宮中曾以其所畫梅花張之壁間，說有蜂蝶集其上，使見之者驚怪。他的作品，後世有「村梅得雅俗共賞」之謂。學他畫梅的，除了他的外甥湯正仲外，還有徐禹功、趙孟堅等。

湯正仲，字叔雅，開禧間自江西遷居浙江黃岩。畫梅發展了舅父的方法，又出新意，說他採用「倒暈」畫法，即以墨筆勾出花形，然後在花的周圍，用淡墨暈染，這與墨寫梅花適得其反，所以獲得「青出於藍」之譽。

徐禹功，畫史說他與揚無咎盛稱於後世。他的現存作品《雪梅圖》與揚無咎的《雪梅圖》，不論畫法、風貌，都極相似，從而可知揚的畫法有其深遠的影響。另一方面，可證徐畫墨梅，正是揚派墨梅的嫡系。

揚無咎工畫墨梅外，並善畫水墨人物，但無作品流傳。揚尚能作松竹水仙，與當時的院體花卉，風格迥然不同。

南宋畫家

趙孟堅

趙孟堅（公元 1199～1264 年）⑥⑧，字子固，號彞齋，宋朝宗室，曾居海鹽。理宗寶慶二年進士，曾官嚴州太守。平日效魏晉名士的生活作風，有時如北宋的米芾。東西遊適，常於舟中挾雅玩之物，興到吟弄，以至廢寢忘食。當時的人，一望即知為「趙子固書畫船也」。他曾客居杭州，

一次薄暮時，舟過西湖裡湖，指林麓最幽處，瞪目而叫：「如是景色，正洪谷子（荊浩）、董北宛（董源）得意筆也。」古代文人畫家的生活情趣，於此可知其一二。

　　趙孟堅的繪畫，受揚無咎的影響。畫梅、竹、松、水仙外，喜畫蘭花，現存《墨蘭圖》卷，傳其所作，極寫意之能事。有題詩其上，末句云：「一歲才花一兩莖」。儘管說的是蘭花，透露的卻是他自己的情意。傳他所作的《水仙圖》卷，白描雙鉤，筆力勁健秀逸。他的作品，還有

宋　趙孟堅
歲寒三友圖

⑱趙孟堅卒年，《浙江通志》引趙文華《加興府圖記》，作元成宗元貞元年（公元 1295 年），但據元袁桷《清容居士集》跋定武禊帖云：「趙子固本……子固死，入賈相家，賈敗，籍於官，有宦印，歸濟南張參政斯主，今在集賢大學士李叔固家。」賈相家，即賈似道家。賈敗被殺在南宋未亡之前，從此可知趙卒之時不在元初。又據葉隆禮於咸淳三年（公元 1267 年）跋趙孟堅《梅竹詩譜》云：「將與之就正，而子固死矣。」可見孟堅之卒最遲在咸淳三年。此據顧光詩定公元 1264 年。

如《歲寒三友圖》(紈扇)，俊雅文秀，最爲清逸。他的這些作品一筆一劃，注意書法與畫法的結合，可以代表宋末文人畫的藝術特色。

趙孟堅的弟孟淳，善畫墨竹，得其兄的傳授，作風相近，但未見他的留傳作品。

鄭思肖

鄭思肖(公元 1241～1318 年)，字憶翁。宋亡後，坐臥不北向，因號所南。福建連江人。元初隱居吳下，畫蘭不畫土，謂之「露根蘭」。人問其故，他回答：「土爲番人奪去」⑥，表示他畫的露根蘭花，寄有「亡國」的沈痛心情。他的詩文集《心史》，內有一首詩，其末句云「千語萬語只一語，還我大宋舊疆土」。他的這句話，表明了他對異族統治的反抗，也表明了他對南宋王朝的維護。夏文彥在《圖繪寶鑑》中記其《墨蘭》長卷，題著「純是君子，絕無小人」。這種題語，既說他有民族的自尊心，

宋　鄭思肖
墨蘭圖

⑥見明都穆《寓意編》。

但也包含了士大夫的自傲態度。傳爲他所作的《墨蘭圖》，寥寥幾筆，但能表露出一種清絕的風致。畫中題有「一國之香，一國之殤，懷彼懷王，於楚有光」。又有一幅《墨蘭圖》，也傳爲他所作，畫中署款，作於大德丙午年（公元1306年），此時宋亡已經二十六年，他也將近七十歲，畫上題著「閒來俯首問羲皇，汝是何人到此鄉，未有畫前開鼻孔，滿天浮動古馨香」，另有其深長寓意。在民族之間爭端激烈的年代，鄭思肖不失爲一個愛民族的畫家。

第六節　兩宋民間繪畫

宋代民間繪畫的發達，正如前面所述，由於小農經濟的發展與市民階層的擴大是一個重要原因。在當時，民間畫工不但集中在大城市，就是山鄉水村也有他們的活動。鄧椿在《畫繼》中談到宋代畫工蜂起，說是可以「車載斗量」。宋代的畫工，還有了行會的組織⑦。

畫家在唐代還未有嚴格區別。到了宋代，區別就明顯了。一是身份上區別，分「畫士」與「畫工」；二是畫風區別，分「士人畫」與「工匠畫」。這在南宋劉學箕的《方是閒居士小稿論畫》中寫得明明白白。

畫士，指社會上的士大夫畫家，畫院裡的「士流」以王門貴族中的能畫者，即所謂「皆一時名勝」。宋初李成，權貴孫四皓想招用他，他說：「吾儒者，粗識去就，惟愛山水，弄筆自遣耳，豈能奔走豪士之門，與工技同處哉！」⑦畫工，在民間以繪畫爲職業，如王端、馬賁及顧興福

⑦清戚學標《回頭想·茶瓜留話》：「宋臨安各業有行、幫，泥水中能雕能繪者亦有幫。幫乃相幫也。」（《回頭想》有嘉慶刊本，此據道光太平獅峰堂抄本）。

⑦劉道醇《聖朝名畫評》。

等世代相傳的畫工，處於社會下層。其中有一部分是能畫的小手工藝者，例如郭鐵子，太原人，原是精巧的鐵工，長於畫山水，工餘爲人作畫。

畫工情況，與唐代相似，有專職的，也有兼職的。有的被徵入禁中爲畫工，如陶裔，匠人出身，初爲御苑造作所工匠，因畫花鳥爲祗候。又如擅長畫界畫的郭待詔，趙州人，名已佚，也是畫工出身。又有蔡潤，南唐時八作藝人，入北宋爲畫院祗候。作爲自己單獨作業的畫工，宋代比較普遍，人數不少，這是因爲社會的需要量大，畫工也隨之而逐漸擴大。如載於《金石續編》的畫工王澤、龍章、任文德，載於《圖畫見聞志》、《畫繼》的畫工王端、趙樓臺、費宗道、吉祥等都是。

畫工所做的工作，多而雜，凡與畫事有關的，他們都要做。有些工種，如畫墓室，或爲某些器物作裝飾，「畫士不爲」，只有由「畫工爲之」。畫工服務的行業，就現有資料所知，有如下幾種。

爲村社節日作畫

南宋的臨安，一度「歌舞昇平」，繁榮不遜汴梁。臨安郊外，每逢節日，有張掛「堂畫」的風俗。「堂畫」爲「巨幅彩圖」，「繪古聖賢行事或民間傳聞」，當地畫工，要花累月時間才能完成一圖。畫的內容豐富，情節生動，後世民間年畫，多有仿照此種畫風者。觀眾非常愛看。它流行了很長時間，一直到元代才廢除[72]。

北宋之時，汴梁鬧元宵，有「宣和彩山，與民同樂」之說，城內金鼓通宵，花燈競起，五夜齊開。這些多樣多彩的高燈、風燈、金燈、銀燈、丹鳳燈，都有民間畫工「勾描色彩」而使「金碧相射，錦繡交輝」。還有彩紮鰲山，其上「皆畫神仙故事」[73]，都出於當地畫工之筆。《東京夢華錄》還說宣和樓前「賣時行紙畫」，節日時，街上出賣「小像兒並紙畫」。又載：「近歲節，市井皆印賣門神、鍾馗、桃板、桃符及財門。」

[72]清戚學標《回頭看‧茶瓜留話》。
[73]《宣和遺事》前集、《東京夢華錄》卷三。

雖然都是些小東西，但也反映一般百姓喜歡這些民間藝人的作品。因爲這些紙畫，畫的是民間常見的事物，如畫「夜市」、「關撲遊戲」、「潘樓宴飲」、「貨郎擔兒」等，受百姓歡迎。木工出身的畫家李嵩，當年就畫過《貨郎圖》。畫工趙春以工畫酒樓豪飲爲衆人喜看。

爲書刊作畫

宋代雕版書發達，「官私印本，多有圖譜」。宋版《列女傳》，於嘉祐八年「建安余氏靖安刊於勤有堂」，其中插圖，就是「民間高手」所作。《前塵夢影錄》還評爲「繡像書籍以來，以宋槧《列女傳》爲最精」。北宋建築家李明仲主編《營造法式》，其中建築彩圖案，就是由任邱畫工呂茂林、大興畫工賈瑞令共同整理並描繪出來的。此外，宋刊的佛經經卷，扉頁上的所有佛畫，都出於民間畫工或畫僧之手筆。

畫道釋卷軸

宋代道釋繪畫、壁畫之外，卷軸已流行。有的佛畫，到處可掛，稱之爲「行軸」。畫工之中，有的專長道釋，自有一套師傳的格式。淳熙時，江南有金大受、林庭珪、周季常、陸信忠等，專畫佛、菩薩、羅漢。他們的作品上，不但署上姓名，還把住址也寫上，無異於廣告，如金大受作《十六羅漢圖》，款書曰「大宋，明州，車橋西，金大受筆」⑭。這些作品，今藏日本寺院。又相當於南宋理宗嘉熙間，大理（今雲南）白族（白子）描工張勝溫畫有《梵像》卷，紙本，高 30.4cm，其長度將第一段至第四段及引首、拖尾等相加，共長 540.4cm，可謂大觀。描繪諸佛菩薩、天龍八部法會及十六大國王衆，用筆嚴謹，設色精緻，金碧爛然。此卷刻劃工細，反映出大理當地畫工的藝術水準。被譽之爲「南天瑰寶」或「白

⑭過去把「車橋西」的「西」字，在斷句時屬下，弄成「西金」，並稱爲「西金居士」，誤。

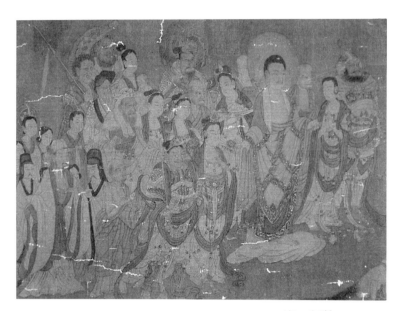

宋　無款

燃燈授記釋迦文圖

子神圖」。此外，如宋無款《燃燈授記釋迦文圖》，人物造型，衣紋處理，綬帶飄舉，與同時代的石窟壁畫及後來民間的道釋行軸並無兩樣，說明都屬民間繪畫的落格。這類佛敎卷軸畫，有絹本、紙本，有工細的、也有簡略的。還有如《說法圖》、《三官出巡圖》等，都是大寺院出資，悉由畫工精心製作，用來分贈「誠心捨錢財」給寺院的施主。郴州《雲林寺志》載，乾道間，一檀越⑦⑤爲索畫工秦光所繪《佛身右下現笑容兩菩薩像》，以致與方廣寺老僧「發生爭執」。因爲那時秦光去世，「天下不再有笑容菩薩像」，所以這種佛畫「尤爲時人所重」。

爲寺觀、石窟及墓室作畫

宋代佛寺興盛，汴京、洛陽、成都、太原、南京、揚州、蘇州、杭

⑦⑤檀越，梵語「陀那鉢底」，譯音爲「檀越」，

　或陀越，意即大施主。

州等地，大寺院之外，小廟不知其數。此外還有石窟、如敦煌莫高窟、炳靈寺石窟等，都需要大量的畫工去畫壁畫。武宗元考入畫院前，他就是一個善於壁畫的畫工，考入畫院之後，也一樣的在寺觀畫壁。又洛陽人王瓘，與武宗元相識，家貧窮，年輕時見玄元皇帝廟的吳道子壁畫，用心揣摩，那時壁上已積染了灰塵汙漬，時在嚴冬，王瓘不畏寒冷，「拂拭磨括，以尋其跡」⑦⑥，後得「小吳生」之稱，也是一個有名的畫工，此後石中令又「令畫雒中昭報寺壁」⑦⑦。這些畫工的畫稿，在當時由其弟子保存仿照學習外，還流傳到後世。所以元、明的不少民間畫工，都還保留著武、王的吳道子派畫風。

設棚「寫眞」

肖像畫家，唐時文人、畫工皆有，至宋代，畫士趨向寫意，肖像之事，大抵由畫工來擔當。如爲蘇軾「傳神」的程懷立，南都人，就是一位畫工，蘇軾作《傳神記》，認爲「傳吾神，大得其全者」。蘇軾還評其

宋

畫工作畫

(《妙法蓮華經》引首木刻畫)

⑦⑥劉道醇《聖朝名畫評》。
⑦⑦郭若虛《圖畫見聞志》。

「舉止如諸生」。又有朱漸，汴梁人，畫工出身，「宣和間寫六殿御容」。當時民間傳說：不到三十歲，不可令其寫眞，「恐其奪盡精神也」⑱。有一些畫工，特在街坊設棚爲來往行人「寫眞」。南宋時的趙君壽，就在臨安水埠邊爲人畫像，「爭求寫眞者，無日間斷」⑲。畫工作肖像畫，都用框架繃絹素來描繪。這種作畫方式，見宋摹周文矩的《宮中圖》，也見於元版《妙法蓮華經》的引首木刻畫。在民間畫工中，直至明清時猶有人沿用。明代仇英的《漢宮春曉圖》，內畫一位畫師爲貴妃寫像，也用框架。

賣畫

　　爲了繪畫適應社會各方面需要，民間畫工把作品作爲商品，通過不同方式銷售出去。這在唐代已開始，至宋代更加流行，當時並有了販賣繪畫的行商⑳。北宋汴梁市集，「百貨雜陳」，其中就有賣字畫的攤子。汴梁東角樓潘樓東街巷有「書畫、珍玩」出賣。臨安市上已有年畫攤子，西湖老人《繁勝錄・瓦市條》載，勾欄瓦市，「有賣等身門神、金漆桃符板、鍾馗、財門」等。

　　宋代賣畫，從擺攤賣「小紙畫」至開店販賣大件字畫，經營方式不一。

　　汴梁賣「小紙畫」的有季節，如立春，賣「小春牛」，元宵賣燈畫，端午賣「紙畫扇」，扇上繪菖蒲、木瓜、葵花，或畫鍾馗捉鬼。宋初高益進畫院前，曾經賣藥，也兼賣「小紙畫」，顧客特別多。

　　技藝較高的畫工，名聲較大，作品也容易推銷。《畫繼》載：劉宗道，汴梁人。「作照盆孩兒，以水指影，影亦相指，形影自分。每作一扇，必

⑱《畫繼・卷六・人物傳寫》。

⑲嘉慶《杭州府志》（續）。

⑳《宣和畫譜》載商人劉元嗣買得王齊翰《羅漢像》。又將它抵押給汴梁相國寺僧人，致發生訴訟事。

畫數百本，然後出貨，即日流布，實恐他人傳模之先也」。

北宋汴梁，每逢相國寺「廟會」，在大殿後，資聖門前，就有字畫買賣。右挾門外畫院前也有圖畫買賣。《畫繼》載，楊威，絳州人，工畫「村田樂」。有一幅《農事圖》，舊題他的作品。每有販其畫者，楊威必問其往。若至都下，便告訴販畫者，「汝往畫院前易也」。凡是販畫的人，只要聽楊威的話而去畫院前交易，「院中人爭出之，獲價必倍」。楊威是有名的畫工。因為那時的「畫院衆工，凡作一畫，必先呈稿」，而這些「畫院衆工」，儘管出身於民間，由於居宮廷日久，構思不免空虛，難成佳作，寧可出點高價，買些與他們口味相近的院外良工作品去參考。又如杜孩兒的繪畫，「在政和間，其筆盛行，而不遭遇，流落輩下」，但是「畫院衆工，必轉求之，以應宮禁之須」（《畫繼》）。

南宋理宗時，畫工李東，常在臨安御街出賣他所畫《嘗醋圖》、《村田樂》之類作品。李東生平未詳，他的現存作品有《雪江賣魚圖》，絹本

宋　楊威（傳）
農事圖

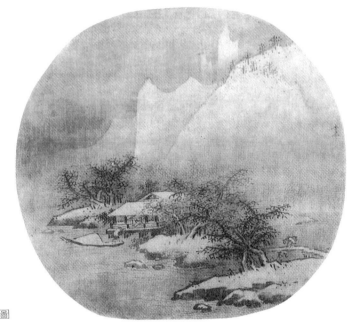

宋　李東

雪江賣魚圖

小品，用筆挺勁，反映漁民生活。由於他是畫工，莊肅評其繪畫，「不足以淸玩」⑧。夏文彥也以爲「僅可娛俗眼」⑧。又有趙彥，汴梁人，居臨安，「開市鋪，畫扇得名」⑧，可能是一個畫工又是一個畫商。

　　宋代民間繪畫發展，畫工的活動，絕不止這些。如當時已有年畫，則民間畫工在這些方面，定多創作。又如當時瓷器發達，官窯私窯都需要畫工去畫紋飾。不少磁州窯寫意花卉，不遜文人手筆。又有的畫家，多才多藝，如翟院深，北海人，工畫山水，本是一個伶人而能畫者。《圖畫見聞志》載：「一日府會，院深擊鼓忘其節奏，部長按舉其罪，太守面詰之，院深乃曰：『院深雖賤品，天與之性，好畫山水，向擊鼓次，偶見雲聳奇峰，堪爲畫範，難明兩視，忽亂五聲。』太守嘉而釋之。」院

⑧《畫繼補遺》卷下。
⑧⑧《圖繪寶鑑·卷四·南渡後》。

深樂工而兼畫工，可謂多才多藝。

　　民間畫工，當時定有口訣流傳，惜未見明確記載。一篇舊題爲荆浩撰的《畫說》，三字一句，比較通俗，顯然與畫工的畫訣有關，後人好事，託名「洪谷子」而已。《畫說》說到了如何畫人物，畫走獸及如何配色等，內有句云：

　　　坐看五，立量七；
　　　將無項，女無肩，佛秀麗，淡仙賢，神雄偉；
　　　美人長，宮樣妝；
　　　若要笑，眉彎嘴撓；若要哭，眉鎖蹙；氣努很，眼張拱。
　　　人徘徊，山賓主，樹參差，水曲折。
　　　紅間黃，秋葉墮；紅間綠，花簇簇；青間紫，不如死……。

明清畫工的口訣，有些內容，與此相近，值得引起重視。

　　宋代民間繪畫是蓬蓬勃勃的。它在繪畫鼎盛時期的宋代，相應地獲得了提高，而且它的畫風影響於宮廷畫院。此外，宋代手工藝的大發展，也直接或間接地受到它的影響。它根植於民間，取民間喜聞樂見的形式，故爲民間多數人所喜愛。

第七節　兩宋畫學著作

　　中古繪畫，至兩宋時，得到了顯著的提高，因而繪畫理論，也有相應的發展。有的總結了當時繪畫的實際經驗，有的匯集了前人對繪畫研究的學說。不少論述，發揮了前人所未能解決的問題，對於當時和後世都起相當大的影響。

　　兩宋的論著，比較重要的，有郭若虛的《圖畫見聞志》、鄧椿的《畫

繼》、劉道醇的《五代名畫補遺》和《聖（宋）朝名畫評》⑧⑭、黃休復的《益州名畫錄》及《宣和畫譜》等。北宋郭熙的《林泉高致》、韓拙的《山水純全集》，偏重畫理方面的探討。又如米芾的《畫史》、李薦的《德隅齋畫品》，屬繪畫的品鑑著作，更如董逌的《廣川畫跋》，雖然是名跡的題贊跋語，但也包括對畫家、作品的評述。此外，散見於各種著錄的更多，如沈括的《圖畫歌》、黃庭堅的《山谷題跋》以及蘇軾的論畫詩文，他們都提出了自己的看法，反映了宋代的畫學思想。

著述

郭熙《林泉高致》

《林泉高致》現存《山水訓》、《畫意》、《畫訣》、《畫格拾遺》、《畫題》、《畫記》六節⑧⑤，是郭熙之子郭思「追述其父遺跡事實而作」，其中《山水訓》、《畫意》、《畫訣》、《畫題》四節，「皆熙之詞而思爲之注」。內以《山水訓》爲全書重要的部分。郭熙主張畫山水者，對各地山川勝景，必須飽遊飫看，才能「胸貯五嶽」，使所畫「磊磊落落」。在《山水訓》中，郭熙提出了許多有關山水創作上的新問題，如「山形步步移」、「山形面面看」與「遠望之以取其勢，近看之以取其質」，都道出了中國

⑧⑭此書著作年代，過去未有提到。近年有人標其成書時間，作「約公元 1080 年前後」，一作「成書於 1048 年」；又一作「寶元三年（公元 1040 年）」。查此書於侯翌傳中有「至和」年號，是該書提到的年份中最遲者。又見同書陳洵直寫的序言，所署時間爲嘉祐四年，可知此書之成，當在至和之後，嘉祐四年之前，即公元 1057 年至 1059 年之間。

⑧⑤《四庫全書》抄四明天一閣藏至正八年刻本《林泉高致》爲六節，一般版本無《畫記》，只有五節。

山水畫傳統的觀察方法與創作方法。也說出了中國山水畫的這種表現方法與產生中國山水畫獨特章法的關係。郭熙對表現方法，還提出了所謂「高遠」、「深遠」、「平遠」的「三遠」透視法，這不只關係山水畫的表現形式，它給山水畫家提出了可以充分發揮表現的具體辦法。因為用「三遠」的透視，它可以不受造型藝術在空間方面的局限，可以自由自在地按照畫家的意圖來經營位置。在「三遠」之外，韓拙在《山水純全集》中還提出了「闊遠」、「迷遠」、「幽遠」的三遠論，成為「六遠」。韓拙所謂的「迷遠」，是郭熙「三遠」論中所包括不了的。「迷遠」表示一定空間深度的變化，王維詩中的「江流天地外，山色有無中」，王昌齡詩中的「青山隱隱孤舟微」，就是一種「迷遠」的景色。宋人如董、巨、二米以至馬、夏等山水畫，多有「迷遠」的表現。「迷遠」是韓拙在繪畫透視學上有重大價值的創見。他如沈括論李成畫中提出的「以小觀大」等，都是在北宋山水畫有了相當發達，而且有了相當成就的時期才能總結出來的。

　　在中古這段歷史上，五代荊浩的《筆法記》與郭熙的《林泉高致》，都為山水畫的立論，作出了貢獻。

郭若虛《圖畫見聞志》

　　宋代繪畫理論的另一個重要著作是北宋郭若虛的《圖畫見聞志》，這是繼張彥遠的《歷代名畫記》之後而作的繪畫斷代史。

　　郭若虛(生卒未詳)，太原人，宋真宗郭皇后姪孫，相王趙允弼的女婿。曾任庫使。熙寧八年，以文思副使之職出使遼國。他的父、祖，對於書畫「鑑別精明」，收藏也很宏富。這都給他整理並研究畫史畫論以較好的條件。這本著作，先述歷代畫藝，內十六篇如《論製作楷模》、《論氣韻非師》、《論曹吳體法》、《論三家山水》、《論黃徐異體》等，都是畫史的分論；次為《記藝》，分上、中、下，載唐會昌元年 (公元 841 年) ⑧⑥至北

⑧⑥《歷代名畫記》所載，時間至唐會昌元年 (公元 841 年)。

宋熙寧七年（公元 1074 年）的畫家七百三十人的小傳；末爲《故事拾遺》與《近事》。所以這部畫史性質的專著，是由史論、畫家傳、畫事匯編三個部分組成的。

《圖畫見聞志》充分利用前人的成果，尤其是畫家傳的部分，細核其資料，其中引述了黃休復的《益州名畫錄》，劉道醇的《聖朝名畫評》和《五代名畫補遺》之外，還有可能引述徐鉉的《江南畫錄拾遺》，胡嶠的《廣梁朝畫目》等。

《益州名畫錄》是地區性的繪畫史，記載中晚唐、五代至宋初成都地區的繪畫活動。《聖朝名畫評》可謂《唐朝名畫錄》的續編，內序言和評論，表露了作者對藝術的理解。在序言中，他提出「六要」、「六長」⑧⑦之說，影響頗大，並成爲後世品評繪畫的一種依據。

鄧椿《畫繼》

《畫繼》是續《歷代名畫記》、《圖畫見聞志》而作的又一部畫史論著。所載畫家，時代都相銜接。《畫繼》史料的年限，起自北宋熙寧七年（公元 1074 年），至南宋乾道三年(公元 1167 年)，所敍畫家計二百十九人，分門立傳，並記述名畫、畫論和軼事，對當時的畫院情況，「有聞必錄」。

《畫繼》作者鄧椿，生卒未詳。字公壽，四川雙流人。出身於官宦之家，其父鄧雍，任侍郎及提舉時，曾得背壁郭熙舊畫不少。鄧家收藏其他畫跡也很豐富，這些都給他編寫畫史以有利條件，他的這部書，在記述當時所見所聞方面作出了貢獻。對後人提供了許多珍貴的畫史資料。

《畫繼》有莊肅⑧⑧的續補，稱《畫繼補遺》。莊肅續補了畫家八十四人，時間自紹興元年（公元 1131 年）至德祐年間（公元 1275 年），分上下兩卷。上卷記「縉紳諸僧道、士庶」；下卷記「畫院眾工」。由於其中有多處錯

⑧⑦六要──氣韻兼力、格制俱老、變異合理、

彩繪有澤、去來自然、師學捨短。

六長──粗鹵求筆、僻澀求才、細巧求力、

狂怪求理、無墨求染、平畫求長。

漏缺失，如將馬遠的伯父誤爲「遠之孫」等，所以長期來不被重視。但是，它所收的材料，正可以補南宋畫史之不足，不應忽視。

《畫繼補遺》之外，還有陳德輝的《續畫記》，此書可爲《畫繼》的續編，據滕霄《圖繪寶鑑續編序》說，《續畫記》所作，「自高宗訖宋終，凡百五十人」，可惜原書已佚。

散論

蘇軾論形神

宋代畫論，散見於其他著錄的還不少。如蘇軾的《淨因院畫記》，談常形、常理的關係；沈括《夢溪筆談》，提及「書畫之妙，當以神會，難可以形器求也」等等，都是宋代文人畫家所喜歡談論的問題。蘇軾提到凡作畫，只是「常形之失止於所失，而不能病其全」，如果「常理之不當，則舉廢之矣」。說明「常理」貫串於整個繪畫創作上，也意味著「常理」是一種規律，違反規律就是失去「常理」。對於這個問題，有他獨特的見解，蘇曾經賦詩道：「論畫以形似，見與兒童鄰。」這是說，繪畫表現不能只滿足於「形似」，應該重在「神似」，他以爲要求得「神似」，就非有「常理」的依據不可。他的這種見解，不但符合以形寫神的說法，而且把形神關係統一在「常理」中。對於寫意文人畫來說，他的這種理論，起到了積極的作用。但是，在他承認畫「常形」與求神要有「常理」作依據時，他又在實際的藝術創作中，把它對立起來。據米芾《畫史》中記載，他在一次作墨竹時，畫竹竿，從地一直起至頂，不畫竹節，問其

88《畫繼補遺》的作者，元陶宗儀說「不知誰所撰」，清厲鶚說作者「失名，南宋人」。明黃虞稷作「明嘉興吳景長撰」，清人黃錫蕃得明羅鳳抄本，據以刊印，始標明作者爲「莊肅」。莊肅字幼恭，號蓼塘，上海人，宋亡不仕。藏書至八萬卷，藏畫亦不少。

何故，他回答：「竹生時何嘗逐節生。」這種創作態度，只是強調個性的發揮，顯然無視「常形」的必要性。

關於形神問題，宋人在著述中提到的不少，人說畫形難，「形不確切神即亡」，因爲神由形來體現，如晁說之所謂「畫寫物外形，要物形不改」⑧，有以爲作畫求神難，如袁文所說，「凡人之形體，學畫者往往皆能，至於神采，自非胸中過人，有不能爲者」⑨。強調畫出「神采」，不只是技巧問題，而且關係到學行修養。也有人以爲作畫只重形似，未必得神似。所以《宣和畫譜》中有所謂「形似備而乏氣韻」，也有人以爲形不似，未必神不似。陳去非(簡齋)詩云：「意足不求顏色似，前身相馬九方皋。」即是說，「不專於形似，而獨得於象外者」。總之，從說紛紜。而以米芾所謂「神骨俱全」，寓有「形神兼備」之意的說法，較爲折衷。對此講座，元代畫家也提出了不少看法，不論其如何，這對當時繪畫創作的提高都是有幫助的。

劉道醇「六要」說

劉道醇在《聖(宋)朝名畫評》中首先提出：「夫識畫之訣，在乎明六要，審六長」，可見他提出的「六要」、「六長」是作爲「畫評」的重要準則。

劉的六要是：「氣韻兼力一也；格制俱老二也；變異合理三也；繪彩有澤四也；來去自然五也；師學捨短六也」。這個「六要」，既發展了「六法」，也明確了變法的重要性與合理性。六要中，一、二、五這三要，是對繪畫品評的總的要求；四要是對色的具體要求，也反映宋人之畫，絕大多數是設色的；六要是評作品是否對前人或今人的「依樣葫蘆」；而六要之中，比較重要的在於提出「變異合理」，這也說明劉道醇的評畫，既要求作品要有變法，要有開拓，要有創造，同時也強調作畫必須絕對的「合於規矩法度」。所以他的評畫，自然不合後來文人畫的發展要求。

⑧ 《景迂生集》論形意。

⑨ 《甕牖閒評》論形神。

在他的評畫中，如對人物畫的品評，他評學吳道子一路的王瓘、王靄及高益、武宗元爲「神品」，而對石恪、王拙，以其「稍放」，便評爲「能品」。當時他分「神」、「妙」、「能」，所以他的所謂「能品」，無異於第三等：又如他評山水畫，列李成、范寬爲「神品」，而對巨然，他就評爲「能品」。這在他的具體論述中都曾一一體現了他那「變異合理」而著重於「理」的觀點。

至於他的「六長」⑨，相當於對中國畫理、畫法的總結，也是許多畫家通過實踐總結出來的經驗教訓，如說「粗鹵求筆」、「細巧求力」，都是畫家在作畫時的親身體會，換言之，如「粗鹵」不「求筆」，「細巧」不「求力」，則所畫必然失敗，只有在「求筆」中，才使「粗鹵」不粗率，也只有在「求力」中才使「細巧」不小巧。劉道醇的這一辯證看法對於學畫者都有積極指導的意義。

米芾論「意」

米芾論畫道：「(作畫只要)信筆作之，多煙雲掩映，樹石不取細，意似便已。」這是說，凡作畫，只須信筆寫來，不妨自自然然，寫其意就可以了。所以如米友仁題畫，也常曰「墨戲」。正因爲這樣，二米畫山，點點染染，何其自由自在，他的這些理論，與後來文人畫發展的審美要求都相符合。

有關宋人的畫論，他如歐陽修之論詩，黃山谷也有「率意爲之」的想法，尤其黃山谷的所謂「一丘一壑，自須其人胸次有之，但筆間那可得」等等觀點，都爲文人畫家講求文學修養，心願「玄窗參禪」等等作了理論的先行。

宋代的繪畫理論，除上述之外，尚有泛論人物、山水、花鳥、墨竹

⑨劉道醇提出的「六長」是：「粗鹵求筆一也；僻澀求才二也；細巧求力三也；狂怪求理四也；無墨求染五也；平畫求長六也。」

以至專述鑑賞裝裱古畫等等，即使不是精心撰述，但其片言隻語，也有一些發明。在中國繪畫史上，兩宋的貢獻，不僅給我們留下了大量的畫跡，還留下了豐富的畫論、畫史的著作。

第八節　兩宋壁畫

兩宋壁畫，有記載可查的，尚有數十處，大都爲寺觀作品，如宋初洛陽人王瓘於北邙山老子廟摹吳道子壁畫。又如載開封相國寺壁畫文殊、普賢菩薩及四大天王等。本節所評介的，當爲宋代現存之作品，有寺觀壁畫，也有石窟壁畫，另一方面，則見於出土的墓室壁畫。

寺觀壁畫

山西開化寺

開化寺在山西高平東北四十五公里的舍利山麓，寺雖於晚唐創建，但現存作品，均爲宋代墨跡。大雄寶殿的東、西、北三壁都有畫。東壁多半漫漶，下部畫有供養像，據壁畫題記，知其爲宋哲宗紹聖三至四年（公元 1096～1097 年）之作。而重要的，還從題記上獲知，這些壁畫爲民間畫工郭發所作，惜郭發生平事跡不詳。西壁畫西方淨土變，南壁畫有《須闍提太子本生》，所畫構圖嚴謹，用筆流動，有蒓菜條的筆意，故評者以爲具「吳派風範」。設色富麗多彩，又是瀝粉貼金，工藝極精。

河北定縣宋塔

1969 年，於河北定縣發現兩塔宋塔塔基，地宮壁上有畫。靜志寺眞身舍利塔塔基地宮，《畫帝釋》及《梵王禮佛圖》。據記，知是太平興國二年（公元 977 年）之作。又淨衆院舍利塔塔基地宮北壁，繪《涅槃變》

及奏樂天王部衆行列，以至諸弟子舉哀號哭情景。舉哀者，有俯伏飲泣，有捶胸頓足，有作嚎啕大哭，表現了不同人物的不同性格特徵。據記，這些作品於至道元年（公元995年）所作，線描用筆平平，但其風格，顯然屬於「吳家流派」。

　　宋代寺廟壁畫，其他尚有如山西稷山小寧村的興化寺，尚殘存相當於宋代理宗時的一些作品。山東泰安岱廟，殿雖建於宋代，但經過後人改建，現存壁畫，場面宏大，人物衆多，氣勢亦壯，卻爲清代作品。

石窟壁畫

安西榆林窟

　　五代後梁時，張議潮嗣絕，河西歸曹議金統治。當時中原戰亂不已，瓜、沙諸州，偏處西陲，由曹氏三世守了一百多年。所以在敦煌的莫高窟與安西的榆林窟，係曹氏出資建窟的不少。

　　榆林4窟，畫有千佛及赴會菩薩。供養人像有曹延祿題名。該窟還畫有《西方淨土變》及文殊、普賢及藥師佛。

　　榆林12窟，係曹元忠窟。內室東壁畫《勞度叉鬥聖》，雖殘損，猶見畫工的功力。洞口南壁有曹元忠像，烏帽、朱衣、腰笏，題名「推誠奉國保塞功臣敕歸義軍節度特進檢大師兼中書令譙郡開國公曹元忠」。另外所畫的供養人爲其屬眷。

五代
曹議金夫人供養像
甘肅安西榆林窟16窟壁畫

　　榆林壁畫，有畫工的題榜，稱「都勾當畫院使」，「都畫匠作」及「知畫手」等畫院畫家的職位。可見曹氏爲了敬佛修窟，曾經招收了各地的不少畫工來爲其服務的。

敦煌莫高窟

　　曹氏在敦煌莫高窟所修的洞窟，有如98窟、100窟等，都還保存著精美的壁畫。98窟南北兩壁有大型的經變，不過都是繼承唐人遺風，該窟還有窟主「大朝大寶于闐國大明大聖子」及皇后（曹議金之女）的供養像。100窟爲曹議金修建，窟型較大。東、南、北壁除畫《西方淨土變》、《維摩詰經變》及《天請問經變》外，繪有《曹議金夫婦出行圖》，描寫曹氏統治瓜州時的顯赫生活，這是仿晚唐156窟《張議潮夫婦出行圖》而略加改變的。在莫高窟的五代壁畫中，大多的供養像，畫得特別高大，幾乎可以等身，敷彩也特別強烈，可謂莫高窟壁畫在五代時期的明顯特點。

到了宋代（北宋），莫高窟壁畫比之唐、五代顯然遜色了。它的主要原因，可能是我國東南海上的交通日漸發達，敦煌失去了政治、經濟上的重要性，而成為邊遠僻地的緣故。另一方面，當時統治瓜、沙二州的曹氏，表面上歸服宋朝，實際上與中原北宋王朝聯繫已很少。所以當時的莫高窟，甚至連宋朝改元多年後，也還不知道⑫。當時不僅中原的畫家去得少，有些仰給於中原的繪畫用具及顏色等，也由於交通阻塞難得辦到。如隋唐時期壁畫中常用的有些顏色，到了這時已很少使用。所以作畫條件，遠不如唐代。也由於交通的阻塞，在這些壁畫中，看不到受中原北宋山水、花鳥畫高度發展的影響。

宋窟壁畫內容，仍以「經變」為主。其他畫有菩薩、千佛等。「經變」大多以唐窟壁畫為藍本，模仿的現象很明顯。

雖然如此，但是現存的宋窟，從數量上來說，尚有九十多窟，其中最突出的大窟，要算是曹延祿任節度使時所修建的第 61 窟。

61 窟是莫高窟中現存規模最大的洞窟，也是敦煌五代、宋初窟的代表。全窟壁畫保存完好，內有《西方淨土變》、《法華經變》、《報恩變》等十一幅大經變、三十五幅巨幅的佛傳故事畫和幾十個大與身等的供養人畫像。在西壁尚畫有以文殊菩薩道場為主，且有大量人物、建築的《五台山圖》。

61 窟的經變，從其藝術的形式與表現手法看，只是繼承傳統，變化不大，但是這些作者的描繪手法還非平庸之輩。這些經變中所描寫的，富有生活內容，如耕作、養馬、行旅、馱運等，都是宋代社會現實的反映。在故事畫中，如南壁《楞伽經變》下的《摩耶夫人出遊圖》，儘管寫的是釋迦母親乘坐象轎出外遊賞的情景，但也透露了當時統治階級中當

⑫莫高窟 427 窟宋代窟檐中，有「大宋乾德八年歲次庚午」的題記。按宋太祖乾德只有五年，實際已是「開寶三年歲次庚午」。又 444窟的窟外，留有「開寶九年」窟檐，實則已是「太平興國元年」。邊塞消息阻隔的嚴重，於此可想而知。

宋

彌勒經變，局部

甘肅敦煌莫高窟15窟窟頂西披壁畫

宋

八塔變（第一變）

甘肅敦煌莫高窟76窟壁畫

權者的顯赫和排場。至於《五台山圖》，則是五代、宋初窟中比較有別創
的巨構，是一幅山水人物畫。這種圖畫，晚唐時已很作興，北方的寺院，
畫的不少，流傳也很廣，然而都沒有保存下來，所以這幅現存的《五台
山圖》，就有它更大的重要性。五台山是佛教的聖地，《華嚴經》說文殊
菩薩居住在東北方的清涼山，清涼山有五頂。《文殊師利菩薩現寶藏陀羅
尼經》說，這座山在「振那」，即中國，和五台山相合。於是五台山即成
爲佛教的聖地。五台山在今之山西五台，周圍約三百公里，五峰高聳，
頂巔平坦，如臺而得名，別號清涼山，建成了許多寺院。今尚存百餘寺。
不少佛教傳說，出自此山。這幅畫，寫山西太原經五台到鎮州的山川地
理和風俗。其中有城垣八所，寺院六十七處，草廬三十三座。還有宿店、
茶亭，又有高僧說法，信徒巡禮，以及人馬來往……，表現手法也較精
巧，尤其在置陳布勢上，畫家是煞費苦心經營的。

　　此外，莫高窟第 55 窟壁畫《金光明經變》，各個部分，都畫得相當生
動。如描繪《流水品》中的一段，寫流水在一次出遊中，見路旁一池，

宋

彌勒經變，局部（耕作）　甘肅敦煌莫高窟55窟南壁壁畫

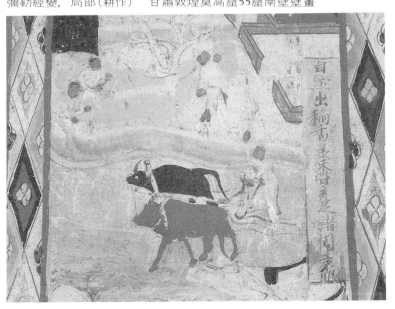

水近乾枯，魚將渴死，他就設法牽來大象，用皮囊馱水，傾倒池中，使池魚免遭此難。故事中的種種情節，都以連續畫的形式來表現。筆意奔放，近乎寫意的人物山水畫，是宋窟繪畫中的別具一格。他如256窟的南、北兩壁，所畫賢劫千佛，純以綠色作底，使人感到涼適輕快，正是鮮明的代表了宋窟壁畫在用色方面的特點。它的這種色調，與現存唐窟壁畫運用暖色的富麗堂皇正形成強烈不同的對比。

總的來說，北宋時期的莫高窟壁畫已經趨向衰落。但是，卻不能否認那時的畫工，在貧困的工作條件下，仍然孜孜不倦地創造了富有裝飾趣味和具有某些鄉土色彩的藝術風格。

這個時期的寺院、石窟壁畫，莫高窟之外，尚有永靖的炳靈寺以及新疆、西藏等地區的石窟、寺廟，都還保存了宋代的一些作品。

永靖炳靈寺

炳靈寺在甘肅永靖，現存唐窟較多。唐時名「龍興寺」，至北宋稱「靈岩寺」。宋、明之時，炳靈寺還相當繁盛。宋代因防禦吐蕃和西夏的入侵，

宋

佛（摹本）

甘肅永靖炳靈寺84窟壁畫

臨夏這一帶地方是一個軍事重鎮。因此，炳靈寺就成爲這一帶功德主們常去進香的勝地。該寺尙殘存的宋代壁畫佛與菩薩像，畫風與莫高窟宋代壁畫相近。佛教壁畫，到了這個時期，雖有個別精心的傑作，或保留唐畫的優點，它的趨勢，正如莫高窟的宋代壁畫一樣，逐漸走向下坡了。

墓室壁畫

宋代墓室壁畫，於本世紀50年代後陸續有所發現，這對於全面了解宋代繪畫的發展，有著一定的幫助。這些墓室壁畫發現的地點，有如河南的禹縣、鄭州和洛陽，河北的井陘，甘肅的隴西，湖北的荊門，山東的濟南、安丘以及江蘇的淮安等地。

宋墓壁畫，一般偏重寫實，用線質樸，但不甚流暢，色彩平塗而無暈染。從這些作品中感覺到：宋墓壁畫，遠不及前代講究，墓葬排場，或許有所轉變，所以對墓室壁畫，要求已不甚嚴格。這與宋代住房中的廳堂、書齋、臥室作興懸掛畫軸，不強調壁畫之風有密切關係。近年來在遼寧法庫發現的墓葬，正好可以用來說明。遼寧法庫墓葬，屬於遼墓但相當於這個時期。這座遼墓，不像一般墓葬，以畫卷畫軸原封隨葬，而將兩軸古畫懸掛著。這是一種從壁畫逐漸轉移到掛畫的現象。當然，像這樣一類的墓葬，還未大量發現，但至少出現了一些在宋代以前所未有的現象，應該引起注意。

白沙宋墓

河南禹縣的白沙宋墓，是在修建白沙水庫時發現的。墓在穎東墓區中部。壁畫題材比較狹窄，主要是描寫墓主生前及其僕從們的生活。第1號墓與第2號墓，都畫有墓主夫婦對坐像。構圖形式大致相仿，當時或許是規定的格式。其他如畫樂舞，女樂有擊鼓、吹笛、吹蕭、吹笙、吹觱篥、吹十二管排簫、用彈琵琶的。描繪比較生動的，還是一些人馬。此外，在第1號墓甬道東壁，畫有三人，一老者，似地主家中的司閣人，頭繫藍巾，著圓領窄袖淺藍衫，作啓門狀。尙有兩人，前者頭繫皁巾，

宋

墓主夫婦對坐像

河南禹縣白沙1號墓壁畫

衫下襟吊起，雙手捧筒囊，急趨室內；後者頭繫白巾，左肩負錢貫，似乎向主人貢納財物[93]，鮮明地反映了社會中被剝削者的生活面貌，是宋墓壁畫中難得見到的。

井陘宋墓

　　河北井陘宋墓，一在柿莊墓區，其中以第6號墓壁畫保存較好，所畫也較豐富。另一在北孤臺墓區，有四墓，室內壁畫大都脫落。這些壁畫，作風與白沙墓有些相近。它的題材，可分兩種，一是墓主人生前豪富享樂生活的反映，畫有宴飲、伎樂。二是描寫當地風光或反映勞動人民的生產活動，如畫《蘆雁圖》、《耕穫圖》、《搗練圖》、《牧羊圖》和《放牧圖》等，也畫有武士、侍僕等。壁畫《搗練圖》在柿莊6號墓的東壁。圖由擔水、熨帛、曬衣三部分構成，中部畫熨帛的三女子，中間一人著絳衫，淺藍裙，右手按帛，左手執熨斗，畫中情節，與張萱《搗練圖》(趙佶摹本)大致相似。此外還畫有《牧放圖》，技法不高，但寫當地風光，有它的寫實意義。

[93]詳宿白編著《白沙宋墓》(文物出版社)。

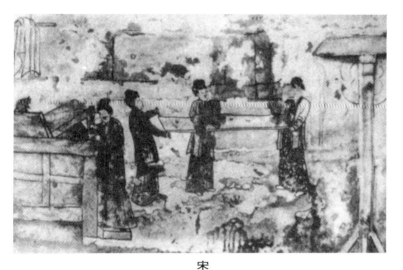

宋

搗練圖　河北井陘柿莊6號墓壁畫

宋

雜扒圖　河南偃師墓畫像磚

　　此外，河南偃師宋墓出土的畫像磚刻，其中《雜扒圖》，從題材到表現形式，都很別致。

登封宋墓

　　公元 1993 年，在河南登封王上村發掘的壁畫墓，由墓道、甬道、墓室等幾部分組成。墓道爲斜坡階梯式，拱形頂，正面抹白灰泥。該墓壁

畫，使人感到最爲別致的，即在「其上墨繪花卉圖案」㊈。又在墓室內，觸目地畫著花鳥圖，有作《梅竹雙禽圖》，有以翠竹、蘆葦爲之襯托的《三鶴圖》，其餘則畫有《升仙圖》、《論道圖》等。

墓室壁畫，常見者以人物畫爲多，山水畫次之，而花鳥畫爲罕見。登封墓室花鳥壁畫，可謂別創一格。在唐代，新疆吐魯番地區的阿斯塔那墓室的壁上，畫有花鳥六屛條，而在宋代以花鳥題材爲墓壁作畫，當以登封此墓爲典型。值得引起注意。

宋

梅竹雙禽圖　河南登封王上村墓壁畫

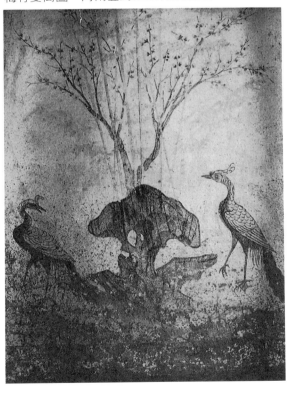

㊈鄭州市文物工作隊《登封王上壁畫墓發掘簡報》（《文物》1994 年第 10 期）。

宋

河南登封王上村墓北壁位置示意圖

第九節　遼國繪畫

（公元916～1125年）

　　我國是多民族的國家。十世紀上半葉至十二世紀初，我國東北、西北地區的遼（契丹）、金、西夏先後興起。金一度統治了北中國，與南宋形成了對峙局面，最後被元所滅亡。

　　遼、金、西夏在興起之後，不僅在經濟、政治上有了發展，在文化方面，也作出了不少努力。曾不斷吸收漢民族的文化藝術，來豐富自己的生活。在文學、詩歌、音樂、美術方面，都出現了一些人才，創作了不少作品。遼、金、西夏的繪畫，是我國兄弟民族在歷史上的貢獻，也是中國繪畫史上不可分割的一個組成部分。

　　遼在立國前即契丹。契丹是東胡族，世居遼河流域，即今內蒙古昭

烏達盟的黃河和土河一帶。相當於五代後梁時強盛起來。這是一個從氏族社會飛躍到封建社會的民族。他們立國的統治者是耶律阿保機，到了耶律德光，因為助石敬瑭滅後唐，得燕雲十六州，因而改國號為大遼。至公元 1125 年受金、宋夾攻而亡。

遼在立國期間，文化多受漢民族的影響。遼的統治者中，聖宗耶律隆緒好繪畫⑨⑤，興宗耶律宗眞好儒術，通音律，也能畫。遼設翰林院，翰林中能畫者不少，近於畫院。

遼的畫家，比較著名的有胡瓌、耶律倍、耶律宗眞、蕭瀜、陳升等。

遼、金的繪畫，據其特點，今有「北方草原風俗畫派」之說⑨⑥。

畫家與作品

胡瓌及其《卓歇圖》

胡瓌(生卒未詳)，傳為契丹人⑨⑦，五代後唐時，隨沙陀李克用進入中原。由於他生長於邊塞，因此多畫邊塞「水草放牧」，或是「遊騎射獵」的情景。所畫用筆清勁，凡畫駝馬鬃尾，人衣毛毳，以狼毫縛筆去疏渲，使能纖健。他到了中原後，漢族王門李玄應、李玄審專學其格調。他的兒子胡虔，繼承父親畫風。他所畫的《蕃騎圖》，給人以強烈的感染力量。明代都穆到過邊地，看了胡瓌的作品，讚嘆地說，如果「非余之目擊，

⑨⑤《遼史・卷一○・本紀一○》載：耶律隆緒字文殊奴。十歲能詩，既長，精射法，曉音律，好繪畫。

⑨⑥主此說者，一見鄂嫩哈拉・蘇日台《中國北方民族美術史料》，一見陳兆復《中國古代少數民族美術》。

⑨⑦一說愼州烏索固部落人。郭若虛《圖畫見聞志》作范陽（今河北順義）人。

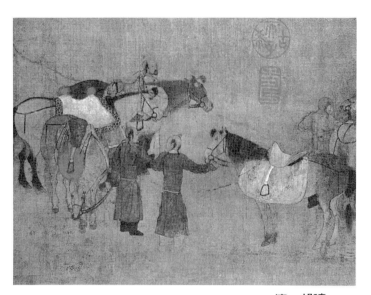

遼　胡瓌

卓歇圖，局部

則亦莫能知其妙」。胡瓌作品，宣和殿收集了六十五件⑱。他的現存長卷
《卓歇圖》，絹本、設色，今藏北京故宮博物院。生動地描繪了邊塞部落
長官和他的騎士們在打獵後的休息情景，充分體現出這地區民族的生活
特點。畫卷的最後一段，描寫契丹貴族宴飲的場面，一個男子正捧杯喝
酒，旁立四個帶著弓弦和豹皮箭囊的侍者。席前有舉盤跪進者，有持壺
酌酒者，還有一男子作舞蹈狀。王安石曾有詩道：「涿州沙上飲盤桓，
看舞春風小契丹。」描寫的或許就是這樣的一種情景。這幅作品，作爲了
解我國其他民族的歷史，有其重大的參考價值。此外，尚傳有《出獵圖》、
《回獵圖》⑲，絹本、設色，今藏臺北故宮博物院。皆畫東北邊塞風光。

⑱這六十五件，有如《卓歇圖》二，《牧馬圖》
　　十，《番部卓歇圖》三，《獵射圖》六，以及
　　《起塵番馬圖》、《牧放平遠圖》、《番部早行
　　圖》、《按鷹圖》等。
⑲該圖，從內容情節來看，似乎是出獵場面，
　　不像「回獵」。

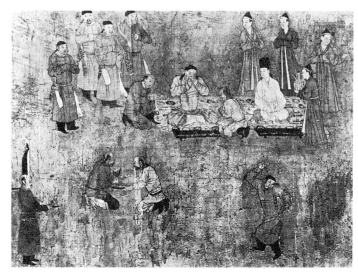

遼　胡瓌
卓歇圖，局部

胡瓌之子胡虔⑩學父之風，所畫內容，也是邊塞風光。

耶律倍（李贊華）

耶律倍(李贊華)（公元 899～936 年），字圖欲⑪，遼太祖耶律阿保機的
兒子，原是契丹、迭刺部、霞瀨益石烈鄉、耶律里人，母親爲回鶻人。
天顯元年（公元 926 年）立爲東丹王。後來太宗耶律德光統治，內部發生
矛盾，耶律倍被「見疑」，因此取消極態度，起書樓於西宮，作《樂田園
詩》以自遣。後唐明宗李亶知道，遣人持密書召倍。

天顯五年（公元 930 年，即後唐天成五年）十一月，倍浮海投後唐⑫，

⑩《宣和畫譜》以胡虔爲唐代畫家，清卞永譽
　作《式古堂書畫彙考》也稱「唐胡虔」，郭若
　虛在《圖畫見聞志》中，卻是明確地認爲虔
　爲瓌之子。

⑪耶律倍，即李贊華，《圖畫見聞志》作東丹王，
　名突欲。突欲一作圖欲。耶律倍事跡，詳《遼
　史・卷七二・列傳二・宗室・義宗倍》條。

⑫見《遼史・卷三・太宗本紀》。《圖畫見聞志》
　及後來其他有關記載作長興二年，恐不確。

遼　耶律倍（李贊華）

射騎圖，局部

到了汴梁（開封），明宗李亶賜姓李丹，名慕華。復賜姓李，名贊華。

倍到了汴梁，購書至萬卷，藏於醫巫閭山絕頂的望海堂。他是一個知音律、精醫藥，又工遼、漢文章的畫家，善畫遼本國人物，黃休復評其作品，「骨法勁快，不良不駑，自得窮荒步驟之態。」他畫馬，取韓幹法，所以宋人對他曾有「馬尚豐肥，筆乏壯氣」的評論。他的現存作品有《射騎圖》，畫一馬，一騎士，於出獵前的準備情景。這與宋無款《騎士獵歸圖》正好作強烈的對照。《遼史》還記其作品《獵雪騎》、《千鹿圖》等，皆入宋代內府。

在我國的繪畫史上，耶律倍對遼、漢文化交流所起的作用特別大，值得加以重視。

耶律宗眞

耶律宗眞，字夷不堇，小字只骨。遼聖宗長子。繼皇位後，在位二十五年。小時即習繪畫，重熙九年（公元 1040 年），他遣使至宋朝時，曾將自己所畫五聯幅《千角鹿圖》作為獻禮。宋仁宗趙禎頗看重，入藏天章閣。郭若虛《圖畫見聞志·卷六·近事》記其事：「上（指宋仁宗）命張圖（《千角鹿圖》）於太清樓下，召近臣縱觀。次日又敕中闈宣命婦觀之。

畢。藏於天章閣。」

耶律宗眞在位，直接參與宮廷的美術活動，對遼國的宮廷美術，一度出現空前的繁榮局面。

耶律題子

耶律題子（公元 962～1015 年），字勝隱，保寧間爲御盞郎君。後爲武將，曾從樞密使耶律斜軫擊破宋將楊繼業。統和四年(公元 986 年)，宋將賀令圖襲蔚州時，題子又戰敗宋將。在這次戰鬥中，「宋將有因傷而仆，題子繪其狀以示宋人，咸嗟神妙」[⑬]，這種帶有諷刺性的戰地寫生畫，在古代的畫作中不多見。作者如果不熟悉生活和有敏捷的畫才是難以畫出的。

耶律題子的作品，見於著錄的還有《夜獵》、《飛騎》、《較射》、《調馬》等，這些題材，都與作者的生活有密切地聯繫。

耶律褭履

耶律褭履(生卒未詳)，字海鄰。重熙間，官同知點檢司事。肖像畫家。曾無故殺婢，本當受重刑，因爲畫了聖宗的像稱旨，得以減罰，流放邊戍。後來又因以寫像成功，復官同知南院宣徽事。有一次，他被遣使到宋朝，曾畫了宋仁宗趙禎的像帶歸。又據《遼史》卷八六載，他在清寧間[⑭]，再度遣使到宋朝。宋英宗趙曙「賜宴，瓶花隔面，未得其眞」。告辭時，僅一見英宗，到了邊境，耶律褭履將畫好的英宗肖像拿出來給送別者看，無不「駭其神妙」。他在歷史上的流傳作品，據《式古堂書畫彙考》載：有《鬥鹿》、《高崗鹿鳴》等。

⑬見《遼史・卷八五・耶律題子傳》。

⑭清寧十年即公元 1064 年，宋英宗治平元年，
　清寧只十年，而這一年正好英宗即位。

蕭瀜

蕭瀜(生卒未詳)，遼代山水、翎毛畫家，又是文學家。他喜愛唐代裴寬的山水畫與邊鸞的花鳥畫。生平竭力吸收中原畫家之長。每次有使臣到宋朝，蕭瀜必委託使者收購中原名畫，作爲臨摹範本。蕭善畫游牧風光，也常畫鷹、馬等。他的作品，載於著錄的有《平沙落日》、《關山鼓角》、《秋原講武》、《放牧》等。

陳升

陳升(生卒未詳)，字及之，聖宗耶律隆緒時的翰林待詔，曾奉命畫《南征得勝圖》。他的現存作品《便橋會盟圖》，描繪唐太宗李世民於武德九年與突厥的可汗頡利，在長安城外的便橋相會訂盟的故實。圖中有雙方騎隊的行列。作者刻劃了主要人物的不同民族，不同身份和不同性格的特徵，突出地表現了人物的內心活動。用筆挺勁，章法平穩，惜未能知其繪製年月，故對這幅畫創作的時代背景，尚難闡述。

其他尚有王靄、王仁壽等，雖不是契丹人，但長期服務於契丹宮廷，由於他們在繪畫上有一定造就，對契丹繪畫的提高。有著相當的影響。

寺院壁畫

契丹向有宗教信仰，最早時期的部落有原始宗教的信仰。此後信過薩滿教、道教。唐天復二年(公元902年)，遼太祖於龍化州(今蒙古翁牛特以西)創建開教寺，此後，佛事漸興，帝室經常往佛寺禮拜，並於寺院塑造佛像的同時，命畫工繪製壁畫。

太原善化寺

太原善化寺，現存爲遼金時的建築。大雄寶殿西壁與南壁及西殿均殘留遼代壁畫，西壁畫《五方佛》，間爲菩薩與天神。南壁東西闕畫《禮

佛圖》。該寺藏有清乾隆重修善化寺碑，碑記中提到該寺曾「畫六十餘間之壁，聖像巍巍」。

瀋陽、應縣塔宮

遼寧瀋陽無垢淨光舍利塔地宮，位於瀋陽皇姑區西，建於重熙十三年（公元 1044 年），四壁繪有天王像，如北壁有四大天王，即多聞天王，持國天王，增長天王和廣目天王，造型運用誇張手法。突破個性，可謂遼代佛畫的代表。

山西應縣佛宮寺木塔地宮也有壁畫。佛宮寺位於應縣城西北隅，建於清寧二年（公元 1056 年），內壁上畫佛坐像六軀，還繪有供養天女，天女面部飽滿圓闊，花冠峨峨，並以軟巾束髮，披帛飄於身後，服飾素雅，儼然具有中原畫風。契丹與漢族的文化交流，於此也可以領略一斑。

遼國的佛寺，還有如山西靈丘覺山寺舍利塔底層，河北靜志寺塔地宮以及如山西高平天化寺的部分壁上，都發現有遼的壁畫遺蹟，可供我們作進一步考察。

墓室壁畫

遼墓壁畫，在遼的繪畫中，較能顯示出契丹繪畫的民族特色。

遼墓壁畫，現今發現的，有巴林左旗的慶陵，吉林庫倫旗 1 號遼墓以及遼寧法庫葉茂臺、鞍山千山汪家峪、河北張家口宣化，北京永定門外西馬場等處。在內蒙古地區發現的遼壁畫墓則更多，有如昭烏達盟巴林右旗白彥爾遼墓，古庫倫旗遼墓，翁牛特旗山嘴子遼墓，巴林右旗類子店 1 號遼墓等。

永慶陵

這是契丹皇族的寢陵，在今之內蒙古巴林左旗白塔子鎮之北的沙丘上。這地方有三座陵墓，即永慶陵、永興陵和永福陵，通稱為慶陵。當

爲永慶陵保存較好。永慶陵爲遼聖宗耶律隆緒陵，或稱東陵，建於聖宗去世不久，約於重熙四年（公元 1035 年）前後。

永慶陵爲磚砌的陵寢，墓門、墓道，前室東西兩側、中室及各甬道都有壁畫。該陵中室（即主室），畫有四幅《四季山水圖》，是迄今發現遼墓壁畫的代表作。畫以黑線勾勒，山石輪廓邊上略施暈染，樹葉則作雙勾，不講求「透視法」，但能充分表現出空間的虛度和變化。

《四季山水圖》，高 2.7m，寬 1.8m，可謂壁畫的大型作品。而且富有詩意。

《春圖》畫山丘，畫溪流，又畫浮游的水禽，加以蘆草與小花樹的點綴。春意盎然；《夏圖》畫山丘，畫茂密的樹木，又畫鹿群奔跑於曲折的小路上；《秋圖》畫山岡，山勢重疊，畫鹿外還畫一豬一羊，由於秋天，於雜樹間出現紅葉，但在畫風上，似與《春》、《夏》兩圖不一樣，

遼

四季山水圖，局部（秋圖）

內蒙古巴林左旗永慶陵壁畫

擬非同一畫家所作。《冬圖》基本漫漶不清，似畫有枯草，並有雪意。總之，《四季圖》被畫於陵墓壁上，與契丹人的民俗民風究竟有什麼關係，尚待進一步探討。

庫倫族遼墓

公元 1972 至 1974 年，內蒙古庫倫旗奈林稿鄉的前勿力布格村，發現了多座遼墓，其中如 1 號、2 號、4 號等墓均有壁畫。如 1 號墓，壁畫約繪製於遼道宗大康間，壁畫繪於墓門，天井及墓道壁上，天井上繪有山水，墓道在南北兩壁繪有《出行圖》與《回歸圖》，該兩壁畫，各長 22m，所以氣勢甚壯。墓道北壁的《出行圖》，描繪墓主生前出行的顯赫生活。畫中的人物，有契丹族的，也有漢族的，強烈地反映了遼代漢族和兄弟民族共同生活的歷史狀況。

壁畫以寫實為主，技法熟練，單線勾勒，然後填彩，用筆用色較慶陵壁畫提高了一步，透視處理也超過了慶陵《四季山水圖》的表現。契丹貴族因軍事上的勝利，獲得漢人很多，遼太祖、太宗，都是積極接受中國的封建文化，在契丹的根據地，集中了不少漢族的手工業工人、教坊 (音樂)、角抵 (武藝) 的人才，甚至還有秀才、僧尼、道士，其中也有畫工。這些繪畫技巧上的提高，顯然與集中漢族藝人的措施是有關係的。

公元 1985 年，又在庫倫旗奈林稿鄉前勿力布格村發掘了兩座遼墓，編號為 7 號與 8 號墓⑮。由於 8 號墓壁畫遭到破壞，難以看到全貌，故以 7 號墓為重點闡述之。

7 號墓壁畫，分別繪於墓道，墓門過洞及天井的灰壁上。畫以黑線勾描，敷之以色。

墓道壁畫，東西兩壁各長約 23m，均畫墓主出行歸來。人物多至十二位，墓主人被繪於墓道西壁。畫中墓主人高 1.53m，髮髻，但從額頭開始

⑮詳內蒙古文物考古研究所、哲里木盟博物館
　《內蒙古庫倫旗 7、8 號遼墓》(《文物》1987 年
　第 7 期)。

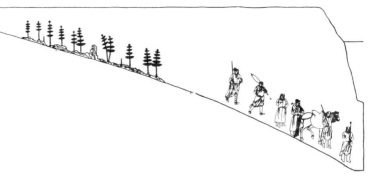

遼
內蒙古庫倫旗7號墓西壁壁畫位置示意圖

遼
墓主人（契丹族）
內蒙古庫倫旗7號墓壁畫

蓄髮，留至鬢邊，兩綹長髮分別自耳後披肩。主人濃眉大眼、鈎鼻、小
髭。身穿淡藍色圓領窄袖長袍，腰繫白帶，足登紅靴，左手挎帶，右手
端紅色方口圓頂帽。前後都有侍從，主人行進於其間。六個人物之後，
間隔一段繪有山石松林的景色，表示人物行進於途中。墓門過洞的壁上，

遼

人物

內蒙古庫倫族7號墓西壁壁畫

遼

人物

內蒙古庫倫族7號墓西壁壁畫

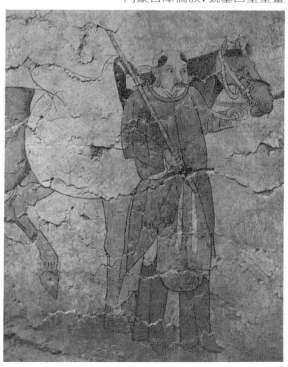

繪有侍人，似乎正在準備侍候主人的歸來，惜已殘損，不見其頭部。這些壁畫，與當時漢人墓室所畫的用意相似，即反映墓主人生前的一段生活，也反映墓主要求死後同樣有奴僕的侍候，只不過所畫人物與地理環境，不若中原與南方的漢民族。

法庫葉茂臺遼墓

遼寧法庫葉茂臺遼墓，不僅有壁畫，同時還發現了兩軸懸掛著的圖畫，兩軸畫都經過裝裱，掛在木棺室的東西壁。一是《山水樓閣圖》，絹地、青綠設色。畫深山松林樓閣，下有山溪流水，有一老人攜杖行其間，後隨負琴小童，表現了老人悠閒生活，這與漢族一般山水畫的構思立意

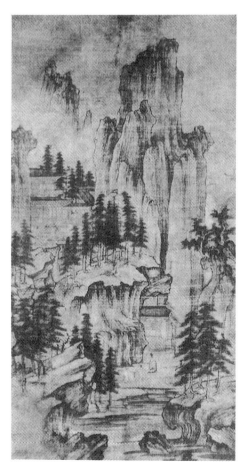

山水樓閣圖　遼寧法庫葉茂臺墓出土

遼

竹雀雙兔圖　遼寧法庫葉茂臺墓出土

及藝術風格都是相同的。用筆皴法，與荊、關、董、巨一脈相承。二是《竹雀雙兔圖》，絹地、設色。畫三竿雙鈎竹子，上立二雀，下有三棵野草，又有二兔正在吃草。章法別致，採取對稱形式。元代王淵畫有《竹雀圖》，其上款書「王淵若水摹黃筌竹雀圖」。王摹黃筌的這幅作品，與《竹雀雙兔圖》在章法上頗有相似之處。可見遼墓出土的這幅畫，它與漢族花鳥畫的傳統布局有其相通的地方。

宣化遼墓

河北張家口宣化的遼代天慶六年(公元1116年)墓，是一所重要遼墓。於公元1971年春發現。壁畫內容豐富，主要部分描寫墓主人張世卿生前生活的場面。東壁的《散樂圖》，描繪一組完整的表演樂隊，有舞蹈者，有伴奏者。用筆嚴謹，注重神色的刻劃。畫「散樂」中的舞蹈者，與傳

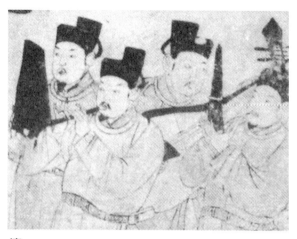

遼

散樂圖，局部　河北張家口宣化墓壁畫

遼

散樂圖，局部（舞蹈）
河北張家口宣化墓壁畫

爲蘇漢臣所作的《五花爨弄圖》在形象塑造上有相近之處。這些繪畫還體現了遼漢民族在繪畫上的水乳交融。

　　其他遼墓尚有如 1961 年發現的山西大同北郊約五公里臥虎灣西面的遼墓。河北涿鹿遼墓等都有壁畫。遼代的燕京（今北京），當時是繁榮的

遼

侍者　河北北京永定門外墓壁畫

都市，也是遼宋之間文化交流的重要地區。公元 1956 年，在北京永定門外西馬場發掘的遼趙德鈞墓，有三幅比較完整的壁畫，反映了當時當地的生活，具有一定的寫實意味。又於北京門頭溝清水河畔發現齋堂遼壁畫墓等。齋堂遼墓的山水壁畫，還體現了遼墓畫山水的傳統風尚。

第十節　金國繪畫
（公元 1115～1234 年）

　　金爲女眞族，也稱女直，在我國東北黑龍江、長白山一帶，在歷史上，向與肅愼、挹婁等有淵源關係。自烏蒙乃起開始興盛。相當於宋徽宗建中靖國元年（公元 1101 年），完顏阿骨打立，更加強大，打敗契丹。公元 1115 年（金收國元年，即宋政和五年），阿骨打稱帝，定國號爲金，並滅遼國。於公元 1127 年，金人攻入北宋京城，虜徽、欽二帝，宋朝統治者只得南渡。北中國大部分地區即爲金人所統治。金自立國至亡，前後近一百二十年。

在歷史上，金、宋兩族矛盾尖銳，戰事頻繁，但女真在吸收漢民族的封建文化方面，作出了很大努力。金的宮廷機構，類似宋室，在「祕書監」下設「書畫局」，局內有「直長一員，正八品，掌御用書畫裂紙。都監，正九品，二員或一員」⑩，又在少府監下設「圖畫署」、「掌圖畫縷金匠」⑩。對於繪畫，比較注重，就是在「裁造署」內，也「有畫繪之事」⑩。金有自己的畫家，更多的吸收了北宋的畫家與民間藝人。金代美術，除繪畫外，還雕印了不少版本較好的書籍與圖畫。

畫家與作品

完顏亮、完顏雍、完顏璹

這些都是金代帝皇畫家，對於金國書畫的發達起著舉足輕重的作用。

完顏亮為海陵王，金太祖完顏阿骨打之孫。夏文彥《圖繪寶鑑》說他「嘗作墨戲，多善畫方竹」。相傳正隆間，他命畫工隨使臣至南宋都城臨安(今杭州)，潛寫西湖風光，回來後，他把自己騎馬的肖像配置於吳山的最高處，並題句云：「立馬吳山第一峰」。

完顏雍為金世宗(公元 1123～1189 年)，金太祖完顏阿骨打之孫。在位期間，曾設立「書畫局」，「圖畫署」。其子孫喜歡書畫者不少，如章宗完顏璟即是。

完顏璹 (公元 1172～1232 年) 字仲實，正大初，封密國公。《金史》載其傳，說他「時時潛與士大夫唱酬」，與文人趙秉文、楊雲翼、雷淵、元好問、李汾、王飛伯輩交。家中收藏書畫極多，宣宗完顏珣南遷時，他把所有的書畫帶到汴梁(開封)。《圖繪寶鑑》評其「喜作墨竹，自成規格」，但無作品流傳下來。

王庭筠

　　王庭筠 (公元 1155～1202 年)，字子端，熊岳 (今遼寧蓋平) 人 [109]，金大定十六年 (公元 1176 年) 進士，官至翰林修撰。能詩、書法亦佳。金代著名的山水、墨竹畫家。庭筠初以任詢爲師，詢於正隆二年 (公元 1157 年) 成進士，其父任貴也是一個畫家。王庭筠雖學任詢，但是他的畫風，深受北宋繪畫的影響。湯垕見到他的《幽竹枯槎圖》與《山林秋晚圖》時，認爲「胸次不在元章 (米芾) 以下」。庭筠畫有《熊岳圖》，描繪家鄉風光，元好問有《王黃華墨竹詩》，其中有句云「千枝萬葉何許來，但見醉帖字敧傾」，可證他的畫法，有的從書法中來。今傳王庭筠的《幽竹枯槎圖》，筆法瀟灑，與漢族文人畫同出一轍。當時學王庭筠的人不少，張汝霖、李解、陳道輔等都是。其子王曼慶，繼父之風，能山水，喜畫墨竹。元倪雲林題其畫卷詩中有「中州父子黃華老，信是前賢畏後生」。元好問亦評其「詩筆字畫，俱有文風」。

　　在金代的畫家中，王庭筠、王曼慶父子的繪畫是吸收中華傳統風貌，具有文人畫的意趣。湯垕於《畫論》中說：「今人收畫，多貴古而賤今，

金

王庭筠　幽竹枯槎圖

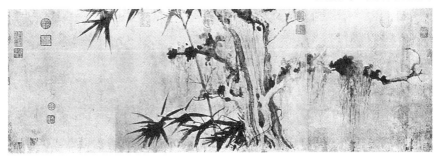

[109] 《金史》及有關畫傳記載，均作「河東人」，此據元好問 (遺山)《中州集·王庭筠傳》。又《金史·王政傳》，政爲庭筠祖父，作「辰州熊岳人」。

且如山水、花鳥，宋之數人，超越往昔，但取其神妙，勿論世代可也。
只如本朝趙子昂（孟頫）、金國王子端（庭筠）、宋南渡二百年間無此作。」
這就充分說明王庭筠的畫，到了元代，有著與趙孟頫一樣的價值。在金
代的畫家中，產生這樣的影響是少有的。

武元直

武元直（生卒未詳），字善夫，《圖繪寶鑑》載其事甚略，說他明昌（公
元 1190～1196 年）時名士。《金史》無傳。趙秉文⑩《滏水集》中，提到元
直爲喬君章畫《蓮峰小隱圖》，並題詩云「武君非畫師，勝概飽胸臆。太
華五千仞，驅寫入盈尺。飛泉峰頂來，落我松下石。清風忽吹散，琴上
濺餘滴。呼兒急寫之，指下淋漓濕。」詩中的「非畫師」，是一種讚美詞，
即以爲元直不能與一般「畫匠」相比，但也透露了元直不是以畫爲專業
者。《滏水集》還提到元直畫《漁樵對話圖》。

赤壁圖
（此畫原無款，今藏臺北故宮博物院。項元汴題作「宋
朱銳畫」，後有人改作「金武元直畫」。）

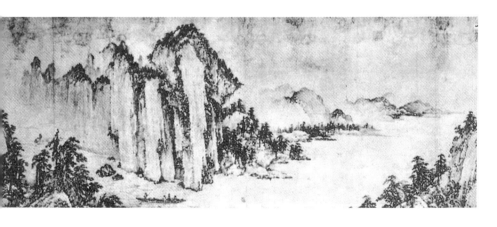

⑩趙秉文，字周臣，磁州滏陽人，大定間進士，
官至禮部尚書，有名於明昌、興定間。《圖繪
寶鑑》謂其能畫梅花、竹石。

武元直畫過《赤壁圖》，元好問《遺山先生文集》有《題趙閒閒（趙秉文）書赤壁賦後》一文，內提到「赤壁，武元直所畫」。明人李日華在《六研齋隨筆》中也提到元直畫有《東坡遊赤壁圖》，著重描繪「江流有聲，斷岸千尺，山高月小，水落石出」的情景。元直所畫的《赤壁圖》，至今有無流傳，尚待查證⑪。《圖繪寶鑑》說他「畫有《巢雲》、《曙雪》等作」。皆未見流傳。

楊邦基

楊邦基（公元？～1181 年），字德懋，號息軒，官至禮部尚書，《金史》有傳，說他「善畫山水人物，尤以畫名當世」。畫人、馬，取法於李公麟，畫山水則效法於李成。當時金代的名士趙秉文對楊的畫馬很賞識，曾題詩道「驊騮萬匹落人間，一紙千金不當價」，還誇張其畫爲「二百年來無此筆」。

楊曾畫過《雪霽早行圖》、《山居老閒圖》、《奚官牧馬圖》等，早已佚傳。有絹本水墨《聘金圖》，今爲美國普林斯頓大學美術館收藏，「是否爲楊氏手筆，當待進一步查考」⑫。

王逵

王逵（公元 1100～1167 年以後），金代宮廷畫家。據山西繁峙岩山寺正隆三年碑文記載，他是「御前承應畫匠」，他不是「諸局作匠人」，也不

⑪ 北京故宮舊藏宋畫《赤壁圖》，原無名款，今在臺灣（載《中國歷代名畫集》前編，上卷，頁 24），該畫項元汴題簽作「宋朱銳畫」，不知何據。又有人據元好問《遺山集》中「題趙閒閒（秉文）書赤壁詞」後的跋語，作「金武元直《赤壁圖》」，亦難置信。因元好問當年所跋者，是否即是此卷，改題者未作說明，至少理由不足。

⑫ 楊仁愷主編《中國書畫》第五章（1990 年，上海古籍出版社）。

金　王逵

山西繁峙岩山寺壁畫，局部（磨坊）

屬「百司承應」，比一般宮匠高一等。

　　王逵於六十多歲時，曾與王道同畫山西岩山寺殿壁。這些壁畫，今
猶保存，並有題記（詳見本節「繁峙岩山寺」壁畫）。王逵頗具寫實能力，雖
然畫的是宗教內容，但表現人、「神」雜處，很有生活意趣。落筆穩健，
結構嚴謹，繪畫的手法，顯係漢人傳統。

　　金朝其他畫家，尚有李澥，工畫山水；龐鑄善山水禽鳥；李遹畫山
水外，能畫龍虎；李仲略曾臨米芾《楚山圖》；劉謙畫山水；虞仲文畫墨
竹；蔡珪畫蘭竹，效法文同；李早工畫人物鞍馬；錢過庭，畫學米芾法；
段志賢工畫龍；李漢卿工畫蟲草等，約計三十餘人。

張氏《文姬歸漢圖》

　　現存的金代作品，上述之外，有《文姬歸漢圖》、《山水圖》等。《文
姬歸漢圖》，描繪蔡文姬歸漢。畫十二人，有漢服、胡服者，分四組，布

金　張氏

文姬歸漢圖，局部

金　張氏

文姬歸漢圖，局部

金　張氏
文姬歸漢圖，局部（款書）

局嚴密而富有變化。人物刻劃，神態生動。爲迄今保存下來的金畫中較精緻的作品。畫上有款書曰「祗應司張□畫」⑪。祗應司爲金章宗泰和元年（公元 1201 年）設置，《金史・卷五六・志三七・百官二》載：「祗應司。提點，從五品，令，從六品，丞，從七品，掌給宮中諸色工作。」與「圖畫署」同級。

此卷與現存日本的宮素然《明姬出塞圖》相似，構圖以至人物造型，大同小異，但以張卷較淸。兩卷皆金人之作，一畫蔡文姬歸漢，一畫王昭君出塞。雖然兩種題材，似出一種稿本，孰先孰後，尙難確定。

⑪「張」下一字不淸。郭沫若定爲「瑀」字，作「張瑀畫」。又鄭國考爲「瑀」。細看留存筆跡，還像「璃」或「瑤」字。

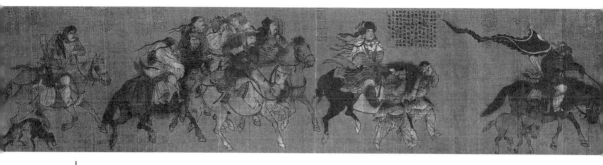

金　張氏

文姬歸漢圖

金　宮素然

明妃出塞圖

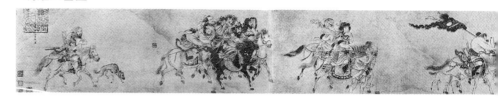

張珪《神龜圖》

　　張珪（生卒未詳），正隆（公元 1157～1161 年）中⑭，完顏亮即位時的宮廷畫家⑮。據王毓賢於《繪事備考》中對他的評論，「工人物，形貌端正，衣褶清動，筆法從戰制中來，而生動勾勒直欲駕鐵前輩」。

　　張珪有現存作品《神龜圖》，絹本、設色，現藏北京故宮博物院。畫一龜，正在爬行，畫得很工整，筆法亦細膩，但神態生動，正可謂「細巧求力」之作。五代黃筌畫過《珍禽圖》，其上有龜，但那是一種畫稿。張珪在這幅作品中畫龜，自在其理，畫題既名之「神龜」，當寓祥瑞之意。畫雖創作，但其功力，當從寫生中來。遼金畫家，多作「邊塞風情」，所

⑭據朱謀垔《畫史會要》。

⑮據張珪在其作品《神龜圖》中署款為「隨駕
　張珪」，「隨駕」與「待詔」的意義都相近。

金　張珪

神龜圖

以對此創作，反覺特別。

　　《神龜圖》前鈐「奎章閣」印，又鈐「天曆之寶」璽。拖尾有明成化二十一年題跋和錢士升題詩。由於此畫入清宮後，被認爲次等作品⑪，所以不予人注意。實則爲現存的金代繪畫作品中，算是難得的眞本。

　　其他比較可靠的金代佳構，尚有楊微的《調馬圖》，絹本、設色，現爲遼寧博物館收藏。又現藏北京故宮博物院的趙霖臨寫唐昭陵石刻的《六駿圖》，都是我國歷史上珍貴的遺產。

寺院壁畫

　　金代寺院，幾經兵戈，有的廢毀，有的改建，至今壁畫遺蹟不多。尚存的有山西繁峙岩山寺，山西朔縣崇福寺的彌陀殿等處。

繁峙岩山寺

　　山西繁峙的岩山寺，位於五台山北麓的天岩村，創建於金代正隆三年（公元 1158 年），原名靈岩院。殿壁四周皆有畫，以西壁保存較完好。

⑪《石渠寶笈初編》定其爲次等之作。

岩山寺殿的西壁，畫佛傳故事，描繪釋迦牟尼佛的一生事跡。它的內容，雖然宣傳佛家的教義，但所描寫的宮廷城闕和各色人物穿戴的衣冠服飾，生動地反映了金、宋時代的社會生活和當時的典章制度。尤其畫釋伽佛為悉達太子時，出遊四門，其所見生、老、病、死的各種場面，正是金、宋社會苦難人民的縮影。又於西壁左上方畫酒樓市井，全是世俗的寫照。酒家的酒簾高挑，上書「野花攢地出，村酒透瓶香」。樓中坐滿了品茗醉酒者，也有說唱的賣藝人。樓外更是熱鬧，有攤販叫賣，盲人算卦，行僧過往，又有推車、牽馬、挑擔者，形形色色，正似張擇端《清明上河圖》中的描寫。

岩山寺殿北壁畫五百商人被風吹墮羅剎國故事。東壁畫佛像，兩側畫經變故事。所畫《須闍提太子本生》，雖然宣傳佛教的因果報應，但也反映了現實生活中的某些動人場面。又東壁的界畫，施加瀝粉堆金的裝

金

鬼子母變相，局部(趕驢)　山西繁峙岩山寺壁畫

金

鬼子母變相，局部　山西繁峙岩山寺壁畫

飾，顯得富麗堂皇。南壁所畫，已有殘缺，所作《海市蜃樓》界畫，結
構繁複，極爲細緻，非高手莫辦。

　　岩山寺壁畫，還留有畫工題記，在西壁的上方，書有「大定七年□
□二十八日畫了靈岩院普□畫匠王逵年陸拾捌」，即是說，公元 1167 年，
畫工王逵，年六十八歲，完成靈岩院（即今岩山寺）的全部壁畫。又據該
寺斷碑一方所載，這些壁畫的作者，尚有王逵的「同畫人王道」。

　　岩山寺壁畫的發現，表明金代繪畫有相當水準，也說明這個時代的
少數民族繪畫，在唐、宋傳統的基礎上，獲得了一定的發展。

朔縣崇福寺

　　崇福寺始建於唐，到了金熙宗皇統三年（公元 1143 年）加以修理並擴
建。今存彌勒殿的壁畫，即爲金代的遺蹟。比較醒目的作品有《千手千

金

千手千眼觀音　山西朔縣崇福寺壁畫

金

天王　山西應縣佛宮寺壁畫

眼觀音》，千手各持法器，唯腹前四雙手，共捧一缽。缽內尙畫有黑色蛟龍欲騰翔。千眼則被繪於千手的掌心。其下部兩側還繪有吉祥天與婆叟仙，並各帶護法神獸。

此外，東西兩壁對稱，各畫三組《說法圖》，佛像均作迦趺坐，並以小坐佛及流雲作配置，使畫面飽滿莊重。

壁畫經過精心設計，雖有依據，有一定梵式，但有靈活機動的創造。壁畫筆法流暢，設色雖褪，仍使人感到豔麗，當是上好民間畫工的手筆。

金代的佛寺繪畫，還有山西應縣佛宮寺的作品，應爲遼代壁畫，金人在後來爲之補作。

墓室壁畫

金代墓葬，基本上與漢人相似，當時金代文人如趙雨江，就認爲漢人墓葬「暢密」，可使亡人「宿之以安」。他就要求家人「仿效」，雖然只此一例，但也可以知其一斑。金墓近年陸續發現，其中壁畫墓不少。山西、山東、河北以及甘肅諸省各地都有出土，有的相當完整，這裡擇要舉幾座壁畫墓爲例證。

高唐虞寅墓

金代虞寅墓是公元 1979 年發掘出來的。不僅有保存較完整的壁畫，而且得知墓主生平事跡，以及墓葬時間，這對於研究金、宋接壤，女眞人和漢人雜居地的一部分歷史情況及民風民俗極有價值。

虞寅墓地點，在今之山東高唐縣城西北約五公里處，即高唐寒寨鄉谷官屯村。

墓主爲虞寅。是一位武官，據發現的墓誌銘文，確定爲金墓，誌石銘文作女眞文篆書十六字：「金故信武將軍騎都尉致仕虞公墓誌銘。」另刻銘文，長達一百七十六個字，從這些銘文中可以了解到墓主虞寅的生卒及生平事跡。虞寅事跡是：

虞寅，字伯欽，山東高唐西房村人。生於北宋政和五年(公元 1115 年)，卒於金承安二年 (公元 1197 年)。少就練習騎射，先在齊劉豫部從軍。齊廢，後改授進義校尉並任上蔡縣尉，曾箭射猛虎，爲民除害，後任懿州靈山縣主簿，官累遷至五品，積勳至騎都尉，特封陳留縣開國男，食邑三百戶，七十一歲告老還，八十二歲去世。

就是這麼一個不大也不小的武官，如果要了解他在生前的部分生活情況，可從墓室壁畫中得知。

這裡擬將墓室壁畫的位置及墓壁畫作示意圖編號對照，讀者就是不看文字介紹，也或許能知道其內容的梗概。

虞寅墓壁畫示意圖⑪如下(見圖)。

該墓壁畫，由三大部分組成。中間的主要部分描繪墓主的《起居圖》，畫了大門，也畫了臥室和客堂。另兩邊，一畫男主人出行，另一畫女主人出行，男的出行備馬，女的出行備車。金代這種地方官的生活及其排場，正使八百年後的今人「披圖了然」。

壁畫的表現手法與藝術風格，與兩宋繪畫相似。考虞寅在世之時，正是金章宗完顏璟稱帝，章宗喜好文學藝術，已如前述，由於他的倡導，社會上繪畫大興。那時金國也招收了不少漢族的畫工塑師前往，一度，金宋互爲遣使，在宋代輝煌文化的陶冶下，金代地區出現這樣的壁畫，雖然技藝並不高超，但也不是偶然的。

⑪本文參照聊城地區博物館《山東高唐金代虞寅墓發掘簡報》(《文物》1982 年第 1 期)，又李方玉、龍寶章《金代虞寅墓室壁畫》而寫。示意圖亦採自這些簡報，繪圖者爲陳昆麟。關天相《對「金代虞寅墓室壁畫」一文的商榷》(發表於 1983 年《文物》第 7 期)的文章，改正了前文對墓室壁畫內容的理解，我認爲關文所說，有一定道理，所以對壁畫的區分、編號，今從關說，作了改變。

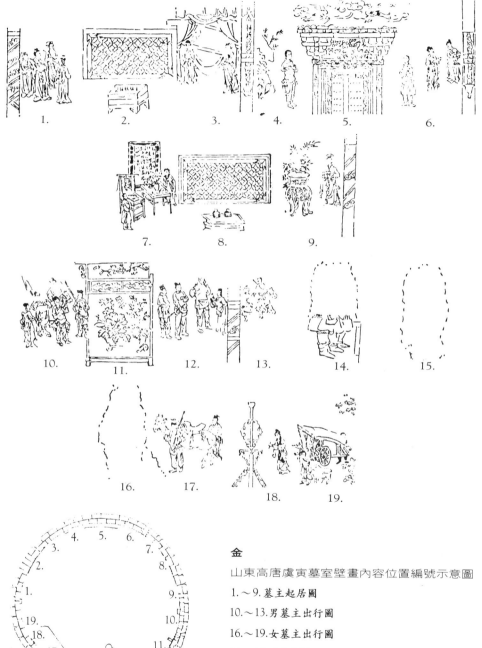

金

山東高唐虞寅墓室壁畫內容位置編號示意圖

1.～9.墓主起居圖

10.～13.男墓主出行圖

16.～19.女墓主出行圖

14.～15.門衛(殘)

注：＊圖形爲墓室。

＊勾摹稿爲壁畫展開圖。

＊墓室編號與展開圖編號完全相等。

長治安昌金墓

墓在山西長治市北郊安昌村。墓葬時間爲明昌六年[118](公元 1195 年)。墓主人姓崔，餘不詳，但從該墓的壁畫內容來判斷，墓主人這一家，正是宋、金時代，深受封建倫理思想影響的典型。因爲在墓室的壁上，描繪了《二十四孝圖》。

墓室北壁繪十四圖，有《曹娥圖》、《郭巨圖》、《趙孝宗圖》、《老萊子圖》、《孟宗圖》、《曾參圖》、《丁蘭圖》、《舜子圖》、《韓伯兪圖》、《董永圖》、《鮑山圖》、《王武子妻圖》、《劉殷圖》、《姜師圖》。

墓室東壁繪五圖，有《楊香女圖》、《魯義姑圖》、《王祥圖》、《蔡順圖》、《田眞圖》。

墓室西壁亦繪五圖，有《劉明達圖》、《元角圖》、《陸績圖》、《閔子騫圖》、《琰子圖》。

以上共二十四圖，即二十四位「孝子」的故事。如畫「王祥臥冰」，畫面繪一男子，赤身臥於河冰上，體側有魚露出水面，畫面上方，即題墨書「王祥」二字。其餘內容不同，形式相若。

關於「孝順」事跡，民間流傳，早在漢代即有。唐代、五代有所謂「十孝行」，北宋時，汴梁及蘇、皖一帶似已形成「二十四孝」之說了，只不過各地所定的「孝子」稍有不同。及至元代，郭居敬至孝，輯《二十四孝》，後來民間多從此說。該墓壁畫之作，早於郭居敬所輯，所以行孝人物，稍有出入，如郭所輯的《二十四孝》有漢文帝、吳猛、黃庭堅等，該墓壁畫則沒有，而該墓所畫有曹娥、魯義姑、田眞等，郭居敬所輯則沒有。其實主題不變，無關「宏旨」，無非都爲了湊足二十四個孝行事跡，達到孝道宣傳的目的而已。

壁畫技藝不高，但所畫都能說明其內容。對於這些題材，作爲當時的民間畫工來說，可能是常常畫的內容。

[118]墓室南壁有墨書題記：「時明昌六年二月十
　　六日砌畫工畢至十七日淸明前日厚葬父母了
　　當潞州城縣安昌崔忠並男崔賢謹記。」

長子石哲金墓

前面評介了山西長治安昌的金墓壁畫，集中地談了該墓所畫的《二十四孝圖》。從近年的金代墓葬發掘來看，有關「二十四孝」為主題的壁畫墓不少。長子石哲金墓便是又一例證。

石哲金墓，公元 1983 年發現，在山西長子石哲鄉石哲村。據壁畫的題記，知道該墓的壁畫作於正隆三年（公元 1158 年），壁畫的作者是「崔瓊、程經」⑩。該墓除了畫墓主人的生活外，便是大量地畫「二十四孝」中的人物故事。畫有舜子、董永、鮑山、趙孝宗、楊香、魯義姑、曾參、蔡順、老萊子、閔子騫、曹娥、陸績、孟宗、丁蘭及王祥和郭巨等，畫法雖然比較粗疏，但稍勝安昌金墓所作。不過安昌金墓畫的，二十四孝既全又整齊，所以比較典型。但發現這座壁畫墓，說明畫二十四孝於墓

金

孟宗哭竹　山西長子石哲墓壁畫

⑩題記用墨書，在東壁北側：「正隆三年二月十六日了壁畫匠崔瓊程經」十七字。

壁，在金代已見流行。

其實，關於畫二十四孝事跡於金代墓室的，上述之外，如山西絳縣城南八里裴家堡金墓、沁源正中村金墓，河南聞喜下陽村金墓、焦作鄒玭畫像石墓等等，都於壁上畫有二十四孝的人物故事，尤其對孟宗哭竹、董永賣身、王祥臥冰等故事，在這些金墓墓室壁畫中似乎都少不了。

二十四孝這一題材之所以普遍地畫於金代墓室的壁上，這與金代統治者盡力取中華歷史上的「孝德」傳統有著密切的關係。所謂「孝道」無非要求「尊祖愛親，守其所以生者也」。金章宗曾提倡漢代勸勵人民的選舉科目——「孝弟力田」，這些政策的推行，當然都直接或間接地影響到當時這些墓室壁畫內容的選擇。

博山神頭金墓

山東淄博金墓，在博山區神頭北端，舊稱奶奶林，該墓於公元 1990 年 10 月發現。同年年底，由文博部門進行清理後，將該墓按原樣整體遷至博山區北山村顏文姜祠內。

這座博山金墓墓底呈方形，券頂長寬各 1.6m，由墓門、甬道墓室構成。墓內猶留有屍骨及少量陶瓷器等隨葬品。墓壁有九幅彩繪的獨立畫面，題材以人物為主，繪有墓主夫婦對坐圖，婦女為二人，一前一後，前者穿紅衣，擬墓主之正房，後者一婦，亦端坐，似墓主之姿。兩旁立者為男女僕人。墓道兩壁，東壁畫衣架，掛著各式服裝，細審之，皆漢服。西壁畫一馬，前有牽馬者，後為主人，似有出行之意。這些壁畫中，最饒有生活情趣的。此外畫一扇門，門半開，一侍女露半身於門外，作窺觀狀，這無疑是畫工別致的發揮。相傳民間畫工描繪人物，在情節或動態安排上，常常作所謂「投趣打點」的表現，今見此圖，即為「投趣打點」的一例。其實，這種畫門半開，婦女作半身露出作窺視狀，在宋墓、遼墓，就是其他金墓的壁畫中都可以見到，到了後來的元墓中，還可以見到此類表現。又墓門及墓門上部，繪交枝牡丹、蓮花等吉祥圖案。畫勾墨線而加彩。因年久，色稍褪。所畫不寫不工。壁畫的表現格式，常見金墓畫工打稿，自有所本，尤其畫墓主夫婦對坐，幾乎千篇一律。

金

侍女看門，局部　山東淄博墓壁畫

這座金墓的墓內西側壁，書有「大安二年」的紀年字樣，可知該墓所建時間爲金衛紹王完顏永濟即位的第二年，即公元 1210 年。這些壁畫，距今已七百八十多年。

近年發現的金代壁畫墓不僅於此，還有如河南焦作萬代莊金墓、山西沁源正中村金墓、山西聞喜寺底金墓及甘肅武山文家村金墓等，本節不作一一了。

第十一節　西夏繪畫
（公元 1038～1227 年）

西夏爲羌人中的黨項族。唐末，拓拔思榮擁夏州 (今陝西橫山一帶)。至北宋，與中原通好，改姓爲趙。寶元元年（公元 1038 年），黨項首領元

昊稱帝，國號「大夏」⑩。從此漸強，成為北宋在西北的勁敵。其轄境即今之寧夏回族自治區，甘肅大部分以及陝西、青海、內蒙古自治區的部分地區。傳至公元 1227 年（南宋理宗寶慶三年）被蒙古所滅亡。

西夏的開國統治者元昊，旣曉軍事，而且是一位有才藝的文人，通「蕃漢」文字。據說也能繪畫。

西夏自開國至滅亡，統治了一百八十多年，所建宮殿、寺院、塔幢、住宅等並不少。西夏統治者信佛，僅在賀蘭山中，便建有佛祖院、五台山寺、北五台山淸涼寺、五台淨宮、岩雲谷慈恩寺。而西夏所創作的美術品，無論是雕塑或繪畫，或工藝品等等，各具特色，堪稱豐富。但是，一因年久，又由於人們信仰與愛好的不同，故在西夏亡後，沒有引起重視，多有失散；再就是在蒙古滅西夏戰爭中被破壞，所以倖存者十不及二。

石窟壁畫

莫高窟

敦煌在西夏統治時期，在莫高窟開鑿不少洞窟，而且也修整了前朝的許多洞窟，即使是隋窟或唐窟，但在這些洞窟中，都可以看到西夏修整時的西夏作品，這在莫高窟如 78 窟、88 窟、117 窟、140 窟、151 窟、158 窟、234 窟、252 窟等等，都可以見到。有的如 70 窟，原為初唐洞窟，現存壁畫，基本上為西夏時所重畫。而如 367 窟，這是西夏時所修建，窟內除了幾尊清代的塑像外，壁畫都是西夏畫工之作，如甬道頂所畫團花圖案，龕頂西披所畫菩提寶蓋、雲氣，又二飛天，都是西夏畫風。尤其見南北壁所畫《淨土變》和《說法圖》，無論造型、設色都具有西夏的特

⑩據《宋史》稱「夏國」。《遼史》、《金史》及
　《元史》稱「西夏」，後之史學，皆從其所稱
　為「西夏」。

西夏

說法圖　甘肅敦煌莫高窟245窟北壁壁畫

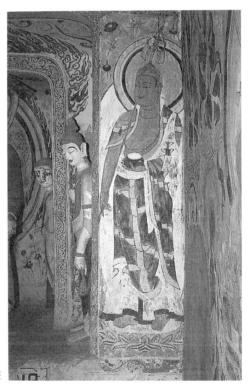

西夏

藥師佛

甘肅敦煌莫高窟310窟西壁北側壁畫

西夏
甘肅敦煌莫高窟309窟窟室一隅

殊風貌。又如 65 窟，原是唐窟，內龕西壁西夏重修背光，兩側各畫二比丘，圓面高鼻，面蓄短髭，衣圓領窄袖衫，身披袈裟，儼然是黨項人的氣度。

　　莫高窟 409 窟，純爲西夏窟。東壁門上畫千佛，門南畫西夏王供養像，門北畫西夏王妃供養像二身，又童子一身，作爲對西夏繪畫的研究，它的題材內容以及表現手法，值得後人所珍視。西夏國王的形象，更是歷史上難得見到的具體資料。

　　西夏壁畫，從色彩來看，總體偏綠，帶有冷調子，如莫高窟 400 窟北壁的《藥師經變》，西壁南側的《供養菩薩》，窟頂的藻井圖案，以及如306 窟、418 窟的其他作品，畫面的大塊面積，都施以黑綠與石青色。「西夏畫工喜出綠」，於此可見。

　　屬於西夏壁畫的敦煌石窟，尚有西千佛洞石窟的殘存壁畫。

　　敦煌西千佛洞石窟在敦煌的西郊，現在新編號爲十六個洞窟。如第

6窟，有明顯的西夏重修補畫的痕跡，又如 13 窟，可能也爲西夏重修過，惜壁畫多已漫漶不辨。尚有在新編洞窟的西邊，有一窟，昔日爲張大千舊編的第 1 號窟㉑，當爲回鶻人所鑿，壁畫顯係西夏畫風，內殘存供養人三身，此外還畫有樹木的殘存形象。洞窟因失修，基本上毀損，至爲可惜。

榆林窟

安西的榆林窟，屬西夏時期的壁畫，尚有十二個洞窟。壁畫固然襲用前代的題材，但也增加了一些新內容，風格也有所轉變。榆林第 2、第 29 窟所畫的西夏供養人，這種修長的體態，窄袖緊身的服飾，以及圓胖的臉型，高高的鼻子，都表現出西夏民族的風貌，以及他們的冠服制度。

榆林窟第 3 窟西夏壁畫，畫有耕作、打鐵、釀酒等情景。雖然這些作品只是《千手千缽文殊變》中的小部分，但也能反映出當時社會生產的部分面貌。

榆林窟的西夏壁畫中，於第 2、第 3、第 29 窟，畫有《唐僧取經圖》。這些圖，在第 2 窟西壁北端水月觀音像北下角；在第 3 窟西壁南端普賢像之南；在第 29 窟東壁北端觀音像之下。三處唐僧取經像，畫唐玄奘與孫悟空和白馬，唐僧向菩薩作合十禮拜狀，孫悟空或牽白馬，或在白馬旁。唐僧頭部有佛光，孫悟空造型作猴頭相，臉部畫出軟毛，使人一看即知爲猴的特徵。

唐僧取經故事，早從唐貞觀年間，玄奘去印度取經這一史實演變而來，到了民間，逐漸摻進許多神話成分。先有孫悟空，而後有沙和尚和豬八戒。西夏這些《取經圖》，只畫唐僧與悟空，與南宋的文學作品《大

㉑公元 1987 年敦煌研究院召開「敦煌石窟研究國際討論會」，於 9 月 27 日參觀西千佛洞，在敦煌研究院霍熙亮先生的陪同下，當時與會者美國李鑄晉，香港饒宗頤和我，得以考察了這個洞窟，並一再建議從速修理該洞窟，保護這些殘存壁畫。

西夏

唐僧取經圖，局部（唐僧與孫悟空，悟空作猴頭像）

甘肅安西榆林窟3窟壁畫

唐三藏取經詩話》所述相符⑫。至於沙和尚和豬八戒的出現，較早的本子，見於元代吳昌齡的《西遊記雜劇》第十一齣和第十三齣。十一齣有「回回人阿里沙」，十三齣有「妖豬幻感」，他們後來都成了唐僧的「徒弟」（隨行人員）。在歷史上，凡有趣、有意義的故事總是會發展，會慢慢地充實和完善，到了明代的《西遊記》，不只是有孫悟空，連沙和尚和豬八戒的形象都「活龍活現」了。

　　關於畫唐僧取經的作品，在宋歐陽修的文集⑬中提到過，只說「（揚州）經藏院玄奘取經一壁獨在」，卻未有提到畫有孫悟空。如此說來，壁

⑫⑭詳王靜如《敦煌莫高窟和安西榆林窟中的
　　西夏壁畫》（《文物》1980 年第 9 期）。

⑬《歐陽修全集》卷一二五內有云：「景祐三
　　年（公元 1037 年）……與君玉飲壽寧寺……寺
　　甚宏壯，壁畫尤妙。問老僧云：周世宗入揚
　　州時以爲行宮，盡汙漫之，惟經藏院畫玄奘
　　取經一壁獨在，尤爲絕筆」，今亦不存這一壁
　　《取經圖》，只留歐陽的著錄。

畫《唐僧取經圖》，尤其塑造孫悟空爲猴頭相的，「當以榆林窟第3窟所見爲最古了」⑫。

榆林窟《唐僧取經圖》的作者爲誰？榆林窟第19窟甬道北壁有一條題記值得重視。該「題記」寫著「乾祐二十四年……畫師甘州住戶高崇德小名那徵到此畫祕密堂記之」所謂「祕密堂」，榆林窟19窟之外，榆林窟的第2、第3窟，向來有「祕密堂」之稱，「題記」既寫明高崇德「到此畫祕密堂」，則畫工高崇德就有可能同時畫過榆林窟第2、第3窟之壁。又「題記」上年號寫明「乾祐」，這是西夏仁宗的年號，可知高崇德爲西夏畫工無疑。據上所述，初步可以這麼說：榆林窟第3窟於十二世紀末，所畫《唐僧取經圖》的作者，擬爲西夏的畫工，甘州（今甘肅張掖）人高崇德。只要這一推斷能成立，高崇德便成爲我國歷史上較早爲孫悟空作猴相造型的畫家了。

萬佛洞

萬佛洞石窟，在甘肅酒泉文殊山谷中，佛龕固然不少，但石窟只有萬佛洞和千佛洞兩座。但現存西夏壁畫也已寥寥。唯萬佛洞石窟畫有《彌勒經變圖》，高約2.6m，寬3.4m。根據這種經變的傳統規範，所畫場面較大，彌勒佛居中穩坐外，人物眾多，刻劃細緻。又所畫佛殿樓閣，筆筆運用得體而挺勁，透視處理也極自然。在西夏的「經變」畫中所罕見。萬佛洞石窟的西夏作品，還畫有天王等。

昌馬石窟

昌馬石窟在玉門鎮東南九十公里的祁連山境內，窟內畫有坐佛與菩薩，畫雖不多，但說明西夏興佛。

遺址畫跡

黑水城雕版畫、麻布畫、絹畫

黑水城遺址，在今之內蒙額濟納旗，爲西夏元昊時所建城池，也是西夏黑水鎮燕監軍司所在地。遺址留有西夏時期的大批珍貴文物。但是，令人嘆息。早於本世紀初，多有流失國外。公元 1922 年，向達在《斯坦因黑水獲古紀略》⑬中，詳記了斯坦因於公元 1914 年以所謂「探險隊」的名義，在該地取去西夏繪畫遺蹟不少，其中多爲雕版畫，還有絹畫和佛造像。斯坦因之外，俄國人柯基洛夫也率領一支「探險隊」進入黑水城。如有名的爲「平陽姬家」雕印的《四美圖》⑭（畫王昭君、班姬、趙飛燕與綠珠）。即爲柯基洛夫所「得」，藏於俄羅斯一博物館中。

黑水城出土的佛教及世俗生活爲內容的紙本、麻布本、絹本的繪畫作品，爲數不少。如紙畫作二菩薩，童子三人在旁，尤其對於童子，畫得特別生動。麻布畫，有的作曼陀羅式，所畫降魔成道的那一幅，場面旣大，人物亦衆多。有的繪佛，旁畫比丘作合掌狀，見其設色淡雅，可能因褪色，才給人以如此感覺。

斯坦因所「得」的西夏遺蹟中，有水墨畫數幅，說是「破碎雖甚，而顯然屬於中國畫風，有宋代畫稿一幅，作谿山行旅之圖，筆墨潦草。又一幅爲江邊楊柳垂垂，映水亭閣，右幅上方二人馳馬盤旋，荒率之致，更過於前，然其意態之佳，雖潦草殘破，猶不足以掩之也。此外有繪佛經中的故事，刺作細孔，以供轉寫之用，如千佛洞中畫範者，亦有於其

⑬該文載《國立北平圖書館館刊》，1922 年第四
　卷西夏文專號。

⑭詳王伯敏《中國版畫史》第四章（1961 年，上海
　人民美術出版社，1986 年，臺灣蘭亭書店重印）。

西夏

四美圖（「平陽姬家」雕印）

黑水城遺址出土

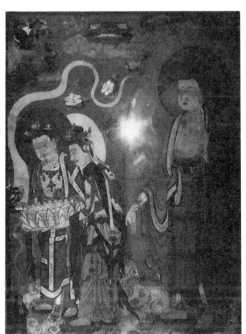

西夏

接引佛　黑水城遺址出土絹畫

上書以西夏字者」⑫。

在黑水城發現的雕版畫殘片，則可謂比比皆是，斯坦因「獲得」不少。舉二例說明之，一雕版殘畫。上刻印坐像三十四尊，俱有圓光，前列尚有三人，一執蛇，一執劍，一抱琵琶，第二列，一人頭上以四馬為飾，更後作祥雲繚繞，天花飛揚。像中有剃度作比丘裝者，有頭上高髻峨峨，並無裝飾者。畫中並書刻著西夏文字。又一雕板畫，紙上端有佛及菩薩一列，底座下作菊花圖案。頭像作八字鬚髭，頭飾銳聳，有耳墜。觀其首，似戴一獅子假面，而衣飾則似佛及菩薩。作品雖粗率，但拙樸。綜觀這類作品，足證西夏人信佛，也興佛，所以在建築寺院、塔幢外，還大量的繪、刻、印刷佛畫宣傳品。其所製作，也有受吐蕃畫風影響的。

西夏還有絹畫佛、菩薩像，如《彌勒佛》、《阿彌陀佛接引圖》、《普賢像》、《文殊像》等，這種絹畫，本來傳自中原，所以有漢畫風味，但對佛、菩薩的造像，其面容的打扮與服飾的裝扮，往往將西夏貴族的服裝結合進去。西夏人的這種畫法，是西夏人信佛與興佛的反映，同時也反映西夏佛畫與藏傳佛畫那樣，具有「萬方檀越」無「垢結」，深信「佛歸我土」的一種心理狀態。

拜寺溝雕版畫

公元 1991 年，寧夏回族自治區文物考古研究所與賀蘭縣文化局派專人對賀蘭拜寺溝的西夏遺址作了深入的調查⑱，在一座方塔⑲的廢墟中，清理出一批殘存的畫跡。

⑫鄂嫩哈拉·蘇日台《中國北方民族美術史料》
　第六章轉引向達《斯坦因黑水獲古紀略》文。
⑱調查的「清理紀要」，見《文物》1994 年第 9
　期。
⑲方塔，為西夏時所建。1990 年 11 月被不法分
　子炸毀。當時各報記者聞訊，紛紛前往觀察，
　有一篇報導評論：「這夥文物盜竊者，喪失
　天良，成為千古罪人。」

西夏

雕版佛畫　寧夏賀蘭拜寺溝出土

　　出土的文物（建築材料除外），有佛經文書。

　　其中有西夏文佛經、西夏文文書、漢文佛經和漢文文書。再就是漢文詩集和佛畫。出土的西夏佛畫有五種，可惜皆殘。這五種畫佛，二種爲雕版佛畫，一種爲畫稿，另外二種是朱紅捺印佛畫。

　　雕版佛畫，板框高 55cm，寬 18cm，畫面呈塔幢形。繪刻三面八臂佛，作結跏趺坐，有頭光與身光，主手作說法印，其餘六手，各執法器，四周飾梵文，底座爲束腰須彌座式。其作風，具有較明顯的西夏式。

　　拜寺溝方塔堆中出土的朱紅捺印佛像，別具風致，有大張的，也有小張的。較完好的大張捺印有五張，佛像居中，其間尚有墨書的西夏文字。這些作品的出土，都爲西夏美術的研究，提供珍貴的材料，而且也證明拜寺溝確然是西夏皇族進行佛事活動的重要地。

墓室畫跡

　　甘肅武威西郊林場，於公元 1977 年發掘西夏晚期(天慶年間)的墓葬，出土了二十九塊木板彩畫，大小不過是 30×10cm，在這個小型的墓室裡，這些作品正好代替了墓室的壁畫。

　　西夏的木板畫，可能相當流行，在黑水城的遺址中，就發現過畫有佛教內容的大量的木板畫。只不過比墓室的木板彩畫要來得大一些。據說西夏的木板畫，可以任人手持，可以放 (或是壓) 在某種器物中，作爲維護之用，也可以放在神位旁，用以「執禮」。木板畫可以固定一處，也可以移動。

　　武威墓室出土的木板彩畫，畫有老人像。老人有鬚，戴黑漆峨冠，穿交領右衽寬袖長衫，腰束帶，並持竹仗，神態莊重，畫較工細，鬚眉點劃有神。木板側面有墨書「蒿里老人」，擬所畫爲墓主人之像。該墓木板畫，又畫有五男侍，五女侍，也畫有馭馬侍從作弓腰禮拜狀。有的木板，還繪有日，日中居金雞，羽毛作黃色，這裡的所謂「金雞」，見木板旁墨書「金雞」。在這些木板中，還畫有臥狗等。

　　武威墓室這些木板彩畫，別有風味，看來民間畫工也熟練此道，所以落筆都很自然。可以代表這一時期西北地區的民間畫風。

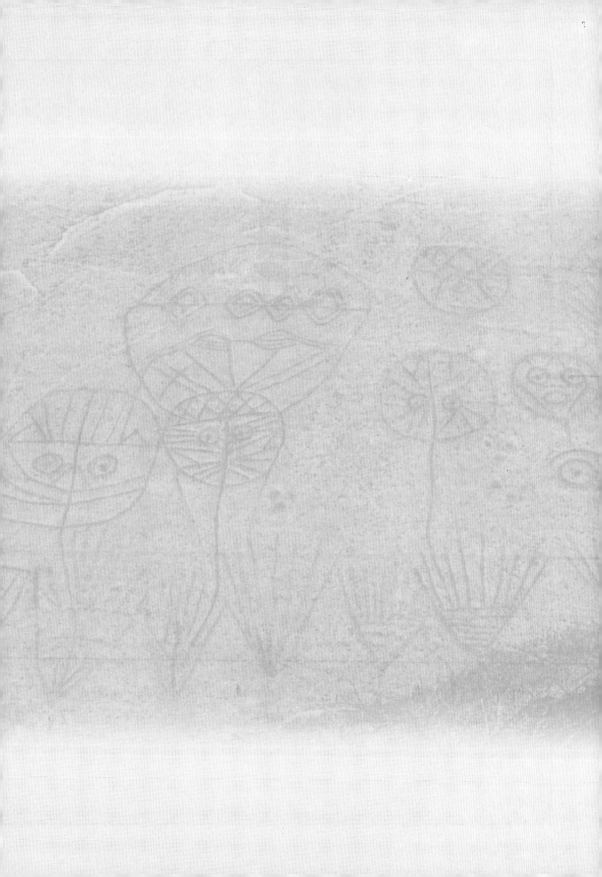

第 七 章

元　代　的　繪　畫

（公元１２７１～１３６８年）

引　言

　　蒙古於十三世紀初興起於塞北，由成吉思汗領導，統一了蒙古族。此後逐漸強盛，公元 1271 年忽必烈建立大元帝國，至公元 1279 年，他又覆滅了漢族在南方的宋朝政權，控制了整個中國的土地，並以排山倒海之勢，橫跨歐、亞、非三大洲。在元朝將近一個世紀的統治期間，政治、經濟及文化方面，一度陷於衰敝狀態。文學藝術發生較大的變化。

　　元代繪畫的發達，突出的是文人畫。文人畫的思潮影響很大。士大夫的論畫標準，以文人畫在繪畫中最超逸、最高尚；文人畫強調「士氣」，「古意」，反對「作家氣」。對於民間繪畫，帶有階級偏見，認爲「此畫之下者也」。

　　這個時期，水墨寫意畫的風格顯得很別致。此時文人畫家進一步提出把書法歸結到畫法上。元初最有影響的畫家趙孟頫，在《秀石疏竹圖》卷中題詩道：「石如飛白木如籀，寫竹還應八法通，若也有人能會此，須知書畫本來同。」此後，柯九思說：「寫竹，幹用篆法，枝用草書法，寫葉用八分法，或用魯公撇筆法。」在元人的論畫中，還流行著一種「士大夫工畫者必工書，其畫法即書法所在」① 的說法。當時趙孟頫問錢選，何以稱士氣，錢選答道：「隸體耳」，並說：「畫史辨之，即可無翼而飛，不爾便落邪道，愈工愈遠。」② 這種言論，都表明書法對於繪畫的重要作用。對於文人畫的另一個特點，吳鎮說：「畫事爲士大夫詞翰之餘，適一時之興趣。」明確的道出了文人畫就是文人

①楊維楨撰《圖繪寶鑑序》。

讀書弄翰的餘事，抒發主觀意興。同時，要求文人畫家要有文學修養。這個時期，普遍的出現了詩、書、畫三者巧妙結合的作品，使中國繪畫藝術，更富有文學氣味，也更富有民族風格的特色。

就繪畫的內容來看，山水畫在元代最風行。不少有成就的畫家，都曾致力於山水畫的創作。趙孟頫、錢選、高克恭及稱爲「元季四家」的黃公望、王蒙、倪瓚、吳鎮等，他們都有較高的成就。王世貞以爲山水畫在南宋之後，到了元代黃公望與王蒙又是「一變」。表明山水畫在這個時期有了新的進展。

元代花鳥畫也在轉變之中。錢選、陳琳、王淵、張中等都有一定的創作與成就。墨花、墨禽的作風，相當普遍。梅竹方面，有管仲姬、吳鎮、李衎、柯九思、楊維翰、王冕、陳立善等，各有所專，畫法亦日臻完備，超過了前代。

道釋人物畫，宋代逐漸呈衰落現象，到了元代，由於元朝統治階級採取保護一切宗教的政策，因此道教、佛教在這一時期又發達起來。如鐵木眞出兵攻金，自率大軍西征時，遣使召山東的邱處機道士往西域，尊爲神仙。忽必烈初平江南，也召龍虎山道士張宗演至燕京，並令朝官出城相迎，賜眞人名號。與此同時，佛教的祕密宗，也深爲朝廷及貴族所信奉，並加以

②見董其昌《容臺集》。《唐六如畫譜》(明人抄集舊說成之) 中記錢選回答，「作隸家畫也」。清人著作引錄舊說作「隸法」。對錢選答話的理解，曾產生兩種說法：主「隸家」解者，以爲錢的意思是：文人畫是一種戾家畫(隸，本作戾，或作利、力)。近人啓功撰《戾家考》，即是此說。主「隸法」解者，以爲指的就是書法，此說除明人董其昌外，尚有清人王翬、錢杜等。

竭力宣傳，風靡一時。這都使得道釋繪畫在元代獲得復興的主要條件。當時描繪道釋人物的任務都在民間畫工身上，民間畫工，也往往在這些方面，顯露其藝術的創造才能。風俗畫、歷史畫及肖像畫，進展不大，雖有劉貫道、衛九鼎、顏輝、張渥、王繹等比較傑出的畫家，但他們的影響並不顯著。

元代的統治階級，在宮廷裡，單純為了實際的使用，在大都「祗應司」之下，設立「畫局」、「裱褙局」，與「油漆局」、「銷金局」同等。元代的「畫局」，與宋代畫院不同，內「提領五員，管勾一員，掌諸殿宇藻繪之工」③。至於像「奎章閣學士院」，下設「群玉內司」，只掌管收藏的圖書寶玩，不是一個書畫創作的專門機構，在這方面，元代的統治者不及兩宋那樣的重視繪畫。

③《元史·卷九〇·志四〇·百官六》。

第一節　元代前期畫家

吳興一家

趙孟頫

　　趙孟頫 (公元 1254～1322 年)，字子昂，號松雪、鷗波、水晶宮道人，湖州(吳興)人。宋朝宗室。父趙與訔，在宋朝官至正議大夫，戶部侍郎。「宋亡，(孟頫) 家居，益自力於學。」至元二十三年 (公元 1286 年)，行臺侍御史程鉅夫「奉詔搜訪遺逸於江南」④，趙孟頫等二十餘人，被推薦給元世祖忽必烈，受到了重視。自此之後，趙就做了元朝的官。先為兵部郎中，後至翰林學士承旨。他為元朝辦了一些事，並推舉了一些「才人」，在元代統治階級內部發生矛盾時，他反對史稱「奸臣」的桑哥，獲得時人的稱譽。忽必烈死後，他感到「世事多變」，又感到漢族官員受到非議、排擠，因此退隱思想加劇。「今日非昨日，荏苒嘆流光」，終於在仁宗延祐六年 (公元 1319 年) 南歸，誠如他的妻子管道昇贈詞所云：「浮利浮名不自由，爭得似，一扁舟，弄風吟月歸去休。」

　　對於趙孟頫，後人有譏其「喪民族氣節」，指的是「宋宗室而食元朝祿」，其實，就階級而言，趙在宋為統治階級，入元也是統治階級，階級不變。就民族關係而言，此時漢、蒙戰事已結束，民族矛盾，相對地逐漸下降。趙做元朝官，與歷史上宋金尚在激烈戰鬥中的一批降官，應該有所區別。

　　趙孟頫是一個早熟的畫家，畫山水、人、馬、花竹木石都精到。他

④《元史‧卷一七二‧趙孟頫傳》。

元　趙孟頫

浴馬圖，局部

元　趙孟頫

浴馬圖，局部

的畫有兩種作風，一是工整，一是豪放。他對傳統的看法，表現在力追唐與北宋的繪畫方面。他曾說：「蓋自唐以來，如王右丞、大小李將軍、鄭廣文諸公奇絕之跡，不能一、二見。至五代荆、關、董、范未能與古人比，然視近世筆意遼絕。」接著又說：「僕所作者，雖未能與古人比，然視近世畫手，則自謂稍異耳。」可知他對「近世」所畫是不滿意的。他的所謂「近世」，當指南宋。趙孟頫從少就曾學步李思訓、王維及李成的畫，不是入元後才「厭憎南宋院體」。因爲他的作品，取法乎唐與北宋而又能捨短祛腐。董其昌曾評其所作，「有唐之致去其纖，有北宋之雄去其獷」⑤。所以趙的尊重傳統，推崇古人，與完全採取復古主張者是不同的。今所存《秋郊飲馬圖》爲其傑作，縝密重色，可以看出他取唐人的遺意。他的《鵲華秋色圖》卷，是另一種風格，淺絳設色，正如董其昌所說，「兼右丞（王維）、北苑（董源）二家畫法」，較爲寫意。這幅畫是趙孟頫寫贈周密的，在布局、筆致、設色方面，都極盡其意。寫濟南郊外的華不注山和鵲山⑥，所畫兩山大輪廓、大位置，與今之實景基本上相符。所畫風光距今將近七個世紀，人事、地理的變遷，可想而知，如兩山之間的黃河之上，現在修建了橫跨南北的大橋，現代化的車輛，來往不絕，僅此一點，其變化之大，自不可同日而語。但是細細遊覽兩山之間的村舍、沼澤、池塘，有的宛如趙畫中所見的風味⑦。可知趙正是一位善於捕捉並表現實地風光的大家。從它的表現而言，其畫法正是變南宋之「剛猛激烈爲瀟灑幽淡」，所以這幅《鵲華秋色圖》，從發展而言，又是一種從「作家」的習氣，轉爲「士氣」的過渡作風。大德六年，他畫了水墨《水村圖》，寫水村的清靜幽致，表現出「遠山近山雲漠漠，前

⑤見《容臺集》。亦見《鵲華秋色圖》題字。
⑥畫中，趙孟頫自題：「其東則鵲山也」，這是作者誤書，按地理位置，華不注山在東，鵲山在西。
⑦詳拙文《鵲華山裡畫中行——兼論趙孟頫「鵲華秋色圖」》引自《王伯敏美術文選》上冊（1993年，中國美術學院出版社），頁445。

中國繪畫通史

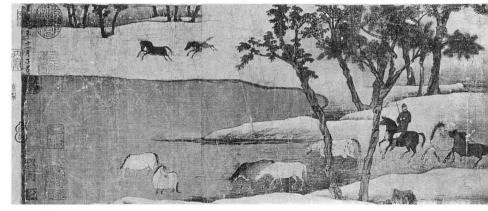

元　趙孟頫

秋郊飲馬圖

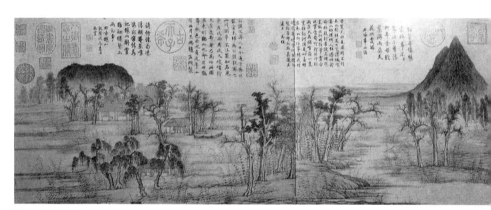

元　趙孟頫

鵲華秋色圖

村後村水重重」的景色，與《鵲華秋色圖》那樣，屬董、巨一路又有他自己的創造。這種創造，當然來自他所接觸的眞山水。他曾說過，「久知圖畫非兒戲，到處雲山是吾師。」趙的作品，如《重江疊嶂圖》，則是取李、郭之法而加以發展。總之，趙孟頫是從多方面去尋找古人的畫法，又是多方面去師法造化。在元代短短的八十多年間，山水畫法有著很大的演變，趙孟頫是一位應時而起的領導人物，他厭棄南宋院畫的末流，這對當時的繪畫界，產生了一種新的刺激。

在元初的畫家中，趙孟頫能山水，善人物，工花卉，上承唐及北宋，下啓元、明，正所謂「承啓大家」，當時對他的評價，確實比較高，如陸友《研北雜志》（卷上）謂「（畫中）氣韻、形似俱備者，唯吳興趙子昂得之」，陶宗儀則以爲「公（趙孟頫）之翰墨，爲國朝第一」⑧，及至晚明，董其昌更明確地認爲「趙集賢（孟頫）爲元人冠冕」。事實基本如此。

趙孟頫享有極高的畫名外，他的書法藝術，爲歷代所重。他十分強調書畫的相互關係，明確的表示「書畫本來同」，竭力主張把書法用到畫法上。所謂「文人畫起自東坡，至松雪敞開大門」。他的這扇「大門」，就是溝通書畫的大門。趙孟頫就是要在他的大門之內，把書法融化到畫法中，而使繪畫中的筆墨，有著書法藝術的韻味。他所畫的《秀石疏林圖》、《古木竹石圖》可以作爲一種實例。

元　趙孟頫

怪石晴竹圖

趙孟頫於元英宗至治二年（公元 1322 年）去世，與其妻同葬於浙江德清之東衡⑨。附近即趙孟頫「德清別業」之所在。

管道昇

管道昇（公元 1262～1319 年），字仲姬，趙孟頫妻。性聰敏，向以「翰墨辭，不學而能」著稱的女畫家，由於趙孟頫的關係，有「魏國夫人」之稱。她以寫竹名聞於大江南北，亦能梅、蘭，兼善詩詞。曾以墨竹及設色竹圖進宮，得宮廷賞賜。所畫出自文同的「湖州派」。評者謂其「晴竹新篁是其始創」。

據吳其貞《書畫記》載，湖州佛寺粉壁，有管仲姬的《竹石圖》，以飛白勾皴法寫石，而晴竹數竿，撇捭自然，亭亭如生，評者以爲「用筆熟練，縱橫蒼秀，絕無婦人女子之態」。今爲臺北故宮博物院所藏之《竹石圖》軸，筆筆疏秀，神韻俊逸，雖非千萬筆之作，卻很嚴謹。此畫水墨，無款，左方下有魏國夫人趙管一印。右方下有宋犖審定眞跡印。詩

⑨楊載《趙公行狀》：「其年（公元 1322 年）六月辛巳，薨於里第之正寢……九月丙午，雍（孟頫之子）等奉公柩與魏國（趙妻管道昇）合葬於德清縣千秋鄉東衡。」墓址今德清縣洛舍鄉之東衡。今墓已探清其坐落位置。墓前有石馬，原有一馬露出地面，雕工質樸，顯得雄健，長 265cm，寬 48cm，高 97cm（僅量馬身的高度，四足陷入土中未計），現在石馬又找到一隻。難得的，還找到石人二，均在修復時按原地立在墓前。趙自書墓碑，尙未找到，目前因爲某種原因，墓尙未打開。墓附近，爲「德清別業」遺址。趙在《懷德清別業》中有「楊林堂下萬株梅」句，這座「別業」前的梅花，當年「傲雪凌寒次第開」，據卞永譽《式古堂書畫彙考》載，這座「別業」是趙孟頫於四十歲時購置，大德元年（公元 1297 年），趙在德清過年夜就在別業裡度歲。

元　管道昇

墨竹圖

塘有董其昌題識：「管魏國寫竹。」

　　管仲姬的《墨竹圖》卷，董其昌評其「此卷竹枝，縱橫墨妙，風雨離披，又似公孫大娘舞劍器，不類閨秀本色」。

　　又據載，趙孟頫畫《楓林撫琴圖》，管仲姬為其補寫水墨新篁，伉儷合作，堪稱「二美」。

　　管仲姬更有名作《竹林泉繞圖》，為北京故宮博物院藏，也是筆墨秀潤的佳作。該圖過去《大觀錄》作《竹林泉繞圖》，《墨緣匯觀錄》作《萬竿煙靄》，《故宮書畫錄》作《煙林叢竹圖》，名三異，實則同一圖，今其名以《大觀錄》為據。

　　管仲姬一生畫竹，所以她的兒子在她去世後，也哭曰：「慈母竟以畫竹竟。」在歷史上，作為畫竹的女畫家，管仲姬確是一位佼佼者。

趙雍、趙麟等

　　歷史上一門畫家，如隋唐時有閻毗、閻立本、閻立德一家，唐代有李思訓父子，韋鑑一家，趙公祐一家，又如五代有黃筌一家及南宋馬遠一家等都是。而如趙孟頫一家三代七人皆畫家，比較少有。茲立表如下，以為眉目：

趙氏一門三代七畫家

姓名\關係	趙孟頫
弟	趙孟籲
妻	管仲姬
子	趙 雍
	趙 奕
孫	趙 鳳
	趙 麟

外 甥	崔彥輔
外 孫	王 蒙
孫女婿	崔 復

（長子趙亮，早卒）

　　趙雍(公元 1290～1362 年)⑩，字仲穆。官至集賢侍制同知，湖州路總府事。早歲從母學畫花草。稍懈怠，即受母之嚴責，所以在年輕時，「所畫濃淡深淺皆至理」。歐陽玄認爲「雍夙慧，有父風」。畫山水，遠師董源，也受其父薰陶。山水、花鳥、鞍馬、人物、界畫，無所不能，尤以山水、鞍馬爲精妙。他的流傳作品紙本《挾彈遊騎圖》，畫一烏帽朱衣人，於馬上持彈弓，回首觀看高樹，作尋找獵物狀，工整細緻有乃父之風。今藏北京故宮博物院，又所畫絹本《江山放艇圖》、紙本《小春熙景》及絹本《春郊遊騎圖》，皆藏臺北故宮博物院。

　　趙奕爲雍之弟，字仲光，號西齋，有才智，隱居不仕，日以詩酒自遣。畫人物外，兼善花鳥走獸，不脫家法。

　　趙鳳爲雍之長子，字允文。畫傳家風，說是所畫蘭花，可以與父亂眞。因此，他畫的作品，有時被父親題作己畫贈人，雖然是他們家庭作

⑩趙志成《元代畫家趙雍的生卒年及相關問題》

　　（《文物》1994 年第 1 期）。

元　趙雍

挾彈遊騎圖

戲，但對繪畫藝術，總非嚴肅態度。

趙麟為雍之次子，字彥徵。以國學生登第。學畫較其兄(趙鳳)為勤，成就也較大。今所傳《相馬圖》，紙本、設色，畫一馬低囓，一朱衣人撫樹倚膝坐觀。趙麟自有詩，有句云：「更知畫肉更畫骨，幹也還數曹將軍」，涉及到杜詩評韓幹畫馬事。

還有趙孟籲，為孟頫弟，字子俊。官至知州。可謂業餘弄筆，善畫花鳥、人物，自娛娛人，畫有家風，但繼院體傳統。有《十八羅漢圖》傳世。

此外，趙孟頫外甥崔彥輔(一作彥輝)，字增輝，號雲林生，杭州人。隱居九溪小山上，精醫理。能竹蘭、山水，至順二年(公元1331年)作紙本設色《墨蘭朱杏圖》⑪，畫風清雅，有逸趣。

又孫女婿崔復，號松崖，為雍的女婿，善山水，也喜畫松梅及葡萄。頗得趙家風致。

至於趙孟頫的外孫王蒙，字叔明，出趙家四女，父為王國器。王蒙繪畫成就較大，為元代畫山水大家，詳本章下一節，這裡就從略了。

評畫者以為趙孟頫「榮際王朝，滿名四海」⑫，實則他的名，不只在「榮際王朝」上，一是趙孟頫本人在書畫造詣上，確實高人一等，其所畫，不論人物、花卉及山水，都能「極妙參神」，在風格上，既取唐之工麗，又取北宋人之淡雅而自創新意，影響文人畫的發展，再就是「一門三代七畫家」，再加上他的門人宣傳，這個影響，自然更增加了趙氏一家的「滿名四海」了。

霅溪傳人

錢選(公元1239～1301年)，字舜舉，號玉潭，又號巽峰，吳興人。與

⑪《墨蘭朱杏圖》，彥輔自題款外，圖下部有周
　　仁跋，稱其為「文敏之外甥」，周仁生平待查。

⑫夏文彥《圖繪寶鑑》卷五。

趙孟頫等被稱爲吳興八俊。宋景定間進士，入元後不做官，竟以詩畫終
其身。正如他在自題《金碧山水》卷中透露的心情是：「煙雲出沒有無
間，半在虛空半在山。我亦閒中消日月，幽林深處聽潺湲」，一是把自己
比作煙雲，可以自由自在地「半在虛空半在山」。一是明白表示志在山林，
喜歡於幽林深處聽水聲。他是多才多藝的畫家，能人物、山水及花鳥，
在花鳥畫方面，他又是一個從工麗向清淡轉變而有較大影響的畫家。

他畫花木，有精巧工致的。他曾師法趙昌，有宋畫院遺風。他的可
貴，在於自有變法，趙孟頫評其「作著色花，妙處正在生意浮動耳」，現
存作品《八花圖》，即其例證。雖然如此，像他的《八花圖》，趙孟頫以
爲「風格似近體」，趙的所謂「近體」，是指南宋繪畫的風格，爲趙所反
對，說明錢選的這一類著色花，雖工麗，而不受士大夫的完全讚同。後
來，錢選因「得酣於酒，手指顫掉」，感到畫工細的作品不便，於是多作
水墨寫意花卉，致使他在發展墨花墨禽上起了一定的作用。錢選畫墨花，
是逐漸轉變的，「手指顫掉」是個原因，但不是唯一的。在當時，錢選的
名望大，僞造他的作品不少。近年在山東鄒縣發掘出明魯王朱檀墓，其
中隨葬的繪畫中，就有錢選的紙本《白蓮圖》，在這幅畫中，錢選題詩之

元　錢選

桃枝松鼠圖

後，並書「余改號雪溪翁者，蓋贗本甚多，因出新意，庶使作僞之人知所愧焉」，這幅作品，畫三花三葉，表現「清香伴月」。淡設色，正是從工麗向清淡轉化的一種過渡作風。其實，他畫寫意的作品是不少的，澹古題他的《叢菊圖》，便說「世以爲錢的圖畫工整，其實非也」。他的另一幅《秋芳鳥語圖》，爲《藝苑藏眞冊》之一，水墨畫菊花，枝頭立鳥，爲其墨花墨禽的代表作。錢選對宋代的繪畫向來是重視的，其實北宋人早有水墨畫花鳥者，不單是南宋，北宋人如崔白、蘇軾所畫，即有以水墨畫成的。這一類作品，自然影響到錢選在晚年多作清逸花鳥畫的一個原因。當時學他畫的不少。沈孟堅、周自珏等都是。周自珏爲常州人，說是得到他的指點後，所畫水墨畫花鳥草蟲，更有別趣。

　　錢選更長山水，他的現存作品《浮玉山居圖》，紙本、設色，橫98.7cm，高 29.8cm。現藏上海博物館。是其自居雪川浮玉山的寫照。丘壑多變，頗具意趣。畫中墨山翠樹，是一種水墨與靑綠相結合的大膽嘗試。

　　浮玉山在浙江湖州城二里許的碧浪湖中，以諸山如浮玉於湖中而得名，因爲風景美麗，當時多有墨客騷人遊其地，趙孟頫就有詩云：「玉湖流水清且閒，中有浮玉之名山，千帆過盡暮天碧，惟有白雲時往還。」錢選曾隱居於此，是故著意爲之圖。山巒中有茅屋，溪邊有漁舟，一座小橋，一老者緩步，雖未道明作者自己，但也可以理解，自有作者的「靈

元　錢選

浮玉山居圖，局部

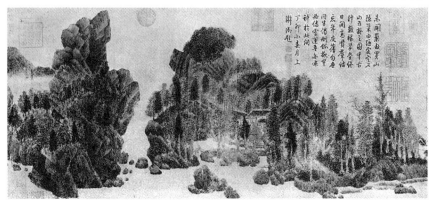

趣」寄於畫中的老者身上。在此卷畫上，錢選自有題識：「瞻波南山嶺，
白雲何翩翩」，接著他又說：「下有幽棲人，嘯歌樂經年」，所以這卷「有
我」的山水，加上他的畫技，寫來自然入神。此卷雖設色，但筆意沖淡，
畫意靜穆，用筆工整而不板，其最高明處，還在於寓巧於拙。趙孟頫評
其「雖規摹北苑，然自成一家」，而且還評它「可謂前無古人」，這句話
固然有點過分，但是這幅作品，的是錢選山水畫中代表作。元明以來，
多有題跋，著錄亦多，鑑藏印數百方，爲其傳世作品中所罕見。錢選的
山水畫，尚有如《山居圖》，絹本、設色，現藏於北京故宮博物院，讀此
畫，可知其寄有一種淡泊寧靜的幽思，這與他的隱逸思想是一致的。

第二節　元代山水畫（上）

　　元代山水畫是中國古代山水畫發展到較高階段的表現。它之所以獲
得提高，在於畫家的創作，都從自然界的直接感受中獲得了有用的題材。
元代的山水畫家，對於山水自然的理解更爲深刻。畫家之中，有的學道，
有的參禪，有的既學道又參禪。他們的生活，有的入仕途，有的嘯傲於
山林，所謂「臥青山，望白雲」，畫出千岩「太古靜」，成爲山水畫家一
時的風尚。也是他們具有出世思想的反映。

　　元代的山水畫家，一方面師法造化，另一方面吸收傳統的技法，研
究各家的演變，由於各有不同的師承與傳統淵源，所以產生了各種不同
的風格。發展到明清，形成了各種流派。

　　無可否認，元代如文人畫興起。山水畫雖然多取董巨平淡天眞一路，
題材多畫山林隱逸，但是，這固然是有很大的影響，但並非唯一，所以
還應該看到元代山水畫的其他多種風格的存在與它的發展。

畫得「米」意者

高克恭

　　高克恭(公元 1248～1340 年)，字彥敬，曾居大都(今北京)房山，故號房山。祖籍西域(新疆維吾爾族)，其父高嘉甫，通儒學，深研程朱理學，先遷宋大同，又移居大都，曾得到元世祖忽必烈器重。克恭為嘉甫之長子，重漢學，大德年間，官至刑部尚書兼大名路總管，在朝時，剛正不阿，不受奸相桑哥的威脅。在其為官之時，對緩和蒙漢的某些矛盾，做了不少工作。

　　高克恭畫山水，深得米芾父子法，所以朱德潤說：「高侯畫學，簡

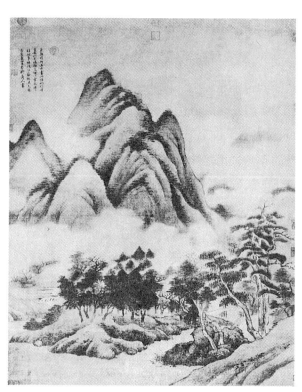

元　高克恭
春山晴雨圖

淡處似米元暉，叢密處似僧巨然，天眞爛漫處似董北苑，後人鮮能算其
法者。」

　　高克恭雖爲域外畫家，因爲他在南方爲官，結交南方漢族文人特多，
受到很多影響，故其所畫山水，便是「一片南方風煙」。他的流傳作品《春
山晴雨圖》，便是一個例證。

　　《春山晴雨圖》，絹本、設色，縱 182.3cm，橫 106.7cm，現藏臺北故
宮博物院。畫雲山春樹，煙雨溪橋。雖無款印，但有李衎題字，而其作
風，自爲房山格局。李衎與高克恭交往甚深。至大二年（公元 1309 年），
他給高克恭的《雲橫秀嶺圖》題字，說高於十年前（約公元 1299 年）所畫
山水，「秀潤有餘，而頗乏筆力」，但在十年之後，所畫「樹老石蒼，明
麗灑落」，而且「有筆有墨，使人心降氣下，絕無可議者」，說明一個畫
家，只要努力，無不日益進步。至大二年，克恭已經五十歲，可知他到
了花甲之時，畫境漸高，正如鄧文原說他「至大家之氣，時人莫及」。何
況高克恭又是至九十多歲謝世的高壽畫家。

方從義

　　方從義（公元約 1302～1393 年），字無隅。原貴溪（屬江西）人，上清宮
道士。號方壺，又號不茫道人、金門羽客、鬼谷山人。從他的這些名號
來看，即知其爲「一派仙氣」。

　　方從義之畫，頗得北宋董、巨及二米遺韻，由於師法二米，當年與
高克恭齊名。黃公望稱他「高曠清遠，深入荊、關堂奧」。他的傳世作品，
有《雲山深處》卷，現藏上海博物館。又有《神嶽瓊林圖》、《山陰雲雪
圖》、《高高亭圖》，皆藏臺北故宮博物院。有的流出國外，如其《太白龍
湫圖》，爲至正二十年（公元 1360 年）作，現藏日本大阪市立美術館。

　　方從義的《神嶽瓊林圖》，紙本、水墨，縱 120.3cm，橫 55.7cm，寫
出自然壯麗的山川，下爲瓊林，上有神嶽壓頂，村路深邃，一派好風光。
章法平平，但於平中見奇。其用墨層層積厚，有用渴筆提神之妙。雖師
董、巨、米，近則取高房山法，顯然自有創法。這幅畫，他是爲同道者
南溪眞人所作，款署「鬼谷山人方方壺」。

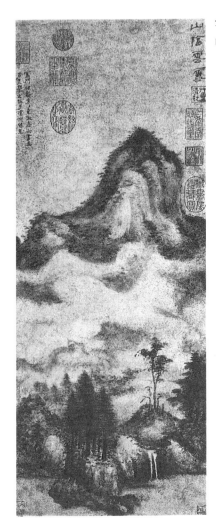

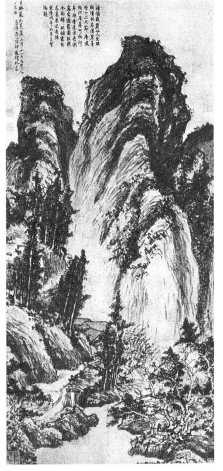

元　方從義

神嶽瓊林圖

在這時期，與元初高克恭同繼米氏法者有朱璟、倪驤，後，尙有郭畀[13]、李良心、霍元鎭、陳公才等，有的又是「參酌董北苑」，又成一體。

「國人」畫家

張彥輔，太乙敎道士。虞集在《道園學古錄》中稱他爲「本國人」。危素在《山庵圖序》中稱他爲「國人，隱老子法中，而善寫山水」。稱張彥輔爲「國人」，幾乎成了他的別號。所謂「國人」，主要的意思是，張彥輔爲蒙古族人。其次是，以其與南北方的漢族文人，眞誠交往，如「一國之人」，不分彼此而相處。

元順帝時，張彥輔「待詔尙方」，一度專爲宮廷畫壁。因爲他是道敎中人，曾得「眞人」的榮譽稱號。彥輔「雲遊」之時，與文人多有往來，但是他的繪畫作品，很難被一般人所得到，即使「從遊久之者，亦不能強求」。說是魯國大長公主「欲得其畫」，他也未能給她畫。

據危素、陳基等著述中記載，張彥輔畫過《雲林圖》、《山庵圖》、《拂郎馬圖》、《雲山圖》、《賓州雲巢圖》、《聖井山圖》及《雲松圖》等，他還用商琦法寫《江南秋思圖》，當時曾有人題詩道：「三年別卻釣魚磯，畫看新圖夜夢歸」[14]，說明這位蒙古道士之作，很有感人力量。又傳張彥輔另有花鳥作品，惜已流傳海外。

張彥輔的《雲山圖》，還得到高麗名士李齊賢的稱讚。李在《和鄭愚谷題張彥輔「雲山圖」》中寫道：「……白雲靑山張道士，晚出便欲誇精工。萬壑千峰在咫尺，難得眼力子細窺。忽驚森羅移我側，安得變化遊其中？濯足淸溪弄明月，振衣絕頂凌蒼穹。」這首詩，雖然沒有直言張畫

⑬郭有兩人：一，《圖繪寶鑑》載：郭畀（公元1280～1335年)字天賜，京口人。二，《雲煙過眼錄》載：郭天錫，字祐之，號北山。

⑭虞集《道園學古錄》卷三：「(張彥輔)爲其友天台徐中孚用商集賢家法,作《江南秋思圖》,東觀大隱蜀虞翁生爲賦此。」

元　張彥輔
棘竹幽禽圖

雲山如何精妙，但從這位朝鮮詩人所記的感受。可謂對畫讚美備至，詩人在詩中道，一忽兒感到「千峰在咫尺」，一忽兒又感到森羅萬象「移我側」，而且這些山川，都可以使讀者悠哉悠哉也「遊其中」，並從而獲得如張眞人那樣去「超脫人間」。張彥輔的山水，是一種「內營丘壑」的寫意，不是一種畫得工整的仙山樓閣。因此，張彥輔的畫，更博得當時南方文人的絕口叫好。

張彥輔畫有《棘竹幽禽圖》，雖屬花鳥題材，由於畫面開闊，有著自然風光的景趣。

李、郭傳派

董其昌於《畫禪室隨筆》中，曾有這樣一段話：「元季諸君子畫，唯兩派：一爲董源；一爲李成。成畫有郭河陽（熙）爲之佐，亦如源畫有

僧巨然爲之副也。然黃、倪、吳、王四大家，皆以董、巨起家，成名至今，只行海內。至如學李、郭者：朱澤民（德潤）、唐子華（棣）、姚彥卿俱爲前人蹊徑所壓，不能自立門戶」，實則如朱德潤、唐棣，雖有不逮「元四家」之處，但亦有其特長，所以特立一節，不只在用以評介朱、唐的藝術，更使我們明白，於「元四家」之外，在元代的山水畫家中，著實還有人才。

朱德潤

朱德潤（公元 1294～1365 年），字澤民，平江（今江蘇蘇州）人。才學過人，曾得到元仁宗和英宗的稱賞，官至鎮東行中書省儒學提舉（從五品），政治上失意後，才居家以詩、書、畫自遣，「杜門屏處，討論經籍，增益學業，不求聞達，垂三十年」，他這樣的生活，反而使他的「聲譽彌著」⑮。朱德潤進入仕途，得到趙孟頫的推薦，則在藝術上也不能不受到趙的影響。他的繪畫，得到高克恭、楊維楨、柯九思、倪瓚、王逢等的賞識。

朱德潤的山水，深得李、郭熙一路的精粹。倪瓚題其所作的「小景」，

元　朱德潤

秀野軒圖

⑮見周伯琦撰朱德潤的《墓誌銘》。

說他「朱君詩畫今稱絕，片紙斷縑人寶藏」。楊維楨甚至誇張的說他所畫「落筆奇」，「筆跡遠過李咸熙」。他的現存作品有《秀野軒圖》，紙本、淺設色。秀野軒爲元代著名文人周馳(聊城人，字景遠，號如是翁。曾遊學錢塘、餘杭。工書法)的讀書處。可見此畫爲實景。圖作平遠處理。畫出軒中有兩人對坐，當是一主一客，軒在叢樹間，環境幽靜，門前屋後，似乎都有清流。秀野軒，其名取「野得人而秀」意。軒在浙江餘杭山區，故其所作，確有江南山村的風味。該畫基本上運用墨彩，筆致既有郭熙之意，也有趙孟頫之法，雖以乾淡互用，但以濕筆爲主，畫中多作披麻點染，所以頗有蒼潤清逸之致。該畫作於至正二十四年（公元 1364 年），這時朱德潤的年紀也到七十又一了，也是朱氏於謝世前一年之作。

朱德潤的另一現存作品《林下鳴琴圖》，紙本、水墨，臺北故宮博物院藏。寫喬松之下，三人席地而坐，正如王逢所題：「三人琴會當高秋，衣冠鼎足坐松下」，水上有一漁舟，似聞琴聲，輕輕打槳而來。遠山側曠淡邈遠，清遠迷迷，景色極佳。這幅作品，如細細分析，尤其所畫喬松與其他雜樹，其寫枝如蟹爪的方法，全是李成、郭熙遺範。但其布局之爽朗，卻又出自澤民的新意。

唐棣

唐棣(公元 1296～1364 年)，字子華，浙江吳興人。他與朱德潤，都是元代中期以後的畫家。

唐棣出身儒生，早歲被稱爲「奇童」。與趙孟頫同鄉，所以曾遊趙氏之門，並得到趙氏的指點。

年輕的唐棣，曾得到當地郡守馬煦的賞識。當馬煦擢升爲刑部尚書，赴京上任時，把唐棣也帶去。隨後，唐棣能夠受元仁宗之命畫嘉熙殿，也是得到馬煦推薦的。由於唐畫壁稱旨，留在集賢院供職，但無官序。

元大都（今北京）是當時政治、經濟、文化的中心，像唐棣這樣的漢族儒生，在馬煦病逝，趙孟頫辭官回鄉後不久，他也離京南下，在邊遠地區做了幾任未入流的小官後，曾先後任儒學教授和地方上的巡檢。所謂「教授」，無非是州縣下屬的文職小官。所謂「巡檢」是維持地方治安

的小吏。在這期間，他曾與王淵等，參加過大集慶龍翔寺的畫壁。到了五十歲，唐棣遷官為徽州路休寧縣尹，五年任滿，他又被授遷婺州蘭溪知州，算是一躍而為「入流」五品的地方官。至至正十七年(公元 1358 年)，唐棣辭官歸吳興故里，自號其所居為「遁齋」，從此專意於書畫。

總之唐棣一生，基本上是一位業餘畫家，從政之餘，擠出時間來作畫。但能達到「其畫為人所貴重」⑯，確非易事。對此，黃溍在《唐子華詩集序》中作了評論。黃引荀子所言，「藝之至者不兩能」。然而唐棣卻是「兩能」者。詩人凌雲翰有一首詩，正好風趣的說明唐棣「從政又作畫」的狀況。凌詩云：「我識吳興唐子華，丹青一出便名家；抱琴童僕隨驢去，山縣今朝早放衙。」

唐棣的山水畫，一方面得到趙孟頫的指點，另一方面，他是規規矩矩地追隨北宋郭熙的體貌。他的作品，並不強調「有我」的表現，也不是藉「蕭條淡泊」、「閒和嚴靜」的意境來抒發一種山林隱逸之思。事實上，他在生活中，有過「退隱之念」，但始終「忙於案牘」與「人際四圍」。但是他的山水畫卻又是樂觀向上，對自然景物是作為冶情養性來對待的。有一定的高雅審美情趣，所以博得「時人所重」。有的山水畫，唐棣居然把「民俗」也帶進了畫裡，如其所作的《林蔭聚飲圖》，即是一例。

《林蔭聚飲圖》，絹本、設色，縱 141.1cm，橫 94.1cm。元統二年(公元 1334 年)作，現藏上海博物館。該圖於近景處，即於林蔭下，臨水和岸灘上，山民聚飲，各具其態，無異是一幅精妙的風俗畫。所繪樹木及遠景，顯然保留了郭熙的風範。

唐棣的另一件作品《霜浦歸漁圖》，亦絹本、設色，現藏臺北故宮博物院。此畫霜天秋爽之時，岸邊溪岸，漁父捕漁而歸。在這幅作品中，雖以所畫喬木秋林為主體，但是這三個漁父，起到點題點景作用，令人看了，意趣倍增。雖然可以作為山水畫來看待，卻又是一幅表現風土人情，富有生活氣息的風俗畫。該畫所繪喬木，用筆嚴慎，勾枝點葉，俯仰呼應，枯榮交搭，都無苟且，在畫法上，全是從郭熙中來，尤其畫樹

⑯見楊翮《佩玉齋類稿》卷七。

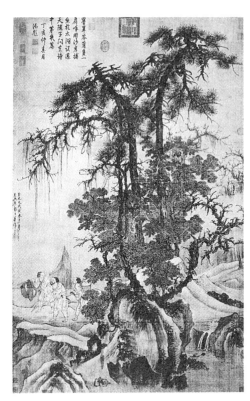

元　唐棣

霜浦歸漁圖

枝的蟹爪、鹿角形態，以及坡岸的「宿白」與「堂奧」更是明顯。明董其昌一再地說，元季「宗郭熙者爲唐子華」。從唐棣現存其他山水畫中都可以形象地了解到，但是在皴擦上，唐棣另下功夫，有著一定的獨創。

文采風流

　　本段固然評介的是曹知白這位山水畫家。但是，本段的用意卻在於通過談曹知白，從而說明歷史上的書畫家向有雅集之好的情況。如所謂「春秋佳日，無過上巳重陽。朋友多情，正合高談痛飲⋯⋯」。如果作爲單純的論曹知白，可以把它擱在前面「李、郭傳派」這一段，與朱德潤、唐棣一起共論之。因爲就畫風言，曹知白的山水，向來論者如倪瓚及明之董其昌、陳繼儒、何良俊等，無不認爲他是「法李成」，「師郭熙」，或

認爲「師法李、郭而有自意」。事實確也如此，若讀其現存作品如《溪山泛艇圖》、《群山雪霽圖》及《松林平遠》等，都是筆墨疏秀，有著李、郭的遺風。不過，畢竟這位「喜淸淨」的雲西先生，由於常「傲風煙」，又常在「斟酌古法」，所以落筆之時，仍然漾溢著他的那種審美情思。

曹知白（公元 1272～1355 年），字貞素，號雲西，華亭（今上海市松江）人。在仕途上，他沒有什麼，只任昆山縣教諭，而且不久就辭去。但是家富有。在元代的中晚期，向傳「浙西」有三士，即三位以招徠賓客而聞名的大地主，一位是無錫的倪瓚（雲林），一位是昆山的顧瑛（阿瑛），再一位便是華亭（松江）的曹知白。

由於富有，曹知白的家築有規模龐大的雅致庭園。園中有樓閣，有水榭，花木竹石間有軒，又疊石爲山，山上有亭，掘溝爲通渠，水上有各式的木、石橋。園中種竹，種松，種梅，當然還有其他花卉。陶宗儀在《南村詩集》（卷一）中，有一首《曹氏園池行》長詩，計四十韻，詳

元　曹知白
寒林圖

敍了園中諸景，以及樓閣的名稱，按陶詩所記，曹氏園池的堂名、齋名，多不勝舉，如「厚德」、「玉照」、「求志」、「遺安」皆堂名，有「玄虛」、「淡然」、「自立」、「止」皆齋名，「聽春雨」爲樓名，「素」、「捫虱」爲軒名，尚有「雲中春」爲閣名，「受朵雪」爲洞名，又有「楚湧」、「媛香」、「晉逸」、「花竹間」爲亭名。而且都有出處，或按實景而命名，如一座名拱橋，稱「躡虹」，一座近水梅軒，題曰「清淺」，可謂雅極。

當時曹知白有意結交文人，文人們也願意與曹氏交往。據有關零星的記載與有關詩文的反映，曹家來客雅集，最多時達到四、五十人，少則二、三知友。這些來客，凡飲茶論詩，必在清淺軒。有客一時興起，欲研硯揮毫，必在聽春雨樓，斯時清風徐來，竹影婆娑，或聞鳥語流水聲，主賓忘卻一切雜念，安有不樂陶陶於園池中。有些客人，不是吟詩，便操七弦，或吹橫笛，有的讀《易》，談玄，有的撒竹寫梅，若有客展咫尺紙，而收千峰於其上，不只是主人會心鼓掌，他的童僕⑰也會在旁作適時助興。主人「醉即漫歌江左諸賢詩詞」。或放筆作畫，「掀髯長嘯，人莫窺其際也」。畫畢，客人奮臂爲之詩詞題跋……何況這個主人富收藏，「所蓄書數千萬卷，法書墨跡數十百卷」，在那時，遇到天氣晴和，主人必懸掛名軸，舒展佳卷，主賓不只是爲了鑑定眞僞，一定還要討論筆墨，如此一來，這種活動，都能促使書畫家的多方長進，所以黃公望在八十一歲那年給曹知白的《山水》軸題跋時便說：「雲老與僕年相若⑱，執筆濡墨，既有年矣，老而益進……至於韻度清越，則此翁當獨步也。」黃公望所言曹氏的「老而益進」，這與曹過這種書畫雅賞的生活是有密切相關的。

當時南方文人與曹知白的交往，或在曹氏庭園作書畫詩酒活動的，有如趙孟頫、鄧文原、黃公望、倪瓚、虞集、李文簡、張雨、王蒙、楊

⑰據楊仲弘詩注，曹知白有僕名凌仁，「善畫蘭竹亦清絕」。

⑱曹生於公元 1272 年，黃生於 1269 年，黃公望比曹知白年長三歲，故云「年相若」。

維楨、王冕等，可能還有梅花道人吳鎮。不能不謂之極一時之盛。雖然，這是一家的活動，但是這種活動，在促進書畫的發展是積極的，其在文藝思想上的相互影響也是不可低估的。這種活動，在歷史上有過，如北宋王詵家的西園雅集，還成為文壇佳話，而到了明清，已在一部分士大夫的文化生活中成為風氣，這種風氣是值得文人重視而保持。

界畫工整

王振鵬(生卒未詳)，字朋梅，永嘉(今屬溫州)人。因畫藝受知於元仁宗愛育黎拔力，「賜號孤雲處士」[19]。曾入祕書監，一度成為宮廷畫家。虞集在所撰《王知州墓誌銘》與《跋「大安閣圖」》中，記其事略，更有許有壬於《至正集‧卷八‧送界畫林一清赴台州》中，當談及界畫特點及永嘉界畫家林一清時，又帶出皇慶間的王振鵬。實則王振鵬在元代界畫畫家中是佼佼者。王振鵬尚善人物畫。

界畫樓閣，隋唐已成專藝。至宋元發達。陶宗儀《輟耕錄》提到畫分十三科，其中即有「界畫樓臺」一科。湯垕於《論畫》中又說：「世俗論畫者，必曰畫有十三科，山水打頭，界畫打底，故人以界畫為易事，不知高下、低昂、文圓、曲直、遠近、凸凹、巧拙、纖粗，梓人匠氏有不能其妙者。況筆墨規尺，運思於繩楮之上，求合其法度準繩，此為至難。」而王振鵬所畫「運筆和墨，毫分縷析，左右高下，俯仰曲折，方圓平直，曲盡其體，而神氣飛動，不為法拘」[20]，就是說，王振鵬作界畫雖然嚴以準則，「分秒不逾越」，但是作為繪畫藝術(不是建築圖)來要求，他又能做到不是完全呆板地以「法拘」，所以能得到「神氣飛動」的效果。虞集的評論，可謂評在王振鵬界畫藝術的骨節眼上。

今所見王振鵬的流傳作品如《金明池龍舟競渡圖》、《阿房宮圖》等，其精妙確在於嚴以準則，卻又能「神氣飛動」，故能稱絕。

[19]夏文彥《圖繪寶鑑》卷五。
[20]虞集《道園學古錄》卷一九。

元　王振鵬

金明池龍舟競渡圖，局部

元　王振鵬

金明池龍舟競渡圖，局部

元　無款

龍舟奪標圖，局部

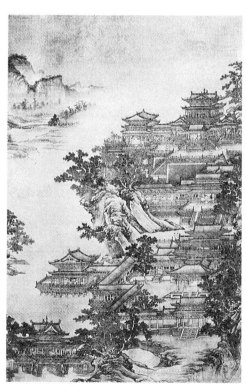

元　李容瑾

漢苑圖

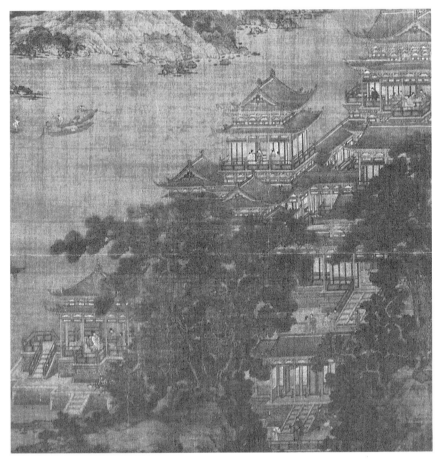

元　無款

滕王閣圖，局部

元代界畫畫家或兼善界畫者不乏其人，有如李容瑾和夏永，雖師承王振鵬而各有特點，今尚存李容瑾的《漢苑圖》，夏永的《滕王閣圖》等，其他如錢選、劉貫道，都能界畫，又如人物畫家朱玉，也善界畫。至於元代流傳下來而佚名的界畫如《醴泉清暑圖》等，這裡就不一一了。本節只是說，元代山水畫，雖以文人寫意為主，但是作為山水畫一格的界畫樓臺，仍然陣容可觀。

第三節　元代山水畫（下）

元季四家

　　黃公望、王蒙、倪瓚、吳鎮，被稱爲「元季四家」㉑，在山水畫上都有卓越的成就與極高的地位。尤其對近古山水畫的發展，起著很大的作用。他們有年齡上的差別，但在泰定初至至正十八年左右的三十年間，都處在同一個時代著。在生活境遇上，各有不同，但在畫學思想上，多有相通的地方。

黃公望

　　黃公望（公元1269～1355年），本姓陸，名堅，因出繼永嘉黃氏而改姓。字子久，號一峰，又號大癡、井西老人，常熟人㉒。曾充任「浙西憲吏」，據錢修《常熟縣志》說，這是「非其所好也」。後來，因「經理田糧」事獲罪㉓。又在京師時，加上與權豪不合，因此，有人藉張閭奪民田之事，牽累於他，竟於廷祐二年（公元1315年），遭受監禁。此時黃公望四十七歲，出獄時間，記載皆不明確，可能還不到五十歲。

㉑「元季四家」，王世貞以趙孟頫、吳鎮、黃公望、王蒙爲「元四大家」，後來董其昌更趙孟頫爲倪瓚，自此皆從董說。

㉒公望里籍有四說：《杭州府志》、《無聲詩史》等書謂其富陽人；董其昌《畫禪室隨筆》謂其衢州人；《新元史·文苑傳》、《吳郡丹青志》等書謂其常熟人；陳善《杭州府志》謂「或曰徽州人」。

㉓見《錄鬼簿·黃子久傳》。

黃公望自入獄至出獄，是他一生爲人、爲藝重要的轉折點，黃公望獲釋後，不再爲吏，從此入道、隱居、遨遊。

天曆間，黃公望與倪瓚同年入道。黃公望隱居之地，除了他的家鄉虞山之外，一度居杭州南山的筲箕泉，築庵其間。與他的次子德宏同住一段辰光。筲箕泉，今稱筲箕灣，在西湖西南面，位於赤山埠之西北，法相寺之南，在當時，附近還有高麗寺。筲箕泉是一坡地，三面環山，成凹形。該地多泉水。坡地上之山，北曰兎兒山，山形似兎，山間有怪石矗立，景色深幽。南曰月沈山，山上樹木葱蘢。黃公望之庵早已蕩然無存。故其確切位置，尚待進一步查考㉔。鄭洪有詩《題黃子久畫》，鄭詩道：「筲箕泉上靑松樹，猶復當年白版扉。」又卞永譽撰《式古堂書畫彙考》，內記黃公望自己畫有《筲箕泉圖》，惜此畫今亦不可復見。只是今據實地觀察，當年西湖南山的筲箕泉（即筲箕灣，或箕泉），不啻爲元、明高隱者的難得勝地。

黃公望五十之後，甘於寂寞，抱著「坐看鳥爭林」㉕的態度，放浪於江湖間，以詩酒自娛。一度在松江賣卜，當然也去曹知白的庭園作客。雅集之時，極一時之樂。

黃公望通音律，長詞短曲，落筆即成。至於專心於山水畫的創作，當然在出獄以後的歲月了。

黃公望的山水畫，人們都以爲有虞山、富春山的特色，夏文彦《圖繪寶鑑》記其「探閱虞山朝暮之變幻，四時陰霧之氣運，得之於心而形於畫」。郟倫逵在《虞山畫志》中說：公望「山水師董、巨兩家，刻劃虞山景象，著淺絳色。元季四大家之冠」。郟還說：「余家有子久《層岩迭

㉔此據 1984 年春調查，當時邀請當地久居的老鄉及基建勘察人員多人，費時一天半，走了筲箕灣周圍各處。總之，如欲再訪黃公望舊庵遺址，現在應以花家山賓館爲基點，然後四散尋訪。

㉕黃公望自題《雨岩仙觀圖》云：「道書攤未讀，坐看鳥爭林。」

嶂》軸，林木蒼秀，山頭多礬石，是披麻皴而兼劈斧者，絕似虞山劍門奇險景。」黃公望久居江南，他的山水畫素材，就來自這些山水勝處。當其居富春江時，凡領略江山釣灘之勝，沒有不帶紙筆而作速寫模記。他重視形象的筆錄，在《山水訣》中，他提到「皮袋中，置描筆在內，或於好景處，見樹有怪異，便當模寫記之」。他的這種用功勤奮，正是使他所畫千岩千壑，「愈出愈奇」的一個重要因素。他的畫友倪瓚學畫時也如此，倪瓚自題畫作中說：「郊行及城遊，物物歸畫笥。」公望居富春，卻是「樹樹歸畫囊」。故其所畫，評者以為「一樹有一姿」。黃公望現存的《九峰雪霽圖》，正是黃公望以洗練的手法，充分地表現了雪山的潔淨而

元　黃公望

九峰雪霽圖

又錯落的狀貌。這幅作品，筆墨不多，表達的意境，非常深遠。畫山上小樹，所用之筆，作「竹根、花鬚」的收尾，技法精到，巧妙地表現了層疊雪山上的蕭瑟寒林。對於畫山、畫樹，在他的《山水訣》中都作了詳盡的分析與研討。他強調畫樹要表現出樹的「身份」，所謂樹的「身份」，便是各種樹的性質及其在不同季節的變化，有如人的不同狀貌與精神特徵。《九峰雪霽圖》的寒林，他用一簇簇的焦墨道子來表現出這些樹木應具的「身份」，「畫工善得丹青理」。黃公望確是一位對於丹青道理的「善得」者。

元　黃公望

九珠峰翠圖

黃公望的作品，流傳至今的不少，有《富春山居圖》、《雨岩仙觀圖》、《天池石壁圖》、《陡壑密林圖》、《快雪時晴圖》、《秋山幽寂圖》等，其中《富春山居圖》，尤爲著名㉖。《富春山居圖》（無用本）作於至正七年（公元 1347 年），高 31.8cm，現存兩段相加長爲 691.3cm ㉗。這時作者年近八十，爲了更好地描寫這幅畫，他常常「雲遊在外」，並對當地山川作了細細的觀察與揣摩。他在題畫中說，此畫三、四年未得完備。王原祁在《麓臺題畫稿》中提到此畫，說黃公望「經營七年而成」。還說：「想其吮毫揮筆時，神與心會，心與氣合。行乎不得行，止乎不得止，絕無求工求奇之意，而工處奇處斐然於筆墨之外，幾百年來，神采煥然。」這是受黃公望影響的士大夫畫家，對黃公望創作的一種入微的分析與高度評價。

《富春山居圖》卷，寫富春江一帶秋初景色，峰巒坡石，多有起伏變化，雲樹蒼蒼，疏密有致。其間有村落，有平坡，有亭臺，有漁舟，有小橋，並寫出平沙及溪山深遠處的飛泉，描寫豐富，正是「景隨人遷，人隨景移」，達到了步步可觀的藝術效果。此卷用筆俐落，平林一帶叢樹，打上點子葉。高崖峻壑，則用大披麻皴。不少地方，取法董源的《夏山圖》而又自變法。這幅作品，在元代的文人畫中，是一幅出色的實地山水的概括。

黃公望另有《浮嵐暖翠圖》，亦寫富春江風物。清順治間，朱竹垞在山陰縣衙中看到，竟說自己「恍如坐我富春江上，渾忘身之在官舍也」。

㉖此卷曾爲沈周所藏，至萬曆爲董其昌所得。後爲吳之矩收藏，之矩傳給兒子問卿。順治間，問卿將死，欲燒此卷給自己殉葬，幸得他的姪兒吳子文從火裡掄救出來，方免於難，但前面已燒去數尺。從此這卷畫分兩段。前一小段，今藏浙江博物館，後一段，藏臺北故宮博物院。

㉗前段（藏浙江）長爲 54.4cm，後段（藏臺灣）長爲 636.9cm，如果把殘毀部分的長度估計進去，則此卷全長約 850cm。

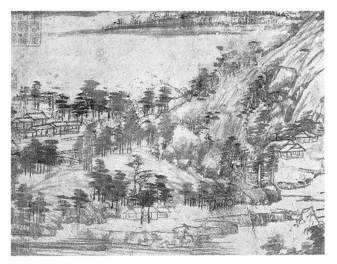

元 黃公望

富春山居圖，局部

（無用本，浙江博物館所藏前段局部）

元 黃公望

富春山居圖，局部

（無用本，臺北故宮博物院所藏後段局部）

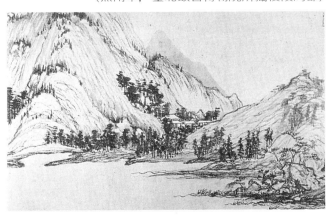

說明他畫山水，給人以強烈的感染力。

　　對於《富春山居圖》，若有人硬要問，畫的是富春江哪一帶風光，這就難以回答，因為這是不可能對得上富春江兩岸每個山頭的。如果說「無有似處」，卻又是無人不道畫的正如富春江之美。所以只好說，《富春山

居圖》對於富春江是「不似之似似之」。關於這個問題，倘以就實而論，這裡錄本人《富春江上畫中行》㉘中一段，作爲好事者或研究者的參考：

　　《富春山居圖》畫的地方，基本上是在富陽。所畫富春江的兩岸，有可能起自富陽城東的株林塢、廟山塢一帶。這卷畫的前段，即今浙江博物館收藏的一段，所畫山形、氣勢，與這些地方的風煙，令人愈看愈對路。又前人提到這卷畫的起手有「平沙五尺餘」，這在株林塢南邊的小里江，至今也可以見到平沙之景，或者在東洲，同樣可以獲睹江上的平沙。再就是從富陽城沿江向西南，及至太平、三山、中埠和長山衖。值得注意的，在這卷畫的中部，畫一座座的山，有如舞鳳展翅，飛向深巒。而又山勢斜落，穹岫迷密，正所謂「丘壑奔騰」。這部分畫境，在中埠，或在湯家埠的後山都能看到它的依據。尤其在夕陽西沈之際，山皴分明，山上礐石纍纍，更如子久的筆墨。這卷畫至此，畫家似乎又順江東轉向富陽，再自富陽沿江向東，畫至今之新沙至里山一帶而出口。細察位置環境，它的起手與桐廬無關，它的結尾與錢塘江也無關。我之所以這樣理解，不只憑畫卷與眞景大體吻合來判斷，也還根據一些記載與口碑來推理。我在《黃大癡的「癡」及其他》一文（載《上海博物館集刊》建館三十五週年特輯）中，有過這樣的闡述：

　　黃公望在富春江時，住過太平村，也到過隔江的三山村，據說在株林塢下塌的時間較長。株林塢爲江南富有詩情畫意的山村水鄉，離富陽十五華里，村子背靠山，前臨江，山巒多變化，故多丘壑。臨江有坡地，竹樹簇集其間，常有飛鳥穿林。黃公望在自題《秋山招隱圖》中，提到他在富春山「構一堂於

其間，每於春秋時焚香煮茗，遊焉息焉」，還說「當晨嵐夕照，月色當窗，或登眺，或憑欄，不知身世在塵寰矣」！而且在這個隱居處，自題匾額曰「小洞天」。這個「小洞天」是否在株林塢，固然不能確定，但在富春江有黃公望的隱居之地是無疑的了。在株林塢西面的大嶺，黃公望爲邵亨貞所作的《富春大嶺圖》描繪的便是這一帶的景色大略。總之，黃公望畫這卷山水圖，它的取景構思是迂迴的，而置陳布勢卻又是落在平面橫線上。這卷畫的取景範圍爲「Ｖ」形，當在研硯揮毫時，便將「Ｖ」形拉直而成橫線，致成爲長長的畫卷。

黃公望的山水，其格有二：一作淺絳色，山關多礬石，筆勢雄偉；一作水墨，皴紋較少，筆意簡遠逸邁。這個作風，也正是黃公望有別於王、倪、吳三家的地方。

王蒙

王蒙（公元 1301～1385 年）㉙，字叔明（一作叔銘），號黃鶴山樵或黃鶴樵者，又自稱香光居士，浙江吳興人。元末，做過清閒的「理問」小官，惠宗至元間，隱居黃鶴山，還以此爲號。黃鶴山，在今之餘杭星橋鄉，與超山海雲洞南北遙對。山下原有佛日院，宋時蘇軾、秦觀、黃庭堅等

㉙王蒙生年，有兩說：一說武宗至大元年（公元
1308 年），不知何據。一說成宗大德五年（公元
1301 年）。後說有兩事可佐證：第一，公元
1301 年，趙孟頫爲四十八歲，有得外孫的記
載，蒙爲其外孫，或即以此爲依據。第二，
有一幅被標爲王蒙畫的《青山白雲圖》，其上
題款云：「丁丑（公元 1337 年）三月五日，居
荊村……余年四十未過」等語（詳潘天壽、王伯
敏合著之《黃公望與王蒙》）。

均曾來遊。山寺附近原有渥窪泉、凌煙臺、龍倉洞、眞珠塢等勝蹟㉚。當時王蒙所居之處，名曰「白蓮精舍」，那時王蒙的年紀還不到四十歲，竟是芒鞋竹杖，漫步於山徑。天氣晴朗，臥青山、望白雲，天陰有霧，默坐窗前而觀「山嵐氤氳之變幻」。王蒙可以讀《易》終日，也可以與老農長談至夜闌。山花爛漫之時，他坐於花竹之旁呼翠羽。或者心隨出岫之雲，「飄忽於靑空」。這位畫家，就是這樣的生活，這樣的心態，這樣的興趣，在這黃鶴山中度過了三十個春秋。所以他在四十歲以後的作品，都是以他的那樣生活感受作爲抒寫山川的基礎。

元亡時，他接受朋友的勸告，拋開了隱居生活。洪武初，出任泰安知州。曾「面泰山作畫」㉛，不久以胡惟庸案所累，「坐事被逮」㉜，死在獄中。

王蒙敏於文，頃刻數千言可就，「不尙矩度」，有他自己的風格。他學畫，從少受外祖父趙孟頫的影響。及長，與黃公望、倪瓚交往，他們之間，都有相互影響的地方。王蒙曾經「掃室焚香」，請黃公望來，並出所畫求敎。黃細看之後，便在王蒙的畫上「加添數筆」。王蒙也曾與陳惟寅「斟酌畫《岱宗密雪圖》」，說是「雪處以粉筆夾小竹弓彈之，得飛舞之態」㉝。

王蒙山水，山色蒼茫，鬱然深秀。他的用筆熟練，正所謂「縱橫離奇，莫辨端倪」。

他畫的《靑卞隱居圖》、《夏日山居圖》、《春山讀書圖》、《谷口春耕圖》等，都顯露出他在構思以至筆墨上的精到，而且這些作品，也可以

㉚清《仁和縣志》載：此山「高萬餘丈，顛有龍池」，「山之腰有黃鶴仙洞」。1990 年出版的《餘杭縣志》：「黃鶴山」，「相傳仙人王子安乘鶴過此，故名」，山上「並有唐松、宋松數棵及成片桃李，現均廢」。

㉛明徐沁《明畫錄》卷二。

㉜《明史·卷二八五·列傳一七三》。

㉝清方薰《山靜居論畫山水》。

用來代表他的藝術風格。

《青卞隱居圖》，紙本、水墨，縱 140.6cm，橫 42.2cm，現藏於上海博物館。該圖作於至正二十六年（公元 1366 年），那時他還住黃鶴山，這卻是畫他自己的家山，王蒙早有感受，遂作此圖以為寄意。董其昌譽為「天下第一」。

王蒙所畫的卞山，在今之湖州市西北十五公里的龍溪鄉㉞。又名弁山。其上有三岩，即碧岩、秀岩和雲岩，以碧岩的景色為佳，次則秀岩。雲岩多霧，不是大晴天，很難窺見其真面目。下有玲瓏山，有石壁如嵌空。卞山向南一面，風景平平，向北一面，多有丘壑，風景不凡，岩石變化多，山嵺幽深，且有飛瀑，王蒙所畫，當是卞山向北之山景。

卞山在浙西為名山，趙孟頫詩中提到的「何當便理歸歸棹，呼酒登樓看卞山」，詩中的這個卞山，即指此山。趙所謂登樓看的卞山，其實到了湖州市郊的三天門，便能看到卞山的大略。至明代，董其昌曾泊舟卞山下，認為只有王蒙才有本領「為此山傳神寫照」。在這幅畫上，千崖萬壑，林木幽深，寫出卞山自山麓而至山頂有大貌，突出雲岩。在表現方法上，有以淡墨而後施濃墨，有以濕筆而後用乾皴，山頭打點，亂而不亂，方法極多。山上樹木，用筆簡而不繁，但表現出茂密蒼鬱。全局不多渲染，其深處，只以緊密的皴擦為之。畫的章法，亦極別致。所畫隱居草廬數間，堂內有倚床抱膝的隱士，草廬的位置畫在左邊一角，極具幽致。畫面密而不塞，實中有虛，有深遠的空間感。王蒙用筆，錢杜總結他有兩種方法，一是為世所傳的解索皴，另一是「淡墨勾石骨，純以焦墨擦，使石中絕無餘地，再加以破點，望之鬱然深秀」。其實，這兩種方法，常在一幅作品中並用。如所畫《春山讀書圖》、《葛稚川移居圖》，

㉞卞山，屬天目山脈，至湖州，陡然高聳。如登山，一面可極目太湖，一面可俯瞰湖州市區，卞山今無建築，山上多樹，有松、杉、銀杏、梧桐，且多竹林。山麓有山蘭，當地以為名貴。卞山遠看雄偉，近看峻險。

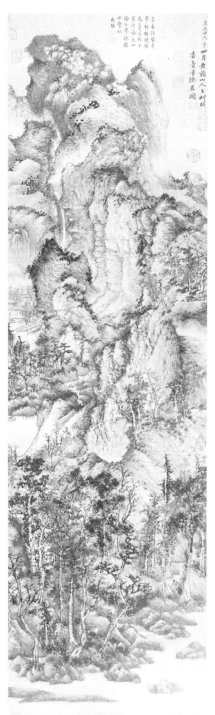

元　王蒙
青卞隱居圖

元　王蒙
青卞隱居圖，局部

元　王蒙
春山讀書圖

都有這兩種畫法兼用之妙。他在山水畫上的皴擦渲染，評者以爲用墨得巨然法，用筆從郭熙卷雲皴中化出，所以能縱逸多姿。尤其在完工之前的點苔，蒼蒼茫茫，爲當時他家所不及。有用長麻皮皴，如行書草隸，到了晚年，愈見功力。他自己也曾說「老來漸覺筆頭迂，寫畫如同寫篆書」。倪瓚曾在他的作品中題著：「叔明筆力能扛鼎，五百年來無此君。」當時的山水畫家中，論筆墨上的功力，確是很難與他匹敵的。

王蒙山水畫的獨特處，還在於喜歡表現江南溪山林木的潤濕感。他賦予山水的這種感覺，也正是有別於黃公望與倪瓚所畫的特點。他的又一個獨特處，就是畫得密、畫得滿，如其爲日章所作的《具區林屋圖》，全局幾無空白，使人仍然感到畫面清新，洞壑玲瓏，秋林絢爛，畫面密而不塞，滿而不悶，這是畫家在畫面上，有趣地製造了滿、密的矛盾，而又妥善地解決了悶、塞的矛盾，這也是王蒙在繪畫表現上有別於黃公望與倪瓚處。

王蒙與倪瓚的畫風雖然不同，但兩人卻合畫過《松溪觀瀑圖》。

倪瓚

倪瓚（公元 1301～1374 年），字泰宇，後字元鎮，號雲林子、荊蠻民、幻霞子、東海農、無住庵主、莆閒仙卿、絕聽子、曲全叟、淨名居士、滄海漫士、朱陽館主及懶瓚、東海瓚、奚元朗等[35]，常州無錫人。家富厚，自建園林，築「清閟閣」幽靜之至，唯聞鳥聲。書畫文物，皆藏於閣中。青壯年過著讀書作畫的安逸生活。他在《述畫詩》中提到「閉戶讀史書，出門求友生」。他曾研求佛學，焚香參禪，又曾入玄文館學道。他在詩中自述：「嗟餘百歲強半過，欲借玄窗學靜禪。」在當時社會中，像他這樣的爲人，被稱爲「高士」，在士大夫畫家中，無疑是一個代表者。

[35]倪瓚別號，過去容庚作過考證。近郝家林《倪雲林別號考》（香港《大公報》1994 年 8 月 12 日藝林），計錄雲林別號有二十七個之多，在古代畫家中，可謂別號最多者。

至晚年，他的出世思想加劇，便賣去家廬田產，抱著「不事富貴事作詩」的態度，想盡量擺脫世事對他的干擾。不久，各地人民起義，另一方面，他又無法應付官租，在這種種的原因促使下，他索性棄家遁跡，「扁舟箬笠，往來湖泖間」，如此生活，竟有二十年之久。不免「覽時多評論，白眼視俗物」，他也哀嘆自己生活的變化，「昔日揮金豪俠，今日苦行頭陀」，但是，也就在這個時期，他更專心於畫事，在山水畫方面，作出了極大的努力。

倪瓚生活於太湖和松江三泖附近的江南水鄉，這些地方，是他畫題的主要內容。他的畫法，受到董源的影響極大。他的布局，往往近景是平坡，上有竹樹，其間有茅屋或是幽亭，中景是一片平靜的水，遠景是坡岸，其上或有起伏的山巒，章法極簡，筆墨無多，意境幽深，做到「疏而不簡」、「簡而不漏」的長處。他的用筆極精，畫得少而不少。董其昌曾說：「作雲林畫須用側筆，有輕有重，不得用圓筆，其佳處在筆法秀峭耳。」㊱倪瓚常用乾筆皴擦，特別是他的折帶皴，最為別致，也最有特點。有的作品，在明潔的水墨中，用上乾而毛棘的「渴筆」，俐落而有變化，為一般畫家所不及。

概括的說，倪瓚的山水畫，具有空疏美。換言之，空疏美亦即倪畫的成就。倪的畫，空中有靈氣；疏得有秀氣。他的這種空疏景色，是象外之美。畫家於象外寫之，觀者於象外得之。繪畫上的這種空疏，如撫琴者得弦外之音，吟詩者得言外之境，因為藝術的審美境界是無限廣闊的。

讀倪瓚的畫，可以看到倪在畫面上所留空白，有的占畫面的二分之一，有的甚至占三分之二，換言之，畫面只有三分之一處，才有倪瓚的筆墨，所以倪畫的疏秀空靈，其特點非常明顯。

一種是，不畫遠景，壓低中景，使此畫集中，畫面空出一大片。倪贈周遜學的《出硯寒松圖》，以及《秋林野興圖》、《松林亭子圖》等皆如此。

㊱見《畫禪室隨筆》。

元　倪瓚

怪石叢篁圖

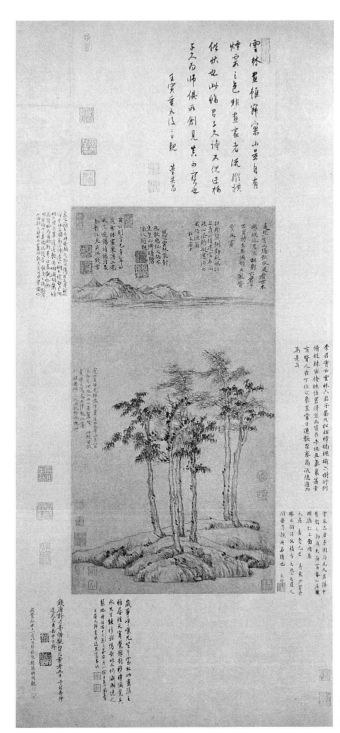

元　倪瓚

六君子圖

二種是，取中景的一部分，不及其餘。其所作如《岸南雙樹圖》、《疏林竹石圖》、《筠石齊柯圖》等皆如此。

三種是，取近景和遠景，捨中景，使畫面中間部分空靈。這是最能代表倪畫的山水章法，其所作《漁莊秋霽圖》、《紫芝山房圖》、《六君子圖》等，無不如此。

四種是，將近景、中景的樹、石集中，並於密處求疏，使人感到畫面豐富，但又不失爲空疏。其所作《虞山林壑圖》，《容膝齋圖》、《溪亭秋色圖》及《西林禪室圖》等皆如此。

再一種是，如其所作《雨後空林》等，畫得較滿。近、中、遠景都入畫。這種表現，當是倪瓚個別作品的章法。繪畫藝術表現出它的美，固然有它的多種內涵。但是繪畫作爲一種可視藝術，形式對於畫面的美醜，產生重要作用。細看倪畫山水，就因爲在畫面上空得好，疏得好；空得適宜，疏得適當，才給觀衆以美的形式感。

前面提到的倪畫《漁莊秋霽圖》，紙本、水墨，高96.1cm，闊46.9cm，現藏上海博物館。爲倪瓚年五十五歲時所作。這幅畫作好後，過了十八年才題上詩跋，想見倪瓚當初成品時，畫中既不取中景，又未題字，則畫面的空疏，可想而知，他的這種空疏表現，由於在藝術上達到「不空也不疏」的效果，所以使讀此畫者，竟「對雲山野水」，產生一種「無限之思」。倪瓚的這幅山水作品，不妨與王蒙的山水作品作比較。如前面提到王蒙畫的《具區林屋圖》、《靑卞隱居圖》、《深林疊嶂圖》，以及《太白山圖》卷等，都是千筆萬筆，茂密蒼鬱之至。但是茂密而不悶，蒼鬱而不塞，而且在滿密之中富有變化，以至密到「入內有壑」，攬勝無窮。畫，以空疏可以取美，以滿密同樣可以取勝。我們若將倪畫作「計白當黑」的反證㊲，當知倪畫與王蒙所畫，在形式感上，明顯地產生了「黑白互變」的並美效果。所以在古代詩文評論中，有的竟說倪瓚畫不疏，如汪士愼詩云：「淸閟閣主閒來筆，一紙江天無處疏。」評王蒙的山水，奚岡

㊲詳見王伯敏撰《倪雲林的空疏美》（《新美術》1995年第1期）。

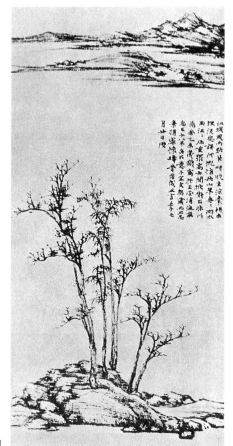

元　倪瓚

漁莊秋霽圖

寫詩，居然說：「誰道叔明畫不疏，崖前走馬且通風。」可知繪畫藝術，到了能引起人們共鳴時，它必將被人們的審美感溶化了。到了這個時候，還分什麼黑與白，還辨什麼疏與密；就是說，到了這個時候，要麼在讀者的悅目稱心中平靜下來；要麼在讀者心中掀起千尺波濤，激動無似，只不過倪畫山水，給人們的反映，則是屬於前者而已。

　　再就是，倪瓚的山水畫善於「捨中景」。倪瓚的這種表現，是中國古代畫家對透視作特殊處理的一種特殊手法。畫家發揮主觀能動性，突破空間在畫面上的局限，成為東方風景畫獨到的一種形式。中國傳統山水畫的遠近法，通常分近景、中景和遠景。可是如倪瓚山水畫中的有些作

品，大膽地捨去中景，而從「近景」直接跳躍到「遠景」。這種「捨棄」，它不是捨棄一棵樹，一塊石，而是大刀闊斧地捨棄「一個空間」。在歷史上，雖然不是倪瓚所獨有，比倪瓚稍早的南宋馬遠、夏珪的「一角」、「半邊」山水，就具有這種「空間跳躍式」的處理特點。這樣的處理結果，畫面空闊了，使有限的畫面，顯得無限的廣闊和十分乾脆的空疏。畫家把畫面上的空，有時又當作一種「實」，傾注自己生命中可貴的神思於其上，使「有限」的「空」，成爲無限的空，又使其在無限的空中見到它的「充實」。

倪瓚與王蒙的繪畫表現，最明顯的不同，倪是疏，王是密。倪以蕭疏見長，王以茂密取勝。這兩種畫法，在明清時得到同樣的發展。

元四家中，倪瓚在士大夫的心目中地位最高，他的畫到了明代，「江南人家以有無爲清濁」，清人在《一峰道人遺集序》中直言不諱，「元代人才，雖不若趙宋之盛，而高士特著，高士之中，首推倪黃」。所以在明清畫家中，倪瓚的詩、文、書、畫，都受到了極大的重視。

吳鎮

吳鎮(公元 1280～1354 年)，字仲圭，性愛梅花，自號梅花道人，也自稱梅沙彌和梅花和尚，浙江嘉興魏塘鎮人。或自稱「老書生」㊳。性情孤峭，中年一度杜門隱居，家貧寒，以賣卜爲生。

值得注意的，吳鎮旣自認是「老書生」，但又自稱「道人」，更自號「和尚」。至正十二年(公元 1352 年)九月，他畫《漁父圖》，居然款署「梅花道人書於武塘慈雲之僧舍」。此即道人活動於僧舍，無異倪瓚於「玄窗下參禪」。也如楊維楨於「叢林蘭若（僧舍）」裡「讀易論道」。

在元代，如吳鎮那樣的亦道亦佛，並非個別的現象，形成這種思想作風的重要原因，即由於在特定的封建社會中所產生的一種「儒家道釋觀」。

㊳吳自題《墨竹圖》詩，內有句云：「若有時人問誰筆，橡林一個老書生。」

第七章　元代的繪畫

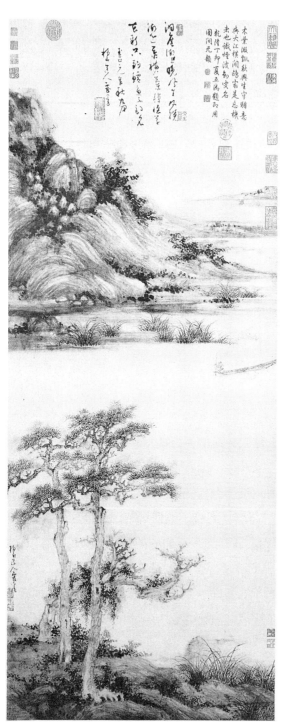

元　吳鎮

洞庭漁隱圖

儒家道釋觀的表現，具有一種哲理性的內涵。反映在生活行止中，雖然不屬「異端」，但不尋常。吳鎮也好，倪雲林也好，便是黃公望也好，如果用形象化作比喻來描繪他們——身穿儒服，頭戴道冠，手拄錫杖的「超然」者。綜觀吳鎮的一生，「儒爲本」，「道爲用」，後來進一步求「空門」，因此建「和尚之塔」㊲爲自壽。

吳鎮山水畫另有一種生面。惲南田曾說：「梅花庵主與一峰老人同學董源、巨然，吳尚沈鬱，黃貴蕭散，兩家神趣不同，而各盡其妙。」但在當時，吳鎮的繪畫是不被人看重的。董其昌在《容臺集》中有一段記述：

> 吳仲圭本與盛子昭比門而居，四方以金帛求子昭畫者甚衆，而仲圭之門闃然，妻子頗笑之。仲圭曰：二十年後不復樂。果如其言。盛雖工實有筆墨蹊徑，若非仲圭之蒼蒼莽莽有林下風氣，所謂氣韻非耶？

吳鎮有他的自信，雖窮而不以所畫媚世。即孫大雅所謂「爲人抗簡孤潔」㊵。現存山水作品有《雙檜圖》、《嘉禾八景圖》、《水村圖》、《漁父圖》等。《嘉禾八景》寫他自己家鄉嘉興的八處景色，其中第八段《武水幽瀾》，所畫「大勝塔」（泗洲塔），在嘉善東門外，至今猶存。是元人寫意畫中的寫生作品，圖中並有小字注出每個地名。這種辦法，宋畫已有，宋以前壁畫尤多，是個傳統。吳畫《漁父圖》有好多卷，皆天空水闊，幾隻漁舟活動於其間。隨意點染，意境或開闊、或幽深，頗多變化，既

㊲吳鎮之墓，在嘉善魏塘，吳鎮生前預題墓碑曰「梅花和尚之塔」。殘碑猶在；明萬曆天啓間重修吳鎮墓，墓前增一石碑，由邑令謝應祥署篆曰：「此畫隱吳仲圭高士之墓」，至今完好。

㊵《佩文齋書畫譜》卷五四引孫大雅《滄螺集》。

元　吳鎮

嘉禾八景圖，局部

元　吳鎮

蘆花寒雁圖，局部

畫出了「放歌蕩漾蘆花風」，又描繪出「一葉隨風萬里身」，寄以隱逸之意。

作爲吳鎮孤高隱逸思想反映的作品，還可以見於他的《松泉圖》。該圖紙本、水墨，縱 105.6cm，橫 31.7cm，現藏南京博物院。畫一蒼老的孤樹於其上，中部畫飛泉，下部有小雜樹，皆在迷霧之中。畫面雖沒有畫人，但通過對松樹與飛泉的如此配合，儼如有一種高士傲岸的氣度在畫中。此畫用筆堅實，尤其那種蒼茫荒率的畫風，更表現出松泉「一高一逸」的精神。此畫曾在民國初藏龐萊臣的虛齋。一次龐家雅集，衆人讀此畫，都認爲畫中的松樹，無異爲梅道人吳仲圭的自況，並作詩歌之。

吳鎮的繪畫，如前述其他三家一樣，對明清山水畫的影響極大。董其昌概括的說：「黃、倪、吳、王四大家，皆以董、巨起家成名，至今（按，迄至明，萬曆）只行海內。」清初吳歷評吳鎮所畫，「出新意於法度之中，寄妙理於豪放之外，渾然天成，五墨㊶齊備」。在元四家中，吳畫少用乾筆，充分發揮了水墨氤氳的特性而獲得「大有神氣」㊷的成就。

綜上所述，可知元代山水畫的發展與水墨畫風的形成，與元四家的這方面的努力有很大關係。換言之，元四家的水墨山水畫，也正是這一時期山水畫的代表。

元四家的爲人，講求「清高」。他們在既得利益的前提下，竭力擺脫世事對他們的約束。他們在思想意識上的共同之處，以儒學爲本，既學道又參禪。他們所交往的詩人、居士、高僧、道人，都是與世採取消極的態度，是「超然於物外」者。在生活上，願與「深山野水爲友」。對於臥青山、望白雲，有著極大興趣。前曾提到，中國古代的山水畫與道家

㊶這裡的「五墨」，蓋指淡墨、潑墨、破墨、積墨、焦墨。

㊷董其昌於《畫禪室隨筆》中有謂「吳仲圭大有神氣，黃子久特妙風格，王叔明奄有前規……獨雲林古淡天然」。

的思想有密切的關係。道家對人世間的許多變化，往往以自然界的許多變幻現象來解釋，因此，他們寄情於山水間，把自己的思想感情也融合於雲煙風物之中，「醉後揮毫寫山色，嵐霏雲氣淡無痕」(倪瓚題吳鎮山水畫)，或者是「墨池挹涓滴，寓我無邊春」(倪瓚題自畫)。當他們感到「塵土誰云樂，不堪冷熱情」的時候，也就取幽寂的山谷，蕭條的景色或者是飄忽的雲煙爲題材，來抒發自己的諸多感觸。正如楊維楨所說，這是一種「幽寂之山谷，合幽寂人之心」。「春林遠岫雲林畫，意態蕭然物外情」④③，他們的作品，儘管都有眞山眞水爲依據，但是，不論寫春景、秋意，或夏景、冬景，寫崇山峻嶺或淺汀平坡，總是給人以冷落，清淡或荒寒之感，追求一種「無人間煙火」的境界。多少寄有一種「自鳴清高」的思想。當然，他們在藝術上有一定的筆墨成就，正如石濤跋汪柳澗摹黃公望《江山無盡圖》卷中所說：「大癡、雲林、黃鶴山樵，一度直破古人。」對於他們在藝術上敢於直破古人創造精神，還是需要加以肯定的。總的來說，元四家及其他山水畫家如高克恭、朱德潤、方從義等，在近古繪畫史上有他們的局限之處，但應該肯定的，他們自有其貢獻的地方。尤其對明、清文人畫的發展，他們都起著較大的作用。

山水風格

幾種風格

元代山水畫，影響較大的是趙孟頫及「元四家」，但是，影響大，並不是唯一的，事實上在元代的山水畫，還有多種風格。便是某些畫家，一個人也有多種不同的風格表現。主要有如下幾種情況。

④③這是黃公望於至正二年十二月二十日題倪瓚
《春林遠岫》詩，畫由王蒙送去請黃題的。

(一)受唐代二李及南宋二趙影響者

如趙孟頫、錢選的青綠山水，但是趙、錢亦善水墨畫法。從元代整個山水畫發展來看，趙、錢還是個把青綠過渡到水墨的大膽嘗試者。

(二)繼米氏雲山一路者

如高克恭、方從義等所作，水墨渲染，煙雨蒼茫，兼採董源的畫法。

(三)發展董、巨，融化李、范一路者

如黃公望、王蒙、倪瓚、吳鎮等，他們在元代勢力最強，影響最大。這派畫風，力求情趣，或渴筆擦皴，水墨渲淡。或作淺絳設色，皆極一時之盛。具有這一派畫風的，還有如張遜、趙元、李士安、張中、李升、鄭禧等，不但師法董、巨，有的還受黃公望的影響。至明初，多有祖述。明代中葉之後，更受到士大夫畫家的推崇，連綿五百年(元至清代前期)而不輟。

(四)繼李、郭一路者

如朱德潤、唐棣、商琦、劉伯希等。不過這些畫家，亦兼取董、巨畫法，也有受趙孟頫影響的。

(五)繼馬、夏一路者

如孫君澤、盧師道、丁野夫、陳君佐、張遠等，所畫水墨蒼勁，山水皴法，多作斧劈。雖不受士大夫的極大重視，但這派畫法，代有繼承者。他們的畫風，與金末元初的北方畫家何澄自南宋院體中過渡下來的畫風自有相合之處。

(六)工界畫樓閣者

「工整其筆墨」，「左右高下，俯仰曲直，方圓平正，曲盡其作」，如王振鵬、李容瑾、夏永、朱玉等所作。

上述幾種情況，也是宋代之後，山水畫在發展變化中所出現的現象。

不同風格圖例

元代山水畫繼承發展圖例示意：

㈠受唐代二李及南宋二趙影響者

元　趙孟頫
秋郊飲馬圖

元　錢選
幽居圖，局部

㈡繼米氏雲山一路者

元　高克恭
春山晴雨圖，局部

㈢發展董、巨，融化李、范一路者

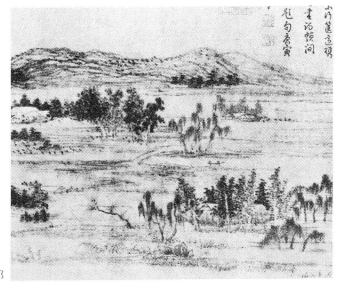

元　趙孟頫
水村圖，局部

元　黃公望

丹崖玉樹圖，局部

元　王蒙

秋山草堂圖，局部

元　倪瓚

虞山林壑圖，局部

元　吳鎮

漁父圖，局部

元　馬琬

春山清霽圖，局部

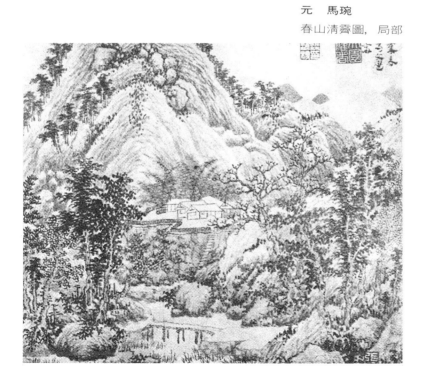

㈣繼李、郭一路者

元　唐棣

林蔭聚飲圖,
局部

元　朱德潤

林下鳴琴圖

元　張舜咨
古木飛泉圖，局部

㈤繼馬、夏一路者

元　孫君澤
荷亭消夏圖，
局部

㈥工界畫樓閣者

元　王振鵬

金明池龍舟競渡圖，局部

元　李容瑾

漢苑圖，局部

第四節　元代花鳥畫

　　隨著文人畫的發展，元代花鳥畫發生劇烈地變化，突出的標誌是墨花、墨禽興起與流行。這個時代，士大夫把佛、道的「出定」、「厭求」、「無爲」觀念滲透到美學思想上，對待藝術，要求自然，不假雕飾。他們取法於淸淡的水墨寫意，追求「以素淨爲貴」的境界。也由於文人畫強調個性表現，講求借物抒情，所以倪瓚的所謂「逸筆草草，不求形似，聊以寫胸中逸氣」的說法，立即得到了士大夫的贊同與呼應。何況這時墨法已備，藝術技巧也達到了足以適應這種表現的要求。

　　墨竹的盛行，更無待言。因爲唐、五代已有墨竹，宋代已有專工墨竹的畫家。繪畫分科，墨竹早已占了一個席位。元代不特有專門畫竹的名家，就是山水畫家，也都能兼善墨竹。「一竿瀟灑，得我眞情」，並以此自遣。墨梅也於此時，發展宋人「以墨點花」的傳統，成爲一格。至於繼承宋代院體，或以「唐之邊鸞，宋之徐、黃，爲古今規式」㊹的花

元

花鳥銅鏡　湖北武漢黃陂墓出土

㊹湯垕《畫鑑》論畫花鳥。

鳥畫，雖未中綴，多有畫者，畢竟不興旺。元代花鳥畫發展的總趨勢，不在取悅於工麗，正以清淡的水墨寫意爲主，成爲這個時代在繪畫發展上的一個特點。而這種水墨花鳥寫意的作風，當時甚至影響到工藝品的設計上，如出土於湖北武漢黃陂元墓的一枚銅鏡，直徑 17.5cm，鏡背上方爲梅花喜鵲，下爲水波漣漪，還有月牙倒映水中。梅花枝幹橫斜，儼如文人寫意之趣，可知這種畫風波及面之大，已非一斑。

梅竹寫意

元代的水墨梅、竹，更是流行，尤其畫竹，畫家多，流傳的作品也不少。《佩文齋書畫譜》收錄元代畫家四百二十多人，其中專長畫竹或是兼畫墨竹的約占三分之一強。大凡士大夫能畫幾筆的，都以墨竹爲遣興。當時畫竹，受北宋文同影響很大，米芾論及文同畫竹，「墨深爲面，淡爲背」，這種畫法，及至元、明都如此。李衎一生畫竹，鑽研各種畫法，而以文同畫竹爲傾倒，他如高克恭、喬達、李倜、盛昭、柯九思、姚雪心、張明卿等，無不以文同畫竹爲模範。

後人稱墨竹爲士大夫畫(文人畫)，不無原因，天曆中，有宋敏(字好古)工寫竹，送畫至宮中，明宗和世㻋看了對左右道：「此眞士大夫筆。」於是京師人遂名其所畫之竹爲「敕賜士大夫竹」㊺。

李衎

李衎(公元 1245～1320 年)，字仲賓，號息齋道人，薊丘(今北京)人，他到過雲南交趾，深入「竹鄉」，反覆地了解竹的生長規律與各種形狀特性，故其所畫一枝一節，一梢一葉，達到眞實生動，他的傳世作品《修篁樹石圖》、《雙鉤竹石圖》、《沐雨圖》等，可以代表元代畫竹所達到的高度水準。李衎作品，更有如《紆竹圖》，絹本、設色，縱 139cm，橫 79cm，寫紆竹一叢，雙鉤竹幹，主幹之外，多有小枝幹，筆致精到，畫來不苟，

㊺見《佩文齋書畫譜》卷五三引《應庵隨筆》。

元　李衎

沐雨圖

而又生動，竹枝雖密，但見鬆動，無「道地功夫者不可爲」。竹本直生，但是生不得所，紆而不直，畫家往往借「困竹」的這種「病態」，曲盡其狀，反使所畫，妙趣橫生。在北宋時，文同就畫過《紆竹圖》。

　　李衎著有《畫竹譜》、《墨竹譜》和《竹態譜》，對於畫竹的表現方法，作了詳盡的論述。他在《竹態譜》中，提到竹的形態、性質以及在不同氣候、環境裡的變化，他說：「若夫態度，則又非一致，要辨老、嫩、榮、枯、風、雨、晦、明，一一樣態。如風有疾慢，雨有乍久，老有年

元　李衎

紆竹圖　局部（竹根細部）

元　李衎

風翻（《竹譜》詳錄之一）

數，嫩有次序。根、幹、筍、葉，各有時候。」他的這種論述，在寫意風氣盛行，有些文人畫家產生忽視對象，只作主觀抒寫的情況時，尤其難能可貴。李衎被譽為「寫竹之聖者」，自非出於偶然的評論。

李衎子士行（遵道）繼父之風，也善畫竹。又呂仲，專學李竹。其他如張遜、王伯時、顧正之等都屬這一派畫風。張遜本與李衎同時畫墨竹，一日，自以為不及李，即棄墨竹而用勾勒畫法。今存張遜至正九年(公元1349年)所作《雙鈎竹圖》卷，藏北京故宮博物院，所畫清絕，另有創意。

顧安

顧安(公元1289～1368年)，字定之，江蘇淮東人，「嘗仕泉州路判官」⑯，生平專畫墨竹，有《平安盤石圖》、《竹石圖》、《新篁圖》等作品流傳下來。顧安寫風竹，功力尤為精到，竹態風勢，極生動之致。另有《古木竹石圖》，為顧安寫竹，張紳畫古木⑰，倪瓚添石，上首有楊維楨與倪

元　顧安

金錯刀竹

⑯見《圖繪寶鑑》卷五。

⑰張紳，字士行，號雲門山樵，山東濟南人，能詩文，精大小篆，善畫古木，風竹、雲松。

瓚題字。楊的行草，與顧、張畫相呼應，在畫面上成爲一體，元代士大夫水墨遣興的「逸筆」風致，於此可見一斑。

柯九思

柯九思(公元 1290～1343 年)，字敬仲，號丹丘生，別號五雲閣吏，台州仙居人[48]。他不但長於畫竹，而且是文物鑑賞家。詩文、書法都有一定成就。中年任奎章閣學士院鑑書博士，審定內府所藏法書名畫。這就給予他具有豐富書畫知識的重要條件，及至他離開奎章閣，他都珍惜著這個機遇。他與張翥、黃公望、倪瓚、楊維楨、張雨、于立、顧瑛、姚文奐、虞集等名士、畫家交往。他們在交往中，有時也以各人之好，作爲一種友誼的書畫交換，如康里巙，曾以所藏董源畫易得柯九思所藏的《定武蘭亭五字損本》，可謂文人雅事[49]。他畫竹，祖述文同、李衎，與顧安的畫法亦有相近的地方。劉鉉以爲他畫的墨竹「晴雨風雪，橫出懸垂，榮枯稚老，各極其妙」。他的現存作品《竹石圖》，枝葉疏散有致，生趣盎然。又有《墨竹圖》，雖然寥寥數筆，濃淡掩映得宜，亦見生動有致。元人畫竹的風韻，於此可以見及。他還提出書法可通畫法，如說，畫竹枝用草書等，發揮了趙孟頫的說法，自爲文人畫家所讚賞。

這個時期，畫竹被肯定爲「文人雅事」，所以山水畫家，往往「畫山畫水不足便畫竹」，今傳趙孟頫的《竹石圖》，管道昇的《墨竹圖》，高克恭的《竹石圖》，王蒙的《竹石流泉》，倪瓚的《春雨新篁圖》、《叢篁古木圖》、《竹樹野石圖》，吳鎮的《筼簹清影圖》、《竹譜》、《墨竹坡石圖》以及方厓的《竹石圖》，劉敏善的《風清月白圖》，張遜的《雙鉤竹圖》

[48] 柯九思里籍，有的稱其「台州人」。因仙居屬台州，有的如楊維楨《西湖竹枝詞》稱他爲天台人，後人引用過不少。這是正確的。據修台州府志者調查，柯爲仙居永安溪澄村人。

[49] 柯事略，可詳宗典編《柯九思資料》(1985 年，上海人民美術出版社)。

元　柯九思

墨竹圖

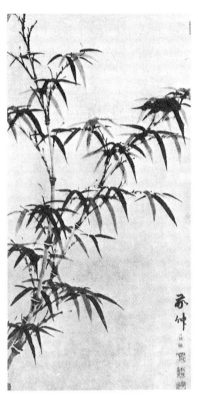

元　柯九思

墨竹譜，局部

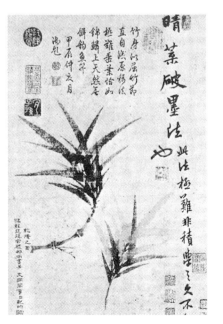

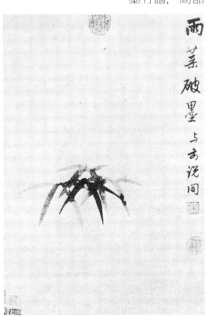

第七章　元代的繪畫

元　王蒙

竹石流泉

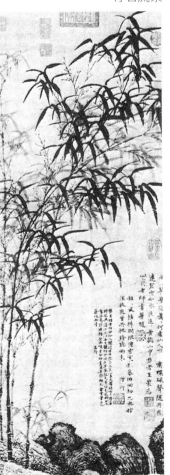

元　倪瓚

春雨新篁圖

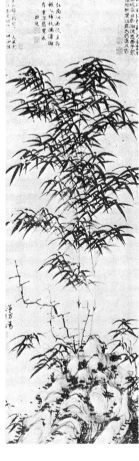

元　鄧宇

竹石圖

元　吳鎮

竹譜

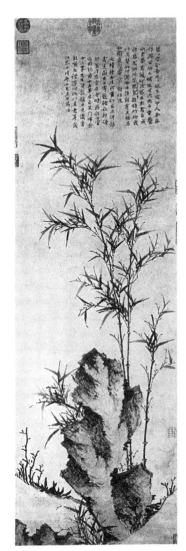

元　方厓

竹石圖

元　張遜

雙鉤竹圖，局部

卷等，都可以看出畫竹藝術在元代的風尚與高度水準。還有如楊維翰，號方塘，因畫竹有別致，時人名其畫爲「方塘竹」。又如趙洪，長竿勁節，在至元中另立一幟。這些士大夫畫家，都爲畫好一竿竹，花去窮年累月的精力。

這個時期，尚有伯顏守仁，當其失意之時，以畫竹寄情，爲漢族士大夫所稱讚。又有赤盞君實，女眞族人，亦以畫竹出名。

墨竹風行之時，墨梅也同樣爲文人所尚。或「茂密萬蕊」，或「瘦枝疏花」，幾乎都是「箇箇花開淡墨痕」。當時不獨有畫梅專家，就是畫人物、山水及其他花鳥的畫家中，能夠兼善梅花的不少⑤⓪，其中當以王冕較著稱。

王冕

王冕(公元 1287～1359 年)，字元章，號老村，又號煮石山農，梅花屋主，諸暨人，農民出身，說是「舉進士不第，竟棄去，買舟下東吳，渡大江，入淮楚，歷覽名山大川，北遊燕都」⑤①，最後隱居家鄉的九里山。過著「山中煮石乍歸來，滿樹瓊花頃刻開，仿佛暗香生卷裡，夜寒明月與徘徊」⑤②的生活。他畫花自有寄託，「冰花箇箇團如玉，羌笛吹他不下來」⑤③。當時被人看作諷時作品，險遭逮捕。又傳其作《點水古梅圖》，況其不仕元廷的意志。此時，朱元璋攻下婺州，招他爲咨議參軍，未到任而病卒。

王冕畫梅，繼承揚無咎一路。他的現存作品有《墨梅圖》軸、《墨花》卷、《梅花圖》等，用筆精練，墨色清淡，尤其勾花點蕊，似經意又似不經意，極爲自然。「不要人誇好顏色，只流清氣滿乾坤」，他爲良佐所畫

⑤⓪可參看清童翼駒編《墨梅人名錄》(得月簃叢書本)。

⑤①童翼駒《墨梅人名錄》。

⑤②吳修《靑霞館繪畫絕句一百首》題王冕畫。

⑤③宋濂題詩，見《潛溪集》。

元　王冕

墨梅圖，局部

元　王冕

梅花圖

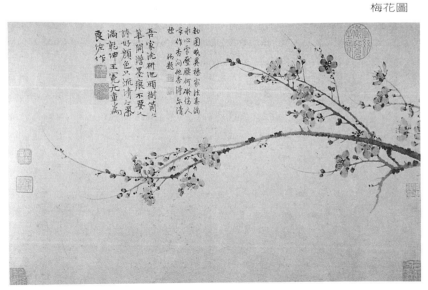

《梅花圖》的這兩句詩，正足以表明他喜歡抒寫墨花的心情。又傳其畫紅梅，以「胭脂作沒骨體」，用朱色點畫紅梅。此外，他也擅長寫竹，如其傳世作品《三君子圖》，雙鈎挺勁，其清絕的風致，正與他的墨梅相輝映。

王冕兼能治印。奏刀於花乳石（青田石一類）上，為他首創。自此文人相效，也都取石自刻，在印學史上成為重要的一頁。

至正時與王冕齊名的，有黃岩人陳立善，現存作品有至正十一年(公元 1351 年) 畫的《墨梅圖》、至正十二年（公元 1352 年）畫的《溪梅圖》及《梅竹水仙圖》等。《溪梅圖》卷，據郭純題跋，下部殘損約尺許，畫溪上老梅數枝、圈花與點墨結合。二三花飄入水中，枝上殘留的一瓣花，也被刻劃，工致與寫意結合，別饒其趣。又吳大素，字季章，號松齋，與王冕同鄉，與陳立善同時，有《松齋梅譜》傳世，畫梅花外，也能畫山礬水仙。他的現存作品《雪梅圖》、《松梅圖》，早已流傳日本。元代其他專長畫梅的，尚有史檟、王英孫、張德琪、金汝霖、趙天澤、吉學士等。至於兼善梅花的，有名的畫家如趙孟頫、錢選、倪瓚、張渥等無不有墨梅，或松梅，或梅竹的作品。

這個時期，畫竹畫梅，無疑是最入時的。湯垕在《畫鑑》中說，「畫梅謂之寫梅，畫竹謂之寫竹，畫蘭謂之寫蘭」，可知畫這些題材，已成為文人作畫的特技。當時還要求畫家能在「寫」之中體現出「士氣」來，如寫墨竹，要「節不厭高，如蘇武之出塞；爪不厭亂，若張顛之醉書」，還要「古怪清奇」。否則就不成為「文人之所為」，更不成為「文人之激賞」。到了明清，繼承元代的這個傳統，以梅、竹為題的一類作品，在文人畫中更有發展。

墨花墨禽

王淵

　　王淵(生卒未詳)，字若水，號澹軒，杭州人。在至元、至正間名聞江南。少時親受趙孟頫的敎益。本來，他是祖述黃筌的畫法，但是他能變

元　王淵

竹石集禽圖

黃家之風而自有創意，是一個學古而不泥古者。他畫的，有設色富麗的，也有墨色淡雅的。到了後來，也就以墨畫爲主，即使畫大幅花鳥，同樣運用水墨，不加一點顏色。如其所作《竹石集禽圖》，紙本，竟在縱137.7cm，橫 59.5cm 的大幅上，「墨妙筆精」，使所畫石上石下雙禽仍是神采雄健。全圖動靜有態，韻致變化，使飛鳥更生動更有神。他的這種表現，往往以黃家爲體格，卻純以水墨來暈染。現存作品《桃竹春禽圖》等，水墨雙鈎，筆力沈著，也可以代表他的這種墨花墨禽的特殊風格。他的其他作品如《牡丹圖》、《山桃錦雞圖》，也都是運用水墨畫成的，他以墨色濃淡、乾濕的變化，爲花鳥傳神寫照，使人感到無彩似有彩。正所謂「墨寫桃花似豔妝」，元人花鳥畫的「墨彩」效果，正從他的墨花墨禽中體現出來。

王淵也能山水，他畫的《秋山行旅圖》、《松亭會友圖》，水墨，未有設色。當時有一定的影響。他的弟子臧良（字祥卿、錢塘人），傳其法，也有可觀。

盛昌年

盛昌年（生卒未詳），字純良，武林（今杭州）人，曾居紫陽山下「以種花呼鳥爲自得」，一度居歙縣。黃賓虹整理《黃山畫苑略》，收盛昌年之名，認爲他是「客居古歙，與汪仁甫爲忘年交」。盛少畫山水，畫花鳥必以水墨。其所作《楊柳春燕圖》，紙本、水墨，縱75.3cm，橫25.5cm，今藏北京故宮博物院。該畫爲盛昌年於元順帝至正十二年(公元 1352年)畫給良友吳郡的沈彥肅。畫中強柳迴風，一對燕子逆風勢而穿梭於柳葉飛絮間，畫面疏朗，簡潔，由於畫之爲水墨，尤見一派飄逸。清代鄭績於《夢幻居畫學簡明》謂「燕爲玄鳥，故墨色」，針對盛的這幅畫來說，鄭只道出了一半。因爲畫「玄鳥，故墨色」，試問畫翠柳，如何仍以「墨色」，足見盛畫此幅之用墨，不因「燕爲玄鳥」之故。事實是，墨花墨禽已成爲元代部分花鳥畫的「喜而爲之也」。畫燕固用墨，畫錦雞與黃鸝也用墨，都是當時繪畫的一種風尚。

元　盛昌年

楊柳春燕圖

邊魯

　　邊魯(生卒未詳)，字至愚，號魯生。北庭人，即今新疆吉木薩；又北庭指的是別失八里，爲「畏兀兒地面」，可知其爲畏兀兒（維吾爾）人⑭。夏文彥在《圖繪寶鑑》中評其「工書古文奇字，善墨戲花鳥，名重江湖間」。

元　邊魯
起居平安圖

⑭邊魯里籍，過去多有說法：陶宗儀《書史全
　要》卷七：「邊氏字魯生，鄞下人。」王逢《梧
　溪集》卷六：「至愚諱魯生，宣城人，材器
　超卓。」楊維楨《西湖竹枝詞》：「邊魯，字
　魯生，北庭人。」今從其說。

　　邊魯現存作品有《起居平安圖》，紙本、水墨，縱117.2cm，橫49.2cm，藏天津市藝術博物館，以墨筆畫坡石山禽，勾出石之輪廓後，以淡墨乾筆皴染，鳥羽濃淡乾濕，層次井然。石下雙鉤竹葉，頗見功力，所畫兼工帶寫，於元季墨花墨禽的佳構之一。清代王概編《芥子園畫譜》，作「畫花卉淺說」時亦譽稱邊魯的「墨戲花鳥」，屬於名家之輩。

　　邊魯除此作品外，還畫過水墨《蘆汀宿雁圖》與《水墨牡丹圖》等。楊維楨記其事，說他畫的花竹作品，「權貴人弗能以勢約之」。

　　元代墨花、墨禽的畫家，不乏其人。風氣所開，逐漸成為一格。當時如得趙孟頫指點過的堅白子，作《草蟲圖》卷，畫青蛙、蝸牛及蟋蟀相鬥，全用水墨。他如楊維楨、毛倫、顧瑛等，都作水墨花鳥。楊維楨畫的《歲寒圖》，見之者無不以為「老墨驚人」。毛倫畫《杏林雙鳥圖》，沈周看了，說是「墨花飛舞，似五彩照眼」，使他進一步懂得古人「惜墨如金」的道理。又如趙衷，畫有《墨花圖》，自己表明學南宋的湯正仲。正仲為揚無咎的外甥，宗舅父。可見這種畫法，宋代已有。其他如畫墨桃、墨瓜、墨葡萄、墨鷹、墨牛及白描瑞鶴等都有其人。又如邊武(字伯京)，不只是水墨畫枯木竹石見長，並以墨戲作花鳥。又有南宮文信(字子中)，也以水墨畫禽鳥，更有張中(亦名守中，字子政)，松江人，所畫花鳥，有不作勾勒，點簇暈染而成者。他的現存作品《桃花幽鳥圖》，紙本、水墨，畫桃花一枝，上立一鳥，為張中畫贈景初的。這幅畫的三分之二地位，都被當時與後來的士大夫題滿了詩詞、跋語，多至二十人。說明這類水墨花鳥，很受士大夫的偏愛。

　　這個時期，墨花、墨禽之外，作一般設色的禽、獸、魚蟲的，談不上盛於世，卻不能說「於元季中綴」，如許通、陳琰、陳宣、陸高翔、胡儼、朱仁等，都以畫馬、牛、虎、鹿擅長，設色工致，聞名各地。有伯顏不花的斤(公元？～1359年)，字蒼岩(蒼厓)，蒙古人，與張德輝、許端、何雪澗等，都以畫龍有名。從現存任仁發的《二馬圖》，張舜咨、雪界翁的《黃鷹古檜圖》等，還可以窺見元人在這一類繪畫上的創作水準。

粉筆禽卉

花不只是因為香而得人們喜歡，更在於其色豔麗，故春天到來，謂之「桃紅柳綠」，或曰「萬紫千紅」，「蓋彩色悅目也」。鳥，亦多彩色，故曰「翠羽」，但如白鶴雖「素身」，但其冠頂朱色甚豔。所以畫史著錄，自兩晉南北朝畫花鳥以來，傳至唐、宋，凡花鳥一門，畫家無不設色。正因為這樣之故，前一節專立「墨花墨禽」，無非表示畫風之特殊，本節則按傳統的「彩筆禽卉」，作正常的闡述。有些畫家如錢選、管道昇等，因為在前面已作評介，本節不再重複。

陳琳

陳琳(生卒未詳)，字仲美，杭州人。他的父親陳珏，是南宋末的畫院待詔，所以他一家世代以繪畫為業。

陳琳得其父指點外，又得到趙孟頫的教益。由於他在繪畫上獲得了一定的成就，所以湯垕在《畫鑑》中曾提到，陳琳是「南宋渡江二百年，工人無此手也」。

陳琳現存作品有《溪鳧圖》，紙本、淺設色，縱 35.7cm，橫 47.5cm。臺北故宮博物院藏。畫臨水的坡岸，一隻體碩脯滿，毛羽光潤的野禽獨立，神志安閒，配以芙蓉、小草、蓼花，碧波粼粼，知是金風已起，是故趙孟頫題之曰：「陳仲美作此圖，近世畫人皆不及也」，詩塘題字頗多，壓頂有仇遠長跋：「大德五年（公元 1301 年）秋，仲美訪子昂學士於余英松雪齋，霜晴溪碧，作此如活，使崔（白）艾（宣）復生，當讓出一頭，修飾潤色子昂有焉，昔人以千金換能言鴨者，此雖不能言，亦非千金勿輕與。」該畫或有趙孟頫於當時作某些潤筆。

在當時，陳琳與王淵、陳鑑如等，皆奔走於趙氏門下。在那時，陳琳等都是職業畫工，一個很有成就的學士畫家，居然能給他們作指點，作為元季社會而言，那是一件並不容易的事。

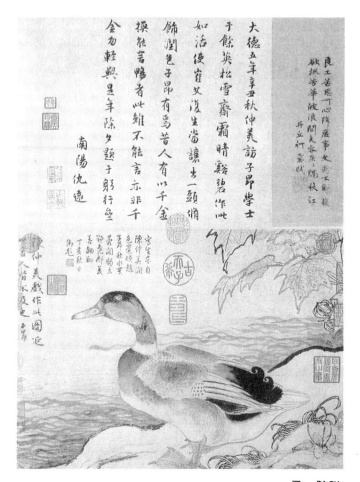

元　陳琳

溪鳧圖

張舜咨

張舜咨（生卒未詳，約元末時），字師夔，號櫟山，又號輒醉翁。杭州
人。袁華在《張師夔關山行旅圖》中說「夔翁八十雙鬢蟠」，可知其在八
十歲時尙健在。天曆二年（公元 1329 年）前，他曾任寧國儒學教授，後當
過行省宣使，又調休寧爲縣簿。元末，在福建，曾在漳州路的龍溪、興
化路的莆田任縣尹。

元　張舜咨

梧竹蒼鷹圖

　　張舜咨善畫「古柏」、「古松」和「枯木」，也喜畫「朱梅綠石」，他
能集前人的衆長，自成一家。

　　張舜咨的現存作品有《黃鷹古檜圖》，絹本、設色，縱 147.3cm，橫
96.8cm。現藏北京故宮博物院。據其款書，可知鷹爲雪界翁所作(雪界翁，
不詳其人)，古檜則由張舜咨所寫，用筆嚴謹，檜極老勁。

　　元代彩筆禽卉，而今流傳下來的無款作品不少，有如任仁發的《秋
水鳧鷺圖》，又如藏於上海博物館的絹本《杏花鴛鴦圖》，藏於北京故宮
博物院的絹本《林原雙羊圖》及其他如《梅柳寒江雁圖》、《白鵝紅蓼圖》、
《春樹黃鸝圖》等，都能代表元代花鳥畫的成就和特點。

元　顏輝

雙猿圖

元　任仁發

秋水鳧鷖圖

第五節　元代人物畫

　　元代人物畫的進展，不如花鳥畫，更不如山水畫。文人畫家的精力與興趣，似乎都專注在山水、梅、竹的創作上。當時的一般畫家，特別

是士大夫畫家，對人生抱一種冷淡的態度。陳馱[55]於至正間看了任仁發
的《瘦馬圖》之後說：「方今畫者，不欲畫人事，非畫者不識人事，是
乃疏於人事之故也。」所謂「疏於人事」，指的就是盡量避開接觸社會並
反映社會。

元朝建立以後，民族間的複雜關係，仍然存在，政治、經濟、文化，
都出現一種特殊的狀態。蒙古貴族統治者一面接受儒家思想、程朱理學，
另一方面又保持他本族原有的一些風尚，因而很難使漢族士大夫接受。
在政策上，統治者對漢族士大夫採取分化的辦法，一方面給以高官厚祿，
一方面加以鎮壓，因此，就產生了一部分士大夫徬徨徘徊於野，終於苦
悶地走向山林，做起隱士。生活比較清苦的文人，多半自食其力，不做
元朝的官，比較富有的文人，也有變賣田產，拋棄家園，放浪於山水間。
對於蒙古貴族的統治、壓迫和歧視，採取消極的態度，把內心的痛苦，
藉詩酒來消解。王蒙說，只要有「一管筆、一錠墨、一張紙、一片山」
便能過「一生」。因此，在抒發思想感情時，吸取「出岫之雲」或「傲霜
之花」作爲題材，自然「疏於」挖掘並表現與政治有直接或間接關係的
「人事」。在這方面，它與元代文學的發展不一樣，元代文學中的詩歌、
詞曲、散文、小說、雜劇、南戲等，有一個好的共同基調，能在一定程
度上反映出對民生疾苦的同情和對民族壓迫的抗議。元代的人物畫，對
於像文學那樣比較具有積極意義的作品，幾乎沒有什麼流傳下來。即使
有之，也只在民間的繪畫中，或隱或現地作了一些表現。當時的人物畫，
只是隨著宗教的發達，在道釋人物畫方面，獲得了一定的提高。

這個時期的人物畫家，元初的趙孟頫爲一代大家，評者謂其有過宋
代的李公麟。其他如錢選、劉貫道、顏輝、張渥、王振鵬、朱玉、王繹、
衛九鼎、李肖岩、劉元、王景昇、葉可觀等，或畫道釋，或畫歷史故實，
或是寫像，各有成就，對元代的人物畫作出了貢獻。

[55]陳馱，字元甫，閩縣人，至正中，補勉齋書
院山長，後遷廣東鹽課提舉。晚年杜門謝事，
種蒔自給。著有《方山堂稿》。

再者，陶宗儀《輟耕錄》(七)「畫鬼」一則中，提到有一個劉總管者，為畫人物鬼神事，對王淵（若水）說：「若先配定尺寸，畫為裸體，然後加以衣冠，則不差矣！」王淵「依法為之，果善」。說明「畫為裸體」，中國早在十三世紀末，便有畫家進行了嘗試。

風俗故實畫

劉貫道

劉貫道（公元約 1258～1356 年）⑯，字仲賢，中山（今河北定縣）人。至元十六年（公元 1279 年），貫道只二十一歲（約），因寫世祖忽必烈的肖像稱旨，留在禁宮，補御衣局司，做專管工藝品的供奉工作。

劉貫道重視古法，集諸家之長，同時見到新鮮事物，「臨勒之勤，幾忘寢食」。

劉貫道畫有《元世祖出獵圖》，畫忽必烈著紅衣白裘，乘著黑馬。畫中有十人，有彎弓搭箭，有駕鷹縱犬，人物分散，似作圍獵狀。這件作品是他給世祖畫肖像後的第二年力作，款署「至元十七年二月御衣局使臣劉貫道恭畫」。此圖今藏臺北故宮博物院。

元代人物畫雖然不很興盛，但高手如劉貫道之作，不遜南宋諸家。

劉貫道的現存作品，還有《消夏圖》，這件畫已流出國外，現藏美國納爾遜藝術博物館，絹本、淡設色，高 30.5cm，橫 71.1cm。此畫一士大夫斜倚作休息狀。畫中主人翁的那種閒逸而又有詩情的神態，可謂刻劃細膩之至。

中國人物畫，可以只畫人，無任何背景，此圖畫消夏，不只畫其人，還畫了人物的環境和許多道具，尤其在床後擺上大屏風，屏風之上，又

⑯日本編《中國名畫寶鑑》，劉貫道於至正丙申
　（公元 1356 年）作《棕櫚羅漢圖》，如果這樣，
　劉的年齡就高到九十九歲，故有疑。

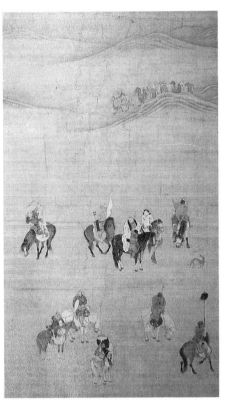

元　劉貫道

消夏圖，局部

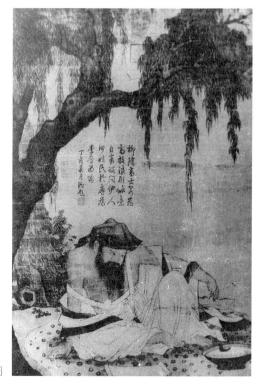

元　無款
柳陰高士圖

畫一高士坐床上，而於床後又畫一山水屏風，可謂畫中有畫，所以使人
看此圖，又覺得如「看戲中戲」，豐富極了。這件佳構，與無款的《柳陰
高士圖》，可謂「姐妹篇」。

顏輝

　　顏輝（生卒未詳），字秋月，廬陵（江西吉安）人⑤。多畫道釋人物，工
畫鬼，亦善畫猿。傳其所作《劉海蟾》、《李仙像》，刻劃極有情意。山西
永樂宮純陽殿的有些壁畫，其畫風正與顏輝所作相近。顏還畫有《水月
觀音圖》，用筆甚健。對他的人物畫，時人有「八面生意」的稱譽。他的
存世作品，尚有《中山出獵圖》、《戲猿圖》等。

⑤一作浙江江山人。

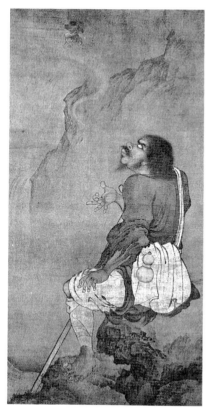

元　顏輝

李仙像

張渥

　　張渥(生卒未詳)，字叔厚，號江海客，杭州人。畫人物，用李公麟白描法。所作《九歌圖》，爲歷代收藏家所重。描繪《九歌》中的人物，寫貌傳神，一點一拂，無不入微。又所作《雪夜訪戴圖》，描繪晉代王徽之(字子猷，羲之子)雪夜訪戴逵事。《晉書》卷八〇有傳，記王徽之「嘗居山陰，夜雪初霽，月色清朗……忽憶戴逵。逵時在剡，便夜乘小船詣之，經宿方至，造門不前而返。人問其故，徽曰：本乘興而行，興盡而返，何必見安道(逵)耶！」此寫徽之乘興坐小船中，士大夫的那種卓犖不羈的神態，獲得生動的刻劃。筆跡爽利，布局簡潔，用意甚深，是元畫人物中的罕見作品。

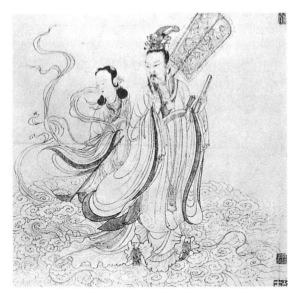

元　張渥
九歌圖，局部

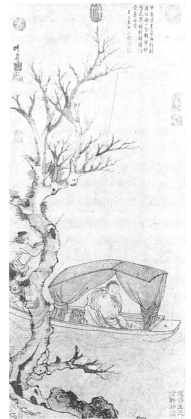

元　張渥
雪夜訪戴圖

　　元代人物畫，就記載與所傳作品來看，當時以壁畫爲多，卷軸畫較少。卷軸畫中，畫道釋與肖像的較多，直接反映生活的較少。表現形式，工者較多，白描亦不少。現存的元代卷軸人物畫，上述之外，還有錢選的《柴桑翁圖》，王振鵬的《伯牙鼓琴圖》、《韓熙載夜宴圖》(摹顧閎中)，趙氏三世(孟頫、雍、麟)的《人馬圖》，任仁發的《張果見明皇圖》，朱玉的《揭缽圖》，李康的《伏羲像》，衛九鼎的《洛神圖》，劉元的《夢蘇小小圖》，以及無款的《桓野王圖》、《貨郎圖》、《遊騎圖》等。這些人物畫家及其作品，是人物畫衰落時期比較優異的表現。個別畫家的成就，固然「可與句龍爽、李伯時媲美」，但是總的趨勢衰落，不比唐、宋的興盛了。

元　任仁發

張果見明皇圖

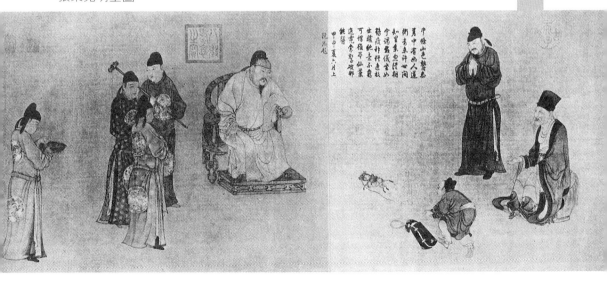

元　朱玉

揭缽圖，局部

元　何澄

歸去來兮圖，局部

元 周朗
杜秋圖

傳神寫照

王繹

　　王繹(公元約 1332～？年)，字思善，號癡絕生，早熟畫家，先世睦州 (建德)人，遷居杭州。少時寫陶宗儀像，面部僅大如錢，而宛然無毫髮 異。年長從學於顧逵(周道)，畫藝大進，陶宗儀評其「非惟貌人之形似， 抑且得人之神氣」。故爲時人所重。著有《寫像祕訣》，提出畫肖像畫必 須注重對方「眞性情」的發見，然後「靜而求之」。

　　王繹現存的作品有《楊竹西小像》卷。紙本、白描，高 27.5cm，橫 88.5cm，現藏北京故宮博物院。所畫肖像是當時松江的名士楊謙，號竹西， 作於至正二十三年 (公元 1363 年)，王繹畫好肖像，倪瓚爲之添補坡石松 樹。此時王繹雖然年尚輕，但在寫像上，已有深厚功力，足見其平日的

元　王繹、倪瓚合寫
楊竹西小像

元　王繹
楊竹西小像，局部

精勤不懈。這是一幅速寫與點景相結合的白描像，在元、明的肖像畫中別有風韻，何況又有倪雲林的補景。王繹白描簡潔，用筆挺而流動，尤其點劃鬚眉與眼鼻，正是於落筆之際，膽大心細，「膽大，能抓神，心細則抓形」。在這件寫像中，更爲難得之處，避去縱橫習氣，而得清高拔俗之韻。

在人物畫中，元代肖像畫不衰，正如論者所謂，肖像畫「宜衆人所需，酬謝亦豐，故多習此藝者，不獨畫工，猶有學士」⑱。

李肖岩

李肖岩（生卒不詳），中山人。

近人於學術研究之餘，整理元代畫家資料⑲，提出《元代畫塑記》、《祕監志》、《雪樓集》、《中庵集》及《閒居叢稿》諸書⑳，才使李肖岩的名字與事跡，重又曉示於今之畫壇。

在元代，李肖岩是個宮廷畫家，而又是一位「豪家貴人爭識」的肖像名家。曾於延祐七年（公元 1320 年），天曆二年（公元 1329 年），至順元年（公元 1330 年）等多次畫皇帝及帝后的像，都因稱旨，所以當時就有「一入都門天下聞」之譽。

李肖岩畫肖像，不只在肖貌，更能畫出對方的性格特徵。李肖岩，雖然服務於宮廷，也屢貌世上一般人。《雪樓集》中有詩《贈李肖岩》，說他「自言貌盡千萬人」。而非常可貴之處，即在於「不獨形殊心更異」。作爲「寫眞」，寫出「形殊」易，寫出「心更異」就難，「心」是內在的。

⑱《佩文齋書畫譜》引駱問禮《萬縷集》。

⑲⑳陳高華《元代畫家史料》（1980 年，上海人民美術出版社）。

⑳《元代畫塑記》卷一，廣倉學宭叢書本。《祕監志》，王士點等修，廣倉學宭叢書本，計十一卷，李肖岩資料在卷五《祕書庫》。《雪樓集》卷二九，《中庵集》卷二一，《閒居叢稿》卷二。

寫出內在的「性情」，這是肖像畫必須要求達到的。王繹寫像之所以成就，即在於寫形之外能寫心。

李肖岩是否有現存的畫跡，尚待查訪，不過有人認爲「現存元朝歷代帝后像，很可能有一部分出於他的手筆」[61]。這個推理有一定根據，很有幾分道理，所以在整理元代帝及帝后的全身或半身像時，有必要注意及此。

元代肖像畫家，王繹、李肖岩之外，有如陳鑑如，《圖繪寶鑑》評爲「國朝第一手」，又有張翁，年八十一，「神清眼碧」猶能傳神。其他如潘桂、王勝甫、葉可觀、吳若水、吳宗起、朱大年、焦善甫等，都以寫眞名聞於世。

第六節　元代文人畫興起

在歷史上，泛指爲文人的畫，早在兩晉南北朝時就有了，戴逵、顧愷之、宗炳的作品就是。而至唐代，諸如王維、鄭虔、張璪、蕭悅、王宰所作，也被目之爲文人的畫，不過後人只泛稱爲「士流之畫」，未冠以「文人畫」之名。到了宋代，如北宋文同、蘇軾、米芾以至揚無咎諸家的畫，無論寫竹畫梅，或是圖繪山水雲煙，後人不只泛指其爲士流之畫，已被明清及近人，直呼之爲「文人畫」。所以近代論者有所謂「文人畫興起於宋代」，便是根據這個歷史現象而言的。

及至元代，文人畫才眞正興盛，使畫壇發生較顯著的變化，這個顯著變化由於極大地影響了社會，所以在繪畫史上，就成爲一個轉變的歷史時期。

元代文人畫的興盛，標誌著繪畫與書法、繪畫與文學發生了血緣的更密切關係，這對文化藝術的發展，起到了促進的作用，在文人畫興盛之時，文人畫家輩出，文人畫的思潮，波及文學界，文人畫的審美要求

與藝術特點，主要體現在這樣幾個方面：

以有「士氣」爲上品

文人畫標榜「士氣」。在封建時代，所謂「士氣」，就是當時士大夫的道德人品和閱歷的體現，但也包含著作者在文藝方面的涵養。

董其昌在《容臺集》中記載：趙孟頫問錢選，何以稱士氣，錢回答，「隸體耳」，並說：「畫史能辨之，即可無翼而飛，不爾便落邪道，愈工愈遠；然又有關捩，要得無求於世，不以贊毀撓懷。」可見錢對「士氣」的論述，一是關係作畫與書法的相關，二是關係作畫與爲人處世，即與清高品格有關。關於這個問題，早在金朝的元好問就說過：「所貴於君子者三，曰氣、曰量、曰品。有所充謂之氣，有所受謂之量，氣與量備，材行不與存焉。本乎材行氣量而絕出乎材行氣量之上之謂品，品之所在，不風岸而峻，不表襮而著，不名位而重，不耆艾而尊，是故爲天地之美器。」又謂「人品實居才學氣識之上」，蘇軾還說過：「觀士人畫，如閱天下馬，取其意氣所到。」這個「意氣」便是「士氣」，足見在文人畫中，「士氣」必須充足，而且這個充足，密切關係著人品的高上。蘇軾把「觀士人畫」與「閱天下馬」並提，可能也有來歷。唐杜甫讚「九馬爭神駿」，說是「清高氣深穩」可謂形容之極。《杜臆》解釋，說如是之馬，便是「國馬」，倘若士人有「清高深穩」四字，便是「國士」。錢選的所謂「士氣」，雖未直言，正是包含著這些意思。曹知白請許多文人到他的庭園作畫吟詩。他對朋友說，我不想我的庭園增加富貴氣，而是想多添一點「士氣」。所以「士氣」成了文人畫的內涵要素。這在宋元時代定了調子，明清時代產生了強烈的共鳴。

以「超然於物外」爲處世之道

所謂「超然於物外」，表面上似乎「與世無爭」，實則在特定的社會生活中，那是士大夫採取與世相處的另一種手段。他們標榜「清高」要

以山林隱逸爲自適。這種想法，趙孟頫在朝時存在著；錢選不做官，閑居故里時也存在著，元四家中人人有這種思想。王蒙在仁和的黃鶴山，一住就是三十年，不是臥青山，便是望白雲。他們感到塵世中的生活「不堪冷熱情」，所以要想盡一切可能躲開這種「冷熱情」。他們這種以「退」爲「守」的言行，使當時的蒙古統治階級也奈何不得。他們這樣想，這樣做，當然決定於他們的世界觀。他們是儒家，但大多數人學道又參禪。如吳鎮，他自稱「老書生」，又自號「梅花道人」，後來又稱自己爲「梅花和尙」，僅就其自稱的名號，便集儒、釋、道三家爲一身。儒家講「實際」要求從積極方面去處世，即從積極方面去解決社會上的生活矛盾。道、佛講「虛空」，要求從消極方面去解決社會矛盾，以「不了」去「了之」，倪瓚在詩中自述：「嗟余百歲強半過，欲借玄窗學靜禪」，這是很典型的。因此，他們把儒、道、佛三家的思想都貫串在繪畫創作中，前面所提到的「士氣」，這裡面也多多少少摻雜著一定的道學與禪味。在創作上，他們就是這樣立足於儒，而又以標榜「超然於物外」的「清高」思想爲高貴。在元代這樣的歷史條件下，這也是文人以消極的姿態來對付社會的大變動。

以「萬壑在胸」爲畫源

文人畫以寫意爲手段，所以有「逸筆草草，不求形似」之說，但是，優秀的文人畫，仍以寫實爲基礎，提倡「以形寫神」。所以畫山水的，都要求自己「胸中有眞山眞水」，趙孟頫便說：「到處雲山是我師。」倪瓚學畫時也注重寫生，他說「效行及城遊，物物歸畫笥」。黃公望居富春，便是「樹樹歸畫囊」。事實正是這樣，像黃公望畫富春江一帶的《富春山居圖》卷，王蒙畫寧波太白山天童寺二十里松林的《太白山圖》卷，他們不僅自己對吳越地區的這些山川有感情，顯然都還有畫稿。又如秦裕伯（蓉齋），在他至正四年（公元1344年）登進士的第二年，「夜遊高山三十座」，說是要能畫出「山之高度，山之氣度」。在這個時期的文人畫，並非「信筆塗鴉」，也不是「落筆不問長短曲直」的「不求形似」，大多

數畫家，他們都是「萬壑在胸」，而且在創作時還具有「筆墨所到，推敲再三」的嚴謹態度。這與文人畫發展到明清所出現的末流畫家的胡亂創作是有區別的。

以「書畫本來同」爲要旨

在藝術表現上，文人畫強調書法入畫，認爲作畫家要像寫字那樣見筆力，甚至主張「書與畫一耳」。趙孟頫的所謂「石如飛白木如籀，寫竹還應八法通，若也有人能會此，須知書畫本來同」。柯九思的所謂「寫竹竿用篆法，枝用草書法」等，都是具體的闡明畫法通書法。這個時期，正如湯垕在《畫鑑》中說：「畫梅謂之寫梅，畫竹謂之寫竹，畫蘭謂之寫蘭」，不但畫梅蘭竹如此，就是畫山水的也是這樣說，王蒙自謂「老來自覺筆頭迂，寫畫如同寫篆書」。這種以書法來通畫法，也正是士大夫要把自己的藝術區別於民間畫家所畫的重要之點。中國的繪畫藝術，也就是到了這個時期，詩書畫印合一的形式獲得更完整，進而言之，中國繪畫的表現形式，它之所以形成「詩、書、畫、印」四者合一，最關鍵的一點即在於文人畫竭力提倡「書畫本來同」。中國繪畫的「詩書畫印」合一的這種形式，在東方以至世界上成爲別具特色的藝術表現。

以所作「合幽寂人之心」爲快事

「合幽寂人之心」，這句話出自楊維楨之口，這也反映了這個時期的文人畫家，已經了解到自己的讀者是些什麼樣的人，所謂「幽寂人」，根據當時士大夫的說法，便是閒居沈默者，這當然是指在野的文人，這樣的讀者，他們的心胸，也多少具有「超然於物外」。因此，對「超然於物外」者的作品，自然更能引起好感與共鳴。如丁復《題元章梅》，就說王冕「毫端只作尋常寫，意度眞同造化神」。而讀者與畫家可以共鳴之處，還在於「聞道耶溪新宅買，想栽千樹作比鄰」(《檜亭集》)。又如黃大癡畫，被張憲看到，因爲正合這個「幽寂人」的「心」，所以這個一度「幽寂」

於玉司山的「幽寂人」，便認為「癡翁之畫」乃「筆端點點皆清氣」。這種「清氣」，就因為「合幽寂人之心」，因而博得「幽寂人」的賞識與加譽。更如邵亭貞題馬琬畫，所謂「岩谷幽閉雨露深，翠煙長護讀書林」，都是「幽寂人」對「幽寂人」之作的理會。其他如王蓬對鄭思肖、曹知白、柯九思等作品的題畫詩，都是文人畫家以所作「合幽寂人之心」的反映。所以文人畫有這樣的一些觀衆，儘管為數不多，但是這些觀衆，能量不小，他們都能以詩文給以宣傳，因此文人畫在社會上的影響就更大。文人畫在表現文人的審美情趣的同時，不僅在思想上取得默契，還使文人們結合起來，並成為一種特殊的交際手段。這也是文人畫得以興盛的一個特殊條件。

以上五個方面，前兩者為文人畫創作的根本思想，也是文人畫的宗旨；三是文人畫之所以能立足的最要緊處。因為繪畫必須以生活為源泉，如果違反了這個規律，不論那種藝術，必將成為不可雕琢的朽木；四是文人畫所採取的一種手段，也是使文人畫形成獨特風格的重要條件；五是文人畫所選擇的對象，也是文人畫在當時的社會情況下所必須去適應的對象。正因為這樣，元代的文人畫不但興起，還成為元代重要的繪畫。

第七節　元代畫學著作

元代繪畫理論著作，比較重要的，屬於史傳類的有夏文彥《圖繪寶鑑》；屬於論述類的有湯垕的《畫鑑》；其他有關畫法的，如饒自然的《繪宗十二忌》，黃公望的《寫山水訣》，王繹的《寫像祕訣》和《彩繪法》等；還有闡述畫竹方法的，則有李衎、柯九思、張退公等關於竹譜之類的編著。除此之外，還有詩文題跋如錢選、趙孟頫、柯九思、倪瓚、吳鎮、楊維楨等，或論書畫相通，或談形神關係，或提倡文人墨戲，或述山水情趣，都反映了文人畫家思想與他們的審美要求。

著述

夏文彥《圖繪寶鑑》

　　《圖繪寶鑑》是元代屬於史傳類的理論書。據他自稱，此書是「以《宣和畫譜》附之他書」而成，「益以南渡、遼金、國朝人品、刊其叢脞，補其闕略」，分爲五卷。卷之一爲《敍論》，匯編《圖畫見聞志》、《聖朝名畫評》及《畫鑑》諸書的有關章節爲一輯，其下各卷爲《歷代畫家簡介》，取自《宣和畫譜》、《圖畫見聞志》及《畫鑑》諸書。偶有增補，計錄畫家一千五百餘人。他能將前人之作取其要而加以匯編，故便於讀者參考。有如陳德輝的《續畫記》，就在這本書中得見其大略。

　　《圖繪寶鑑》著者夏文彥，字士良，號蘭諸生。吳興人，據陶宗儀說：「其家世藏名跡，罕有比者。朝夕玩索，心領神會，加以游於畫藝，悟入厥趣，是故賞鑑品藻，百不失一。」

饒自然《繪宗十二忌》

　　在畫法方面，饒自然的《繪宗十二忌》與黃公望的《寫山水訣》，涉及構思、構圖，但更多的在於談筆墨用法。《繪宗十二忌》是饒著《山水家法》中的一部分，原書已佚。所談十二忌是畫山水時所應注意的地方，即是：一曰布置迫塞，二曰遠近不分，三曰山無氣脈，四曰水無源流，五曰境無夷險，六曰路無出入，七曰石止一面，八曰樹少四枝，九曰人物傴僂，十曰樓閣錯雜，十一曰濃淡失宜，十二曰點染無法。這些在宋人論畫山水時即有提出，不過饒自然作了整理，加以逐一說明而已。

散論

形神論

在元人的著作或題跋中，很多方面涉及到形、神的關係。這個問題，宋代已經展開討論，但意見尚多分歧。到了元代，文人畫的勢力漸大，一般畫家崇尚水墨寫意，因此對這個問題的探討，他們從文人畫的要求出發，意見逐漸接近起來，當時的看法是：塑造形象，重要的神似；創作方法，要求「遺貌取神」。湯垕的《畫鑑》中一而再，再而三地提到這個問題。他說：「觀畫之法，先觀氣韻，次觀筆意、骨法、位置、敷染，然後形似，此六法也。若看山水、梅蘭、枯木、奇石、墨花、墨禽等遊戲翰墨，高人勝士寄興寫意者，慎不可以形似求之。」他們的這些意見，又如楊維楨所說的那樣，「畫以神似之得為高，專以形似之求為末」。對宋代陳去非（簡齋）的「意足不求顏色似，前身相馬九方皋」的說法，感到特別有興趣。如吳鎮、湯垕等，無不加以引述，並認為「此真知畫者也」。當時倪瓚還說：「僕之所謂畫者，不過逸筆草草，不求形似，聊以自娛者也。」如果用他們的這些論述來檢驗他們的作品，他們並沒有將形、神分隔開，也沒有將形、神對立起來。可是文人畫發展到後來，有的士大夫藉口「寫神」，一味玩弄筆墨，也借用元人的這些論述，把形、神對立起來處理。這是後人的理解之偏，不在於元人的論述。

書法與畫法

元人創作思想上的另一種變出看法，便是要求書法與畫法相通。主張「書與畫一耳」。關於書畫關係，唐張彥遠的《歷代名畫記》中曾經提出過，他說：「夫象物必在於形似，形似須全其骨氣，骨氣形似皆本於立意而歸乎用筆。故工畫者多善書。」到了元代，對書畫的說法進了一步，而且說得更具體。前面已提到趙孟頫的「石如飛白木如籀」、柯九思的「寫竹竿用篆法，枝用草寫法」等，都是具體的闡明畫法通書法。這在文人

畫發達的元代，影響極大。此後明、清畫家，也多有這樣的主張。這種把書法歸結到畫法上的論點，也只有在水墨畫有了相當發達，水墨創作在實踐中，有了相當豐富的經驗時，才有可能提出來，又在實踐中作出嘗試。

第八節　元代壁畫

元代壁畫，就目前存在的，有寺觀石窟壁畫，也有墓室壁畫，寺觀壁畫。它的主要內容，一種是佛教密宗的繪畫，一種是道教的繪畫。

佛教密宗繪畫的發展，是由於元代統治階級竭力提倡喇嘛教(即密宗，或稱眞言宗)。世祖忽必烈尊重喇嘛首領八思巴，奉爲「帝師」，號稱大寶法王西方佛子，並下令全國各地興建喇嘛寺。這個時期，宗教和政治緊密結合，喇嘛教徒公開參預政治活動。因此，寺院或石窟的密宗壁畫，也就應運而興起。

道教繪畫的興衰，與道教的興衰有密切關係。道教繪畫，由來已久，漢代以前即有，魏、晉、南北朝時畫者已不少。唐玄宗信道教，吳道子奉命畫過北邙山老君廟等壁畫。尙有范長壽畫玄都觀，楊庭光畫開元觀等，都載於著錄中。北宋時，眞宗、徽宗大修道觀。眞宗建玉淸昭應宮，應徵畫工達三千人之多。徽宗時，道教活動達到高潮。此後漸衰。而至元代，道教在時揚時抑中起伏。江南有正乙天師道，北方有全眞、大道、太一等敎。當其興起時，道觀修建，壁畫也得名手描繪，吳道子、武宗元一派的宗教繪畫傳統，賴以繼承、發揚而流傳下來。現存山西永樂宮的壁畫，正是極好的例證。

當時寺觀的壁畫，除民間畫工描繪外，士大夫興之所至，間有揮寫，但所畫多與宗教不涉。如趙孟頫與其妻管仲姬於歸安天聖寺壁上畫竹與山水，王蒙在杭州保俶塔寺畫《海天落照圖》，王冕在山陰蜀阜寺壁上畫梅花等等，只是說明他們在寺院招致風雅而已。

元代的墓室壁畫，近年陸續發現，山西、河南、遼寧等地都有出土。考元代壁畫不少，除寺觀、墓室外，便是衙院、學舍，以至豪權的府宅，都有壁畫，只是遺蹟未存，不能獲睹。

至於壁畫的作者，據記載，當時如陳琳、李衎、商琦、王淵、王振鵬、唐棣、李肖岩等等，都曾受詔作壁畫，至於民間的一般畫工，而如馬君祥、王秀先等，圖畫壁上，自然成為他們的職業工作了。

寺觀壁畫

敦煌莫高窟

元代盛行喇嘛教，當時全國各地都有密宗的繪畫。敦煌莫高窟的現存元代壁畫並不多，其中以 3 窟與 465 窟保存較完整。

3 窟四壁畫有觀音。南、北壁所畫千手千眼觀音，白描淡彩，工致精美。菩薩像雖作「千手千眼」，但已圖案化，使人不覺其形象的怪異。「千手千眼」為怪相，若非匠心獨運，很難塑造巧妙。北壁「千手千眼觀音」兩旁畫有辯才天、婆叟仙，線描遒勁有力，尤其是婆叟仙的神態刻劃，更是生動。辯才天之上，畫有飛天，周圍加雲彩，但不及唐畫飛天的風姿。

3 窟壁畫，似採用「濕壁畫」的辦法⑥，為莫高窟壁畫所僅有。我國傳統的方法，都是乾壁畫，所以這種濕壁畫法，有人擬由尼泊爾等地傳來，也以能和西方文藝復興時期的畫法有關聯。還有值得注意的，壁上有似畫家的題名，為莫高窟畫中所僅見。題名簡單，上書「甘州史小玉

⑥1964 年敦煌文物研究所說明：「此種壁畫壁面之預備，係三分之一石灰與三分之二沙質加水混合而成，畫者必須在粉壁未乾之前畫，其色多為透明之水色。此窟極似濕壁畫。」

元

男供養人

甘肅敦煌莫高窟332窟壁畫

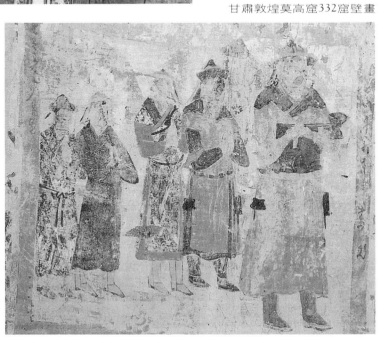

元
供養菩薩
甘肅敦煌莫高窟465窟壁畫

元
歡喜金剛
甘肅敦煌莫高窟465窟壁畫

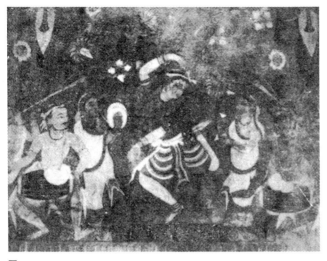

元

伎樂天　西藏夏魯寺壁畫

筆」㊺。甘州即今之甘肅張掖，可知史爲張掖人，生平事跡，尙待查考。

　　465窟的莫高窟的北端，雖然與3窟同一時代，但是畫風完全不同。此窟壁畫，明顯的可以見到西藏密宗畫格成爲當時通行式樣的特點。窟內畫有佛及神怪，又畫有三面十二臂、六面十六臂的祕密佛（歡喜佛），這是喇嘛敎繪畫中帶有象徵性的表現，也是該窟壁畫中較爲突出的曼茶羅作品。但是這些繪畫的形象，儘管畫工煞費了心思，總使後人感到恐怖而不美。

　　密宗繪畫，敦煌之外，在西藏寺院中更多，如拉當寺、夏魯寺等處，並繪有本生、佛傳一類的作品。其他的今之內蒙、遼寧、甘肅、四川以至華南等地的喇嘛寺院，當時都繪有此類壁畫，現存雖不多，但足以顯示出它在佛敎畫中自成一格的特殊作風。

㊺此壁六字題名中，「筆」字極模糊。史的題名，在444窟柱頭上還有一則，上書「至正十七年正月十四日甘州稿□上史小玉燒香到此」。甘州即今之甘肅張掖。

芮城永樂宮

永樂宮在山西芮城永樂鎮⑥，唐爲河中府永樂縣，宋熙寧三年改爲鎮。民間傳說的呂洞賓(八仙之一)，就出生在這裡。呂死後，唐代就其宅改爲「呂公祠」，金朝末年，易祠爲觀，元太宗後三年（公元 1244 年）爲野火燒毀。中統三年（公元 1262 年），道觀一部分重建完成。至元三十一年(公元 1294 年)，這座道觀的無極門才最後建造起來。這些壁畫的創作，可能在道觀修好之後，過了一段較長時間才進行的。據壁畫題記，三清殿於「泰定二年（公元 1325 年）六月工畢」，純陽殿則在「大元至正□□（十八）年歲次戊戌（公元 1358 年）秋季重陽□，彩畫工畢」。這些壁畫，尤其是三清殿的《朝元圖》（朝元始天尊），構圖壯闊，人像多至二百八十六個。天神地祇造型，極爲生動。用線挺勁，色彩豐富，在藝術技巧上達到了高度的成就。

三清殿是永樂宮的主殿。所繪《朝元圖》，有八個主像，皆作冕旒帝王裝，每一主像兩旁配以各種神祇，有如仙曹、玉女、香官、使者、力士，以至金星、木星、水星、火星、土星、五嶽、四瀆、天官、地官、水官等，分三至四層安排，構成了氣勢磅礴的人物行列。畫家非常認眞的對待這鋪壁畫的創作，對人物神態的刻劃，嚴謹無華，一絲不苟，對主要人物的表現，沒有一個不具個性特徵。每組神祇的群像，也富有變化，有它強烈的藝術魅力。西壁「白玉龜臺九靈太眞金母元君」兩旁的十太乙與雷部諸神，不只是在於區別文武的不同身份，還在於著重內心活動與表情特性的描寫。主像的莊嚴肅穆，玉女的溫文秀雅，武士的鬚眉飛動，眞人的翩翩欲仙。畫得無不眞切動人，對其他人物的表情，或

⑥永樂鎮因爲處於黃河三門峽水庫建成的淹沒
區內，爲了保存永樂宮的古蹟，宮殿建築連
同壁畫遷移到距永樂鎮二十二公里的新址，
即芮城縣北五里龍泉村附近的風景區。全部
壁畫用科學方法揭下又安裝上去，詳可參看
《文物》1960 年第 8、9 期的報導。

元

山西芮城永樂宮三清殿東壁壁畫，局部

元

天丁力士

山西芮城永樂宮三清殿東壁壁畫

慈顏，或怒目，或安逸，或奮發，各得其形神，不使之一般化。對浩大行列的描寫，作者還巧妙地處理了人物之間的相互呼應，或用轉身對語，或用側耳傾聽，或以左顧右盼的表情，使之成爲一個自然的整體。畫筆簡練，賦彩壯麗，富於裝飾性。人物作重彩勾塡，有些細部作重點加工，採用堆金瀝粉來突出衣袖、纓絡和花鈿，這是繼承並發展了唐、宋壁畫的傳統方法，也爲明、清畫工所採用。

第七章　元代的繪畫

元

村童採茶　山西芮城永樂宮純陽殿壁畫

元

道教故事連環畫，之一

山西芮城永樂宮純陽殿壁畫

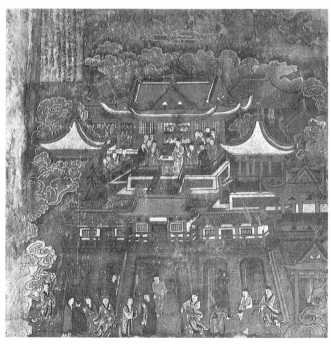

三清殿之外，純陽殿所繪壁畫，又具有另一種特點，純陽殿，又名混成殿，俗稱呂祖殿。在東、西、北壁上畫有《純陽帝君神遊顯化之圖》。圖作連環式，對呂洞賓從咸陽降生起一直到他赴考、得道、離家、超度凡人、遊戲紅塵等事，以五十二幅畫面，工致地作了描述。這個故事，由於在民間流傳，又在民間得到長期的加工，所以在這些故事中，有的頗爲生動。這些故事，雖屬道敎迷信，其實都有寓意，反映出階級社會各種複雜的思想意識與道德觀念。畫工按照這些畫意，逐幅描繪，它所涉及的範圍廣闊，對於研究我國十四世紀前後的封建社會、人民的生活動態、服裝形式等，都有一定的參考價値。純陽殿的作品中，較爲精彩的還有《鍾離權度呂洞賓圖》。據記載，呂洞賓「擢進士甲科」後，「未赴調」，曾於「暮春遊澧水之上，遇鍾離子授內丹祕旨及天遁劍法，自是

元
鍾離權度呂洞賓（陸鴻年摹本）
山西芮城永樂宮純陽殿壁畫

謝絕塵累，結茅於廬山，號純陽子」⑥。在這鋪畫中，描繪鍾離權正說服呂洞賓入道。兩人同坐深山磐石上，鍾離權袒胸露腹，性格豪爽，目光注視對方，渴望得到反應。呂則拱手危坐，俯首沈思。這幅畫的成功，不在景色的描寫，主要對人物內心的細緻刻劃。但是，自然環境的巧妙布置，對於突出主要人物和加深事件的表達，也起到了一定的作用。

最後是重陽殿，殿壁上有《王重陽（嘉）畫傳》，計四十九幅⑥。王重陽是「全真教」的創始人。這些壁畫繪述了他的一生。並從這些繪畫中，看到當時社會的部分面貌。

永樂宮壁畫是元代精彩的道教畫，三清殿的壁畫，發展了吳道子的傳統，繼承著傳為武宗元畫的《朝元仙杖圖》的作風。就目前發現的道教繪畫而言，永樂宮的壁畫，是我國古代道教繪畫發展到高水準的範例，也是東方十四世紀宗教繪畫中比較重要的作品。

永樂宮壁畫的另一個重要點，壁畫上有畫工的題名。從題記上知道，永樂宮壁畫是由兩班民間畫工來描繪的。三清殿的壁畫由洛陽馬君祥的兒子馬七為頭，帶領諸工完成的。純陽殿的壁畫，由禽昌朱好古的門人張遵禮等完成的。

三清殿壁畫上的畫工題記：

河南府

洛京勾

山馬君祥

長男馬七待詔

把作正殿前面

⑥載永樂宮三清殿中統三年（公元 1262 年）的碑文。

⑥這鋪畫的東壁中部的畫面中繪一石碑，隱約有「洪武元年（公元 1368 年）」字樣，可知此畫作於元末明初時。

七間東山四間殿

内斗心東面一半

正□雲氣五

間

泰定二年六月工

筆（畢）

門人王秀先王二待詔

趙待詔馬十一待詔

馬十二待詔　馬十三□□

范待詔　魏待詔

方待詔

趙待詔

純陽殿壁畫上的畫工題記：

禽昌朱好古門人

　　古新遠齋男寓居絳陽待詔張遵禮

　　門人古新田德新

　　　　洞縣曹德敏

至正十八年戊戌季秋重陽工畢謹志。

禽昌朱好古門人

　　古芮待詔李弘宜

　　門人龍門王士彥

　　　　孤峰待詔王椿

　　門人張秀實

　　　　衛德

至正□□年歲在戊戌季秋上旬一日工畢謹志。

從這些題記中，可知：

(1)馬君祥、朱好古是當時北方較有名的畫工，所以畫工題名，皆以他們領銜。

馬君祥，河南洛陽人。他在大德三年，曾在洛陽白馬寺畫壁⑰。

朱好古，山西襄陵(禽昌)人，《襄陵縣志》、《山西通志》皆載其事略。工人物，亦善山水，與同邑的張茂卿、楊雲瑞，都以善畫聞名晉、燕。大德二年，他與張伯淵等在山西稷山興化寺畫壁。

(2)壁畫的畫工題名中，有的寫「待詔」。這個「待詔」與宋代畫院的「待詔」性質不同；與榆林窟曹氏壁畫上所題的「都勾當畫院使」、「知畫手」等也不同。因為「都勾當畫院使」是畫院裡的畫家職稱。永樂宮壁畫上所題的「馬七待詔」、「趙待詔」、「范待詔」、「魏待詔」、「待詔張遵禮」等，是表示他們許願寺觀，為寺觀專門作畫的職業畫工。這是民間畫工的習俗，不僅北方這樣，南方也如此。而且一直保持到清代。在清代的畫工行例中就有一則，內提到「先生、老司許願三年、五年或終身為寺院待詔」⑱。從而可知，有的畫工因未有向寺廟許過願，可能就沒有「待詔」的銜頭。

(3)元代宮廷的將作院設有「畫局」，那裡工作的畫工藝人，招自民間，可能都是像馬君祥、朱好古等技藝較好的畫工。因為元朝的「輿服」制度，單就旗幟一項，據《元史》所載有一百十餘種，而且所畫複雜。如雨師旗，「畫神人，冠王梁冠，朱衣，黃袍，黑襴，黃帶，白褲，皂烏，右手杖劍，左手捧鐘」；金星旗「畫神人，冠王梁冠，素衣，皂襴，朱裳，秉圭」；箕宿旗「畫神人，被髮，素腰裙，朱帶，左手持杖……下繪獬」；星宿旗「繪神人……下繪馬」；胃宿旗「繪神人……下繪雉」；朱雀旗「繪朱雀，其形如鸞」；其他還有繪龍、虎、麟、鹿、熊、狼、狗、鳳、雞、

⑰見《畫史外傳》引白馬寺大德碑記：「大德三年召本府馬君祥等莊繪，又費三百五十定。」

⑱見「四明邱興龍畫業同人行例」第六則，詳本書第八章。

燕、駿驥等。這樣，人物、走獸、飛鳥幾乎都要畫，沒有如永樂宮壁畫作者那樣的本領是勝任不了的。在這種情況下，可以推想，元代的民間藝人由於有這種種原因，人才是不少的。

山西興化寺、廣勝寺

元代壁畫，在山西的寺觀中，尚保留了一些，晉南稷山的興化寺，即有太宗十年（公元 1238 年），大德二年（公元 1298 年）及至正十八年（公元 1358 年）時的作品。稷山的青龍寺，有至正五年（公元 1345 年）的壁畫。

山西洪洞廣勝寺旁明應王殿，內有泰定二年（公元 1325 年）壁畫，其中繪戲劇演出的舞臺及戲中人物，真實地記錄了當時演劇的情景，類似

元
戲劇人物
山西洪洞廣勝寺明應王殿壁畫

今天的劇照，對於戲劇史的研究，尤有它的資料價值。畫的上端題有橫額，上書「大行散樂忠都秀在此作場大元泰定元年四月」。勾線爽利，色彩鮮明。此種表現，具有我國民間年畫的傳統形式。

這個時期的寺觀壁畫，還可以從河北曲陽等地的元代壁畫中，看出這個時代民間繪畫如何繼承唐、宋人物畫的傳統而又獲得了某些新的創造。從這個時期人物畫的總趨勢來看是衰落的，但是民間繪畫，爲了適應社會上的民風民俗，宗敎信仰的各種需要，畫工們對於人物畫是重視的，就民間繪畫而言，人物畫在元代還是不斷發展的。

墓室壁畫

大同馮道眞墓

1958 年秋，馮道眞墓發現於山西大同市西郊的宋家莊。墓主馮道眞是一個道士，墓室東壁畫有《觀魚圖》、《道童圖》。《道童圖》寫道童正在奉茶，圖中配以修竹，竹雙鉤。西壁畫有《論道圖》，當是墓主生前的生活寫照。北壁，畫有一鋪橫幅山水，用筆灑脫，水墨淋漓，這在北方金墓、元墓中是少見的遺蹟。這鋪山水畫，具有南方文人畫的意趣，無論筆墨、章法，都有北宋董、巨的遺意。所畫風光，給北方人看到，認爲「似非北地風煙」，給南方人看到，便認爲「有江南特色」。墓主馮道眞是一個善於結交文人的道士，生前有可能與江南畫家相結，所以「南畫」山水的眞跡，有可能由這位道士傳播過去。這座馮墓，據墓碑，其墓葬時間是蒙古至元二年（公元 1265 年），當時是南宋咸淳元年。南宋政治上處於劣勢，而在文化思想上在大江南北的影響還是很大，所以該墓壁畫山水，完全有可能是南方文人畫風流傳的反映。但作爲地域而論，把它定爲金代山水，也是說得通的。在中國，向有山水畫可作臥遊之說，死者生前如果喜愛這類山水畫，則將這類山水畫由他的朋友遣人摹畫於墓壁上而慰亡靈，不是不可能。儘管這是猜測，但是，「南畫」山水之風

元

山水　山西大同馮道真墓壁畫

已被傳移到了北方，卻已經成爲事實了。這樣的遺例，在元墓中並非偶然，如1984年發現的山西長治郝家莊元墓，墓室內也畫有水墨山水，如所畫木床內的圍屛，墨畫的山、墨畫的樹、墨畫的坡岸等，均以淡雅取法，具有這個時代文人畫的風味。可知元代民間畫工，也受到了文人的所謂「逸筆」、「秀淡」的影響。

洛陽伊川元墓

河南洛陽伊川元墓，發現於1992年⑥⑨，這是一座磚室墓，壁畫按照民俗的傳統，畫有墓主夫婦對坐圖，並畫有男女僕人侍立於旁。東西壁均畫《禮樂供奉圖》，皆已漫漶不清，而西壁所畫，漫漶更甚。細細觀察，尚能見到這個時期人們的服飾與用具的特點。如男墓主，頭戴白色寬沿圓帽，頸有珠飾，身穿墨色寬白緣右衽寬袖長袍，腰繫白帶等，當是漢人穿元代的時裝。在其他男女僕的服飾上，也可以使我們形象地了解到當時的某種風尙。

⑥⑨洛陽市第二文物工作隊《洛陽伊川元墓發掘
簡報》(《文物》1993年第5期)。

中國畫通史

元

墓主夫婦　河南洛陽伊川墓壁畫

凌源富家屯元墓

　　這座發現於遼寧凌源三家子鄉老宮杖子村富家屯的元墓，原是一座保存完好的壁畫墓。由於發現時間是 1969 年，正處於「文革」的動亂期間，致遭破壞，幸由一家居民將墓封閉保護，才免全部蹧躂。及至動亂過去，才作了清理。墓室的主要壁畫，墓室內東壁南部及東南壁，畫有《柳蔭別墅圖》。墓室東壁，畫有《遊樂圖》，反映了墓主生前的部分生活，壁畫雖殘損，尚能依稀可認。又於墓室後壁，居然畫有《探病圖》，種種情狀，都得到清晰表現。畫工的著意著力，正於這些壁畫中體現著。元代壁畫的不衰，也可以從這些壁畫的力作中獲得了解。

　　元代壁畫墓，在內蒙古、河南、遼寧等多處，還有發現，所畫格式，

大同小異，如內蒙昭盟赤三眼井元墓，畫有墓主併坐《宴飲圖》，也畫有
《出獵圖》以及《出獵歸來圖》，具有濃厚的地方特點和生活氣息。又如
山西長治捉馬村新發現的元墓，不僅四壁有畫，而且還有題記⑦，這座
墓畫有「二十四孝」人物，如畫「孟宗哭竹」、「丁蘭行孝」等，與金墓
所畫，多有相似之處，特附此，作爲進一步研究者之參考。

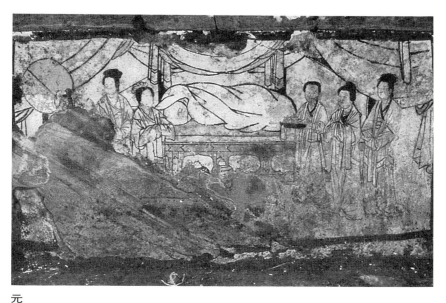

元

探病圖　遼寧凌源富家屯墓壁畫

⑦題記有多條，其一是：「大元國河東潞潞州
　　上黨縣太平鄉郭馬村祖居楊大德十一年三月
　　初十日楊林楊資楊德秒勝院楊洪濤記耳。」

在藝術與生命相遇的地方

等待

一場美的洗禮……

滄海美術叢書

藝術特輯・藝術史・藝術論叢

邀請海內外藝壇一流大師執筆，
精選的主題，謹嚴的寫作，精美的編排，
每一本都是璀璨奪目的經典之作！

中國繪畫思想史 高木森著

在漫長的持續成長過程中，我們的祖先表現了高度的智慧。這些智慧有許多結晶成藝術品，以可令人感知的美的形式述說五千年來的、數不盡的理想和幻想。

藝術思想史正是我們把握古人手澤、領會古聖先賢明訓的最直接方法，因為我們要用我們的思想、眼睛，去考察古人的思想、去檢驗古人留下的實物來印證我們的看法。本書採用美術史的方法，從實際作品之研究、　分析出發，旁涉文獻史料和美學理論，融會貫通而成，擬藉此探究我國藝術史上每個時期的主流思想。

本書榮獲81年金鼎獎圖書著作獎。

中國繪畫理論史 陳傳席著

中國的繪畫理論，尤其是古代畫論，無論在學術水準抑數量上皆居世界之冠。中國畫論能直透藝術本質，包涵社會及其文化。

本書論述了儒道對中國畫論的影響，道和理、情和致、禪與畫……，直至近現代的畫論之爭等等，一書在手，二千年中國畫論精華俱在其中，不僅可供書畫愛好者和研究者參考，也適合文史研究者及一般讀者閱讀。